접촉과 반전의 순간

전복과 반전의 순간 Vol.1

강헌 지음

2015년 6월 29일 초판 1쇄 발행
2024년 9월 5일 초판 13쇄 발행

펴낸이 한철희
펴낸곳 돌베개
등록 1979년 8월 25일 제406-2003-000018호
주소 (10881) 경기도 파주시 회동길 77-20 (문발동)
전화 031-955-5020
팩스 031-955-5050
홈페이지 www.dolbegae.co.kr
전자우편 book@dolbegae.co.kr
블로그 blog.naver.com/imdol79
트위터 @dolbegae79
페이스북 /dolbegae

기획 및 편집 이현화·고운성·김옥경
녹취 김연이
표지 디자인 김동신
본문 디자인 김동신·이은정
마케팅 심찬식·고운성
제작·관리 윤국중·이수민
인쇄·제본 상지사 P&B

ISBN 978-89-7199-677-5 03600

이 도서의 국립중앙도서관 출판예정도서목록(CIP)은 서지정보유통지원시스템 홈페이지
(http://seoji.nl.go.kr)와 국가자료공동목록시스템(http://www.nl.go.kr/kolisneb)에서 이용하실 수
있습니다.(CIP제어번호: CIP2015017031)

책값은 뒤표지에 있습니다.

전복과 반전의 순간 Vol.1

강헌이 주목한
음악사의 역사적 장면들

MUSIC
IN HISTORY
HISTORY IN
MUSIC

돌베개

20세기 이후

인간의
일상에

음악이
개입하지 않는
순간은

거의 없다.

강헌

책을 펴내며

"모든 예술은 음악의 상태를 동경한다."

All art constantly aspires towards the condition of music.

월터 페이터Walter Horatio Pater (1839~1894)[1]의 이 유명한 말이 아니더라도, 19세기 전반의 유럽 낭만주의 예술가들과 철학자들은 음악 예술이 지니고 있는 독특한 추상성에 절대적인 지위를 부여했다. 이 순간은 제사장들이 정치와 종교의 권력을 독점했던 고대 사회 이후 음악이 다시 전체 예술의 최고 권좌에 복귀하는 시점이기도 하다. 바로 이 시기에 비약적으로 진화하던 과학기술 혁명은 영화라는 20세기의 신예술을 분만했고, 무엇보다도 음악의 상업적이고도 사회적인 영향력을 극대화하는 데 결정적으로 기여한다.[2] 미디어를 등에 업은, 아니 미디어의 등에 업혀 음악은 그 이전 시대가 상상할 수조차 없었던 강력한 일상화의 활주로에 연착륙했다.

[1] 19세기 말 활동했던 영국의 비평가. 대표 저작으로 1873년에 쓴 『르네상스사의 연구』 *Studies in the History of Renaissance*가 있다.

[2] 최초의 전파 매체가 청각 미디어인 라디오라는 점을 상기하자.

20세기 이후 인간의 일상에 음악이 개입하지 않는 순간은 거의 없다고 해도 결코 과언이 아니다. 어떤 순간, 어떤 공간에도 음악은 유령처럼 존재하며, 인간의 의식과 무의식에 깊은 흔적을 남긴다. 문화 산업 시장의 규모에서 음악보다 월등한 영상 예술은 수용자의 선택에 의해서 배타적으로 소비되는 특성을 가진다. 하지만 음악은 주체의 의지와 상관없이 수용 가능하다는 점에서 시장의 지표만으로는 환산할 수 없는 파괴력을 지닌다고 나는 생각한다.

수많은 예술 중에서 음악만큼 신비화의 추앙을 받은 예술도 없다. 기나긴 인류의 역사에서 음악은 크게 세 번쯤 신비의 베일로 자신의 민낯을 가렸다. 그 첫 번째는 절대자의 초월적 '신탁'이라는 베일이었으며, 두 번째는 서구 엘리트주의의 산물인 '천재주의'라는 베일, 마지막으로 음반 산업의 이윤동기가 창조해낸 '스타덤'이라는 환호의 베일이다. 그럼에도 불구하고, 음악 또한 시행착오의 존재인 인간이 만들어낸 수많은 역사적 생산물 중의 하나일 뿐이며 정치적·경제적·사회적 조건에 의해 생성되는 예술적 욕망의 결과물일 뿐이다.

나는 이 책

『전복과 반전의 순간』

을 통해 기나긴 인류의 음악사 속에서 시대와 지역,
장르를 넘어 어떤 특수한 음악적 현상이 이끌어내는
특별한 역사적 장면을 주목하고자 했다. 과연 어떤
동기와 역학이 음악사적 진화의 도약을 만들어내는
동시에 정치경제적 요소와의 상호작용을 이끌어내게
되는지를 살펴보고자 했다. 이 책의 표지에 실린
'music in history history in music'은
바로 그런 의도를 담은 말이다.

이 소박하고 남루한 책이 세상에 나오게 된
결정적인 공헌자는 벙커1bunker1[3]에서의
강의를 열렬히 호응해준, 이름을 전부 알 수 없는
시민들이다. 이분들 모두에 일일이 마음을 담아
감사를 전한다. 물론 가혹한 환경 아래서도 웃으며
일하는 벙커1의 배상명 팀장과 요원들, 그리고
이 일련의 정신 없는 강의를 꼼꼼히 녹취해준
김연이에게도 말로 다 할 수 없는 빚을 졌다.
하지만 다음의 이분, 마치 자신의 저서를 내는
것처럼 악착같이 나를 밀착 마크한 돌베개
출판사의 이현화 팀장이 아니었다면 이 책의
출간은 아마도 영원히 유예되었을 것이다.
이 자리에서 그동안의 송구함을 글로나마 건넨다.

[3] 서울시 종로구 동숭동에 위치한 일종의 문화 공간.
2012년 4월 11일 문을 연 이래 다양한 인문예술 강연
및 공연 등을 기획, 진행하고 있다. 이 책은 2013년부
터 이곳 벙커1에서 이루어지고 있는 '전복과 반전의
순간' 강의로부터 출발했다.

푸치니의 아리아 〈노래에 살고 사랑에 살고〉
Vissi d'arte, vissi d'amore[4]의 첫 소절처럼 음악과
사랑이 아니었다면 나의 반백년 삶은 궁핍하기
이를 데 없었을 것이다. 나를 위안하고 나를 고무한,
그리고 나를 잠들게 하거나 분노케 한 수많은
음악가들의 초상이 스쳐 지나간다. 푸치니의 노래
마지막 대목처럼 신은 앞으로도 여전히 우리에게
고통을 주고 외롭게 할 것이다. 그럼에도 불구하고,
죽기 직전까지 나는 이들의 피와 땀으로 이루어진
예술적 세례로 인해 조금은 덜 불행할 것임이
아마도 명백하다.

이 책을 김광석과 김창완, 마룬 파이브maroon 5[5]와
라나 델 레이Lana Del Rey[6]의 노래와, 차이코프스키의
바이올린 협주곡을 좋아하는 나의 딸 소이에게
바친다.

2015년 6월

강헌

[4] 푸치니의 오페라 《토스카》에 나오는 아리아 중 하나.

[5] 미국 캘리포니아 주 출신의 6인조 팝 록밴드. 1997년 정규 음반 《더 포스 월드》The Fourth World 를 발매한 뒤 지금까지 활발하게 활동하고 있다. 2008 년, 2011년, 2012년, 2014년 내한 공연을 가진 바 있다. 리더이자 메인 보컬리스트·기타리스트인 애덤 르빈, 키보디스트이자 기타리스트인 제시 카마이클, 베이시스트 미키 매든, 기타리스트 제임스 밸런타인, 드러머 맷 플린, 그리고 키보디스트 PJ 모턴 등이 구성원이다.

[6] 1986년 미국에서 태어나 활동하고 있는 싱어송라이터. 2004년경부터 뉴욕의 클럽을 중심으로 활동한 이래 2007년 정식 데뷔 후 큰 인기를 끌며 활동 중이다. 본명은 엘리자베스 울리지 그랜트Elizabeth Woolridge grant.

차례

1

일러두기

1 이 책은 2013년부터 서울 대학로 벙커1에서 이루어지고 있는 '전복과 반전의 순간' 강의의 녹취록을
바탕으로 한 것입니다. 단, 책으로 펴내는 과정에서 문맥의 흐름을 전체적으로 재정비하고 관련
내용을 대폭 보완했습니다.

2 본문의 주는 편집자가 1차 정리하여 저자의 확인 및 보완을 거친 것으로, 주에서 밝힌 기본정보는
인터넷 포털사이트 및 백과사전 등을 교차 참조했습니다.

3 노래와 개별 곡명, 영화 등에는 홑꺾쇠표(〈 〉)를 사용했고, 오페라와 교향곡명, 앨범명 등에는
겹꺾쇠표(《 》)를 사용했으며, 책과 잡지명, 희곡 작품 등에는 겹낫표(『 』), 시와 소설 등 개별 작품,
논문 등에는 홑낫표(「 」)를 사용했습니다.

4 음악 작품의 표시는 곡명의 한글명과 원어 표기를 병기한 것 외에 작품 번호를 함께 표시했습니다.

예) 《교향곡 제7번 A장조 Op. 92》 Symphony No. 7 in A major, Op. 92
《레퀴엠 D단조 K. 626》 Requiem in D minor, K. 626
《마태 수난곡 BWV. 244》 Matthäuspassion BWV. 244

5 외래어는 기본적으로 국립국어원 외래어 표기법을 기준으로 표기하였으나, 이미 그 표기로 굳어진
경우 익숙한 것을 따랐습니다.

예) 리듬앤드블루스 → 리듬앤블루스, 솔 → 소울

6 저작권자 및 사용의 권한을 갖는 이와 연락이 닿지 않은 본문의 이미지 사용에 관해서는 추후 정보가
확인되는 대로 적법한 절차를 밟겠습니다.

마이너리티의
예술 선언

재즈 그리고
로큰롤 혁명

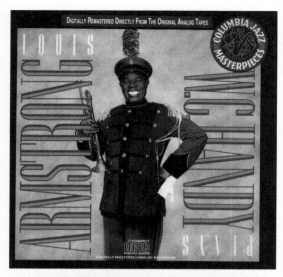

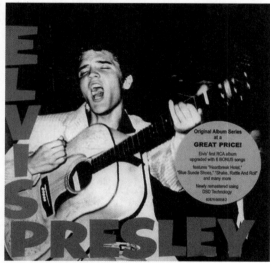

PLAYS W. C. HANDY
Louis Armstrong,
Sony Music Entertainment(Korea) Inc., 1986.

Elvis Presley(1956, RCA)
Elvis Presley, BMG Entertainment. 1996.

재즈와 로큰롤,
그것은 노예의 후손인 하층계급
아프리칸 아메리칸과,
한 번도 독자적인 자신의 문화를
갖지 못했던 10대들이
인류 역사상 최초로 문화적 권력을
장악한 혁명의 다른 이름이다.

전복의 역사, 재즈

재즈jazz와 로큰롤rock'n'roll이라는 두 개의 음악은 이미 널리 알려진 장르다. 물론 사람에 따라 좋아할 수도, 싫어할 수도 있지만, 나는 이 책에서 그음악이 무엇이고, 또 어떤 노래와 어떤 사람들이 유명한지에 대해 이야기하려는 것이 아니다. 재즈와 로큰롤은 우리 인류 문화사에서 1789년 프랑스대혁명[1]에 비견될 만큼 굉장히 중요한, 어쩌면 인류 예술사에서 가장 위대한 변화를 이끈 대전환의 상징이라고 할 수 있다. 따라서 우리가재즈와 로큰롤에서 주목해야 할 것은 이 음악 그 자체의 아름다움이나 훌륭함이 아니라, 이 음악들을 통해서 지난 100년 동안 인류의 예술사에 어떤 위대한 진화가 있었는지, 그리고 이 음악들이 현재 우리가 누리고 있는 문화의 유전자에 어떤 영향을 끼쳤는가 하는 것이다. 도대체 재즈와로큰롤이 뭔데 이렇게 대단하다고들 말하는지 궁금하다면 이후의 글을읽으면 된다.

내가 좋아하는 사람 중에 영국의 위대한 역사학자 에릭 홉스봄Eric Hobsbawm(1917~2012)[2]이 있다. 그는 젊었을 때 가명으로 재즈 평론가로활동했는데, 재즈에 대해서 굉장히 의미심장한 말을 남겼다.

> "재즈는 가장 가난한 민중의 일상에서 탄생해 주류의 문화가 된 극히보기 드문 첫 번째 예이다."[3]

흔히 예술이나 문화라고 하는 것은 언제나 많이 배우고 많이 가진 자들의 것이었다. 그런 지식인과 재산가들에 의해 인류의 예술사는 진행되어왔다. 그런데 가진 것 없고 못 배운 비천한 인간에 의해서 만들어진 문

[1] 1789년 7월 14일부터 1794년 7월 28일까지 일어났던 프랑스의 시민혁명. 여기서 시민혁명이란 부르주아혁명, 즉 계급으로서의 시민혁명만을 의미하지는 않는다. 전 인민이 자유로운 개인으로서 자기 자신을 확립하고 평등한 권리를 보유하기 위해 일어난 혁명이라는 좀 더 넓은 의미를 포함하고 있다.

[2] 케임브리지대학교 킹스칼리지에서 역사학을 전공했다. 일찍부터 마르크스주의에 관심을 가졌으며 자본주의 형성 과정과 그에 따른 인간의 다양한 삶에 근거한 근대 자본주의 사회의 역사 연구로 명성을 얻었다. 그의 대표적인 저서로는 『노동의 전환점』, 『원초

적 반란자들』, 『혁명의 시대』, 『자본의 시대』, 『제국의시대』, 『극단의 시대』, 『1780년 이후의 민족과 민족주의』, 『예술의 힘』 등이 있다. 특히, 그는 재즈를 무척 좋아해서 젊은 시절에는 프랜시스 뉴턴이라는 가명으로재즈 평론가로도 활동했고, 『원시적 반란』과 『재즈 동네』라는 재즈에 관한 책을 쓰기도 했다.

[3] 에릭 홉스봄, 『저항과 반역 그리고 재즈』, 영림카디널, 2003, 4부 재즈를 읽어볼 것.

화가 그들의 일상 속에서 향유되다가 인류 역사상 처음으로 메인스트림 mainstream에 진입했다. 이것이 바로 재즈를 그 이전의 예술사에 대해서 거대한 전복의 역사로 기술하게 되는 첫 번째 이유이다.

재즈의 탄생

1917년으로 돌아가보자. 지금으로부터 약 100년 전, 1917년은 러시아혁명[4]이 일어나서 로마노프왕조Romanov dynasty[5]가 붕괴된 해다. 러시아에서 로마노프왕조가 붕괴되고 레닌Lenin(1870~1924)[6]이 이끄는 볼셰비키 Bol'sheviki[7]가 드디어 사회주의 정부를 세우게 된 해다. 이른바 세계 최초로 사회주의 국가가 탄생한 해다. 그런 점에서 1917년은 세계사에서 거대한 전복의 해라고 할 수 있다.

또 어떤 일들이 일어났을까? 국문학을 전공하고, 음악대학원을 간나에게 1917년은 굉장히 의미심장한 해다. 그해에 한국 최초의 근대 장편소설인 이광수李光洙(1892~1950)[8]의 『무정』無情[9]이 출간되었기 때문이

[4] 1917년 러시아에서 일어난 3월 혁명과 10월 혁명을 아울러 이르는 말. 이로 인해 로마노프왕조가 무너지고 케렌스키의 임시정부가 성립되었으며, 잇따라 볼셰비키에 의한 소비에트 정부가 들어서면서 세계 최초로 사회주의 혁명이 일어났다.

[5] 1613년 미하일 로마노프의 즉위에서부터 1917년 러시아혁명으로 니콜라이 2세가 퇴위할 때까지 18대 304년 동안 이어온 러시아 왕조.

[6] 소련의 혁명가·정치가. 본명은 블라디미르 일리치 울리야노프Vladimir Il'ich Ul'yanov. 마르크스주의 이론의 혁명적 실천자로서 소련 공산당을 창시했으며 러시아혁명을 지도하고, 1917년에 케렌스키 정권을 타도하여 프롤레타리아 독재하의 소비에트 사회주의 공화국을 건설했다. 마르크스주의를 제국주의와 프롤레타리아 혁명에 관한 이론으로 발전시켜 국제적 혁명 운동에 깊은 영향을 주었다. 저서에 『국가와 혁명』, 『제국주의론』, 『유물론과 경험 비판론』 등이 있다.

[7] '다수파'라는 뜻으로, 1903년 제2회 러시아 사회민주 노동당 대회에서 레닌을 지지한 급진파를 이르던 말. 멘셰비키와 대립했으며, 1917년 10월 혁명을 지도하여 정권을 장악한 뒤 1918년에 당명을 '러시아 공산당'으로 바꾸었고, 1952년에 다시 '소비에트 연방 공산당'으로 바꾸었다가, 1990년에 소련의 해체와 함께 해산되었다.

[8] 호 춘원春園. 평안북도 정주 출생. 소작농의 가정에 태어나 11세인 1902년 콜레라로 부모를 모두 여의고 고아가 된 후 동학에 들어가 서기가 되었으나 관헌의 탄압이 심해지자 1904년 상경했다. 이듬해 친일단체 일진회一進會의 추천으로 유학생에 선발되어 일본으로 유학을 떠났다. 1910년 메이지학원을 졸업하고 일시 귀국하여 고향 정주에 있는 오산학교에서 교편을 잡았다. 1915년 다시 일본으로 건너가 와세다대학 철학과에 입학했다. 1917년 1월 1일부터 한국 최초의 근대 장편소설 『무정』을 『매일신보』에 연재하여 소설 문학의 새로운 역사를 개척했다. 1919년 도쿄 유학생의 2·8독립선언서를 작성한 후 이를 전달하기 위해 상하이로 건너갔으며 도산 안창호를 만나 민족독립운동에 공감하고 여운형이 조직한 신한청년당에 가담했다. 또한 임시정부의 일원으로 활동하며 대한제국의 독립의 정당성과 의지를 세계에 알리는 데 노력했다. 또한 임시정부에서 발간하는 기관지인 독립신문사의 사장을 맡아 활동했다. 잡지 『개벽』에 「소년에게」를 발표하여 출판법 위반으로 입건되었다가 석방되었으며, 1922년 5월 『개벽』에 「민족개조론」을 발표하여 우리 민족이 쇠퇴한 것은 도덕적 타락 때문이라고 했다. 1923년 『동아일보』에 입사하여 편집국장을 지내고, 1933년 『조선일보』 부사장을 거치는 등 언론계에서 활약하면서 『재생』再生, 『마의태자』麻衣太子, 『단종애사』端宗哀史, 『흙』 등 많은 작품을 썼다. 1937년 수양동우회修養同友會 사건으로 투옥되었다가 반년 만에 병보석되었는데, 이때부터 본격적인 친일 행위로 기울어져 1939

다. 즉, 이광수의 『무정』에 의해서 한국에서 이른바 근대문학의 시대, 대중소설의 시대가 열렸다. 그리고 이해에 박정희朴正熙(1917~1979)[10]가 태어났다. 물론 이해에 박정희만 태어난 것은 아니다. 굉장히 위대한 한국

년에는 친일어용단체인 조선문인협회 회장이 되었으며, '가야마 미쓰로'香山光郎라고 창씨개명을 했다. 8·15해방 후 반민법으로 구속되었다가 병보석으로 출감했으나 6·25전쟁 때 납북되었다. 그간 생사불명이다가 1950년 만포에서 병사한 것으로 확인되었다.

[9] 1917년 『매일신보』에 이광수가 연재한 한국 최초의 근대 장편소설이다. 서울 경성학교의 영어 교사 이형식은 김 장로의 딸 선형에게 영어 개인지도를 하다가 선형의 미모에 차차 연정을 품게 된다. 그런데 공교롭게도 어린 시절의 친구이며 자기를 귀여워했던 박 진사의 딸 영채로부터 사랑의 고백을 받는다. 이때 영채는 투옥된 아버지를 구하기 위해 기생이 되었다. 그 뒤 영채는 경성학교 배 학감에게 순결을 빼앗기자 형식에게 유서를 남기고 자취를 감추어 버린다. 한편, 자살을 기도했던 영채는 도쿄에 유학 중인 병욱을 만나 마음을 바꾸고 음악과 무용을 공부하기 위해 일본으로 향하는데, 마침 약혼한 형식과 선형도 미국 유학길에 오른다. 이들은 같은 기차로 유학길을 떠나고 있었으며, 모두 학교를 마치고 고국에 돌아오면 문명사상의 보급에 힘쓸 것을 다짐하고 있었다. 이 소설에서는 근대문명에 대한 동경, 신교육사상, 자유연애의 찬양 등이 주제가 되어 당시 독자들의 비상한 관심을 집중시켰을 뿐만 아니라, 한국 근대문학의 출발을 알리는 선구적인 의의를 지니는 작품으로 평가되기도 한다.

[10] 한국의 군인이자 정치가. 1917년 경상북도 선산에서 출생했다. 부친 박성빈과 모친 백남의 사이에서 5남 2녀 중 막내로 태어났다. 1926년 구미공립보통학교에 입학하여 1932년 졸업했고, 그해 4월 대구사범학교에 입학하여 1937년에 졸업했다. 사범학교 졸업 후 경상북도 문경에 소재한 문경공립보통학교에서 3년간 교사로 부임하여 1940년 2월까지 근무했다. 교사를 그만둔 후 만주의 무단장시에 소재한 제6관구 사령부 초급장교 양성학교인 신경新京(지금의 창춘長春)군관학교를 지원하여 합격했다. 그러나 이때 그는 나이 제한에 걸려 1차에서 낙방했으나 장교가 되겠다는 자신의 의지를 표명하는 간곡한 편지를 보내서 합격하게 되었다. 2년간의 군사 교육을 마치고 우등생으로 선발되어 1942년 일본 육군사관학교 3학년에 편입했다. 1944년 일본 육군사관학교 제57기로 졸업했으며, 8·15해방 이전까지 주로 관동군에 배속되어 일본군 중위로 복무했으며, 팔로군을 공격하는 작전에 참가했다. 일본이 패망하자 베이징을 거쳐 천진항에서

부산항으로 귀국했다. 귀국 후 1946년 9월 조선경비사관학교(육군사관학교 전신)에 입학하여 3개월간 교육을 마치고 조선국방경비대 육군 소위가 되었다. 그 당시 1946년 9월 대구에서 좌익에 의한 시위가 일어났는데 박정희의 형인 박상희가 시위를 주도했다. 10월 1일 대구시민들과 경찰 간의 충돌이 발생했고 박상희가 경찰의 총격에 사망하는 사건이 일어났다. 형의 영향을 받았던 박정희는 군부에 비밀리에 조직된 남로당에 가입하여 활동했으며, 1947년 육군 소령이 되어 육군사관학교 중대장이 되었다. 1948년 10월 국방군 내 좌익 계열의 군인들이 제주4·3사건 진압을 거부하고 일으킨 여수·순천사건이 일어나자 육군 정보사령부 작전참모로 배속되었다. 그해 박정희는 당시 국군 내부 남로당원을 색출하자 발각되어 체포되었으며 군법회의에 회부되어 사형을 선고받았다. 하지만 만주군 선배들의 구명운동과 군부 내 남로당원의 존재를 실토한 대가로 무기징역을 언도받았다. 이후 15년으로 감형되어 군에서 파면되었다. 군에서 파면되었지만 육군본부에서 비공식 무급 문관으로 계속 근무하다가 1950년 6·25전쟁이 발발하자 소령으로 군에 복귀했다. 1953년 11월 준장이 되었고, 미국으로 건너가 육군포병학교에서 고등군사교육을 받았다. 1954년 제2군단 포병 사령관, 1955년 제5사단 사단장, 1957년 제6군단 부군단장과 제7사단 사단장을 거쳐 1958년 3월 소장으로 진급한 뒤 제1군 참모장으로 임명되었으며, 1959년 제6관구 사령관이 되었다. 1960년에 군수기지 사령관, 제1관구 사령관, 육군본부 작전참모부장을 거쳐 제2군 부사령관으로 전보되었다. 1961년 5월 16일 제2군 부사령관으로 재임 중에 5·16군사쿠데타를 주도하여 7월 국가재건최고회의 의장이 되었고, 1962년 대통령권한대행을 역임했으며, 1963년 육군 대장으로 예편했다. 이어 민주공화당 총재에 추대되었고, 그해 12월 제5대 대통령에 취임하여 1967년 재선된 후 장기 집권을 위하여 1969년 3선개헌을 통과시켰다. 제3공화국 재임 동안 '한·일국교정상화'와 '월남파병문제'를 강행했다. 1972년 국회 및 정당해산을 발표하고 전국에 계엄령을 선포한 후 '통일주체국민회의'에서 대통령으로 선출되었다. 이로써 유신정권인 제4공화국이 출범했다. 유신 초기에는 새마을운동의 전 국민적 전개로 농촌의 근대화에 박차를 가했고, 제5차 경제개발계획의 성공적 완성으로 국민들의 절대적 빈곤을 해결하는 데 기여했다. 그러나 상대적 빈곤의 심화와 장기 집권에 따른 부작용, 국민들의 반 유신 민주화 운동으로 그에 대한 지지

의 음악가 두 사람이 태어난 해이기도 하다. 바로 20세기 세계 음악계의 거장으로 인정 받는 윤이상尹伊桑(1917~1995)[11]과, 가장 천재적이었으나 가장 불행한 종말을 맞이한 민족음악가 김순남金順男(1917~?)[12]이 탄생한 해다. 김순남이 누구냐고 묻지 마라. 아마도 이 책의 2권쯤에서 알려 드릴 기회가 있을 것이다.

바로 이해, 1917년에 드디어 미국 남부의 작은 항구 도시에서 음반 하나가 발표되었다. 그 음반의 주인공은 오리지널 딕시랜드 재즈 밴드Original Dixieland Jazz Band[13]라는 연주자들이었다. 보통 이들이 발표한 이 음반을 재즈 역사의 출발점으로 간주한다. 재즈라고 이름 붙여지게 되는 이 첫 번째 음반은 미국 남부 지방의 깡촌 항구 도시인 뉴올리언스New Orleans[14]에서 출

도가 악화되자 긴급조치를 발동하여 정권을 유지하려 했다. 이런 가운데서 내치의 어려움을 통일 문제로 돌파하고자 자주·평화·민족대단결을 민족통일의 3대 원칙으로 규정한 1972년 7·4남북공동성명과 1973년 6·23선언이라 불리는 '평화통일외교정책'이 제시되었다. 그러나 그 내용의 획기성에도 불구하고 실제 정책면에서는 북한의 비협조와 당시의 국제 정세로 성과를 거두지 못했다. 1974년 8월에는 영부인 육영수가 북한의 지령을 받은 조총련계 문세광에게 저격당했다. 이러한 정권의 위기는 결국 '부마민주항쟁'을 야기했으며, 1979년 10월 26일 궁정동 안가安家에서 중앙정보부장 김재규의 저격으로 세상을 떠났다.

[11] 현대음악가. 경남 산청에서 태어나 통영에서 자랐으며 독일로 유학, 유럽에서 활동했다. 서양 현대기법을 통해 동양의 정신과 이미지를 표현했다는 평가를 받았다. 1967년 이른바 '동베를린 간첩단 사건'으로 2년간 옥고를 치른 뒤 1971년 독일 국적을 취득한 그는 1972년 뮌헨 올림픽 당시 오페라《심청》의 대성공으로 세계적인 작곡가라는 명성을 얻었다. 1990년 10월 평양에서 개최된 '범민족 통일음악제'의 준비위원장으로서 남북한 합동공연을 성사시켰으며, 사망 전까지 함부르크와 베를린 아카데미 회원 및 국제현대음악협회(ISCM)의 명예회원으로 활동한 그는 끝내 한국에 돌아오지 못하고 1995년 독일 땅에서 세상을 떠났다.

[12] 현대음악가. 한국 최초의 현대음악가로 알려져 있다. 서울에서 태어나 일본의 도쿄국립음악학교를 중퇴하고 도쿄제국음악학교를 졸업했다. 1943년 당시 일본의 급진 작곡가 그룹인 신흥작곡가 연맹의 5주년 기념음악제에서 피아노 소나타를 발표하면서 데뷔한 그는 일제 잔재 청산과 진보적 민족 음악 건설을 주장했다. 김소월의 시「산유화」에 곡을 붙인 서정가곡〈산

유화〉가 1948년 그가 월북할 때까지 방송 매체 등을 통해 소개되면서, 민족 정서가 어린 대중가곡의 표본을 이루고 민속조가 짙은 가곡 창작의 유형을 정립했다. 1945년 이후에는 남로당 가입 등 정치에 참여하여〈인민항쟁가〉등을 작곡했고, 윤이상·나운영·김희조·장일남 등에게 영향을 주었으며, 민족음계 구사 기법 등을 개발했다.

[13] 1916년부터 1925년까지 뉴올리언스를 기반으로 활동했던 밴드로, 대개 ODJB로 줄여서 부른다. 초기의 멤버는 도미닉 제임스 '닉' 라로카(코넷), 에드윈 '대디' 에드워즈(트롬본), 래리 실즈(클라리넷), 헨리 래가스(피아노)와 토니 스바바로(드럼) 다섯 명이었다. 하지만 1918년에 에드워즈가 제1차 세계대전으로 징집되자 에밀 크리스천이, 1919년에 래가스가 당시 치명적인 돌림병이던 스페인 독감으로 요절하자 조지프 러셀 로빈슨이 대신 영입되었다. ODJB는 나팔이나 울림판을 앞에 두고 연주해 바늘을 움직여 레코드를 기록하는 최초의 녹음 기술이 등장했을 때 활발히 활동하여 녹음의 역사를 써나갔고, 재즈의 스탠더드들을 최초로 녹음함으로써 음악과 음향의 역사에서 아주 중요한 위치를 차지한다. 1917년에 작곡한〈타이거 래그〉Tiger Rag는 대단히 유명하여, 재즈 스탠더드에 이르러 수많은 음악가들이 리메이크했다. 이들의 활동 초기 재즈는 'Jazz'가 아닌 'Jass'로 표기됐다.

[14] 미국 멕시코 만에 면한 항구 도시. 루이지애나 주의 최대 도시로 미시시피 강 어귀에서 1,600킬로미터 상류에 있다. 남아메리카 지역의 주요 무역항으로 쌀, 목화의 수출과 바나나, 커피의 수입항으로 번영했다. 식품, 석유, 조선 등의 공업이 활발하다. 무엇보다 재즈를 탄생시킨, 재즈의 고향으로 널리 유명하다.

발했다. 정말 재밌지 않은가. 러시아혁명이 일어난 해, 또 박정희가 태어난 해에, 하필 그때 재즈라는 이름으로 불리는 그 첫 번째 음반이 탄생하다니.

물론 당연히 재즈는 그 이전부터 있었을 것이다. 그런데 왜 우리는 이 역사적인 재즈의 출발 시점을 알 수 없는가. 재즈가 지식인이나 지배 계급의 문화가 아니었기 때문이다. 배운 자들의 문화였다면 뭐 하나 특별한 것이 없다 해도 기록은 엄청나게 해두었을 것이다. 그런데 재즈를 만들고 즐긴 사람들은 배운 사람들이 아니었기에 기록을 해두지 않았다. 때문에 언제 이 문화가 탄생했는지 제대로 알 수 없다. 그래서 그나마 공식적으로 누구나 보거나 들을 수 있는 이 음반이 만들어진 시점, 즉 1917년에 재즈가 탄생했다고 간주하고 있다. 그렇게 해서 드디어 재즈라는 새로운 음악 문화 양식이 세상에 등장했다.

재즈는 무엇일까

재즈하면 뭐가 떠오르는가. 물론 정답은 없다. 우선, '흑인'이 떠오를 것이다. 좀 더 엄밀하게 이야기하면, 그냥 흑인이 아니라 노예의 신분으로 신대륙 미국으로 끌려와 살았던 흑인이 떠오를 것이다. 그리고 트럼펫이나 색소폰이 떠오를 것이다. 물론 재즈에는 지정된 양식이 없으니 수많은 악기가 쓰일 수 있다. 역시 배우지 못한 사람들의 음악이기에 어떤 악기를 특정해서 지정할 수가 없었다.

그렇다면 똑같이 악기를 가지고 연주하는 음악인데 클래식classic과 재즈는 무엇이 다를까. 레너드 번스타인Leonard Bernstein(1918~1990)[15]이라는 미국 뉴욕필하모닉New York Philharmonic[16]의 상임 지휘자가 클래식과 재즈의 차이를 굉장히 명확하게 말했다.

"우리가 클래식이라고 부르는 음악을 사실 클래식이라 부르는 것은 적절치 않다. 내가 볼 때 클래식은 그냥 '엄격한 음악'이다."[17]

[15] 미국의 지휘자이자 작곡가. 1957년에서 1969년까지 뉴욕필하모닉의 음악감독을 지냈다. 뮤지컬 〈웨스트사이드 스토리〉를 작곡했다.

[16] 1842년에 창립한, 미국에서 가장 오래된 교향악단. 말러, 스트라빈스키, 토스카니니, 스토코프스키, 로진스키, 번스타인 등이 상임 지휘자를 지냈다

[17] 레너드 번스타인, 『번스타인의 음악론』, 삼호출판사, 1992.

　번스타인의 클래식에 대한 이 정의가 정말 정확한 것 같다. 클래식을 '엄격한 음악'이라고 했는데, 과연 무엇에 엄격한 것인가. 바로 작곡가가 써놓은 악보 그대로 악보의 지시를 엄격하게 지켜서 연주하는 것이 바로 클래식이다.

　작곡가가 "이 부분은 제1바이올린이 연주하라"라고 적어놓았다면 연주자는 반드시 그대로 연주해야 한다. 제1바이올린이 연주하라고 작곡가가 써놓았지만 비올라가 연주하면 안 될까, 혹은 플루트가 연주할 수 있지 않을까, 생각할 수도 있을 것이다. 하지만 클래식은 절대 그러면 안 된다. 악보에 있는 그대로 해야 한다. 물론 그 와중에도 지휘자나 연주자는 어떻게든 자신만의 새로운 해석을 해서 독창적인 것을 집어넣으려고 한다. 하지만 그것은 작곡가가 정해놓은 틀 안에서만 가능하다. 절대 그 틀을 벗어나서는 안 된다. 오케스트라의 단원들이 야외에서 청바지를 입고 연주하는 건 봐줄 수 있지만 바이올린으로 연주해야 하는 부분을 일렉트릭 기타electric guitar로 연주하면 절대 안 된다. 이렇게 규칙을 엄격하게 지키는 것, 그것을 클래식이라고 한다. 따라서 클래식은 번스타인이 말한 대로 엄격한 음악인 것이다.

　그에 비해 재즈에는 그런 엄격한 규칙이 없다. 악기부터 자기 마음 내키는 대로 정해서 연주하면 된다. 심지어는 똑같은 연주자가 오늘 연주한 곡과 동일한 음악을 다음날 다르게 연주해도 된다. 재즈는 규칙으로부터 자유롭다. 과연 자유로워서만 그런 걸까? 사실은 전날 연주했던 것을 기억 못해서 그런 것일 수도 있고, 악보 자체가 존재하지 않아서일 수도 있다.

　1930년대에서 1950년대까지 활동한 위대한 색소폰 주자 중에 '대통령'President을 뜻하는 '프레즈'Prez라는 애칭을 지닌 레스터 영Lester Young(1909~1959)[18]의 다음과 같은 일화는 재즈라는 음악의 본질을 단적으로 보여주는 장면이다.

[18] 20세기 초·중반을 대표하는 미국의 재즈 색소폰 연주자이자 클라리넷 연주자. 1909년 미시시피주 우드빌에서 태어난 그는 음악적 집안에서 태어난 덕분에 어려서부터 여러 가지 악기를 다룰 수 있었다. 1920년대부터 가족들로 이루어진 밴드에 참여하여 기본적인 음악적 소양을 다졌던 그는 1930년대 접어들어 독립을 선언하고 이후 여러 악단을 거치면서 본격적인 재즈 뮤지션의 길을 걷는다. 기존의 색소폰 연주와는 색다른 독특한 주법으로 많은 뮤지션에게 영향을 미쳤으나 1959년 파리 공연 당시 갑작스런 발병으로 귀국, 그 다음 날인 3월 15일 50세의 나이로 세상을 떠났다. '재즈계의 대통령'이란 별명으로 불렸으며, 콜맨 호킨스Coleman Hawkins, 찰리 파커Charlie Parker와 함께 재즈 색소폰계의 선구자 역할을 했고, 특히 마일스 데이비스Miles Davis 시대에 꽃을 피웠던 쿨재즈cool jazz가 탄생하는 데 기본적인 토대를 마련함으로써 후배 뮤지션들에게 지대한 영향을 미친 인물로 평가받는다.

그는 캔자스시티의 카운트 베이시Count Basie 악단[19]에서 뼈가 굵었고 솔로로 유명해졌다. 1950년대 초반 카운트 베이시 악단이 세계적으로 유명해졌을 때 음반사로부터 옛 동료들과 더불어 1930년대 베이시 스타일의 연주를 재건해달라는 요청을 받았다. 레스터 영은 간단히 거절한다. '그때는 그때고, 지금은 지금'이라고. '재즈 뮤지션은 끝없이 움직이고 변하는 존재이므로, 지나간 것의 재현은 불가능하다'고.

나아가 레스터 영은 아마도 이렇게 말하고 싶었을 것이다. 재즈는 연주되는 바로 그 순간 딱 한 번 존재하는, 다시는 똑같이 재현할 수 없는 딱 한 번의 오리지널리티originality를 지니는 음악이라고 말이다. 그러므로 우리가 음반으로 듣는 누구의 무슨 곡이라는 것도 어쩌면 그 스튜디오에서 그 음반을 녹음하는 그 순간의 음악에 불과하다.

이 간단한 일화에는 재즈에 대한 함축된 의미가 모두 숨어 있다. 다시 말해서, 재즈는 정의되고 지시되지 않은 음악이다. 무슨 숭고한 철학을 갖고 있어서가 아니라 본래 처음부터 그랬다. 앞에서 잠깐 언급했듯이 재즈하면 제일 먼저 떠오르는 트럼펫이나 색소폰 같은 관악기만 재즈를 연주하는 건 아니다. 물론 관악기가 재즈의 상징이고 재즈의 본질을 가장 많이 담고 있긴 하지만, 재즈를 연주하는 악기는 그것만이 아니다. 재즈는 양동이로도 연주할 수 있고, 클래식 악기인 바이올린이나 콘트라베이스로도 연주할 수 있다. 무엇으로나 연주할 수 있는 것, 그것이 재즈다.

또 재즈하면 떠오르는 게 뭐가 있을까. 뉴올리언스, 즉흥연주, 폭풍 가창력 등등이 떠오를 것이다. 사실은 그 어떤 말을 떠올려도 그 모든 것이 다 재즈다. 즉, 재즈는 그렇게 아무것도 지정되지 않은 것이다.

재즈는 흑인의 음악일까

그렇다면 재즈는 누가 만들었는가. 정확히 인류학적으로 표현하자면 미국의 흑인, 즉 아프리칸 아메리칸African American[20]에 의해서 재즈는 탄생했다.

[19] 재즈 역사에서 빼놓을 수 없는 밴드 중 하나. 미국의 재즈 피아니스트이자 작곡가인 카운트 베이시(1904~1984)가 이끌었으며, 레스터 영, 프레디 그린 Freddie Green(1911~1987) 등 여러 유명 음악인들이 이 밴드를 통해 명성을 얻었다.

[20] 미국에서 아프리카인의 혈통을 가지고 태어난 아프리카계 미국인을 가리키는 말. 아프로 아메리칸Afro American 혹은 블랙 아메리칸Black American이라고도 불린다. 이들의 문화에서 비롯된 로큰롤·재즈·블루스·펑크는 물론 랩·힙합·리듬앤블루스·소울 등은 미국은 물론 전 세계가 즐기는 대표적인 대중음악 장르가 되었다.

백인 음악학자 가운데 재즈를 백인의 음악이라고 주장하는 사람이 꽤 된다. 말도 안 되는 주장 같지만, 그들의 책을 읽어보면 그럴 듯하다. 특히, 첫 번째 재즈 음반을 발표했던 오리지널 딕시랜드 재즈 밴드의 모든 구성원은 백인이었다. 그리고 재즈에 쓰였던 기본적인 악기, 즉 트럼펫, 색소폰, 피아노, 베이스 등 모든 악기를 만든 것도 흑인이 아니라 백인이었다. 재즈에 쓰이는 악기 중에 흑인이 만든 것이라곤 밴조banjo[21] 말고는 없다. 이렇게 악기도 거개가 백인이 만들었다. 게다가 악기가 두 개 이상 함께 연주될 때는 필연적으로 악기와 악기의 관계를 규정하는 '음악적 규칙'이 있어야 한다. '화성학'和聲學[22]이라고 부르는 이 규칙은 누가 만들었을까. 아프리카 서부 해안의 흑인들이 만들었을까? 아니다. 그것도 백인들이 만들었다. 처음으로 음반을 낸 사람도 백인이고, 그 음악을 연주하는 악기를 만든 사람도 백인이고, 그 악기로 연주하는 음악의 규칙을 만든 것도 백인이다. 따라서 재즈는 백인의 음악이라고 누군가 주장한다면, 여러분은 뭐라고 대답하겠는가. 사실 그 주장이 아주 틀린 말은 아니다.

그런데 이런 주장을 하는 사람들이 말하지 않은 것이 딱 하나 있다. 이렇게 눈에 보이는 이 모든 것보다 더 중요한 한 가지 사실을 빠뜨렸다. 그것이 무엇일까. 그 한 가지는 나중에 이야기하겠다.

결론부터 미리 말하자면, 재즈는 '아프리칸 아메리칸의 음악'이 맞다. 그러나 그렇다고 재즈가 '미국 흑인들만의 음악'이라고 이야기하는 것은 엄밀하게 말해서 어폐가 있다. 우리가 조금 더 관용을 가지고 보면, 재즈는 백인들이 이룬 음악 문화적 전통 위에서 아프리칸 아메리칸들이 만들어낸 새로운 음악이라고 봐야 한다. 친절하고도 사려 깊은 훌륭한 재즈 이론서『재즈북』Das Jazzbuch을 쓴 요아힘 E. 베렌트Joachim Ernest Berendt는 재즈에서 '흑백'黑白 간의 갈등 말고도 '흑흑'黑黑 갈등도 그 못지않게 재즈 진화의 동력이 되었다고 말한다. 곧 노예의 후예인 아메리칸 니그로 American Nigro와 프랑스계 백인과 이들과의 혼혈인 크레올Creole[23] 사이에

[21] 미국의 민속음악이나 재즈에 사용하는 현악기. 기타와 비슷하나 울림통이 작은북처럼 생겼으며 현은 4~5줄이다.

[22] 화음에 기초를 두고 그 구성, 연결, 방법 및 음 조직을 연구하는 분야. 대위법과 더불어 가장 기초적인 분야.

[23] 신대륙 발견 후 아메리카 대륙에서 태어난 스페인인과 프랑스인의 자손들을 일컫는 말. 원래는 신대륙에서 태어난 순수 스페인인에 한정되었으나, 북아메리카·라틴아메리카·서인도제도 등에서 태어난 스페인인·프랑스인 등과 신대륙의 흑인 사이에서 태어난 사람들을 일컫는 말로 의미가 확대되었다. 지금은 미국 루이지애나 주에 정착한 스페인인·프랑스인, 또는 이

벌어졌던 초기 재즈 시대의 알력과 갈등은 재즈의 미학적 특징을 결정짓는 데 커다란 영향을 미쳤다. 이에 비교할 수는 없지만 '백백'白白 간의 갈등도 무시할 수 없다. '검은 백인'이라고 손가락질 받았던 유대계와 이탈리아계 백인들이 미국 남부에서 재즈가 탄생하는 데 기여한 공로는 실로 만만치 않다. 앞서의 오리지널 딕시랜드 재즈 밴드의 리더 닉 라로카Nick La Rocca 또한 뉴올리언스의 이탈리아인이었고, 루이 암스트롱이 처음 연주를 시작한 클럽도 앵글로색슨계의 도덕으로부터 이탈리아계 갱들이 비호하던 곳이었다.

재즈의 어원

재즈라는 말은 무슨 뜻일까. 왜 이 음악을 재즈라고 했을까. 재즈라는 단어는 도대체 어떻게 해서 탄생했을까. 모든 게 의문스럽다. 음악과 관련되어 재즈라는 단어와 비슷한 말이 그 이전에는 존재하지 않았다. 이 말을 누가 만들었는지도 모르고, 누가 맨 처음 썼는지도 알 수 없다. 기록이 없다. 그래서 할 일 없는 백인 학자들이 재즈의 어원에 대해서 많은 조사를 해보았지만 정확히 알 수 없었다. 결국 믿거나 말거나 하는 수준에서 재즈의 어원들을 살피다가 재미있는 세 가지 설을 만들어냈다.

첫 번째, 재즈는 "Jass it up"에서 왔다고 주장한다. '재즈'라는 단어와 그나마 제일 비슷한 말을 찾다보니, "Jass it up"이라는 말을 찾아냈다. 이 말은 당시 미국 남부 미시시피 강 유역의 흑인 거주 지역에 사는 흑인들이 쓰던 일종의 관용어, 은어였다. Jass it up을 우리말로 번역하는 것은 쉽지 않다. 내 느낌을 살려서 내 식으로 번역하자면, "아, 꼴려!" 조금 학술적으로 번역하자면, "뭔가 외부의 자극으로 인해 내 속에서 성적 흥분이 일어난다"라는 뜻이 될 것이다. 이것이 뒤에 's'가 'z'로 바뀌어서 재즈jazz가 되었다는 것이다.

두 번째, 재즈는 자이브 애스jive ass에서 왔다고 주장하기도 한다. 스

들과 흑인 사이에서 태어난 혼혈 및 그 자손을 가리키는 경우가 많다. 특히, 20세기에 들어서는 백인과 흑인의 혼혈을 크레올로 인식하는 경우가 많은데, 이는 1910년경부터 1920년경까지 이들 혼혈을 중심으로 유행한 재즈 형식인 뉴올리언스 재즈에 힘은 바가 크다. 뉴올리언스는 1718년 프랑스 식민지의 중심지로 번영했다가, 1764년 스페인령을 거쳐 1803년 다시 프랑스령이 되었던 지역이다. 루이지애나 주 지역 가운데서도 뉴올리언스에 스페인인·프랑스인과 흑인 혼혈이 가장 많은 것도 이 때문이다. 뉴올리언스에서 이들 혼혈을 중심으로 재즈가 성행하고, 뉴올리언스가 재즈의 발상지로 인식되어 크레올이 혼혈을 가리키는 말로 변용된 것으로 보인다.

포츠댄스에 '자이브'[24]라는 장르도 있지만, 본래 자이브의 어원은 '창녀', 좀 더 정확하게는 '흑인 창녀'를 자이브라고 한 데서 나왔다. 그리고 애스는 '엉덩이, 여자의 성기, 성교'를 가리키는 단어다. 그래서 이 자이브 애스는 '흑인 창녀의 매춘 행위'를 뜻하는데 이 단어가 결국 재즈가 되었다고 주장한다.

세 번째는 앞의 두 가지보다 더 어이가 없다. 재즈가 '찰스'Charles라는 단어에서 나왔다는 주장이다. 찰스는 남자의 이름이다. 그때나 지금이나 클럽과 사창가에서는 흔히 말하는 '삐끼', 즉 호객꾼들이 있다. 그들이 돌리는 명함에 자신의 본명을 쓰는 일은 거의 없다. 대부분 가명을 쓰는데, 그 당시 뉴올리언스 호객꾼들이 가장 많이 사용한 이름이 바로 찰스였다. 이 이름을 많이 쓰다 보니, 결국 '찰스'가 재즈로 바뀌었다는 주장이다. 실제로 1910년대에서 1920년대에 재즈 음악에 맞춰 추는 '찰스턴'Charleston[25]이라는 춤이 유행했다. 그래서 그 당시 찰스란 말이 빈번하게 등장했다. 그래서 찰스가 재즈가 되었다는 말이다. 이렇게 학설답지 않은 어이없는 설도 있었다.

물론 재즈의 어원에 대해서는 더 많은 주장이 있다. 하지만 더 이야기하면 엽기적인 수준이라 이쯤에서 멈추겠다. 그나마 골라서 소개한 재즈의 어원 세 가지를 들어보니, 어떤 생각이 드는가. 성행위, 매춘, 호객……. 뭔가 분위기가 좋지 않다. 홍등가의 분위기가 느껴진다. 재즈가 탄생한 도시, 뉴올리언스는 항구 도시였다. 항구 도시에는 어디나 꼭 사창가가 있다. 재즈는 뉴올리언스의 그런 동네 분위기 속에서 만들어진 음악이었다.

크레올과 재즈의 진화 과정

뉴올리언스는 어떤 도시인가. 뉴올리언스의 뉴New는 영어, 올리언스Orleans는 불어 '오를레앙'을 어원으로 하는 단어다. 미시시피 강 하구에 있는 항구 도시 뉴올리언스는 루이지애나Louisiana 주 소속이다.

다른 주들이 영국령인데 비해 루이지애나 주는 본래 프랑스가 건설

[24] 재즈 음악에 맞추어서 추는, 격렬하면서도 선정적인 춤.

[25] 1920년대 미국 찰스턴에서 시작된 사교춤. 흑인들 사이에서 일어난 폭스트롯의 하나로, 4박자의 경쾌한 리듬에 맞추어 발끝을 안쪽으로 향하고 무릎으로부터 아래를 옆으로 차면서 춘다.

한, 프랑스령 식민지였다. 1682년 프랑스 탐험대가 미시시피 강 삼각지대까지 내려와 그 주변을 몽땅 프랑스 영토라고 주장하고는 루이 14세를 기리는 의미로 루이지애나라는 이름을 붙였다.

그러던 것이 1762년에는 스페인 땅이 되었다. 7년 전쟁Seven Years' War[26]에서 프랑스가 패배하자 루이지애나는 미시시피 강을 경계로 동쪽은 영국이, 서쪽은 스페인이 나눠 가진 것이다. 그런데 1800년 스페인은 나폴레옹과 비밀협정을 맺었다. 조만간 이 땅을 프랑스에 다시 돌려주기로 한 것이다. 아마 나폴레옹은 이곳을 기반으로 프랑스 제국을 건설하겠다는 야무진 꿈을 꾸었을 것이다. 그런데 뜻대로 되지 않았다. 1801년, 지금의 아이티 땅에서 반란이 일어났다. 나폴레옹은 아이티를 토벌하면서 그쪽으로 간 김에 루이지애나를 확실하게 접수하라고 했다. 아이티 토벌을 쉽게 생각한 것이다. 그런데 이 아이티가 맹렬하게 저항했고, 결국 여기에 신경 쓰느라 프랑스의 루이지애나 원정 계획은 물 건너가고 말았다. 그런데 1802년이 되자, 명목상 루이지애나의 주인이었던 스페인이 느닷없이 미국 배들을 못 들어오게 했다. 미시시피 강을 통해 외국과 교역을 하고 있던 미국으로서는 여간 곤란한 일이 아니었다. 결국 미국은 이참에 아예 루이지애나를 사들이기로 결정하고, 진짜 그곳의 주인인 프랑스에 사절을 보냈다. 그 바람에 프랑스는 셈이 아주 복잡해졌다. 영국과의 전쟁이 코앞이었기 때문이다. 루이지애나를 지키려다가 영국과 전쟁이 터지면 분명히 미국은 영국 편을 들 것이었다. 그러면 이도 저도 다 잃을 것이 뻔했다. 프랑스는 고심 끝에 루이지애나를 미국에 팔기로 결정했다. 1803년의 일이었다.

이렇게 한때 미국은 영국과 프랑스의 식민지 경쟁장이었다. 서로 더 많은 땅을 차지하려 했고, 그렇게 차지한 땅을 식민지로 만들었다. 프랑스와 영국은 바로 옆에 붙어 있지만, 한국과 일본만큼이나 서로가 아주 앙숙 관계이고, 기본적으로 콘셉트가 다른 나라들이다. 미국의 주류 세력이 되는 앵글로색슨계 사람들은 영어 발음만 들어도 딱딱하다. 엄격하고 권위적이고 교조적이다. 그들은 자신들의 식민지도 그렇게 만들고 다스

[26] 1756년부터 1763년까지 일어난 대규모 전쟁. 오스트리아가 빼앗긴 영토를 되찾기 위해 프로이센과 벌인 전쟁으로, 유럽의 거의 모든 열강이 참여하면서 그들의 식민지가 있던 아메리카와 인도에까지 그 영향이 확산되었다. 유럽에서는 영국의 지원으로 프로이센이 이겼고, 식민지에서는 영국이 이겨 북아메리카와 인도에서 프랑스 세력을 몰아냈다.

렸다. 그에 비해 프랑스인들은 다소 헐렁하며 생각이 좀 없고, 철없고, 생각나는 대로 지껄이다가 나중에 후회하는 그런 콘셉트이다. 두 나라가 이렇게 다르다 보니, 그 나라들이 통치하는 식민지도 자연히 그 영향을 받을 수밖에 없었다.

대개 인종차별이라면 피부색이 다른 인종끼리만 일어나는 일이라고 생각한다. 그런데 같은 백인끼리도 차별을 한다. 우리가 보기에는 다 같은 백인처럼 보여도 그 안에서 자기들끼리 나누는 등급이 있다. 특히, 앵글로색슨계는 자신들이 백인들 중에서 유일한 적자嫡子라고 생각했다. 그래서 그들은 아일랜드계를 거의 짐승 수준으로 보았다. 앨런 파커Alan Parker(1944~)[27] 감독의 〈커미트먼트〉The Commitments라는 훌륭한 음악영화가 있는데, 거기서 아일랜드계 백인이 더블린에서 알앤비R&B 밴드를 만들려고 한다. 밴드 멤버를 모집하는 공고를 내니까 할일 없는 동네 양아치들이 오디션에 와서 이렇게 묻는다.

"왜 우리는 백인인데, 알앤비를 해야 해?"

그러자 이렇게 대답한다.

"우린 유럽의 흑인이니깐."

이런 대화로 가득 찬 재미있는 영화인데, 이를 통해서도 아일랜드인들의 처지를 짐작할 수 있다. 영국인들은 아일랜드계를 정말 사람 취급도 하지 않았다. 게다가 앵글로색슨계는 종교적으로 프로테스탄트 쪽이다 보니 가톨릭교도인 스페인계, 이탈리아계, 프랑스계, 혹은 그리스정교 쪽 그리스계의 백인들을 이류 백인 취급을 했다.

그래서 독일계, 폴란드계, 스페인계, 이탈리아계들이 미국으로 이주하기 시작했을 때 그들은 영국령이 아닌 프랑스령 지역으로 와서 정착해 살았다. 영국령에는 앵글로색슨계가 차지하고 있어서 끼어들기가 너무

[27] 영국의 영화감독. 〈미드나이트 익스프레스〉로 아카데미상 두 개 부문을 수상하며 주목을 받았다. 〈페임〉·〈핑크 플로이드의 벽〉 등의 음악영화를 만들었고, 〈버디〉·〈엔젤 하트〉·〈미시시피 버닝〉 등 다양한 장르의 영화를 연출했다.

어려웠던 것이다. 프랑스령이었던 뉴올리언스는 그로 인해서 굉장히 다양한 백인들이 어울려 살았고, 그들의 문화가 뒤섞이게 되었다. 인종의 용광로를 이루었던 셈이다. 여기에 추가된 것이 흑인들이었다. 프랑스는 뉴올리언스를 노예항으로 삼아 아프리카에서 끌고온 노예들을 이곳에서 살게 하기도 하고, 다른 곳으로 보내기도 했다. 여기에서 또 새로운 현상이 일어났다.

앵글로색슨계가 주로 살던 동네에도 흑인 노예들은 있었다. 그런데 그들은 자신들의 인종적 우월성으로 인해 흑인을 자신들과 같은 사람이라고 생각하지 않았다. 즉, 앵글로색슨계 남성들이 도시의 매춘업소 여성이 아닌 흑인 여자 노예들을 건드리는 일은 그리 많지 않았다. 그러나 청교도가 아닌 프랑스인들은 달랐다. 상상력이 뛰어나고 호기심이 많은 그들은 흑인 노예 여성들을 수시로 범했고, 그 결과 프랑스계 백인 남자와 흑인 노예 여자 사이에서 혼혈아들이 많이 태어났다. 그들을 크레올이라고 불렀다. 크레올은 유럽인과 현지인의 혼혈을 부르는 말로, 프랑스인들과 흑인들 사이에 태어난 이들도 여기에 속한다. 프랑스인들은 자신들과 흑인 노예 사이에서 태어난 아이들, 즉 크레올을 다른 노예와 똑같이 취급하지는 않았다. 초등교육 수준의 기초적인 공부도 시켜주고, 농장 일보다는 서비스업종 등에서 일하게 해주었다. 이들 크레올은 어떻게 재즈가 진화하게 됐는지를 보여주는 굉장히 중요한 존재다.

아까도 말했지만 재즈하면 제일 먼저 떠오르는 것이 트럼펫과 색소폰이듯이, 재즈는 연주 음악이다. 어떤 악기든 악기를 제대로 연주하려면, 우선 배워야 하고, 그것을 연습할 시간이 있어야 한다. 농장에서 하루종일 힘들게 일하는 사람들이 악기 연주를 배울 기회와 연습할 여유가 있었을까? 악기라는 것을 접하고 초보적이나마 연주할 수 있는 기회를 얻었던 최초의 유색인이 바로 이 크레올이었다. 물론 크레올들은 백인들로부터 교습을 받고, 백인들의 악기로 연주했지만 이렇게 악기를 접한 크레올들의 후예가 결국 20세기에 이르러 재즈를 탄생시킨다.

그렇다면 재즈 이전에 크레올들의 음악은 없었을까? 있었다. 이들은 19세기 말 자신들의 연주 양식을 만들었는데, 그것을 래그타임Ragtime[28]

[28] 1880년대부터 미국의 미주리 주를 중심으로 유행한 피아노 음악. 작곡가와 연출가로 흑인이 많으며,

이라고 한다. 이 래그타임은 관악기가 아닌 피아노로 주로 연주했다. 이 래그타임 중에 유명한 곡이 하나 있다. 바로 〈디 엔터테이너〉The Entertainer 다. 크레올 출신인 스콧 조플린Scott Joplin(1868~1917)[29]이라는 유색인이 만든 곡이다. 이 곡은 1971년에 조지 로이 힐George Roy Hill(1922~2002)[30] 감독이 자신의 영화 〈스팅〉The Sting[31]의 주제가로 사용하면서 유명해졌는데, 그는 이 크레올들이 만든 래그타임을 가져와 대박을 쳤다.

19세기 말에서 20세기 초의 이 래그타임을 재즈의 전신으로 보는 이론들이 많다. 백인들에게 배우고, 백인들이 만든 악기인 피아노로 연주하는 래그타임은 완벽하게 반은 백인들의 것이었다. 래그타임을 재즈의 전신이라고 본다면, 결국 재즈는 백인들의 음악에서 출발하여 백인과 흑인들로 반쯤 섞인 크레올들을 거쳐서, 오리지널 흑인들에게서 탄생하는 진화의 과정을 겪은 셈이다.

스토리빌과 재즈

항구 도시 뉴올리언스에는 스토리빌Storyville[32]이라는 매춘 밀집 지역이 있었다. 재즈 음악을 좀 듣다 보면 〈찰리 파커 앳 스토리빌〉Charlie Parker at Storyville(1953)이라는 곡이 자주 등장한다. 우리로 치면 '588에 있는 조용필'이라는 뜻이다. 이 말의 의미는 찰리 파커가 그 동네에서 연주했다

당김음이 많은 것이 특징이다. 재즈의 전신이지만 즉흥 연주는 하지 않는다.

[29] 미국의 전설적인 피아니스트이자 작곡가. 『래그타임파』The School of Ragtime라는 교본을 써서 복잡한 베이스 사용 방법, 빈번한 싱커페이션, 스톱-타임의 휴지, 화성적 발상 등을 설명했는데 이것들은 그 후 다른 뮤지션들에 의해 널리 모방되었다. 주요 작품으로 〈주빈〉·〈트리모니샤〉·〈단풍잎 래그〉·〈디 엔터테이너〉 등이 있고, 영화 〈스팅〉에 사용된 그의 음악이 아카데미상을 수상하기도 했다.

[30] 영화감독. 1922년 미국 미네소타 주 미니애폴리스에서 태어난 그는 예일대학교에서 음악을, 더블린 트리니티 칼리지에서 문학을 공부했다. 제2차 세계대전과 6·25전쟁 때 해군 비행기 조종사로 복무했고 제대 후에는 더블린의 시릴 큐삭 극단Cyril Cusack's Company에서 연기를 시작했다. 그 후 방송사에서 작가와 연출가로 일하다가 1962년 〈적응기간〉을 통해 마흔 살의 늦은 나이에 감독으로 데뷔, 〈다락방의 장난

감들〉, 〈헨리 오리엔트의 세계〉 등을 만들었다. 그의 이름이 본격적으로 알려진 것은 1969년 작품인 〈내일을 향해 쏴라〉를 통해서였다. 이 작품은 아카데미 4개 부문을 수상했고 세계적으로도 성공을 거두었다. 이후 〈스팅〉(1973)으로 아카데미 감독상을 수상하기도 했으나 이후 후속작들이 연달아 실패하자 말년에는 모교인 예일대학교에서 강의에만 전념했다.

[31] 폴 뉴먼Paul Newman과 로버트 레드포드 Robert Redford가 주연을 맡은 영화. 1936년 미국 시카고를 배경으로 한 이 영화는 치밀한 계획으로 갱단 두목을 속이는 사기꾼들의 이야기를 담고 있다. 마지막 반전이 백미다. 1974년 아카데미상에서 작품상을 비롯하여 감독상, 각본상, 미술상, 편집상, 의상디자인상, 편곡상 등 7개 부문을 수상했다.

[32] 1897년부터 1917년까지 미국 뉴올리언스에 있었던 공창公娼 허가 지구. 재즈 음악을 형성하는 근거지 역할을 했다.

는 것뿐만 아니라 찰리 파커 자신이 재즈의 출발점에 서 있다는 것이다. 자신이 이 정신으로부터 출발하고 있다는 것에 대한 은근한 과시다. 비록 스토리빌은 굉장히 비천하고 가난하기 이를 데 없는 동네였지만, 바로 그 동네에서 이 아프리칸 아메리칸들에 의해 새로운 연주 음악이 1910년대 부터 매춘산업과 함께 만들어진다.

1947년에 만들어진 〈뉴올리언스〉New Orleans[33]란 흑백영화가 있다. 거기에 루이 암스트롱Louis Daniel Armstrong(1900? 1901?~1971)[34]과 빌리 홀리데이Billie Holiday(1915~1959)[35]가 나오는데 굉장히 재미있는 장면이 나온다. 영화는 항구 도시에서 시작하는데, 배가 도착하면 승객·선원·군 인 등등이 우르르 내린다. 이 새로운 도시에서 욕망을 찾아 나선 젊은 남 자들이다. 스토리빌 입장에서는 고객들인 셈이다. 그런데 공교롭게도 스 토리빌은 항구와 떨어진 안쪽에 있었다. 항구에서 스토리빌에 있는 업소 까지 이들을 어떻게 데려가느냐가 관건일 수밖에 없다. 영화에서 조연으 로 등장하는 루이 암스트롱 같은 이른바 '삐끼'들이 배가 도착할 때부터 계속 부둣가에서 연주를 한다. 각 업소별로 항구 앞에서 연주자들이 연주 를 하는 것이다. 배에서 내린 젊은이들이 마음에 드는 악대 앞에 모이면 그들을 끌고 스토리빌의 자기 업소까지 안내한다. 영화에서처럼 현실에 서도 그랬다.

항구 부둣가에서 삐끼들이 젊은이들을 데리고 가는 곳은 스토리빌 에 있는 술집, 즉 바bar였다. '바'는 재즈하면 떠오르는 공간이 아닌가. 우 리나라에서도 1990년대 한때 재즈바가 유행했다. 우리가 생각하는 바는 예쁜 여자들이 우아하게 술을 마시는 곳이었다. 즉, 바는 술 마시는 곳이 지, 매춘이 이루어지는 곳은 아니라고 생각했다. 그러나 원래 바는 술도 팔고 매춘도 함께 이루어지는 곳이었다. 이 당시에는 호객꾼이 이렇게 손

[33] 아서 루빈Arthur Lubin 감독이 1947년에 만든 미국 흑백영화. 분류상 로맨스·멜로 영화지만 당시 뉴 올리언스에서 재즈가 어떻게 생겨나고 발전해나가는 지를 잘 보여준다. 재즈계의 빅 마마 빌리 홀리데이의 목소리와 유쾌한 루이 암스트롱, 미국 인기 재즈 음악 가이자 클라리넷 연주자 우디 허먼Woody Herman의 연주만으로도 보는 내내 즐겁다.

[34] 미국의 트럼펫 연주자이자 가수. 재즈의 역사이 자 재즈의 선구자.

[35] 미국 재즈 가수. 메릴랜드 주의 가난한 집에서 태 어나 어린 시절 비참하게 자랐고, 음악적인 교육도 제 대로 받지 못했다. 그러나 1929년 뉴욕의 클럽에서 노 래 솜씨를 인정받은 뒤 1933년 베니 굿맨과 처음으로 취입한 노래가 히트, 세상에 이름을 알리기 시작했다. 블루스를 부르는 그녀의 독특한 노래 스타일과 창법은 이후 많은 재즈 가수에게 영향을 끼쳤다.

님을 끌고 실내로 들어가면 바로 바였고, 거기에는 이미 여자들이 있었다. 거기서 술을 한 잔 마시면서 여자들과 이야기를 나누다가 마음에 들면 함께 위층으로 올라가거나 혹은 옆집으로 자리를 옮겼다. 그러니까 항구에서 내리는 젊은이들을 바에 데리고 오는 것도 중요하고, 그 바에서 술만 한잔 마시고 나가는 것보다는 그 뒤까지 이어지게 해서 고수익을 올리는 것이 중요했다. 그러자니 술이 필요했고, 음악이 필요했다. 손님들을 더 '꼴리게' 만들 수 있는 음악이 필요했던 것이다. 그래서 내가 '재즈'란 말을 우리말로 '꼴림'이라고 번역하려 했던 것이다.

술이야 있는 걸 마시게 하면 되는데, 음악은 새로 만들어야 했다. 거기까지 손님을 끌고 온 악대들은 바까지 온 젊은 남성들로 하여금 그곳의 매춘부들과 마지막까지 함께할 마음이 들도록 분위기를 이끌어내는 음악을 연주해야 했다. 그게 바로 재즈였다. 그렇게 스토리빌에서 탄생한 재즈는 정말 처절하게 살아남기 위한 서바이벌 뮤직이다.

관악기와 재즈

재즈의 유래에 대한 궁금증은 어느 정도 풀렸을 것이다. 그런데 우리는 앞에서 재즈하면 떠오르는 것이 관악기라고 했다. 그러면 또 궁금해진다. 수많은 악기들 중에서 흑인들은 왜 하필 관악기를 손에 들게 되었을까. 왜 이들은 바이올린이나 첼로 같은 악기가 아닌 투박하면서 시끄러운 이 관악기를 선택했을까. 결론부터 말하자면, 사실 이들에게는 선택의 여지가 없었다. 배운 게 없고, 가진 게 없는 항구 도시의 흑인 소년들은 악기점에 가서 악기를 살 수 없었다.

그렇다면 연주를 배운 적도 없는 삐끼 소년들이 어떻게 부둣가에서 연주를 할 수 있었을까. 이 소년들에게 악기를 쥐어준 것은 누구인가. 이 항구 도시의 흑인 삐끼 소년들이 악기를 손에 쥐게 되기까지 한 가지 중요한 역사적 사건이 있었다. 바로 전쟁이었다. 1861년부터 1865년까지 미국에서는 남북전쟁American Civil War[36]이 일어났다. 뒤이어 1898년, 쿠바

[36] 1861년부터 1865년까지 미합중국의 북부와 남부가 벌인 내전. 전쟁의 원인은 복잡하고 배경도 매우 광범위하지만 전쟁의 직접적인 동기는 연방으로부터 주가 분리하거나 탈퇴하는 것이 헌법에서 인정되느냐에 관한 해석의 문제였다. 이외에 이 문제를 유발시킨 노예제도 시비, 그리고 이와 관련된 동서남북 각 지역 간의 이해 대립 등도 원인 중 하나였다. 4년에 걸친 격전 끝에 전쟁은 북부의 승리로 끝났으나, 전쟁에 패배한 남부가 다시 연방으로 복귀하는 데는 10여 년의 세월이 걸렸다.

를 둘러싸고 미국과 스페인 사이에 전쟁이 일어났다. 이 미국-스페인전쟁Spanish-American War[37]이 끝난 뒤 스페인의 식민지였던 필리핀·괌·푸에르토리코는 미국이 접수하고, 쿠바는 독립한다. 그런데 이 전쟁이 미국에 남긴 것은 영토만이 아니었다.

전쟁에서 제일 중요한 것은 병참 보급이다. 병사보다 더 중요하다. 병사가 있어도 병참 보급이 안 되면 다 굶어죽는다. 그래서 전선에서 가장 가까운 곳에 병참기지가 있다. 그런데 미국-스페인전쟁에서 가장 가까운 항구 도시가 뉴올리언스였다. 그래서 뉴올리언스 항구가 전쟁에서 일종의 보급창 역할을 했다. 드디어 전쟁이 끝나고, 폐기되어야 할 수많은 군수물자들이 항구를 통해 들어와 폐기되었다. 항구였던 뉴올리언스도 예외는 아니었다. 그렇게 쓸려 들어온 물건 가운데 군악대의 악기들이 있었다. 군악대에서 가장 많이 쓰이던 악기가 무엇인가. 바로 관악기다. 관악기는 기본적으로 태생상 전쟁과 사냥의 악기다. 관악기는 연주를 하면 소리의 직진성이 커서 한 번 불면 5킬로미터까지 그 소리가 전달된다고 한다. 다시 말해, 소리가 커서 멀리까지 전달된다. 게다가 관악기는 간단히 들고 다닐 수 있다. 군대에서 피아노를 들고 다니는 걸 본 사람은 없을 것이다. 무겁기도 하고 악기 구조상 포터블하게 들고 다닐 수 없기 때문이다. 현악기도 군악기에 포함되지 않는다. 현악기는 기본적으로 실내악용이다. 소리가 작은 현악기는 야외에 나가면 소리가 제대로 들리지 않고, 비는 고사하고 습기가 조금만 많아도 못 쓰게 된다. 그에 비해 군대에 최

[37] 쿠바 섬을 둘러싸고 미국과 스페인 사이에 일어났던 전쟁. '미서전쟁'이라고도 한다. 1895년 스페인의 쿠바인에 대한 압정壓政과, 설탕에 대한 관세에 따른 경제적 불황에 반발한 쿠바인들의 반란에서 시작되었다. 스페인을 향한 쿠바의 반란은 그 이전인 1868년과 1878년에도 있었으나, 그때는 미국이 쿠바를 후원하지 않았다. 그러나 1890년대에 접어들자 정세는 크게 변했다. 첫째, 쿠바에 대한 미국의 경제적 관심이 높아진 상황에서 쿠바의 설탕 생산에 타격을 주는 일은 미국의 투자자들에게 큰 손실이었다. 둘째, 미개발 지역에 미국 문화를 전하는 것은 신에게 받은 사명이라고 생각하기 시작한 미국인들 사이에 스페인의 압정에 시달리는 쿠바인을 도와야 한다는 분위기가 퍼졌다. 셋째, 언론의 매체 수가 늘어나면서 퓰리처의 『뉴욕 월드』와 허스트의 『뉴욕 저널』 등의 신문이 발행 부수를 늘리기 위해 치열한 경쟁을 벌이면서 사실을 과장해서 보도하거나 군국주의를 조장하고 있었다. 이런 상황에서 1895년 쿠바의 반란이 일어나자 많은 미군 의용병이 쿠바로 향했고, 또한 뉴욕에 본거지를 둔 쿠바의 혁명단체가 발매한 공채도 잘 팔렸다. 정작 스페인과 미국 사이에는 전쟁을 일으킬 만한 일은 없었음에도, 쿠바에 대한 스페인의 태도에 대해 '학대', '압정' 등으로 기사화되면서 많은 미국인들이 스페인에 대해 나쁜 감정을 갖게 되었다. 전쟁 여부를 두고 많은 갑론을박이 있었으나 쿠바에 있는 미국인의 생명과 재산을 보호하기 위해 파견된 군함 메인호가 아바나항에서 격침된 사건으로 해서 여론은 급격히 전쟁으로 기울어졌다. 이에 따라 4월 11일 미국의 대통령은 대對스페인 개전 요청 교서를 의회에 보내고, 20일 의회가 선전포고를 함으로써 양국은 전쟁 상태에 들어갔다. 미국군은 마닐라만·산티아고 등 여러 곳에서 승리를 거두어 전쟁은 불과 수개월 만에 끝났다. 전쟁 결과 12월 10일에 파리조약이 체결되어 쿠바는 독립하고, 푸에르토리코·괌·필리핀은 미국의 영토가 되었다.

적화된 악기가 바로 관악기다. 그래서 군악대의 악기는 당연히 관악기와 타악기로 이루어지게 된다. 그러니까 전쟁이 끝난 뒤 항구 도시 뉴올리언스 뒷골목에는 군악대가 들고 다니던 악기들이 굴러다녔던 것이다.

그럼 관악기는 언제부터 그 역사가 시작된 것일까. 백인이 만들어낸 악기 중에 역사로 치면 어디에도 빠지지 않는 오랜 역사를 가진 악기임에도 불구하고, 관악기의 역사는 마치 점점 몰락해가는 구시대의 귀족과 같다. 왜 몰락해가는 걸까. 사실 그리스·로마 시대까지만 관악기가 제일 인기가 좋았다. 그리고 바로크 시대까지도 괜찮았다. 그러다 우리가 잘 아는 모차르트, 베토벤 같은 음악가들이 등장하면서 관악기는 서서히 뒷전으로 물러나게 된다.

예술의전당 같은 오케스트라 공연장 무대 위 악기들의 배치를 떠올려보자. 악기의 배치가 곧 권력의 배치다. 본래 모든 권력은 최고 권력자와의 거리에 반비례한다는 말이 있다. 권력자와의 거리가 가까울수록 그만큼 자신의 권력이 크다는 말이다. 그러면 오케스트라에서 최고 권력자란 누구인가. 당연히 지휘자다. 그 지휘자와 가장 가까이 있는 악기는 무엇인가. 오케스트라의 지휘자가 무대 위로 입장하면서 수많은 연주자들 중에서 손을 잡고 인사를 나누는 사람은? 바로 제1바이올린 주자다. 유일하게 그 연주자와만 악수를 한다. 물론 지휘자의 개성에 따라 오케스트라의 악기 배치가 조금씩 다르기도 하지만 가장 통상적인 배치는 왼쪽에서부터 제1바이올린, 제2바이올린, 비올라, 첼로가 지휘자를 둘러싸고 자리를 잡고 앉는다. 그 바로 뒷줄 중앙에는 플루트·피콜로·오보에 등 목관악기, 그리고 그 바로 뒤에 호른·바순bassoon이라고도 불리는 잉글리시 파곳English fagott, 가장 뒷줄에 트럼펫·트럼본·튜바 등등 금관악기가 배치되고, 그 양쪽에는 타악기가 있다.

보통 오케스트라 연주회에 가면 잘생기고 카리스마 있는 지휘자만 보고 오는데, 다음에 공연을 보러 가면 트럼펫 주자 한 명을 찍어서 그가 4악장까지 연주하는 동안 무엇을 하는지 유심히 눈여겨보라. 진짜로 딱히 할 일이 없어 보인다. 1악장 알레그로allegro 부분에서 잠깐 연주했다가, 2악장 아다지오adagio에 들어가면 편히 쉰다. 3악장 미뉴에트minuet에 가도 연주하는 곡이 말러Gustav Mahler(1860~1911)[38]가 작곡한 곡이 아닌 이

[38] 보헤미아에서 태어나 오스트리아에서 활동한 낭

상 그냥 대기하고 있다가, 4악장도 거의 피날레finale 쯤 되어서야 부시럭거리면서 악기를 들고 대충 네 소절 정도 연주하면 박수치고 끝난다.

악기의 권력은 작곡가들이 해당 악기의 독주곡을 얼마나 많이 작곡해주느냐에 따라 결정된다. 그런데 19세기 고전 낭만주의 시대로 접어들면서 작곡가들은 먹고살기 위해서 자기의 작품을 훨씬 과시적으로 들리는 효과를 만들어내야 했다. 즉, 한 번에 귀에 딱 꽂혀야 먹고살 수 있었다. 그러자니 자연스럽게 표현력이 풍부한 악기들을 선호하게 되었다. 바로 피아노나 바이올린이 그런 악기다. 그에 비해 관악기는 너무 거칠고 섬세한 맛이 없으니 자연히 뒷전으로 밀렸다. 트럼펫을 보면 피스톤piston[39]이 세 개밖에 없다. 이것을 가지고는 할 게 별로 없다. 실제로 트럼펫은 옥타브가 1과 3분의 2정도밖에 안 된다. 옥타브가 네다섯 개 오르내리면서 표현해도 먹고살기 만만치 않은 상황에서 2옥타브도 안 되는 악기를 가지고 작곡가가 무엇을 할 수 있겠는가. 게다가 클라리넷이나 색소폰 같은 악기는 입에 딱 물리는 리드reed[40]가 있어서 그나마 괜찮다. 하지만 호른이나 트럼펫, 트럼본 같은 악기는 입술에 딱 물리는 곳도 없고 그냥 구멍만 뻥 나 있다. 그래서 입술을 대고 소리와 음정을 정확하게 잡아내기가 굉장히 어렵다. 결국 관악기들은 점점 작곡가들이 좋아하는 악기의 반열에서 서자처럼 밀려나고 말았다. 내가 보기에 이렇게 유럽 백인의 음악사에서 밀려난 이 악기들이 대서양을 넘어, 새로운 세기에 바로 노예 출신의 흑인들과 만난 것이야말로 음악사에서 가장 위대한 마리아주mariage(결합)다. 서양 음악의 주류라고 여기던 유럽의 백인들한테는 버림받았지만, 새로운 땅에서 그들보다 훨씬 '센 놈'들과 만나 새로운 역사의 주인공이 된 것이다.

뉴올리언스의 흑인들이 이 관악기를 집어 드는 순간, 이들의 만남은

만파 음악 작곡가이자 명지휘자. 후기 낭만주의와 근대의 과도기의 작곡가로서 보수와 진보의 적절한 절충을 통해 독자적인 음악세계를 구축했으며, 그의 이러한 음악세계는 후에 쇼스타코비치, 베르크, 쇤베르크 등에게 많은 영향을 주었다. 작품으로는 《타이탄》, 《부활》, 《천인교향곡》 등 교향곡 10곡과 가곡 심포니 《대지의 노래》, 오케스트라 가곡집 《젊은 나그네의 노래》, 연가곡 〈죽은 아이를 그리는 노래〉, 〈어린이의 요술뿔피리 가곡집〉 등이 있다.

[39] 금관악기에서 관의 길이를 변화시키기 위한 장치. 피스톤 밸브라고도 한다.

[40] 관악기의 발음체가 되는 얇은 조각. 갈대·쇠·나무 등으로 만들고 바순·클라리넷·오보에·하모니카·피리 등의 악기에 끼워서 사용한다.

천상의 만남이었다. 왜냐. 일단 흑인들은 기본적으로 입술이 두꺼워 관악기를 연주할 때 굉장히 안정감이 있다. 게다가 신체적으로 가슴통이 두꺼워 폐활량이 크다. 어지간해서는 불기 어려운 관악기를 능수능란하게 다룰 수 있는 신체적 조건을 갖추고 있는 셈이다. 뉴올리언스의 흑인들과 관악기는 그저 우연히 만나게 되었지만, 딱 맞는 천생배필이 된다. 게다가 항구에서 바까지 사람들을 데리고 와야 했기 때문에 어차피 들고 다니면서 연주하기에 편한 야외용 악기가 주류가 될 수밖에 없었다.

처음에는 트럼펫보다는 코넷cornet을 주로 불었다. 지금은 잘 쓰이지 않는 이 코넷은 트럼펫처럼 생겼는데 트럼펫보다는 크기와 소리가 조금 작고 소리도 좀 더 여성적인 악기다. 코넷 외에 클라리넷 같은 목관악기도 초기에는 재즈의 주류를 이루었는데, 이것은 명백히 목관악기적 전통이 강한 프랑스의 영향이다. 그 뒤 트럼펫이 각광을 받기 시작하더니, 1930년 이후에는 트럼펫의 지위가 조금 떨어지고 색소폰이라는 악기가 주목을 받았다. 악기의 생김새 면에서 일단 색소폰 쪽이 버튼이 많다. 이는 트럼펫에 비해 훨씬 더 많은 표현이 가능하다는 뜻이다. 그 결과 이제 색소폰은 트럼펫을 누르고 관악기의 왕자로 등극하게 되었다.

그렇다면 이 색소폰saxophone은 언제부터 등장한 악기일까. 벨기에의 색스A.J.Sax라는 사람이 만들어서 이름이 '색소폰'이 되었는데, 1846년에 만들어졌으므로, 생긴 지는 얼마 안 된다. 따라서 1827년에 세상을 떠난 베토벤은 죽을 때까지 이 악기는 구경도 못해봤다. 이렇게 늦게 탄생한 색소폰은 역사가 짧은 탓에 클래식계에서 전혀 주류 악기가 아니었다. 변방 중에도 변방의 악기였다. 그런 변방의 악기, 색소폰이 역시 변방의 흑인들을 통해서 20세기의 가장 위대한 악기로 자리를 잡았다는 것 또한 음악사의 흥미로운 사실 중 하나다.

루이 암스트롱의 등장

시간은 바야흐로 1900년 7월 4일이 되었다. 1900년 7월 4일생. 영화 제목 같지 않은가. 여기 뉴올리언스에서 위대한 한 사람의 흑인 삐끼가 탄생한다.

그는 1900년 7월 4일생이다. 위인은 생일부터 남다르다. 지극히 상징적인 생일이다. 새로운 세기가 시작된 첫해인 1900년에, 그것도 미국

독립기념일인 7월 4일에 태어난 사람. 이 흑인은 열네 살이 되기 전에 사소한 범죄로 소년원을 이미 두 번이나 다녀왔다. 그렇지만 이 항구 도시에서 삐끼 생활을 하면서 집어든 이 악기를 가지고 그는 재즈의 신화가 되었고, 재즈를 미국의 국민음악으로 만드는 데 결정적으로 공헌을 했으며, 재즈를 전 세계에 전파해서 세계의 음악으로 만드는 첫 번째 공헌자가 된다. 그래서 그에게는 수많은 찬사와 별칭들이 쏟아졌다. 그중에서 가장 유명한 별명은 사치모satchemo이며, 또다른 별칭은 '재즈 앰배서더ambas-sador'이다. 사치모는 '입이 큰 남자'를 지칭하는 속어인 'Satchel-mouth'에서 따온 말이다. 무대 위에서 그가 워낙 연주도 잘할 뿐만 아니라 입담도 좋아서 이런 별명이 붙었다고 전해진다. 재즈 앰배서더는 우리말로 '재즈 외교관'이다. 이보다 더 위대한 별명은 '팝'pop. 그 자신이 대중문화 그 자체라는 뜻이다. 이런 여러 별명으로 익숙한 인물, 바로 루이 암스트롱[41]이다. 그의 이름을 절대 루이스 암스트롱이라고 읽으면 안 된다. 프랑스 방식으로 읽어야 한다.

　　지금이야 재즈를 수준 높은 음악으로 여기지만, 원래 재즈는 뉴올리언스라는 미국 남쪽의 깡촌 항구 도시에서 생긴 음악이다. 우리나라로 치면 전라남도 목포의 삼학도三鶴島[42]에서 작부들과 삐끼들이 같이 놀다가 어쩌다 만들어진, 그저 그런 음악에 불과한 로컬 컬처local culture에 불과했다. 그런데 30년 만에 이 깡촌의 음악이 전 세계가 공통으로 즐기는 음악 언어로 탈바꿈했다. 이전 시대인 19세기까지 절대 있을 수 없는 이 무시무시하고 어마어마한 전파 속도는 바로 뉴올리언스 출신의 루이 암스트롱의 행적을 따라가 보면 고스란히 알 수 있다. 뉴올리언스의 깡촌 음악이었던 재즈를 점점 흑인들의 문화에서 백인들에게, 나아가 전 세계인들에게 알린 공헌자가 바로 루이 암스트롱이다.

[41] 루이 암스트롱은 스스로 1900년 7월 4일생이라고 주장했지만 후대의 학자들은 교회 세계 기록을 들추어 그가 1901년 8월 4일생이라고 정정했다. 하지만 나는 루이 자신의 말을 더 믿고 싶어진다. 그렇게 생일을 통해서라도 자신의 상징적 존중의 신화를 만들고자 했던 그 처절함이 더욱 중요한 진실이 아닐까?

[42] 전라남도 목포 앞바다에 있던 섬. 섬의 모습이 학처럼 보여 삼학도라 부르게 되었다고 한다. 유달산과 함께 목포를 대표하는 명승지였으나 지금은 옛 모습을 볼 수 없게 되었다. 여기에서는 대도시에서 거리가 먼 뉴올리언스의 변방성을 강조하기 위해 언급되었다.

필드홀러, 재즈의 핵심

지금까지 재즈가 누구에 의해서 어떻게 출발했고, 어떤 악기를 만나게 됐는지를 살펴봤지만 빠진 게 있다. 재즈를 만든 이들은 그 음악을 통해서 어떤 음악적인 내용을 담았느냐에 대해서는 이야기하지 않았다. 그러기 위해서는 조금 더 이들의 본질, 즉 아프리칸 아메리칸들의 가슴속 깊이 들어가 봐야 한다. 앞에서 이야기했듯, 재즈에 사용되는 악기를 만든 것도 백인이고, 재즈 음반을 제일 먼저 녹음한 것도 백인인데, 우리는 왜 재즈를 흑인들의 음악이라고 하는가. 심지어 항구 도시에서 호객하기 위해 연주하던 이들도 1910년 무렵에는 이미 반 이상이 백인이었다. 그런데 왜 재즈는 흑인들의 음악인가. 이제, 여러분은 이 답을 알아야 할 때가 되었다. 그러기 위해서는 단어 하나를 알아야 한다.

재즈가 수많은 백인들에 의해서 연주되고, 맨 처음 악기부터 음반까지 백인들에 의해 만들어졌음에도 불구하고, 재즈에는 백인들은 절대 담을 수 없는 그 무엇이 있다. 그것은 아프리칸 아메리칸의 유전자 속에 들어 있는, 그들의 조상들이 노예로 끌려와 살았을 때 만들어진 그 어떤 무엇이다. 그것을 딱 한 단어로 집어서 지목하자면, 바로 이 단어가 될 것이다.

필드홀러field-holler.[43]

직역하면, '들판에서의 절규', 조금 폼 나게 표현하면, '황야에서 외치는 자의 소리'.

이 책을 읽고 있는 독자는 자신을 아프리카 서부 해안에서 자유롭게 잘 지내고 있는 흑인이라고 상상해보자. 그런데 어느 날 갑자기 그곳에 스페인 노예 사냥꾼들이 나타나 무지막지하게 짐승처럼 끌고 가더니 족쇄를 채운 후 노예무역선 아미스타드호에 태워버린다. 그렇게 족쇄를 찬 채 몇 달 동안 지낸 후 도착한 곳은 전혀 알지도 못하는 항구. 그러고는 다시 어떤 낯선 농장으로 팔려갔다.

노예로 끌려와 처음 신대륙에서 생활을 시작했던 곳이 도시가 아니

[43] 들판에서 일하는 흑인 노예들이 외롭고 힘들 때 하늘을 향해 소리를 낸 데서 유래했고, 한 사람이 소리를 내면 다른 사람이 이어 부르는 선창과 후창으로도 만들어졌다. 흑인들의 노동가와 함께 재즈의 기원이 된다.

라 비옥한 미시시피 델타 지역의 농장이었다는 사실이 중요하다. 이 농장은 끝이 보이지 않을 만큼 넓고, 끝도 없이 일이 밀려드는 곳이다. 농토는 넓지만 사람은 거의 보이지 않는다.

일하는 노예보다 관리하는 백인이 훨씬 적다. 이 상황을 백인 관리자의 관점에서 생각해보면, 이 드넓은 농장에서 말도 안 통하는 흑인들을 통솔하려면 무지막지하게 때려서라도 다뤄야 한다. 만약 잠깐이라도 감시를 소홀히 한다면, 숫자상 훨씬 많은 흑인들이 백인 관리자들을 죽일지도 모른다. 흑인들이 마음만 먹으면 못할 일도 아니다. 더구나 끝없이 펼쳐진 목화밭이나 옥수수밭에서 누구 하나 죽여서 묻은들 어지간해서는 표시도 안 난다. 찾기도 어렵다. 다시 말해, 한 번의 실수는 곧 자신의 죽음으로 이어질 수도 있다.

흑인들을 관리하는 백인들은 흑인들을 험하게 다뤘다. 갈수록 더욱더 비인간적으로 가혹하게 흑인들을 다뤘다. 가장 가혹한 것은 흑인들끼리 말 자체를 아예 못하게 하는 것이었다. 흑인들끼리 하는 말을 백인은 전혀 알아들을 수 없으니, 관리자인 백인을 앞에 두고 자기들끼리 무슨 작당을 해도 알 수가 없었다. 그래서 백인들은 흑인들이 일할 때는 물론이고 일하지 않을 때도 아예 서로 말을 못하게 했다. 누구라도 말을 하는 흑인에게는 가혹한 매질을 퍼부었다. 이렇게 맞다 보니, 흑인들은 '내가 말을 하면 무조건 때리는구나!'라고 생각하고 자연히 말을 못하게 된다. 그런데 사람이 육체적으로 힘든 것은 어느 정도 참을 수 있지만 바로 옆에 있는 사람과 말을 못하게 하는 것은 정말 견디기 힘들다. 그런데 옆 사람한테 말하면 때리니까, 이들은 일하면서 하늘을 향해서 소리를 질렀다. 그때가 유일하게 소리를 낼 수 있는 순간이었다. 그게 필드홀러다.

낯선 곳에 영문도 모른 채 끌려와 힘든 육체노동과 학대, 말조차 나누지 못하는 극한의 상황 속에서 자신들의 고통과 외로움을 토로하는 유일한 방법이 하늘을 향해서 소리를 지르는 것이었다. 그것 말고는 아무것도 없었다. 그것을 통해서 흑인들은 자신들의 가슴속에 가득 잠겨 있는 울분과 분노와 슬픔을 토해냈다. 이게 말인지, 노래인지, 신음인지, 구원의 기도인지, 우리로서는 알 길이 없다. 왜? 그들이 토해낸 것이 무슨 의미였는지, 그들은 글을 배운 적이 없어서 기록을 남길 수 없었기 때문이다.

혹시 여러분이 재즈를 듣다가 문득 말하는 것조차 금지된 노예 농

장에서 어떤 흑인 노예가 하늘을 향해서 뭔가를 부르짖는 듯한 소리가 느껴진다면, 그 순간 재즈는 온전히 여러분의 음악이 된다. 싱커페이션 syncopation[44]이 어떻고, 임프로비제이션improvisation[45]이 어떻고, 오프비트 off-beat[46]의 4박자가 어쩌고저쩌고하는 것이 중요한 게 아니다. 다 필요 없다. 그런 이론적인 것은 재즈가 아니다. 그런 것은 포털 사이트에 다 나와 있으므로, 내가 여기서 굳이 언급할 필요도 없다. 재즈는 그런 게 아니다.

흑인 노예가 하늘을 향해서 부르짖던 소리인 필드홀러는 당연히 음악이라고 볼 수 없다. 그저 인간의 가장 원초적인 절망의 소리일 뿐이다. 그런데 재즈에는 바로 이것이 들어 있다. 악기도, 연주도, 음반도, 그 밖에 99개의 요소들이 모두 백인들이 만든 것이라고 해도, 아프리칸 아메리칸 들이 그 모든 것들에 바로 이 필드홀러 하나를 그 안에 담았기 때문에 재 즈는 온전히 아프리칸 아메리칸들의 음악이 된 것이다. 그럼 이 필드홀 러는 어떻게 진화했을까.

블루스와 가스펠의 탄생

시간이 흘렀다. 한 세대가 지나고, 두 세대가 흘러갔다. 흑인들은 자신들 이 다시는 영원히 고향에 돌아갈 수 없다는 것을 알게 되었다. 백인 사회 에 동화되어갔다. 백인의 언어도 알게 되었고, 노예로 막 끌려왔던 초창 기의 경직된 모습에서 조금씩 벗어나 술도 마시고, 일할 때는 노래도 만 들어 불렀다. 그렇게 이들이 노동하면서 부르는 노래들이 점차 늘어났다. 그 노래들을 우리는 '블루스'blues라고 한다.

블루스는 우리나라에 처음 들어올 때 조금 이상한 뜻으로 변질되어 들어왔다. 나이트클럽에서 남녀가 서로 부둥켜 안고 추는 춤에 필요한 음 악, 즉 교미의 전초전용 음악으로 여겨진 것이다. 분명히 잘못 이해하고 있는 것이다. 블루스는 흑인들이 노예 농장 시대 때부터 불렀던 그들의 노동요에서 출발한다. 이 노동요에는 노동의 고단함, 슬픔, 자유를 향한

[44] 당김음. 한 마디 안에서 센박과 여린박의 규칙성 이 뒤바뀌는 현상. 여린박에 강세를 놓거나 센박을 연 장하거나 붙임줄로 다음 머리에 연결하여 만든다.

[45] 즉흥연주. 재즈 연주자가 곡의 화성 진행에 바탕 을 두고, 자기의 착상에 따라 자유로이 변주하는 일.

[46] '비트를 벗어나'라는 뜻으로서, 재즈의 전형적인 리듬. 같은 리듬을 새기는 리듬 섹션에 반해, 멜로디 섹 션이 자유로운 악센트를 붙이는 것인데, 일반적으로는 4박자의 제2박과 제4박에 악센트를 붙이는 것으로 이 해된다.

희망, 애끓는 사랑 등 세속적인 욕망들이 담겨 있었다. 블루스blues는 글자 그대로 슬픈 것blue의 복수형, 즉 혼자가 아닌 복수로 슬픈 것을 의미한다.

이들은 또한 기독교라는 종교도 받아들였다. 자기들끼리 교회를 만들어서 성서를 자기 식으로 해석하면서, 종교를 통해 위안을 받았다. 그러면서 만든 노래가 '가스펠'gospel이다. 블루스와 함께 등장했다. 글자 그대로 'God spell', 즉 '신의 글자'라는 뜻이다.

블루스와 가스펠의 차이는 무엇일까. 사실 똑같은 음악이다. 가스펠과 블루스는 똑같은 노래인데, 차이가 있다면 세속적인 욕망을 담은 노래는 블루스이고, 신의 은총과 구원의 소망을 담은 노래는 가스펠이다. 그러므로 블루스와 가스펠을 전혀 다른 장르라고 생각하지 말자.

이렇게 해서 필드홀러는 블루스와 가스펠이라는 흑인의 보컬 음악 양식으로서 민요음악으로, 혹은 교회음악으로 발전을 했다. 이 필드홀러에서 블루스로 이르는 보컬 음악의 음악적 자양분이 트럼펫이나 색소폰, 드럼 같은 악기 연주에 스며들어서 형상화된 결과물이 바로 재즈 음악이다.

루이 암스트롱, 시카고로 진출하다

다시 루이 암스트롱으로 돌아가자. 그는 1922년 뉴올리언스를 떠나 중서북부의 중심 도시 시카고로 진출한다. 왜 진출하느냐. 앵글로색슨계 때문이었다. 제1차 세계대전에 미국이 참전을 결정하면서 뉴올리언스는 다시 군항이 된다. 독실한 청교도주의자인 해군 장관의 명령으로 1917년 스토리빌은 폐쇄된다. 퇴폐의 온상이던 스토리빌을 폐쇄시킨 것이다. 그러자 그곳에서 일하던 흑인 남녀들은 하루아침에 직업을 잃게 된다. 그래서 이들은 미시시피 강을 따라서 정처 없이 북상한다. 그렇게 계속 올라가다가 드디어 이미 노예 해방 이후로부터 흑인들의 거주 지역이 형성되어 있던 대도시 시카고에 도착한다. 루이 암스트롱의 스승인 킹 올리버King Oliver(1885~1938)[47]를 비롯하여 시드니 베셰Sidney Bechet(1897~1959) [48] 같

[47] 미국의 재즈 음악가. 본명은 조지프 올리버Joseph Oliver. 초기 재즈에서 중요한 인물 가운데 한 사람. 그는 악기·더비·병·컵 등을 사용하여 코넷의 음향을 바꾸는 것으로 유명했고, 후배들에게 많은 영향을 끼쳤다. 루이 암스트롱은 스승이었던 그를 우상시하여 '파파 조'라고 불렀다.

[48] 미국 뉴올리언스 출신의 흑인 소프라노 색소폰 주자.

은 초기의 명인들이 속속 뉴올리언스를 떠나 시카고로 진출했고, 루이 암스트롱 역시 킹 올리버의 호출로 시카고로 합류하여 그의 밴드의 일원이 된다. 3년 후 자신의 밴드로 독립한 스물다섯 살의 루이 암스트롱은 뉴올리언스의 '동네 스타'에서 시카고의 '지역 스타'로 발돋움한다.

루이 암스트롱은 어떻게 시카고에서 스타가 될 수 있었을까. 재능을 가지고 있다고 스타가 될까? 절대 아니다. 루이 암스트롱이라는 뉴올리언스 출신의 한 흑인 청년이 시카고로 진출해서 스타가 되어가는 과정은 어찌 보면, 대중문화 혹은 문화 산업에서 '스타'star라는 개념의 탄생과 굉장히 밀접하게 닮아 있다.

어떻게 동시대의 수많은 흑인 연주가들 중의 하나였던 루이 암스트롱이 재즈의 상징이 된 걸까. 〈세인트루이스 블루스〉Saint Louis Blues[49]를 연주한 아주 유명한 8분짜리 공연 실황 영상이 있다. 재즈에 관한 모든 요소가 그 안에 다 들어 있다고 해도 과언이 아니다. 이 공연 실황을 자세히 보면, 뭔가 일정한 법칙이 없다. 루이 암스트롱이 등장해서 언제부터 시작하는지 잘 모르는 상태에서 대충 뭐라고 말하더니 갑자기 연주를 시작한다. 그러다가 잘 모르는 뚱뚱한 흑인 여자가 하나 등장해서 노래를 부른다. 바로 블루스다. 이 곡은 루이 암스트롱이 만든 게 아니다. W. C. 핸디W. C. Handy(1873~1958)라는 블루스 작곡가가 1914년에 발표한 것이다. 그리고 그녀의 노래를 받아서 루이 암스트롱이 연주를 한다. 이것은 "우리가 하는 이 재즈라고 하는 것은 이 블루스에서 출발한 거예요"라고 이야기하는 것이다. 즉, 이 노래는 재즈라는 음악이 블루스에서 출발했다는 것을 잘 보여준다.

그런데 이 공연 실황을 보면 참 이상하다. 우리가 이 공연의 주인공일 거라고 생각하는 사람은 루이 암스트롱 한 사람밖에 없는데, 막상 그 공연에서 돋보이는 존재는 그가 아니다. 노래 부를 때는 벨마 미들턴Velma Middleton(1917~1961)[50]이라는 흑인 여자 가수가 주인공 노릇을 하고, 루이 암스트롱은 그저 그녀 가까이에서 보조 역할만 한다. 연주할 때도 혼자서

[49] '블루스의 아버지'라 불리는 미국의 작곡가 W. C. 핸디가 1914년에 작사·작곡한 블루스 곡. 흑인 특유의 애수를 띤 작품으로, 남자에게 버림받은 실연의 쓰라림을 술로 달래는 여인의 마음을 노래했다. 지금까지도 재즈의 스탠더드 연주곡으로 자주 불리고 있다. 공연 실황 영상은 https://www.youtube.com/watch?v=9nwHdvxEDaU를 참조할 것.

[50] 1942년부터 1961년까지 루이 암스트롱과 함께 활동한 가수.

하는 게 아니라 다른 사람들과 같이한다. 급기야는 드럼이 솔로로 연주하는 파트가 따로 있지만, 루이 암스트롱은 전면에 나서지 않는다. 루이 암스트롱은 노래도 같이 부르고 연주에도 참여하지만 이 공연에서 그리 특출한 존재가 아니다. 이건 무엇을 의미할까. 교향곡에 익숙한 사람들에게도 이것은 낯선 상황이다. 교향곡에서는 보통 현악기가 주도를 하고, 그 다음이 목관악기다. 금관악기는 뭔가 큰 악센트가 필요할 때 잠깐 등장했다 사라진다.

그러나 재즈는 다르다. 재즈는 기본적으로 공연에 등장하는 모든 악기들이 동등하다는 평등성을 전제로 한다. 헤비메탈heavy metal 록밴드rock band의 공연장에서 마지막에 모든 멤버들을 소개하면서 드러머도 솔로 연주를 하고, 베이스도 솔로 연주를 하는 것 역시 자신들이 재즈의 자식들임을 보여주는 퍼포먼스다. 이들은 무대 위에서 모든 연주자는 평등하다는 것을 강조한다. 그래 봤자 모든 조명과 갈채를 받는 것은 앞에서 노래하는 가수지만, 악기들 모두가 이 안에서 동등하다는 것이 록밴드의 철학이며 이것은 명백히 재즈로부터 물려받은 행위이다.

한 가지 생각해보면 그 차이를 알 수 있다. 똑같이 노래를 부르는 가수인데 누구는 재즈 보컬리스트라고 하고, 누구는 팝 보컬리스트라고 한다. 그 차이는 무엇일까. 어떤 노래를 어떻게 부르느냐에 따라 달라지는 게 아니다. 재즈 보컬리스트와 팝 보컬리스트로 나누는 기준은 딱 한 가지다. 자신을 연주자들과 동등하다고 생각하는 가수는 재즈 보컬리스트라 칭한다. 즉, 자신이 앞에서 노래를 부르고는 있지만, 자신 역시 다른 연주자와 마찬가지라고 생각하는 이들이다. 다른 연주자가 악기를 사용한다면, 자신은 목소리로 연주할 뿐이라고 그들은 생각한다. 이와는 달리, 내가 비록 재즈 곡을 부르고 있지만 함께 무대에 오른 연주자들을 자신의 백밴드라고 여기는 사람은 팝 보컬리스트다. 그 차이다.

루이 암스트롱의 성공 요인

루이 암스트롱은 기본적으로 재즈의 전통에서 성장했지만, 그가 스타가 될 수 있었던 이유는 다음과 같다.

우선, 그는 트럼펫 연주자로서 뛰어난 재능을 가지고 있었다. 백인 청중들이 보기에 백인 관악기 연주자가 그처럼 연주하는 것을 본 적이 없

었다. 루이 암스트롱은 기나긴 프레이즈phrase를 한 번도 쉬지 않고 단번에 연주할 수 있었고, 굉장히 어려운 멜로디 라인을 즉흥적으로 주제 사이사이에 집어넣어서 애드리브ad lib를 만들어낼 줄도 알았다. 다시 말해서 그는 트럼펫이라는 둔한 악기를 마치 플루트를 가지고 노는 것처럼 연주했다. 바로 그 테크니컬한 지점에서 루이 암스트롱은 아낌없는 찬사를 받았다. 그런데 그것만으로 스타가 되는 것은 아니다. 그런 재능은 스타가 되기 위한 기본 중의 기본일 뿐이었다. 이런 재능을 가지고 있는 사람은 그 말고도 많았다.

루이 암스트롱은 트럼펫 연주 실력 외에 하나를 더 가지고 있었다. 바로 목소리였다. 목소리는 그가 가진 남다른 성공의 이유였다. 그는 뛰어난 연주자인 동시에 보컬리스트였다. 그의 목소리는 그 누구도 절대로 흉내 낼 수 없는 독특한 개성을 가졌다. 20세기가 보컬이 지배하는 시대라는 것을 본인은 몰랐겠지만, 그의 목소리야말로 다른 연주자들과 그가 이미 다른 출발선에 서 있음을 말해주고 있었다. 처음 오페라가 출발하던 17세기의 이탈리아에서는 가수가 창녀보다 사회적으로 더 낮은 대우를 받았다. 그런 사실을 떠올려볼 때, 사회적으로 미천한 신분이던 보컬리스트가 20세기에 들어와 가장 각광 받는, 최고의 스타로 군림하게 되는 것 또한 20세기적 문화의 전복이라고 할 수 있다.

트럼펫 연주 실력, 뛰어난 목소리를 가진 루이 암스트롱은 여기에 또 하나를 더 가지고 있었다. 어쩌면 그를 20세기의 문을 여는 스타 엔터테이너로 만들었던 가장 중요한 요건이라 할 수 있다. 그것이 무엇이냐. 바로 유머 감각이었다. 유머 감각은 20세기에 접어들면서 노래를 하든, 연기를 하든 상관없이 스타가 되려면 꼭 갖춰야 하는 덕목이 되었다. 지적 능력과는 상관이 없다. 아무리 똑똑해도 유머 감각이 없는 사람은 스타가 될 수 없었다. 왜 스타가 되려면 유머 감각이 있어야 할까. 바로 언론, 매스미디어 때문이다. 스타를 만드는 것은 언론이다. 언론에서 반복적으로 노출이 되면 스타가 될 가능성은 그만큼 높아진다. 언론 담당자들, 즉 기자나 피디들이 제일 좋아하는 연예인은 자신에게 존지를 주는 연예인이 아니다. 그들이 제일 좋아하는 연예인은 자신들에게 '이야깃거리'를 주는 사람들이다. 매번 어떻게 그럴 듯한 이야깃거리가 생기겠는가. 신문이나 방송에서 이야깃거리가 떨어질 때마다 그들은 루이 암스트롱을 찾았다.

그를 만나면 유머러스한 이야기 중에 결국 뭐라도 하나 건지곤 했다. 이런 일이 잦아지면서부터 백인 기자들은 흑인이지만 천부적인 유머 감각을 지닌 그를 사랑하게 되었고, 당연히 다른 경쟁자들보다 언론에 노출이 잦아졌다.

그가 스타가 된 요인은 또 있다. 이건 좀 불행한 이야기다. 루이 암스트롱은 1900년에 태어나서 1971년에 죽었다. 한 번 스타가 된 그는 죽을 때까지 톱스타였다. 그런데 그의 생애는 제1차 세계대전, 제2차 세계대전을 지나서, 1960년대의 이른바 '인종차별 반대 투쟁' 등으로 뜨거웠던 격변의 시대와 맞물려 있었다. 그러나 그는 단 한 번도 백인 지배의 사회 질서에 대해 정면으로 맞선 적이 없었다. 1960년대 인종차별 반대 투쟁의 열기가 한창 뜨거웠을 때 많은 진보적인 흑인들이 침묵하는 루이 암스트롱에 대해 격렬하게 비난을 퍼부었다. 그는 그런 상황에서도 입을 꾹 다물었다. 흑인들의 입장에서야 그가 비난의 대상이었지만, 백인들의 입장에서 그는 언제나 '자신들'을 위해 봉사하는 충직한 흑인 하인, 즉 『엉클 톰스 캐빈』Uncle Tom's Cabin[51]의 '톰 아저씨'였다. 백인들은 루이 암스트롱이 만들어내는 음악의 주력 소비자층이었다. 백인들은 루이 암스트롱이 흑인이었지만 그의 음악을 꾸준히 사랑해주었다. 결국 루이 암스트롱의 사회 지배계급, 자신의 음악의 주력 소비자층에 대한 어쩔 수 없는 순응적인 이데올로기가 그를 변함없는 스타로 만들어준 요인이 되었다.

시카고에 간 루이 암스트롱을 스타로 만든 유명한 에피소드 하나를 소개한다. 1927년 그는 시카고의 컬럼비아레코드사에서 〈히비지비스〉Heebie-jeebies라는 곡을 녹음한다. 녹음 기술이 조악하던 때라 파트별 녹음이 아닌, 모두 모여 한 번의 합주로 녹음을 해야 했다. 만일 녹음을 하다가 한 명이 틀리면 다시 처음부터 녹음을 하던 시절이었다. 그런데 루이 암스트롱이 녹음할 게 너무 많았다. 그러다 보니 노래 가사를 다 외우지 못해 이 노래를 녹음할 때는 악보를 앞에 놓고 보면서 노래를 불러야 했다. 한창 녹음을 하는 도중에 그만 노래 가사가 적힌 악보가 보면대譜面臺에서 떨어져버렸다. NG! 다시 처음부터 녹음을 해야 할 상황이었다. 그

[51] 1852년 미국의 스토H. B. Stowe 부인이 발표한 소설. '톰 아저씨의 오두막집'이라는 뜻으로 흑인 노예들의 비참한 모습을 따뜻한 인간애를 지닌 노예 톰의 시련을 통해서 사실적으로 묘사했다. 노예제도 폐지 여론 형성에 큰 영향을 주었다.

순간, 루이 암스트롱은 생각이 나지 않는 부분을 "빠빠, 와뚜와리"라고 흥얼거리면서 그냥 애드리브로 끝까지 불러버렸다. 원칙대로라면 NG였지만 프로듀서는 아무런 의미가 없는 "빠빠, 와뚜와리"라고 부른 게 재미있어서 그냥 그대로 음반으로 발표했다. 결과는? 대박이 났다. 제목도 노래에 걸맞게 아무런 뜻이 없는 '히비지비스'였다. 훗날 모든 재즈 보컬리스트들이 자신의 가창력을 자랑할 때 쓰는 창법, 이른바 스캣scat[52]의 원조는 이렇게 만들어졌다. 루이 암스트롱의 본의 아닌 행동들은 이렇게 계속해서 화제가 되면서 사람들의 관심을 끌었다. 그렇게 시카고에서 스타가 된 그는 4년 뒤인 1929년, 흥행의 메카인 뉴욕에 입성했다.

빅밴드의 시대

루이 암스트롱이 뉴욕으로 가서 승부를 걸던 바로 그해, 1929년은 미국 현대사에서 가장 암흑기라 할 수 있는 대공황Great Depression[53]이 일어난 시기다. 하필이면 시카고에서 스타가 된 후 뉴욕에 막 들어간 그때 대공황이 일어날 게 뭐란 말인가. 그런데 역사는 또한 아이러니하다. 바로 미국 현대사에서 최악의 암흑기라고 할 수 있는 대공황 때문에 재즈는 더 이상 촌동네의 문화가 아니라, 모든 미국인의 문화가 되는 계기를 마련한다. 다시 말해서 재즈는, 나아가 루이 암스트롱은 기가 막힌 기회를 포착한 것이다.

미국은 지금 누구도 부인할 수 없는 세계 최대의 패권국가다. 그런데 그 패권국가가 되기 전까지 굉장히 엄청난 파란波瀾의 터널을 통과해야 했다. 우리는 1929년의 대공황만 기억하지만, 그 전에도 이미 1907년과 1912년에 두 번의 공황이 있었다. 그러니까 미국은 20세기 전반기 50년 동안 내전 한 번에 세 번의 경제 공황 그리고 두 번의 세계대전이라는, 인

[52] 재즈 등에서 가사 대신 아무 뜻이 없는 후렴을 넣어서 부르는 창법 또는 노래.

[53] '1929년의 대공황' 또는 '1929년의 슬럼프'라고도 한다. 1929년 10월 24일 뉴욕 월가의 주가 대폭락으로 시작되었다. 제1차 세계대전 후 미국은 경제적으로 호황을 누리고 있는 것처럼 보였으나 그 이면에는 과잉생산과 실업 문제가 심각했다. 그런 상황에서 주가가 대폭락하자 각 분야에 급속도로 연쇄 반응이 일어났다. 물가는 폭락하고, 생산은 축소되면서 경제활동은 거의 마비 상태에 들어갔고, 도산하는 기업이 속출하면서 실업자가 증가했다. 이 공황은 미국으로부터 독일·영국·프랑스 등 유럽 제국으로 파급되었고, 전 세계 거의 모든 자본주의 국가들이 영향을 받았다. 1929년에 시작되어 1933년 말까지 지속되었고, 1939년까지 그 여파가 이어진 탓에 전 세계적으로 불황을 만성화시켰으며, 미국은 뉴딜정책 등 불황 극복 정책에 의존해야 했다.

간이 만들어낸 재앙과 정말 숨 쉴 틈 없이 싸워야 했다.

그때 수많은 노동자들이 굶어 죽었고, 수많은 자본가들이 권총으로 자살을 감행했다. 공황으로 인한 불경기가 6년 동안 계속되는데, 그런 최악의 상황에서 하루하루를 버티며 살아가던 사람들은 매일 죽음의 공포와 싸워야 했다. 이들은 도저히 출구가 보이지 않는 이 괴로운 일상 속에서 조금이라도 스스로를 위로하고 고통을 잊을 수 있는 어떤 통로가 필요했다. 일종의 환각적이고 환상적인 엔터테인먼트가 필요했다. 뉴욕을 비롯한 대도시에 '클럽'이라고 부르는 거대한 댄스홀들이 생겨나기 시작한 것이 이 무렵이다.

1930년대를 배경으로 한 '갱영화'를 보면 이런 거대한 댄스홀이 많이 나온다. 영화 〈대부〉를 만들었던 프란시스 포드 코폴라Francis Ford Coppola(1939~) 감독이 만든 영화 〈코튼 클럽〉The Cotton Club에 나오는 클럽이 바로 이 공황기에 만들어진 거대한 댄스홀이다. 당시 등장한, 클럽이라 불린 댄스홀은 지금 우리 주변에서 볼 수 있는, 그러니까 아주 작은 공간에서 서로 '부비부비'하며 춤을 추는 그런 클럽이 아니다. 넓은 플로어가 있고, 그 플로어 뒤로 연미복을 입은 20여 명의 흑인 연주자들이 재즈를 연주하던 큰 공간이었다.

루이 암스트롱이 시카고에 입성하기 전 활동했던 뉴올리언스의 바의 공간은 매우 작았다. 많아야 대여섯 명의 연주자면 충분했다. 하지만 대도시의 클럽 홀은 넓었다. 그 공간을 울리는 소리를 내려면 엄청난 양의 악기들이 동원되어야 했다. 앰프amplifier나 스피커 시스템들이 없었던 시절임을 생각하자. 그래서 색소폰 여섯 명, 트럼펫 네 명, 이런 식으로 17인조에서 23인조 정도 규모의 재즈 오케스트라 악단이 만들어지게 된다. 그때 만들어진 17인조에서 23인조 규모의 재즈 오케스트라 악단을 거대한 밴드라는 의미로 '빅밴드'big band라고 부르게 되었고, 댄스뮤직의 반주 음악으로 자리를 잡은 재즈는 그때부터 변두리 문화에서 미국 메이저 메인스트림 문화가 되었다. 대공황과 함께 빅밴드의 시대가 열린 것이다.

스윙이란?

'빅밴드 재즈'를 다른 이름으로 '스윙'swing [54]이라고 한다. 스윙이라는 말은 당시 빅밴드 체제의 음악을 가리키는 말이기도 하면서, 1930년대 이후

에 재즈의 본질을 표현하는 굉장히 중요한 말이 된다. 블루스에 있어서 가장 중요한 단어가 '소울'soul이라면, 재즈에 있어서 가장 중요한 말은 스윙이다. 그래서 루이 암스트롱이나 듀크 엘링턴Duke Ellington(1899~1974)[55] 같은 이 시대의 위대한 인물들은 이렇게 말했던 것이다.

"스윙이 없으면, 재즈는 없다!"

스윙과 관련하여 에피소드는 무척 많다. 스윙에 무지한 백인 기자들이 종종 "스윙이 뭔가요?"라고 질문을 한다. 그러면 당시 흑인 재즈 연주가들은 어차피 이론적으로는 설명할 수 없었으므로 설명하기보다는 "느껴지지 않는가?"라고만 간단히 대답했다. 이처럼 스윙은 말로 설명할 수 없다. 흑인 재즈 연주자들은 백인 재즈 연주자들에게 종종 이렇게 말했다.

흑인 재즈 연주자들: 그 음악은 안 돼. 너희들한테는 스윙이 없어.
백인 재즈 연주자들: 스윙이 뭔데?
흑인 재즈 연주자들: 그걸 물어보는 것 자체가 스윙을 모른다는 거야.

나중에 힙합hiphop[56]으로 가면 '그루브'groove라는 말이 나온다. 그루브도 음악적으로 분석하거나 정의 내릴 수 없다. 아무튼 이 스윙은 음악적인 요소지만 음악적으로 어떻게 표현할 길이 없다. 글자 그대로 해석하면, 스윙은 '휘두르다'라는 뜻이다. 스윙을 한국말로 과연 어떻게 표현해야 할까? 잘 모르겠다. 그런데 그 느낌은 알 것 같다. 스윙을 내 식으로 표

[54] 몸이 흔들리고 있는 듯한 재즈 특유의 리듬감. '흔들거리다'라는 단어에서 유래했다.

[55] 미국의 재즈 피아니스트이자 작곡가, 편곡자, 밴드 리더. 본명은 에드워드 케네디 엘링턴Edward Kennedy Ellington이다. 일곱 살 때부터 피아노를 배웠고, 1918년 드럼 주자 S. 그리어 등과 재즈 연주를 시작, 그 후 뉴욕에 진출, 할렘을 근거지로 소편성의 밴드로 활동하다가 1927년 말부터는 클럽에 출연하여 성공을 거두었으며 얼마 후 레코드와 연주 여행으로 세계적인 명성을 얻었다. 그는 자신의 악단을 '내가 좋아하는 악기'라고 불렀으며, 자신의 작품을 자신의 악단에서 연주해왔다. 약 50여 년 동안 무대에 서면서 약 6,000여 곡을 작곡했다.

[56] 1980년대 미국에서부터 유행하기 시작한 춤과 음악을 가리키는 대중음악의 한 장르이면서 동시에 문화적 현상을 가리키는 말이다. '엉덩이를 흔들다'라는 말에서 유래했고, 힙합을 이루는 요소로 랩·디제잉·그래피티·브레이크 댄스가 거론된다. 1990년대 들어서면서 전 세계 신세대들을 중심으로 자유롭고 즉흥적인 형태의 패션·음악·댄스·의식 등을 주도하는 문화 현상이 되었다.

현해보면, 어떤 음악을 들을 때, 왠지 자리에서 벌떡 일어나서 플로어로 막 달려가고 싶은 느낌, 그 순간의 감정이 스윙이다. 그리고 그 느낌을 이끌어내는 음악이 바로 재즈다.

그러므로 재즈 음악회를 갔을 때 가만히 앉아 경직돼 있으면 안 된다. 2008년에 내가 제일 좋아하는 재즈 연주자 중 한 사람인 소니 롤린스Sonny Rollins(1930~)[57]가 내한했다. 그때 이미 여든을 바라보는 나이로, 처음이자 마지막으로 한국에 왔는데 만석이었다. 드디어 공연이 시작되고, 잘 걷지도 못하는 노인이 힘겹게 걸어나와 무대 중앙에 섰다. '연주 시작하기도 전에 장례 치르는 거 아냐?'라는 생각이 들 정도였다. 그런데 입장할 때는 색소폰도 힘들게 들었던 그가 두 시간 반 동안 한 번도 쉬지 않고 훌륭하게 연주를 해냈다. 연주를 끝내고 무대에서 나갈 때는 다시 잘 걷지도 못하고 힘겹게 겨우 걸어나갔다.

그날 천 명에 가까운 관객들이 공연을 보러 왔다. 모두 가만히 앉아서 그의 음악을 들었다. 그것은 재즈 연주자에 대한 결례였다. 자리에 앉아 있는 건 어쩔 수 없지만, 휘파람도 불고, 발도 구르고, 박수도 치고, 몸도 흔들고, 사실 이런 분위기를 보여주어야 했다. 왜? 그게 재즈다. 그게 스윙이니까. 우리한테도 그런 전통이 있다. 판소리에서 추임새를 생각해 보면, 금방 이해할 것이다. 가끔 전주에 가서 판소리 완창 공연을 보면, 관객들부터가 다르다. 그런 관객들을 '귀명창'이라고 하는데, 이들은 판소리의 흐름을 이미 알고 있어서 대목대목 바로 정확한 타이밍에 추임새를 넣어준다. 무대 위의 공연자는 귀명창인 관객의 그 기운을 받아서 몇 시간 동안 혼자서 완창을 할 수 있다. 공연의 흐름을 제대로 모르면 추임새를 못 넣는다. 나는 몰라서 가만히 있는데, 적재적소에 정확한 리듬을 타고 들어가는 귀명창들의 추임새는 정말 기가 막힌다.

대공황기에 스윙이 폭발한 것은 그것이 몸의 욕망을 직접적으로 충족시키는 댄스뮤직이었기 때문이다. 근엄하고 도덕적인 '건국의 아버지'들이 미국을 건설하던 18세기에는 선량한 미국인이라면 결코 춤을 춰서는

[57] 미국의 재즈 색소폰 연주자. 뉴욕에서 태어나, 13세 때 처음 색소폰과 인연을 맺었다. 피아노, 알토색소폰을 거쳐 1946년부터는 테너색소폰으로 연주했고, 1949년에 첫 녹음을 했으며, 1954년에는 마일스 데이비스·찰리 파커·셀로니어스 몽크 등과 함께 녹음했다. 1956년 녹음한 《색소폰 콜로수스》Saxophone Colossus 음반은 그의 대표작이 되었다. 여기에 수록한 〈세인트 토마스〉St. Thomas가 그의 가장 유명한 곡이다. 2007년에 폴라음악상을 받았다.

안 되는 거였다.『불한당들의 미국사』*A Renegade History of the United States*[58] 라는 매력 넘치는 책을 쓴 새디어스 러셀Thaddeus Russell은 이렇게 말한다.

1920년대에 '경박함과 관능성, 상스러움'이 미국의 대중문화에 팽배했다는 사실을 누가 부정할 수 있겠는가. 그 새로운 문화는 "자연스럽게 육체의 노출 쪽으로 향했고, 그에 부합하는 보다 관능적인 감각을 주제로 삼았다." 그것은 확실히 '도덕적 보수주의라는 마지막 양심의 보루에 대한 전면 공격'을 의미했다. 1920년대는 "코러스 걸들의 시대였다. 그 육감적인 존재들의 재능은 드라마의 요구와는 전혀 관련이 없었고, 그들의 무대 활동은 그 성격상 예술적인 경력이라고 할 수 없었다." 물론 대부분의 극장, 댄스홀 및 영화관은 '유대인들의 통제하'에 있었다. 어떤 역사가도 "유대계 관리자들이 예루살렘보다도 더 붐비는 뉴욕에서, 연극적 시도들이 점점 더 금지된 영역으로 확장되고 있다"는 포드의 주장을 부인할 수 없을 것이다. 다른 어떤 인종 집단보다 유대인들이 '불안한 흥분과 방종의 근거지'인 극장을 더 많이 소유하고 운영했다는 사실은 기록으로 남아 있다. '점잖지 못한 춤에 빠진 무리들이' 포드가 '유대인의 재즈 공장'이라고 부른 곳에서 춤을 추었던 것이다. 그런 흥행사업으로 말미암아 미국의 오락문화에서는 '자극적인 감각이 소용돌이치고', '관능의 방기가 벌어지게' 되었다. 포드는 "유대인들이 [아시아적이고 지중해적이며, 아프리카적인 것을 모두 지칭하는] 오리엔트적인 관능성을 미국에 소개했다"고 주장함으로써 이 모든 현상을 요약했다. 그 진술은 사실이었다.

미국 자동차 산업의 아버지이자 획기적인 생산방식을 도입한 헨리 포드Henry Ford(1863~1947)가 유대인과 흑인들의 끈끈한 연대에 의해 폭발적으로 확산해가는 도덕적 타락에 대해 개탄을 금치 못했던 상황은 결코 놀라운 일이 아니었을 것이다. 스윙은 바로 이와 같은 패러다임의 혼란기에 솟아오른 강력한 촉매제였던 셈이다.

[58] 새디어스 러셀,『불한당들의 미국사』, 까치글방, 2012.

존 해먼드라는 존재

스윙은 1930년대에 유행했으므로 지금으로부터 무려 80년도 넘은 음악이라 아는 곡이 있을까 싶지만, 노래 한 곡을 들어보면 우리의 무의식과 유전자 속에 그것이 새겨져 있기라도 한 것처럼 정말 익숙할 것이다. 물론 CF에서도 이 곡은 종종 등장한다. 바로 베니 굿맨Benny Goodman(1909~1986)[59] 오케스트라의 〈싱 싱 싱〉Sing Sing Sing이 그렇다.

베니 굿맨 오케스트라의 〈싱 싱 싱〉 연주 영상에 등장하는 사람들은, 트럼펫 주자 한 사람만 빼고, 놀랍게도 모두 백인이다. 스윙이 돈이 되기 시작하자, 흑인들이 정말 힘들게 만들어놓은 것을 백인들이 다 빼앗아간다. 그래서 스윙 시대 최고의 스타 밴드들은 다 백인들로 이루어졌다. 베니 굿맨 오케스트라의 단원도 트럼펫을 부는 딱 한 명만 흑인이고 모두 백인이었다. 루이 암스트롱, 듀크 엘링턴, 카운트 베이시Count Basie(1904~1984)[60] 같은 몇몇 예외적인 흑인 밴드를 제외하면, 모두 백인들의 밴드가 무대를 휩쓸었다. 이때부터 흑인들이 음악을 만들면, 백인들이 그것을 가져가서 돈을 버는 구조의 역사가 시작된다. 나중에 로큰롤도 그랬고, 1970년대 전 세계를 뒤덮은 디스코disco[61] 역시 흑인 게이 공동체의 문화였지만, 결국 이것으로 돈을 번 사람들은 비지스The Bee Gees[62]와 존 트

[59] 미국의 클라리넷 연주자이자 악단 지휘자. 시카고에서 태어나 소년 시절부터 재즈 연주를 시작했다. 1934년에 자기 악단을 결성, 스윙재즈의 황금시대를 이룩하여 이로 인해 '킹 오브 스윙'이라는 별명을 얻었다. 또한 피아노 연주자였던 T. 윌슨, 바이브 연주자인 R. 햄턴 등 당시로서는 드물게 흑인을 포함한 악단 캄보combo(소규모 재즈 악단)를 편성한 것으로도 유명하다. 재즈 음악뿐만 아니라 클래식 음악의 연주에서도 뛰어났다. 1956년에 그의 전기 영화 〈베니 굿맨 이야기〉가 개봉되기도 했다.

[60] 미국 재즈 악단 지휘자이자 피아노·비브라폰 연주자. 뉴저지 주 레드뱅크에서 태어난 그는 어린 시절 어머니에게 피아노를 배우고, 흑인 피아니스트들이 연주하는 래그타임을 들으며 재즈를 몸에 익혔다. 1928년 캔자스시티의 영화관 피아니스트로 출발, 월터 페이지의 악단에 들어갔다가 자신의 악단을 만들어 캔자스시티에서 두각을 나타냈다. 그 뒤 시카고와 뉴욕으로 진출, 최고의 밴드로 그 명성을 유지했다.

[61] 1970년대 후반 전 세계적으로 인기를 얻은 대중 음악 장르. 음악에 맞춰 춤을 추는 클럽을 가리키는 프랑스어 '디스코텍'discothèque에서 유래했고, 이를 줄인 '디스코'라는 명칭은 미국에서 1960년대 중반부터 쓰이기 시작했다. 1970년대 후반 〈토요일 밤의 열기〉, 〈금요일 밤의 열기〉 같은 디스코·클럽을 소재로 한 영화들이 개봉되며 전 세계적인 열풍을 일으켰고, 이후 롤링 스톤스·로드 스튜어트Rod Stewart 등 록과 헤비메탈 뮤지션마저도 디스코 노래를 발표할 정도로 큰 인기를 얻었다. 그래서 같은 시기 디스코에 대해 강한 거부감을 가지고 있던 록 음악팬들과 일부 록 뮤지션들을 중심으로 디스코 축출 운동이 일어나기도 했다. 하지만 1970년대 후반부터 1980년대 초반에 디스코 음반을 제작했던 레코드 회사들이 경영을 중단하거나 대기업에 합병되고, 또 펑크록이 젊은이들 사이에서 인기 장르로 새롭게 부상하면서 디스코는 점차 쇠락했다.

[62] 오스트레일리아의 록밴드. 1958년 오스트레일리아 퀸즐랜드 주의 브리즈번에서 배리 기브, 로빈 기브, 모리스 기브 3형제가 결성한 그룹이다. 비지스라는

Benny Goodman On The Air 1937-1938
Benny Goodman, Columbia, 1999.

라볼타John Travolta(1954~)[63] 같은 백인들이었다. 힙합 역시 마찬가지였다.

그렇지만 흑인들은 백인 자본의 질서 속에서 모든 것을 빼앗겼지만 끊임없이 새롭고 창조적인 상상력으로 새로운 문화적, 음악적 어젠다를 제시하면서 20세기를 끌고 간다. 스윙의 시대에 와서, 드디어 재즈는 미국인의 것, 모든 미국인을 대표하는 음악이 되었다. 그렇다고 이것을 단순히 흑인 스타들의 힘만으로 되었다고 생각한다면 세상을 너무 소박하게 보는 것이다. 세상은 그렇게 착하고 아름답지 않다. 이런 백인 주도적인 사회에서 흑인이 전면에 등장한다는 것은 현실적으로 무척이나 어려운 일이었다. 사회 하층부 밑바닥 흑인들이 미국의 주류 문화로 진입하는 데는 진보적인 백인들의 진정 어린 도움이 있었고 그렇기에 가능했다.

그 대표적인 인물이 존 해먼드John Hammond(1910~1987)[64]였다. 그는 스타도 아니고 작곡가도 아니었지만, 재즈를 통해서 흑인의 문화가 주류 문화로 가는 데 가장 결정적으로 공헌을 한 백인이다. 쉽게 말해, 그는 '강남 좌파'였다. 1930년대 당시 미국의 백인들 중에서 유색인들을 적어도 자신과 동등한 존엄성을 가진 존재로 여겼던 사람들은 모두 좌파였다. 해먼드는 하버드대를 나왔고, 어마어마한 명문가의 아들이었으며, 공산당 당원은 아니었지만, 사실상 내적으로는 사회주의자였다.

그런데 그는 좌파이면서도 굉장한 사회적 영향력을 가진 인물이었고, 예술적 안목도 대단해서 뉴욕 사교계를 지배했다. 예를 들어, 1929년 루이 암스트롱이 시카고에서 뉴욕으로 와서 공연했을 때 존 해먼드가 뉴

이름은 브라더스 기브Brothers Gibb의 약칭. 오스트레일리아 이민자였던 이들은 1960년대 중반 가수 활동을 하기 위해 영국으로 돌아와 〈매사추세츠〉를 발표하여 크게 히트시켰다. 1968년 〈아이 스타티드 어 조크〉I Started a Joke 등이 톱 텐을 기록한 뒤, 잠시 해체했다가 재결합하여 〈론리 데이스〉Lonely Days 등을 히트시켰다. 특히, 영화 〈토요일 밤의 열기〉의 OST 앨범을 통해 디스코를 대중화하는 데 크게 기여했는데, 이 앨범은 무려 4,000만 장이나 팔려나가 1970년대 후반 사상 최대의 레코드 판매 기록을 세웠다. 1997년 로큰롤 명예의 전당 '공연자' 부문에 올랐다. 초기 곡은 한때 비틀스의 곡에 비교되기도 했다.

[63] 미국의 전설적인 디스코 댄서이자 무대 뮤지컬 배우, 가수, 영화배우, 작가, 제작자. 텔레비전 시트콤에서 인기를 얻은 후, 엄청난 히트를 기록한 영화 〈토요

일 밤의 열기〉의 신분 상승을 꿈꾸는 노동자 역으로 처음 아카데미 남우주연상 후보에 오르며, 1970년대 미국 영화에서 젊음의 승리를 대표하는 상징적인 존재로 등장했다. 특히, 뮤지컬 〈그리스〉에서 대니 주코 역으로 춤 실력 외에도 노래 실력까지 선보였고, 그의 노래 몇 곡이 수록된 〈그리스〉의 OST 앨범은 1,000만 장 이상 팔렸다. 영화 〈퍼펙트〉와 〈마이키 이야기〉 출연 후 인기가 주춤했으나, 40대에 접어들면서 〈펄프 픽션〉으로 다시 한 번 슈퍼스타가 되어 아카데미 남우주연상 후보에 또다시 올랐다. 그 후 〈브로큰 애로우〉, 〈소드피쉬〉, 〈더 홀〉 등 몇 편의 영화에 출연했다.

[64] 1939년에 '영가에서 스윙까지'라는 유명한 올스타 카네기홀 연주회를 조직했고, 빌리 홀리데이 등을 발굴했으며, 스윙 음악을 알리는 데 크게 공헌했다. 레코드 제작자와 재즈 비평가로도 활약했다.

욕에서 발간하는 미국의 대표적인 일간신문 『뉴욕 타임스』*The New York Times* 편집자들에게 그의 인터뷰를 추천하면 『뉴욕 타임스』에서는 그의 말에 따라 루이 암스트롱을 주목했고, 또 카운트 베이시가 캔자스라는 깡촌에서 처음 뉴욕에 왔을 때 그를 추천해서 『뉴요커』지의 표지 모델로 등장시킨 것도 존 해먼드였다.

그렇게 그는 루이 암스트롱, 듀크 엘링턴, 카운트 베이시, 빌리 홀리데이, 엘라 피츠제럴드Ella Fitzgerald(1917~1996)[65], 흑인 리듬앤블루스 rhythm and blues[66]의 여왕인 아레사 프랭클린Aretha Franklin(1942~)[67]의 손을 잡고 뉴욕 사교계에 데리고 다니면서 적극적으로 소개했고, 그들을 프로듀싱했다. 이들 흑인 뮤지션들은 존 해먼드의 지원을 받아 어마어마한 주목을 받을 수 있었다. 물론 해먼드는 흑인뿐만 아니라 백인 마이너리티 중에서도 굉장히 중요한 인물들을 픽업했다. 그중에는 밥 딜런 Bob Dylan(1941~)[68]도 포함되었다. 대학가 카페에서 노래하고 있던 밥 딜런을 보고 픽업해서 스타로 만든 것도 존 해먼드였다. 1970년대 미국 노동자 계급의 영웅이면서 진정한 로커인 브루스 스프링스틴Bruce Spring-steen(1949~)[69] 역시 그가 발굴해낸 인물 중 하나였다.

[65] 미국의 재즈 가수. 버지니아 주 뉴포트뉴스에서 태어나, 1934년 아마추어 콘테스트에서 우승하고 1935년 치크 웨브 악단의 전속 가수가 되었다. 뛰어난 스윙 감각을 지닌 그녀는 1938년 자작곡 〈어 티스켓, 어 타스켓〉이 히트하면서 명성을 얻었고, 1939년 독립하면서 빌리 홀리데이 사망 이후 최고의 여류 재즈 가수로 인기를 얻었다.

[66] 제2차 세계대전 이후, 미국 흑인들 사이에서 유행하기 시작한 대중음악의 하나. 줄여서 알앤비R&B라고 한다. 강렬한 비트를 곁들인 흑인 특유의 개성적인 연주와 가창이 특징이며, 로큰롤의 모태가 되었다.

[67] 미국의 싱어송라이터이자 피아니스트. 멤피스에서 태어나, 디트로이트에서 자랐다. 침례교 전도사이자, 복음성가 가수였던 아버지의 영향으로 열두 살 때부터 아버지 교회에서 성가를 불렀던 그녀는 1961년 컬럼비아레코드사와 계약한 이후에 수많은 히트곡을 내놓으면서 명실상부한 스타가 되었다. 스물한 차례에 걸쳐 그래미상을 수상하고, 1987년 로큰롤 명예의 전당에 여성 가수로는 처음으로 헌액되었으며, 2008년에는 『롤링 스톤』지가 선정한 '록 역사상 가장 위대한 가수' 순위 중 엘비스 프레슬리를 밀치고 1위를 차지하기도 했다.

[68] 미국의 대중음악 가수·작사가·작곡가. 본명은 로버트 앨런 짐머맨Robert Allen Zimmerman. 고교 시절부터 로큰롤을 부르고 기타를 쳤으며, 대학을 중퇴하고 뉴욕으로 진출했다. 그 무렵 한창 유행했던 포크송 운동에 참여한 그는 그러나 1962년 발표한 〈블로잉 인 더 윈드〉Blowin' in the Wind가 마치 공민권 운동의 상징처럼 불리고, 자신 역시 그 운동의 상징적인 존재가 되는 것을 내켜하지 않았던 듯하다. 이후 1965년 〈미스터 탬버린 맨〉Mr. Tambourine Man 등을 통해 음악적인 방향 전환을 꾀했고, 그 후 수많은 젊은이들의 열렬한 환호를 받았다. 그러나 1970년대에 들어서면서 음악 활동은 주춤해지고, 1980년대부터는 작품에 종교적인 색채가 강해져, 데뷔 당시에 가졌던 반체제적 이미지는 크게 사라졌다.

[69] 미국의 록 가수. 1970년대 이후 사회상을 반영한 노래로 대중적 인기를 얻었다. 민중의 목소리를 대변한다 하여 미국 노동자와 서민층에게 '노동자 계급의 대변인'이라는 평을 받으며 미국의 양대 시사주간지 『타임』Time과 『뉴스위크』Newsweek 표지를 동시에 장식했다. 민중의 목소리를 대변한다 하여 미국 노동자와 서민층에게 '더 보스'The Boss라는 별칭을 얻었다. 《본 투 런》Born To Run(1975), 《본 인 더 유에스에

마이너리티 문화가 어떤 새로운 질서를 만들어내거나, 주류가 되기 위해서는 기존의 주류 세력 내에 누구 하나가 트로이의 목마 역할을 해줘야 한다. 마이너리티들의 힘만으로는 주류로 들어가는 그 장벽을 돌파할 수 없다. 혁명을 꿈꾼다면 직접 혁명가가 되지 않고도 꿈을 이룰 수 있는 방법이 여기에 있다. 트로이의 목마가 되는 것이다. 돈을 많이 벌어 부자가 되어 후원을 하거나, 권력을 잡아 힘으로 지원해주면 된다. 인디밴드 문화를 살리고는 싶지만 그렇게 살 수는 없다면 돈이나 권력을 얻은 후 인디밴드의 공연을 마음껏 후원해주면 된다. 물론 돈이나 권력만으로는 안 된다. 재능을 알아볼 수 있는 안목이 덧붙여져야 한다. 존 해먼드는 영향력도 갖췄지만 재능을 알아보는 안목을 가졌다. 그 덕분에 흑인 가수들이 미국 전역의 스타로 발돋움을 할 수 있었던 것이다.

제2차 세계대전과 미국의 문화 정책

재즈는 제2차 세계대전을 지나면서 이제 미국의 문화만이 아니라, 세계의 문화가 된다. 제1차 세계대전 이후 1926년 당시 미국 상무부 장관이던 허버트 후버Herbert Clark Hoover(1874~1964)[70]는 상원의회에 열두 권짜리 보고서를 제출한다. 그 보고서의 핵심은 대중문화인 재즈·영화 같은 것들을 단순히 돈이 되는 오락 산업으로만 보지 말고, 마치 항만·철도·정유와 같은 국가 기간산업으로 인식해야 한다는 것이었다. 그는 문화야말로 미국적 이념을 전 세계인들에게 전파하고 동의를 이끌어낼 수 있는 가장 효율적인 국가 전략 무기라고 인지했다. 그런데 왜 상무부 장관이 이런 보고서를 제출했을까. 미국 행정부에는 문화부가 없다. 따라서 미국의 문화 정책은 상무부 관할이다. 이들은 처음부터 문화를 산업으로 본 것이다. 아무튼 상무부 장관인 허버트 후버의 이 보고서는 미국을 세계적인 문화 강국으로 만드는 기틀이 되었다.

1926년 미국의 상원의회는 허버트 후버의 보고서 내용을 인준한다. 이로써 미국은 문화가 바로 국가의 기간산업이라는 것을 인지한 최초의 국가가 되었다. 그 후 허버트 후버는 1929년에 미합중국의 대통령으로 선

이)Born In The U.S.A.(1984) 등이 대표 앨범으로 꼽힌다.

[70] 미국의 정치가이자 제31대 대통령. 대공황 때 공공사업을 벌여 구제에 힘썼으나 실패했다. 대통령 임기가 끝난 뒤인 제2차 세계대전 후에는 후버 위원회를 설치하여 식량 공급에 이바지했다.

출된다. 상무부 장관 출신이면서도 대공황을 예측하지 못하는 바람에 단임으로 끝나는 불운한 대통령이 됐지만, 그가 상무부 장관 시절에 제출했던 이 법안은 지금 미국이 가지고 있는 모든 문화 산업의 토대가 되었다.

미국은 이 기틀 위에서 제2차 세계대전을 치르는 동안 단순히 전쟁과 군사력을 통한 전투 행위에만 몰두하지 않고, 자신의 점령지에 자국의 문화까지 함께 보냈다. 영화와 공연단, 배우들이 전 세계 미군이 있는 곳이면 어디든 나갔다. 명목은 전선에 있는 아군의 사기 진작이지만, 그 공연과 영화를 미국 군인들만 봤겠는가. 점령지의 시민들 역시 끊임없이 미국의 문화에 노출되었다. 미국에 비해 훨씬 깊은 문화적 전통을 가지고 있던 유럽의 시민들도 이때 미국 문화를 반복적으로 접하게 되었고, 그 문화에 서서히 중독되었다.

이때 전쟁의 최전선에서 미국 문화를 앞장서 전파했던 사람이 바로 루이 암스트롱이었다. 그는 미국의 백인 주류 사회로부터 '명예 백인'의 대우를 받았고, 그런 루이 암스트롱을 미국 정부와 미 육군은 굉장히 잘 활용했다. 그가 전쟁터에 나갈 때마다 전 세계에 루이 암스트롱 팬은 폭발적으로 늘어났다. 그는 제2차 세계대전이 끝난 후인 1950년 7월 낙동강 방어선이 오늘내일 무너질지도 모르는 순간에도 마릴린 먼로Marilyn Monroe(1926~1962),[71] 밥 호프Bob Hope(1903~2003)[72]와 함께 우리나라 대구에 와서 공연을 할 만큼 미군 부대 공연에 열심이었다.

이렇듯 제2차 세계대전을 통해 드디어 재즈는 이른바 글로벌 스탠더드 뮤직이 된다. 뉴올리언스에서 탄생한 지 30년이 채 되지 않은 시간에 재즈는 전라남도 목포에서 불리던 로컬 문화에서 전 세계를 표준화시키

[71] 미국 영화배우. 1926년 로스앤젤레스에서 출생했다. 본명은 노마 제인 모텐슨Norma Jeane Mortenson이다. 1953년 〈나이아가라〉Niagara에서 주연을 맡아 폭발적인 인기를 얻었다. 아름다운 금발과 푸른 눈, 전신에서 발산하는 독특한 성적 매력으로 지금까지도 섹시 심벌의 대명사로 불린다. 야구선수 조 디마지오, 극작가 A. 밀러를 포함한 세 번의 결혼 실패 등으로 사생활은 불행했으며 자살로 보이는 의문의 죽음으로 생을 마감했다. 주요 작품으로 〈신사는 금발을 좋아해〉(1953), 〈돌아오지 않는 강〉(1954), 〈7년만의 외출〉(1955), 〈왕자와 무희〉(1957), 〈버스 정류장〉(1956), 〈뜨거운 것이 좋아〉(1959), 〈황마荒馬와 여인〉(1960) 등이 있다.

[72] 영국 출신의 미국 희극 배우. 본명은 레슬리 타운스 호프. 영국 런던의 엘덤에서 태어난 후 1907년 가족을 따라 미국 오하이오 주의 클리블랜드로 이주해 그곳에서 고등학교를 마쳤다. 이어 잠시 권투를 하다가 브로드웨이로 진출, 댄서·코미디언·가수 등으로 활동한 뒤, 1935년 처음으로 라디오에 출연했다. 그로부터 1990년대까지 왕성하게 활동을 하며 '미국 코미디의 황제'라는 별칭을 얻었다. 주요 작품은 〈빅 브로드캐스트 오브 1938〉, 〈고스트 브레이커스〉, 〈길〉 시리즈, 〈창백한 얼굴〉 등이 있으며, 명예 아카데미상, 골드 메달을 수상했고, 영국 기사 작위를 받았다.

는 음악 양식으로 자리 잡게 된다. 다시 말해, 제2차 세계대전이야말로 재즈가 전 세계적인 공통 언어로 자리 잡게 되는 역사적 분기점이었다.

지금은 누가 재즈를 들을까. 미국에서도 재즈는 많이 팔리지 않는다. 우리가 알고 있는 위대한 재즈 뮤지션의 음반이 나오면 미국에서도 1만 장밖에 안 팔린다. 그런데도 재즈 음악이 세계 음악 산업에서 중요한 이유는 지금 이 순간에 우리들이 누리고 있는 모든 대중음악이 바로 이 재즈의 아들들이고, 바로 이 재즈라는 자양분을 통해서 이후 모든 대중음악의 어법이 가능하게 되었기 때문이다.

모던재즈 혹은 비밥의 시대

재즈의 전성기는 30년을 넘기지 못했다. 거기에는 두 가지 이유가 있다. 하나는 재즈의 내적 이유 때문이고, 다른 하나는 외적 이유 때문이다. 재즈가 대중화될 수 있었던 것은 그것이 댄스뮤직이 되었기 때문이다. 그런데 이 댄스뮤직을 연주하던 흑인 연주자들이 예술가적 자의식에 눈을 뜨게 되면서 재즈 안에서 새로운 반동이 시작되었다.

"우리는 예술가다."
"우리는 백인들의 오락을 위해 봉사하는 자들이 아니다."
"우리는 우리 자신을 표현하고 싶다."
"우리는 다시 블루스의 본질로 돌아가고 싶다."

이들의 생각이 많아지면서 음악이 난해해지기 시작했다. 더 이상 그들의 연주를 반주 음악 삼아 스텝을 밟으며 춤을 출 수가 없게 되었다. '비밥bebop[73]의 시대'가 도래한 것이다. 1945년부터 1960년까지 15년 사이에 이른바 재즈광들이 좋아하는 모든 천재들이 다 등장한다. 찰리 파커Charlie Christopher Parker(1920~1955)[74], 버드 파웰Bud Powell(1924~1966)[75], 디지 길레스피Dizzy Gillespie(1917~1993)[76] 그리고 이들

[73] 초기 모던재즈modern jazz의 한 형식. 종래의 스윙재즈와 같은 중후한 연주 대신 다채로운 리듬, 복잡한 멜로디나 화성이 특징이다. 1945년에서 1950년대 사이에 유행했으며, 찰리 파커 등이 대표적이다.

[74] 미국의 재즈 알토색소폰 연주자. 모던재즈의 선구자.

[75] 미국의 재즈 피아니스트이자 작곡가. 빠르고 거침없는 즉흥연주로 유명한 인물. 쿠티 윌리엄스의 밴

의 후배였던 마일스 데이비스Miles Davis(1926~1991)[77], 존 콜트레인John William Coltrane(1926~1967)[78], 소니 롤린스, 텔로니어스 몽크Thelonious Monk(1917~1982)[79] 등 최고의 재즈 천재들이 다 등장했다. 이들에 의해서 드디어 재즈는 예술로서 승화되지만, 그 순간 대중들은 재즈에게 작별 인사를 고하며 멀어지게 된다. 이제 대중들은 다른 것을 찾게 되었다.

로큰롤 혁명의 전야

재즈에게서 대중들을 빼앗아간 새로운 문화가 등장한다. 바로 로큰롤이다. 앞에서 언급했던 에릭 홉스봄은 1940년대 말에서 1950년대 초 사이 재즈에서 로큰롤로 주도권이 옮겨가는 과정을 뛰어난 천재 학자답게 아주 명쾌하게 설명했다.

"로큰롤에게 존속 살해당한 재즈."

그는 이 한 줄로 설명을 끝내버렸는데, 정말 정확한 표현이다. 재즈는 자기 자식인 로큰롤에게 살해당한 것이다. 재즈가 어느 날 갑자기 하늘에서 뚝 떨어진 것이 아니듯, 이 로큰롤 역시 하늘에서 뚝 떨어진 것이 아니다. 로큰롤은 재즈의 사촌 조카사위쯤 된다. 1950년대 중반에 등장한 로큰롤에 후대 역사가들은 꼭 혁명revolution이라는 말을 붙여서 '로큰롤 혁명'이라고 한다. 로큰롤이 혁명적 내용을 담은 혁명가이기 때문이

드에서 활동했고, 〈망상〉, 〈템푸스 푸가 잇〉, 〈버드와의 도약〉, 〈운 포코 로코〉, 〈유리 울타리〉 등을 작곡했다.

[76] 미국의 재즈 트럼펫 연주자이자 지휘자. 본명은 존 벅스 길레스피John Birks Gillespie. 금세기 최고 트럼펫 연주자의 한 사람. 사우스캐롤라이나 주 출생. 1939년 캡 캘러웨이 악단에 들어가 주목을 끌기 시작하고, 1940년대 전반기 찰리 파커 등과 더불어 모던재즈의 기반이 된 비밥의 유형을 세워, 찰리 파커와 함께 모던재즈의 시조로 불린다. 〈만테카〉, 〈튀니지의 밤〉 등을 작곡했다.

[77] 미국의 재즈 트럼펫 연주자·작곡가. 퓨전재즈의 길을 연 사람. 모던재즈 트럼펫의 제1인자. 일리노이 주 앨턴 출생. 찰리 파커·빌리 엑스타인의 악단에서 출발, 1955년 5중주단을 결성해서 활동했다. 주요 작품으로

〈소 왓〉So What, 〈마일스톤스〉Milestones, 〈올 블루스〉All Blues, 〈비치스 브루〉Bitches Brew 등이 있다.

[78] 미국의 재즈 테너색소폰 연주자이자 작곡가. 전위재즈의 최첨단 음악가. 노스캐롤라이나 주 출생. 1955년 마일스 데이비스의 캄보에서 활동하다 1960년 이후로는 자기의 캄보를 이끌었고, 재즈의 역사에 크게 공헌했다. 대표작으로 〈지고의 사랑〉 등이 있다.

[79] 미국의 재즈 피아노 연주자이자 작곡가. 비밥 창조자의 한 사람. 독창적인 스타일과 타협을 모르는 성격으로 유명하며 전위재즈에도 큰 영향을 끼쳤다. 모던재즈의 표준이라고 할 수 있는 곡들을 많이 만들었다. 대표작으로는 〈라운드 미드나이트〉, 〈스트레이트 노 체이서〉 등을 꼽을 수 있다.

아니다. 사실 내용은 너절하다. 로큰롤이 혁명적인 이유는 로큰롤은 인류 문화사상 단 한 번도 무너지지 않았던 '룰'을 무너뜨렸기 때문이다. 그 봉기가 시작되는 첫해는 1955년이다.

로큰롤이 무너뜨린 것은 무엇일까. 바로 '어른들의 세계'였다. 1955년이 될 때까지 인류가 존재하며 나타났던 모든 문화는 그것이 양반·귀족의 문화이든, 피지배계급의 문화든, 파푸아뉴기니의 문화든, 이집트 왕조 시대의 문화든, 부르봉 왕조 시대의 문화든 상관없이 '어른들의 문화'였다. 즉, '아이들의 문화'는 존재하지 않았다. 아이들은 그저 자기 부모들이 누리는 문화를 모방하고 학습하면서 어른이 되어갔을 뿐이었다. 이런 미묘한 시점의 상황을 가장 잘 표현한 영화가 있는데, 바로 스티븐 스필버그Steven Spielberg(1946~)[80]의 수제자인 로버트 저메키스Robert Zemeckis(1951~)의 대표작〈백 투 더 퓨처〉Back to the Future다. 이 영화는 타임머신에 미친 과학자가 등장하는 SF영화라고 생각하지만 사실 무시무시한 영화다. 내 이야기를 듣고 관심이 생겨서 다시 본다면 내 말이 무슨 뜻인지 알게 될 것이다. 문화사적인 통찰력이 굉장히 뛰어난 영화다. 그럼에도 그렇게 오락적으로 표현한 걸 보면, 로버트 저메키스는 정말 뛰어난 사람이다.

예를 들어서, 16세기 우리나라 남쪽 지방에〈강강술래〉라는 노래가 있었다고 생각해보자. 그런데〈강강술래〉의 어린이 버전이 있었을까? 당연히 없었다.〈강강술래〉는 동네 아줌마, 아저씨들의 것이었다. 하지만 아이들도 그 노래를 부르면서 자랐을 것이다. 그러다가 어른이 된 후 자기 아이들에게 그것을 가르쳤을 것이다. 그런데 1950년대 미국에서, 게다가 하필이면 보수적인 남부 지역에서 엄청난 일이 벌어졌다. 갑자기 '중딩·고딩'들이 자신을 낳아준 부모의 등 뒤에서 칼을 꽂는, 인류 역사상 단 한 번도 일어난 적이 없던 사건이 벌어졌다. 즉, 이 지역의 10대teenager들이 자기 자신을 낳아주고, 키워주고, 지배하고 있는 부모 세대들에 대해서 이렇게 분리 독립 선언을 했다.

[80] 미국 영화계의 대표적인 흥행 감독. 1975년 식인상어와의 혈투를 그린〈조스〉Jaws가 전 세계적으로 히트하면서 흥행 감독으로 떠올랐다.〈클로스 엔카운터〉(1977),〈레이더스〉(1981),〈E.T.〉(1982),〈인디 애나 존스〉(1984),〈컬러 퍼플〉(1985),〈후크〉(1991),〈쥐라기 공원〉(1993),〈쉰들러 리스트〉(1994),〈라이언 일병 구하기〉(1998) 등 40여 년 동안 그가 만든 영화 대부분이 큰 성공을 거두었다.

"우리들은 당신들과 달라요. 당신들은 절대 이해 못해요. 아무리 얘기해도 안 통할 테니까…… 더 이상 대화하지 말죠!"

이런 새로운 시대가 열린다. 그 새로운 시대가 열리는 것을 상징하는 문화가 바로 로큰롤이었다. 1955년 여름방학 때 영화 한 편이 개봉되었다. 영화 제목은 〈블랙보드 정글〉Black Board Jungle. '블랙보드'는 '칠판'이란 뜻이므로, 칠판이 있는 정글, 곧 '학교 교실'을 가리킨다. 그래서 한국에서는 〈폭력교실〉로 번역됐는데, 문제아들과 선생님들 사이의 갈등과 화해를 다룬 영화였다. 이 영화는 10대들에 의해서 큰 흥행 성적을 거두었다. 이렇게 무너지는 교실을 다룬 영화가 왜 대박이 났을까. 현실 속에서 실제로 교실이 무너지고 있었기 때문이다. 우리나라에서 영화 〈여고괴담〉이 60만 명을 동원하면서 대박이 난 이유와 같다. 학교가 무너졌기 때문에 흥행에 성공한 것이다. 스타도 없는 저예산 영화였는데 말이다. 반에서 공부도 못하고, 예쁘지도 않은 여학생이 한 명 있다. 아무도 관심이 없다. 같은 반 친구들도 선생님들도 그 아이에게는 관심이 없다. 그런데 그 아이는 매년 그 자리를 차지하고 있다. 왜? 귀신이니까. 이게 〈여고괴담〉의 콘셉트다. 얼마나 위대한 알레고리인가. 그 아이는 늘 그 자리에 있는데, 아무도 그 아이를 기억하지 못한다. 다시 말해, 예쁘지도 않고, 부모가 돈도 없고, 공부도 못하는 아이들은 '노바디'nobody라는 이야기다. 존재하지 않는 존재, 그 함의含意가 이 호러 영화horror movie 안에 숨어 있다.

아무튼 이 〈블랙보드 정글〉 맨 마지막 부분에 주제가가 나오는데, 이 주제가가 10대들의 열광적인 반응을 타고 10주 가까이 빌보드 차트Billboard chart[81] 1위를 차지하게 된다. 그 곡이 바로 〈록 어라운드 더 클락〉Rock

[81] 미국의 음악 잡지 『빌보드』에서 발표하는 대중음악의 인기 순위. 1894년 미국 뉴욕에서 창간한 『빌보드』지는 1950년대 중반부터 대중음악의 인기 순위를 집계하여 발표했다. 앨범의 판매량과 방송 횟수 등을 종합해 순위를 발표하는데 이후 미국뿐 아니라 세계 각국 대중음악의 흐름을 알려주는 지표가 되었다. 대중음악의 각종 장르를 세분화하여 매주 서른다섯 가지 차트를 발표하는데, 크게 싱글 차트와 앨범 차트로 구분된다. 싱글 차트는 보통 한두 곡이 수록된 싱글 앨범의 판매량과 방송 횟수를 기준으로 하여 순위를 정한다. 싱글 차트에는 모든 싱글 앨범을 대상으로 하는 '더 빌보드 핫 100'The Billboard Hot 100, 모던 록 싱글 앨범만을 대상으로 하는 '모던 록 트랙스'Modern Rock Tracks 등이 있다. 보통 싱글 차트라고 하면 '더 빌보드 핫 100'을 가리킨다. 앨범 차트는 순수하게 앨범의 판매량을 기준으로 순위를 정하는데, 2003년 7월부터는 인터넷 상에서 다운로드로 판매된 것도 집계된다. 앨범 차트에는 모든 앨범을 대상으로 하는 '더 빌보드 200'The Billboard 200, 힙합과 리듬앤블루스 계통의 앨범만을 대상으로 하는 '톱 알앤비/힙합 앨범스'Top R&B/Hip-Hop Albums 등이 있다. 보통 앨범 차트라고 하면 '더 빌보드 200'을 가리킨다. 싱글 차트에서 1위를 가장 많이 차지한 가수는 비틀스로서 모두 20곡이 1위에 올랐다. 비틀스는 1964년 4월 4일 싱글

around the Clock[82]이었다.

정작 그 노래를 불렀던 가수, 빌 헤일리Bill Haley(1925~1981)[83]는 대머리에 뚱뚱한 전형적인 중년 아저씨의 외모였다. 전혀 로커 이미지가 아니다. 그는 그냥 그 노래를 불렀을 뿐이다. 게다가 발표된 지 1년이나 지난 노래였다. 그런데 이 곡이 영화의 흥행과 더불어 빌보드 차트에서 연속적으로 1위를 차지하면서 무슨 일이 일어날 것 같은 불길한(?) 기운을 예고했다. 뭔가 이상했다. 이렇게 뭔가 이상하다고 느껴진 것은 바로 '혁명 전야'였기 때문이다.

1950년대, 미국 중산층의 형성

로큰롤 혁명을 이해하려면 1950년대 미국 사회를 돌아볼 필요가 있다. 미국은 제2차 세계대전을 통해서 드디어 세계 최강대국이 되었다. 1950년대는 미국인에게 황금시대golden age, 곧 풍요와 번영의 시대였다. 이 시기가 오기 전까지 몇 차례의 전쟁과 공황이라는 큰 시련을 겪어야 했지만 미국인들은 이제 더 이상 가난도 공포도 없는, 지상 최고의 천국을 건설했다고 생각했다. 아무런 고난도 없을 것이라고 예상했다. 그리고 여기에 아메리칸드림American dream[84]을 뒷받침하는 위대한 개념, 즉 중산층 middle class이라는 새로운 사회적 개념이 등장했다. 이제는 비록 부모에게 유산을 많이 물려받지 않더라도, 좋은 대학을 나오지 않았어도, 육체 노동자인 블루칼라blue-collar라도, 사고 안 치고 묵묵히 성실하게 일하면 교외 주택가에서 살 수 있을 것이라는 확실한 믿음이 생긴 것이다. 비록 그것

차트의 1위부터 5위까지 모두 차지하는 진기록도 세웠다. 가장 오랜 기간 1위를 차지한 곡은 머라이어 캐리와 보이즈 투 멘이 함께 노래한 〈원 스위트 데이〉One Sweet Day로서 16주 연속하여 1위에 머물렀다. 이밖에 핑크 플로이드가 1973년에 발표한 〈다크 사이드 오브 더 문〉Dark Side of the Moon은 최장 기간(총 741주) 앨범 차트에 오른 음반으로 기록된다.

[82] 〈록 어라운드 더 클락〉의 가사는 이렇다. "1시, 2시, 3시, 4시의 록. 5시, 6시, 7시, 8시의 록. 9시, 10시, 11시, 12시의 록. 오늘밤 시계의 둘레에서 록을 춤시다. 나와 함께 미친 듯이 추고, 1시를 가리킬 때, 기분 좋은 일이 시작되지요. 새벽이 될 때까지 록을 춤시다. 2시, 3시, 4시로 시간이 지나 밴드의 맥이 풀리면 기합을 넣어라."

[83] 미국의 가수이자 작곡가. 1953년에 〈크레이지, 맨, 크레이지〉로 인기를 얻었다. 1954년에 발표한 〈록 어라운드 더 클락〉은 영화 《폭력교실》의 OST로 수록되어 인기 순위 1위에 오르며 대히트를 했으며, 로큰롤 시대를 여는 획기적인 곡으로 꼽힌다.

[84] 미국적인 이상 사회에 대한 소망이 투영된 단어. 무계급 사회, 경제적 번영, 자유로운 정치 체제 등 미국인의 공통된 소망을 가리킨다. 이런 이상 사회에 대한 동경은 다른 나라까지 확산되어 "미국에만 가면 무슨 일을 하든 행복하게 잘살 수 있을 것이다"라는 기대를 담은 말로도 쓰인다.

이 평생 동안 일을 해서 갚아야 하는 모기지론mortgage loan의 결과이긴 하지만. 그래서 중산층을 상징하는 세 가지는 교외 주택, 자동차, 거실의 티브이였다.

장르를 불문하고 1970년대에서 1990년대까지 할리우드 영화에서 가장 많이 등장했던 공간 1위는 교외 주택이었다. 담 없고, 잔디밭이 깔려 있으며, 집과 집 사이에 2차선 도로가 뚫려 있는 그런 교외 주택 말이다. 아침에 남편은 자가용을 타고 출근하고, 엄마는 조금 있다가 아이들의 손을 잡고 나와서 통학버스에 태워서 보내고는 집 안으로 들어와 햇빛이 잘 들어오는 부엌에서 커피 한 잔을 마시는 그런 풍경 말이다. 그때 이 교외 주택에 대한 환상이 얼마나 컸냐면, 1950년대 영국에서도 할리우드 영화의 영향으로 미국식 하얀색 목조 주택 키트kit가 불티나게 팔렸다. 서안 해양성기후[85]인 영국은 강수량이 지역에 따라 편차가 커서 비가 많이 내리는 곳은 하얀색 목조 주택 키트로 집을 지으면 1년도 안 돼서 썩어버릴 것이 뻔했다. 그런데도 영화 때문에 이 교외 주택에 대한 환상이 확산된 것이다. 그러나 그것은 미국 백인 중산층의 상징일 뿐이었다.

경쟁과 반항의 시대

1950년대의 풍요와 번영을 누린 백인 중산층은 이제 더 이상 자신들에게는 아무런 문제도 없을 것 같았다. 그런데 그 백인 중산층 가정에서 자란 10대들이 사고를 친 것이다. 그렇다면 도대체 이 아이들은 누구인가. 그들은 제2차 세계대전이 끝날 때쯤 태어난 아이들이다. 이른바 전쟁 베이비붐 1세대들이다. 전쟁의 끝자락에 태어난 이 아이들은 비록 태어날 때는 조금 불안했지만 걸음마를 시작할 무렵 자신의 조국은 이미 세계 최강 대국이 되어 있었다. 그 앞 세대만 해도 힘들게 살아왔는데, 이 아이들은 '걸음마를 시작할 때부터 풍요의 붉은 카펫을 밟고 자라난 세대'라고 불릴 만큼 풍요를 누리고 자랐다. 인류 역사상 최초였다. 물론 백인에 한해서였지만 말이다.

이 아이들은 정말 아무런 문제가 없을 것 같았다. 모든 미국인들은

[85] 주로 대륙의 온대 서쪽 연안 지역, 특히 서유럽 해안에 나타나는 기후. 편서풍이 해양에 미치는 영향으로 여름에는 서늘하고 겨울에는 온화하다.

이 세대들을 축복했다. 바로 자신들이 수많은 난관을 뚫고 성취한 조국의 미래가 아닌가. 그 미래의 주인공들은 아름답게, 아무런 어려움과 모자람 없이 칭송을 받으며 성장했다. 그런데 이 아이들이 중·고등학생이 되면서 자신들이 살고 있는 곳이 지옥이란 사실을 깨닫게 되었다. 절대 배부른 소리가 아니었다. 이 아이들은 진짜로 지옥 속에서 살고 있었다. 과연 어떤 지옥이었을까? 이 아이들은 세 겹의 억압 속에 갇힌 자기 자신들을 발견하게 된다.

첫 번째 억압은 바로 '블랙보드 정글', 즉 교실의 억압이었다. 어느 순간 공부 못하는 아이들은 사람 취급을 못 받았다. 선생님도, 같은 친구끼리도 철저히 무시했다. 왜냐. 비슷한 조건의 중산층 가정이 늘어나다 보니, 모두 대학에 갈 수 있게 되었다. 그러나 좋은 대학은 언제나 들어가는 구멍이 좁다. 그곳에 들어가기 위한 경쟁이 치열해졌다. 아이들은 어느 순간 1등이 아닌 자들은 '존재하지 않는 존재'가 되어간다는 사실을 발견하게 되었다.

이 교실에서의 억압은 한없이 평화롭고 천국 같았던 집에서도, 가족에게서도 이어졌다. 먹고살기 힘들 때는 서로에게 바라는 것이 크지 않다. 하지만 풍요의 시대가 시작되면서 오히려 가족 간에 사이가 벌어지기 시작했다. 부모 입장에서는 모든 지원을 아낌없이 해주었는데 아이들 성적이 신통치 않은 것을 이해하지 못한다. 자식들에게 왜 공부를 못하느냐고 따지면서 지옥이 시작되었다.

진짜 비극은 자본주의가 성숙할수록 모든 교육 시장이 '상대평가제'에 의한 무한자유 경쟁 체제에 돌입한다는 사실이다. 진짜 이게 문제다. 자신이 모든 과목을 95점이라는 꽤 좋은 점수를 받아도 다른 아이들이 다 96점을 받으면 꼴찌가 된다. 기껏 받은 좋은 점수가 아무 소용이 없게 된다. 상대평가제는 근본적으로 이런 치명적인 문제가 있는 제도다. 상대평가제가 도입되면 교실은 이렇게 바뀐다. 한 명의 1등과 1등 아닌 서른아홉 명의 구도. 다시 말해서, 아이비리그Ivy League[86]를 갈 수 있는 한 명의 아이와 그곳에 가지 못하는 다수의 아이들로 바뀌는 것이다. 즉, 극소수

[86] 미국 동북부에 있는 여덟 개의 명문 대학을 묶어서 부르는 말. 예일, 코넬, 컬럼비아, 다트머스, 하버드, 브라운, 프린스턴, 펜실베이니아 대학이 여기에 속한다.

의 엘리트와 대다수의 낙오자 아닌 낙오자dropout로 양극화된다.

인간이 가진 수많은 미덕과 재능은 수치로 측정할 수 없다. 한 아이가 타인과 공동체에 대한 헌신성이 뛰어나고, 자연에 대한 친화력이 아무리 강해도 수행평가제는 그런 아이를 단지 수치로 개량화될 수 있는 유일한 분야인 학업 수행 능력이 떨어진다는 이유만으로, 열일곱 살도 안 되었는데 벌써 이마에 낙오자라는 문신을 새기려 든다.

아이들은 드디어 자신들이 더 이상 축복받은 존재가 아니라는 것을 깨닫게 된다. 그렇지만 10대라는 것이 어떤 존재인가. 정치적으로는 선거권도 피선거권도 없다. 권한이 없으니 자기 공동체의 미래에 아무런 결정권도 행사할 수 없다. 게다가 경제적으로는 부모에게 기생할 수밖에 없다. 부모가 용돈을 끊는 순간, 한마디로 끝이다. 사회적으로는 청소년보호법에 의해 보호당하는 대상일 뿐이다.

그래서 이들은 자신들의 출구 전략으로 '문화'를 선택한다. 문화를 통해서 자신들을 지옥으로 몰아넣은 선생과 부모들에 대해 복수할 것을 결심한다. 동서고금을 막론하고 아이들이 부모한테 반항하는 패턴은 똑같다. 부모들이 제일 싫어하는 행동을 하는 것이다. 그렇다면 백인 중산층 부모들이 제일 싫어했던 행동은 무엇이었을까. 아이들은 그것을 잘 알았다. '화이트, 앵글로색슨, 프로테스탄트'라는 부모 세대들을 대표하는 특성을 부정하면서 모든 종교적 교리를 넘어서는 비백인적 행동, 다시 말해서 음탕한 흑인의 밑바닥 문화를 받아들이는 것이었다. 그 이름이 바로 리듬앤블루스였다.

리듬앤블루스의 등장

미국 남부 테네시 주에 멤피스Memphis라는 작은 지방 소도시가 있다. 미국이 워낙 잘살다보니 이 멤피스처럼 작은 도시에도 레코드 회사가 있었다. 그 레코드 회사의 이름은 선레코즈Sun Records였다. 이 선 레코즈의 사장이 샘 필립스Sam Phillips(1923~2003)[87]라는 백인이었는데, 1950년대 중반이 되면서부터 매출이 급감해 회사가 어려워졌다. 그래서 그 원인을 조사해

[87] 미국의 음악가, 사업가, 음반 제작자, 음악 프로듀서, 디스크자키. 테네시 주 멤피스에 선 스튜디오와 선레코즈를 설립하고, 선레코즈를 통해 칼 퍼킨스Carl Perkins, 제리 리 루이스Jerry Lee Lewis, 조니 캐시Johnny Cash 등을 발굴한 그는 1954년 엘비스 프레슬리의 앨범을 내 크게 성공했다.

보았더니 여태까지 자기네 회사의 음반을 사주던 동네의 백인 중산층 가정의 10대들이 더 이상 백인들의 음반을 사지 않고, 흑인 동네에 가서 흑인들의 음반을 몰래 사가지고 와서 놀고 있었다. 그 10대들이 그렇게 몰래 들여온 음악이 바로 리듬앤블루스[88]였다.

오리지널 리듬앤블루스는 쉽게 말해서 흑인 거주 지역 양아치들의 하위문화였다. 흑인 거주 지역 내에서도 상위 계층인 흑인 엘리트들은 악기를 연주하며 재즈를 즐겼다. 그러나 양아치들 입장에서는 그렇게 하려면 너무 어려웠다. 악기 하나를 제대로 불려면 노력과 시간이 너무 들어서 잘하고 싶은 마음은 컸지만 그렇게 힘들게 노력하기는 싫었다. 그런데 1940년대 초반, 제2차 세계대전이 끝날 즈음 드디어 앰프라는 증폭장치가 개발되어 대중화된다. 앰프를 접한 이들은 재즈 연주자처럼 정교하게 연주를 못하는 대신에 앰프를 이용해서 소리를 증폭시켜 큰소리를 냈다. 게다가 사람들이 큰소리에 깜짝깜짝 놀라는 게 좋았던 그들은 가장 단순한 악기 편성인 기타, 베이스, 드럼 아니면 피아노, 베이스, 드럼에다가 단순하게 C7, F7, G7의 세 개의 코드만으로 음악을 만들기 시작했다. 아는 것이 저속하고 음란 퇴폐적인 말밖에 없으니, 노래 가사를 온통 그런 것으로 채웠다. 이것이 바로 리듬앤블루스였다.

조지아 주 출신의 리듬앤블루스의 대가, 리틀 리처드Little Richard (1932~)[89]라는 사람이 있다. 나는 리듬앤블루스의 제왕은 엘비스 프레슬리가 아니라 이 사람이어야 한다고 믿고 있다. 사실 리틀 리처드는 생김새부터 양아치같이 생겼다. 나중에 비틀스를 비롯하여 수많은 로커들이 리메이크했던 리틀 리처드의 노래 〈롱 톨 샐리〉Long Tall Sally라는 노래가

[88] 지금 한국 대중음악에서 접하는 한국형 리듬앤블루스는 백인 음반 사업자들이 리듬앤블루스를 빙자해서 만들어낸 슈가sugar 상품에 불과하다.

[89] 미국의 로큰롤 가수 겸 피아니스트. 1932년 미국 조지아 주 메이컨에서 태어났다. 1948년 약장사 쇼단에서 음악 활동을 시작했고, 1951년 〈에브리 아워〉로 데뷔한 뒤, 1955년 〈투티 프루티〉(1956년 미국 빌보드 싱글 차트 17위)로 큰 성공을 거두었다. 이후 1년여 동안 〈롱 톨 샐리〉(1956년 미국 빌보드 싱글 차트 13위), 〈리프 잇 업〉Rip It Up(1956년 미국 빌보드 싱글 차트 17위), 〈루실〉Lucille(1957년 미국 빌보드 싱글 차트 29위), 〈제니, 제니〉Jenny, Jenny(1957년 미국

빌보드 싱글 차트 14위), 〈굿 골리, 미스 몰리〉(1958년 미국 빌보드 싱글 차트 10위) 등 여러 곡을 히트시켰다. 1957년 11월 오스트레일리아 순회공연 도중 갑자기 은퇴를 선언하고 기독교에 귀의한 후 가스펠을 노래하다가 얼마 뒤 로큰롤 가수로 복귀했다. 1960년대 후반부터 1970년대 초까지 척 베리Chuck Berry, 제리 리 루이스, 보 디들리Bo Diddley 등 여러 동료 로큰롤 가수와 투어 공연을 했던 그는 1979년부터 다시 성직자 생활을 하다 1980년대 중반 또다시 연예계에 복귀, 로큰롤과 가스펠을 오가며 음반과 공연 활동을 이어가고 있다. 1986년 로큰롤 명예의 전당에, 2003년에는 송라이터스 명예의 전당에 헌액되었다.

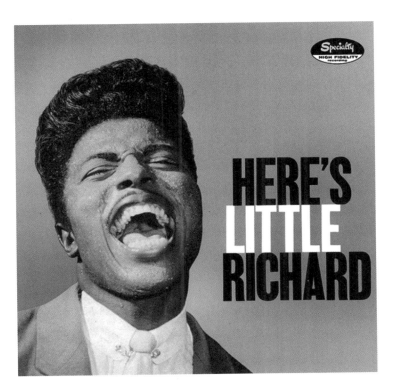

Here's Little Richard
Little Richard, [Remastered & Expanded] ,
Concord Music Group Inc./Universal Music, 2012.

있는데 그가 애초에 부른 노래의 가사 내용을 보면, 내 주장을 이해할 것이다. 가사를 한 줄로 정리하면 '원조교제'다. 이런 가사로 되어 있다.

"She's very physical! She got everything that Uncle John needs.
그녀는 무척 야해. 우리 아저씨들이 원하는 모든 것을 다 갖고 있어."

이런 것이 청교도주의가 지배하는 백인 사회의 주류 문화가 될 수 있겠는가? 절대로 안 된다. 리듬앤블루스는 흑인 거주 지역 안에서도 하위문화subculture였다. 이 하위문화는 절대 공식화될 수 없는 문화로, 티브이에 나오지도 않았고 어디서 가르쳐주지도 않았다. 철저히 흑인 거주 지역 안에서의 문화였고, 심지어 이름조차 없었다. 이 리듬앤블루스라는 이름을 붙여준 것은 1949년 빌보드 차트였다.

리듬앤블루스가 활황을 맞이한 것 역시 제2차 세계대전 덕분이었다. 제2차 세계대전 때 흑인들도 전쟁에 많이 동원되었다. 돈을 적잖게 번그들은 저축이나 보험에 들지 않고 그냥 막 쓰고 놀았는데 그때 흑인들의 것을 많이 팔아주었다. 흑인 거주 지역 내에 흑인들만을 상대로 생겼던 흑인 레이블(레코드 회사) 음반들 역시 그들이 돈을 썼던 품목 중 하나였다.『빌보드』는 음반 유통 통계 잡지이기 때문에 누구를 상대로 팔든 팔리는 숫자들을 전국적으로 집계했다. 그 이전까지 흑인 음악은 레이스 뮤직race music[90]으로 분류했는데, 그 이름을 조금 폼 나게 다시 만들려고 했다. 악기 편성을 보니 재즈였고, 곡은 좀 빨랐다. 그래서 재즈에서 '리듬'을 가져오고, 보컬은 블루스 보컬이므로 '리듬앤블루스'로 이름을 붙여 분류하기 시작했다. 이 음악을 1950년대 백인 중산층의 10대들이 몰래 사들고 와서 즐겼다.

엘비스 프레슬리

선레코즈의 사장 샘 필립스는 리듬앤블루스의 시장적 가능성을 예측했지만 그런 음반을 만들 수는 없었다. 직접 흑인을 데려다가 그런 음반을 만들어내면 백인 사회에서 매장당하기 십상이었다. 속으로만 '백인 중에

[90] 1930~1940년대에 걸쳐 나온 흑인 대중음악의 총칭.

저런 노래를 부르는 사람이 있으면 좋을 텐데……'라며 아쉬워했지만 그런 사람은 없었다. 그러던 중 1954년 여름, 열아홉 살짜리 남루한 트럭 운전사인 한 청년이 그에게 오디션을 신청했다. 당시 4달러만 내면 누구나 오디션을 볼 수 있었으므로 그 역시 그저 그런 스타 지망생인 줄로만 알았다. 그런데 스튜디오 부스에 들어가 하우스 밴드house band[91]와 노래를 부르는 순간, 샘 필립스는 '심봤다!'를 외쳤다. 생긴 것도 멀쩡한 키 185센티미터의 백인이 노래를 부르는 순간 그에게서 흑인의 목소리가 나왔던 것이다. 그 청년이 바로 엘비스 프레슬리Elvis Presley(1935~1977)[92]였다.

샘 필립스는 즉시 그와 계약하고, 트럭 운전을 그만두게 한다. 그리고 1년간 준비해서 1956년 1월에 〈하트브레이크 호텔〉Heartbreak Hotel이라는 곡으로 데뷔를 시켰다. 이 곡은 무려 8주간 빌보드 차트 1위에 오른다. 이 노래를 발표하자마자 한 달 만에 지방 소도시의 트럭 운전사는 미국 전역 10대들의 영웅이 되었다. 10대들은 이 판을 미친 듯이 샀다.

그것은 마치 1992년 서울북공고 야간 1학년 중퇴자인 '서태지와 아이들'이 데뷔했을 때 한 달 만에 전국의 10대들이 그를 자신들의 대변인으로 몰아주었던 것과 같았다. 만약 서태지(1972~)가 세상을 떠난 신해철申海澈(1968~2014)[93]처럼 서강대 중퇴만 했었어도 절대로 그렇게 팔리지는 않았을 것이다. 그가 서울북공고 야간 1학년 중퇴자라는 것이 중요했다. 낙오자 아닌 낙오자였던 10대들이 자신들의 한 맺힘을 스스로는 능력이 없어서 못 풀었지만, 서태지가 자신들 대신 풀어준 것이라고 생각했던 것이다.

엘비스 프레슬리가 부른 또 다른 노래 〈하운드 도그〉Hound Dog는 1956년에 무려 11주 동안 빌보드 차트에서 1위를 차지하며 대히트곡이

[91] 특정 영업장과 전속 계약을 맺은 밴드.

[92] 미국의 가수이자 영화배우. 로큰롤의 탄생과 발전, 대중화의 선두에는 늘 그가 있었다. 팝·컨트리·가스펠 음악의 발전에도 기여했다. 대표곡으로는 〈하트브레이크 호텔〉, 〈하운드 도그〉, 〈러브 미 텐더〉, 〈제일하우스 록〉Jailhouse Rock, 〈버닝 러브〉Burning Love 등이 있다.

[93] 1988년 MBC 대학가요제에 무한궤도의 리드보컬 겸 기타리스트로 출전, 자작곡 〈그대에게〉로 대상을 차지하며 가요계에 등장했다. 무한궤도 앨범으로 정식 데뷔했고, 솔로로도 활동했다. 데뷔 이후 상업적인 성공뿐만 아니라 음악적으로도 높은 평가를 받았다. 장르를 가리지 않고 다양한 음악적 실험을 꾸준히 해왔으며 끊임없이 밴드 활동을 도모했다. 가사 역시 개인적인 감성에서부터 사회적 문제 제기까지 범주를 가리지 않았다. 대한민국 대중음악사에서 빼놓을 수 없는 천재 뮤지션으로 평가받기도 한 그는 2014년 뜻밖의 의료사고로 세상을 떠나 큰 충격을 주었다.

되었다. 그가 무대에서 부르는 〈하운드 도그〉 라이브 공연 영상을 보면, 음반에서 느낄 수 없는 블루지한 느낌을 준다. 그는 이 노래를 처음에는 빨리 부르다가 나중에는 굉장히 느리게 부르면서 블루지하게 간다. 이것이 오리지널이다. 음반으로는 그걸 들을 수가 없다. 엘비스 프레슬리가 〈하트브레이크 호텔〉로 1위에 올랐을 때, 빌보드 차트는 딱 한 줄로 논평했다.

"White Elvis' the first R&B number one single."

백인(엘비스)이 부른 첫 번째 넘버원 리듬앤블루스R&B 히트곡이라는 뜻이다.

엘비스 성공의 비밀

엘비스 프레슬리는 멀쩡한 백인인데, 어떻게 흑인들의 리듬앤블루스를 이렇게 잘 부를 수 있었을까. 이것이 중요하다. 그는 본래 미시시피 주의 굉장히 가난한 동네에서 태어났다. 아버지는 술만 마시면 어머니를 패는 술주정꾼이었고, 어머니는 백인이었지만 농장에 나가서 날품을 팔아서 간신히 먹고살았다. 엘비스가 열두 살 때 어머니는 이혼을 했고, 그가 열네 살 때 이 동네에서는 더 이상 먹고살기 힘들어서 옆 동네인 테네시 주 멤피스로 이사를 했다. 그러나 그의 어머니는 계속 허드렛일을 해야 했고, 어렵게 사는 한부모 슬하에서 그는 힘들게 자랐다. 백인들이 사는 다운타운 거주지 가장 외각의 흑인 거주지와 맞닿은 곳에 바로 그의 집이 있었다. 그는 독실한 침례교 신자였지만, 백인들이 다니는 교회는 집에서 너무 멀었다. 그래서 바로 집 앞에 있는, 흑인들이 다니는 교회에 어려서부터 다녔다. 거기서 그는 찬송가 대신 가스펠을 불렀다. 동네에서 친구들과 놀 때도 백인이 아닌 흑인 친구들과 함께했다. 그의 발음도 백인들과는 달랐다. 백인처럼 명료하고 똑똑한 발음이 아니라 흑인처럼 뭉개는 느낌으로 말했다. 맹모삼천지교의 역발상 버전이라고 해야 할까.

엘비스 프레슬리의 1950년대 라이브 공연 필름을 보면, 그가 라이브 공연에서 〈하운드 도그〉를 부를 때 문워크moonwalk[94]를 추는 모습을 볼 수 있다. 문워크는 그 뒤 1983년에 마이클 잭슨이 전 세계에 붐을 일으켰다.

마이클 잭슨보다 엘비스 프레슬리가 먼저 무대 위에서 추긴 했지만 그렇다고 엘비스 프레슬리가 원조는 아니다. 이미 그 전부터 흑인 동네에서 유행했던 춤이었다. 그만큼 엘비스가 흑인 문화에 친근했음을 보여준다.

엘비스의 첫 번째 별명은 '엘비스 더 펠비스'Elvis the pelvis였는데, 펠비스는 골반이라는 뜻이다. 엘비스는 몸치라서 리듬에 맞춰서 제대로 춤을 추지 못했다. 그래서 뮤지컬 같은 것은 못했지만 엉덩이를 흔드는 것은 정말 잘했다. 어릴 때부터 흑인 친구들과 오로지 골반만 흔들면서 놀았던 것이다. 결국 자신의 불우한 환경이 역설적으로 10대들에게 반항의 무기가 되었다.

엘비스가 1956년에 〈하운드 도그〉를 발표해서 11주 동안 1위로 빌보드 차트에 오르지만, 사실 그 노래는 그의 오리지널 곡이 아니었다. 이미 3년 전에 빅 마마 손턴Big Mama Thornton(1926~1984)[95]이라는 뚱뚱한 리듬앤블루스 흑인 여가수가 불렀던 곡이었다. 물론 그녀의 노래도 어느 정도는 인기를 끌었으나 엘비스의 성공에는 비할 바 못 되었다. 이 노래의 제목 '하운드 도그'는 영어로 '사냥개'라는 뜻이다. 그러나 하운드 도그를 우리말로 제대로 옮기면 사냥개가 아니라 '껄떡남'이라고 할 수 있다. 아무 여자나 보면 껄떡거리는 남자를 흑인들은 하운드 도그라고 했다. 그 노래의 가사를 자세히 살펴보면, 남자 노래가 아님을 알 수 있다.

"You ain't nothin' but a hound dog."
너는 아무 여자나 보면 껄떡대는 남자일 뿐이야.

그러니까 이 노래는 여자가 불러야 할 가사로, 남자인 엘비스가 부를 수 있는 노래가 아니었다. 하지만 잘생긴 백인 남자가 훨씬 세련되고 가볍고 신나게, 다시 말해 리듬앤블루스에 백인적인 요소를 가미해서 부르면서, 이전보다 더 히트를 치고, 전국적인 사랑을 받게 된 것이다.

[94] 달 표면을 유영하듯 미끄러진다는 뜻으로, 양발을 이용해 미끄러지듯 뒤로 이동하는 춤을 말한다.

[95] 미국의 리듬앤블루스 싱어송라이터. 1952년에 녹음한 〈하운드 도그〉가 1953년 빌보드 알앤비 차트에서 7주간 넘버원을 차지하면서 거의 200만 장이 팔렸고, 그녀는 스타가 되었다. 그러나 3년 후 엘비스 프레슬리가 같은 노래를 다시 불러 더 큰 히트를 하자 그녀의 성공은 빛을 잃었다.

리듬앤블루스와 로큰롤의 결정적인 차이는 무엇일까. 리듬앤블루스는 색소폰을 연주하지만, 로큰롤은 일렉트릭 기타를 쓴다. 빅 마마 손턴이 〈하운드 도그〉를 불렀을 때는 색소폰이 솔로 파트를 담당했지만, 엘비스가 〈하운드 도그〉를 불렀을 때는 일렉트릭 기타가 함께했다. 음악적인 문법은 똑같았지만, 리듬앤블루스에서 로큰롤로 넘어오면서 부분적으로 '백인적인 개량'이 일어나면서 로큰롤의 시대가 열린 것이다. 엘비스 프레슬리는 1956년에 무려 네 개의 넘버원 히트곡을 발표했다. 그냥 네 개의 넘버원 히트가 아니었다. 52주 내외로 이루어진 1년 동안 〈하운드 도그〉 11주 1위 , 〈돈트 비 크루얼〉Don't Be Cruel 11주 1위, 〈하트브레이크 호텔〉 8주 1위, 〈러브 미 텐더〉Love Me Tender 4주 1위로, 모두 합치면 무려 34주간이나 엘비스가 1위를 차지했다. 한마디로 전 미국을 순식간에 휩쓸어버린 것이다. 어른들은 깜짝 놀랐다. 어느 순간 세상이 확 바뀌어 있었다.

엘비스를 스타로 만든 것은 역시 티브이였다. 그때 엘비스의 매니저는 대령Colonel이라는 별명을 가진 톰 파커Tom Parker(1909~1997)[96]였다. 그 당시 가장 인기가 있던 전국 방송인 〈에드 설리번 쇼〉The Ed Sullivan Show에 무명의 청년으로 처음 출연한 엘비스가 너무 엉덩이를 흔들면서 노래를 부르는 바람에 녹화가 중단된다. 피디가 그렇게 엉덩이를 흔들면 심의에 걸려서 못 나간다고 한 것이다. 신인 가수가 엄청난 로비를 통해서 가까스로 처음 전국 중앙방송에 진출했는데 쫓겨날 판이었다. 이때 매니저였던 톰 파커가 "엉덩이를 너무 야하게 많이 흔들어서 그런가요? 그렇다면 원래 부르던 방식대로 부를 수밖에 없지만, 전체를 보여주지 말고 카메라를 가슴쯤에 고정하고 촬영하면 어떨까요?"라고 기지를 발휘한다. 그 덕분에 촬영을 무사히 마쳤고, 이 방송이 바로 큰 히트를 쳤다. 시청자의 입장에서 볼 때 분명히 상체가 흔들리고 있으므로 하체도 흔들리고 있음을 알 수 있는데, 가슴 위치에 고정된 카메라로는 더 이상 볼 수 없었으므로 가슴 아래의 행동들을 상상하며 궁금해할 수밖에 없었다. 엘비스 프레슬리의 보이지 않는 엉덩이에 대한 이야기가 입소문을 타면서 더욱

[96] 엘비스 프레슬리의 매니저. 네덜란드 출신의 엔터테인먼트 기획자. "파커가 없었다면 난 그렇게 큰 인기를 끌 수 없었을 것이다"라고 엘비스 프레슬리가 말했을 정도로 그의 성공에 결정적인 역할을 했다.

빨리 전국으로 퍼졌다. 이때는 티브이의 시대로, 이미 미국에는 2,600만 가구에 티브이가 보급되어 있었다. 라디오 시대 때 스타이며 미국 전쟁의 스타였던 루이 암스트롱이 미국 전역의 스타가 되는 데 무려 15년이라는 시간이 걸렸다. 그런데 티브이 시대에 등장한 엘비스 프레슬리가 미국 전역의 스타가 되는 데는 한 달 반밖에 걸리지 않았다. 이게 라디오와 티브이의 파워 차이였다.

PTA와 어른들의 반격

그런데 미국의 주인인 어른들이 그 문화를 가만히 놔두려 했을까? 절대 그럴 리 없다. 그들은 1956년 말부터 반격을 가하기 시작했다. 그 반격의 선봉장은 바로 PTAparent-teacher association였다. PTA는 학부모와 교사 연합회였다. 어른이라면 학부모 아니면 교사였다. 즉, 미국 백인 어른 전체였다. 지금도 미국을 지배하는 시민단체인데, 어떤 대통령·상원의원·주지사든 이들의 눈에 어긋나면 어떤 정책도 통과시킬 수 없을 정도로 힘이 있다. 이 무시무시한 시민단체가 결국 미국 백인 어른 전체를 대표하는 단체로서 다음과 같은 유명한 선언을 한다.

"로큰롤은 사탄의 음악이다!"

어디서 많이 들어본 이야기다. 이때 바로 사탄주의satanism[97]가 등장한다. "이 사탄의 음악에 우리 신의 자녀들이 병들고 있다. 우리는 우리 자녀들과 조국의 미래를 위해서 이런 기생충들을 박멸할 것이다." 이 어른들의 투쟁에 프랭크 시나트라Frank Sinatra(1915~1998)[98] 같은 아줌마 세대의 스타도 동참한다. 시나트라는 1958년 "로큰롤은 가장 야만적이고, 흉하며, 야단스럽고, 사악한 형태의 음악적 표현으로, 그런 음악을 듣는 것은 불행이다"라고 의회에서 증언했다.

[97] 사탄, 즉 악마를 숭배하고 추종하는 사상 또는 그것과 관련된 행위를 말한다. 기독교에 적대적인 사상과 행위로 간주된다.

[98] 미국의 가수 겸 배우. 1940년대부터 활동을 시작, 20세기 미국 대중음악을 대표하는 아티스트 중 한 명으로 꼽힌다. 수많은 히트곡을 부른 그는 미국 팝과 재즈 역사의 전설로 불릴 뿐만 아니라, 영화 〈지상에서 영원으로〉에 출연, 1954년 제26회 아카데미상에서 남우주연상을 받은 후 수많은 영화에 출연해 연기파 배우로도 명성을 날렸다.

"로큰롤은 거짓되고 가짜처럼 들린다. 대부분 멍청한 이들이 그 음악을 만들어서 노래하고 연주하는데, 거의 바보 같아 보이는 반복과 교활하고, 선정적인(솔직히 말하자면 추잡한) 가사로 인해서……구레나룻을 기른 지구상의 모든 불량배들의 음악이 될 수 있었다."

이들은 단지 이런 성명으로 끝내지 않고, 전국적으로 로큰롤 보이콧 투쟁에 돌입한다. 전국에서 모든 로큰롤 음반을 불태우고, 로큰롤 음반을 파는 가게 앞에서 아침부터 가서 수십 명이 막아서며 영업을 방해했다. 굉장히 단순 무식한 방식이었지만 효과적이었다. 경찰이 와도 소용 없었다. PTA 회원 중에 경찰 가족이 있어서 마음대로 할 수가 없었다. PTA 회원 중에는 남편이 신문기자인 사람도 있었다. 그 신문기자들도 동시에 PTA의 활동에 뒷받침이 되는, 로큰롤에 대한 부정적인 기사들을 기획한다.

그런데 바로 그 순간, 제리 리 루이스Jerry Lee Lewis(1935~)[99] 사건이 발생한다. 선레코즈는 엘비스 프레슬리 말고도 자니 캐시Johnny Cash, 제리 리 루이스, 칼 퍼킨스Carl Perkins, 비 비 킹B. B. King에 이르기까지 록과 컨트리 음악계의 네 명의 스타들을 만들었는데, 제리 리 루이스는 이들 중 한 명이었다. 엘비스 프레슬리는 당시 로큰롤의 왕이었으나, 무늬만 로커지 사실 독실한 침례교 신자에 마마보이였다. 엉덩이만 심하게 흔들었을 뿐 그다지 반항적인 인물이 아니었다. 그런데 제리 리 루이스는 진짜 로커로 태생부터 양아치였다. 그는 열세 살짜리 자기 친척 여동생을 강간한 후 그녀와 결혼하는 바람에 희대의 패륜아로 찍혔고, 그런 패륜아가 했던 로큰롤 역시 패륜아의 음악으로 총공격을 받았다. 결국 FBI까지 나서서 수사에 착수하게 되었다. PTA 회원의 남편 중에 FBI 요원들이 있었던 것이다.

여기서 끝이 아니었다. 역시 수사기관은 관점이 달랐다. '나쁜 놈들은 리듬앤블루스를 했던 흑인들이다. 흑인들이 그런 음악을 안 했으면,

[99] 미국의 피아니스트 겸 싱어송라이터. 1956년 엘비스 프레슬리가 소속되어 있던 멤피스의 선레코즈와 계약을 맺고 데뷔 싱글 〈크레이지 암스〉Crazy Arms를 발표했다. 1957년부터 1958년 사이에 〈홀 로타 셰이킹 고잉 온〉Whole Lotta Shakin' Goin' on(1957년 미국 빌보드 싱글 차트 3위), 〈그레이트 볼스 오브 파이어〉Great Balls of Fire(1958년 2위), 〈브레스리스〉Breathless(1958년 7위), 〈하이 스쿨 컨피덴셜〉High School Confidential(1958년 21위) 등 여러 로큰롤 곡을 히트시켰다. 1958년 첫 영국 순회공연 도중 미성년자이자 육촌 친척이었던 마이라 게일 브라운Myra Gale Brown과 결혼한 사실이 알려지면서 대중의 비난을 받고, 인기를 잃었다. 이후 1960년대 중반부터 컨트리 가수로 변신해 재기에 성공했고, 1970년대부터 다시 로큰롤을 연주하기 시작, 로큰롤과 컨트리 장르를 오가며 활동을 이어갔다. 1986년 로큰롤 명예의 전당 '공연자' 부문에 헌액되었다.

우리 아이들이 그런 것을 몰래 들었을 리가 없다'라고 여겼다. 그 덕분에 리듬앤블루스로 정작 돈을 벌지도 못했던, 단지 그 음악만 했을 뿐인 가난한 흑인 뮤지션들이 '작살'이 난다. FBI들이 흑인 뮤지션들의 차 안에 슬쩍 마약을 넣어놓고, 마약 소지 혐의로 체포했던 것이다. 이것은 그들이 자주 쓰는 수법 중 하나다. 그러고는 디트로이트의 위대한 흑인 리듬앤블루스 아티스트인 척 베리Chuck Berry(1926~)까지도 체포한다. 죄명은 공연이 끝난 뒤 자신의 팬인 미성년자 백인 창녀를 옆자리에 태우고 드라이브하다가 실수로 주 경계선을 넘었다는 것이었다. 그것으로 기소를 해서 무려 3년형을 선고했다. 정말 말도 안 되는 횡포였다.

척 베리는 로큰롤에서 가장 중요한 악기인 로큰롤 기타의 교과서를 쓴 사람이며, 로큰롤 음악의 정신을 만든 사람이었다. 바로 이런 일이 미국에서 벌어지고 있던 1950년대 말 대서양 건너 영국의 리버풀 항구 도시의 뒷골목에서는 학교를 땡땡이친 존, 폴, 조지, 링고 이런 아이들이 모여서 척 베리의 음악을 연습하고 있었다. 이 아이들이 훗날 비틀스가 된다. 유명해진 후 존 레논John Lennon(1940~1980)은 현재의 자신을 가능하게 해준 사람이라며, 흑인 척 베리의 곡만을 리메이크한 앨범을 만들어 발표하고, 그 수익금의 전부를 척 베리에게 보낸다. 그 정도로 척 베리는 로큰롤에 있어 중요한 인물이었다.

이처럼 흑인 뮤지션들이 말도 안 되게 잡혀가고, 척 베리까지도 3년형을 선고 받은 지 얼마 되지 않아, 앞에서 언급했던 조지아 주의 전설적인 양아치 리틀 리처드는 순회공연 중에 갑자기 긴급 기자회견을 해서 은퇴를 선언한다.

"저는 어젯밤 신을 보았습니다. 그래서 저는 전도의 길로 나서겠습니다."

일부러 피아노 위에 다리를 올려놓아 이상한 모습을 연상케 하면서 피아노를 치던 양아치가 이렇게 해서 전도사가 되었다. 그때 당시 수많은 언론들이 이렇게 패러디해서 기사를 썼다.

"리틀 리처드가 어젯밤에 누구를 본 건 사실인 것 같다. 그런데 그가

본 게, 신은 아닐지도 모른다."

물론 그는 바로 돌아온다.

상원의회까지 공격에 가담하다

급기야 이 싸움에 상원의회까지 등장한다. 상원은 이런 사탄의 음악을 마구 틀어댄 방송사와 피디들을 공격했다. 미국은 지역 스테이션 체제인데, 이 당시 미국 전역에 있던 600개 방송국 중에서 로큰롤과 리듬앤블루스를 중점적으로 편성한 피디들 300여 명을 상원 청문회에 소환해서 2년 동안 청문회를 실시한다. 정말 무지막지한 일이었다.

그러나 미국 연방 수정헌법 제1조[100]는 '표현의 자유'freedom of speech다. 즉, 민주주의의 가장 핵심은 표현의 자유라는 것이다. 참고로 우리나라 헌법에서는 표현의 자유가 제21조에 있다. 그런 나라에서 피디가 자신의 문화적 취향과 판단으로 로큰롤을 틀었다는 이유로 상원의회에서 기소할 수는 없었다. 그래서 피디들을 소환해서 다른 것은 묻지 않고 그 로큰롤 곡을 돈 받고 틀었는지만을 추궁했다. 그 당시 미국의 방송가는 관행적으로 음반사들이 커피값 정도의 돈을 피디들에게 주며 자신들의 음악을 어필했으니, 사실 그 돈이 2달러 정도의 소액이었지만 어쨌든 받은 것은 사실이었다. 그래서 이들 모두를 뇌물 수수 및 업무상 배임 혐의로 해고시킨다. 이른바 페이올라payola 스캔들이다. 이렇게 해고된 사람들 중에는 로큰롤이라는 말을 만들어낸 앨런 프리드Alan Freed(1922~1965)[101]라는 위대하고 역사적인 디스크자키도 포함되어 있

[100] 미국의 헌법은 1787년 제정된 후 현재까지 그대로 유지되어왔다. 그러나 시대의 변화에 맞춰 약 스물일곱 개의 새로운 조항이 추가되었는데 이 조항을 '수정Amendment 헌법'이라 한다. 특히, 1789년 발의, 1791년 발효한 수정헌법 제1조부터 제10조까지를 보통 미국의 '권리장전'The bill of rights이라고 하는데 제1조는 표현의 자유를 보장하고 있다. 그 내용을 살펴보면 종교를 만들거나, 자유로운 종교 활동을 방해하거나, 언론의 자유를 막거나, 출판의 자유를 침해하거나, 평화로운 집회의 자유를 방해하거나, 정부에 대한 탄원의 권리를 막는 어떠한 법 제정도 금지한다는 것인데, 원문은 다음과 같다. "Amendment I. Congress shall make no law respecting an

establishment of religion, or prohibiting the free exercise thereof; or abridging the freedom of speech, or of the press; or the right of the people peaceably to assemble, and to petition the government for a redress of grievances."

[101] 미국의 디스크자키. 1951년 클리블랜드의 라디오방송국에서 그가 흑인이 부른 템포가 빠른 리듬앤블루스 레코드를 가리켜 "음악이 파도처럼 밀려오는 듯하기 때문에" 그 음악을 로큰롤이라고 부른 것이 그대로 장르의 이름이 되었다. 1950년대 후반 음반을 틀어주는 대가로 뇌물을 받았다는 혐의를 받아 방송에서 물러난 뒤, 재기하지 못했다.

었다.

리듬앤블루스라는 말의 '리듬'과 '블루스'는 모두 음악과 관련된 말이었다. 하지만 로큰롤이라는 말은 사실 굉장히 위험한 말이다. 단순히 바위가 구른다는 뜻이 아니다. 여기서 록rock은 동사로 '부딪히다, 흔들다'의 뜻이고, 롤roll은 '구르다, 휘감다'라는 뜻이다. 리듬앤블루스에 제일 많이 나오는 음탕한 네 개의 동사인 rock, roll, shake, rattle[102] 중 두 개인 록과 롤로 만든 것이 로큰롤이다. 로큰롤은 흑인 은어로 남녀 간의 성교를 의미한다. 예를 들어, 우리나라에서는 성교를 뜻하는 은어로 전 지역에서 통용되는 말이 '빠구리'다. 아, 제주도에서 '빠구리'는 '땡땡이친다'는 뜻이므로 제주도는 여기서 제외한다. 그런데 KBS의 음악 프로그램인 〈유희열의 스케치북〉에서 진행자인 유희열이 새로 음반을 낸 YB를 소개하면서 "우리 YB의 새로운 빠구리 음악을 한번 들어보겠습니다!"라고 방송 진행을 했다고 생각해보면, 쉽게 이해할 것이다. 그는 바로 영구 방송 출연 금지에 처해질 것이다. 로큰롤이라는 말 자체가 미국 기성세대의 주류 백인들에게 분노를 자아낼 수밖에 없는 개념이었다. 자신들의 프로테스탄티즘을 정면에서 부인하는 행위였으므로 그들은 이렇게 로큰롤 학살을 시작한 것이다.

음모의 냄새

이렇게 스캔들로 작살이 난 이후에 1959년부터 1960년까지 1년 동안 놀라운 일이 일어난다. 로큰롤 아이돌 스타 1위부터 4위 중 세 명이 사망하고, 한 명이 크게 다친 사건이 발생한 것이다. 엘비스 프레슬리 이후 최고의 인기를 구가했고, 가장 지성적이면서 비틀스라는 록밴드의 원형을 제시했던 버디 홀리 앤드 더 크리케츠Buddy Holly and The Crickets[103]의 버디 홀리Buddy Holly(1936~1959)[104]와 열일곱 살의 나이에 전 세계를

[102] 딱딱한 것들이 맞부딪히며 짧게 연이어 내는 소리를 나타내는 이 단어는 성관계를 의미하는 은어로 쓰이기도 한다.

[103] 미국의 로큰롤 밴드. 1956년 리드 기타와 보컬을 맡은 버디 홀리와 니키 설리번Niki Sullivan(기타), 존 B. 몰딘Joe B. Mauldin(베이스), 제리 앨리슨Jerry Allison(드럼)을 멤버로 한 4인조 로큰롤 밴드

크리케츠The Crickets(귀뚜라미들)를 결성했다. 이후 미국 빌보드 싱글 차트 3위를 기록한 〈댓 윌 비 더 데이〉That'll Be The Day(1957)와 〈페기 수〉Peggy Sue(1958)를 히트시켰다.

[104] 미국의 로큰롤 싱어송라이터. 작곡 능력이 뛰어났으며, 4인조 로큰롤 밴드를 편성해 큰 인기를 끌었다. 1956년 밴드 결성 이후 발표한 싱글을 차례로 히트 시

떠들썩하게 만들었던 〈라 밤바〉La Bamba[105]의 주인공 리치 밸런스Ritchie Valens(1941~1959)[106]가 모두 이때 사망했다. 이 두 사람 모두 순회공연을 위해 경비행기를 탔다가 공중에서 폭발하는 바람에 한 명은 스물세 살에, 한 명은 열일곱 살 젊은 나이에 죽음을 맞이했다. 버디 홀리는 늘 버스를 타고 공연장을 오갔는데, 하필 그날따라 버스가 고장이 나서 경비행기를 탔고, 리치 밸런스도 하필 버스가 고장이 나서 경비행기를 탔다가 변을 당했다.

그리고 아주 잘생겨서 로큰롤의 제임스 딘이라 불렸던 로큰롤의 최고의 명곡 〈비밥어룰라〉Be-Bop-A-Lula를 부른 진 빈센트Gene Vincent(1935~1971)[107]와 〈서머타임 블루스〉Summertime Blues의 에디 코크런 Eddie Cochran(1938~1960)[108]도 이때 사고를 당했다. 이 두 사람은 영국 공연을 마치고 비행기를 타러 공항으로 향하던 중 트럭과 충돌했다. 이 사고로 스타가 되기 전 1955년 오토바이 사고로 다리를 다쳐 이미 불구자였

키며 큰 인기를 얻었으나 1959년 2월 순회공연을 위해 리치 밸런스 등과 함께 비행기에 탔다가 비행기 추락사고로 사망했다. 비틀스, 롤링 스톤스 등 후대 록 밴드들이 그의 영향을 많이 받았으며, 1986년 로큰롤 명예의 전당 공연자 부문에 헌액되었다.

[105] 리치 밸런스가 1958년에 부른 노래. 멕시코의 전통적인 결혼식 축가를 로큰롤로 편곡한 이 곡으로 리치 밸런스는 스타가 되었다. 1987년 그의 짧은 생애와 음악을 그린 같은 이름의 영화 〈라 밤바〉가 개봉되면서 다시 이 노래는 전 세계적인 신드롬을 만들어내기도 했다.

[106] 미국의 가수·작곡가. 〈라 밤바〉, 〈다나〉Donna 등으로 유명하다. 절정의 인기를 누리던 1959년 불과 열일곱 살의 나이에 비행기 사고로 세상을 떠나면서 비극적 생애의 주인공으로 기억되었다. 2001년 로큰롤 명예의 전당 공연자 부문에 올랐다.

[107] 미국의 로커빌리rockabilly 가수. 버지니아 주 노퍽에서 태어났다. 본명은 빈센트 유진 크래덕 Vincent Eugene Craddock. 1955년 오토바이 사고로 다리를 다쳐 해군에서 제대하고 컨트리 음악을 시작, 1956년 로커빌리의 고전으로 꼽히는 〈비밥어룰라〉를 발표하여 한 달 사이에 무려 20만 장 판매라는 큰 성공을 거뒀다. 그러나 그 뒤에 발표한 곡들은 처음만큼 성공하지 못했다. 1960년 교통사고로 다시 다리를 다친 뒤 1971년 서른여섯 살의 젊은 나이로 세상을 떠났다.

검은색 옷을 입고 건들거리는 듯한 그의 모습은 반항적인 로커의 전형이 되었으며, 1998년 로큰롤 명예의 전당 공연자 부문에 올랐다. 로커빌리란 로큰롤과 힐빌리hillbilly(미국 중서부의 향토색 풍부한 민요. 또는 그런 식으로 부르는 대중음악)를 결합하여 이르는 말이다.

[108] 미국의 로큰롤 가수, 기타 연주자, 작곡가. 미네소타 주 앨버트 리아에서 태어났다. 본명은 레이 에드워드 코크런Ray Edward Cockran. 1954년 행크 코크런Hank Cochran과 함께 코크런 브라더스 the Cochran Brothers를 결성하여 컨트리 뮤직을 주로 불렀다. 1956년 처음으로 로큰롤 곡인 〈스키니 짐〉Skinny Jim을 녹음했으며, 이후 〈더 걸 캔트 헬프 잇〉The Girl Can't Help It(1956), 〈언테임드 유스〉Untamed Youth(1957), 〈고 자니 고〉Go Johnny Go(1959) 등의 영화에 출연하여 인기를 얻었다. 첫 히트곡인 〈시틴 인 더 발코니〉Sittin' in the Balcony(1957)에 이어 힘찬 어쿠스틱 기타 연주를 담은 〈서머타임 블루스〉(1958)와 〈크몬 에브리바디〉C'mon Everybody(1958)는 초기 록의 완벽한 본보기로 꼽힌다. 절정의 인기를 누리던 1960년 영국 순회공연 도중 자동차 사고로 사망했다. 유일한 앨범인 《싱인 투 마이 베이비》Singin' to My Baby는 그가 죽기 몇 달 전에 녹음한 것으로 그 속에 수록된 〈스리 스텝스 투 헤븐〉Three Steps to Heaven은 그가 죽은 뒤 영국에서 인기 순위 1위에 올랐다. 1987년 로큰롤 명예의 전당 공연자 부문에 올랐다.

던 진 빈센트는 영구 불구자가 되었고, 에디 코크런은 사고 현장에서 즉사했다. 모두 우연히 일어난 사고였지만 뭔가 석연치 않은 구석이 있었다. 당시 CIA의 소행일지도 모른다는 소문이 있었지만 어디에서도 증거는 찾을 수 없었다.

엘비스의 전향?

그렇다면 그때 엘비스 프레슬리는 어디에 있었을까. 그는 자신이 가장 먼저 공격당할 것을 예상하고 1958년에 미리 항복하고 군에 입대해버렸다. 유명한 사진이 하나 있다. 군대 가는 엘비스. 그렇게 군대 가는 엘비스의 흑백사진을 보면서, 미국의 백인 어른들은 "그는 착한 아이야"He is good boy라고 인정해주었다. 그래서 이런 무시무시한 학살이 이루어지는 동안, 엘비스는 문선대 활동을 하면서 영화를 찍고 공연을 다니면서 군 생활을 했다. 그리고 1960년 3월에 그가 제대했을 때는 이미 학살이 다 끝나 있었다. 따라서 엘비스가 10대의 반항을 대변했던 것은 약 1년 10개월 정도밖에 안 된다. 엘비스는 1935년생이니까 군 제대 후인 1960년에는 고작 해봐야 스물다섯 살이었다. 하지만 그때부터 엘비스는 더 이상 10대의 반항을 대변하는 가수가 아니라, 넉넉한 아줌마의 품으로 귀순한다. 그래서 그의 복귀 첫 번째 넘버원 히트곡은 〈아 유 론섬 투나이트?〉Are You Lonesome Tonight?이란 발라드 곡이었다. 이 노래로 엘비스는 고작 스물다섯 살의 나이에 아줌마용 가수가 된다.

케네디의 등장과 로큰롤

이렇게 해서 로큰롤은 잠시 그냥 반짝하는 하나의 반항의 몸부림으로 끝나는 듯했다. 그러나 역사는 예측할 수 없는 반전을 책갈피 뒤에 숨겨놓고 있었다. 엘비스 프레슬리가 아줌마용 가수가 되는 바로 그 순간, 1960년 11월 9일 치러진 대통령 선거에서 미국 역사상 최초로 40대에, 그것도 할리우드 스타들을 '이단옆차기'로 날려버릴 미모를 지닌, 게다가 놀랍게도 아일랜드계이자 가톨릭교도인 존. F. 케네디John F. Kennedy(1917~1963)가 미합중국 제35대 대통령으로 당선된다. 미국 대통령 역대 선거사상 가장 극적인 작은 표 차이로 기적적인 역전승의 주인공이 된다. 이 표차는 앨 고어AL Gore(1948~)와 부시George W. Bush(1946~)

가 나오기 전까지 깨지지 않았다.

케네디는 지금도 역대 대통령 인기투표를 하면 언제나 3위 안에 든다. 단지 잘생겨서가 아니다. 로큰롤 키드들은 1960년대가 되면서 드디어 청년이 되었고 투표권자가 되었다. 로큰롤에 대한 학살로 완전히 가라앉았던 1950년대 중반의 10대였던 이들은 케네디의 당선을 통해, 마치 2002년 대한민국 대통령 선거에서 노무현盧武鉉(1946~2009)[109] 후보가 제16대 대통령에 당선되었을 때 우리나라 진보적 성향의 젊은 대중들이 느꼈던 것의 한 100배쯤 되는, 엄청난 희열을 느꼈다.

케네디는 여러 가지 혁신적인 대통령의 이미지 메이킹들을 보여주었다. 그중 대표적인 것을 몇 가지 꼽자면 우선 외국을 다녀온 에어 포스 원Air Force One[110]에서 내릴 때의 모습을 들 수 있다. 그는 자신이 직접 가방을 들고 트랩을 내려왔는데 기존의 제왕적이고 권위적인 모습과는 분명히 다른 대통령의 모습이었다. 국무회의를 할 때도 재킷을 벗어버리고 와이셔츠 차림으로 집무하는 모습을 연출했다. 더 이상 군림하는 권위자로서의 대통령이 아니라 뭔가 일을 하는 대통령으로서의 모습을 보여주었던 것이다. 이렇게 뉴스에 나오는 화면들은 마치 각료들이 기업의 이사회처럼 활기차게 일하는 모습으로 그려지면서 젊은 미국의 이미지를 만들어냈다. 그는 또한 굉장히 혁신적인 뉴 프론티어십new frontiership이라는 정

[109] 대한민국 제16대 대통령. 1946년 경남 김해 출생. 1966년 부산상고 졸업. 1975년 사법시험 합격. 1977년 대전지법 판사를 거쳐 1978년부터 변호사로 활동. 제5공화국 시절의 용공조작 사건인 이른바 '부림사건'의 변호를 맡으면서 인권변호사가 되어 민주화운동에 참여했다. 1988년 제13대 국회의원 선거에서 당선되어 정치계에 연이문한 뒤 제5공화국 비리조사특별위원회 위원으로 활동하면서 '청문회 스타'로 떠올랐지만, 1990년 3당 합당에 반대하여 '작은' 민주당 창당에 동참하면서 가시밭길이 시작되었다. 부산 동구와 부산시장선거에 연이어 낙선했고 1998년 서울의 종로구 보궐선거에 당선되었으나 16대 총선에서는 당선 가능성이 높은 종로구를 포기하고 지역감정의 벽을 깨뜨리겠다는 출사표와 함께 다시 부산에 출마하지만 낙선한다. 이로 인해 '바보 노무현'이라는 별명을 얻게 되고 '노사모'(노무현을 사랑하는 사람들의 모임)가 탄생하는 계기가 된다. 김대중 정부 시절 해양수산부장관을 거쳐 2002년 국민경선에서 '노풍'을 일으키며 새천년 민주당 대통령 후보로 출마해 대통령에 올라 2008년까지 재임했다. 2004년 대한민국 역사상 처음으로 국

회로부터 탄핵당하기도 했으나 그를 지지하는 시민들의 촛불집회가 이어졌고, 헌법재판소는 의회의 탄핵을 기각했다. 탈권위주의의 정치를 표방하며 참여와 자율, 분권의 리더십으로 국정을 개혁하고자 노력했으며 특히 국가균형발전을 강조하여 행정도시, 혁신도시 건설을 추진했다. 2007년 평양을 방문하여 제2차 남북정상회담을 열고 10·4선언을 발표했다. 퇴임과 함께 역대 대통령으로는 처음 귀향하여 친환경생태 중심의 농촌마을 만들기에 정성을 쏟았다. 이명박 정부 시절인 2009년 5월 23일 고향 봉하마을에서 서거했다.

[110] 미국 대통령 전용 비행기. 1943년 루스벨트 Franklin D. Roosevelt(1882~1945)가 보잉 314 비행기로 카사블랑카까지 비행한 이래 보잉기를 전용기로 이용해왔고, 1962년 케네디 대통령 시절 무선 콜사인을 갖춘 현대식 제트엔진의 보잉 707-320B를 제공받으면서 이름을 에어 포스 원이라고 했다. 기체의 '유나이티드 스테이츠 오브 아메리카'United States of America라는 글자와 국기 등의 디자인은 비행기에 국가적 특성을 반영하라는 케네디의 지시로 이루어졌다.

책 방향으로, 젊은 미국을 만들고자 했던 인물이다. 그뿐만 아니라 금융 제도를 완전히 뒤엎으려고 했고, 전쟁을 종식시키려고 했다. 그는 보수 기득권 세력의 연합으로부터 미움을 받았고, 미국을 지배해왔던 군산복합체로부터 제명 명령을 받았으며, 급기야 1963년 11월 댈러스에서 결국 제거당한다. 로큰롤 세대들에게는 거대한 절망의 순간이었다. '이제 진짜 끝났다. 우리에게는 이제 아무것도 남지 않았다.'

비틀스의 등장, 반격이 시작되다

그로부터 3개월 뒤 엘비스 프레슬리를 스타로 만들었던 바로 그 〈에드 설리번 쇼〉에 영국 리버풀 출신의 웬 양아치 네 명이 슬그머니 등장했다. 바로 비틀스Beatles[111]였다.

당시의 젊은 세대들은 새로운 반격의 기회를 잡게 된다. 반응은 정말로 뜨거웠다. 당시만 해도 영국 가수가 미국에서 스타가 된다는 것은 일본 가수가 한국에서 스타가 된다는 것과 똑같은 것이었다. 그러나 이 세대에게 국경은 더 이상 의미가 없었다. 그 반응이 얼마나 뜨거웠던지 〈에드 설리번 쇼〉 측에서 바로 그 다음 주에 비틀스를 위한 한 시간짜리 스페셜 프로그램을 만들 정도였다. 스페셜 프로그램 시청률은 그때까지 모든 미국 방송의 시청률 기록을 다 깨뜨릴 정도였다. 그리고 그 프로그램이 방영되던 한 시간 동안 뉴욕 시가 생긴 이래 처음이자 마지막으로 범죄 건수가 0이었다. 전부 그 프로그램을 보느라 아무도 범죄를 저지를 틈이 없었다는 후문이 돌 지경이었다.

1964년 2월 첫 주부터 빌보드 차트 1위는 비틀스 차지였다. 첫 번째 1위곡은 〈아이 원트 투 홀드 유어 핸드〉I Want to Hold Your Hand였다. 그리고 1964년 4월 둘째 주 빌보드 차트는 역사상 전무후무한 영원히 불가능한 위대한 기록이 세워졌다. 1위부터 5위까지가 전부 비틀스의 곡이었다. 1위를 차지한 곡은 〈캔트 바이 미 러브〉Can't Buy Me Love였으며, 이어서 〈트위스트 앤드 샤우트〉Twist and Shout, 〈쉬 러브스 유〉She Loves You, 〈아이 원트

[111] 1960년 영국의 리버풀에서 탄생한 록밴드. 1962년 링고 스타Ringo Starr(1940~)가 합류함으로써 존 레논John Lennon(1940~1980), 폴 매카트니Paul McCartney(1942~), 조지 해리슨George Harrison(1943~2001)과 더불어 4인조 밴드로 정착했다. 1962년 〈러브 미 두〉Love Me Do로 데뷔, 수많은 히트곡을 발표하고 전 세계적인 인기를 얻었던 그들은 1970년 《렛 잇 비》Let It Be를 마지막 앨범으로 발표한 뒤 해체했다. 존 레논은 1980년 열성 팬의 총에 맞아 숨을 거뒀고, 조지 해리슨은 2001년 암으로 투병하다 세상을 떠났다. 폴과 링고는 각각 음악 활동과 영화 등에 출연하며 지금도 활동을 계속하고 있다.

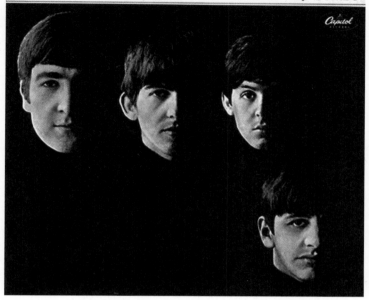

Meet The Beatles
The Beatles, Vee Jay, 1964.

투 홀드 유어 핸드〉, 〈플리즈 플리즈 미〉Please Please Me가 나머지 순위를 차지했다. 그리고 그해에 팔린 미국 음반의 58퍼센트가 비틀스의 음반이었다. 비틀스 등장 이후 "이 정도는 해야 진짜 싹쓸이를 했다"고 말할 수 있게 되었다.

빌보드 차트 첫 번째 1위곡 〈아이 원트 투 홀드 유어 핸드〉로 등장했던 비틀스의 첫 모습은 착실하고 예쁜 모범생이었다. 하지만 그들은 본래 그런 아이들이 아니었다. 당시 영국에는 로커족과 모드mods족[112]이라는 두 종류의 신세대가 있었다. 비틀스는 말하자면 로커족이었다. 제임스 딘처럼 마초적인 모습에 잠바를 입고 오토바이를 타고 다니며 여자들과 문란하게 지내는 아이들이었다. 그런데 미국의 티브이 프로그램 〈에드 설리번 쇼〉에 처음 등장할 때 이들은 그런 로커족의 모습과는 거리가 먼, 세련된 양복에 폭이 좁은 넥타이, 끝이 둥그렇게 마감된 칼라의 셔츠를 입은 모드족 패션의 옷을 입고 있었다. 대서양을 건너오는 비행기 안에서 그들의 패션이 확 바뀌었다.

왜 그들은 그런 가증스러운 변신을 꾀했던 것일까. 그들의 매니저였던 유대인인 브라이언 엡스타인Brian Samuel Epstein(1934~1967)[113]의 생각이었다. 브라이언 엡스타인은 영국보다 훨씬 보수적인 미국에서 영국의 항구 도시 리버풀에서 놀듯이 했다가는 데뷔도 하기 전에 사라져버릴 것을 잘 알고 있었다. 그래서 착하게 미소를 짓고, 순수한 얼굴과 옷차림으로 미국 방송 프로그램에 첫 출연을 한 것이다. 바로 그들의 이런 모습 때문에 비틀스가 젊은 세대들에게 폭발적인 인기를 끌었음에도 불구하고 기성세대들은 그들을 저지하지 않았다.

하지만 같은 해에 상륙했던 양아치의 원조 롤링 스톤스The Rolling Stones[114]는 달랐다. 롤링 스톤스는 양아치 차림으로 등장했다. 롤링 스톤

[112] 모더니스트Modernist의 약자이기도 하며 1950년대 이후 모던재즈에서 유래한 것이라고도 한다. 기성세대의 관습을 거부하는 신세대 유형 중 하나로, "촌스러운 옷 대신 깔끔하고 멋있는 옷차림"을 지향했다고 한다.

[113] 영국의 사업가이자 비틀스의 매니저. 비틀스의 활동에 큰 역할을 했기에 '다섯 번째 비틀'로 자주 회자되었다. 1967년, 그가 약물 과다 복용으로 세상을 떠난 뒤 1970년 비틀스는 해체됐는데, 많은 사람들은 비틀스의 구심점 역할을 했던 그의 죽음을 비틀스 해체의 원인으로 꼽기도 했다.

[114] 영국의 록 그룹. 1960년대부터 블루스를 기반으로 한 로큰롤을 구현하며 대중음악사에서 가장 위대한 록 밴드 중 한 팀으로 평가받고 있다. 《베거스 뱅큇》Beggars Banquet, 《스티키 핑거스》Sticky Fingers, 《엑사일 온 메인 스트리트》Exile On Main Street 등이 대표 앨범으로 꼽힌다.

스의 멤버들은 다 대학생 출신에 잘사는 집 아들로 집안도 좋았다. 그에 비해 비틀스는 다 노동자 계급의 아이들이었다. 출신으로 보자면 미국 기성세대들은 롤링 스톤스를 더 선호했어야 한다. 그런데 비틀스는 대학생 같은 차림으로 나왔고, 진짜 맨체스터의 대학생들인 롤링 스톤스는 양아치 차림으로 등장해서 나오자마자 미국 기성세대로부터 비난을 받으며 활동을 시작했다. 그래서 당시 공익광고에는 이런 멘트까지 등장했다.

"혹시 당신의 아이들이 롤링 스톤스를 듣고 있지는 않습니까?"

롤링 스톤스는 끊임없이 역풍을 맞으면서 힘들게 전진해야 했다. 그래서 나는 롤링 스톤스를 좋아한다. 이에 비해 비틀스는 야비하게 시장을 싹 휩쓸었다. 그리고 결국 기성세대와의 싸움에서 승리한다. 승부는 그렇게 끝났다. 그래서 역사는 이 순간을 '로큰롤 르네상스'rock'n'roll renaissance 라고 부른다. 로큰롤이 거의 묘지에 파묻혔다가 극적으로 부활했을 뿐만 아니라, 로큰롤을 더 이상 파괴할 수 없는 문화의 본질로 만들어서, 10대의 문화가 미국의 문화를 주도할 수밖에 없게 만들었기 때문이다. 그렇게 로큰롤 혁명을 성공시키고 난 후, 1965년이 되자 비틀스는 그들의 마각馬脚을 드러낸다. 양아치 차림을 하고 나와 방송에서 이런 말을 해댔다.

"우리는 예수보다 더 유명하다!"

이런 말을 하자, 전 미국이 발칵 뒤집어졌다. 그러자 어떤 언론들은 거기서 한발 더 나아가 비틀스가 말한 단어를 바꿔서 악의적으로 보도한다.

"우리는 예수보다 더 위대하다!"

당연히 미국의 교회단체들이 비틀스 마녀사냥에 나섰다. 하지만 이미 그들은 그 정도로 흔들리지 않았다. 오히려 그때부터 그들은 자신들의 히피즘을 더욱더 노골적으로 주장하고 다니기 시작했다. 이렇게 해서 드디어 10대들은 어른들이 수천 년 동안 지배해왔던 문화 권력을 빼앗았고, 이후로 이런 추세는 비틀스를 통해서 전 세계로 확산되었다.

재즈부터 로큰롤까지, 마이너리티가 문화의 주인이 되다

지금까지의 이야기를 요약하면 이렇다. 재즈는 아프리칸 아메리칸이라는 인종적으로, 계층적으로, 최하위 계급의 문화가 처음으로 문화의 주류로 진입한 사건이다. 로큰롤은 그 이전까지 아무런 문화적 권력을 소유하지 못했던 10대라는 또 하나의 마이너리티들이 문화의 주인이 된 사건이다.

재즈와 로큰롤을 통해서, 드디어 20세기는 새로운 문화의 규칙을 만들었다. 비록 마이너리티들의 정치적 혁명은 1789년(프랑스대혁명) 이후로 성공하지 못하고 끝없는 실패를 거듭해왔지만, 드디어 문화의 영역에서 기성세대들이 지배해왔던 모든 것들을 깨뜨린 첫 번째 연대기가 기록된다. 재즈와 로큰롤의 문화사 이면엔 이러한 맥락이 있었고, 이렇게 해서 우리 인류의 문화는 새로운 패러다임으로 진화를 시작했다.

2

청년문화의
바람이 불어오다

통기타 혁명과
그룹사운드

한대수 1집 멀고 먼 길
한대수, 신세계, 1974.

신중현과 엽전들 1집
신중현과 엽전들, Jigu, 1974.

1950년대 미국에서 로큰롤 혁명이 있었다면 1960년대 말 가난한 대한민국의 대학 캠퍼스에서는 통기타 혁명이라는 새로운 바람이 최초의 청년문화를 일군다. 통기타 음악은 순식간에 주류 음악 시장을 점령했지만 박정희 군부 정권은 이 청년문화를 문화적 적대자로 규정했고, 이 젊은이들의 목소리는 제4공화국의 한낮에 처형되었다.

청년문화의 등장

나는 1996년부터 대학에서 대중음악사를 가르쳤다. 맨 처음 대중음악사를 가르친 학교는 이 시점부터 한국 인디 문화의 메카가 되는 홍익대학교였다. 한 학기에 천 명 이상씩 가르쳤던 과목이었으니까 1996년부터 2002년까지 그 학교를 다녔다면 아마 대부분 내 강의를 들었을 것이다. 그때 내가 충격을 받은 것이 하나 있다. 학생들이 김민기金珉基(1951~)[1]가 누군지 모르는 거였다. 2006년이 아닌 무려 1996년이었는데도 말이다. 1996년 당시, 나는 당연히 모두들 그를 알 거라고 생각하고 수업 시간에 그와 관련된 이야기를 했는데, 표정들이 이상했다. 혹시나 해서 "김민기, 몰라요?"라고 물어보니, 아무도 대답하지 않았다. 그때 어색한 침묵을 깨고 머리가 긴 한 청년이 기어들어가는 목소리로 "혹시 드러머 아닌가요?"라고 대답하는 거였다. 사실 헤비메탈 밴드 '시나위'[2]에서 드럼을 연주했던 또 다른 '김민기'가 있긴 했다. 하지만 난 기절하는 줄 알았다. 다른 곳도 아니고, 대중문화의 중심지인 홍익대 학생들이 김민기를 모른다니……. 결국 처음부터 수업을 다시 시작해야 했던 기억이 지금도 생생하다. 이 책을 보는 분들은 그럴 리 없겠지만, 혹시라도 그를 모르는 분을 위해서 처음부터 차근차근 이야기를 풀어나가겠다.

이번 이야기는 앞 장 '마이너리티의 예술 선언'의 '한국 버전'으로 사실상 이어지는 주제다. 미국의 이른바 10대들에 의한 새로운 문화적

[1] 가수, 작사가, 작곡가, 편곡가이며 극작가, 연극 연출가, 뮤지컬 기획자, 뮤지컬 연출가, 뮤지컬 제작자. 전라북도 이리시 출생으로, 전라북도 익산군 함열읍에서 유년기를 보내다가 초등학교 입학 직전에 서울로 이사했으며 서울대 미술대학에 재학 중 '도비두'라는 그룹을 결성하여, 노래 활동을 시작했다. 그 무렵 재동초등학교 동창인 양희은을 만나 〈아침이슬〉을 주게됐고, 이 노래는 1971년 앨범에 수록됐다. 1972년에는 서울대 문리대 신입생 환영회에서 〈우리 승리하리라〉, 〈해방가〉, 〈꽃 피우는 아이〉 등을 부르다 경찰서에 연행됐으며, 그의 앨범 및 노래는 모두 방송 금지 조치됐다. 이후 김민기는 시인 김지하와 조우, 야학 활동을 함께하고, 1973년에는 김지하의 희곡 『금관의 예수』를 노동자들과 함께 공연했으며 국악인들과 함께 다음해 〈아구〉를 무대에 올리기도 했다. 1977년 군 제대 이후 양희은의 〈거치른 들판의 푸르른 솔잎처럼〉을 발표했고, 동일방직 노조문제를 다룬 노래굿 〈공장의 불빛〉을 발표했다. 1980년에는 문화체육관에서 7년의 긴 공백을 깨고 공연을 펼쳤고, 1983년에는 국립극장에서 탈춤과 판소리 등 소리굿 공연을 가졌다. 1987년에는 탄광촌 이야기를 담은 〈아빠 얼굴 예쁘네요〉를 발표했고, 1990년대에 들어와 학전 소극장을 개관한 그는 뮤지컬 〈개똥이〉와 〈지하철 1호선〉 등을 무대에 올리고, 1993년에는 22년 만에 독집 앨범을 발표했다. 이후 2002년 고별 음반 《김민기 전집》을 발표한 후 가수 은퇴를 선언, 뮤지컬 제작에만 전념하고 있다.

[2] 신중현의 장남이자 기타리스트 신대철이 이끄는 록밴드. 1982년에 결성되어 임재범, 김종서, 서태지, 김바다, 강기영, 정한종 등 많은 뮤지션들이 이 밴드를 거쳐갔고, 현재는 리더인 신대철, 김정욱(베이스), 윤지현(보컬)으로 구성되어 있다. 앨범으로는 《Heavy Metal Sinawe》, 《Down and Up》, 《Freeman》, 《Four》, 《Sinawe 5》, 《Sinawe 6》, 《Psychodelos》, 《Cheerleading Fan—Sinawe Vol. 8 & English Album》, 《Reason of Dead Bugs》 등이 있다.

세대혁명이 있었고, 그 문화적 혁명은 1964년 비틀스의 성공을 기점으로 전 세계에 전파된다. 여기서 흥미로운 점은 1964년 비틀스가 "전 세계의 젊은이들이여, 단결하라!"라는 새로운 메시지를 전파하는 순간에, 한국에서도 매체의 변화가 새롭게 일어나고 있었다는 것이다.

1964년 한국에서는 음악 전문 미디어라고 할 수 있는 FM 라디오방송이 처음으로 시작되었다. 기억나는가. 한국에서 슬슬 과열되기 시작한 입시 경쟁으로, 심야에 FM 라디오방송을 들으면서 공부하는 문화가 생겨났다. 한밤중 혼자 공부하는 게 너무 지겨워서 방송국에 신청곡request 엽서를 보내는 문화도 이때 시작되었다.

이때 FM 라디오방송에서는 어떤 곡을 틀었을까. 대부분 비틀스, 밥 딜런의 노래 같은 외국 팝송이었다. 지금은 라디오를 틀면, 거의 95퍼센트가 한국 노래지만, 당시엔 낮 12시 〈싱글벙글 쇼〉[3] 같은 프로그램 말고는 FM에서 통칭 '가요'[4]라고 부르는 한국 대중음악을 트는 것은 FM 피디들에게 금기 사항이었다. 왜냐? 바로 채널 돌아가는 소리가 들렸기 때문이다. 요즘 소위 '된장녀'의 상징이 1970년대 당시에는 모 사립여대생이었다. 당시 지방에서 살던 나는 "모 여대생들이 읽지도 않는 『타임스』Times[5] 지를 표지가 바깥으로 보이게 끼고서 다닌다"는 소문을 들었다. 이 말이 상징하듯, 당시 영어로 된 노래를 듣는다는 것은 "나는 낙오자가 아니다"라는 상징이었다. 나는 1977년부터 1979년 사이에 고등학교를 다녔는데 그 당시엔 반에서 꼴찌하던 친구들도 팝송을 들어야 했다. 물론 무슨 뜻인지 하나도 모른 채 들었다. 그랬기 때문에 만약 교실에서 한국어로 된 노래를 부르거나 얘기한다면 그 순간 그 애는 '왕따'가 될 수밖에

[3] 평일은 낮 12시 20분, 주말은 낮 12시 15분부터 오후 2시까지 MBC 표준FM에서 방송하는 라디오 프로그램. 1973년 6월 4일부터 첫 방송을 시작한 장수 프로그램으로, 1970년대부터 1980년대까지 허참, 송해 등 많은 DJ들이 진행했으며, 현 DJ인 강석과 김혜영이 1987년부터 진행을 맡으며 전국 방송을 시작해 현재까지 단 하루도 거르지 않고 진행하고 있다.

[4] 필자는 '가요'라는 말을 쓰면 안 된다고 주장하고 있는데, 그 이유는 이번 장이 끝날 때쯤 알게 될 것이다.

[5] 미국의 대표적인 시사 주간지. 미국과 세계 각국에서 일어나고 있는 시사문제에 대해 체계적이고 간결한 정보를 전달하기 위해 신문기자 헨리 R. 루스와 브리턴 해든이 설립한 타임사에 의해 1923년 3월 3일 초간 9,000부를 발행함으로써 창간되었다. 1926년에는 발행부수 10만 부를 넘었고, 미국에서 가장 영향력 있는 시사해설지가 되었다. 1922년에 발행된 『뉴스위크』는 물론, 독일의 『슈피겔』, 프랑스의 『렉스프레스』 등에도 영향을 미쳤다. 오랫동안 온건보수적인 정치적 견해를 반영해왔지만, 1970년대에 들어와서는 다소 중도적인 입장을 취하고 있다. 세계 각지에 400여 명의 특파원이 활동하고 있으며, 여러 외국어판으로도 발행되어 950만 독자들이 구독하고 있다.

없었다. 일단 1970년대까지는 이런 특수한 상황이었음을 알고 있어야 다음 내가 할 이야기를 이해할 수 있다.

바로 그때, 1960년대에서 1970년대까지 대한민국은 경제적으로는 제1·2·3차 경제개발5개년계획[6]의 시대이자 정치적으로는 제3공화국[7]과 제4공화국[8] 시대였다. 그리고 그때 한국에서도 역사상 최초로 새로운

[6] 1962년부터 1982년 사이 국민경제를 발전시켜 나가기 위해 5개년 단위로 실시된 경제 계획. 제1차경제개발5개년계획(1962~1966)의 목표는 모든 사회적·경제적인 악순환을 시정하고 자립경제의 달성을 위한 기반을 구축하는 데 있었다. 성장여건의 조성을 위한 기본 방향을, 전력·석탄 등의 에너지 공급원의 확보, 농업 생산력의 증대, 기간산업의 확충과 사회간접자본의 충족, 유휴자원의 활용, 수출증대를 주축으로 하는 국제수지의 개선, 기술의 진흥 등에 중점을 두고 추진했다. 성과는 경제 규모면에서는 이 기간의 연평균성장률이 7.8퍼센트로서 계획을 초과했고, 산업별로는 특히 광공업 부문이 급성장하여 산업구조의 개선에 적지 않은 진전을 가져왔다. 문제점으로는 양적인 성장에도 불구하고, 기초공업의 빈약, 투자재원 체제의 미비, 식량자급의 실패, 소득의 편중적인 분배 등을 들 수 있다. 제2차경제개발5개년계획(1967~1971)의 목표는 산업구조를 근대화하고 자립경제 확립을 더욱 촉진시키는 것이었다. 기본 방향은 식량의 자급, 철강·기계 및 화학공업에 중점을 둔 공업구조의 고도화, 수출증진과 수입대체에 의한 국제수지의 개선, 고용증대와 인구팽창 억제, 국민소득의 향상, 기술 수준과 생산성 제고 등에 중점을 두었다. 개발전략은 수출 증대와 수입대체로 집약되며 개방경제체제하의 자립도의 제고에 있었다. 이 기간에는 본격적으로 공업화가 추진되었으며, 수출의 급성장과 더불어 연평균 경제성장률은 9.7퍼센트로서 계획을 초과 달성했다. 높은 성장률은 한국 경제를 도약의 발판 위에 올려놓았다. 문제점으로는 고도성장의 메커니즘이 해외 의존적이어서, 즉 투자재원 조달에 있어서 40퍼센트 이상을 외채에 의존함으로써, 외채의 증대, 국제수지의 악화, 기업의 부실화, 농업의 계속적 정체 및 고질화된 인플레이션 등을 들 수 있다. 제3차경제개발5개년계획(1972~1976)의 목표는 산업구조의 고도화와 균형성장을 위한 성장·안정·균형의 조화였다. 그 기본 방향은 중화학공업의 육성과 자본재의 수입의존도를 지양하고 국민경제의 자립화 기반을 더욱 다지면서 산업구조의 고도화, 국제수지의 개선, 주곡의 자급, 지역개발의 균형에 치중함으로써 전반적인 성장과 안정의 균형을 시도했다. 그러나 제2차 개발계획에서 나타났던 투자재원 조달에서의 외채의 비중 증대, 공업구조의 취약성, 만성적인 국제수지 적자와 인플레이션의 확대 연장이 되고 말았다.

[7] 1961년 5·16군사쿠데타에 의한 1년 7개월간의 군정의 뒤를 이어 1962년 12월 17일 국민투표로 확정된 개정헌법에 의해 1963년 10월 대통령선거와 11월 제6대 국회의원선거를 거쳐 12월 17일 대통령 박정희가 취임함으로써 출범한 한국의 세 번째 공화헌정체제.

[8] 1972년 10월유신十月維新으로 수립된 뒤 1979년 10·26사건으로 박정희 대통령이 세상을 떠나기까지의 유신체제와 그 이후에 들어선 최규하 정부 그리고 제8차 헌법 개정으로 제5공화국이 출범한 1981년 3월까지 지속된 대한민국의 네 번째 공화국. 1972년 10월 17일 대통령 박정희는 전국에 비상계엄령을 선포하고, 국회해산 및 정당활동 중지, 헌법의 일부 효력 정지 및 비상국무회의 소집 등의 비상조치를 발표했다. 정부는 11월 21일 국민투표를 실시하여 유신헌법을 확정하고 이 법에 따라 같은 해 12월 15일 국민의 직접선거로 통일주체국민회의 대의원 선거를 실시했다. 같은 해 12월 23일 임기 6년의 2,359명의 대의원들로 구성된 통일주체국민회의는 제1차 회의를 열고 이른바 '체육관 선거'로 대통령을 선출했고, 12월 27일 박정희가 제8대 대통령에 취임했다. 이와 더불어 유신헌법을 공포함으로써 제4공화국이 정식 출범했다. 이것이 이른바 10월유신이며, 유신체제에 의한 통치구조는 입법·행정·사법의 3권이 대통령 1인에게 집중된 '절대적 대통령제'였다. 대통령은 국회의원의 3분의 1을 추천하고, 국회해산권·긴급조치권 등을 가지며, 임기 6년에 중임할 수 있었다. 게다가 대통령직선제를 폐지하고, 통일주체국민회의에서 간선제로 선출하도록 함으로써 사실상 박정희의 종신집권이 가능해졌다. 반면 국회는 국정감사권이 폐지되고, 연간 개회일수가 150일 이내로 제한되며, 주요 권한이 통일주체국민회의로 이양되는 등 그 권한과 기능이 축소되었다. 유신체제는 야당을 포함한 각계각층으로부터 1인 장기독재체제라는 비판을 받았다. 1979년 10월 부산·마산 지역에서 시위가 발생하고, 10월 26일 박정희가 중앙정보부장 김재규의 권총에 맞아 사망함으로써 유신체제는 붕괴되었다. 박정희가 사망한 뒤 국무총리 최규하를 대통령권한대행으로 한 과도내각이 출범했고, 1979년 12월 6일 통일주체국민회의에서 최규하가 제10대 대통령으로 선출되었다. 그러나 실권은 전두환을 중심으로 12·12군사반란을 일으킨 신군부 세력이 장악했다. 신

문화적 세대혁명이 일어났다. 그 새로운 문화적 세대혁명을 당시 언론은 '청년문화'라고 불렀다. 드디어 젊은이들의 문화가 처음으로 한국 사회의 지평선에서 떠올랐다. 그러나 이 청년문화의 핵심은 미국과는 달리 로큰롤이 아니었다. 통기타 음악, 포크 음악이라고 부르는 새로운 음악이 한국 청년문화의 핵심이었다. 나는 이것을 '로큰롤 혁명'에 빗대어서 '통기타 혁명'이라고 이름을 지어 불렀다. 그리고 한국 청년문화의 또 하나의 축으로서 '그룹사운드'group sound [9]의 시대, 이른바 록 음악이 시작되었다. 그 당시에는 '밴드'band라는 말을 잘 쓰지 않았고, 일본식 영어인 그룹사운드라는 말을 썼다. 통기타 음악과 그룹사운드 음악, 이 두 개의 음악이 기존 어른들의 문화와 대결을 펼치기 시작했다. 드디어 어른들의 문화와 청년들의 문화가 거대한 전선을 형성하게 된 것이다.

1969년 9월 19일, 한대수의 등장

그 전선의 출발점이 되는 날을 정확하게 짚는다면, 1969년 9월 19일이라고 생각한다. 나는 이날이 바로 청년문화의 첫날이었다고 말하고 싶다. 그날 무슨 일이 있었을까. 바로 그날, 남산 드라마센터[10](옛날 서울예전)

군부는 이른바 '서울의 봄'으로 표현되는 국민들의 민주 요구를 계엄령으로 억누르고 1980년 5월 17일 비상계엄을 전국으로 확대한 뒤 5·18민주화운동을 유혈 진압했다. 1980년 5월 31일 전두환을 상임위원장으로 한 국가보위비상대책위원회가 설치되어 사실상 내각을 장악한 행정기구 역할을 했다. 같은 해 8월 12일 신군부의 압력에 의하여 최규하 대통령이 사임했고, 국무총리 박충훈이 대통령권한대행을 수행하다가 8월 29일 통일주체국민회의에서 전두환이 대통령으로 선출되었다. 같은 해 9월 1일 전두환이 제11대 대통령에 취임했고, 10월에는 계엄령하에서 국민투표를 실시하여 제5공화국 헌법(제8차 헌법 개정)을 확정, 공포했으며, 11월에는 이른바 '언론 통폐합'과 '정치활동 규제'가 이루어졌다. 1981년 2월 개정된 헌법에 따라 대통령선거인단의 간접선거에 의하여 전두환이 대통령으로 선출되었고, 같은 해 3월 3일 제12대 대통령에 취임함으로써 제4공화국은 막을 내렸다. 제4공화국에서 한국의 민주주의는 부정되고, 정치는 파행의 길을 벗어나지 못했다. 1973년 8월 8일 김대중 납치사건, 1974년 1월 8일 긴급조치 선포, 1975년 1월 22일 유신찬반투표 실시, 1975년 4월 고려대에 군 투입, 1979년 10월 4일 김영삼 총재 제명, 1979년 10월 부산·마산 지역에 계엄령·위수령 선포 등 유신체제가 붕괴될 때

까지 정치적 갈등이 계속되었다. 그 뒤를 이은 최규하 정부는 무력했으며, 군사 쿠데타로 집권한 전두환 정부 역시 군사독재로 국민의 민주화 요구를 짓밟았다. 반면 제4공화국에서 경제는 꾸준히 성장했다. 1인당 국민소득은 1972년 255달러였으나 1980년에는 1,481달러로 5.8배 증가했다. 정부 주도의 경제개발 5개년계획의 성공적 달성과 새마을운동의 확산으로 한국은 낙후된 농업국가에서 중화학공업국으로 발전하기 시작했다. 그러나 정부의 수출지향적 정책으로 한국경제의 대외의존도가 심화되고, 성장 제일주의 정책으로 빈익빈 부익부 현상이 나타났다. 한편, 외교·통일정책에서는 1973년 6·23특별선언을 통하여 일대 전환점을 마련했다. 남북한 내정불간섭, 남북한 유엔동시가입 불반대, 북한의 국제기구 참가 묵인, 호혜평등의 원칙 아래 모든 국가에 대한 문호개방 등을 표명했다.

[9] 3~8명으로 구성되어 악기를 연주하면서 노래도 함께하는 연주 그룹.

[10] 1962년 유치진柳致眞이 설립한 연극 전용 극장. 서울시 중구 예장동에 있으며, 설계는 김중업金重業이 맡았다. 1962년 4월 12일 셰익스피어 작·여석기 역·유치진 연출 〈햄릿〉으로 개관 공연을 가졌다. 그러나

자리의 400석 규모의 공연장에서 들도 보도 못한 장발의 한 청년이 공연을 한다. 이 장발의 청년은 통기타 한 대와 자신이 만든 톱, 징 등 이상하고 아방가르드한 악기들을 펼쳐놓고 혼자서 노래를 불렀다. 당시 공연 장면을 찍은 아주 유명한, 그리고 지금 보아도 신선한 그날의 사진을 보면 진짜 무대 위가 썰렁하다. 더욱 놀라웠던 사실은 그가 불렀던 노래가 거기 앉아 있는 사람들에게는 생전 처음 듣는 낯선 노래였다는 것이다. 당연했다. 모든 곡을 그 청년이 직접 만들었기 때문이다. 그 청년의 이름은 한대수 韓大洙(1948~)[11]였다. 그분은 평소 단어도 참 희한한 걸 쓴다. 예를 들면 이렇다.

강헌: 선생님, 요새 어떻게 지내십니까?
한대수: 아, 강헌 씨! 전 양호합니다.

'양호'란 말을 어찌나 좋아하시는지 60 넘어서 처음으로 딸을 낳으셨을 때 그 예쁜 딸에게 '양호'라는 이름을 지어주셨다. 사실 아티스트들은 돈이 필요하지만 돈 얘기 꺼내기를 싫어한다. 하지만 이분은 돈 얘기도 아주 당당하고 재밌게 한다. 행사 섭외를 받으면 "아, 그러면 화폐는 얼마나 들어오나요?" 이렇게 표현한다. 화폐라는 단어는 누구나 다 아는 단

공연 활동은 재정적 기반의 취약성과 연기진의 대거 이탈로 1963년 1월 막을 내렸다. 그 뒤 대관극장으로 바뀌어 완전한 흥행장으로 변질되었는데, 높은 대관료 책정으로 비난을 면치 못했다. 이후 1964년 9월에는 전속극단 '드라마센터'를 출범시켜 신진작가 발굴과 양성에 힘을 기울였고, 1965년부터 신춘문예 당선작을 공연하여 창작극 진흥에 크게 기여했다. 전속 극단의 공연이 없을 때에는 영화·무용·음악 등 자매 예술공연이나 각종 회합에 대관하여 주고, 그 수익금을 연극 공연에 충당했다. 드라마센터의 개관은 국립극장과 함께 연극 전용 무대의 확보라는 면에서 뜻 깊은 일이었으며, 사실주의적이던 명동국립극장(현 명동예술극장)과는 달리 현대적 극장 구조를 갖추어 현대극 실험에 알맞은 무대라는 점에서는 큰 의미를 지닌다. 또한 부설 연극 아카데미는 연극학교를 거쳐 서울예술대학으로 승격됨으로써 연극계뿐 아니라 예술계 전반에 걸쳐 수많은 인재를 양성하고 있다.

[11] 한국 모던 록의 창시자, 한국 최초의 히피, 한국 포크 록의 대가. 한대수의 할아버지 한영교는 1930년대에 학위를 따러 미국에 건너간 초기 유학생으로, 언더우드의 주도 아래 백낙준 박사와 함께 연희전문학교(현 연세대학교)를 설립, 연희전문 신학대 초대학장과 대학원장을 지냈다. 아버지 한창석은 서울대 공대 출신이며 어머니는 부유한 사업가 집안의 맏딸이자 피아니스트였다. 한대수는 전통 명가에서 장손으로 태어난 셈이었다. 그러나 핵물리학을 공부하기 위해 미국 코넬대학으로 유학을 떠난 아버지가 한대수가 일곱 살 무렵 홀연히 실종되었는데, 이와 관련하여 많은 소문이 난무했다. 소문 가운데는 한창석 씨가 '수소폭탄의 아버지'로 불린 에드워드 텔러 박사의 수제자였다는 사실이 밝혀지면서 수소폭탄 제조기술을 본국으로 가져가지 못하게 하기 위해 CIA가 제거했다는 소문까지 있었다. 아버지가 실종된 후 한대수는 할아버지와 함께 살았다. 이와 같은 가족사는 채 스무 살도 되지 않아서 한의 정서를 가진 노래를 만들 수 있었던 배경으로 작용했다. 그의 음악인으로서의 삶은 본문을 참고하기 바란다. 그는 오랫동안 아웃사이더였지만 2015년 현재 CBS에서 아침마다 경상도와 뉴요커의 발음이 섞인 억양을 구사하며 연극배우 손숙과 라디오를 진행한다.

어지만, 그가 쓰면 정말 신선하다. 정말 예술가는 뻔한 단어들, 양호하다, 화폐 같은 단어들을 짜릿짜릿하게 들리게 하는 마술사인 것 같다. 이분과 잠깐만 함께 있어도 알게 된다.

암튼 놀랍게도 그 청년의 직업은 가수가 아니었다. 중학교 때 할아버지를 따라 미국으로 유학 가서 그곳에서 학교를 마쳤기에 부산 사투리를 최후의 모국어로 가진 사진기자였다. 그의 아버지는 유명한 핵물리학자였는데 어느 날 갑자기 미국에서 실종되고 말았다. 그는 부친 실종 이후 무척 힘들게 살았지만, 1960년대 뉴욕 한복판에서, 앞 장에서 얘기했던, 문화적 혁명을 온몸으로 세례를 받은 후 1969년 한국으로 돌아왔다. 아무런 연고가 있을 리 없는 서울 땅에서 그는 무턱대고 콘서트를 열었다. 아마 그 공연을 본 사람은 500명이 채 되지 않았을 것이다. 하지만 이 공연은 작게는 한국 대중음악사, 크게는 한국 대중문화사를 바꾸는 거대한 폭발의 신호탄이 되었다. 그 당시 음악으로 먹고살려고 맘먹었던 모든 젊은이들로 하여금 모든 것을 처음부터 다시 생각하게 만들었던 것이다.

예를 들면, 그때 막 프로페셔널 음악가로 밥 먹고 살려고 결심했던 서울예고 출신의 송창식宋昌植(1947~)이라는 젊은이가 있었다. 당시 그는 '가수가 노래만 잘하면 되지'라고 생각했던 사람이었다. 그래서 한 번도 자기 곡을 써보겠다고 생각해본 적이 없었다. 그러다 미국에서 온 이상한 말투의 한대수라는 자기 또래 청년의 공연을 보고 큰 충격을 받았다. '아, 앞으로 가수로만 먹고살려면 힘들겠구나! 이제부터 내가 작곡도 해야 하나?'라는 생각을 했다고 한다. 이 이야기는 내가 송창식 선생에게서 직접 들은 것이다. 그래서 그는 그때부터 본격적으로 작곡을 공부하기 시작해서, 1970년 그의 데뷔 앨범에 자작곡이 한 곡 실린다. 그게 바로 〈창밖에는 비 오고요〉라는 노래다. 이 노래는 4분 음표와 8분 음표밖에 없다. 거의 구조가 동요스럽다. '이제 막 작곡을 시작했구나!'를 알 수 있는 곡인데, 천재들은 역시 달랐다. 4분 음표와 8분 음표만으로 만들었지만 노래가 정말 아름답다.

하지만 정작 한대수가 가수로서 음반을 발표한 것은 이 공연이 있고 나서 무려 5년이나 지난 1974년이었다. 그런데 놀라운 사실은 아직 음반으로 발표도 안 된 그의 노래가 입에서 입으로 전해져 이미 대학가를 통해 젊은이들 사이에 널리 알려져 있었다는 것이다. 그리고 많은 사람들이 한

대수의 노래에 감전되었다. 이렇게 또래들에게 강하게 영향을 준 사건이 바로 그날, 1969년 9월 19일에 일어났다.

3선개헌과 항쟁의 신호탄

한대수의 공연이 있기 5일 전, 즉 1969년 9월 14일 국회는 3선개헌三選改 憲[12]을 의결한다. 1960년대 말에서 그 이후 11년을 규정짓는 불행한 정치적 사건이 일어난 것이다. 그 당시 한국 헌법은 대통령중임제였다. 두 번하면 끝나는 거였다. 그런데 1967년 대통령 선거에서 재선에 성공한 박정희는 한 번 더 하고 싶었다. 그래서 헌법을 뒤엎는 3선개헌을 시도했다. 당시 압도적인 다수파였던 집권당 공화당은 국회에서 3선개헌을 의결함으로써 사실상 영구 집권의 불행한 역사를 결정지었다.

1969년 9월에 있었던, '한대수의 등장'과 '3선개헌'이라는 두 개의 사건은 그 뒤 11년 동안 이어지는 한국 현대사에서 가장 길고 어둡고 불행한 전쟁의 시작을 알리는 신호탄이었다. 이 전쟁의 한쪽은 박정희로 상징되는 이른바 기성세대 혹은 기득권층이었고, 다른 한쪽은 김민기의 노래 〈상록수〉[13]의 노랫말처럼 "우리들 가진 것 비록 적어도" 그 꼴은 못 보

[12] 1969년 박정희의 3선을 목적으로 추진되었던 제6차 개헌. 이 개헌안의 주요 내용은 대통령의 3선 연임을 허용하고, 대통령에 대한 탄핵소추결의의 요건을 강화하는 한편, 국회의원의 행정부 장·차관의 겸직을 허용하는 것 등이다. 이를 통과시키기 위해 정부 여당은 야당인 신민당 의원 세 명을 포섭하여 모두 122명의 개헌 지지선을 확보하고, 대한반공연맹·대한재향군인회 등 50여 개 사회단체들을 동원하여 개헌지지 성명을 발표하게 하는 등 갖은 방법을 동원했다. 이에 신민당은 3선개헌에 동의한 의원의 의원직을 박탈하기 위해 9월 7일 당을 해산하는 편법을 사용하여 '신민회'라는 이름의 국회교섭단체로 등록하고, 3선개헌 반대범국민투쟁위원회를 열어 개헌반대 투쟁에 나섰다. 한편, 전국 대학가에서는 연일 장기 집권을 막기 위한 개헌반대 시위가 벌어졌다. 그러나 같은 달 14일 일요일 새벽 2시 국회 본회의장에서 점거농성을 하고 있던 신민회 의원들을 피해, 국회 제3별관에 여당계 의원 122명이 모여 기명 투표 방식으로 찬성 122표, 반대 0표로 개헌안을 변칙 통과시켰다. 그 후 개헌안은 10월 17일 국민투표에서 총 유권자의 77.1퍼센트 참여에 65.1퍼센트 찬성을 얻어 확정되었다. 이로써 박정희는 1971년 4월 제7대 대통령선거에 민주공화당 후보로 다시 출마할 수 있는 법적 근거를 마련했고, 또 당선

됨으로써 1972년 이후 유신체제와 함께 장기 집권을 했다.

[13] 김민기가 작사·작곡하고 1978년 양희은이 불러 취입한 대중음악으로, 대중음악 음반으로보다 민주화운동 과정에서 민중음악으로 널리 향유된 노래. 4분의 4박자 장조, 두 도막의 노래다. 3절로 이루어져 있는데 가사 내용의 연계성이 커서, 반드시 3절까지 부르는 노래이기도 하다. 김민기가 1977년 인천시 한 공장에서 함께 근무하며 아침마다 공부를 가르치던 노동자들의 합동결혼식을 위해 지은 노래로 알려져 있다. 1978년 양희은의 독집 음반에 〈거치른 들판에 푸르른 솔잎처럼〉이라는 제목으로 수록되었다. 긴급조치 시대에 이미 합법적 활동이 불가능해져버린 김민기의 이름 대신, 친구 김아영의 이름을 빌려 작사·작곡자로 명기했다. '돌보는 사람' 없으나 늘 푸른 소나무처럼, '서럽고 쓰리던 지난 날'과 '가진 것 비록 적은' 현재의 상황을 극복하고 '끝내 이'길 것이라는 다짐의 가사는, 1970~1980년대 민주화운동의 경험과 맞물려 큰 공감을 얻었다. 1998년 김대중 정부 수립 직후, 외환위기 극복을 주제로 한 공익광고에 배경음악으로 쓰였고, 2002년 노무현 대통령 후보 홍보영상물에 그가 직접 노래 부르는 모습이 실리면서 더 유명해졌다.

겠다고 하면서, 〈친구〉의 노랫말처럼 '아니오라고 말'하기 시작한 젊은
이들이었다.

트윈폴리오의 등장

남산 드라마센터에서 한대수는 비록 소수의 사람만을 앉혀 놓고 노래했
지만, 뭔가 새로운 질서를 이야기했다. 그의 노래는 프로페셔널한 음악이
아니었다. 이상하고 거칠었다. 게다가 그는 생김새도 일반적인 연예인과
다른 비주얼이었다. 게다가 목소리까지 굉장히 위악적이었다.

이 무렵 이미 새로운 청년문화로서 여고생과 여대생들의 엄청난 인
기를 등에 업은 젊은 스타들이 등장하고 있었다. 이들의 이름은 바로 '트
윈폴리오'Twin Folio[14], 윤형주와 송창식이었다. 트윈폴리오? 무슨 뜻인지
쉽게 와닿지 않는다. 트윈Twin은 쌍둥이고, 폴리오Folio는 '포트폴리오'의
그 폴리오다. 당시 미8군에서 흘러나오는 악보를 송 폴리오Song folio라고
했다. 그런 맥락에서 트윈폴리오는 '두 장의 악보'라는 뜻이라고도 한다.

앨범의 재킷은 많은 것을 이야기해준다. 처음이자 마지막 판이었던
1969년 트윈폴리오의 데뷔 앨범에서 두 사람 모두 통기타를 들고 있고,
안경을 쓰고 있다. 내가 알기론 당시 송창식 선생은 눈이 좋았는데 말이다.
그리고 머리 스타일과 옷을 보면, 모범적인 대학생 이미지다. 당시 우리가
말하는 '청년 인텔리겐치아intelligentsia'[15], 한국말로 '대학생'의 상징적인
모습이었다. 실제로 당시 윤형주는 연세대 의대생이었고, 시인 윤동주尹東
柱(1917~1945)와 친척 간으로 가문도 좋았다. 그런데 송창식은 대학생이

[14] 1960년대 후반 활동한 윤형주와 송창식으로 구
성된 2인조(듀엣) 남성 그룹으로, 두 사람의 영롱한 어
쿠스틱 기타(통기타) 연주와 감미로운 보컬 화음으로
초기 한국 포크의 '고운 노래'를 확립했다. 1960년대
중후반 대학생 아마추어 포크 가수들의 산실인 무교동
의 음악감상실 세시봉에서 1967년 말 세시봉 트리오
라는 3인조 그룹으로 결성되었다가 1968년 초 2인조
로 축소되어 트윈폴리오로 개명했다. 이들은 서울의 음
악감상실과 생음악 살롱을 중심으로 활동했고 티브이
와 라디오에도 출연했다. 1968년 12월 남산 드라마센
터에서 가진 리사이틀(콘서트)을 성공적으로 열고, 1년
뒤 같은 곳에서 고별 리사이틀을 가졌다. 활동 과정에
서 몇몇 컴필레이션 음반에 음원을 남겼고, 그룹이 해
체된 뒤인 1970년 1월 독집 앨범《튄·폴리오 리사이
틀》이 발표되었다. 창작곡보다는 미국의 포크송을 비
롯하여 아메리카와 유럽의 팝송의 원곡과 번안곡을 노
래했다. 〈하얀 손수건〉, 〈웨딩 케일〉 등의 곡은 서울을
비롯한 도시의 대학생과 고등학생에게서 높은 성원을
받으면서, 일명 '통기타 붐'을 일으켰다. 그룹 해체 이
후 송창식과 윤형주는 각자 개성 있는 싱어송라이터로
서 활동하다, 1981년 2인조 재결성, 1984년에는 김
세환을 더한 3인조를 결성하여 음반을 발표했다. 가장
최근인 2011~2012년에는 MBC 티브이의 토크쇼〈놀
러와〉에 출연, 이른바 '세시봉 열풍'을 일으켰다.

[15] 지적 노동에 종사하는 사회계층, 즉 지식층을 가
리키는 러시아어.

아니었다. 게다가 최종 학력도 서울예술고등학교였다.

1960년대 말에서 1970년대 말까지 청년문화의 물결을 이끌던 사람들이나 통기타 기수들은 대부분 대학생이거나 대학 졸업자들이었다. 그런데 대학 출신이 아닌 사람이 딱 두 명 있다. 한 사람은 송창식, 또 한 사람은 정태춘鄭泰春(1954~)[16]. 이 두 사람은 대학과 인연이 없었다. 놀라운 것은 그 두 사람 모두 대학 나온 누구들보다 역사에 남는 뛰어난 아티스트가 되었다는 사실이다.

아무튼 윤형주, 송창식 두 사람으로 이루어진 트윈폴리오는 당시 여고생과 여대생들로부터 어마어마한 인기를 누리고 있었다. 그 이유는 그들의 노래를 들어보면 바로 알 수 있다. 지금 들어도 이 둘의 목소리는 감미롭고 싱그럽다. 전혀 불우한 그늘이 없다. 단조의 트로트를 들을 때 느껴지는 뭔가 어두운 과거가 있음직한 그런 느낌이 없다.

윤형주와 송창식의 결별

트윈폴리오가 등장하던 1960년대 말, 한국은 세계 최빈국 수준에서 간신히 빠져나올까 말까하면서 몸부림치고 있었다. 하물며 북쪽으로 40킬로미터만 가면 있는 '조선민주주의인민공화국'과 비교를 해봐도, 1970

[16] 한국의 대중가수·작곡가·문화운동가. 1978년 자작곡 〈시인의 마을〉로 데뷔하여 비판적인 한국적 포크 음악을 추구했다. 1980년 박은옥과 결혼하여 '정태춘과 박은옥'이라는 이름의 부부 듀엣으로 활동했고, 〈촛불〉, 〈떠나가는 배〉, 〈사랑하는 이에게〉 등의 곡을 발표했다. 1954년 10월 10일 경기도 평택에서 농부의 5남 3녀의 일곱째 아들로 태어났고, 평택 초·중·고등학교를 졸업했다. 학창 시절 독학으로 배운 기타 실력과 음악적 재능을 보였다. 음대 진학에 실패한 이후 방황하다가, 군에서 전역한 이후 그간 습작했던 자작곡들을 모아 만든 첫 앨범 〈시인의 마을〉(1978)을 발표하면서 가수로 데뷔했다. 이 앨범에서 〈시인의 마을〉과 〈촛불〉, 〈사랑하고 싶소〉, 〈서해에서〉 등의 노래가 인기를 얻으며 1979년 MBC 신인가수상과 TBC 방송가요대상 작사상(촛불)을 수상했다. 이 무렵 음반을 준비하면서 만난 신인가수 박은옥과 결혼했다. 박은옥은 정태춘이 작사·작곡한 〈회상〉, 〈윙 윙 윙〉 등의 노래로 1980년 데뷔했다. 1984년 박은옥과 부부 듀엣 '정태춘과 박은옥'을 결성하여 4집 〈떠나가는 배〉(1984)와 5집 〈북한강에서〉(1985)를 발표하여 크게 인기를 얻었다. 이들은 방송·연예 활동보다는 주로 '정태춘 박은옥 얘기 노래마당'이라는 3년에 걸친 소극장 투어 콘서트를 통해 팬들과 만났다. 한 편의 시를 연상시키는 아름다운 노랫말과 기존 대중음악의 사랑 타령에서 벗어난 현실을 담아낸 한국적인 포크 음악의 새로운 시도를 보여주었다. 한국 사회의 정치적 변혁기였던 1987년 6월 항쟁을 거치면서 정태춘은 음악 활동과 더불어 사회운동과 문화운동에 적극 참여했다. 6집 앨범 〈정태춘 박은옥 무진 새 노래〉(1988)를 시작으로 일반 대중음악계에서는 발표할 수 없었던 사회 현실에 대한 직접적인 비판을 담은 노래들을 발표했고, 또 노래극 〈송아지 송아지 누렁 송아지〉(1988)의 전국 주요 도시 공연을 통해 더욱 직접적인 메시지를 전달했으며, 각종 대중집회나 시위현장에서 고무신을 신고 북을 치면서 노래하기도 했다. 1990년대에는 오랜 관행으로 자리잡았던 공연윤리심의위원회의 사전검열제도의 폐지를 위해 '음반 및 비디오에 관한 법률 개악 저지를 위한 대책위원회'의 위원장을 맡아 활동했고, 1996년 헌법재판소의 위헌 결정으로 사전검열제도의 폐지를 이끌어내기도 했다. 이후로도 7집 〈아, 대한민국……〉(1990), 8집 〈'92년 장마, 종로에서〉(1993), 9집 〈정동진 / 건너간다〉(1998), 10집 〈다시, 첫 차를 기다리며〉(2002) 등을 발표했다.

년대가 끝날 때까지 여러 가지 지표에서 북한보다 훨씬 못살았다. 그것은 박정희에게 어마어마한 콤플렉스였다. 어쩌면 박정희는 어떻게든 자기 살아생전에 북한보다 잘사는 나라를 만들어야겠다는, 어떤 의미에서는 왜곡되었지만 순수한 정치적 열정이 있었던 것 같다.

1960년대 한국의 경제 상황을 좀 더 자세히 살펴보자. 1953년 6·25 전쟁이 휴전으로 중단되고 7년 후인 1960년대가 시작되었을 때, 즉 4·19 혁명[17]과 5·16군사쿠데타[18]가 1960년과 1961년에 연달아 일어난 그 시기, 연간 한국 총수출액은 100만 달러가 간신히 넘는 수준이었다. 당시 미8군[19] 부대에서 활동하던 한국인 댄서들과 가수들이 개런티로 연간

[17] 1960년 4월 19일 자유당 정권이 이기붕을 부통령으로 당선시키기 위해 개표를 조작하자 이에 반발하여 부정선거 무효와 재선거를 주장하며 학생들이 중심이 되어 일으킨 혁명. 정부 수립 이후, 정치 파동을 야기하면서 영구집권을 꾀했던 이승만과 자유당 정권의 12년간에 걸친 장기 집권을 종식시키고, 제2공화국의 출범을 보게 한 역사적 전환점이 되었다. 초기에는 이를 4월혁명, 4·19혁명, 4·19학생혁명, 또는 4·19민주혁명 등으로 불리었으나 5·16군사쿠데타 이후 이를 의거로 규정, 일반화되었다. 그 뒤 문민정부(김영삼 정부)가 들어서면서 혁명으로 환원되었다.

[18] 1961년 5월 16일 박정희의 주도로 육군사관학교 8기생 출신 군인들이 제2공화국을 폭력적으로 무너뜨리고 정권을 장악한 쿠데타. 이 사건을 가리켜 한때는 '군사혁명'이라고도 했다가 지금은 통상 '군사정변'으로 표기되고 있다. 쿠데타가 일어날 당시 정치권은 집권당인 민주당이 신·구파 간의 갈등으로 분열되어 있었고 다양한 사회세력들은 각각의 정치적 요구를 주장하여 정국은 불안정한 상태에 놓여 있었다. 한편, 6·25전쟁 이후 한국 사회에서의 사회적 지위 신장과 더불어 권력에 대한 욕구가 커져 있던 군부 내에서는 육사 8기생을 중심으로 고급 장성의 부정부패와 승진의 적체현상을 공격하는 '하극상 사건'이 일어났다. 이를 계기로 소장 박정희와 중령 김종필을 중심으로 한 8기생들은 1960년 9월 쿠데타를 모의했다. 1961년 5월 16일 새벽, 제2군 부사령관인 소장 박정희와 8기생 주도세력은 장교 250여 명 및 사병 3,500여 명과 함께 한강을 건너 서울의 주요 기관을 점령했다. 이들은 곧 군사혁명위원회를 조직하여 전권을 장악하면서 군사혁명의 성공과 6개항의 '혁명공약'을 발표했다. 그 6개항이란 ① 반공을 국시의 제일로 삼고 반공태세를 재정비 강화할 것, ② 미국을 위시한 자유우방과의 유대를 공고히 할 것, ③ 모든 부패와 구악을 일소하고 청렴한 기풍을 진작시킬 것, ④ 민생고를 시급히 해결하고

국가자주경제의 재건에 총력을 경주할 것, ⑤ 국토통일을 위하여 공산주의와 대결할 수 있는 실력을 배양할 것, ⑥ 양심적인 정치인에게 정권을 이양하고 군은 본연의 임무로 복귀한다는 것이었다. 이들 세력은 초기에 미8군 사령관 C. B. 매그루더, 야전군사령관 이한림 등의 반대로 잠시 난관에 부딪히지만, 미국 정부의 신속한 지지 표명, 장면張勉 내각의 총사퇴, 대통령 윤보선尹潽善의 묵인 등에 의해 성공했다. 군사혁명위원회는 '국가재건최고회의'로 재편하여 3년간의 군정통치에 착수했다. 군정기간 중 군사혁명세력은 '특수범죄(반혁명, 반국가행위)처벌법', '정치활동정화법' 등 법적 조치를 통하여 정치적 반대세력과 군부 내의 반대파까지 제거했다. 또한 핵심권력기구로서 '중앙정보부'를 설치하고 '민주공화당'을 조직한 후 대통령제 복귀와 기본권 제한, 국회에 대한 견제를 골자로 하는 헌법개정을 시행했다. 이들 세력은 1963년 말 대통령선거, 국회의원선거를 승리로 이끌고 제3공화국을 정식 출범시켰다. 5·16군사쿠데타는 반공분단국가의 위기 상황에서 권력을 지향한 군부세력이 불법적으로 합법적인 정부를 전복하여 권력을 장악한 사건이다. 이후 국가 주도의 급속한 경제발전으로 긍정적 평가를 받기도 하나, 군사문화의 사회 확산, 군의 탈법적 정치 개입의 선례를 남겼으며, 민주적 정권교체의 지연, 산업화의 지역·계층 간 불균형 등의 부정적 결과를 낳았다.

[19] 주한미제8군駐韓美第八軍. 한국에 주둔하고 있는 미국 육군의 최고 단위부대. 6·25전쟁이 발발한 이래 유엔군의 일원으로 참전한 미국 육군부대 전부를 거느리고 공산 침략군의 구축작전에 분전한 미군을 비롯해, 현재까지 한국에 주둔하고 있는 미국 육군을 총칭한다. 6·25전쟁 중 8군사령관은 미극동지상군 사령관을 겸임하여, 참전 16개국의 연합군 육군부대를 작전 지휘하기도 했다. 현재 8군사령관은 주한유엔군 총사령관과 미국 태평양육군 사령관, 주한 미국군(통합군) 사령관을 겸임하고 있으며, 사령부는 서울시 용산구에 있다.

130만 달러를 받았으므로, 한 나라의 총수출액이 연예인들의 개런티보다 못했을 정도로 정말 세계 최빈국이었다. 당연히 산업적 기반이라고는 하나도 없는 그런 상태의 국가였다. 그랬기에 박정희 정부, 즉 제3공화국의 어젠다agenda는 딱 다섯 음절로 말할 수 있었다. 폼 나게 말하면, '조국 근대화'였고, 일상적인 말로 표현하면, "잘살아보세"였다. 실제로 박정희는 이 당시 〈잘살아보세〉[20]라는 노래를 만들어 적극적으로 유포했다. "우리도 한번 잘살아보세~" 이게 1960년대의 어젠다였다.

그렇게 어려웠던 시대에 앨범을 통해 보이는 트윈폴리오의 이미지는 무엇을 말하는가. 지금이야 어지간하면 대부분 대학을 가지만 그 당시 대학을 간다는 것의 의미는 지금과는 달랐다. 단순히 공부만 잘한다고 대학생이 될 수 있는 게 아니었다. 당연히 공부도 잘해야 했지만, 집도 정말 잘살아야 했다. 1960년대 한국 사회에서 대학생은 글자 그대로 선망과 동경의 집단이었다. 트윈폴리오의 저 두꺼운 뿔테 안경을 쓴 복장 아래에는 그 시대의 동경이 집약되어 있다. 그리고 〈웨딩케잌〉, 〈하얀 손수건〉 등 이들의 앨범에 수록된 노래들은 거의 모두 새롭게 만든 것이 아니었다. 전부 미국이나 유럽의 노래를 번안한 것이었다. 단 한 곡도 창작곡이 없었다. 그때만 해도 윤형주와 송창식은 자신들의 곡을 만들 생각조차 하지 않았다. 오로지 아름다운 목소리만으로 스타가 될 수 있다는 것을 실감했을 때였다. 한대수만 아니었다면 말이다.

그런데 윤형주와 송창식, 이 두 사람 중 누가 더 인기가 많았을까. 당연히 '스펙상'으로 월등하게 우위를 차지하는 윤형주였다. 딱 봐도 훨씬 잘생겼다. 있는 집 아이 같았다. 가문도 좋았다. 게다가 스포츠에도 뛰어났고, 심지어 연세대 의대생으로 학벌도 좋았다. 그리고 정말 아름답고 맑고 청량한 고음을 가진 보이 소프라노였다. 그 당시 그의 인기는 정말 대단했다. 그에 비해 송창식은 굉장히 불우한 가문에서 태어났다. 정말 뛰어난 재능을 가졌지만, 당시 대다수의 한국 젊은이처럼 대학에 갈 수 없었다. 그래서 고등학교 졸업이 그의 마지막 학력이 되었다. 서울예고까지만 어찌어찌 다녔을 뿐이다. 서울대 음대 교수를 역임하고, 한예종[21]의

[20] '5·16혁명 1주년 기념예술제'에서 처음 불린 노래로 한운사 작사, 김희조 작곡으로 알려져 있다. 건전가요의 상징과도 같다.

[21] 한국예술종합학교. 1990년 6월 국립예술학교 설립계획에 따라 국가 정책적으로 설립된 실기 전문 교육기관으로, 1993년 3월 8일 음악원을 개원하여 한국예술종합학교로 개교했다. 1994년 3월에는 연극원과

총장이 되는 진보적인 작곡가 이건용(1947~) 선생이 송창식과 서울예고 동기였다. 그래서 송창식의 마지막 앨범[22]을 보면, 당시 서울대 작곡가 교수였던 이건용의 곡을 하나 불렀다. 윤동주의 시「십자가」에 곡을 붙인 〈십자가〉였다. 이렇게 송창식은 고졸이었고, 생김새도 미소년이 아니었다. 목소리도 윤형주보다 훨씬 덜 예뻤다. 그래서 많은 콤플렉스를 가지고 있었다.

그와 관련된 일화가 하나 있다. 새로운 청년문화를 대표하는 세시봉 C'est Si Bon[23]의 맏형에 해당하는 조영남趙英男(1945~)은 사석에서 이런 이야기를 들려주었다. 그 당시 세시봉에서 노래를 부르면 누구든 엄청나게 인기가 있었다고 한다. 하지만 송창식은 늘 '죽을상'이어서 정말 마음에 안 들었는데, 어느 날은 도저히 참을 수 없어서 술자리에서 화장실로 불러내 무지막지하게 패주었단다. 힘들게 사는 건 다 마찬가지인데 세상 모든 힘든 것을 자기 혼자만 떠안은 듯 구는 꼴이 너무 보기 싫어서 그랬다고 했다.

어찌 보면 미스매치mismatch일 수 있는 이 두 사람의 조합은 한 장의 앨범을 끝으로 끝나버린다. 윤형주의 집안에서 가수 생활을 반대하는 바람에 그가 다시 학교로 돌아가면서 트윈폴리오가 깨졌기 때문이다. 그래서 이 두 사람은 '철천지원수'가 되어 헤어지게 되었다. 윤형주에게 음악활동은 그냥 '취미'였지만, 송창식에게는 '생업'이었다. 냉정히 말해서 당시 윤형주에게 '업혀가는 입장'이었던 송창식은 혼자서 어떻게든 먹고 살아야 하는, 굉장히 힘든 시기가 시작되었다. 송창식을 더 힘들게 만들었던 것은 학교로 돌아가겠다며 팀을 깼던 윤형주가 다시 돌아와 솔로로 데뷔했다는 사실이었다. 친구로서의 배신감은 상상을 초월했을 것이다.

그러나 인생은 알 수 없는 것이다. 한국 대중음악사에서 위대한 음악가 세 명만 꼽으라면, 나는 송창식을 주저없이 포함시키고 싶다. 그 정도

음악원 예술전문사 과정이 개설되었고, 1995년 3월에는 영상원이, 1996년 2월에는 무용원이 개원되었다. 이어 1997년 3월에는 석관동 교사에 미술원이 개원되었다. 1997년 3월 전통예술원이 개원되고 1998년 정부조직법 개정에 따라 소관 부처가 문화관광부로 바뀌었다. 1993년 한국예술연구소, 2005년 한국예술영재교육연구원, 2007년 문화예술교육센터, 2008년 한국예술영재교육원을 부설했다.

[22] 송창식은 아직 살아 있지만 무슨 이유인지 그 이후 음반 발표를 하지 않고 있다.

[23] 불어로 '아주 좋다'는 뜻의 세시봉은 1960년대 중후반 조영남, 송창식, 윤형주, 김세환 등 대학생 아마추어 포크 가수들의 산실로 서울 무교동에 있던 음악감상실의 이름이다.

로 그는 위대한 뮤지션이 되었다. 사정을 잘 모르는 사람들은 처음부터 송창식이 천재적인 멜로디를 만들어서 스타가 되었다고 생각하지만, 나는 그에게 이런 가슴 아픈 청춘의 시간들이 있었고, 이런 콤플렉스를 딛고 일어서 위대한 싱어송라이터가 되었다는 것을 말하고 싶다.

새로운 물결의 조짐

트윈폴리오의 등장은 그러나 그저 여고생과 여대생들 사이에서 반짝하고 말, 일종의 해프닝이라고 여겨졌다. 그런데 그게 아니었다. 뭔가 이상한 인물들이 대학마다 등장하기 시작했다. 1960년대 말에서 1970년대 초의 이런 새로운 물결이 처음 밀려오기 시작할 때 누구도 그것이 엄청난 것이 되리라고는 감지하지 못했다. 청계천의 도매상에서만 그것을 어렴풋이 감지했다. 당시 청계천에는 음반 도매상들이 모두 모여 있었는데 그들은 매일매일 주문이 들어오고 나가는 걸 보며 뭔가 변화가 일어나고 있음을 피부로 느끼기 시작했다. 도매상의 입장에서 볼 때 이상한 일들이 계속 일어나고 있었던 것이다. 뭔가 '자기들의 상식'에 안 맞는 판들의 주문이 끝도 없이 들어왔다. 하지만 청계천 도매업자들이 주문받은 음반을 다 들어보고 판매하는 것은 아니었기에 정확하게 그 이유가 뭔지는 알 수 없었다.

그럼, 당시 한국 음반 도매상의 입장에서 상식이란 어떤 것이었을까. 그전까지 청계천 도매업자들에게 음반이라고 함은, 1960년대를 지배한 이미자李美子(1941~)[24]의 음반, 즉《동백아가씨》나《섬마을 선생님》같은 것을 의미했다. 즉, 가수의 얼굴이 앨범 재킷 한가운데 커다랗게 들어가

[24] 한국의 대중가수. 1941년 10월 30일 서울에서 태어났다. 문성여자고등학교 3학년 때인 1958년 티브이 노래자랑 프로그램에 출연해 1등을 한 뒤, 이듬해 〈열아홉 순정〉으로 데뷔했다. 이어 1964년 〈동백아가씨〉를 발표해 35주 동안 가요 순위 1위를 차지하면서 대중적인 인기를 끌었다. 이듬해 말 창법이 왜색조라는 이유로 〈동백아가씨〉는 방송금지곡이 되고, 뒤따라 발표한 〈섬마을 선생님〉과 〈기러기 아빠〉도 방송금지곡으로 묶인 뒤, 곧 음반 제작과 판매까지 금지되었다. 그러나 타고난 목소리와 특유의 고음, 뛰어난 가창력과 무대 매너를 바탕으로 이후에도 계속 수많은 노래를 히트시키면서 한국 대중음악을 대표하는 여성 가수로 인기를 모았다. 대표적인 히트곡으로는 〈황포돛대〉· 〈울어라 열풍아〉·〈여자의 일생〉·〈황혼의 블루스〉·〈흑산도 아가씨〉 등이 있고, 2004년까지 약 2,100여 곡에 달하는 곡을 발표했다. 이는 한국 대중음악 사상 가장 많은 취입곡 기록이다. 이밖에도 약 500여 장의 음반을 발표해 최다 음반 판매기록은 물론, 45년에 달하는 최장 기간 가수 활동 기록 등 여러 기록을 가지고 있다. 2002년에는 평양에서 남북 동시 티브이 생중계로 특별공연을 열기도 했다. 1995년 대한민국 연예예술상 대상과 함께 화관문화훈장을 받았고, 대한민국 가수왕 3회, MBC 10대가수상 10회를 받았다. 2004년에는 대중가수로는 처음으로 민족문학작가회의 우정상을 받기도 했다. 트로트의 여왕, 엘레지의 여왕으로 불린다.

있어야 했다. 당시의 이미자 씨를 우습게 생각하면 안 된다. 1964년 비틀스가 전 세계를 강타할 때, 1964년 한국을 지배한 곡은 이미자의 〈동백아가씨〉였다. 이미자의 《동백아가씨》는 한국 음반사상 처음으로 판매고 10만 장을 넘어선 최초의 음반이다. 1964년은 음반 시장이라고 부를 만한 인프라가 없던 시절이다. 6·25전쟁 때문에 남은 게 없었다. 그래서 3,000장만 팔려도 '빅 히트'라고 할 때였다. 그런 때 10만 장을 돌파한 음반이 바로 《동백아가씨》다. 1964년도에 미국에서 판매된 음반의 58퍼센트가 비틀스 판이라고 했는데, 1964년 당시 한국에서 판매된 모든 음반의 70퍼센트가 이미자의 음반이었다.

트로트와 반일

우리는 흔히 이미자를 트로트trot 가수, 뽕짝25 가수라고 한다. 트로트는 본래 식민지 시대 한국의 대중음악이다. 정확하게 말하면, 이 트로트의 본적지는 일본의 엔카演歌26이며, 식민지 시대 한국으로 건너와서 트로트가 된 것이다. 하지만 나훈아·설운도·송대관 선생들은 트로트를 한국 고유의 전통음악이라고 주장하고 있다. 왜 그러시는지 충분히 이해는 한다. 하지만 모든 것을 용서해도 일본만은 안 된다. 이성적으로 일본을 용서하지 않는 게 아니다. 하지만 감정적으로는 절대로 용서되지 않는다. 그리고 이것은 당연한 것이다. 교육 수준도 어느 정도 높아졌고, 글로벌 스탠더드를 지키는 입장에서, 우리는 그 어떤 외국 팀이랑 경기를 해도 이제 더 이상 쇼비니즘chauvinism27적인 광기를 보이지 않는다. 예를 들어, 우리가 스페인과 경기를 해서 5:0으로 진다한들, 스페인을 비난하지 않는다. 우린 성숙해졌다. "역시 스페인 축구는 예술이야. 아직 우리가 가야 할 길

[25] '트로트'를 속되게 이르는 말. 또는 그 가락의 흉내말.

[26] 일본의 대중음악. 일본 대중들 사이에 널리 불리는 가곡을 말하며, 악곡의 구성과 리듬, 반주 악기의 구성 등은 서양 대중음악의 형식을 따르지만, 멜로디는 일본의 전통적인 음감에 따라서 작곡된다. 가사에는 눈물, 비, 이별 등의 단어가 빈번하게 쓰이며, 주제는 이별, 체념, 미련, 사랑 등의 감상적인 것이 많다. 사랑을 노래하는 것이라 해도 이룰 수 없는 사랑이 대부분이고, 항구, 배, 플랫폼 등을 배경으로 하는 감상적인 노래가 많다. 특히, 애절한 심정으로 노래하는 엔카는 한국

의 대중음악과도 유사한 정서를 가지기 때문에 일부 한국 대중음악이 일본에서 유행하기도 하며, 반대로 일본의 엔카가 한국에서 유행하기도 한다. 엔카는 노래로 의견을 표현한다는 의미, 즉 계몽적인 내용의 연설演說을 가요歌謠로 표현한다는 의미이다.

[27] 국가의 이익을 위해서는 방법과 수단을 가리지 않는 광신적인 애국주의나 국수적인 이기주의. 프랑스의 연출가 코냐르Cognard가 지은 속요 《삼색 모표》에 나오는, 나폴레옹을 신처럼 숭배한 프랑스 병사의 이름 니콜라 쇼뱅Nicholas Chauvin에서 유래했다.

은 멀었다." 이런 이야기를 주고받을 정도가 되었다. 그런데 유일한 예외 국가가 있다. 일본이다. 축구를 할 때도 우리는 일본을 무조건 이겨야 한다. "이겨!"의 수준이 아니다. "죽여!"의 수준이다. 한일전을 하면, 우리는 어쨌든 지면 안 된다.

트로트의 국적에 관한 논쟁은 4장에서 집중적으로 이야기하겠다. 식민지 시대 한국의 대중음악이었던 트로트는 해방이 되고 난 후 와르르 무너진다. 1948년 남·북한이 분단되면서 남한과 북한에 각각 단독정부가 들어섰다. 38선 이남에는 대한민국이 들어섰고, 이승만이 대통령에 취임했다. 이승만은 4·19혁명으로 하야할 때까지 그 이후 12년간 한국을 통치하는데, 이승만 정부의 국시國是는 '반공'反共과 '반일'反日이었다. 이승만은 친일파를 기반으로 집권했으면서도 국시는 반일을 내세웠다. 그는 정말 정치 공학의 귀재였다. 그것이 막 식민지에서 벗어난 대한민국 대중들의 민족적 열기를 자기편으로 끌어들일 수 있는 길이라고 생각했던 것이다. 그는 상식을 넘어서는 대일본 정책을 취했다. 일본이 과거를 정리·청산하고 새롭게 정식으로 국교를 맺자고 끊임없이 요청했지만, 이승만은 12년의 집권 기간 동안 일본과의 국교를 완전히 단절시켜버렸다. "일본과 국교를 맺으면, 대사관이 들어올 것이고, 대사관이 들어오면 일본 국기가 게양될 것이다. 대한민국 땅에서 일장기가 휘날리는 꼴을 절대로 볼 수 없다"는 것이 그의 뜻이었다. 그래서 아예 일본과의 국교를 끊어버렸다. 이런 일본과의 관계 때문에 유명한 사건이 일어난다. 1954년 한국이 최초로 월드컵에 진출했던 스위스 월드컵[28] 때, 아시아·아프리

[28] 1954년 스위스 월드컵은 6월 16일부터 7월 4일까지 열렸다. 출전국은 잉글랜드, 브라질, 서독, 터키, 우루과이, 이탈리아, 헝가리 등 16개국이었다. 한국은 헝가리, 터키, 독일과 B조에 속했다. 한국 월드컵 대표팀이 스위스 취리히에 도착한 것은 6월 16일. 대회는 이미 막이 올라 있었다. 전쟁 직후의 어려운 경제 사정 때문에 미리 현지에 도착해서 적응 훈련을 할 수가 없었다. 한국 경기는 이튿날 오후 3시 벌어졌다. 항공편은 미군 전용기였는데, 선수들의 발이 바닥에 닿지도 않아 선수들의 피로도는 엄청났다. 선수단 전원이 함께 가지도 못했다. 여행사의 실수로 김용식 감독과 선수 12명이 먼저 도착한 후 2진은 2차전 직전에야 스위스 땅을 밟았다. 세계의 언론은 미지의 팀 한국에 주목했다. 특히, 경기 시간을 불과 10시간가량 앞두고 도착한 것에 대해 열띤 취재를 벌였다. 6월 17일, 첫 상대는 헝가리였다. 헝가리는 당시 세계 최강이었다. 무려 그 대회 우승팀인 서독팀과의 경기에서 8:3으로 이긴 팀이었다. 서독팀이 8골이나 먹고 대패를 한 것이다. 김용식 감독은 "절대로 공세를 취하지 말고 수비에만 치중하다가 찬스가 나면 역공을 펴라"고 주문했다. 출발은 좋았다. 전반 25분까지 박빙의 승부를 펼쳤다. 그러나 푸스카스에게 선제골을 내준 후 양상은 달라졌다. 전반에만 다섯 골을 허용한 한국은 후반 네 골을 더 내주며 0:9로 대패했다. 더구나 후반 들어 한국 선수들이 여기저기에서 털썩 주저앉기만 해 관계자들을 어리둥절케 했다. 이 경기는 현재 월드컵 최다 골차 경기로 역사에 기록되고 있다. 반면 골키퍼 홍덕영은 영웅이었다. 파상공세에도 불구하고 아홉 골밖에 허용하지 않은 것은 기적이었다. 홍덕영은 "헝가리 선수들의 슈팅이 너무 강해서 가슴과 배가 얼얼했을 정도였다"고 말했

카·오세아니아 전 지역에 진출권이 딱 한 장이었다. 하필이면 그 마지막 한 장을 두고 한국과 일본이 붙게 되었다. 그때도 피파FIFA[29] 룰에 의해 홈 앤드 어웨이Home and away[30] 경기를 해야 했다. 에이 매치A match[31]는 각국 의 국가를 경기 전에 연주한다. 한국에서 한일전을 할 때 지금은 없어진 동대문운동장[32]에서 〈기미가요〉君が代[33]가 나올 수밖에 없었다. 이승만 정 부는 "그냥 포기하자! 월드컵, 나가지 말자!"라고 했다. 그러자 그 당시 대 한축구협회 단장은 지금의 청와대인 경무대景武臺에 가서 대통령에게 "그 러면 우리가 일본에 가서 두 게임을 다하고 오겠습니다"라고 보고한다. 아무리 축구를 모르는 이승만이 봐도 그건 너무 불리했다. 그래서 이렇게 물었다.

"만약에 지면 어떻게 할래?"

이에 단장은 망설이지 않고 이렇게 대답했다.

다. 2차전은 6월 20일 벌어진 터키전이었지만 한국은 터키의 적수가 아니었고, 헝가리전에 비해 2골이 적은 0:7로 패한 것에 만족해야 했다. 이로써 한국은 2전 전 패로 조별 예선 탈락이 확정됐고, 서독과의 예선 마지 막 경기는 열리지 않았다.

[29] 국제축구연맹. 축구를 통괄하는 국제단체. 1904 년 프랑스·스위스·네덜란드·벨기에·스페인·스웨 덴·덴마크의 7개국이 설립했으며, 1999년 현재 166개 국의 가맹국을 두고 있다. 한국은 1947년에 가입했다.

[30] 자기의 홈그라운드에서 상대를 맞아 경기한 다음, 같은 상대의 홈그라운드에 가서 그 상대와 경기를 하는 방식을 말한다.

[31] 국제축구연맹FIFA이 인정하는 국가대표팀 간의 경기. 정식 영어 표기는 'International A Match'다. 'A'란 한 국가의 가장 우수한 선수들로 구성된 팀이라는 뜻이다. 국가대표팀 간의 경기는 공식 경기일 경우에 에이 매치로 기록되며, 모두 FIFA에 보고하도록 규정되 어 있다.

[32] 서울시 중구 을지로 7가에 있던 운동장. '서울운 동장'이라고도 했다. 면적 9만 5764㎡, 1925년 5월 에 착공하여 1925년 10월에 준공한 종합경기장이다. 한국 스포츠의 발전과 한국 경기사와 함께했는데, 시

설이나 규모의 빈약함은 8·15해방 뒤에도 한동안 벗 어나지 못했다. 1962년의 보수공사로 육상경기장을 비롯 야구장·수영장·배구장·테니스장 등이 국제 규 모의 운동 경기를 치를 수 있는 시설을 갖췄고, 1966 년 대대적으로 확장 공사를 했다. 이때 야구장에 야 간 조명시설이 마련되었다. 1968년 보수공사로 메인 스타디움인 육상경기장이 면모를 갖추었다. 그러나 2003년 3월부터 육상경기장은 폐쇄되어 임시 주차장 및 풍물시장으로 사용되었고, 동대문운동장은 2007 년 12월 18일부터 철거를 시작하여 폐장되었다. 부지 에는 동대문역사문화공원이 2009년 10월 27일 개장 했으며, 동대문디자인플라자가 2014년 3월 개장했다.

[33] 일본의 국가國歌이다. "천황의 통치시대는 천년 만년 이어지리라. 돌이 큰 바위가 되고, 그 바위에 이끼 가 낄 때까지"라는 천황의 시대가 영원하기를 염원하 는 내용이다. 1880년 메이지 천황의 생일축가로 처음 불려진 뒤 일본의 국가로 사용되었다. 제2차 세계대전 후 폐지되었던 것을 1999년 다시 일본의 국가로 법제 화되었다. 군인도 아닌 극우단체 회원들이 군복을 차려 입고 야스쿠니 신사를 참배할 때 주로 부르는 노래이기 도 하다. 일제강점기 때 조선총독부는 일본 정신이 가 장 잘 드러나는 이 노래를 조선인의 황민화 정책을 위 해 하루에 한 번 이상, 또한 각종 집회나 음악회, 각 학 교 조회시간, 일본 국기 게양과 경례 뒤에 반드시 부르 게 했다.

"만약에 지게 되면, 우리 선수단은 현해탄을 다시 건너오지 않겠습니다."

진짜 살벌한 이야기다. 현해탄은 우리와 일본 사이에 있는 바다로 대한해협에 속한다. 그때는 그렇게 불렸다. 다시 말해, 경기에 지면 바다를 안 건너오겠다는 거다. 선수들이 만일 경기에 두 번 지면, 다시는 고국으로 돌아올 수 없는 거였다. 이들은 정말 비장한 심정으로 도쿄 요요기代々木 국립경기장에 들어선다. 두 경기를 거기서 다 한다. 첫 경기에서는 아시아의 스트라이커였던 최정민崔貞敏(1930~1983)[34]과 안경 낀 윙어인 정남식 鄭南湜(1917~2005)[35] 이 두 골씩을 넣어서 5:1로 이긴다. 그리고 두 번째 경기에서는 2:2로 비겨서 우리가 처음으로 월드컵에 나가게 된다. 정말 만화에서나 나오는 이야기다. 당시 일본에 대한 우리의 마음이 그랬다.

이야기 나온 김에 그렇게 일본에 이겨 월드컵에 진출한 한국 팀 이야기를 조금만 더 하자. 그렇게 해서 6·25전쟁 직후인 1954년, 한국 팀은 처음으로 스위스 월드컵에 참가하게 되었다. 한국 팀이 스위스에 도착한 건 첫 경기 바로 전날이었다. 비행기를 무려 40시간이나 타고 가서 다음날 바로 경기를 뛰어야 하는 것이다. 현지 체류비용이 없었기 때문이다. 그 당시 못 먹고 자란 한국 국가대표팀은 비행기에서 내릴 때 멀미 때문에 거의 다 기어서 내려왔다고 한다. 쌍발기를 타고 40시간을 갔으니 그럴

[34] 어려서부터 축구에 재질을 보였으며, 평양 종로국민학교와 평양 체신전문학교를 다니면서 배구·축구 선수로 이름을 날렸다. 1·4후퇴로 남하하여 육군특무부대인 CIC팀에 입적했으며, 김용식에 의해 대표선수로 발탁되어 1952년부터 10여 년간 국가대표선수로 활약했다. 걸음마 단계였던 1950년대 한국 축구를 아시아의 강자로 승격시키는 데 큰 몫을 한 그에게 '아시아 황금의 다리', '동양 제일의 다리' 등의 별명이 붙었다. 1954년 마닐라아시아경기대회와 1958년 동경아시아경기대회, 1956년과 1960년의 제1회 및 제2회 아시아축구선수권대회의 한국 우승은 그의 뛰어난 활약 때문이었다.

[35] 역시 어려서부터 축구에 탁월한 재능을 선보였던 그는 보성전문(현 고려대학교)과 조선전업, 조선방직, 첩보대 등에서 선수 생활을 했다. 1946년에 국가대표 선수로 데뷔하여 1948년 7월 6일에 홍콩과 첫 에이 매치 경기를 치렀는데 정남식이 4골로 해트트릭을 기록하며 사상 첫 에이 매치 해트트릭 기록자와 대한민국의 첫 에이 매치 득점자로 자리 잡았다. 1948년 런던 올림픽 때는 첫 국제 경기에서 한 골을 터트려 팀의 5:3 승리에 기여를 했다. 1954년 피파 월드컵 예선 일본과의 경기에서는 해트트릭을 기록하며 대한민국 축구가 월드컵에 진출하도록 큰 기여를 했다. 그해에 은퇴를 한 뒤 1959년 7월에는 대한민국 축구 국가대표팀의 코치를 맡았고, 1965년 8월 대한민국 대표팀을 맡아 메르데카컵대회에서 우승을 이루는 등 후진 양성에도 열정을 쏟았으며 1994년부터 1997년까지는 대한민국 OB축구회 회장으로서 축구인들의 복지와 위상을 높이는 데 힘썼다. 1994년부터는 2002년 피파 월드컵 유치위원과 조직위원으로 활동했다. 이런 공로로 지난 2003년 대한축구협회 창립 70주년 기념식에서 특별 공로패를 수상하기도 했다. 2005년 4월 5일에 향년 89세로 사망했을 때 그간의 업적을 기리기 위해 장례는 '축구인장'으로 치러지기도 했다.

만도 하다. 첫 경기의 상대는 당시 세계 최강이었던 헝가리 팀이었다. 당시 이 팀은 에이 매치 70연승을 하고 있었다. 그 대회 우승 후보로 거론되고 있었다. 그런 팀이랑 하필 첫 게임을 치르게 된 것이었다. 정상적인 컨디션으로 가서 붙어도 이기기 힘든 경기였다. 당연히 우리는 9:0으로 진다. 그리고 그 다음 경기는 2002년 월드컵 때 한국과 3·4위전에서 만났던 터키에게 7:0으로 진다. 외신들은 당시 첫 경기에서 9:0으로 크게 졌음에도 불구하고 한국 팀의 플레이를 굉장히 높이 평가했다. 전반 25분 동안 단 한 골도 허용하지 않기 때문이다. 그때 페렌츠 푸스카스Ferenc Puskas(1927~2006)[36]라는 위대한 공격수가 이끄는 헝가리 팀과 맞붙은 대부분의 유럽 팀들이 모두 15분 안에 골을 먹었기 때문이다. 헝가리 팀은 그 대회에 우승한 서독팀에게도 치욕의 8골을 넣었다. 그런데 한국 국가대표팀은 무려 25분간 골을 안 먹은 것이다. 이 때문에 외신들이 극찬을 했다. 한국의 골키퍼는 홍덕영洪德泳(1926~2005)[37]이었는데, 그는 공만 잡으면 관중석으로 냅다 공을 찼다고 한다. 제대로 처리하면 바로 헝가리 팀의 공격이 들어오기 때문에 쉴 틈이 없었기 때문이다. 그때는 공을 관중석으로 차면, 요즘처럼 볼 보이가 대기하고 있다가 바로 새로운 공을 주는 게 아니라, 관중한테 다시 그 공을 받아서 경기가 재개되었기 때문에 시간을 약간이나마 벌 수 있었던 것이다.

앨범 재킷의 변화

음반에는 수많은 사람들이 참여하지만, 청계천 음반 도매업자가 보기에 대중음악의 주인공은 바로 노래를 부른 가수였다. 그래서 그 가수의 얼굴이 음반 한가운데 딱 있어야 했다. 그래야 상품의 식별이 가능하다고 생각했다. 그런데 트윈폴리오의 앨범 재킷은 얼굴이 작게 풀 숏full shot[38]으로,

[36] '왼발 하나로 유럽을 평정한 사나이'. 1950년대를 풍미한 헝가리의 축구 영웅.

[37] 대한민국의 축구 감독이자 대한민국 축구 국가대표팀의 축구 선수였다. 그는 대한민국의 축구 선수로서 첫 해외 원정, 첫 올림픽, 첫 피파 월드컵에 출전했던 한국 축구의 1세대이다. 함흥고등보통학교와 보성전문학교를 졸업했으며 1948년 런던 올림픽과 1954년 피파 월드컵에 출전했던 골키퍼였고, 국가대표 은퇴 뒤에는 국제심판과 고려대 축구부 감독(1959~1962), 서울은행 감독(1969~1976), 대한민국축구국가대표팀(1970~1971) 감독, 대한축구협회 부회장(1985~1987)을 역임했고, 2002년 피파 월드컵 조직위원회 위원이었다.

[38] 인물의 머리부터 발끝까지 몸 전체를 보여주는 화면 크기나 그 장면을 포착하는 것.

그것도 두 명이나 나오기 때문에 사람 얼굴로 팔 수 없다고 생각했다. 그런 판은 당시 도매상의 상식에서는 도저히 상품이라고 생각할 수 없었던 것이다.

이후에도 도매상의 상식에서 벗어난 앨범들이 계속해서 나왔다. 한국 최초의 싱어송라이터의 앨범이라고 할 수 있는 김민기의 앨범을 보면, 클로즈업은 했지만 얼굴이 제대로 잘 안 나타나 있다. 반은 어둡다. 뭔가 아트적이다. 주목해야 할 앨범으로 배호裵湖(1942~1971)[39]의 것이 있다. 1969년에 가수왕이 되었던 배호는 그때 나이 27세였다. 하지만 당시 그의 노래를 들어보면, 목소리가 굉장히 노숙하다. 배호는 29세라는 아주 젊은 나이에 안타깝게도 신장염으로 죽었는데 그의 앨범 재킷만 해도 조금 세련되어서 버스트 숏bust shot[40]을 쓰고 있다. 그 다음에 주목할 만한 것은 〈아침이슬〉을 담고 있는 양희은의 데뷔 앨범이다. 어디서 찍었는지 바로 알 수 있다. 배경을 보면 옛날 어린이회관이다. 그리고 한국이 낳은 최초의 디바라고 할 수 있는 패티 김Patti Kim(1938~)[41]의 앨범이 있다.

[39] 1960년대 후반 트로트의 새로운 전성기를 대표하는 남자 가수. 독립운동을 했다고 알려진 부모 밑에서 장남으로 태어나 해방 후 입국하여 동대문 밖 창신동에서 성장했다. 1955년 아버지가 죽자 부산으로 내려가 모자원에서 생활했으나, 삼성중학교 2학년을 중퇴하고 1956년 상경하여 외삼촌 김광빈의 수하에서 대중음악을 시작하여 김광빈악단의 드럼 주자로 미8군 무대와 방송국 등에서 활동했다. 1964년에 〈두메산골〉, 〈굿바이〉로 음반을 내며 본격적으로 솔로 가수 활동을 시작했다. 1967년 신장염 발병으로 병상에 누래한 〈돌아가는 삼각지〉가 히트하여 톱 가수 반열에 올랐고 〈누가 울어〉, 〈안개 낀 장충단공원〉 등이 연달아 히트하면서 1967년 방송사들이 수여하는 가수상을 휩쓸었다. 이로부터 타계 때까지 쉬지 않고 신곡을 냈고, 입원과 퇴원을 반복했으며 심지어 휠체어에 의지해 무대에 오르기도 했다. 1971년 〈마지막 잎새〉를 유작으로 남기고 타계했다. 그가 부른 초기의 대표곡은 〈두메산골〉이 트로트일 뿐, 〈굿바이〉, 〈차디찬 키스〉 등 초기의 작품은 재즈나 라틴음악 등이 섞인 스탠더드 팝 계열의 작품이었다. 그러나 이미자의 〈동백아가씨〉 이후 트로트가 부활한 흐름을 타고 트로트 곡인 〈돌아가는 삼각지〉가 히트하면서 그는 1960년대 후반 트로트를 대표하는 남성 가수로 자리 잡았다. 그의 가창은 일제강점기부터 1950년대까지의 트로트 가수들과 달리, 스탠더드 팝의 남자 가수들이 보여준 중후한 저음을 그 특유의 바이브레이션으로 강조하고 절정부에서 애절

한 고음을 구사하는 방식으로, 오기택과 남일해에서 시작하여, 남진으로 이어지는 1960년대식의 새로운 남성 트로트 창법의 중심에 서 있다. 또한 인기 절정이던 29세에 타계함으로써 요절 가수 신드롬을 불러일으키며, 오랫동안 그를 모방한 가짜 배호 음반들이 판을 치는 등 긴 인기를 누린 가수이다.

[40] 인물을 대상으로 했을 때 가슴을 중심으로 한 상반신에 해당하는 화면 크기, 또는 그 장면을 포착한 것을 통칭한다.

[41] '한국 최고의 디바'로 불린 가수. 〈초우〉, 〈이별〉, 〈가시나무새〉, 〈그대 없이는 못 살아〉 등 수많은 히트곡의 주인공. 1958년 미8군 무대에서 린다 김으로 출발했으나 1959년 패티 김으로 바꾸고 본격적으로 가수 활동을 시작했다. 1962년 대한민국 최초의 리사이틀 공연, 1971년 최초의 디너쇼는 물론 일본 등 동남아시아와 미국 등 서구권까지 진출하여 카네기홀과 호주 시드니 오페라 하우스 공연을 성사시키는 등 대한민국 최초라는 수식어를 여럿 받았다. 1978년 대중음악 가수로서는 처음으로 세종문화회관 대강당에서 공연을 열었고, 1996년에는 문화훈장 5등급을 받기도 했다. 1966년 작곡가 길옥윤과 결혼했지만 1972년에 이혼했으며 슬하에 정아, 카밀라 두 딸을 두고 있는 그녀는 2012년 2월 15일, 순회 은퇴공연을 끝으로 무대에서 내려왔다. 가수 생활을 한 지 54년 만이다.

이미자 스테레오 힛트송 제3집 / 백영호 작곡집
이미자, 미도파/지구레코드공사, 1967.

누가 울어
배호, 뉴스타레코드, 1966.

튄·폴리오 리사이틀
트윈폴리오, Jigu, 1973.

김민기 1집
김민기, 대도, 1971.

 1969년 9월 19일에 등장했던 한대수의 첫 앨범 사진은 진짜 엽기적이다. 2장 시작 부분에 있다. 나는 한국 음반사상 위대한 재킷 디자인 베스트 10을 꼽으라면, 2위에 이 앨범을 꼽고 싶다. 이것은 자기가 자신을 찍었다. 물론 자기 자신이 사진작가였기 때문이지만 이것은 일종의 자화상이다. 썩 훌륭해보이지 않는 얼굴을 더 위악적으로 만들어 찍었다. 이게 수배범 사진이지, 어떻게 음반 재킷 사진이라고 할 수 있을까. 그러나 1위도 한대수의 앨범이다. 뒤에 나온다.

 트윈폴리오나 양희은의 앨범 재킷은 대표적인 청년문화의 것이다. 주류 문화, 즉 어른들의 것과 비교가 된다. 특히, 양희은은 아예 얼굴을 숙이고 땅바닥을 보고 있다. 그리고 양희은이 입은 옷을 보자. 지금은 상상이 안 되겠지만 그 당시에는 정말 매력적이었다. 나는 10대 시절 양희은을 섹시하다고 생각했다.

 청년세대를 대표하는 양희은과 기성세대를 대표하는 패티 김을 비교해보자. 일단 패티 김은 지금 봐도 결코 이효리에 밀리지 않는 완벽한 비주얼을 가지고 있다. 살짝 파인 가슴골까지 말이다. 이때 패티 김의 외모는 우랄 알타이Ural-Altai계 여성이 아니었다. 그 당시 유력 일간지를 보면, 모든 기자와 피디들이 패티 김을 사랑했다. KBS 방송 프로그램의 편성을 보면, 예능 프로그램의 반은 패티 김의 것이었다. 비록 음반 시장은 이미자가 지배하고 있었지만, 미디어 시장은 패티 김이 지배하고 있었다. 왜? 바로 압도적인 비주얼 때문이었다. 그때 중앙일간지에 나온 패티 김의 신체 사이즈는 36-24-35였다. 실제로 앨범을 보면 헤어나 메이크업, 이 자체가 상품이라는 걸 알 수 있다. 그런데 양희은이 데뷔 앨범의 재킷을 찍은 것은 1971년 대학교 1학년 때였다. 서강대학교 사학과 71학번이었다. 경기여고 출신의 생머리에 청바지, 청남방, 운동화 그리고 언제나 소품처럼 가지고 다니는 기타 케이스가 있다. 자세히 보면 화장도 안 했다.

 그러니까 당시 청계천 음반 도매업자의 입장에서는 '이게 뭐야? 왜 연예인이 아닌 평범한 대학생의 판을 만들어서 나한테 팔라고 갖다준 거지?'라고 생각하는 게 당연했다. 다시 말해 도매업자들이 볼 때 이들은 프로페셔널한 연예인, 가수가 아니었던 것이다. 1971년이 되기 전까지 이런 일은 단 한 번도 없었다. 그랬던 한국의 음반 시장에 변화의 물결이 밀려들기 시작한 것이다.

양희은 고운노래 모음
양희은, 유니버어살레코드, 1971.

PATTI KIM ON STAGE
패티 김, 신세계, 1973.

모던 포크의 특징

새로운 통기타를 바탕으로 해서 만들어진 문화를 '모던 포크'modern folk라고 한다. 포크folk라는 말은 글자 그대로 '민요'라는 뜻이다. 모든 나라에는 다 민요가 있다. 그런데 20세기 대중음악에서는 미국에서 등장한 새로운 현대의 민속음악에 해당하는, 1950년대부터의 대중음악 장르를 가리켜 포크 앞에 모던을 붙인 모던 포크라고 불렀다. 이 모던 포크라는 음악은 포크라는 말에서 감지되듯이 민중적 감수성을 이미 기본적으로 가지고 있었다. 그래서 과거 봉건시대 때 불렸던 민요를 새롭게 현대적으로 기타로 편곡해서 리메이크하는 가수들이 많았다.

가령 서유석(1945~)이 부른 〈타박네야〉[42]는 원래 우리 전래 민요다. 〈진주낭군〉이라는 제목으로 음반에 담았던 〈진주난봉가〉[43]는 경상도 지역의 실제 민요였다. 그것을 통기타 반주로 현대적으로 불러서 새롭게 재

[42] "다북(복)녀·따복녀·타박녀·다(따)북네·타복네" 등 다양하게 불리며 전국적으로 분포되어 있다. 1924년 엄필진嚴弼鎭이 지은 『조선동요집』朝鮮童謠集에는 '다북네·싸북네'라는 이름이 나오며, 1939년 임화林和가 지은 『조선민요집』朝鮮民謠集에는 '타복네', 1940년 김소운金素雲이 지은 『구전동요집』口傳童謠集에는 '다북네·타복네·따복녀'가 등장한다. 이밖에 지방에 따라 '따분새'(군산)·'따분자'(수원)·'다분다'(가평)·'터분자'(대덕)·'따옹녀'(삼척)·'다박머리'(함안) 등으로 음전흡轉되어 불리기도 한다. 명칭에 대해서는 여러 가지 설이 있다. 엄필진은 〈내 어머니 젖맛〉이라는 성천 지방 동요를 소개하고 나서, 뒤에 "짜북 싸북 싸북네라 함은 평안북도 지방의 방언으로 머리 다부룩한 소녀를 일으는 말이요"라고 주를 달아놓았다. 일본인 다카하시高橋亨는 〈북선北鮮의 민요〉에서 '옥玉과 같이 맑은 얼굴의 소녀'라고 해석했다. 이밖에 홍경래의 난이 일어났던 1811년(순조 11) 평안도 가산 다복동多福洞에서 유래했다는 설도 있고, 심청이 죽은 어머니를 찾는 노래에서 시작되었다는 설도 있다. 형식은 4·4조를 기조로 하고 있으며, 문답법·과장법·반어법을 통하여 금기와 불가능의 세계를 가능의 세계로 승화, 성취시키고 있다. 노래 가사는 다음과 같다. (문) 싸북싸북네야 너 울면서 어데 가니 (답) 내 어머니 무든 곳에 젖 먹으로 나는 가네 (문) 물 깊허서 못 간단다 山 놉하서 못 간단다 (답) 물 깁흐면 헴처가고 山 놉흐면 기여가지 (문) 가지茄子 줄게 가지 마라 문배 줄게 가지마라 (답) 가지 실타 문배 실타 내 어머니 젓을 내라 (결사) 내 어머니 무덤 압헤 달낭참외 열넛기로 한가싸 서맛을 보니 내 어머니 젓맛일세 (성천)

[43] 경상남도 진주 지역에서 전해오는 민요. 〈진주낭군가〉라고도 불린다. 〈진주난봉가〉는 '① 남편에게 외면당함, ② 남편의 외도를 목격함, ③ 남편이 아내의 죽음을 안타까워함'이라는 세 단계로 구성되어 있다. 가난한 시집에서 시집살이를 하는 여인의 남편인 진주낭군이 기생을 첩으로 데려와 아내를 외면하자 아내는 목을 매 죽고, 죽은 아내를 보고서야 진주낭군이 후회하는 내용이다. 일반적으로 시집살이요는 시집 식구나 시어머니가 직접적인 갈등의 대상이 되나, 〈진주난봉가〉에서는 남편의 외도가 직접적인 갈등의 원인이 된다. 임동권이 쓴 『한국민요집 IV』에 채록되어 있으며, 1996년에 박이정에서 간행한 『시집살이 노래 연구』에도 약간 다른 가사로 정리되어 있다. 노래 가사는 다음과 같다. 울도 담도 없는 집에 시집 삼 년을 살고 나니, 시어머님 하시는 말씀, 아가 아가 메느리 아가, 진주낭군을 볼라거든 진주 남강에 빨래를 가게. 진주남강에 빨래를 가니 물도나 좋고 돌도나 좋고. 이라야 철석 저리야 철석 어절철석 씻고나 나니. 하날 겉은 갓을 씨고 구름 같은 말을 타고 못 본 체로 지내가네. 껌둥빨래 껌께나 씻고 흰 빨래는 희게나 씨여. 집에라고 돌아오니 시어머님 하시 말씀, 아가 아가 메느리 아가, 진주낭군을 볼라그덩, 건너방에 건너가 가서 사랑문을 열고나 바라. 건너방에 건너가 가서 사랑문을 열고나 보니, 오색 가지 안주를 놓고 기생 첩을 옆에나 끼고 희희낙락하는구나. 건너방에 건너나와서 석 자 시 치 멩지 수건 목을 매여서내 죽었네. 진주낭군 버선발로 뛰어나와, 첩으야 정은 삼 년이고 본처야 정은 백 년이라. 아이고 답답 웬일고.

해석을 한 것이 서유석의 〈타박네야〉다. 미국에서 각종 백인 인종들이 자기네 조상들의 19세기 민요를 현대적으로 바꾸어서 불렀던 것과 비슷하다. 1910년대 중반 제1차 세계대전 중에 미국에서 400만 장이 넘은 판매고를 올리면서 전 세계인의 사랑을 받았던 〈대니 보이〉Danny Boy는 테너 가수 존 매코맥John McComack(1884~1945)이 아일랜드 민요를 부른 것이다. 이 노래는 한국에서도 〈아, 목동아〉로 번안되었다.

　　그렇지만 이 모던 포크에는 이런 민초적 성격보다 더 중요한 가치가 있다. 바로 '문학적 가치'다. 다시 말해서 모던 포크 문화는 대중음악 중에서도 음악적 요소보다는 문학적 요소, 다시 말해서 선율이나 리듬보다는 '가사'를 훨씬 중요하게 여기는 음악이었다. 그리고 모던 포크는 기본적으로 어쿠스틱acoustic한 최소의 악기들, 즉 통기타나 하모니카 등으로만 이루어졌다. 이런 모던 포크가 로큰롤 혁명이 일어나는 1960년대에 미국에서 폭발한다. 사실 포크 음악과 로큰롤의 관계는 그리 먼 것이 아니다. 모던 포크 자체가 결국 말의 음악이고, 말의 음악이라는 것은 의미를 담은 음악이기 때문에 기본적으로 체제 저항적이다. 물론 모던 포크에도 여러 계열이 있다. 그중에 트래디셔널traditional 계열은 순수한 민초성만을 강조하려고 한다. 그리고 옛날의 가치들을 아름답게 노래한다. '뉴 크리스티 민스트럴즈'The New Christy Minstrels 같은 그룹이 대표적이다. 이런 그룹은 이른바 프로테스트protest 계열, 즉 정치적 저항 계열을 비난한다. 포크 음악의 순수성을 해친다고 생각했기 때문이다.

밥 딜런과 그의 노래 가사

모던 포크 안에는 이런 트래디셔널 계열들도 있었지만, 역시 대중들과 압도적으로 커뮤니케이션을 한 것은 프로테스트 계열이었다. 이 저항 계열은 여러분이 잘 알고 있는 밥 딜런 같은 위대한 아티스트를 낳으면서 엄청난 사회적인 영향력을 가지게 된다. 그러나 이 포크 음악은 태생적으로 불행할 수밖에 없는 이유가 있었다. 사실 로큰롤과 댄스뮤직은 가사를 몰라도 된다. 알면 좋겠지만 가사가 크게 중요하지 않다. 몰라도 그냥 몸으로 느끼면 된다. 그래서 심지어 롤링 스톤스의 믹 재거Sir Mick Jagger(1943?~)[44]는 녹음할 때나 콘서트에서 노래를 부를 때 어떻게 하면 사람들이 가사를 못 알아듣게 부를까 무척 고민한다고 실제로 인터뷰에

서 털어놓기도 했다. 사람들이 가사를 알아듣는 순간 몸이 논리에 갇힌다고 봤기 때문이다. 자기가 하는 말에 무슨 의미가 숨어 있는지 생각하는 순간, 자신과의 교감이 사라진다고 본 것이다. 믹 재거는 똑똑한 사람이다. 반면에 포크 음악은 가사를 못 알아들으면 그냥 '염불'이 된다.

밥 딜런이 부른 〈블로잉 인 더 윈드〉Blowin' in the Wind가 대표적이다. 사실 〈블로잉 인 더 윈드〉는 이제 그냥 노래가 아니다. 미국에서는 문학사적 가치를 가진 노래다. 밥 딜런의 노랫말들은 미국의 국문학과인 영문학과의 현대시 영역에서 다뤄지기도 한다. 이 노래는 모두 3절로 이루어져 있는데, 똑같은 멜로디가 세 번 반복된다. 그리고 한 절은 세 개의 의문문과 한 개의 평서문으로 이루어져 있다. 구조가 똑같다. 굉장히 많은 은유를 하고 있지만 여기서 이야기하는 주제는 한 마디로 반전反戰이다. 그런데 그것을 굉장히 문학적으로 표현했다. 〈블로잉 인 더 윈드〉는 미국 사회에서 한국의 〈아침이슬〉에 해당하는 노래다. 이 노래는 밥 딜런의 두 번째 앨범 《더 프리휠링 밥 딜런》The Freewheelin' Bob Dylan에 담겼는데, 1963년 이 노래가 발표된 후, 모든 대학가의 시위 현장에서 학생들이 전부 이 노래를 부르면서 나갔다고 한다. 이렇듯 모던 포크 음악은 가사의 문학적 가치를 정확하게 이해할 때만 의미가 있다. 기본적으로 지적인 음악이다. 그렇지만 의미를 모르고 그냥 들으면 그저 웅얼거리는 독백에 지나지 않는다.

그렇기 때문에 모던 포크 음악은 대중성을 가질 수가 없다. 일단 지식인이 아닌 사람한테는 거리감이 느껴진다. 못 배운 사람들이 듣기에는 '아이, 잘난 척하네. 그냥 전쟁에 반대하면 될 것을 왜 이렇게 비비 꼬아서 이야기하는 거야?'라는 말이 절로 나온다. 게다가 음악적 즐거움이 떨어진다. 음악적으로 너무 단조롭다. 밥 딜런이 통기타와 하모니카만 들고서 노래를 부르는데, 최대 몇 명의 관객 앞에서 이런 노래를 부를 수 있겠는가. 10만 명이 들어찬 스타디움에서 부르면 어떻게 될까. 아무리 밥 딜런이라도 표값을 환불해 달라는 소리가 나올 것이다. 이런 노래들은 그 의미

[44] 영국의 가수이자 대중음악 작곡가. 켄트 주 다트퍼드에서 태어났다. 런던정치경제대학을 중퇴했다. 대학 재학시절부터 보컬그룹 활동을 시작하고, 1962년 롤링 스톤스를 결성하고 자작곡 〈라스트타임〉으로 크게 히트했다. 1964년 영국 내를 최초로 순회공연하고 1964~1975년에는 미국을 여러 차례 순회공연했으며, 또 1973년에는 유럽을, 1975년에는 미 대륙을 여행했다. 1969년 영화 〈네드 켈리〉Ned Kelly에 주역으로 출연하고 프랑스에도 수년간 체재했다.

Bob Dylan
Bob Dylan, Columbia, 1962.

의 속살을 소곤소곤 나눌 수 있는 정도의 청중을 대상으로 해야 제대로 공연이 가능하다. 우리로 치면 중극장 이상의 규모에서 이런 노래를 하면 상품으로서 가치가 없다.

밥 딜런과 비틀스

모던 포크 계열 가수인 밥 딜런이 제일 부러워했던 가수는 비틀스였다. 밥 딜런은 더 이상 자신을 폼 나게 평가해주지 않아도 좋으니 비틀스처럼 오빠 소리를 듣고 싶고, 돈을 벌고 싶다며 비틀스를 부러워했다. 비틀스의 판은 나오면 무조건 빌보드 차트 1위를 차지했지만, 밥 딜런은 30여 년간 음반을 냈지만 차트에서 1위를 차지한 곡이 하나도 없었다. 모든 음악책에 밥 딜런의 장chapter이 꼭 있을 정도로 음악사에서 가장 중요한 아티스트였지만, 그는 한 번도 1위를 한 적이 없었다. 〈라이크 어 롤링 스톤〉Like a Rolling Stone이 2위까지 올라간 게 최고였다. 그가 비틀스를 부러워 한 것도 이해가 간다.

그러면 비틀스는 누구를 제일 부러워했을까. 아이러니하게도 지적으로 보이는 밥 딜런을 제일 부러워했다고 한다. 비틀스가 1964년에 〈아이 원트 투 홀드 유어 핸드〉로 미국의 여고생들을 모두 자지러지게 만들었을 때, 이런 비틀스를 두고 굉장히 불쾌해하면서 그저 여고생의 호주머니나 터는 '오,예oh, yeah 밴드'라고 비판한 평론가들이 미국 내에 있었다. 비틀스는 그런 비난을 뛰어넘을 뭔가 완벽한 것을 원했다. 해가 바뀌어 1965년이 되자, 비틀스의 음악에서 밥 딜런의 흔적을 쉽게 찾아볼 수 있었다. 바로 전해까지 〈아이 원트 투 홀드 유어 핸드〉 같은 뻔한 사랑노래만 불렀던 밴드인가 싶을 정도로 비틀스는 어마어마한 사회적 문제의식을 담은 노래들을 내놓기 시작한다. 우리가 굉장히 아름다운 멜로디로 기억하고 있는 〈미셸〉Michelle 같은 노래도 사실은 페미니즘에 관한 노래다. 그리고 〈어 데이 인 더 라이프〉A Day in the Life 같은 노래는 현대인의 소외에 대한 노래이다. 갑자기 부두 노동자 계급의 자식들이 굉장히 지적으로 변한 것이다. 밥 딜런의 영향이라 할 수 있다.

예술가들은 진정한 라이벌이 있어야 한다. 밥 딜런 역시 비틀스의 영향을 받게 된다. 통기타만 껴안고 있다가는 20대 지식인들에게만 사랑 받을 뿐 나머지 팬 층으로 저변을 넓히기 어렵다고 판단한 그는 순수 포크

팬들의 열화와 같은 비난을 무릅쓰고, 1965년에 록 사운드로 무장한《하이웨이 61 리비지티드》Highway 61 Revisited라는 앨범을 내놓고, 일렉트릭 기타를 메고 나타났다. 그 당시 모든 열혈 포크 팬들에게 이것은 배신이고 배반이었다. 그래서 일렉트릭 기타를 메고 나온 첫 콘서트 때 팬들은 그에게 달걀을 던졌다. 그렇지만 밥 딜런이 일렉트릭 기타를 메고 나온 것은 굉장히 훌륭한 선택이었다. 그로 인해 포크와 로큰롤을 하나로 만든 '포크 록'folk rock[45]의 시대가 열렸기 때문이다. 그 이후 더욱 강력한 비판 의식의 대중화가 이루어지게 되었다.

이렇게 비틀스로 상징되는 록과, 밥 딜런으로 상징되는 포크는 장르적으로는 다른 음악이고, 출발도 달랐고, 그걸 누리는 계층도 달랐지만, 이 음악들은 어찌 보면 동지적 관계에 있는 이른바 협력 제휴 관계로 동반 성장하게 된다. 바로 비틀스와 밥 딜런의 관계가 대표적이었다.

이렇듯 미국에서 압도적인 대중성을 가지고 있었던 것은 비틀스의 로큰롤 음악이었다. 그런데 한국에서 새로운 세대혁명의 불쏘시개가 된 것은 로큰롤이 아니라 미국에서는 소수파의 음악이었던 통기타, 즉 포크 음악이었다. 왜 새로운 세대의 음악 혁명을 로큰롤이 주도하던 미국과 달리 태평양을 건너면서 한국에서는 통기타가 그 주역이 되었을까.

로큰롤과 패션의 관계

로큰롤 혁명은 1950년대 미국 백인 중산층의 10대 낙오자들이 주축이었다. 미국의 로큰롤은 어떤 어젠다로 자신들의 부모 세대들을 공격하고 위협했는가. 그들은 청교도주의에 반하는 섹스sex라는 화두를 가지고 노골적으로 그들이 가지고 있는 모든 가치관들을 무너뜨렸다. 이 로큰롤이 제시한, 10대 낙오자들의 섹스라는 화두는 1960년대에 와서 훨씬 고도화되어서 새로운 무브먼트movement를 만든다. 그게 바로 '히피즘'hippism이다.

[45] 1960년대 초반 미국과 영국에서 발생한 포크와 록의 퓨전 장르. 1965년 밥 딜런이 '뉴포트 포크 페스티벌'에서 일렉트릭 기타를 앞세운 밴드와 함께 공연한 것이 발단으로 여겨진다. 포크 음악의 순수함을 훼손했다며 밥 딜런을 비난하는 이들도 있었으나, 같은 해 밥 딜런의 원곡을 리메이크한 록밴드 버즈The Byrds의 〈미스터 탬버린 맨〉Mr. Tambourine Man이 히트하며 확산의 기반을 마련했다. 이후 터틀스The Turtles, 러빙 스푼풀The Lovin' Spoonful, 마마스 앤드 파파스The Mamas & The Papas 같은 뮤지션들에 의해 큰 인기를 얻었다. 포크의 어쿠스틱 기타 기반 연주에 일렉트릭 기타, 베이스, 드럼 등 록밴드 편성이 들어가는 것이 일반적인 특징이다. 포크 펑크folk punk, 사이키델릭 포크psychedelic folk, 포크트로니카folktronica 등 다양한 하위 장르를 양산했다.

히피hippie[46]라고 하면, 미국의 보수주의자들은 애비·애미도 없고, 아무하고나 자고, 떼로 모여 사는 몹쓸 것들이라고 공격하지만, 사실 히피즘의 핵심은 '사랑과 평화'love and peace다. "우리가 왜 서로 증오하고 약탈하고 전쟁을 해야 하는가. 사랑하고 평화롭게 살기도 바쁘다"고 주장한다.

이들이 제일 증오하는 가치는 '나인 투 파이브'9 to 5였다. 9시에 출근해서 5시에 퇴근하는 삶을 증오했다. 히피 패션의 상징이 무엇인가. 바로 장발이다. 잘 생각해보자. 엘비스 프레슬리가 처음 등장했을 때, 그리고 비틀스가 처음 등장했을 때, 머리 스타일은 어땠는가. 모두 짧았다. 그런데 로커하면 떠오르는 이미지가 장발이듯, 비틀스 역시 1965년부터 머리가 길어지기 시작한다. 이것은 곧 "우린 히피야" 또는 "우리는 히피즘을 신봉해"란 뜻이었다. 1990년대쯤 내가 홍대 근처에서 머리를 기르고 록하는 친구들한테 "너 왜 머리 기르니?"라고 물어보면, "폼 나잖아요!"라고만 대답했다. 그것은 본질에서 벗어난 대답이다. 로커 이전에 히피들이 머리를 길렀던 이유는 "나는 '나인 투 파이브'의 삶을 반대한다"라는 것의 상징이었다. 이 당시 자유분방해보이는 미국에서도 머리를 길게 기르며 직장 생활을 할 수는 없었다. 단정하게 머리를 자르고, 정장을 하고, 넥타이를 매고 나가야 했다. 그러므로 머리를 기른다는 것은 단순히 멋으로 그렇게 하는 게 아니라, "나는 고도의 자본주의가 규정하고 있는 나인 투 파이브의 삶을 반대, 거부합니다!"라는 메시지였다.

서태지와 아이들이 강렬한 기타 연주에 전통 악기를 조합한 〈하여가〉何如歌를 발표할 때 머리를 꼬아서 레게파마를 하고 나온 것은 레게reggae음악[47]을 한다는 상징이었다. 레게파마는 한국식 영어고, 정확한

[46] 1966년 미국 샌프란시스코에서 청년층을 주체로 하여 시작된, 탈사회적 행동을 하는 사람들을 일컫는 말. 이듬해에 뉴욕·로스앤젤레스·버클리·워싱턴 등의 대도시로 퍼져 나갔으며, 파리·런던까지 파급되었다. 어원에 관해서는 여러 설이 있는데, 해피happy(행복한)에서 나왔다는 설, 히프트hipped(열중한, 화가 단단히 난)에서 나왔다는 설, 재즈 용어인 힙hip(가락을 맞추다), 엉덩이를 뜻하는 힙hip, 갈채 등을 보낼 때의 소리 '힙, 힙' 등에서 나왔다는 설 등이 있다. 이들은 자신의 행복을 중요시하고, 진부한 물질문명에 비판적이다. 물질문명이나 국가·사회제도로부터 개인의 자유를 해방시키기 위해서 징병 기피·반전·인종주의에의 반대 등을 내세운 캠페인을 벌이며, 기관지도 발행하고 있다.

[47] 1968~1969년 카리브해 자메이카에서 발생한 새로운 대중음악. 전통적인 흑인 댄스뮤직에 미국의 소울뮤직 등의 요소가 곁들여 형성되었다. B. 말리(1945~1981)를 중심으로 한 '더 웨일러즈'The Wailers의 앨범 《캐치 어 파이어》Catch a Fire가 발표된 1972년 무렵, 미국의 대중음악에도 레게의 영향을 받은 음악이 나타나기 시작했으며, 영국의 록기타 연주자인 에릭 클랩튼(1945~)이 말리의 작품 〈아이 숏 더 셰리프〉I shot the Sheriff를 연주한 것이 계기가 되어, 미국과 유럽에서 말리의 인기가 급상승했고, 레게는 국제적으로 각광을 받았다. 1970년대 후반부터는 영국을 본거지로 한 레게 음악가도 잇달아 나타나고, 1980년대에는 토스트toast 또는 DJ라고 불리는 보컬형, 그리고 러버즈 록lovers rock이라 일컫는 러브 발라드적

단어는 '드레드록'dreadlock이다. 드레드록은 "나는 라스타파리아니즘 Rastafarianism[48]을 신봉하는 자입니다"라는 뜻이다. 라스타파리아니즘은 흑인왕국주의라는 뜻으로, 흑인이 주인이 되는 나라를 만들겠다는 것이다. 드레드록은 전사戰士의 표식이다. "더 이상 백인의 지배를 거부한다. 나는 라스타파리아니즘의 전사, 라스타다"라는 표식이었다. 이렇게 모든 패션에는 다 이유가 있다.

1976년에 섹스 피스톨즈Sex Pistols[49]라는 펑크록punk rock[50] 밴드가 등장하면서, 로커인데도 머리를 빡빡 깎고 나왔다. 왜 머리를 짧게 깎았을까. 그들은 머리 긴 기존 로커들의 타락을 더 이상 그대로 두고 볼 수가 없었다. 그래서 머리 긴 선배 로커를 비판하기 위해서 일부러 머리를 깎았다. 이게 바로 펑크의 상징이다. 가난한 로커들이 성공하더니 슈퍼모델과 놀아나고, 전용 비행기를 구입하고, 심지어 폴 매카트니Paul McCartney(1942~)[51]는 귀족의 상징인 유럽의 중세 고성을 사들였다. 이렇게 근원을 상실하고 이미 부르주아가 되어버린 선배 로커들에 대해 반대한다는 의미로 록의 상징이자 히피즘의 상징인 장발을 밀어버렸던 것이

인 것 등으로 다양화하면서 세계의 대중음악에 폭넓은 영향을 끼쳤다.

[48] 성서를 다르게 해석하여 예수 그리스도를 흑인으로 보고 에티오피아의 황제 하일레 셀라시에 1세(1892~1975)를 재림한 그리스도로 섬기는 신앙운동. 황제 하일레셀라시에 1세의 본명인 라스타파리 마콘넨에서 유래한 이름이다. 그는 24세 때 왕이 이슬람교도로 개종하자 이에 반대하는 그리스도교도들을 규합하여 정권을 잡고, 30세 때 메넬리크 2세의 딸 자우디트 여왕이 죽은 뒤 황제로 즉위했다. 하일레 셀라시에란 성부, 성자, 성령의 삼위일체를 뜻하는 말이다. 1930년대의 라스타파리운동은 자메이카와 도미니카에서 어려운 생활을 하고 있던 흑인들 사이에서 일어났는데, 마커스 가비의 '아프리카 귀환 운동'과 에티오피아의 라스타파리 황제 즉위에 고무되어 더욱 확산되었다. 라스타파리는 지금까지도 흑인들의 구세주로 여겨지고 있다. 그들은 흑인들은 원래 유대인이었으나 벌을 받고 환생하여 현재 백인들의 지배를 받는 것이라고 주장한다. 그들은 백인 문화와 그리스도교는 거부하지만 성서에서 발췌한 교리는 맹목적으로 믿고 따른다. 개인의 행복과 존엄성보다는 엄격한 윤리에 더 큰 비중을 두고 있으나, 마리화나 등을 흡입하는 것은 평화를 가져다주는 신비한 체험으로 여긴다. 1982년 영국 교회가 종교로 인정했다.

[49] 영국의 펑크록밴드. 1975년 런던에서 결성되었다. '영국 펑크록에 결정적인 역할을 한 밴드', '영국의 펑크 운동의 시초가 되었다'는 평가를 받고 있다.

[50] 1970년대 중반 이후 런던과 뉴욕에서 시작된 거칠고 반항적인 록 음악. 단순하고 강렬한 코드와 빠른 리듬을 기반으로, 과격한 옷차림과 정치 의식이 반영된 가사, 1960년대 초기의 비트 밴드에도 통용되는 심플한 사운드 등이 특징이다. 펑크는 '불량소년', '조무래기' 등의 뜻을 가지고 있다. 펑크록밴드로는 1970년대 '섹스 피스톨즈', '클래시' 등이 대표적이며, 1990년대 헤비메탈 사운드의 기성사회와의 타협에 식상한 젊은이들이 다시 펑크를 들고 나오기 시작하면서 소위 '네오펑크' 밴드가 등장했는데, 네오펑크 밴드로는 '오프스프링', '그린데이' 등이 있다.

[51] 영국의 작곡가이자 가수. 비틀스의 멤버로서 비틀스의 대표곡으로 꼽히는 〈예스터데이〉와 〈헤이 주드〉를 작곡했다. 비틀스 탈퇴 후 자신의 밴드 윙스Wings를 결성한 뒤 솔로로서도 큰 성공을 거두었다. 1979년 기네스북에는 모든 시대에 걸쳐 가장 성공적인 작곡가로 올랐으며, 영국 제일의 부호 가운데 한 사람으로 꼽힌다. 1999년 로큰롤 명예의 전당 공연자 부문에 올랐다.

다. 패션에는 그런 모든 철학적 내용들이 담겨 있다.

이에 비해서 한국에서의 첫 세대혁명은 그것과 많이 달랐다. 일단 10대가 아니었다. 한국 통기타 혁명의 주체는 20대였다. 10대는 아직 등장하지 않았다. 그리고 이 20대는 낙오자가 아니라 엘리트들이었다. 한국사회라는 개발도상국 최고의 청년 엘리트들이었다. 그리고 이들이 내세운 슬로건은 섹스가 아니라 비판적 낭만주의였다.

청년문화를 이끈 세대들

그럼 이 한국의 청년문화를 이끈 세대들은 어떤 사람들인가. 학번으로 따지면 69학번에서 74학번에 해당하는 이들은 1945년 이후 출생자들이다. 즉, 처음으로 태어날 때부터 식민지의 유산과 단절된 사람들이었다. 다시 말해서 꿈에라도 일본어를 배운 적이 없는 사람들이었다. 이들은 가장 민감한 10대 때 4·19혁명이라는 한국적 민주주의의 진정한 민중적 에너지의 움직임을 보고 경험했다. 4·19혁명 당시 그 주역은 고등학생들이었다. 고등학생들이 거리로 나오면서 4·19혁명이 시작된 것이다. 고등학생들이 먼저 거리로 나가니까 미적거리면서 우리도 나가야겠다면서 뒤이어 대학생들도 시위에 참여하기 시작했다. 그리고 그때까지 꼼짝도 않던 지식인과 교수들은 자기 제자들이 광화문 네거리에서 총에 맞아죽은 뒤에야 비로소 피켓을 들고 거리로 나섰다. 그게 바로 4·19혁명이었다. 그걸 10대 때 통과한 세대들이 20대가 되면서부터 한국의 청년문화를 이끈 것이다.

나는 한국의 20세기에서 가장 중요한 가치는 4·19혁명에서 시작되었다고 생각한다. 생각해보자. 우리는 1910년까지, 조선을 거쳐 대한제국까지 왕조를 경험했던 민족이다. 그리고 이후 34년 11개월 동안 식민지였다. 우리는 한 번도 공화주의, 공화제의 가치를 경험한 적이 없는 상태에서 얼떨결에 해방이 되었다. 그러고 곧 남북이 분단되고, 전쟁을 겪고 하느라고 민주주의를 학습할 틈이 없었던 국가이자 민족이다. 그래서 분명히 우리 손으로 선출한 대통령이었지만 이승만을 '국부'國父라고 불렀다. 대통령을 뽑았지만, 여전히 우리는 굉장히 봉건적이고 유교적인 사고방식으로 정치체제를 이해했던 것이다. 그런데 죽기 전까지 영원히 흔들리지 않을 것 같았던 이승만 체제가 고등학생들에 의해 무너졌다. 4·19혁명은 전 국민을 대상으로 한 한국 민주주의의 교과서였다.

대한민국 헌법 제1조 2항 "대한민국의 주권은 국민에게 있고, 모든 권력은 국민으로부터 나온다"라는 말이 법전에만 써 있는 글자인 줄 알았는데, 진짜로 '국가의 주권이 우리한테 있구나, 아무것도 아닌 내게, 시장에서 시금치를 팔고 있는 나에게 있구나!' 하고 정말 생생하게 가르쳐 준 역사교육의 분기점이었다. 이들은 그것을 가장 민감한 10대 때 통과한 세대들이었다.

이들은 재미있는 세대이기도 하다. 한편으로는 민주주의를 몸으로 겪으면서, 한편으로는 대학생이 되기 전, 박정희의 집권과 1965년 박정희 정권에서 이루어진 한일협정 체결을 통해 이른바 굴욕적인 한일 외교 관계의 정상화 과정을 보게 된다. 이걸 통해서 '우리가 진정한 민족독립 국가 맞아?' 하는 새로운 경험을 하게 된다. 그래서 이들은 '민주주의'와 '민족주의'라는 두 개의 가치를 본능적으로 가슴속에 품고 자랐다.

대학생이 되자 우리 문화에 대한 자각으로 모든 대학에 탈춤반, 풍물패 같은 동아리들을 만들었고, '우리말 바로 쓰기 운동'도 이때 시작되었다. 전통 민요 보급 운동도 일어나 대학가 서클에서 그런 활동을 볼 수 있었다. 대학 안에서 생활한복이라는 개량한복 붐도 이때부터 일어나기 시작했다. 고무신에 이상한 한복을 입고 학교에 나타나는 대학생을 심심찮게 볼 수 있었다. 즉, 우리 것에 대한, 민족주의적 가치에 대한 탐구가 이때 시작된다.

이 세대들은 이렇게 강력한 민족주의적 동기를 품고 있으면서도, 한편으로는 서구 문화에 대한 동경 역시 품고 있었다. 고무신에 이상한 한복 차림도 등장했지만, 청바지와 판탈롱pantalon[52]을 입고 학교에 오는 아이들도 많았다. 이들이 한 교실 안에서 생활하는 진풍경이 벌어졌다. 민족주의와 서구에 대한 동경이 그들의 품속에 동시에 동거하고 있었음을 말해준다. 이들은 대학에 가기 전까지 중·고등학교 때 늘 심야 FM 라디오방송에서 이른바 팝송을 들으면서 자랐고, 읽지도 않는 『타임스』지를 매번 사면서 영어 혹은 미국으로 상징되는 서구 문화에 대한 강력한 동경을 가지고 있었다. 굉장히 특이하고, 희한한 세대라 할 수 있다. 바로 이들에 의해서 새로운 한국의 세대혁명이 쓰이기 시작했다.

[52] 아랫부분이 나팔 모양으로 벌어진 여자용 바지.

그런데 왜 로큰롤이 아니었을까. 이미 서구에서 록 음악은 10대와 20대 모두의 것이 되었는데, 왜 한국에서는 이들의 언어가 되지 못했을까.

1980년대 광주의 경험을 겪으면서, 한국의 대학가에는 '반미'反美라는 화두가 떠오르게 되었다. 로큰롤은 1980년대가 끝날 때까지 세대혁명의 진보적인 음악은커녕 '미제국주의 문화'로 남게 된다. 그래서 1980년대 한국의 대학생들 중 로큰롤 팬들은 몰래 집에서 밤에 이불을 뒤집어쓰고 헤드폰으로 혼자 음악을 들어야 했다. 괜히 학교에 가서 레드 제플린 Led Zeppelin[53] 어쩌고 했다가는 "이 민족반역자!"라는 소리를 듣기 딱 알맞았기 때문이다.

이유는 또 있었다. 1960년대 한국 자본주의의 발달 수준 때문이었다. 다시 말해서, 1950년대 미국의 로큰롤이 미국 중산층의 10대 낙오자들의 문화가 될 수 있었던 것은, 그 아이들이 로큰롤 음악을 할 수 있는 경제적 여건이 마련되어 있었기 때문이다. 비록 트럭 운전사 출신의 고졸이라 할지라도, 로큰롤 음악을 듣고 연주할 수 있는 기본 여건을 그리 어렵지 않게 마련할 수 있었다. 예를 들면 이렇다. 카투사KATUSA[54]에서 아무리 힘든 보직이라 해도, 한국 육군에서 제일 편한 보직보다 훨씬 편하다. 즉, 미국은 부자 나라였고, 미국인은 호황기를 누리며 살고 있었다. 그 당시 미국에서 제일 밑바닥 인생의 낙오자라 해도 한국의 상류사회 젊은이들만큼은 유복했다. 로큰롤이 한국 젊은이들의 무기가 되지 못한 것은 바로 이런 차이가 존재했기 때문이기도 하다. 쉽게 말해 록 음악은 개발도상국의 젊은이들에게는 '넘사벽'이었다. 일단 돈이 너무 많이 들었다. 록을 하려면 일단 악기가 최소한 세 개는 있어야 했다. 기타, 베이스, 드럼. 이게 다일까. 아니다. 여기에 각각의 앰프와 마이크가 있어야 하고, 이걸 소리 나게 하는 콘솔console이 있어야 한다. 게다가 전기가 들어오는 밀폐된 방까지 있어야 한다. 뒷동산에서 열심히 연습해서 세계적인 록밴드가

[53] 영국의 록 그룹. 1970년대 블루스를 기반으로 한 하드록hard rock과 헤비메탈의 대중화에 앞장섰다. 싱글 중심이 아닌 앨범 중심으로 음반 제작 풍토를 바꾸는 데 기여했다. 1995년 로큰롤 명예의 전당, 2006년 영국 음악 명예의 전당UK Music Hall of Fame에 헌액됐고, 2005에 열린 제47회 그래미 어워드에서 '평생 공로상'을 수상했다. 대표 앨범으로 《레드 제플린 2》, 《레드 제플린 4》, 《피지컬 그래피티》 등이 있으며, 〈홀 로타 러브〉, 〈이미그런트 송〉, 〈로큰롤〉, 〈스테어웨이 투 헤븐〉, 〈져 메이커〉D'yer Mak'er(1973년 미국 빌보드 싱글 차트 20위) 등이 대표곡으로 꼽힌다.

[54] 정식 명칭 Korean Augmentation Troops to United States Army. 한국에 주둔하고 있는 미국 육군에 배속된 한국 군인.

되었다는 이야기를 들어본 적 있는가. 절대 불가능하다. 별것 아닌 거 같지만, 로큰롤을 하려면 이런 엄청난 인프라가 있어야 했다.

1960년대 초반 한국의 통기타 붐이 불기 전, 비틀스가 떴을 즈음 용산 미8군 부대 근처에 한국인 대학생들로 구성된 록밴드가 무려 80개나 있었다. 그러나 이들은 한국의 대중들에게 주류가 되지 못했다. 왜냐. 이음악을 정기적으로 연주할 곳이 없었다. 로큰롤을 막걸리 파는 집에서 연주할 수는 없었다. 물론 1960년대 한국에서도 록밴드 음악을 연주할 수있는 곳이 없지는 않았다. 지금은 없어진 서울 명동 미도파백화점 길 건너편, 코스모스빌딩 7층에 있었다. 록 음악을 연주할 수 있는 음향 시스템이 갖추어져 있었다. 거기서는 맥주와 양주를 팔았다. 지금이야 '그깟 맥주'라고 생각할 수 있지만, 1960년대 맥주를 마실 수 있다는 것은 곧 경제적으로나 사회적 지위로나 굉장한 상류층에 속해 있거나, 그런 상류층의 자식이라는 것을 의미했다. 정작 대부분의 젊은이들은 갈 수 없는 곳에 로큰롤이 있었다. 당시 젊은이들에게 록 음악은 '너무나 먼 당신'이었다. 때문에 대학생들에게 록 음악은 그들이 고등학교 때부터 그렇게 FM 라디오방송을 듣고 자랐음에도 불구하고, '부르주아의 음악'으로 남을 수밖에 없었다. 그 부르주아의 음악이 나중에 1980년대 광주를 경험하면서부터는 이상하게 비틀어져서 '제국주의자들의 음악'으로 변모하게 되는희한한 진화 과정을 겪게 된다.

81학번인 나는 1980년 광주에 일이 났을 때 재수생으로서 종로학원에 있었다. 집에 가려는데 서울역이 마비가 돼서 집에 못 갔다. 그렇지만 광주에서 무슨 일이 있었는지는 까마득히 몰랐다. 1981년도에 대학에 입학한 후 겪은, 아직도 내 머리에 남아 있는 사건이 하나 있다. 대학교 1학년 축제 때였다. 그 당시 서울대에 '메아리'라는 노래패가 있었다. 그 동아리는 학교에서 지원은 고사하고 오히려 활동을 탄압하는 비등록 동아리였다. 이들에게 학교 시설물을 빌려줄 리 없었다. 그래서 주로 학생식당 같은 곳에서 공연을 했다. 그런데도 이들이 공연을 하면 어디서든 사람들이 몰려들어서 계단까지 설 자리가 없었다. 당시 서울대에는 '갤럭시'라는 캠퍼스 밴드가 있었다. 그들은 로커였지만 학도호국단과 학교로부터 강력한 지원을 받는 서클이었으므로 학교 극장에서 공연을 했다. 그런데 어떤 학생들이 비닐봉지에 똥을 담아가서 갤럭시가 공연하던 무대

에 던져버렸다. 록 음악을 하는 게 뭔 죄였을까. 하긴 당시 그 그룹사운드의 멤버가 고위 장성의 아들이라는 이상한 소문까지 돌긴 했었다. 그런데 여기에는 단순히 제도권 동아리와 비제도권 동아리라는 것 말고도, 더 근원에는 포크 음악과 록 음악에 대한 그 당시 대학생들의 편견이 작용했다. 아무튼 그래서 갤럭시는 결국 공연을 제대로 하지 못했다. 다시 말해 이때만 해도 한국에서 록은 절대로 진보적인 혹은 반항의 언어가 아니었다. 한국의 세대혁명의 주체와 그 정당성은 통기타 음악이 확보하게 된다.

키보이스

그럼에도 불구하고, 1960년대 한국에 록밴드가 등장한 역사가 있다. 한국 최초의 록밴드라 할 수 있는 '키보이스'Key Boys가 결성된 해는 비틀스가 미국에 등장하기도 전인 1963년이었다. 대학의 재능 있는 다섯 명의 청년으로 이루어진 키보이스는 나중에 비틀스가 뜨고 난 뒤에 한국의 비틀스라고 불렸다. 이들은 1964년 2월 비틀스가 〈아이 원트 투 홀드 유어 핸드〉를 발표해 빌보드 차트 1위를 차지하자, 이 곡으로 1964년 6월 〈그녀 손목 잡고 싶네〉라는 번안곡을 발표한다. 앨범 재킷에도 아예 '한국의 비틀스, 키보이스'라고 적었다. 멤버 다섯 명, 즉 윤항기(드럼)[55], 차중락(보컬)[56], 김홍탁(기타), 옥성빈(키보드), 차도균(베이스기타)으로 구성된 키보이스는 인기를 많이 누렸지만 초기에는 트윈폴리오처럼 번안곡 중심으로 연주했다. 그러나 오래지 않아 해산하고 각각 솔로로 독립, 모두 스타가 되었다. 한국에서는 어떤 밴드거나 같은 멤버로 오래 가지 못하는 풍토가 있는데, 그것이 아마 이때부터 시작된 게 아닐까 한다. 1967년 보컬을 맡았던 차중락과 차도균이 탈퇴했고 김홍탁과 윤항기, 옥성빈도 차례로 팀을 떠나게 되자 키보이스는 장영, 박명수, 조영조 등 왕년의 코끼

[55] 윤항기尹恒基(1943~). 록 음악 가수, 작사가, 작곡가, 편곡가, 영화배우, 개신교 목회자. 충청남도 보령 출생. 1959년 대한민국 최초의 록 음악 밴드라고 할 수 있는 키보이스의 일원으로 가요계에 데뷔했다. 1960년대 당시 한국 대중음악의 주류 장르가 트로트였던 것에 반해 윤항기는 당시 사람들에게 생소한 음악 스타일인 그룹사운드를 했다. 1974년 솔로 가수로 데뷔한 뒤 〈별이 빛나는 밤에〉, 〈장밋빛 스카프〉, 〈이거야 정말〉, 〈나는 행복합니다〉, 〈나는 어떡하라고〉 등의 히트곡을 발표했다.

[56] 차중락車重樂(1942~1968). 가수. 사촌형 차도균의 권유로 1963년 키보이스에 합류, 미8군 무대에 오른 첫날부터 큰 인기를 끌었다. 그리고 그해 11월 10일, 엘비스 프레슬리의 〈애니싱 대츠 파트 오브 유〉Anything That's Part of You를 번안한 차중락의 〈낙엽 따라 가버린 사랑〉이 전국에서 크게 히트했다. 1968년 27세의 젊은 나이에 뇌막염으로 요절했다.

리 브라더스 출신들이 후기 키보이스를 구성하게 된다. 이 후기 멤버들은 1969년 서울 시민회관에서 4만 명의 관객을 동원한 '5.16기념 전국 보컬 그룹 경연대회'의 1회 대상을 차지했고 이듬해엔 아직도 여름 시즌이면 라디오를 장악하는 〈해변으로 가요〉라는 어마어마한 히트곡을 발표한다. 〈해변으로 가요〉는 일본곡이었다.[57] 이 노래는 1970년을 기점으로 한국에서 처음으로 바캉스 문화가 생기면서, 바캉스 시즌 최고의 곡으로 떠오르게 된다.

신중현 사단

키보이스로 시작한 한국 록의 역사는 1964년 미8군 무대 출신의 중학교 중퇴자인 키 작은 음악가가 데뷔하면서 이어졌다. 그의 이름은 신중현. 그가 처음으로 결성한 그룹의 이름은 '에드 훠'The Add 4였고, 비틀스가 미국에 상륙하는 1964년, 바로 그해에 에드 훠의 앨범이 나왔다. 재킷에도 이미 써 있었다. 한국의 비틀스. 대학생들과 중학교 중퇴자들이 모인 이 에드 훠의 역사적인 첫 번째 앨범에는 놀랍게도 그 후에 수많은 사람들이 리메이크하고, 하물며 김건모金健模(1968~)[58]까지 리메이크했던 명곡이 담겨 있다. 〈빗속의 여인〉이다. 또 있다. 〈내 속을 태우는구려〉라는 제목의 노래도 이 앨범에 담겨 있다. 1968년에 '펄 시스터즈'Pearl Sisters[59]가 〈커피 한 잔〉이라는 제목으로 제목만 바꿔서 어마어마하게 히트를 한 바로 그 곡이다. 이렇게 명곡들이 담겨 있고 그 모든 곡이 창작곡이었음에도 불구하고, 이 판은 비명도 지르지 못하고 사망한다. 이미자가 온 세상을 휩쓸고 있었기 때문이다. 신중현과 에드 훠는 너무 일찍 세상에 나온 것이다.

[57] 1966년 일본 그룹 '더 아스트 제트'가 부른 이 노래를 만든 재일교포 이철은 공연을 하면서 키보이스와 알게 되고, 한국에서 이 노래를 부르는 것을 허락했다. 그런데 당시 일본 노래라는 것을 밝힐 수 없었던 탓인지 이 노래는 이후 키보이스 음반 작곡자 이름에 키보이스 또는 김희갑 등으로 매번 다르게 표기가 되었고, 1996년에는 키보이스 멤버 중 한 사람의 노래로 저작권이 등록되었다. 이후 2000년대 들어 애초 원작자의 문제 제기로 이 노래가 일본에서 만들어진 것임이 확인되었다.

[58] 1992년 〈잠 못 드는 밤 비는 내리고〉로 데뷔 이후 독특한 음색과 디스코풍 댄스곡으로 스타덤에 올랐다. 1995년 3집 《잘못된 만남》의 엄청난 판매량으로 한국 기네스에 등재된, 한 시대를 풍미한 가수다.

[59] 펄 시스터즈는 대한민국의 여성 듀엣으로 배인순, 배인숙의 두 자매로 구성되었다. 트로트가 주를 이루던 시절 신중현의 곡으로 많은 인기를 끌었고, 이른바 신중현 사단의 출발점이 되기도 했다. 1969년 MBC 가수왕상을 받았다. 〈커피 한 잔〉이라는 곡으로 유명하다.

신중현은 그로부터 4년이 지날 때까지 다시 판을 낼 수 있는 기회를 얻지 못했다. 그래서 아예 미8군 안의 막사에서 살면서 자신을 알아주지 않는 세상을 한탄했다. 마치 빈의 궁정 사회가 자신을 귀족으로 대우해주지 않는다고 투정했던 모차르트처럼. 결국 신중현은 자신을 알아주지 않는 한국 땅이 싫기도 하고, 있어 봐야 소용도 없을 것이라 생각했다. 그 무렵 베트남전Vietnam War[60]이 한창이었고, 미8군 무대에 섰던 많은 사람들이 베트남으로 활동 무대를 옮겼다. 베트남으로 위문 공연을 가면 자연스럽게 미국으로 갈 수 있는 기회를 얻을 수 있었기 때문이다. 그 당시 한국인이 미국에 간다는 것은 꿈도 꿀 수 없는 일이었다. 신중현은 미국으로 가기 위해 우선 전선 위문 공연팀에 합류해야겠다고 생각했다.

그런데 놀라운 일이 벌어졌다. 신중현 선생은 당시를 이렇게 회고했다. 며칠 후면 베트남으로 떠나기로 되어 있었다. 그날도 미8군 막사 안에서 곤히 잠을 자고 있는데, 새벽부터 유니버설레코드사의 부장이 와서 자기를 마구 흔들어 깨웠다.

"대박 났어!"

잠결에 '뭔 대박?'이라고 생각했다고 한다. 전말은 이렇다. 신중현의 미8군 후배 중 자매댄서가 있었다. 이들이 베트남에 가기 전 판을 하나 만들어달라고 해서 아무 생각 없이 판 하나를 프로듀스해줬다. 신곡은 한 곡밖에 없었고, 이전에 발표했다가 주목을 못 받은 곡과 번안곡 등으로 만들었다. 그러고는 잊어버렸다. 그런데 그 앨범이 대박을 낸 것이다. 이 자매댄서가 바로 펄 시스터즈였다. 이 앨범은 이미자의 《동백아가씨》다음으로, 처음으로 10만 장을 돌파한다. 그해 펄 시스터즈가 성공하면서 베트남으로 갈 뻔했던 신중현은 이때부터 전설의 시대를 열게 된다. 이른바 신중현 사단 혹은 히트곡 제조기로서의 전성기를 연다.

그는 1968년부터 1975년까지 7년 동안, 한국 음악 산업의 지배자였

[60] 1960년부터 1975년까지 베트남의 통일을 둘러싸고 일어난 전쟁. 월남전越南戰이라고도 한다. 초기에는 북베트남과 남베트남의 내전內戰 성격으로 시작했으나, 1964년 8월 7일 미국이 북베트남을 폭격한 뒤 전면전으로 확대되었고, 미국과 소련의 냉전 구도 아래 한국·타이·필리핀·오스트레일리아·뉴질랜드·중국 등이 참전함으로써 국제적인 전쟁이 되었다. 당시 한국의 많은 젊은이들이 월남 파병이라는 이름으로 참전했고, 이들을 위문하기 위해 많은 대중 연예인들이 전장으로 공연을 다녀오곤 했다.

다. 1968년에는 펄 시스터즈가 세상을 바꿨다. 이듬해인 1969년에는 춘천여고 출신의 위대한 여성 가수가 신중현에 의해 스타가 된다. 김추자金秋子(1951~)[61]다. 대구 출신의 장현(1945~2008)[62]이 여기에 가담한다. 사이키델릭 록psychedelic rock의 여제라고 할 수 있는 김정미(1953~)[63]가 등장한다. 바니걸스Bunny Girls[64]도 신중현 사단 출신이고, 아직까지 진행자로 왕성하게 활동하고 있는 임성훈(1950~)[65]도 신중현 사단 출신의 스타다. 한국 소울 창법의 길을 열었던 〈봄비〉의 박인수(1947~)[66]도 신중현 사단의 대표적인 남자 보컬리스트였다.

이런 수많은 슈퍼스타들이 연속으로 성공하면서, 신중현은 단숨에 한국 음악에서 기존의 세력들, 즉 트로트·스탠더드 팝의 기수들이었

[61] 가수. 1969년 동국대학교 연극영화학과에 입학, 신입생 노래자랑에서 1위를 했고, 그해 신중현의 녹음실로 찾아갔다. 신중현은 김추자의 노래를 듣고 곡을 주었고, 1969년 데뷔 음반이 발표되었다. 가창력과 섹시한 춤을 겸비한 김추자는 1970년대에 큰 인기를 끌었고, '담배는 청자, 노래는 추자'라는 유행어까지 생겼다. 대부분 신중현이 작곡한 김추자의 노래는 신중현이 추구하던 한국적 록이었다. 사이키델릭 록처럼 당시 유행하던 트로트와 차별되는 현대적인 음악에 한국적인 요소를 섞은 음악이었다.

[62] 1970년 대구 수성관광호텔 나이트클럽에서 노래를 불렀는데 이때 신중현을 만나 〈기다려주오〉, 〈안개 속의 여인〉 등을 발표하며 1970년 11월 데뷔했다. 이후 중저음의 허스키한 음색으로 〈미련〉, 〈나는 너를〉, 〈마른 잎〉 등을 부르면서 대중의 사랑을 받았다. 1975년 대마초 파동으로 가수 활동을 그만두고, 신중현과 인연도 끊었던 그는 사업가로 변신, 크게 성공했으나 2008년 폐암과 투병하다 세상을 떠났다.

[63] 고등학교 3학년인 1971년 신중현 사단에 들어와 영화 〈대합실의 여인〉, 〈늑대와 고양이들〉의 OST를 불러 국내에선 특이한 경력으로 사이키델릭 록 보컬리스트로 데뷔한다. 그 후 신중현의 록밴드 더 멘·신중현과 엽전들의 록 보컬리스트로 활약, 신중현과 실험적인 한국 사이키델릭 록의 기념비적인 음반 〈NOW, 바람〉 앨범을 발표했지만 자신의 노래에 계속되는 금지곡 판정으로 결국 6년간의 음악 활동을 마치고 1977년에 음악계를 떠났다.

[64] 언니 고정숙과 동생 고재숙이 함께 만든 그룹. 1971년 〈하필이면 그 사람〉으로 데뷔했다. '토끼소녀'로도 불렸다.

[65] 1950년 7월 28일생. 서울 경복고등학교와 연세대학교 사학과를 졸업한 그는 1970년 신중현의 록밴드 '퀘션스'의 보컬리스트로 데뷔했다. 1974년 TBC의 〈코미디 살짜기 웃어예〉에서 방송MC로 데뷔하고, 이어 같은 해 〈시골길〉이라는 곡으로 솔로 가수 활동을 했다. 이후 1976년에는 영화 〈신혼소동〉의 주연을 맡아 영화배우로도 데뷔한 그는 현재까지 방송 진행자로 널리 알려져 있다. 2006년 제33회 한국방송대상 올해의 방송인상 진행자 부문 수상.

[66] 한국 소울 보컬계의 대부. 1947년 이북에서 태어나 6·25전쟁 당시 남한으로 내려오다 고아가 됐다. 이후 고아원을 전전하다 12세가 되던 1960년 미국으로 입양, 켄터키 주에서 잠시 지내다 1962년에 다시 한국으로 돌아왔다. 귀국 뒤 잠시 중학교를 다니다가 그마저도 중퇴하고, 미8군 무대에 본격적으로 데뷔해 노래를 불렀다. 탁월한 노래 실력과 무대 매너로 폭발적인 인기를 끌었고, 신중현과 손을 잡은 1969년부터 본격적으로 레코딩 작업을 함께하게 된다. 1969년작 펄 시스터즈의 음반 〈나팔바지 / 님아〉에 코러스로 참여한 것을 시작으로, 퀘션스의 음반에서 부른 〈봄비〉가 히트를 하며 공인된 인기 가수로 발돋움한다. 본래는 이정화가 부른 곡이었지만, 대중들은 박인수가 폭발적인 가창력으로 소화한 〈봄비〉에 더 열광했다. 1972년 결혼과 함께 생활에 안정을 찾은 박인수는 특유의 압도적인 가창력을 앞세워 '한국 최고의 소울 보컬'로서 이름을 날렸다. 그러나 1975년 닥친 대마초 파동, 음반의 판매금지 처분, 간첩 오인 등으로 힘든 시절을 겪어야 했다. 1980년 정권이 바뀐 뒤 〈당신은 별을 보고 울어보셨나요〉를 통해 재기하는 듯했으나 여의치 않았다. 1998년 행려병자의 모습으로 한 재즈 클럽에 나타나 팬들을 안타깝게 했다.

던 박춘석朴椿石(1930~2010)[67]·길옥윤吉屋潤(1927~1995)[68]·이봉조李鳳祚(1932~1987)[69] 같은 프로듀서들을 몰아내고 시장의 패자覇者가 된다.

신중현의 절망

하지만 신중현은 프로듀서로서 끝없는 성공을 거두고 있었지만, 록밴드로는 끝없는 실패를 계속한다. 본인이 생각해도 '미치고 환장할' 노릇이었다. 자신이 프로듀스한 솔로 가수들이 다 성공하니 자기의 본령인 록밴드로도 성공을 거두고 싶었다.

첫 밴드인 에드 휘 이후로도 1966년 조커스Jokers, 블루즈 테트Blooz Tet, 그리고 액션스Actions를 만들었다 해산하기를 거듭했고, 1968년 덩키스Donkeys를 결성하여 이듬해 한 장의 앨범을 발표하긴 했지만 제대로 활동도 하지 못하고 끝났다. 그는 포기하지 않았다. 1970년에 퀘션스Questions를 만들어 불세출의 보컬 박인수로 하여금 부르게 해 〈봄비〉라

[67] 작곡가. 본명은 박의병朴義秉, 서울에서 출생했다. 경기고등학교를 졸업했고, 1949년 피아노 전공으로 서울대학교 음대 기악과에 입학했다 자퇴했으며, 1950년 신흥대학교(현 경희대학교) 영문과로 편입하여 졸업했다. 1954년 〈황혼의 엘레지〉란 곡을 발표하며 대중음악 작곡가로 데뷔했고, 1955년 오아시스레코드사에 전속되면서 〈아리랑목동〉, 〈비 내리는 호남선〉 등을 연달아 히트시키며 스물여섯 살의 젊은 나이에 주목받는 작곡가가 되었다. 당시 미8군 무대에서 활동하던 가수 패티 김은 그가 만든 번안곡 〈틸〉과 〈파드레〉가 수록된 첫 독집 음반을 내며 유명해졌다. 영화음악에도 진출하여 〈삼팔선의 봄〉, 〈가슴 아프게〉, 〈섬마을 선생님〉 등의 영화 주제가를 만들었다. 1964년 지구레코드사로 옮기면서 트로트 곡들을 만들기 시작, 이때부터 가수 이미자와 인연을 맺으며 전성기를 구가했는데 이미자와 콤비를 이뤄 발표한 곡은 〈섬마을 선생님〉, 〈흑산도 아가씨〉, 〈황혼의 블루스〉, 〈삼백리 한려수도〉, 〈타국에서〉 등 500여 곡에 이른다. 일명 박춘석 사단으로 불린 패티 김·이미자·남진·나훈아·문주란 등의 가수와 작업하며 수많은 히트곡을 남겼는데 1954년 데뷔작을 발표한 후 1994년 8월 뇌졸중으로 쓰러질 때까지 그가 작곡한 곡은 무려 2,700여 곡에 이르며, 한국음악저작권협회에만 1,152곡이 등록되어 있다. 1994년 제1회 대한민국 연예예술상, 1995년 옥관문화훈장을 수상했고, 2010년 3월 16일 국내 대중음악 발전에 이바지한 공로로 은관문화훈장을 추서받았다.

[68] 작곡가. 본명 최치정崔致禎. 평안북도 영변 출생. 평양고보를 나와 1943년 경성치과전문대학(서울대학교 치과대 전신)을 다녔으나, 8·15해방 직후 박춘석, 노명석 등과 그룹 '핫팝'을 만들어 주한미군 클럽에서 연주 활동을 시작했다. 1962년 〈내 사랑아〉를 시작으로 〈사월이 가면〉, 〈사랑하는 마리아〉, 〈서울의 찬가〉, 〈이별〉 등 3,500여 곡을 작곡했다. 1966년에 패티 김과 결혼했으나 7년 뒤 이혼하고, 1988년 일본으로 건너가 활동하다가 1994년 영구 귀국했다.

[69] 색소폰 연주자이자 작곡가. 경상남도 남해 출생. 이봉조악단을 조직하여 주한 미8군 각 부대 나이트클럽에서 연주 활동을 했으며, 특히 미국의 재즈 음악에 열광했다. 〈밤안개〉를 현미에게 부르게 하여 대중음악 작곡가로 각광을 받았다. 1964년 MBC 티브이에서 주최한 전국경음악경연대회에서 이봉조악단이 대상을 받았고, 같은 해 극영화 〈맨발의 청춘〉으로 청룡영화상에서 음악상을 받았다. 그해 말 TBC방송국이 개국할 때 전속 악단장이 된 후 1970년 11월 일본 도쿄에서 개최하는 국제가요제에 참가하여 〈안개〉로 입상했고, 1971년 이 공로가 인정되어 대한민국문화예술상을 수상했다. 그리스가요제에 참가하여 1971년에 〈너〉, 1973년에 〈나의 별〉로 입상했다. 또한 남미 칠레가요제에 참가하여 1974년 〈좋아서 만났지요〉, 1975년 〈무인도〉, 1979년 〈꽃밭에서〉로 수상했다. 1980년 KBS 전속악단장, 1987년 서울 올림픽 문화행사 공연 분야 준비자문위원을 지냈으며, 레코드 10매(LP)와 300여 곡의 노래를 남겼다.

는 명곡을 탄생시켰다. 하지만 이 역시 상업적인 성공과는 거리가 멀어도 한참 멀었다. 1971년에는 훗날 스타가 되는 함중아를 보컬로 하는 골든 그레이프스Golden Grapes를 프로듀스했고, 뒤이어 더 멘The Men이라는 역사적인 밴드를 결성한다. 1972년 발표한 더 멘의 앨범에는 록 음악을 넘어서서 한국 음악사상 최고의 걸작인 〈아름다운 강산〉이 들어 있다. 진짜 명연주에 명곡이었지만 그것도 실패했다.

이 수많은 밴드들이 전부 한 장의 앨범만 내고 해체한다. 정말 '저주'라는 말로밖에 설명할 수 없다. 자신이 프로듀스한 솔로 가수들은 어마어마한 성공을 거두는데, 밴드만 하면 깨지는, 정말 악운이라고 하기에는 납득하기 어려운 실패를 거듭하면서 신중현은 점점 지쳐간다. 왜 대체 밴드만 하면 안 되는 것일까. 〈꽃잎〉이라는 노래의 뒷이야기도 기가 막힌다. 이 노래는 덩키스라는 밴드를 통해 발표했던 곡이었다. 그 앨범도 정말 명앨범이었는데 희한한 이유로 실패했다. 리드보컬이 이정화라는 여자 가수였는데, 앨범을 만들어 발표하고 막 홍보를 시작하려는데 갑자기 사라져버렸다. 홍보 한번 해보지 못하고 앨범은 그대로 끝나고 말았다. 그런데 몇 달 뒤 나타난 그녀는 결혼했다는 말을 했고, 그 바람에 덩키스는 자동 해산되었다. 그렇게 해서 어이없이 끝나버렸는데, 몇 달 뒤 김추자가 같은 곡을 취입해서 어마어마하게 성공을 거둔다. 이렇듯 갖가지 이유로 인해 신중현의 밴드들은 계속해서 실패를 거듭했다.

그의 밴드는 왜 실패했을까. 우선 모든 대중문화가 그렇듯이 록 문화역시 대중적으로 성공하기 위해서는 기본적으로 대중매체, 즉 매스미디어의 지지가 있어야 한다. 그런데 한국의 매스미디어는 록 음악을 지지할준비가 되어 있지 않았다. 여기에 록 음악이 성공하기 위해서는 록 음악과 청중들이 일상적으로 만날 수 있는 클럽이나 콘서트홀 같은 인프라가갖추어져 있어야 한다. 당시 한국 사회에서는 꿈도 꿀 수 없었다. 젊은이들이 록 음악을 하고 싶어도 배울 수 있는 곳도, 시스템도 전무했다. 역시교육 인프라가 부재했다. 대부분 젊은 남자들이 즐겨 듣는 록 음악의 특성상 스무 살만 넘으면 의무적으로 군대를 가야 했던 한국의 징병제 역시커다란 장애물이었다.

이렇게 실패한 록 음악은 어디로 갔을까. 1970년대 나이트클럽에서는 전부 록밴드들이 라이브로 연주했다. 지금은 디스크자키들이 음악을

틀지만, 1970년대 '고고장'이라고 불렸던 한국의 나이트클럽에서는 록밴드들이 연주하고, 사람들이 그 앞에서 춤을 추며 놀았다. 나이트클럽에서는 소주를 팔지 않았다. 쉽게 말해 공장에 다니는 노동자 계급의 젊은 이들은 이곳에 드나들 수 없었다. 문화가 확산되는 데는 한계가 있었고, 1970년대 한국의 록밴드는 나이트클럽을 거점으로, 한정된 사람들을 상대할 수밖에 없는 불우한 조건 속에 놓여 있었다.

신중현과 소울 뮤직

로큰롤과 함께 신중현의 또 다른 음악적 뿌리는 바로 1960년대 흑인 음악인 소울이었다. 사실 펄 시스터즈나 김추자 같은 신중현 사단의 남녀 보컬들의 밑바탕에는 60퍼센트 이상 소울 뮤직이 깔려 있었다. 아레사 프랭클린이나 제임스 브라운James Brown(1933~2006), 마빈 게이Marvin Gaye(1939~1984) 같은 이들의 음악이 바로 소울 뮤직이다.

소울과 리듬앤블루스는 뭐가 다른가. 사실 음악적으로 봤을 때 리듬앤블루스가 큰 카테고리라면, 소울은 그 안의 부분집합이다. 그러니깐 소울은 음악적으로 리듬앤블루스라고 할 수 있다. 부연하자면 소울은 리듬앤블루스가 1960년대에 와서 정치적으로 진화한 장르이다. 음악적으로는 리듬앤블루스의 문법 안에 있지만 정치적으로 자각한 이들이 부르는 노래이다. 애초 리듬앤블루스는 흑인 양아치들의 음악이었는데, 이들이 1960년대로 오면서 정치적으로 자각하기 시작, "우리는 더 이상 노예가 아니다"라고 주장한다. 한 발 더 나아가 "검은 것이 아름답다"Black is beautiful고 주장한다. 마틴 루서 킹Martin Luther King Jr.(1929~1968)[70] 같은 흑인 지도자들에 의해서 처음으로 워싱턴스퀘어에 모인, 전국에서 온 25만 명의 흑인들은 흑인들의 민권을 공개적으로 요구한다. 미국 역사에서 있을 수 없는 일이 일어났다.

[70] 미국의 침례교회 목사이자 흑인해방운동가. 조지아 주 애틀랜타 출신. 1954년 앨라배마 주 몽고메리의 침례교회 목사로 취임한 뒤 1955년 12월, 시내버스의 흑인 차별대우에 반대하여 5만의 흑인 시민이 벌인, '몽고메리 버스 보이콧 투쟁'을 지도하여 1년 후인 1956년 12월에 승리를 거두었다. 그 직후 남부 그리스도교도 지도회의Southern Christian Leadership Conference(SCLC)를 결성하고, 1968년 4월 테네시 주의 멤피스시에서 흑인 청소부의 파업을 지원하다가 암살당하기까지, 비폭력주의에 입각하여 흑인이 백인과 동등한 시민권을 얻어내기 위한 '공민권 운동'(1963년의 워싱턴 대행진 등)의 지도자로 활약했다. 1964년에는 이러한 공로가 인정되어 노벨평화상을 받았다.

1960년만 해도 남부 지역의 주립대학에 흑인은 입학할 수 없었다. 레스토랑에서도 백인들과 함께 밥을 먹을 수 없었다. 버스를 타거나 내릴 때도 백인들과 다른 문을 이용해야 했다. 최초의 흑인 민권 운동이 '싯인'seat in 운동이었던 데는 이런 배경이 있다. 싯인은 "들어가 앉는다"는 의미로, 흑인들은 자신들이 이용할 수 없는 버스 출입문, 흑인들이 들어갈 수 없는 식당 등에, 돈이 없어 사먹을 순 없었지만 '그냥 들어가서 앉는 운동'을 벌였다. 맥스 로치Max Roach(1925~2007)[71]라는 굉장히 뛰어난 의식을 가진 흑인 드러머의 재즈 앨범인 "우리는 주장한다"는 의미의 〈위 인시스트〉We Insist의 흑백사진 재킷을 보면, 흑인들이 '내가 앉았다. 어쩔래?'라는 느낌으로 식당에 앉아 있고 그 모습을 백인 셰프가 놀란 눈으로 바라보고 있다.

정치적인 자각과 민권을 요구하는 운동을 시작한 그들은 한발 더 나아갔다. 맬컴 엑스Malcolm X(1925~1965)[72] 같은 강경파 지도자들이 등장했고, 이를 계승하는 흑표당Black Panther Party[73]이 출현하며 무장투쟁 노선을 공개적으로 천명했다. 이 흑표당의 상징은 검은색 가죽 장갑을 한 손에 끼는 것이었다. 물론 패배했지만 그것은 흑인들에게는 잊을 수 없는 역사였다.

한 손에 장갑을 꼈다. 생각나는 사람이 있을 것이다. 바로 마이클 잭슨이다. 마이클 잭슨은 1980년대 등장하면서 한 손에 장갑을 꼈다. 그런데 그가 낀 것은 흰색 장갑이었다. 그는 흑인 사회에서 어마어마한 비난

[71] 미국의 흑인 재즈 드럼 주자. 뉴욕시 브루클린 출생. 1940년대 초반 재즈계에 들어가 케니 클라크의 영향을 많이 받았다. 그 뒤 J. B. 길레스피, 찰리 파커 등과의 공연으로 유명해지고 다시 클라크가 개척한 밥드럼 주법을 완성했다. 1959년 트럼펫 주자 C. 브라운과 함께 결성한 5중주단은 특히 유명하며, 뒤에 이스트 코스트 재즈 발생에 큰 영향을 끼쳤다. 1970년대 후반에는 타악기 연주자로만 구성된 앙상블 엠 붐M'Boom을 창설했다.

[72] 미국의 급진파 흑인해방운동가. 본명 맬컴 리틀 Malcolm Little. 네브래스카 주 오마하 출생. 종교와는 무관한 폭넓은 기반 위에서, 여러 공민권운동과도 일정한 관계를 갖는 아프리카계 미국흑인통일기구 Organization of Afro-American Unity를 설립했으나, 1965년 2월 21일 뉴욕에서 열린 인종차별 철폐를 주장하는 집회에서 연설 중 암살당했다.

[73] 1965년 결성된 미국의 급진적인 흑인운동단체. 흑표당黑豹黨으로도 불리며, 마틴 루서 킹 목사의 비폭력 노선이 아니라 맬컴 엑스의 강경투쟁 노선을 추종했다. 마르크스주의와 프란츠 파농의 반식민주의에도 영향을 받았다. 미국 거주 흑인들의 완전고용, 주거·교육·의료 보장, 공정한 재판, 병역 면제 등 10대 강령을 내걸었다. 흑인에 대한 경찰의 체포와 구금에 맞선다는 명분을 내걸었지만, 총을 들고 폭력적으로 대항하는 급진적 성향을 보였다. 맬컴 엑스의 추종자였으며, 강간, 살인미수 등의 혐의로 수감됐던 클리버가 1966년 12월 가석방된 이후 가입해 지도자가 되면서 폭력적 성향은 더욱 강화됐다. 당시 연방수사국(FBI) 에드거 후버 국장은 1969년 300명 이상의 당원들을 체포해 수감했고, 경찰의 집중적 공세가 이어지면서 서서히 몰락했다.

Freedom Now Suite
Max Roach, Candid, 1999.

을 받았다. "얼굴만 성형한 게 아니라 두뇌도 세척했다." "어떻게 우리들의 역사를 이렇게 더럽힐 수 있는가?"라고 말이다. 흑인들에게 한쪽 손에 검은 장갑을 끼는 것은 백인들과 싸워서 이기려 했던, 자신들의 처절했던 무력 투쟁을 상징한다. 그런데 마이클 잭슨이 검은 장갑을 흰색으로 바꿔 자신들의 역사를 희화화한 것이다.

당시 이 흑표당의 지지자들이 얼마나 많았냐면, 처음으로 100미터 달리기에서 10초의 벽이 깨진 1968년 멕시코 올림픽 때, 200미터 남자 육상에서 금·동메달을 미국의 흑인 대표선수들이 휩쓸었는데, 그 두 명이 흑표당의 일원이었다. 1968년 멕시코 올림픽은 처음으로 전 세계에 위성으로 중계되었다. 미국의 전통적인 국가대표팀 복장은 남색 상·하의에 빨간색으로 U.S.A.가 새겨 있다. 두 명의 흑인 선수가 그 유니폼을 입고 시상대에 올라갔다. 미국의 국가가 울리며 성조기가 게양되고 있는데 두 선수가 주머니에서 장갑을 꺼내 끼는 것이 아닌가. 전 세계가 지켜보고 있는 가운데 국가가 끝날 때까지 장갑 낀 손을 들고 있는 두 사람의 모습이 전 세계에 중계되었다. 그 뒤 두 선수는 메달을 박탈당하고, 미국 육상연맹으로부터 영구 제명되었다. 검은 장갑은 흑인들에게 그런 의미였다. 그런 잊을 수 없는, 피비린내 나는 장갑을 얼굴에 허옇게 분칠을 한 마이클 잭슨이 흰 장갑으로 끼고 나왔다는 것은 흑인들을 두 번 죽이는 행동이었다.

소울은 무엇이냐. 아레사 프랭클린이 부른 〈리스펙트〉Respect라는 노래의 가사는 백인한테 하는 이야기다. "우리를 존중해! 너희들이 존중 받고 싶으면." 이 노래를 들으면, 무언가를 선동하는 듯한 느낌을 받는다. 소울과 리듬앤블루스의 차이점이 바로 여기서 나타난다. 이 노래의 영상을 찾아서 봐둘 필요가 있다. 아레사 프랭클린 옆에 흑인 여자 세 명이 백보컬로 서 있다. 소울의 굉장히 중요한 특징이다. 소울은 리듬앤블루스보다 훨씬 더 콜 앤드 리스폰스call and response, 즉 선창과 답창을 중요시한다. 이 노래에서도 앞에 서 있는 아레사 프랭클린이 노래를 부르면, 뒤에 있던 백보컬이 한 구절씩 받아서 부른다. 이렇게 하면 가수와 객석이 자연스럽게 커뮤니케이션을 나누게 되고, 무대 위에서도 보컬과 백보컬 혹은 보컬과 리드기타가 노래를 주고받으면서 커뮤니케이션을 나눈다. 이렇게 노래를 주고받는 콜 앤드 리스폰스가 리듬앤블루스보다 소울에서는 훨씬

더 강화된다. 집단적인 일체감을 만들기 위해서다. 소울은 흑인들의 투쟁가라고 생각하면 좀 더 이해가 쉽다. 이때 흑인은 더 이상 무식한 양아치가 아니라, 드디어 잠에서 깨어나는 존재가 된다. 그런 음악이 바로 소울이다. 한국에서 소위 흑인 음악을 한다는 사람들이 "이번 앨범은 리듬앤블루스에 소울의 느낌을 가미해서⋯⋯" 어쩌고 저쩌고 할 때가 있다. 그런 소리는 정말 '똥인지 된장'인지 아무것도 모르고 노래하고 있음을 스스로 고백하는 것이라 할 수 있다.

소울의 힘은 강력했다. 얼마나 강력했느냐. 영국에 있는 백인들이 블루스를 쫓아가기 시작한다. 그걸 '화이트 블루스'라고 한다. 영국의 몇몇 뮤지션들은 자신들이 비록 백인이지만, 이 음악 안에 인간의 모든 것이 다 들어 있다고 생각했다. 블루스를 연주하는 존 메이올John Mayall(1933~)[74], 에릭 클랩튼Eric Clapton(1945~)[75] 같은 연주자들이 미국 밖에서 생겨나기 시작한다. 그리고 미국 안에서도 이른바 브라운아이드 소울Browneyed Soul이라는 이름으로 백인들이 소울을 연주한다. 물론 인종적인 평등에 대한 동의로 그렇게 하는 사람도 있었고, 아니면 그냥 소울이 잘나가는 장르니까 하는 사람도 있었지만, 아무튼 소울 뮤직을 하는 백인들이 늘어났다.

신중현이 활동하던 당시 미8군 부대 안의 장교 식당에서는 백인 음악이 연주되었다. 하지만 사병 식당에는 흑인들이 많았기 때문에 소울 뮤직을 연주해야 했다. 이런 이유로 소울 뮤직을 하는 사람들이 한국에서 생겨날 수밖에 없었고, 이 소울이라는 장르는 신중현 사단의 가장 중요한 자양분이 되었다. 펄 시스터즈나 김추자 같은 인물들은 신중현 사단의 영광을 처음으로 견인하는 인물이 되었다.

[74] 영국의 블루스 음악가이자 기타리스트. 블루스 록 그룹 '존 메이올 앤드 더 블루스브레이커스'John Mayall & the Blues Breakers를 이끌었다. 이후 에릭 클랩턴이 합류해 함께 활동을 하기도 했다.

[75] 1945년 영국 서리 주 리플리에서 태어났다. 1960년대부터 야드버즈, 존 메이올스 블루스 브레이커스, 크림 등의 록 그룹 및 솔로 활동을 하며 블루스와 블루스 록의 발전, 대중화에 기여했고, '기타의 신', '슬로핸드' 등으로 불리며 대중음악사에서 위대한 기타리스트 중 한 명으로 꼽히고 있다. 1992년 야드버즈의 멤버, 1993년 크림의 멤버, 2000년 솔로로 로큰롤 명예의 전당에 헌액되었고, 2004년 대영제국커맨더훈장(CBE)을 받았다. 《461 오션 불러바드》, 《언플러그드》 등이 대표앨범으로 꼽히며, 대표곡으로 〈레이 다운 샐리〉, 〈원더풀 투나이트〉, 〈티어스 인 헤븐〉 등이 있다.

『선데이 서울』과 청년문화

여기서 꼭 하나 짚고 넘어가야 할 잡지가 있다. 한대수가 남산 드라마센터에서 공연하기 바로 한 해 전 1968년에 유럽에서는 '68혁명'[76]이 일어났고, 미국에서는 이른바 '사랑의 여름'summer of love이라는 히피 운동이 최절정기에 달했다. 바로 그 1968년에 한국 대중문화에서 굉장히 중요한 잡지 하나가 창간된다. 바로 『선데이 서울』이었다. 『선데이 서울』이 벤치마킹한 잡지가 바로 『플레이보이』*Playboy*[77]였다.

혹시 포스트모더니즘에 관한 첫 번째 논문이 『플레이보이』에 실렸다는 사실을 아는가. 『플레이보이』는 그냥 여자들이 벌거벗고 나오는 잡지만은 아니었다. 무슨 마음으로 그런 잡지를 만들었는지는 모르겠지만 그 안에는 굉장히 지적인 글들이 많이 실렸다. 나도 어릴 적 『플레이보이』를 자주 봤지만, 거기에 실린 진지한 글들을 읽었던 기억은 없다. 아니 그런 게 실렸다는 사실조차 몰랐다.

『선데이 서울』 역시 대부분 그저 여배우들이 수영복이나 입고 나오는 그런 잡지로 알고 있다. 그런데 1968년 『선데이 서울』이 처음 나왔을 때, 그 창간호에는 소설가 김승옥金承鈺(1941~)[78]의 글이 실렸다. 초창기

[76] 1968년 5월 프랑스에서 학생과 근로자들이 연합하여 벌인 대규모의 사회변혁운동. 칸대학과 파리대학 낭테르 분교의 학생 시위가 정부의 탄압을 받은 것을 시작으로, 이러한 정부의 조치에 분개한 각지의 청년근로자들이 합세했다. 총 400만 명이 파업과 공장 점거, 대규모 시위에 참여했는데, 이들은 대학교육의 모순과 관리사회에서의 인간 소외, EC(유럽공동체) 체제하에서의 사회적 모순을 정부가 해결해야 한다고 요구했다. 드골 정부는 노사대표와 임금인상과 사회보장, 노조의 권리 향상을 보장하는 그루넬협약을 맺는 등 사태를 수습하기 위하여 노력했으나 뜻을 이루지 못했다. 마침내 드골은 국민에게 신임을 묻기 위하여 의회를 해산하고 6월 23일부터 30일까지 총선거를 실시했다. 이 선거에서 여당은 485개의 의석 가운데 358석을 차지하여 대승리를 거두었으나, 5월혁명의 영향으로 체제가 흔들려 1969년 국민투표에서 패배했다.

[77] 미국의 남성 취향의 월간 잡지. 1953년 H. 헤프너가 시카고에서 창간했다. 독특한 쾌락주의로 일관하는 내용과 디자인으로 이목을 끌었다. 창간호에는 그해 개봉된 영화 〈나이아가라〉로 유명해진 마릴린 먼로의 컬러 누드 사진을 실었다. 1960년까지 이 잡지의 광고 수입은 200만 달러, 정기구독자는 100만 명에 이르러

이른바 '플레이보이 왕국'을 구축해나갔고, 미국인의 성행동과 성의식의 변화를 대중문화와 대중소비의 세계로 끌어냈다는 평가를 받는다. 이 잡지의 간행과 보급은 피임용으로 복용하는 필pill의 판매량 증가와 함께 미국의 성혁명사性革命史에서 중요한 의미를 지닌다. 한때 500만 부에 가까운 발행부수를 자랑했으나, 지금은 예전 같지는 않다.

[78] 1960년대를 대표하는 작가. 1941년 일본 오사카에서 출생하고, 1945년 귀국하여 전라남도 순천에서 성장했다. 순천고등학교와 서울대학교 불어불문학과를 졸업했다. 4·19혁명이 일어나던 해인 1960년에 대학에 입학해서 4·19세대로 일컬어지기도 한다. 1962년 단편 「생명연습」이 『한국일보』 신춘문예에 당선되어 등단했으며, 같은 해 김현, 최하림 등과 더불어 동인지 『산문시대』를 창간하고, 이 동인지에 「건」, 「환상수첩」 등을 발표하며 본격적인 문단 활동을 시작했다. 대학 재학 때 「산문시대」 동인으로 활동했으며, 『환상수첩』(1962), 『건』(1962), 『누이를 이해하기 위하여』(1963) 등의 단편을 동인지에 발표했다. 이후 『역사力士』(1964), 『무진기행』(1964), 『서울, 1964년 겨울』(1965) 등의 단편을 1960년대에 걸쳐 지속적으로 발표했다. 1970년대에 이르러서는 『서울의 달빛 0

인 1973년까지 이청준李淸俊(1939~2008)[79], 김승옥 같은 작가들이 그곳에 연재를 했다. 그밖에도 중요한 문화적 평론들, 격조 있는 글들이 벌거벗은 여배우들 사이사이에 나란히 게재되었다. 굉장한 문화 잡지였다. 새로운 대중문화의 트렌드였다. 인간의 욕망, 특히 수컷들의 욕망을 인정해주자. 이것은 시장의 욕망이니깐, 팔리니깐 인정해주자. 수컷들의 욕망을 가졌다고 해서 그 인간 자체가 바보는 아니지 않은가. 바보가 아니니 음악도 좀 듣고, 소설도 좀 읽고, 세상에 대해서도 좀 안다고 하는 거였다. 쉽게 말해서, 『딴지일보』의 시초쯤일 것 같다. 이런 문화적 트렌드를 반영한 흐름의 첫 번째 버전이 바로 『선데이 서울』이었다. 여기에는 굉장히 비판적인 글들은 물론 그 당시 통념과 금기에서 벗어나는 글들도 많이 실렸다.

예를 들면, 1973년 『선데이 서울』의 한 꼭지에는 신중현이 쓴 글이 실렸다. 「신중현의 해피스모크 탐방기」라는 제목의 굉장히 긴 글이었다. 마리화나를 피우며 환각 상태에 이르게 되는 과정을 신중현이 자기 이름으로 기술했다. 마약을 하고 환각에 빠져들어가는 과정을 굉장히 치밀하게 묘사한 그 글의 결론은 "하고 나면 머리가 너무 아프니까 자주 하지는 마라"였다. 지금 아무리 표현의 자유가 있다고 하지만, 어떤 대중적 아티스트나 저명한 필자가 마약을 하고 환각에 빠지는 과정을 쓸 수 있을까. 이런 이야기는 은밀하게 술 마시면서 할 수는 있지만, 공개적인 잡지에 실을 수는 없다. 한데 『선데이 서울』은 그런 게 실렸던 잡지다. 이 『선데이 서울』이 반半 도색잡지로, 옐로저널리즘으로 완전히 전환된 것은 1970년대 후반부터였다.

그런데 왜 이 대목에서 뜬금없이 『선데이 서울』을 언급했을까. 한국 청년문화 발전에 『선데이 서울』이 기여한 게 있기 때문이다. 『선데이 서울』은 1969년부터 '푸레이 보이배 쟁탈 전국 보칼 그룹 경연대회'를 개최했다. 이 경연대회는 현재 세종문화회관 자리에 있던 시민회관에서 열렸는데, 큰 반향을 일으켰다. 여기서 '보칼 그룹'이란 록밴드를 말한다.

장』(1977), 『우리들의 낮은 울타리』(1979) 등을 간헐적으로 발표하면서 절필 상태에 들어갔다. 동인문학상·이상문학상 등을 수상했다.

[79] 소설가. 1939년 8월 9일 전라남도 장흥군에서 출생했고, 서울대학교 문리대 독어독문학과를 졸업했다. 1968년 「병신과 머저리」로 제12회 동인문학상을,

1978년 「잔인한 도시」로 제2회 이상문학상을, 1986년 「비화밀교」로 대한민국문학상을, 1990년 「자유의 문」으로 이산문학상을 수상했다. 1965년에 『사상계』 신인상에 「퇴원」으로 당선되어 등단했다. 사후 금관문화훈장이 추서되었다. 대표작으로 「서편제」, 「이어도」 등이 있다.

전국에 산재해 있던 록밴드들이 모두 나와서 경연대회를 치렀고, 프로 밴드들도 참가했다. 특히, 지방에서 활동하던 밴드들은 젊은 대중들과 커뮤니케이션할 수 있는 기회가 없었기 때문에 자신의 활동 무대인 나이트클럽에서 벗어나 이곳에 나왔던 것이다. 전국 단위로 밴드들이 집결할 수 있었던 기회가 흔치 않았다. 그런데 바로 이걸 『선데이 서울』이 열어주었다. 앞에서 언급했던 키보이스의 〈해변으로 가요〉도 1970년 제2회 푸레이 보이배 쟁탈 전국 보컬 그룹 경연대회에 출전하면서 알려진 곡이다. 이 대회에 젊은이들은 열광했다. 이 대회는 3년밖에 못하고 반강제적으로 해산된다. 하지만 그 제목부터 자극적인 '푸레이 보이배 쟁탈 전국 보컬 그룹 경연대회'는 청년문화의 굉장히 중요한 변곡점이 되었다.

〈아침이슬〉, 청년문화를 폭발시키다

이 모든 움직임에도 불구하고, 1971년 6월 30일에 발표된 한 장의 음반만큼 청년문화를 폭발시킨 것은 없다. 게다가 놀라운 사실은 이 음반이 3,000장도 채 팔리지 않았다는 것이다. 음반 시장에서는 철저히 사망한 음반임에도 불구하고, 이 음반에 실린 노래 한 곡은 그로부터 굉장히 오랫동안 생명력을 가졌고, 1970년대 청년문화의 상징이 된다. 서울대 미대 서양학과 재학생이었던 김민기가 만들고, 서강대 사학과 1학년 새내기였던 양희은이 1학기도 마치기 전에 녹음해서 발표했던 곡이다. 바로 〈아침이슬〉이다. 이 음반에 창작곡은 세 곡밖에 없었다. 나머지는 다 미국 포크 음악의 번안곡이었다. 하지만 이 한 곡 〈아침이슬〉은 단순히 청년문화의 하나의 방점을 찍었을 뿐만 아니라, 한국 대중음악의 역사 자체를 바꾸는 명곡이 된다. 이 곡은 오랫동안 금지되었다. 그러나 1987년 시민항쟁 때 시청 앞에 모인 시민들이 함께 부를 수 있는 노래가 두 곡밖에 없었다. 학생도 시위에 나오고, 넥타이를 맨 샐러리맨도 나오고, 지나가던 아줌마도 나와 섰는데, 이들이 모여서 다 같이 부를 수 있는 노래는 하나는 〈애국가〉, 그리고 나머지 한 곡이 바로 〈아침이슬〉이었다. 연세대생 고故 이한열 군의 장례식 때 백만 명의 시민들이 신촌 로터리에서부터 시청 앞 광장까지 꽉 채웠다. 신촌 로터리에서 시청 앞까지 가득 메운 시민들이 이한열의 운구를 따라 천천히 걸어갈 때 그들은 끝없이 〈아침이슬〉을 불렀다. 앞에서부터 뒤까지 거리가 너무 멀어 동시에 노래를 부르는 게 불가능했

다. 그때 나는 육교에 올라가서 〈아침이슬〉이 돌림노래처럼 저 멀리에서부터 끊임없이 이어지고 이어지면서 그 거리를 가득 채우던 광경을 한참 동안 바라보고 있었다. 그때의 그 기억이 아직도 생생하다.

이 곡을 만든 김민기는 같은 해인 1971년 10월 21일, 자신의 1집 앨범을 발표한다. 이 앨범은 한국 대중음악사상 최초의 싱어송라이터의 앨범이 된다. 이 앨범에는 김민기가 자신의 목소리로 부른 〈아침이슬〉이 담겨 있다. 같은 곡을 똑같은 해에 각각 두 사람이 부른 것이다. 그러나 두 버전은 완전히 달랐다. 보컬이 남자와 여자니까 당연히 편곡이 다를 수밖에 없었지만, 만든 사람이 부른 〈아침이슬〉은 본래 자신이 그 곡을 만들 때 가졌던 의도가 그대로 담겨 있었다. 김민기는 조용히 속삭이면서 사색하듯이 그 노래를 불렀다. 김민기 버전의 〈아침이슬〉은 결코 시위하면서 부르는 투쟁가가 될 수 없는 노래였다.

실제로 김민기를 만나서 이 노래를 어떻게 만들었는지 인터뷰한 적이 있다. 그때 그는 이렇게 대답했다. 되는 일도 없고, 너무 가난해서 괴로웠다고. 매일매일 먹고살 것을 마련해야 하는데, 아르바이트비도 너무 짜서 사는 게 너무 괴로웠다고. 그러던 어느 날 학교 근처에서 술을 마셨는데, 통금 때문에 어딘가 들어가야 해서 우왕좌왕하다가 그냥 필름이 끊겨 버렸다고. 다음 날 눈을 떠보니, 돈암동 어느 야산 공동묘지에 자기 혼자 자고 있었다고. 태양은 저만치 '묘지 위에서 붉게 타오르고', 자신은 술에 취해 자다가 '한낮의 찌는 더위에' 깼다고. 깨어보니 너무 창피해서 일어나 어디론가 가야 하는 자신의 마음을 담은 노래였다고 들려주었다.

그러니 〈아침이슬〉은 가난한 1970년대 청년 지식인의 암울하고 허무한 내면의 고백이었다. 어떤 거대한 사회적 비판의식을 가지고 만든 게 아니었다. 우리가 모여서 "3선개헌을 한 유신정권이 획책하는 이 음모를 깨뜨리기 위해 교문 밖을 나가서, 싸우고, 이기자!"라며 노래를 만든 게 아니었다. 김민기 버전의 〈아침이슬〉은 1970년대 초반 현실에서는 실현될 수 없는 이상을 지닌 청년 인텔리겐차의 내면의 고백이다.

그런데 양희은 버전의 〈아침이슬〉은 다르다. 굉장히 선동적이다. 앨범 재킷의 비주얼만 다른 게 아니다. 이 당시 대학교 1학년 새내기였던 양희은의 보컬 발성에 주목해야 한다. 이때 양희은의 목소리는 글자 그대로 불타오르는 혁명적 낭만주의의 목소리였다. 이전까지 트로트 계열의 이미

자의 목소리나 미8군 스탠더드 팝 계열의 패티 김이나 현미玄美(1938~)[80]
의 목소리는 모두 기본적으로 '습기'가 있었다. 즉, 이들 한국 여성 보컬
리스트들의 목소리에는 불우한 과거가 있는 듯한 '청승의 습기'가 있었
던 것이다. 그런데 양희은은 달랐다. 그런 습기가 완벽하게 제거된 또렷
하고 당당한 발성이었다. 한 치의 타협도 불사하는 정말 단호한 발성이었
다. 그래서 나는 김민기가 부른 것보다 양희은이 부른 〈아침이슬〉이 훨씬
더 역사적인 녹음이라고 생각한다. 만약 이 노래가 양희은의 버전으로 녹
음되지 않고, 김민기 버전으로만 녹음되었다면, 결코 7080들의 세대의
송가頌歌가 될 수 없었다고 확신한다.

　　양희은의 〈아침이슬〉은 두 개의 기타로만 반주된다. 잘 들어보면 나
일론 재질로 된 여섯 줄짜리 클래식 기타가 멜로디 라인을 담당하고, 열두
줄짜리 쇠줄 통기타가 리듬을 담당하고 있다. 이때 리드기타는 김민기가
담당했고, 열두 줄짜리 기타는 맹인 가수이자 기타리스트인 이용복이 연
주했다. 기본적으로 양희은의 발성에는 여성 보컬리스트 특유의 비브라
토vibrato[81]가 없다. 한 음표에 한 가지 음만 낸다.

　　〈아침이슬〉의 구조를 음악적으로 분석해보면, 왜 이 노래가 7080세
대의 노래가 되었지만 시장에서는 3,000장도 안 팔렸는지를 증명할 수
있다. 일단, 이 노래의 가사에는 외래어는커녕 한자어도 거의 쓰이지 않
았다. 한자어라곤 묘지, 태양 정도다. 거의 대부분 순한국어였다. 김민기
노래는 4·19세대가 그러하듯 아름다운 한국어로 한국의 노래를 만들려
고 한 것이 특징이다. 김민기가 장르를 넘어서 유일하게 영향을 받은 예술
가는 시인 김지하金芝河(1941~)[82]였다. 물론 1991년 이전의 김지하다. 이
때 김지하는 젊은 세대들에게 신神이었다.『황톳길』이라는 위대한 시집이
있었고,「오적」이라는 위대한 담시譚詩[83]가 있었다. 그 시집을 통해서 김지
하는 한국어가 가지고 있는 건강한 다이내미즘dynamism을 표현했다. 김

[80] 대중가수. 본명 김명선金明善. 1938년 평양 출
생. 6·25전쟁 중 월남한 후, 1957년 미8군 무무용수
로 지내다 1962년 작곡가 이봉조의 〈밤안개〉로 데뷔
했다. 이후 1960년대 패티 김, 이미자와 함께 대한민
국의 대표 여성 가수로 활동했다.

[81] 기악이나 성악에서, 음을 상하로 가늘게 떨어 아
름답게 울리게 하는 기법. 또는 그렇게 내는 음. 연주상
의 한 기교로 쓴다.

[82] 1960년대와 1970년대에는 반체제 저항시인으
로, 1980년대 중반 이후에는 생명사상가로 활동하고
있는 시인이자 사상가.

[83] 이야기 시. narrative poem. 어떤 이야기를 리
듬에 맞추어 읊는 시를 뜻한다.

민기는 그런 '노래하는 김지하'가 되고 싶었다. 비록 미대생으로 음악 전문가는 아니었지만, 그럼에도 불구하고 가장 아름다운 한국어의 울림에서 한국 음악의 새로운 제3의 길을 찾으려고 했다.

당시 한국 음악은 한쪽은 일본의 유산인 트로트에서 여전히 벗어나지 못하고 있었고, 또 다른 한쪽은 새로운 한국 문화의 지배자가 된 미국 문화의 영역에 구금되어 있었다. 이때 이 새로운 음악적 아마추어들은 자기들만의 방식으로, 가장 낭만주의적 방식으로 새로운 길을 만들어가고 있었다. 그래서 이 노래 〈아침이슬〉은 그 당시 일반 대중들에게 '뭔가 알기는 알겠는데, 왠지 껄끄러운' 느낌이었다. 평소 티브이나 라디오를 통해서 들어왔던 음악과 달랐기에 결코 쉽게 수용될 수 없었던 것이다. 〈아침이슬〉은 C장조의 노래다. 그런데 '도'도, '미'도, '솔'도 아닌, '파'음으로 시작한다. 즉, 굉장히 불안하게 시작한다.

첫 번째 주제인 A테마 "긴 밤 지새우고 풀잎마다 맺힌 / 진주보다 더 고운 아침이슬처럼"은 C장조임에도 불구하고 선율 자체가 굉장히 목가적이고 여성적인 아름다움을 지니고 있다. 그리고 이것이 한 번 더 A' 테마 "내 마음에 설움이 알알이 맺힐 때 / 아침동산에 올라 작은 미소를 배운다"로 반복된다. 그리고 그 다음에 갑자기 분위기가 확 바뀐다. B테마 "태양은 묘지 위에 붉게 떠오르고 / 한낮에 찌는 더위는 나의 시련일지라"의 등장이다. 그 전의 A테마는 굉장히 선율적으로 매끄러워 전원적인 울림이 있는 주제였는데, 갑자기 낭송조의 연설하는 투로 바뀐다. 서양음악적으로 표현하면, A테마가 아리아였다면, B테마는 오페라에서 대사를 말하듯이 노래하는 레시터티브recitative다. 그러면서 C장조임에도 불구하고 E단조적인 울림이 화성으로 들어간다. 그래서 앞의 목가적이었던 느낌이 굉장히 불길하고 불안한 분위기를 조성하면서 "태양은 묘지 위에 붉게 떠오르고"라는 가사와 만나면서 시련의 분위기를 만들어내며 "한낮에 찌는 더위는 나의 시련일지라"라고 B테마가 끝난다. 그런데 문제는 이 노래가 이 지점에서 그 당시 대중음악의 문법에서 이탈하여 기존 문법과 결별한다는 점이다. 기존의 대중음악 문법은 'A-A'-B'에서 다시 A로 돌아가야 한다. 즉, "긴 밤 지새우고……"로 돌아가서 "……미소를 배운다"로 끝나야 한다.

'A-A'-B-A'가 왜 최고 상품의 문법인지 살펴보면, A테마는 아름다

운 테마다. 그래서 그것을 기억시키기 위해서 반복(A')을 한다. 그 다음에 굉장히 드라마틱한 B테마가 나온다. B테마는 보통 발라드로 치면 "이래도 돈을 안 낼래?"라며 막 열창하는 부분이다. 아주 전형적인 패턴이다. 그리고 다시 A테마로 돌아가야 한다. 왜냐? 일종의 확인 사살이다. 수많은 노래가 있지만 이걸 꼭 기억해서 반드시 이 노래를 사달라고 확실하게 각인시키기 위해서 다시 A테마로 돌아가는 것이다. 이것이 대중음악계의 돈을 부르는 이른바 '환전換錢 문법'이다.

그런데 〈아침이슬〉은 B테마의 "나의 시련일지라"라고 클라이맥스로 갔는데, 다시 A테마로 돌아가지 않고, 느닷없이 C테마로 가버린다. 게다가 C테마에서는 갑자기 4도를 도약하면서 "나 이제 가노라, 저 거친 광야에"라고 확 올라가버린 후 돌아오지 않고 "서러움 모두 버리고 나 이제 가노라"라는 노랫말처럼 진짜로 확 가버린다. 그래서 〈아침이슬〉에서는 그 아름다웠던 A테마가 다시 생각나지 않는다. 아름다운 A테마는 끝내 다시 반복되지 않는다. 당시의 감각으로 이것은 상품적 가치가 없었다.

현실과 끝없이 타협해야 하는 선민 집단의 일원이면서도, 기존의 기득권 세력의 비민주적인 전횡에 대해서는 비판적이고 대안적인 길을 새롭게 모색해야 했던 이 혁명적 낭만주의의 자식들에게, 이 대책 없는 C테마로의 도약은 바로 낭만주의 그 자체였다. 혁명은 낭만으로 되는 게 아니다. 다시 A테마로 돌아와서 대중성을 쟁취하고 권력을 쟁취해야 한다. 그런데 이 노래는 다시 현실로 돌아오지 않는다. 가장 낭만적인 초원의 지평으로 날아가 버린다. 이것이 1970년대 청년문화의 혁명적 낭만주의 감수성과 그 구조가 딱 들어맞았다. 그래서 이 노래는 어떤 매체에서도 나오지 않고, 음반으로도 팔리지 않았건만, 대학가에서 입에서 입으로 전해졌다. 노래를 듣는 이들은 뭔지 알 수는 없지만, 뭔가 자신의 내면을 대변하고 있다는 생각이 들었다. 즉, 독재에 반대하여 데모하러 학교 문밖으로 나가는데, 자신도 모르게 이 노래를 부르면서 나가고 있었던 것이다.

김민기는 아무 죄 없다. 그저 술을 마시고 간밤에 공동묘지에서 잠을 잤을 뿐이다. 그리고 일어나 보니 '쪽팔려서' 이 곡을 썼을 뿐이다. 게다가 김민기는 이 곡을 본래 자기가 만든 의도대로 정말 착하게 불렀다. 그런데 양희은이 이 노래를 다르게 해석해서 불렀다. 그리고 양희은과 같은 시대를 살았던 청년들은 김민기의 의도와 다르게 이 노래를 자기 속에 내

면화시켰다. 그래서 이 노래는 이 세대들의 노래가 되었다.

〈아침이슬〉은 처음부터 금지곡은 아니었다. 이 노래가 처음 발표되었을 때는 놀랍게도 아름다운 노랫말로 서울시문화상까지 받았다. 그런데 1972년 한국 민주주의의 종언을 알리는 유신헌법이 발호發號되면서, 대학가의 시위가 격화되었을 때, 대학생들이 이 노래를 부르면서 학교 문밖을 나오기 시작했다. 즉시 금지곡 판정을 내리지는 못했다. 좋은 노래라고 상까지 주었기 때문이다. 그렇지만 방송에서는 알아서 틀지 않았다. 1975년 긴급조치 제9호[84]가 내려지고, '막가파의 시대'가 되었을 때야 비로소 금지를 시킨다.

그때 무려 2,000곡이 넘는 노래가 동시에 금지되었다. 어떤 노래든 금지하려면 사유가 있어야 한다. 1971년 최고의 히트곡이었던 〈거짓말이야〉는 4년 뒤에 '사회 불신감 조장'이란 이유로 금지했다. 〈이루어질 수 없는 사랑〉의 금지 사유는 정말 어처구니없다. 이 노래의 2절 가사 중 "밤새워 하얀 길을 나 혼자 걸었었다"가 있었는데, 이 당시 12시부터 4시까지는 통금이었으므로 "어떻게 밤새워 하얀 길을 걸을 수 있어? 그건 불가능해"라면서 '사회 통념 위반'으로 금지했다. 〈길가에 앉아서〉는 가사도 착하다. "가방을 둘러멘 그 어깨가 아름다워. 옆모습 보면서 정신없이 걷는데, 활짝 핀 웃음이 내 발걸음 가벼웁게, 온종일 걸어 다녀도 즐겁기만 하네. 길가에 앉아서 얼굴 마주보며, 지나가는 사람들 우릴 쳐다보네." 이런 가사의 노래인데 금지된다. 그 이유는 정말 어이없게도 '산업 생산 의욕 저하'였다. 그런데 〈아침이슬〉은 금지 사유를 달 수 없었다. 노래가 시위용으로 쓰이는 건 금지 사유가 안 됐기 때문이다. 게다가 이 노래를 만든 이도 시위용으로 만든 게 아니었다. 그래서 이 노래만 2,000곡이 넘는 금지곡 중 유일하게 금지 사유 없이 금지된다. 유신정권의 중앙정보부에

[84] 유신헌법 철폐와 정권 퇴진을 요구하는 민주화운동이 거세게 일어나자 이를 탄압하기 위해 1975년 5월 13일 선포된 긴급조치. 1979년 12월 7일 긴급조치 제9호가 해제될 때까지 4년여 동안 지속된 '긴급조치 9호 시대'는 민주주의의 암흑기로서 800여 명의 구속자를 낳아 '전 국토의 감옥화', '전 국민의 죄수화'라는 유행어를 만들어내기도 했다. 그 내용은 다음과 같다. 1. 유언비어의 날조·유포 및 사실의 왜곡·전파 행위 금지, 2. 집회·시위 또는 신문·방송 기타 통신에 의해 헌법을 부정하거나 폐지를 청원·선포하는 행위 금지, 3. 수업·연구 또는 사전에 허가받은 것을 제외한 일체의 집회·시위·정치 관여 행위 금지, 4. 이 조치에 대한 비방 행위 금지, 5. 금지 위반 내용을 방송·보도·기타의 방법으로 전파하거나 그 내용의 표현물을 제작·소지하는 행위 금지, 6. 주무장관에게 이 조치의 위반 당사자와 소속 학교·단체·사업체 등에 대해 제적·해임·휴교·폐간·면허취소 등의 조치를 취할 수 있는 권한 부여, 7. 이런 명령이나 조치는 사법적 심사의 대상이 되지 않으며 위반자는 영장 없이 체포할 수 있다는 것 등.

서 군이 이유를 다는 게 피곤했는지, 아니면 이 곡에 대한 예의였는지는 모르지만 이 곡에만 금지 사유가 표기되지 않았다.

캠퍼스 스타

흔히 청년문화라고 하면 전부 다 비판적인 노래만 있다고 생각할지 모르지만, 사실은 그렇지 않았다. 크리티시즘criticism보다 더 중요한 것은 로맨티시즘이었다. 젊은 로맨티시즘은 이제 대학 캠퍼스를 넘어서 점점 젊은 대중들을 자기편으로 만들기 시작했다. 각 대학에서 끼를 가진 재능 있는 젊은이들이 등장하기 시작했다. 서강대에서 양희은이 나왔다면, 성균관대에서는 서유석이 등장한다. 연세대에서는 이미 윤형주가 있었고, 이장희李章熙(1947~)[85]가 배출된다. 그리고 경희대에서는 김세환이 나오고, 서울대 농대에서는 이수만李秀滿(1952~)[86]이 등장한다. 이렇게 각 캠퍼스마다 동네 스타들이 등장했고, 그들은 유명세를 얻게 된다. 대학가 출신은 아니었으나, 이들과 동급으로 취급되던 트윈폴리오의 멤버였던 송창식과 더불어 이 대학가 스타들은 나중에 국회의원도 하게 되는 MBC 변웅전 아나운서가 진행하는 〈금주의 인기가요〉 차트를 장악하기 시작한다. 1973년이 되면서, 김정호(1952~1985)[87]의 〈하얀 나비〉, 이장희의 〈그건 너〉, 송창식의 〈한 번쯤〉이 차트 1위를 접수하면서, 젊은이들의 노래는 이제 더 이상 대학가 아마추어들의 노래가 아니라, 전국적인 영향력을 가진 노래로 발전하게 된다. 드디어 캠퍼스의 스타들이 글

[85] 포크 록 가수, 싱어송라이터, 음반 프로듀서, 밴드 리더, 기업인이다. 경기도 수원군 오산면 부산리(지금의 오산시 부산동)에서 태어났다. 서울고등학교를 졸업하고 연세대학교 생물학과에 입학했으나 중퇴한 후 1971년에 DJ 이종환의 권유로 가수로 데뷔했다. 1976년에 대마초 혐의로 구속된 후 1978년 반도패션이라는 옷가게를 경영하기도 했다. 이후 그는 사랑과 평화, 김태화 등의 가수들을 프로듀싱하기도 했으며, 1982년에는 미국에서 음반을 발표하기도 했다. 1988년에는 미국에서 귀국해 콘서트를 열기도 했으며, 정규 음반을 발표했고 1989년에는 로스앤젤레스의 한인 방송국인 라디오코리아를 설립하여 2003년 12월까지 사장직을 맡았다. 이후 귀국하여 울릉도에서 귀농 생활을 했다. 대표곡으로는 〈겨울 이야기〉, 〈그건 너〉, 〈나 그대에게 모두 드리리〉, 〈자정이 훨씬 넘었네〉, 〈슬픔이여 안녕〉 등이 있다.

[86] 가수이자 연예 기획자로, 현재 SM엔터테인먼트의 대표. 이수만은 1972년, '사월과 오월'의 멤버로 데뷔했지만 건강상 하차를 했다. 그런 이유로 목소리만 녹음이 되었고 음반 표지에는 백순진, 김태풍이 찍혔다. 1975년 대마초 파동 당시 '바른 생활' 이미지로 살아남았다. 1977년 샌드페블즈 2기 보컬로 잠시 활동을 했다가 1977년 《Lee Soo Man》이라는 앨범을 낸 후, 1989년까지 《뉴 에이지》, 《끝이 없는 순간》 앨범을 발매했다.

[87] 가수, 싱어송라이터이다. 솔로 가수로 데뷔하기 이전에 사월과 오월의 3기 멤버로 활약했고, 어니언스의 많은 노래를 작곡·작사하는 등 많은 활동을 했다. 스타덤에 오른 것은 1973년 솔로로 데뷔하면서 〈이름 모를 소녀〉가 히트하면서부터다. 1985년 11월 29일에 결핵으로 사망했다.

자 그대로 스타덤stardom에 오르면서 〈아침이슬〉이 발표된 지 단 3년 만인 1974년이 되면, 이 청년문화가 과거 어른들의 문화였던 트로트와 스탠더드 팝을 완전히 무찌르고 대중문화의 주류를 장악한다. 무서운 기세였다.

이때는 제3공화국도 아니고, 서슬 퍼런 영구 집권의 시대가 열린 유신정권 제4공화국 때였다. 이때 유신정권이 잘나갔으면 아무 일 없었을 텐데, 이 정권이 정치적·경제적 위기에 빠지기 시작했다. 사실 박정희 정권을 지지했던 정당성은 '잘살아보세'였다. 박정희는 적어도 제3차 경제개발5개년계획이 끝날 때까지는 자기 손으로 경제적 성과를 이루어내려고 생각했다. 그래서 바로 이때, 한대수가 등장할 때, 경부고속도로를 깔기 시작해서 만 2년도 안 돼서 경부고속도로를 개통했다. 이것은 그야말로 글자 그대로 위에서 아래로의 철권통치가 아니라면 불가능한 일이었다. 그런데 1973년 유신정권이 시작되자마자, 박정희 정권이 자신들의 유일한 정당성으로 삼아왔던 경제가 무너지기 시작했다. 제4차 중동전[88] 이 발발하면서 전 세계의 유가가 요동치기 시작했다. 이제 막 간신히 중화학공업 시장의 막내로 세계시장에 진입하려던 찰나 석유값이 폭등하면서 지옥이 되어버렸던 것이다. 박정희 정권이 유일하게 자신의 방어벽으로 삼았던 것이 무너져 내린 것이다. 이 석유 파동이 얼마나 심각했냐면, 석유값이 오르자 재료비 상승으로 판을 찍을 수 없어서 음반 시장까지도 얼어붙었다. 당시 엘피LP음반의 재료는 염화비닐로 석유에서 만들어졌기 때문이다. 음반 시장까지 흔들릴 정도로 모든 산업에 그 여파가 미쳤다. 게다가 박정희 정권은 이미 1974년부터 정치적으로 코너로 몰리기 시작했다. 박정희 정권의 일방통행에 반대하는 시위가 대학가를 중심으로 격화되기 시작했다. 박정희 정권은 드디어 빼서는 안 되는 칼을 빼어들었다. 긴급조치 1호부터 9호까지를 발호하면서 사실상 계엄령으로 들어갔다. 우리가 잘 아는 수많은 정치범 아닌 정치범들을 양산하고, 고문하고 급기야는 사형까지 불사하면서 끔찍한 군부 통치의 반민주성을 노골적으로 드러내기 시작했다. 그게 1974년 여름부터의 일이다. 이런 철권통치가 시작되던 해에, 다시 말해서 기존의 권위적인 식민지 세대의 권력이

[88] 이스라엘 건국을 둘러싸고 일어난 전쟁. 모두 4차례의 전쟁을 치렀고, 이스라엘의 승리로 끝났다. 그러나 전쟁의 여파로 1970년대부터 이슬람계 테러 집단이 위협이 계속되고 있으며, 지금까지도 중동은 불안한 정세다. 제1차 중동전은 1948년에, 제2차 중동전은 1956년에, 제3차 중동전은 1967년에, 그리고 본문에 언급된 제4차 중동전이 1973년에 일어났다.

도전받던 바로 그 시점에, 한국의 청년문화가 세상을 장악한다.

영화 〈별들의 고향〉, 청년문화의 장악

청년문화가 세상을 장악했다는 가장 상징적인 사건이 바로 1974년에 일어난다. 〈별들의 고향〉이라는 영화의 개봉이 바로 그것이다. 영화 〈별들의 고향〉을 보면 명장면이 있다. 경아가 술집에서 자기를 '꼬시는' 이상한 술집 남자한테 우물쭈물하다가 노래를 하나 부르기 시작한다. 〈나는 19살이에요〉라는 노래다. 그런데 경아의 노래가 진행되면서 이게 서서히 뮤직비디오처럼 화면이 바뀌어간다. 당시로선 놀라운 테크닉이었다. 물론 이 노래도 곧 금지곡이 된다.

이 〈별들의 고향〉은 이장호(1945~) 감독의 데뷔작이다. 이장호 역시 청년문화 세대로, 1960년대 한국 문화의 중흥기를 이끈 신상옥 감독의 조감독 출신이다. 이 영화는 신상옥 시대의 모든 기록을 깨뜨리면서 새롭게 흥행 기록을 쓰는 최고의 작품이 된다. 그런데 이게 너무 상징적이었다. 이 영화의 감독도 홍익대 출신의 청년문화 세대인 이장호였고, 이 영화의 원작도 청년문화 세대인 연세대 출신의 젊은 작가 최인호의 원작이었으며, 이 영화의 OST를 만든 작곡가도 연세대 출신의 청년문화 세대인 이장희였다. 특히, 이 영화의 OST는 〈나 그대에게 모두 드리리〉, 〈휘파람을 부세요〉, 〈한 잔의 추억〉, 〈나는 19살이에요〉, 〈사랑의 테마〉 등 넘버원 히트곡이 이 영화 한 편에 다섯 곡이나 나온다. 이렇듯 원작자와 작곡가, 영화감독이 모두 청년문화 세대인 이 영화는 한국 영화 산업의 모든 기록을 깨뜨린다. 갑자기 이 영화가 터지면서 기성세대들도 문화 권력이 자신들에게서 정치적으로 가장 적대적인 세대들에게 넘어가고 있다는 걸 직감하게 된다.

그리고 가장 비극적인 분서갱유의 시대가 되는 이듬해인 1975년에 고 하길종河吉鐘(1941~1979)[89] 감독의 〈바보들의 행진〉이 나온다. 이 영화는 아주 대놓고 대학생들을 주인공으로 만들었다. 실제로 이 영화의 주연배우들은 전부 아마추어 대학생들이었다. 그런데 이 영화가 대단한 화제

[89] 어린 시절 신동이라는 소리를 듣고 자랐다. 서울대학교 불문과 졸업 후 미국 UCLA 영화과에 입학, 한국인으로는 처음으로 학위를 받았다. 이때 프랜시스 포드 코폴라와 친하게 지냈으며, 단편영화를 만들기도 했다. 졸업 후 1970년 한국으로 돌아왔다. 사회부조리에 대한 비판과 저항은 그의 초기 영화에서 공통적으로 드러나, 상영하는 영화마다 많은 부분이 편집되어 잘려 나갔다. 38세의 젊은 나이에 간암으로 요절했다.

작이 되고, 흥행에도 성공한다. 사실 〈바보들의 행진〉은 이 영화의 내용이 대체 뭔지 도저히 연결이 안 될 정도로 살인적인 가위질을 당했다. 그런데도 사람들은 다 행간의 의미를 읽으며 극장으로 몰려가 관람했다. 이 영화에서도 넘버원 히트곡이 무려 세 곡이나 나왔다. 당시 이 영화의 OST를 맡았던 음악가는 송창식이었다. 이 영화의 OST 중 〈왜 불러〉는 당시 변웅전의 〈금주의 인기가요〉에서 10주간 1위를 차지했다. 그리고 이어서 〈고래사냥〉과 맨 마지막 장면에 나오는 〈날이 갈수록〉이란 노래도 히트를 쳤다.

〈별들의 고향〉과 〈바보들의 행진〉은 음악적으로 이미자와 남진의 시대를 끝냈을 뿐만 아니라, 영화적으로 새로운 세대가 시작되었다는 걸 보여주며 신상옥의 시대까지도 끝내버렸다. 이 두 작품의 공통점은 작가부터 감독, 음악까지 모두 기존 세대들의 도움 없이 온전히 새로운 젊은 세대들에 의해 만들어졌다는 것이다. 이렇게 해서 청년문화 세대들이 주류를 장악했다. 당시 음악계 최고의 아이돌 스타는 김세환金世煥(1948~)[90]이었다. 지금은 잘 모르는 동안童顔의 아저씨 가수로 알고 있겠지만, 김세환은 1974년에서 1975년 사이에 무려 다섯 곡의 넘버원 히트곡을 연속적으로 터트릴 정도로, 당시 최고의 캠퍼스 스타였다. 캠퍼스 스타 중 가장 아름다운 외모와 솜사탕 같은 달콤한 목소리를 가지고 있었다.

이렇게 젊은 세대들이 차트를 점령하고 있었을 때, 드디어 이들에게 새로운 암흑기가 닥쳐온다. 1975년 5월 13일, 드디어 긴급조치 제9호가 발호된다. 긴급조치 제9호는 사실상 계엄령이었다. 쉽게 말해서, 정부에 대해서 조금이라도 뭐라고 하는 이들을 향해 "입 다물어!", "까부는 놈들은 다 죽여 버린다!"는 선언이었다.

〈미인〉, 신중현을 한국 록의 아버지로 만들다

긴급조치 제9호가 발호되기 바로 1년 전, 1974년 10월에 여태까지 밴드로서는 한 번도 성공한 적 없는 신중현이 다시 밴드 앨범을 발표했다. 그

[90] 작사가, 포크 팝 가수. 1948년 7월 15일 서울에서 출생했다. 서울 보성고등학교와 경희대학교 신문방송학과를 졸업한 그는 가수로 데뷔한 1972년에 제8회 TBC 방송가요대상에서 신인상, 1974년 제10회 TBC 방송가요대상에서 최우수 남자 가수상, 이어 같은 해에 MBC 10대 가수상 및 TBC 7대 가수상, 연예대상, 1975년 제11회 방송가요대상 최우수 남자 가수상, 그해 11월 MBC 10대 가수상, TBC 7대 가수상 등을 받았다. 그의 히트곡으로는 〈사랑하는 마음〉, 〈화가 났을까〉, 〈비〉, 〈옛 친구〉, 〈잊지 못할 추억〉, 〈목장길 따라〉 등이 있다.

는 이미 36세였다. 로커를 하기에는 이미 늦은 아저씨가 되어버렸다. 그래도 신중현은 당시 최고의 프로듀서였기에 당연히 당시 최고의 회사였던 지구레코드에 소속되어 있었다. 이와 관련해서 돌아가신 지구레코드의 임 회장한테 직접 들은 이야기는 이렇다.

강헌: 그때 어땠습니까?
임 회장: "하는 것마다 다 깨먹는 놈한테 누가 제작을 해줘?"라고 했더니, 자기가 아무리 신중현이라도 너무 미안했는지 "이번이 마지막으로, 안 되면 다시는 밴드 안 하겠습니다. 마지막으로 한 장만 하게 해주세요!"라고 해서, 나이를 봐서도 이제 더 이상은 저런 짓 안 하겠다 싶어서 만들어줬어.

그렇게 해서 음반이 나왔는데, 밴드 이름이 '신중현과 엽전들'이었다. 앞에서 언급했듯이 이미 그는 에드 훠, 액션스, 덩키스, 퀘션스, 골든 그레이프스, 더 멘을 거쳐서 드디어 엽전들까지 왔다. 뭐가 다를까. 드디어 한글 이름이 되었다. 예전 밴드명은 다 영어였다. 그런데 처음으로 한글 이름의 밴드가 등장했다. 문제는 이 말의 뜻이었다. 궁금했던 나는 신중현 선생에게 인터뷰 때 직접 물었다.

강헌: 엽전들이라는 이름은 솔직히 무슨 뜻으로 그렇게 지었어요?
신중현: 워낙 밴드로 돈을 못 벌어 이번 밴드는 돈이라도 벌어보자는 생각에 엽전이라고 지었어.

하지만 아닐 것이다. 이것은 공식적인 답변일 것이다. 사실 엽전들이란 말은 굉장히 안 좋은 말이다. 엽전들은 나, 우리, 우리 민족을 굉장히 비하해서 부르는 자기 파괴적인 말이다. 자기모멸감이 숨어 있는 말이다. 엽전들이란 말은 어떻게 쓰일까. "그래서 조선 엽전들은 안 돼." "본래 엽전들이 그래." 이런 식으로 한국 민족을 비하할 때 쓴다. 신중현이 밴드 이름에 엽전을 쓴 것은 자기가 사랑해서 결혼해 자식을 낳았는데, 자식 이름을 '개새끼'라고 지은 것과 똑같다. 이 이름에는 "내가 여태껏 이렇게까지 했는데도 진짜 안 들어줄 거야?"라는, 뭔가 내놓고 말할 수는 없지

만, 억울한 그런 분노가 숨어 있다. 한국어로 된 이름을 지은 것까지는 좋은데, 암튼 그 말이 굉장히 자기 파괴적이었다. 그래서 지구레코드의 임회장도 밴드 이름을 듣고는, '록에 쩔더니, 드디어 완전히 미쳤구나!'라고 생각했다고 한다. 그런데 놀라운 일이 일어났다.

이 앨범의 A면 첫 번째 곡은 〈미인〉이라는 노래다. 이 〈미인〉의 러닝타임은 3분 1초다. 그러나 본래 첫 번째 판을 만들었을 때는 4분 25초였다. 4분 25초면 너무 길어서 방송국 피디가 안 틀어줄 것이므로 다시 수정해서 3분 1초로 끊어 발표했다. 나는 4분 25초짜리 원곡도 들어봤는데 진짜 그대로 나갔으면 절대로 성공 못했을 것 같다. 암튼 3분 1초로 바꾼 이 곡은 신중현이 만든 그 어떤 곡보다도 가장 크게 폭발한다. 신중현은 그때까지 수많은 록밴드를 했지만 직접 리드 보컬을 한 적은 단 한 번도 없었다. 언제나 당대 최고의 보컬을 뽑아서 썼고, 자신은 늘 리더로서 기타리스트 역할을 맡았다. 그런데 이젠 보컬을 뽑을 여력도 없었고, 뽑아봐야 어차피 안 될 거니까 싸게 가자면서 직접 노래를 불렀다. 게다가 신중현은 이때까지 단 한 번도 3인조 밴드를 한 적이 없었다. 최소한 4인조에서 7인조를 했었다. 그런데 이때는 기타, 베이스, 드럼에 기타가 보컬을 겸했다. 즉, 더 이상 뒤로 물러설 공간이 없다는 절박한 심정으로 만든 앨범이었다. 노래를 들어봐서 알겠지만, 솔직히 노래는 좀 아니다.

그런데 〈미인〉은 제4차 중동전으로 유가가 엄청나게 치솟아서 음반 시장이 거의 괴멸 상태에 이르렀는데도, 1974년 겨울부터 1975년 4월 금지곡 판정을 받을 때까지 마치 지진이 일어난 것처럼 한국 사회를 강타했다. 금지곡 판정이 이 곡의 생명력을 끊지는 못했다. 이 곡은 오히려 그런 탄압 속에서 불멸의 명곡이 되었고, 신중현을 한국 록의 아버지로 만들었다. 히트곡 제조기라는 별명을 가지고 있던 신중현이 히트시킨 그 어떤 곡보다 크게 성공한다. 그래서 이 곡에 대해 당시 언론은 '삼천만의 애창곡'이란 이름을 붙여주었다. 이 곡은 명백히 록 음악이다. 그런데 미취학 아동부터 은퇴 노인에 이르기까지 모두가 이 곡을 자기 세대의 곡이라고 생각하고, 온 동네방네에서 이 노래를 불러댔다. 신중현은 이렇게 해서 자기 생애 최고의 저주였던 록밴드에 대한 저주를 풀 수 있게 되었다. 이 앨범은 〈미인〉만 생각하면 안 된다. 〈미인〉을 포함해서, 총 열 곡으로 이루어져 있었는데, 〈나는 몰라〉, 〈나는 너를 사랑해〉 등 굉장히 비상한 실험

성으로 가득찬 앨범이다. 〈미인〉도 사실 자세히 들어보면, 굉장히 무시무시한 내용이 담겨 있다. 신중현을 한국 록 음악의 아버지라고 하는 것은 그가 단지 신대철의 아버지이기 때문이 아니다. 그 비밀이 이 앨범 안에, 작게는 〈미인〉이라는 이 한 곡에 담겨 있다.

〈미인〉은 단순히 대중적으로 히트한 한국 최초의 록밴드 음악이 아니다. 이 노래 안에는 김민기가 갔던 길과는 다른, 또 다른 새로운 독립의 길이 숨어 있었다. 우리를 지배했던 구식민지 시대 일본의 문법과, 그 이후 새로운 지배자로 등장한 신식민지인 미국의 문법으로부터 독립하고자 하는 변방의 가난하고 남루한 뮤지션의 독립선언이 숨어 있다. 서울대를 다녔던 김민기는 굉장히 지적인 방법으로 그 길에 이르고자 했다. 하지만 중학교 중퇴자인 신중현은 아마추어 대학생들과는 다른 진정한 프로페셔널 음악가만이 갈 수 있는 길로, 이 두 제국주의 문법으로부터 독립하고자 노력했다.

자, 여러분께 이 곡 〈미인〉의 러닝타임 3분 1초를 감상하는 지침을 주겠다. 먼저, 이 곡에는 흔히 록 음악에서 말하는 2~4마디의 짧은 악구를 반복해서 연주하는 리프riff라고 하는 주요 선율 동기가 있다. 곡 전반부의 '땅따땅따, 떵띠디디디딩……' 하는 기타 소리인데, 이 리프를 계속 따라가면서 그 소리가 여러분에게 어떤 느낌으로 다가오는지 마음속으로 정리해보자.

두 번째, 이 노래는 4박자 8비트라는 전형적인 록밴드의 리듬 패턴 위에 있다. 그러나 우리가 아는 록밴드의 리듬 패턴과 뭔가가 다르다. 똑같은 4박자 8비트인데 미국의 4박자 8비트의 록밴드 편성과 무언가 다르다. 무엇이 다른지를 추적해보기 바란다.

세 번째, 이 곡 한가운데에는 굉장히 짧지만 의미심장한 간주가 나온다. 그 간주에서 신중현의 기타 솔로를 유심히 들어보고, 이것이 우리에게 무엇을 이야기하는지 한 번 정리해보자.

여기서 연주되는 기타는 일렉트릭 기타 연주인데, 보통 들어왔던 것과 뭔가 음색이 다르다. 사실 〈미인〉의 가사는 정말 황폐하다. "한 번 보고 두 번 보고 자꾸만 보고 싶네. 아름다운 그 모습을 자꾸만 보고 싶네. 그 누구나 한 번 보면 자꾸만 보고 있네. 그 누구의 애인인가 정말로 궁금하네. 모두 사랑하네. 나도 사랑하네. 모두 사랑하네. 나도 사랑하네." 그리고

간주가 나온 뒤 비슷한 내용을 반복한다.

이 노래의 구조를 김민기의 〈아침이슬〉처럼 살펴보면, 전형적인 'A-A'-B'라는 블루스의 패턴이다. 그런데 A로 안 가고, C로도 안 간다. "모두 사랑하네. 나도 사랑하네"로 끝이 난다. 굉장히 건성으로 끝난다. 그리고 계속 '띵까띵까 띵띠디디' 하는 리프가 중간에 많이 들어가 있다. 이 노래를 끌고 가고 있는 멜로디 라인, 즉 리프의 라인을 들으면 어떤 느낌이 드는가. 뭔가 떠들썩한 장바닥에서 치는 꽹과리의 느낌이 난다. 꽹과리는 타악기인데도 선율 악기의 느낌이 든다. 그리고 선율적으로 이 곡의 주 음계는 7음계가 아니고 5음계다. 그것도 단조 5음계다.

트로트가 바로 단조 5음계이다. 트로트에 쓰이는 음계는 요나누키四七拔き 음계라는 일본식 음계이다. 쉽게 말해서, 라-시-도-미-파의 5음계만 쓰는 것이다. '레'와 '솔'을 제외한 라-시-도-미-파 건반만 가지고 4박자에 맞추어서 피아노를 연주해보면, 왠지 어디선가 들어본 듯한 음악이 나온다. 그렇다. 뽕짝, 트로트다.

〈미인〉의 리프도 단조 5음계다. 그래서 얼핏 들으면 익숙하게 들린다. 그전에 우리가 단조 5음계를 워낙 많이 들었기 때문이다. 그래서 이 곡은 트로트 세대들한테도 그리 거부감이 안 들었던 것이다. 그러나 이 음계는 트로트의 요나누키 음계가 아니다. 살짝 틀어져 있다. 라-도-레-미-솔 음계다. 이 음계는 한국의 전통적 단조인 계면조界面調[91]를 현대의 평균율로 옮겼을 때 나는 음계다. 이런 단조 5음계는 굉장히 무의식적으로 우리의 민요적 전통을 가로지르고 있는 음계를 가져온 것이다. 똑같이 단조 음계지만, 이 중졸의 음악가는 미국의 도구를 가지고 지금 한국인들에게는 잊었으나 한국인의 DNA 속에 무의식적으로 남아 있는 우리 전통의 계면조를 호출한 것이다.

여러분은 평소 우리의 전통음악을 듣는가. 솔직히 안 듣는다. 그리고 한국 FM에서도 편성은 되어 있지만, 새벽 4시에 하는 것을 과연 누가 듣겠는가. 내가 공연기획을 많이 했을 때 김덕수사물놀이패[92]를 록밴드들

[91] 국악에서 쓰는 음계의 하나. 슬프고 애타는 느낌을 주는 음조로, 서양 음악의 단조短調와 비슷하다.

[92] 한국 전통 음악 연주가인 김덕수金德洙(1952~)가 1978년 창단한 타악 그룹이다. 꽹과리·징·장구·북 등 이른바 '사물'四物을 가지고 공연을 하는 대표적인 사물놀이패로서, 국내는 물론 해외까지 사물놀이를 널리 알리는 데 큰 역할을 했다.

사이에 집어넣으면, 젊은 관객들이 그야말로 미쳤다. 사물놀이는 음반으로 들으면 정말 재미가 없다. 그래서 평소엔 거의 듣지 않지만, 현장에서 사물놀이를 들으면 흥에 미친다. 그것은 자기 몸이 자신도 모르게 무의식 중에 학습되어 있기 때문이다. 물론 지금처럼 사물놀이를 접할 기회 없이 2~3대 정도 지나면 아마 다음 세대부터는 사라질 것이지만, 지금 세대까지는 좀 먹힌다. 그래서 〈미인〉은 이 음계 속에 첫 번째 비밀이 들어 있다. 다시 전통의 우리 문법을 가지고 와서 새로운 독립을 이야기하는 것이다. 즉, 미국의 악기로 일본의 문법을 몰아냈던 것이다.

앞에서 나는 중간의 간주 부분을 열심히 들어보라고 했다. 간주 부분을 들어보면, 〈미인〉은 비록 3인조 밴드지만 기타는 더빙, 즉 두 번 녹음을 했다. 따라서 두 개의 기타가 나온다. 하나는 이른바 디스토션distortion[93]이 걸린 전형적인 로큰롤 기타가 나오지만, 갑자기 뭔가 가녀린 기타 소리가 하나 튀어나온다. 이 소리는 신중현이 악기의 앰프를 개조해서 일렉트릭 기타를 가야금 소리가 나게 튜닝한 것이다. 주파수를 변조해서 버터가 흐르는 느끼한 미국적인 일렉트릭 기타 음이 아닌, 기름기를 쪽 뺀 굉장히 한국적인 일렉트릭 음을 만들어낸 것이다. 이렇게 3분 1초 안에는 정말로 많은 것들이 숨어 있다.

그 다음으로, 제일 중요한 것은 비트다. 사실 비트는 드럼 파트가 결정한다. 그런데 〈미인〉을 자세히 들어보면, 4박자 8비트지만 우리가 아는 짝수 번째 박자에 강세가 들어가는 록비트와는 조금 다르다. 이 곡에는 강세가 없다. 4박자 8비트를 계속 '당당당당당당당' 강세 없이 친다. 그리고 록 비트는 대개 킥 드럼kick drum[94]과 스네어snare[95]를 중심으로 연주하는데, 이 곡에서는 킥 드럼과 스네어는 별로 안 쓰고, 금속 소리가 나는 하이해트 심벌high-hat cymbal[96]과 다른 심벌cymbal[97]만 계속해서 연주한다.

[93] 디스토션은 지금까지 잡음의 일종으로 취급되어 왔지만, 일렉트릭 기타에서 발생하는 묵직하고 일그러진 소리 등 록 음악을 중심으로 표현 방식의 일부로 이용된다.

[94] 페달을 이용해서 연주하는 큰북.

[95] 작은북의 뒷면 가장자리에 있는 몇 개의 거트 또는 금속의 현. 울림줄(스내피)이라고도 하며, 공명 진

동의 핵심으로서 음색을 결정한다. 나사로 조절하거나 떼어낼 수도 있으며, 테너 드럼에 사용되는 일도 있다.

[96] 두 개의 심벌로 이루어진 악기이며, 페달로 조종하며 위 심벌을 움직여 아래 심벌을 두드린다.

[97] 세움대 위에 얹힌 금속 원반으로 된 악기. 말렛이나 드럼채 또는 와이어 브러시로 두드린다.

이것은 꽹과리 느낌이 나게 드럼 세트 중에서도 금속 세트들을 썼다는 것이다. 그렇게 강세를 없애버림으로써 4박자 8비트를 지키면서도 그 안에서 뭔가 다른 한국적인 느낌을 가져오려고 했던 것이다. 이 4박자 8비트는 "작년에 왔던 각설이, 죽지도 않고 또 왔네"라는 각설이 타령을 부르면 딱 들어맞는다.

이렇게 이 곡 안에는 굉장히 많은 비밀이 숨어 있었다. 즉, 이 짧은 곡하나에 무시무시한 혹이 숨어 있었던 것이다. 물론 당시 대중들이 이렇게 곡을 정확하게 분석하고, 이 곡에 숨어 있는 거대한 문제의식을 파악하고 지지를 보낸 것은 아니다. 그냥 '땡겼다'. 록인데도 미취학 아동도 땡기고, 할아버지도 땡겼다. 게다가 가사는 미취학 아동도 충분히 이해할 만한 수준이었다. 이렇게 신중현은 끝없이 사람들을 이 노래의 자장 안으로 끌어들였다. 이 노래는 우리의 무의식을 정확하게 격발했다. 이 순간 신중현은 한국 록 음악의 아버지가 되었다. 그는 더 이상 비틀스를 모방하고, 오티스 레딩Otis Redding(1941~1967)[98]을 모방할 필요가 없게 되었다.

박정희, 신중현의 음악적 라이벌

이 극점의 순간에 신중현은 몰락한다. 음악가로서 최고의 완성에 도달한 그 순간, 그는 다시 돌아올 수 없는 길로 가게 되고, 그의 음악적 생명은 끝나버린다. 음악가로서 신중현의 최고 경쟁자는 박춘석도 아니고, 길옥윤도 아니고, 김민기도 아니었다. 바로 박정희였다. 박정희는 1970년대 최고의 프로듀서였다. 1970년대 한국 음반 시장에서 최대 히트곡은 〈미인〉이었지만, 1970년대 한국 사회에서 최고의 히트곡 프로듀서는 박정희였다. 〈새마을 노래〉, 〈나의 조국〉을 기억하는가? 이 노래들은 박정희 작사·작곡의 노래들이다. 사람들은 박정희가 진짜로 이 곡들을 작사·작곡을 했겠냐고 의심하겠지만 나는 확신한다. 박정희가 직접 작사와 작곡을 했다고 말이다.

박정희는 간단하게 정리될 수 있는 인물이 아니다. 정말 연구할 만한 대상이다. 박정희는 가난한 빈농의 막내아들로 태어나 대구사범에 들

[98] 미국의 소울 가수. 거친 음색과 음을 끄는 독특한 창법으로 인기를 얻었고, '킹 오브 소울'King of Soul 이라는 칭호를 듣기도 했다. 《오티스 블루》Otis Blue, 《딕셔너리 오브 소울》Dictionary of Soul, 《더 독 오브 더 베이》The Dock of The Bay 등이 대표 앨범으로 꼽힌다.

어간다. 식민지 시대 대구사범은 경상도 내륙 지방의 가난한 최고의 수재와 천재들이 가는 곳이었다. 그는 그러한 대구사범을 나와 문경에서 교사 생활을 했다. 그러나 곧 교사 생활을 그만두고, 만주로 간 그는 만주군관학교와 일본 육사를 나온 후 일본군 장교가 된다. 그런데 영원할 줄 알았던 일본 제국이 그가 뭔가 제대로 해보기도 전에 끝나버린다. 5남 2녀 중 막내였던 박정희에게 가장 큰 영향을 미쳤던 형 박상희는 사회주의자로 1946년 대구인민항쟁을 이끌었고, 결국 항쟁 중에 사망한다. 박정희는 다시 조국으로 돌아와 개과천선을 하고, 대한민국 국군의 남로당 총책이 되어 좌익의 길로 들어간다. 그런데 남한에서는 좌익 세력의 힘이 약해지고, 여수·순천사건[99]도 실패로 돌아간다. 그러자 박정희는 자기 혼자 살기 위해서 혁명 동료들을 다 밀고하여 처형장으로 가게 만들었다. 그럼에도 불구하고 이승만 정권은 그를 믿지 않았다. 그래서 한직으로 돌다가 드디어 부산에 있는 군수기지 사령관이 된다. 박정희에게 있어서 이상은 메이지유신明治維新[100]이었다. 위로부터 아래로 꽂히는 개혁 말이다. 어떤 의미에서 그는 혁명가였다. 그는 자신의 쿠데타를 '5·16군사혁명'이라고 부를 수밖에 없는 사람이었다. 메이지혁명을 모델로 그대로 따라했기 때문이다. 어차피 대중들은 게으르고 무식하므로 이런 자들에 의해 세상은 진화할 수 없다고 생각했던 그는 쿠데타를 일으켜 성공하고 권력을 잡았다. 그러나 여기서 하나 잊어서 안 되는 것은 그가 대구사범과 일본 육사 출신이라는 것이다. 다시 말해서 그는 문무를 겸비한 인물이었다. 한

[99] 1948년 10월 19일 전라남도 여수에 주둔하고 있던 국방경비대 제14연대에 소속의 일부 군인들이 일으킨 사건. 여순사건, 여순반란사건, 여수 14연대 반란사건, 여순봉기, 여순항쟁, 여순군란이라고도 부른다. 제주4·3사건과 함께 해방 정국의 소용돌이 속에서 좌익과 우익의 대립으로 빚어진 민족사의 비극적 사건이다. 이승만 정부는 이 사건을 계기로 국가보안법을 제정하고 강력한 반공국가를 구축했다. 흔히 여순반란사건이라고 했으나 해당 지역 주민들이 반란의 주체라고 오인할 소지가 있다고 하여 1995년부터는 '여수·순천사건' 또는 '여수·순천 10·19사건'이라고 부른다.

[100] 일본 메이지 왕明治王 때 막번체제幕藩체制를 무너뜨리고 왕정복고를 이룩한 변혁 과정. 메이지 정부는 학제·징병령·지조개정地租改正 등 일련의 개혁을 추진하고, 부국강병의 기치하에 구미 근대국가를 모델로, 국민의 실정을 고려하지 않는 관官 주도의 일방적 자본주의 육성과 군사력 강화를 통해 새 시대를 열었다. 이로써 일본의 근대적 통일국가가 형성되었다. 경제적으로는 자본주의가 성립했고, 정치적으로는 입헌정치가 개시되었으며, 사회·문화적으로는 근대화가 추진되었다. 또, 국제적으로는 제국주의 국가가 되어 천황제적 절대주의를 국가 구조의 전 분야에 실현시켰다. 유신을 이룩한 일본은 구미에 대한 굴종적 태도와는 달리 아시아 여러 나라에 대해서는 강압적·침략적 태도로 나왔다. 1894년의 청일전쟁 도발, 1904년의 러일전쟁의 도발은 그 대표적인 예이며, 그 다음 단계가 한일강제 병합이다. 1937년에는 중일전쟁을 유발했고, 1941년에는 미국의 진주만을 공격함으로써 태평양전쟁을 일으켜, 독일·이탈리아와 함께 제2차 세계대전에 참여했다. 그 결과 1945년 히로시마와 나가사키에 사상 최초의 원자폭탄이 투하되는 비극을 자초했다.

편으로는 군국주의자였고, 또 한편으로는 이른바 문화통치 시대의 사이토齋藤 총독[101]과 같은 부류의 인물이었다. 그래서 그는 문화가 얼마나 중요한지 알고 있었던 첫 번째 한국 정치가였다.

박정희는 대통령이 되자마자 한일협상 회담을 시작했다. 굴욕적으로 일본과 외교적 문호를 다시 열고서, 고작 3억 달러의 배상금만 받아냈다. 그로 인해 반일의 물결이 꽤장히 크게 일어난다. 그것을 수습하기 위해 박정희는 자신의 살과 같은 트로트를 왜색으로 몰아서 학살한다. 심지어 〈동백아가씨〉의 열렬한 팬이었음에도 불구하고 일본 트로트를 표절한 노래라며 왜색이라고 몰아서 영구 금지시켰다. 왜냐. 이때도 자기가 살기 위해서였다. 그 문화적 반동으로 인한 물결이 정치 쪽으로 넘어오지 않게 하기 위해서 바로 조치를 내린 것이다. 그는 새로운 청년문화가 문화적 권력을 잡아갈 때, 그 위험을 감지했던 첫 번째 인물이었다. 그는 거대한 문화의 방파제를 구축해 곡을 만들어 강제적으로 보급했다. 그에 따라 모든 학교와 공공기관은 아침, 점심, 저녁으로 이 노래를 줄창 틀어댔다. 정말 아무리 머리가 나빠도 다 외울 수밖에 없었다. 이러니 내가 박정희를 1970년대 최고의 프로듀서라고 부르지 않을 수 없는 것이다. 1970년대를 살았던 사람들은 〈새마을 노래〉, 〈나의 조국〉 이 두 곡의 노래를 무려 3절까지 다 외우고 있다. 최소한 하루에 세 번은 들어야 했기 때문이다.

박정희가 (실질적으로) 프로듀스한 음반들 중 《나의 조국》을 보면, A면 첫 곡은 〈나의 조국〉이고, B면 첫 곡은 〈새마을 노래〉다. 그 앨범의 뒤 재킷을 보면, '〈나의 조국〉 박정희 대통령 각하 작사, 박정희 대통령 각하

[101] 일본의 군인. 일본 해군대장 출신이며 3대 조선총독으로 임명되었다. 이와테현 사족士族 집안에서 태어나 1877년 해군병학교를 졸업했다. 1906년 해군대신으로 취임한 후, 1912년 해군대장으로 승진했다. 1914년 일본 내각과 해군의 수뇌부들이 군수업체로부터 뇌물을 받은 독직瀆職 사건으로 사임했다. 당시 일본 야마모토 내각의 실각과 함께 정계에서 물러났지만 1919년 조선총독에 취임하면서 다시 정치 전면에 등장했다. 당시 3·1운동을 비롯하여 조선에서 독립운동이 심각하게 전개되자 기존의 통치방법을 '무단정치'에서 '문화정치'로 전환하는 술수를 구상했다. 그러나 실제로는 헌병을 경찰이라는 이름으로 바꾸었을 뿐 오히려 군 병력을 증가시켰으며, 이 기간을 이용하여 많은 지식인을 변절하게 했고, 위장된 자치론을 이용하여 독립운동 방향에 혼선을 빚게 했다. 1919년 9월 2일 사이토가 조선총독으로 취임하여 남대문역(현 서울역)에 도착할 때 한국의 독립운동가 강우규의 폭탄 공격을 받았지만 목숨을 보존했다. 1927년 제네바에서 개최된 해군군축회의에 일본의 전권위원으로 참석했고, 귀국 후 조선총독을 사임하고 추밀원 고문관이 되었다. 1925년 자작이 서훈되고, 1929~1931년 재차 조선총독에 취임했다가 1932년 거국일치 내각을 조직하여 수상에 취임, 만주국 승인·국제연맹 탈퇴·농촌 구제사업 등을 통하여 비상시국의 진정을 도모했으나, 1934년 '데이진사건'帝人事件으로 내각총사직을 단행했다. 1935년 재차 내대신內大臣으로 취임했으나 1936년 군부의 급진파 청년장교들에게 친영미파親英美派의 중신으로 지목되어 '2·26사건' 때 암살되었다.

작곡, 노래 육군합창단'이라고 되어 있다. 그런데 더 놀라운 것은 앨범 표지에 '국민건전가요곡집'이라고 되어 있는 것이다. 국민건전가요곡집의 첫 번째 버전은 '국민가요곡집'이었다. 나는 이 말이 중요하다고 생각한다. 박정희의 무의식이 절대로 해서는 안 되는 말을 건드렸던 것이다. 그는 과연 무엇을 건드린 것일까.

1919년 3·1운동이 일어나자 일본 제국주의는 병합 직후부터 실시했던 무단통치의 노선을 버리고, 기만적인 문화통치를 표방하며 문관 출신의 사이토를 조선총독으로 임명한다. 하지만 17년 후 일본은 대동아공영大東亞共榮을 외치며 중일전쟁을 일으켰고, 전시 체제를 효율적으로 수행하기 위해 육군 준장 출신의 미나미 지로 총독을 조선으로 보냈다. 그는 부임하자마자 유행가 금지 칙령을 발표했는데 이는 곧 트로트의 규제를 의미하는 것이었다. 그런 일 때문에 한국 트로트계에는 "트로트는 일본 음악이 아니라 일본 총독부에게 탄압받았던 우리 민족 음악"이라고 주장하는 근거가 생겨났다. 하지만 미나미 총독이 트로트를 금지했던 이유는 따로 있었다. 뼛속까지 군인인 미나미 총독은 취임 1년 후 1937년에 "지금 대동아전쟁[102]이라는 성전聖戰을 치르고 있는데, 트로트처럼 처연한 사랑 타령이나 하는 노래를 불러서는 안 된다. 천황에 충성하고, 황군을 숭상하는 미래 지향적인 노래를 만들어서 보급하라"는 칙령을 발표했다. 그럼 천황에 충성하고, 황군을 숭상하는 미래 지향적인 노래는 무엇일까? 바로 요나누키 장음계에 의한 일본풍의 군가였다. 이 일본 군가의 또 다른 이름이 바로 국민가요였다. 국민가요는 '황국 신민의 노래'라는 뜻이었던 것이다. 우리들이 잘 알고 있는 노래 중에도 일본 군가풍인 국민가요가 있다. 〈감격시대〉가 바로 그 노래다.

"거리는 부른다. 환희에 빛나는 춤추는 거리다."

이 노래를 부르면서 행진하면, 발이 딱딱 맞는다. 사람들은 이 노래를 해방의 감격을 노래한 곡으로 알고 있는데, 정말 큰일 날 소리다. 이 노

[102] 태평양전쟁. 일본과 미국을 주축으로 하는 연합국 사이에 서태평양을 중심으로 벌어졌던 전쟁으로, 일본은 이 전쟁을 '대동아전쟁'이라고 불렀다. 1941년 12월 8일, 일본이 하와이 진주만을 공격하여 시작한 이 전쟁은 1942년 6월의 미드웨이 해전에서 미국이 승세를 잡은 뒤 1945년 8월, 미국이 히로시마와 나가사키에 원자 폭탄을 투하함으로써 일본이 항복하여 종결되었다.

래가 발표된 것은 1939년이었고, 이때는 일본이 중국을 거의 함락하고 전선을 인도차이나 반도로 확대시키며 승승장구하던 무렵이다. 〈감격시대〉의 2절과 3절의 가사를 보면 정말 살벌하다. "희망봉은 멀지 않다. 행운의 뱃길아"로 끝나는데, 여기서 희망봉은 남아프리카 케이프타운이다. 이 노래 〈감격시대〉는 전 세계를 향한 황군의 진군가였던 것이다.

1995년 8월 15일, 김영삼 정부 때 식민지 시대를 청산한다며 총독부 건물을 폭파시킨다. 그때 8·15기념식장에서 오케스트라가 〈감격시대〉를 연주하는 정말 말도 안 되는 멍청한 짓을 저질렀다. 나는 기절하는 줄 알았다. 아니 역사를 바로 세우겠다며 총독부 건물을 허무는데, 황군의 노래를 연주하다니……. 어떻게 해서 그 일이 벌어졌는지, 안 봐도 비디오고, 안 들어도 오디오다. 청와대에서 문화부에 전화해서 이번에 각하께서 8·15기념식에 신경을 쓰시는데, 각하가 좋아하시는 〈선구자〉 같은 것만 하지 말고, 대중들도 잘 아는 대중음악 중에서 해방의 감격을 노래한 것을 찾아서 연주하라고 했을 것이다. 문화부에서는 말단 관리가 노래책을 하나 가지고 와서, 아무 생각 없이 가나다순에서 첫 페이지에 있는 노래인 〈감격시대〉를 정하고, 교향악단에 통보했을 것이다. 교향악단은 '뭐 이런 뽕짝을 연주하라는 거야?'라고 투덜거리면서도 오케스트레이션을 했을 것이다. 그리고 아무 생각도 없이 그날 연주했을 것이다. 그 기념식은 NHK방송국에서 일본으로 생중계를 하고 있었다. 만약 프랑스에서 이런 일이 벌어졌다면, 그 대통령은 하야했을 것이다. 프랑스독립기념일에 나치의 노래를 연주한 것과 같은 맥락이기 때문이다. 그런데 한국 국가 공식 행사에서 이런 일이 벌어졌다. 그러나 그 후에 문화부 공무원이 한 명이라도 이 일에 책임을 지고 사퇴했다는 소리를 들어본 적이 없다.

'가요'라는 말은 절대 쓰면 안 된다. 가요라는 말은 한국 대중음악을 지칭하는 말로 쓰인 것이 아니다. 국민가요라는 말이 나오기 전까지 트로트를 지칭하던 한국어는 유행가였다. 여러분의 할머니들이 "요새 나오는 유행가 한 자락 해봐라!" 이렇게 말씀하시지, "요새 나오는 가요 한 곡 해봐라!"라고 하지 않을 것이다. 이렇게 미나미 총독에 의해 국민가요라는 말이 등장하면서, 이것이 전국에 강제적으로 뿌려지기 시작했다. 그런데 국민가요라는 말이 너무 길어서, '국민'이 빠지고 '가요'가 된 것이다. 즉, 가요는 국민가요에서 온 말이다. 글자 그대로 노래 '가'歌에 노래 '요'謠가

합쳐진 말로, '고려가요'도 가요라는 말을 쓰니까 그냥 가요라는 말을 쓰면 안 되냐고 할지도 모르지만, 그러면 안 된다. 그런 수준이 아니다.

박정희는 메이지유신, 그리고 미나미 총독과 같은 일본 제국주의의 연장선상에 자신의 철학적 노선이 있었던 사람이다. 그래서 무의식적으로 《나의 조국》1집을 국민가요집이라고 한 것이다. 박정희는 자기가 써놓고도 섬뜩했던지 2집에서는 '건전'이라는 말을 가운데 집어넣어 '국민건전가요'라고 하고, 3집에서는 '국민'이란 말도 빼고 '건전가요'라는 말로 바꾸었다. 하지만 본래 자기가 무의식중에 했던 말이 맞는 것이다. 박정희는 진짜 '국민가요'를 하고 싶었던 것이다. 그래서 특히 《나의 조국》1집에 수록된 〈새마을노래〉는 전형적인 일본 군가 요나누키 장음계에 의한 일본식 선율이다. 가사만 한국어일 뿐이다. 일본 제국주의 시대 때 배운 일본 음악의 문법, 관동군 장교로서 활동했을 때 수없이 불렀던 일본 군가들이 내재되어 있었다. 박정희는 대구사범 출신이었기 때문에 기본적으로 풍금을 연주할 수 있었다. 그리고 그의 둘째 딸은 서울대 음대 피아노과 출신이다. 그래서 아버지 박정희가 곡을 만들 때, 둘째 딸 박근령朴槿令(1954~)이 피아노 반주로 도와주었다는 증언도 있었다. 그는 자신에게 가장 익숙한 일본 군가의 선율로 국민 계몽의 노래를 기획하고, 만들고, 보급한다. 시장은 신중현이 지배했다면 학교와 관공서, 그리고 미디어를 장악한 이는 다름 아닌 박정희였다. 그는 자신의 권능을 활용하여 자신의 노래를 '국민'들에게 강요했다. 1970년대 신중현의 진정한 음악적 라이벌은 그 누구도 아닌 바로 박정희일 수밖에 없었다.

신중현의 비극

이 '국민가요 프로젝트'는 박정희 혼자만 한 게 아니다. 수많은 클래식 음악가, 나운영羅運榮(1922~1993) 연세대 음대 교수 같은 대학교수, 조영남 같은 대중음악가들을 다 동원했다. 그리고 당연히 청와대에서는 당대 최고의 작곡가이자 프로듀서인 신중현에게 국민가요를 의뢰했다. 신중현의 비극은 거기서부터 시작되었다. 그는 거절했다. 그가 박정희 정권에 반대하고, 명확한 정치적 철학이 있어서 그랬다고는 생각하지 않는다. "왜 전화질이야. 전화 오면 없다고 그래!" 이런 그의 음악적 자존심 때문에 거절했으리라고 생각한다. 그는 아마도 그냥 깊은 생각 없이 그랬을

것이다. 그런데 생각해보라. 피맛을 본 박정희 정권이 그것에 대해서 '아, 우리가 뭘 잘못했지? 다시 예의를 갖춰서 의뢰해볼까?' 이렇게 생각했을까? 절대 아니다. "뭐 이런 게 다 있어. 보내버려!" 그걸로 신중현의 음악 생활은 끝나게 된다.

신중현은 확신범이 아니었다. 그냥 어쩌다가 거절했을 뿐인데, 분위기가 심상치 않았다. 아무런 연락은 없었지만 왠지 불길했다. 그는 부랴부랴 1975년 1월에 《신중현과 엽전들 2집》을 낸다. 나는 앞에서 한국 앨범 역사상 두 번째 명앨범 재킷을 언급했는데, 그 다음 세 번째 명앨범 재킷은 바로 이 신중현의 2집 앨범이라고 생각한다. 내가 만일 미셸 푸코 Michel Paul Foucault(1926~1984)[103]였다면 이 앨범의 재킷 사진을 가지고 책 한 권을 쓸지도 모르겠다.

경복궁 근정전 계단 앞에 세 명의 '엽전들'이 양복에 넥타이까지 매고 서 있다. 앞에 있는 것은 사진관 사진기다. 그들의 뒤에는 왕이 앉는 옥좌가 있다. 그 앞에서 세 명은 꼼짝도 못하고 서 있다. 이렇게 권력을 상징하는 근정전의 계단 앞에서, 로커들이 차렷 자세를 하고 "잘못했어요. 시키는 대로 다할게요!"라는 느낌으로 서 있다. 내가 볼 때, 이 사진은 간절한 청원의 제스처다. 이 안에 있는 노래들은 1집과 완전히 달랐다.

사실 1집은 〈미인〉만이 문제작이 아니었다. 〈나는 몰라〉는 스튜디오에서 녹음하다가 "야! 그러면 안 되지"라면서 갑자기 스튜디오의 벽을 깨고 나간다. 이것은 전형적인 탈춤 마당의 형태를 미학적으로 표현한 것이다. 그리고 〈나는 너를 사랑해〉는 노래 가사가 두 줄밖에 없었다. "해랑사

[103] 프랑스의 철학자. 정신의학에 흥미를 가지고 연구했으며 서양문명의 핵심인 합리적 이성에 대한 독단적 논리성을 비판하고 소외된 비이성적 사고, 즉 광기의 진정한 의미와 역사적 관계를 파헤쳤다. 1926년 10월 15일 프랑스 중서부 푸아티에에서 출생했다. 포스트구조주의의 대표자로 파리대학교 뱅센 분교 철학 교수를 거쳐 1970년 이래 콜레주 드 프랑스 교수를 지냈다. 대학에서 철학을 전공한 후 정신의학에 흥미를 가지고 그 이론과 임상을 연구했다. 1961년 정신의학의 역사를 연구한 『광기와 비이성─고전시대에서의 광기의 역사』에서 서양문명의 핵심인 합리적 이성에 대한 독단적 논리성을 비판하고 소외된 비이성적 사고, 즉 광기의 진정한 의미와 역사적 관계를 파헤쳤고, 이 저술로 세계적으로 주목받는 철학자 반열에 올랐다. 정

신병과 사회적 관계를 밝힌 『임상의학의 탄생』(1963)을 저술했으며, 1966년에는 역사를 통해 지식의 발달과정을 분석한 『언어와 사물』을 저술했다. 서구 지식의 역사는 두 번의 단절된 과정이 있었다고 주장했고 지식을 연속성을 가진 발달과정으로 보는 기존의 입장을 착각으로 규정했다. 1969년 『지식의 고고학』에서는 전통적인 사상사를 비판했다. 그는 또한 부르주아 권력과 형벌제도에 대한 분석의 결과인 『감시와 처벌』(1975)에서 역사적으로 지배계급이 체제를 유지하기 위해 이용한 법률과 억압적 통치구조를 파헤쳤다. 인간의 알고자 하는 의지와 이를 억압하는 권력과의 관계를 주요 주제로 삼고, 지식은 권력과의 관계를 맺고 있으며 모든 지식은 정치적이라고 주장했던 그는 1984년 6월 25일 후천성면역결핍증(AIDS)으로 사망했다.

신중현과 엽전들 제2집 - Shin Jung Hyun & Yup Juns Vol. 2
신중현과 엽전들, Jigu, 1975.

를너 느나. 해아좋 를너 느나"뿐이다. 이것은 "나를 너를 사랑해. 나는 너를 좋아해"를 거꾸로 적은 것이다. 그런데 멜로디는 하나도 없고, 카우벨 cowbell 소리만 나온다. 이것은 상여가 나갈 때의 만가輓歌 같다. 신중현은 사랑 타령뿐인 대중음악의 질서를 이런 식으로 비웃었던 것이다. 그리고 노래 가사를 뒤집어서, 그 말이 가지고 있는 통속성에 대해서 미학적으로 아방가르드하게 거절한 것이다. 이런 혁신적인 음악을 해냈던 사람이 바로 신중현이었다.

그런데 2집의 노래는 〈뭉치자〉, 〈지키자〉, 〈어깨 나란히〉, 〈승리의 휘파람〉 같은 군가들로 채우고 있었다. "그냥 하라고 할 때 한 곡만 하지"라는 말이 저절로 나올 정도로 말도 안 되는 건전가요들을 만들어서 2집 앨범을 꽉 채웠다. 게다가 2집에는 〈아름다운 강산〉의 '엽전들 버전', 이른바 착한 버전이 들어 있었다. 원래 〈아름다운 강산〉의 오리지널 버전은 지금 우리가 아는 건전가요가 아니다. 사이키델릭하게 도취해 들어가는 음악이었다. 그걸 착한 건전가요 버전으로 바꾸어 집어넣고 거기에 건전가요를 가득 담았던 것이다. 이것은 결코 로커의 앨범이 아니다. 마치 잡혀들어가기 직전에 "한 번만 살려주세요!" 하고 엎드려 비는 비명의 음반이었다.

그런데 이 간절한 청원을 제4공화국 정부는 매몰차게 거절한다. 그리고 이 앨범이 나온 지 3개월 뒤인 1975년 4월에 드디어 가요규제 조치를 꺼내들고 신중현의 모든 작품을 금지시킨다. 심지어는 앞으로 만들어낼 곡까지 모두 금지시킨다. 즉, 방송은 물론이고 잔인하게 음반 제작까지 금지했던 것이다. 이렇게 방송도 안 되고, 음반도 금지되었던 신중현은 먹고살기 위해 할 수 없이 밤무대에 서야 했다. 그래서 당시 최고의 나이트클럽인 명동로얄호텔 나이트에 섰다. 그런데 치사하게도 신중현이 출연하는 날이면, 중부경찰서가 그 앞에서 불심검문을 실시했다. 호텔에 들어가는 손님들을 마구 잡아서 신분증 검사를 하고, 플래시로 얼굴을 비추었으므로 당연히 손님들이 끊어질 수밖에 없었다. 업소 주인에게 신중현을 출연시키지 말라는 무언의 압박이었다. 그런 식으로 해서 밥그릇까지 빼앗아버렸다. 아들인 신대철의 증언에 따르면, 당시 초등학교 5학년이었는데 집에 끼니를 이을 것이 하나도 없을 정도로 어려웠다고 한다. 그래서 아버지 신중현은 정신적으로 완전히 무너졌다고 했다.

한대수의 비극

이미 언급했지만 나는 한국 음악사상 최고의 앨범 재킷은 1975년 2월에 나온 한대수의 2집 앨범이라고 생각한다. 앞에서 '뒤에 나온다'고 예고한 앨범이다. 진짜 혁명적인 곡인 〈고무신〉이 실려 있는 앨범인데, 이 앨범의 재킷에는 철조망 위에 걸린 흰 고무신 한 켤레가 보인다. 정말 멋지지 않은가. 마치 분단으로 쪼개진 두 민족 같기도 하고, 그러면서도 지극히 한국적이다. 직업이 사진작가였던 한대수가 직접 찍은 사진이다. 아무리 생각해도 최고의 재킷 사진이다.

2집은 별 문제가 없었다. 단지 한 곡이 딱 걸린다. 정확히 말하면 〈자유의 길〉이라는 노래가 문제였다. A면 다섯 번째에 〈자유의 길〉이라는 노래가 나오는데, 후렴구에 "쓰라린 자유의 길에 나는 지쳤다"라는 가사가 세 번 나온다. 1절, 2절, 3절에 각각 나온다. 그 당시 공연윤리심의위원회에서는 "자유의 길 같은 소리하고 있네. 가사 바꿔!"라는 가사 수정 지시가 내려온다. 그래서 제목도 〈자유의 길〉에서 〈나그네 길〉로 바꾸고, "쓰라린 나그네 길에 나는 지쳤다"로 문제가 되었던 가사도 바꿨다. 그리고 바꾼 가사로 녹음을 끝내서 납본까지 통과해서 판을 찍었다. 그런데 찍고 나서 보니까 문제가 있었다. '쓰라린 나그네 길에 나는 지쳤다"를 1절과 2절은 제대로 바꾸어 불렀는데, 3절이 "쓰라린 자유의 길에 나는 지쳤다"로 그냥 나간 것이다. 그러니까 납본 검사하는 사람이 1절, 2절까지만 대충 듣고, "다 바꿨군" 하고 통과 도장을 찍어준 거였다.

아직도 어떤 사유로 그렇게 되었는지 미스터리다. 끝까지 3절은 '자유의 길'을 고수하려고 한대수가 일부러 그랬는지, 아니면 바꾸어 부르다가 자기도 모르게 그렇게 불렀는지, 아무도 모른다. 아무튼 앨범이 다 나가고 난 뒤에 그 사실을 알게 되었다. 이 앨범을 낸 곳은 신세기음향이라는 곳이었는데 난리가 났다. 풀려나간 앨범을 중앙정보부가 나서서 전부 수거하고, 앨범을 만들었던 신세기음향에 있던 마스터테이프까지 압수하여 남산 대공분실에서 산산이 때려부셨다. 그래서 이 앨범은 지금 한 장에 100만 원이 넘는다. 그 살육의 현장에서 살아남은 귀한 앨범이기 때문이다. 그 '자유의 길'이라는 말 한 마디 때문에 이 앨범은 영구히 전곡이 금지되었고, 마스터테이프는 소각되었다. 이에 충격을 받은 한대수는 더 이상 이런 나라에서는 살 수 없다며 다시 미국으로 가버렸다.

한대수 2집 - 고무신
한대수, 힛트레코드, 1975.

대마초 파동과 비극의 연속

이런 말도 안 되는 분서갱유가 벌어지고 있을 때 1975년 12월, 박정희 정권은 마지막 기획을 한다. 대마초 파동을 일으킨 것이다. 신중현을 대마초의 왕초로 만들어서 그를 바닥까지 끌어내렸다. 그런데 당시 대마초를 피우는 것은 불법 행위가 아니었다. 앞에서 이미 이야기했듯이, 신중현이 대마초를 피우며 환각 상태로 들어가는 과정을 쓴 글이 『선데이 서울』에 실렸다는 것은 그 당시 대마초가 법적으로 불법이 아니었음을 방증한다. 대마관리법은 1976년 4월에야 국회에서 발의된다. 그리고 향정신성의 약품에 관한 법률은 1979년에 법률화된다. 전에는 1957년에 제정된 마약법밖에는 없었다. 마약법에서 마약으로 분류된 것은 양귀비, 아편, 코카 열매 이 세 가지뿐이었다. 그러니까 당시 대마초를 피운다는 것은 법적으로 전혀 불법이 아니었다.

당시 많은 가수들이 대마초를 피웠다. 그런데 박정희 정권은 청년문화 쪽 가수들인 포크와 로큰롤을 하는 사람들만 불러서 자백하게 한 후 방송 출연 금지, 활동 금지를 내렸다. 마치 페이올라 스캔들[104]처럼. 이것이 바로 1975년 12월 30일 일어났던 대마초 파동이었다. 이를 통해 이들을 약쟁이로 매도해서 사회적으로 매장시켜버렸다. 하지만 자신들도 찝찝했는지 1~2년도 안 돼 대부분의 연예인들을 다 사면시켜준다. 하지만 박정희가 1979년 10월 26일 궁정동에서 김재규의 총에 맞아 죽을 때까지 끝까지 안 풀어줬던 사람이 두 명 있다. 그중 한 명이 신중현이고, 또 한 명이 조용필趙容弼(1950~)이다.

조용필은 첫 번째 대마초 파동 때는 검거되지 않았다. 사실 청년문화가 학살당하면서 제일 덕을 많이 본 사람이 조용필이다. 드디어 왕정복고가 시작되어 조용필의 〈돌아와요 부산항에〉가 1976년 봄부터 밀리언셀러를 기록하면서 트로트가 다시 복귀했다. 조용필은 록밴드 출신의 로커였는데, 록밴드 출신의 트로트 가수들이 1970년대 후반기를 휩쓴다. 윤수일의 〈사랑만은 않겠어요〉, '최헌과 검은 나비'와 '히식스'HE 6 출신의 최헌崔憲(1948~2012)[105]이 부른 〈오동잎〉, 그리고 지금은 조승우의 아버

[104] 아티스트의 음악을 방송에 더 많이 노출시키기 위해, 라디오 프로듀서와 DJ들에게 뇌물을 제공하는 것. 뇌물 수수. 이와 관련된 내용은 1장을 참고할 것.

[105] 가수. 1970년대 그룹사운드 '히식스', '최헌과 검은 나비' 등을 결성해 보컬과 기타리스트로 활동했고, 〈당신은 몰라〉, 〈앵두〉, 〈오동잎〉, 〈가을비 우산속〉, 〈카사블랑카〉 등의 대표곡을 남겼다. 매력적인 저음

지로 유명한 '메신저스'의 베이스를 쳤던 조경수의 〈아니야〉 등이 모두 트로트 곡이다. 이처럼 청년문화 출신의 이른바 사상 전향자들인 록밴드 출신 가수들이 트로트 곡으로 메이저 스타가 되는데, 이때 최고로 조명을 받은 사람이 바로 조용필이다. 하지만 조용필도 1977년 대마초 2차 파동 때 걸린다. '아니, 청년문화 집단들을 다 제거하고, 너희들을 키워줬는데, 너까지 폈니?'라는 괘씸죄가 적용된 것이다. 그래서 끝까지 풀어주지 않았다.

1979년 신중현과 조용필이 다시 복권되었을 때, 조용필의 나이는 갓 서른이었다. 얼마든지 재기할 수 있는 나이였다. 그러나 신중현은 이미 마흔 살이 넘었다. 게다가 음악적으로나 정신적으로 너무나 박살났기 때문에 다시는 재기의 기회를 얻지 못했다. 박정희가 신중현을 영원히 보내버린 것이다. 유신정권이 그를 완전히 끝내버렸다. 가장 최고의 순간에, 문제의식이 정말 비상하게 빛났던, 예술가로서 최고의 절정에서, 그는 강제로 무장해제를 당한 것이다.

대학가요제와 산울림

유신이라는 어둠의 시대에 유일하게 숨통을 터주었던 것은 1977년부터 시작된 '대학가요제'였다. 그 당시 젊음의 에너지는 이 관제官制 주도형 행사를 통해서 제한적으로나마 숨을 쉴 수 있었다. 많이 굶주렸던 젊은 대중들은 이 대학가요제에 몰표를 던져서, 정작 그것을 기획한 MBC마저 놀랄 정도로 어마어마한 성공을 거두었다. 제1회 대학가요제에서부터 다시 캠퍼스 출신의 록밴드들이 폭발적으로 등장했다. 김수철金秀哲(1958~)[106]을 위시해 구창모, 배철수 같은 사람들이 모두 이때 대학가요제나 '해변가요제'를 통해서 아마추어 캠퍼스 록밴드에서 프로페셔널 세계로 들어왔다.

신중현이 프로페셔널 출신으로 한국 록 음악의 새로운 지평을 열었다면, 그 뒤를 이어서 1970년대 후반의 암흑기를 관통한 단 하나의 밴드

의 허스키한 보이스와 신사적인 외모로 1970~1980년대 많은 인기를 얻었고, MBC 10대가수 가요제 가수왕(1978), TBC 방송가요대상 최고가수상(1978) 등을 수상했다. 2012년 9월 10일 식도암으로 사망했다.

[106] 가수, 기타리스트, 작사가, 작곡가, 편곡가, 밴드 리더, 음악 프로듀서, 방송인, 영화배우. 1978년

TBC의 가수 발굴로 데뷔하여 음악 생활을 시작했고, 1984년에는 배창호가 감독한 영화 〈고래사냥〉에서 김병태 역으로 출연했다. 1988년에는 서울 올림픽 주제 음악을 작곡했으며, 영화 〈태백산맥〉, 〈서편제〉의 음악을 맡기도 했다. 그는 국악과 서양음악의 접목을 시도한 실험 음악과 원 맨 밴드 음악 등의 파격적인 스타일로 큰 호평을 받았다.

가 있다면, 바로 1977년에 등장한 '산울림'이다. 산울림은 알다시피 3형제 밴드다. 산울림이 결성하게 된 이유는 바로 대학가요제 때문이었다. 이들이 대학가요제 예선에 출전할 때 제일 큰형인 김창완은 대학생이었다. 그런데 본선을 치르는 11월에는 이미 졸업을 해버린 상태였다. 예선에서는 1위로 통과했지만 자격이 박탈되어서 출전할 수 없었다. 김창완은 대학가요제 출전을 대학 시절의 마지막 추억으로 남기고, 국민은행에 취직하기로 되어 있었다. 그런데 둘째인 서울대 농대 출신의 김창훈이 작곡한 곡 〈나 어떡해〉가 그랑프리를 수상했다. 그랑프리를 받고도 정작 자신들은 출전도 못 한 것이 너무나 억울해서, 자신들의 청춘을 기념하면서 앨범 한 장만 내기로 결정했다. 김창완은 그때 '앨범을 한 장만 내고, 나는 취직할게. 너희들도 열심히 공부해.' 이런 마음으로 친척들에게 앨범을 낼 돈을 걸었다. 앨범을 내려면 돈이 많이 드는 줄 알았던 것이다. 그리고 자기들이 방 안에서 녹음한 데모 테이프를 들고, 서라벌레코드사를 찾아갔다. 그 회사를 간 이유는 집에서 제일 가까운 레코드 회사였기 때문이다. 데모 테이프와 돈다발을 들고 가서 "저희들이 형제들인데요. 앨범을 내려면, 돈이 이 정도면 될까요?"라고 했단다. 서라벌레코드사 사장이 이들의 노래를 들어보니 정말 좋았다. 그래서 "돈은 필요 없네. 앨범은 내가 내줄게" 했단다. 그렇게 해서 1977년에 그곳에서 낸 첫 데뷔 앨범은 무려 40만 장이 팔려나가는 어마어마한 성공을 거두게 된다.

산울림의 이 첫 앨범은 놀랍게도 모든 곡이 자신들이 직접 만든 자작곡으로 이루어져 있었다. 그 형제들은 이미 함께 만들어놓은 곡이 100곡도 더 넘었다. 그래서 다음 해인 1978년 말까지, 만 1년 사이에 세 장의 정규 앨범과 두 장의 동요 앨범을 발표한다. 무려 다섯 장의 앨범을 발표하지만, 단 한 곡도 겹치지 않는 전부 오리지널 신곡들이었다. 다시는 세울 수 없는 기록이었다. 그렇게 해서 이들은 그야말로 유신 시대의 어둠 속에 억눌려 있는 젊은이들에게 최고의 탈출 통로가 된다.

당시 고등학생이었던 나는 처음으로 가출을 했는데, 그 이유가 산울림 때문이었다. 산울림이 서울 문화체육관에서 콘서트한다는 소식을 듣고 무작정 상경했다. 서울역에서 내린 나는 문화체육관을 물어물어 찾아갔지만, 결국 들어가지는 못했다. 이미 좌석이 매진이었다. 그래서 그 주변만 빙빙 돌다가 그냥 돌아왔다.

산울림 1집 산울림 새노래 모음
산울림, SRB, 1977.

하이틴 여고생과 밀리언셀러 시대

이렇게 해서 1970년대는 끝났다. 그리고 드디어 한국의 10대가 주체로 등장하는 제5공화국(1981~1988)의 1980년대가 시작되었다. 한국의 10대 문화는 미국과는 달리 하이틴high teen 여고생들에 의해서 시작되었다. 이 하이틴 여고생들의 10대 문화가 시작될 수 있었던 것은 1980년대에 처음으로 삼저호황三低好況[107]에 의해 중산층이 출현했기 때문이다. 중산층의 출현은 10대들이 처음으로 자신의 문화적 콘텐츠를 소비할 수 있는 돈인 '용돈'이 생겼다는 것을 의미했다. 1970년대만 해도 용돈이라는 개념이 없었다. 1980년대 들어 드디어 용돈을 소유하게 된 10대 여고생들은, 티브이는 자기들한테 채널권이 없으니까 포기하고, '워크맨'Walk Man[108]이라는 자기들만의 문화를 소비할 수 있는 문화적 하드웨어를 가지게 된다. 그렇게 해서 이 10대 한국의 하이틴 여고생 세대는 한국 역사상 최초로 밀리언셀러의 역사를 열어간다. 그러나 이들이 비록 시장을 장악했다고는 하지만, 불행하게도 사고방식은 여전히 유교적 가부장주의에 구금되어 있었다. 1980년대 초반, 한국의 10대 여고생들의 유일한 탈출 통로는 순정 만화적인 상상력이었다. 어디선가 백마를 타고 온 왕자가 자신을 이 지옥에서 구출해주기를 바라는 그런 것이었다. 그 당시『캔디』,

[107] 1980년대 중반 이후 전 세계적으로 나타난 저유가, 저달러, 저금리 현상. 1980년에 한국 경제는 중화학 공업에 대한 지나친 투자와 석유 파동, 정치 혼란 등의 영향으로 마이너스 성장을 기록했다. 이에 정부는 재정을 동결하고 산업구조 조정, 임금인상 억제 등을 통해 경제를 안정시키려 했다. 정부의 강력한 산업구조 조정책으로 1980년대 중반 이후 안정을 찾기 시작한 한국 경제는 1986년 이후 저금리, 저유가, 저달러라는 3저 호황의 호재를 만나 이후 3년 동안 연 12퍼센트의 고도성장과 함께 1986년에는 최초로 46억 달러의 경상수지 흑자를 기록했다. 그러나 1989년 3저 호황의 호기가 사라지면서 다시 경제는 침체되었다. 당시 재벌들이나 자산가층은 3저 호황으로 벌어들인 막대한 자금을 불로소득의 획득에 투자했다. 예컨대 1989년의 경우 국민소득에서 자산가 계층이 부동산투자나 주식투자에서 얻은 불로소득이 77.3퍼센트에 이르렀고, 그해 한 해 땅값이 올라 얻은 불로소득만도 85조 원이 되어 당시 전체 노동자 임금인상 총액인 9조 100억 원의 9배를 넘었다. 이처럼 한국 경제는 3저 호황의 기회를 강화되는 신자유주의적 흐름에 대응할 수 있는 구조 개혁의 계기로 삼는데 실패했다. 또한 정부는 외자의존

과 수출주도형 공업화 정책에 따른 외채 위기를 해결하려고 외국인 직접 투자를 확대하는 등 금융 부문의 개방화를 본격화했다. 이에 따라 외국 금융기관의 대출과 함께 주식과 증권 등에 외국인 투자가 허용되었다. 또 미국의 개방 압력으로 시장 개방도 급속히 이루어져 초국적 자본이 주요 산업 부문에 진출할 수 있는 길이 열렸다.

[108] 소니가 개발한 휴대용 카세트플레이어. 1979년에 처음 등장한 뒤 혁신적인 기기로 평가받았다. 집 밖에서 이어폰이나 헤드폰으로 음악을 들을 수 있게 되면서, 전 세계인의 음악 감상 습관을 바꿨고 세계적으로 2억 2,000만 대 이상의 판매고를 올렸다. 하지만 1990년대를 지나 CD, MP3 등 새로운 형태의 음원이 나타나면서 수요가 줄었고, 2010년 10월 일본 내 워크맨 판매를 중단, 일부 모델만 중국 업체에 위탁 생산해오다가 2013년 1월부터 생산을 중단했다. 이로써 휴대용 음악 재생기기 시대를 열며 '혁신의 아이콘'으로 불렸던 워크맨은 출시된 지 33년 만에 역사 속으로 사라졌다.

『오르페우스의 창』, 황미나黃美那(1961~)[109]의 수많은 만화들과 같은 순정만화적 상상력이 이들 10대들의 상상력이었다. 이들에게 음악적인 언어는 딱 한 가지밖에 없었다. 사랑의 문법인 '발라드'였다.

그 첫 번째 인물이 조용필이었다. 1980년대 중반 또 다른 발라드 밀리언셀러가 나온다. 이문세였다. 1980년대 말에 세 번째 밀리언셀러의 주인공이 등장한다. 변진섭이었다. 특히, 변진섭은 한국에서 깨지지 않는 기록을 가진 사람이 되었다. 데뷔 앨범과 두 번째 앨범이 연속으로 밀리언셀러를 기록한 최초의 가수가 되었던 것이다.

이렇게 조용필, 이문세, 변진섭이 1980년대 밀리언셀러 음악 문화를 주도했다. 이들에게는 공통점이 있었다. 남자라는 것, 발라드 가수라는 것, 그리고 세 명 다 비주얼은 별로였다는 것이다. 물론 조용필은 발라드 가수 말고도 로커로서의 모습을 보이기도 했다. 이 세 사람의 공통점 중에 제일 중요했던 것은 세 번째 이유였다. 조용필이 "오빠!" 소리를 들을 때는 이미 서른두 살이었다. 오빠가 되기에는 너무 많은 나이였다. 게다가 그는 키도 작고, 비주얼도 전혀 아니었다. 이문세는 방송으로 친해지긴 했지만, 얼굴을 보면 그다지 동의하고 싶지 않다. 변진섭은 그나마 제일 어리니까, 앞의 두 명에 비해 조금 낫지만, 그렇다고 꽃미남이라고는 볼 수 없는 얼굴이었다. 이것이 1980년대 한국 10대 문화의 비밀을 푸는 중요한 열쇠다.

1980년대 10대 여고생들은 자신들의 문화적 수용 행위가 결코 자신들의 성적 정체성을 폭로하는 데 도움이 되는 스타를 원하지 않았다. 즉, 내가 이 남자를 좋아하는 것은, 내가 남자를 밝히는 음란한 여자여서가 아니라, 진짜 노래만을 좋아해서 이 오빠를 좋아한다는 것을 증명할 수 있는 스타가 필요했다. 좋아하는 오빠의 사진을 방 벽에 붙여놓았을 때, 엄마가 들어와서 보고는, '음, 괜찮네. 우리 딸년이 미친년은 아니구나!'라고 어른들이 인정할 수 있는 스타가 필요했다는 것이다. 1980년대에도 젊은 아이돌 스타들이 꽤 있었다. 박혜성朴彗成(1968~)[110], 김승진金陞振

[109] 만화가. '순정 만화계의 대모'.

[110] 가수, 작사가, 작곡가, 편곡가, 광고 모델, 연극배우, 연기자, 음반 프로듀서, OST 음악 프로듀서, 영화 음악감독. 1984년 광고 모델로 첫 데뷔한 그는 1980년대 후반 가수로 활동하며 인기를 끌었다.

변진섭 1집
변진섭, HKR, 1989.

(1968~)[111] 같은 가수들이 그렇다. 하지만 이들은 모두 큰 성공을 거두지 못했다. 왜냐. 이들을 좋아했다간, 가족으로부터 남자나 밝힌다며 도덕적으로 불순하다는 낙인이 찍힐 것이 뻔했기 때문이다. 그래서 자신들의 순수성을 증명해줄 스타가 필요했다. 이렇게 이 발라드 스타들의 밀리언셀링은 1980년대 10대 여성 수용자들의 굉장히 왜곡된 심리적 상태를 반영하고 있다. 1980년대의 10대 여학생들도 잘생긴 남자를 좋아했을 것이다. 그럼에도 불구하고 그때는 그걸 은폐해야만 살아남을 수 있었다.

X세대의 등장

이런 허위의식을 1980년대 말 88년 서울 올림픽 이후에 등장한 '포스트 88세대'가 폐기한다. 나중에 이들을 'X세대'라고 부르는데 이 새로운 10대 세대가 선배 10대 세대의 기만을 폐기한다.

"그냥 좋으면 좋다고 하자!"

이 새로운 세대로 넘어가는 분기점을 형성하는 노래가 바로 변진섭의 2집에 실린 〈희망사항〉이다. 이 노래는 1989년에 최고로 많이 팔린 노래가 된다. 〈희망사항〉은 노영심의 데뷔작이다. 사랑을 표현한다는 측면에서 조용필의 노래와 변진섭의 노래는 차이를 확연하게 보여준다. 자, 먼저 1980년대 초반에 나온 조용필의 〈비련〉을 살펴보자. 대체 무슨 말인지 알 수가 없다.

"기도하는 사랑의 손길로 떨리는 그대를 안고 포옹하는 가슴과 가슴이 전하는 사랑의 손길." 여기까지는 그래도 괜찮다. "돌고 도는 계절의 바람 속에서 이별하는 시련의 돌을 던지네. 아 눈물은 두 뺨에 흐르고 그대의 입술을 깨무네. 용서하오. 밀리는 파도를 물새에게 물어보리라. 물어보리라. 몰아치는 비바람을 철새에게 물어보리라." 이게 말이 되는가. 전체적으로 보면 그럴듯하지만, 구체적으로 살펴보면 말이 안 된다. 왜 밀리는 파도를 용서해달라는 건지, 그걸 또 왜 물새한테 물어봐야 하는지

[111] 가수, 작사가, 작곡가, 연기자, 영화배우. 1985년 1집 앨범 《오늘은 말할 거야》로 데뷔했다. 그는 1980년대 후반에 가수 박혜성과의 라이벌 라인으로 화제를 불러일으켰다.

하나도 말이 안 된다. 그래도 제목이 '비련'이니까 왠지 슬픈 거 같다. 사랑에 대한 인식이 굉장히 관념적이고, 허위의식적이다.

그런데 〈희망사항〉은 달랐다. "얼굴만 예쁘다고 여자냐? 마음이 고와야 정말 여자지." 이 가사가 수십 년 동안 한국을 지배해온 여자에 대한 희망사항이었다. 아마 속으로는 보이지도 않는 마음보다는 얼굴이 예쁜 여자를 모두 좋아하고 있었을 것이다. 그런데 이렇게 수십 년 동안 한국을 지배해왔던 허위적인 사랑의 이데올로기가 〈희망사항〉이라는 노래 앞에서 여지없이 무너졌다. 이제는 그런 여자가 희망사항이 아니다. "청바지가 잘 어울리는 여자, 밥을 많이 먹어도 배 안 나오는 여자, 내 얘기가 재미없어도 웃어주는 여자, 머리에 무스를 바르지 않아도 윤기가 흐르는 여자, 김치볶음밥을 잘 만드는 여자" 등등 바라는 것들이 굉장히 구체적이고 눈에 보여야 된다. 이렇게 운문의 시대에서 산문의 시대로 넘어가게 된다. 그리고 허위의식으로 가득한 메시지의 시대에서 이미지의 시대로 넘어온다. 그리고 더 이상 추상적인 관념으로 가득한 가사들은 사라지고 구체적인 일상 속으로 들어간다. 이들 '포스트 88세대'가 랩을 수용하는 것은 당연했다. 짧은 시적인 운문으로는 자신들의 복잡다단하고 다양한 욕망을 표현할 수 없었던 것이다. 드디어 산문의 시대가 펼쳐진다.

이렇게 해서 포스트 88세대, 다시 말해서 걸음마를 시작할 때부터 컬러티브이를 보고 자랐던 이 새로운 세대에 의해서 한국 대중문화의 주류는 결국 그 이후 케이팝K-Pop 한류라는 새로운 웨이브를 만들어낸다.

1960년대 말에서 1970년대에 걸쳐 진행된 한국의 음악적 세대혁명, 곧 통기타 혁명은 미국의 로큰롤 혁명과 근원적으로는 동일하지만, 이런 독자적인 경로를 거치면서 진행되어왔다. 그 과정에서 굉장히 정치적이고, 경제적이며, 문화적인 수많은 요인들이 영향을 미쳤다. 그리고 이를 바탕으로 1980년대 이르러 하이틴 발라드 문화가 주류를 장악했고, 서울 올림픽 이후 1990년대에 이르러 아이돌 그룹이 중심인 본격적인 10대 음악 문화가 성립되었다. 그러나 세대혁명의 최초의 음악 언어인 한국 포크 음악과 록 음악은 1980년대 이후 위력을 상실하고 주변의 장르로 밀려났다. 특히 록 음악은 한 번도 음악 시장의 주력 컨텐츠가 되어보지 못한 저주의 장르로 남는다. 로큰롤이 여전히 대중음악의 강고한 주류로 남아 있는 미국과 영국, 혹은 가까운 일본과는 사뭇 다른 진화의 길이

다. 1970년대에 융성했던 통기타 음악 또한 1990년대의 김광석의 죽음을 기점으로 록 음악보다 더 앙상해져서, '흘러간 옛 노래'의 수준으로 전락했다.

20세기 말 21세기 초의 한국 대학 그리고 청년 엘리트들은 살인적인 생존경쟁에 휘말려 더 이상 문화적 대안에 대한 희망을 포기한 것으로 보인다. 이들은 그 앞 세대의 유산과 그것의 정신을 계승할 이유를 찾지 못했다. 어쩌면 그것은 1997년 외환 위기 이후의 '88만원 세대'로 요약되는 청년세대의 위축, 대학의 정신적 황폐화의 결과이다. 다시 말해 1990년대 중반 이후 한국의 대학은 더 이상 사회의 비판적 시각의 담지자로서의 소명을 폐기하고 매스미디어가 주도하는 신자유주의적인 주류 문화에 무장해제되고 흡수합병되었다. 그리하여 한국의 대중음악은 메이저 기획사 중심으로 재편되어 새로운 세기를 맞이하게 되었으며 오로지 자본의 이윤동기만이 궁극적인 목적이 되는 글로벌 규모의 스타 시스템이 지배하는 공룡들의 세상이 되었다. 바로 이 시점에서 홍익대 앞 거리를 중심으로 자연발생적으로 태어난 인디 문화만이 이전 세대의 유산을 계승 발전시키고자 분투해왔지만 이들은 여전히 잠재적 대안의 지위에서 더 이상의 진전이 없다. 새로운 세기, 한국 대중음악의 전복의 가능성은 어디서 다시 어떤 모습으로 등장하게 될 것인가.

3

클래식 속의
안티 클래식

모차르트의 투정과
베토벤의 투쟁

Beethoven: Symphonies Nos. 5 & 7
Wiener Philharmoniker, Carlos Kleiber,
Universal Music, 1997.

Mozart: Le Nozze Di Figaro
Philharmonia Orchestra and Chorus,
Elisabeth Schwarzkopf, etc., EMI Classics, 1991.

볼프강 아마데우스 모차르트는 음악적 신동이 아니라 빈의 궁전 한가운데서 시민 예술가를 꿈꾼 몽상가였고, 그의 바통을 이어받은 루트비히 판 베토벤은 악성이 아니라 오선지 위에서 공화주의의 이상을 구현하고자 했던 현실주의자였다. 두 사람은 모두 평생 비정규직이었다.

역사상 최초의 로커, 베토벤?

1984년, 대학교 4학년 때부터 나는 음악과 관련된 일을 시작했다. 그때 잠깐 대중음악 잡지의 기자 생활을 했는데, 어디를 가든 내게 꼭 물어보는 질문이 하나 있었다. 그리고 나중에 평론가가 된 뒤에도 늘 같은 질문을 받았다. "제일 좋아하시는 뮤지션은 누구인가요?"

그런 질문을 받을 때마다, 나는 단 3초의 망설임도 없이 이렇게 대답하곤 했다. "루트비히 판 베토벤Ludwig van Beethoven(1770~1827)[1]이오."

그러면 갑자기 호기심으로 가득했던 질문자의 얼굴이 '괜히 물어봤구나!'라는 표정으로 바뀐다. 그러고는 그 뒤에 꼭 따라오는 질문이 있다.

"아…… 그러세요. 왜요?"

그러면 나는 웃으면서 그러나 진지하게 이렇게 대답한다.

"베토벤을 역사상 최초의 로커라고 생각하기 때문입니다. 실제로 그는 분명히 로커였어요. 다만 그때 록 음악이 없었을 뿐이죠."

독일의 작곡가 리하르트 바그너Wilhelm Richard Wagner(1813~1883)[2]

[1] 독일의 작곡가. 궁정이나 저택에서 귀족계급만이 즐기던 음악을 시민들이 즐길 수 있는 연주회장으로 옮김으로써 귀족 전유의 문화를 시민이 함께 누리는 것으로 바꾸는 데 일조한 그는 흔히 공화주의자로 불린다. 스무 살이 되면서 귀족계급의 상징이던 반바지를 벗어버리고 긴바지를 입었다. 당시 긴바지는 공화주의자의 상징이었고, 새롭게 생겨난 시민계급의 상징이었다. 그러나 그의 공화주의는 흔히 말하는 정치적인 개념으로 파악해서는 안 된다. 예술가적 관점에서 공화주의자로서의 그의 성향이 작품 속에서 어떻게 구현되었는지를 살펴봐야만 공화주의자 베토벤의 의미를 온전히 이해할 수 있다.

[2] 독일의 작곡가. 1813년 5월 22일 라이프치히에서 출생했다. 어려서 드레스덴으로 이사하여 9세 때 피아노를 배우기 시작하고, 18세 때 라이프치히대학교에 들어가 음악과 철학을 공부했다. 1832년부터 작곡을 시작한 그는 1836년 여배우 미나 플라너와 결혼했으나 불행하게 끝났고, 러시아령의 리가, 파리 등을 거쳐 1842년 드레스덴 궁정 오페라극장의 지휘자가 되었다. 1843년 《방황하는 네덜란드인》Der Fliegende Holländer를 직접 지휘하여 초연했고, 《탄호이저》Tannhäuser는 1845년에 상연되었다. 또, 당시에는 이해하기 어려운 작품으로 여겨지던 베토벤의 《교향곡 제9번 「합창」 D단조 Op. 125》를 지휘하여 그 진가를 일반에게 알렸다. 1849년 드레스덴에서 혁명이 일어나자 이에 참여했다는 혐의로 체포령이 내릴 것을 미리 알고 피신하여, 리스트의 집에서 잠시 신세를 지다가 스위스 취리히로 갔다. 여기에 머무는 동안 그를 돌봐준 베젠동크 부인과의 이루어질 수 없었던 사랑을 《베젠동크가곡집》과 악극 《트리스탄과 이졸데》Tristan und Isolde에 담아 승화시켰다. 1864년 봄, 바이에른 국왕 루트비히 2세의 초청으로 뮌헨에 정착해서 작곡에 몰두했으나 그를 백안시하는 자가 많아 이듬해 1865년 스위스의 루체른 교외의 트리프셴으로 이사했고, 1870년에는 리스트의 딸이자 뷜로의 부인이었던 코지마와 재혼했다. 또한 그는 자기 악극을 상연할 극장 건립을 추진하여, 마침내 1876년 바이에른의 소도시 바이로이트에 극장을 완성시켰다. 이 극장 개관 기념으로 대규모의 악극 《니벨룽겐의 반지》Der

는 베토벤의 《교향곡 제7번 A장조 Op.[3] 92》Symphony No. 7 in A major, Op. 92[4] 에 대해서 다음과 같은 말을 하기도 했다.

"베토벤의 《교향곡 제7번 A장조 Op. 92》는 인류가 만들어낸 최고의 댄스뮤직이다."

여러분은 이미 이 책의 첫 번째 장에서 재즈나 로큰롤이 모두 '댄스뮤직'이라는 것을 알았다. 사실 베토벤의 《교향곡 제7번 A장조 Op. 92》는 바그너의 말처럼 댄스뮤직이다. 하지만 그 음악에 맞춰 실제로 몸을 움직이며 춤을 춘다는 의미는 아니다. 정신적인 댄스뮤직이라는 의미다. 바그너의 말은 가장 정신적으로 승화된 최고의 '무도 음악'이라는 뜻이다.

이번 장에서는 우리가 클래식이라고 부르는 서양음악사 안에서 일어난 전복의 순간에 대해서 이야기할 것이다. 이렇게 예술사적으로 전복이 일어난 시기를 서양음악사에서는 통상적으로 '신음악의 시대'라고 한

Ring des Nibelungen 전곡을 상연했는데, 전 유럽의 명사들이 몰려와서 일대 성황을 이루었다. 1882년에는 《파르지팔》Parsifal이 상연 후 요양차 베네치아로 갔으나, 1883년 2월 13일 70년의 생애를 마쳤다. 그는 음악가로서는 보기 드문 명문가로서 음악 작품의 대부 이외에도 많은 예술론을 저술하여 『독일음악론』 Über Deutsches Musikwesen(1840), 『예술과 혁명』Die Kunst und die Revolution(1849), 『미래의 예술작품』Das Kunstwerk der Zukunft(1850), 『오페라의 사명에 대하여』Über die Bestinnung der Oper(1871), 『오페라와 희곡』Oper und Drama(1851), 『독일 예술과 독일 정치』Deutsche Kunst und Deutsche Politik(1868) 등의 저서를 남겼다.

[3] Op.는 오푸스opus의 약자로, 작품 번호를 나타낼 때 op.로 표시하곤 한다. 헨델, 하이든, 모차르트의 작품에도 op.를 붙인 것이 있으나 op.가 작곡가의 창작상의 발전 단계를 나타낸다며 중시되기 시작한 것은 베토벤 이후부터다. op.의 일련 번호가 작품의 작곡 순서와 일치하지 않는 때도 있다.

[4] 로망 롤랭은 이 곡에 대해 다음과 같이 썼다. "A장조 교향곡은 도취자의 작품이라고 일컬어지고 있다. 거대한 웃음을 수반하는 격정의 흥분, 사람의 마음을 어지럽히는 해학의 번뜩임, 상상할 수도 없는 황홀함과 열락의 형상. 그것은 완전히 술에 취한 사람의 작품이

며, 힘과 천재성에 도취한 사람이 만든 것이었다. 스스로 '나는 맛이 좋은 술을 인류를 위해 바치는 주신酒神이다. 사람에게 거룩한 열광을 주는 것은 나이다'라고 일컫던 사람의 작품이다." 1813년 12월 8일, 베토벤이 직접 지휘봉을 들고 초연한 이 교향곡은 그 수법·구성·표현·내용·악기의 편성 등 모든 점에서 베토벤의 교향곡 중 최고라고 일컬어진다. 제1악장 포코 소스테누토-비바체Poco sostenuto-vivace: 장엄한 분위기를 지닌 서주부에 이어 오보에가 노래하는 제1주제가 나타나, 얼마 후 슬픈 소리를 띤 제2주제로 나아간다. 이윽고 '무도교향곡'이라고 일컬어지는 민속 무곡풍의 소주제가 나타나, 그것이 한없이 변화하면서 발전한다. 제2악장 알레그레토Allegretto: 관현악의 쓸쓸하고 엄숙하며 침울한 주제에 대해, 한편에서는 희망에 찬, 광명을 띤 주제가 한 줄기의 희미한 빛을 나타내면서 전개한다. 제3악장 프레스토Presto: 활기와 탄력이 넘치는 리듬으로, 조야한 쾌활함과 삶의 환희를 표현하고 있다. 제4악장 알레그로 콘 브리오Allegro con brio: 큰소리로 노래 부르고 춤을 춘다. 환희에 찬 움직임, 발랄한 생명력이 타오른다. 녹음된 것 중에서 카를로스 클라이버가 빈필하모닉을 지휘한 음반이 단연 최고다. http://www.youtube.com/watch?v=s1qA-Wcd4rr0

다. 특히, 도널드 제이 그라우트Donald Jay Grout(1902~1987)[5] 같은 서양음 악사가는 서양음악사에서 세 번의 신음악 시대가 있었다고 했다. 첫 번째 는 '아르스 노바'ars nova[6]라고 부르는 13세기의 중세 음악, 두 번째는 17세 기의 바로크 음악baroque music[7], 세 번째는 20세기의 무조無調 음악[8]의 출 현이라고 했다. 하지만 기존의 서양음악사적 차원이 아닌, 나의 관점에서 서양음악사상 최고의 전복과 반전의 순간은 바로 1750년에 시작한다고 생각한다.

나는 이번 장의 제목을 '클래식 속의 안티 클래식, 모차르트의 투정 과 베토벤의 투쟁'이라고 정했는데 사실 '투정'과 '투쟁' 사이는 굉장히 거리가 멀다. 하지만 시간적으로 보면 모차르트와 베토벤의 거리는 겨우 14년밖에 안 된다. 이 14년이라는 짧은 기간 안에 굉장히 많은 것이 뒤집 어졌다. 이번 장의 핵심은 "이때 뒤집어진 것들은 무엇이며, 그것을 뒤집 은 힘의 정체는 무엇인가?"를 함께 생각해보는 것이다.

1750년에는 무슨 일이 있었나

스스로 클래식을 좀 들었다고 생각하는 사람이나 대학 다닐 때 서양음악 사 개론 정도는 들어봤다고 자부하는 사람이라면 이 숫자 '1750년'을 기 억할 것이다. 1750년은 서양음악사에서 어떤 사람이 죽은 해이다. 보통

[5] 미국의 음악학자. 철학 전공으로 1923년 시러큐 스대학을 졸업했고, 1939년에 하버드대학에서 박사 학위를 받았다. 1936년에서 1942년까지는 하버드대 학에서, 1945년부터 1942년까지는 텍사스대학에서, 1970년까지는 코넬대학에서 강의했다. 초기에는 오 페라 연구에 중심을 두었으나, 1960년에 『서양음악 사』A History of Western Music라는 음악사 교과서 출판을 계기로 음악철학사에 더 많은 관심을 갖게 되었 다. 1950년대 초까지 피아니스트이자 오르간 연주자 로서 활동했고, 1948년부터 1951년까지는 『미국음 악학협회』지의 편집자로서 일했으며, 미국음악학협회 회장과 국제음악학협회 회장을 역임하는 등 음악과 관 련해서 활발히 활동했다.

[6] '새로운 기법'이란 뜻. 유럽, 특히 프랑스와 이탈리아 음악에 새로이 일어난 하나의 흐름을 가리키는 말이다.

[7] 바로크 음악이란 대략 1600~1750년 사이의 유 럽 예술음악에 대한 시대 양식 개념이다. 르네상스와 고전파 사이에 해당한다. 바로크 시대 예술음악은 이탈 리아, 프랑스, 독일(오스트리아 포함), 영국 등에서 발 달했다. 이 시대의 유럽 강국은 절대주의 체제하에 있 었고, 궁정은 교회나 오페라극장 등과 함께 예술음악 의 중요한 장소였다. 이 시기 오페라, 오라토리오, 칸타 타, 콘체르토, 소나타 등 성악과 기악의 새로운 형식과 종목, 통주저음이나 레치타티보 등 새로운 기법이나 양 식 등 대부분은 이탈리아에서 비롯되었고, 18세기에 와서도 유럽 방방곡곡에서 이탈리아 출신들이 활발하 게 활동했다. 그러나 바로크 시대의 최후를 장식한 것 은 음악적으로 후진국이었던 독일의 음악가, 특히 바 흐·헨델의 손에 의해서였다.

[8] 악곡의 중심이 되는 조성調性을 부정하는 음악. 모 든 음률, 화음이 어떤 으뜸음을 바탕으로 관계가 맺어 지는 음악이 아닌, 으뜸음을 부정하고, 조와는 다른 구 성 원리를 찾으려고 한다. 현대음악의 특징 중 하나이며, 후기 낭만주의 음악이 사용한 반半음계적 화성법의 발 달을 견인했다. 창시자는 12음 음악의 쇤베르크이며, 드뷔시의 온음 음계도 무조 음악에 기여했다.

우리가 역사를 쓸 때는 고대, 중세, 근대, 현대 등으로 시대를 구분한다. 사실 시대가 꼭 어느 한 해를 기점으로 확 바뀌는 것은 아니다. 다만, 교육의 편의상 시대 구분을 하는 것이다. 그런데 예술사에 있어서 어떤 한 사람이 죽었다고 해서 시대가 구분되는 사례는 이 사람밖에는 없다. 이 사람이 죽으면서 한 시대가 끝나고, 새로운 시대가 시작되었다.

1750년은 '음악의 아버지'라고 불리는 '바흐'가 죽은 해이다. 바흐가 죽은 해가 '바로크 음악 시대'의 종말이었다. 그리고 이해를 기점으로 그 다음부터를 '고전주의 음악9의 시대'라고 말한다. 그러므로 바흐는 정말 대단한 사람이다.

우리는 초등학교 때부터 바흐를 '음악의 아버지'라고 배웠다. 그런데 너무나 당연한 듯해 보이는 이 말을 곰곰이 따져 보면 정말 말도 안 되는 이야기다. 더 황당한 이야기는 헨델Georg Friedrich Händel(1685~1759)[10]

[9] 18세기 중엽에서 19세기 초엽에 걸쳐 주로 빈을 중심으로 융성했던 '빈 고전파' 음악을 가리킨다. 바흐가 죽은 1750년부터 베토벤이 사망한 1827년까지를 고전파 음악 시기로 보기도 한다. 사회적으로 신인문주의가 제창되었고, 사상적으로는 계몽주의가 대두되었으며, 시민계급이 해방되는 시기였다. 이러한 사회적 배경 위에 모든 예술은 단순 명료하고 간결하며, 인간의 실체와 정신의 조화를 이루는 것을 이상으로 했다. 음악도 그러한 영향을 받아 여러 면에서 변화를 보였다. 고전파 음악의 특징은 몇 개의 성부나 멜로디가 동시에 진행되는 대위법 중심의 복잡한 다성 음악에서, 간결하고 명쾌한 화성 음악으로의 변화이다. 또한 뚜렷한 가락에 풍요로운 화음이 수반되고 곡의 형식이 엄격한 '소나타 형식'을 취하고 있어 대체로 논리적이고 정돈된 느낌을 준다. 교향곡의 탄생 역시 이 시기의 특징이다. 원래 신포니아sinfonia는 오페라나 칸타타, 오라토리오 등 여러 곡으로 이루어진 성악곡을 연주하기 전에 순수한 기악곡으로 연주하던 것이었는데, 이것이 고전파 시대에 독립적인 다악장의 곡으로 변모했다. 형식적으로는 당시의 소나타를 관현악에 그대로 적용한 것이었다. 건반악기의 주류는 오르간이나 쳄발로에서 피아노로 옮겨진다. 이 시대의 대표적인 음악가로는 하이든, 모차르트, 베토벤을 들 수 있는데, 하이든은 소나타 형식과 악기 편성법을 확립했고, 모차르트는 소나타 형식을 더욱 발전시키는 한편, 다양한 종류의 음악을 작곡했으며, 베토벤은 고전파 음악을 최고도로 발전시키고 낭만파 음악으로 가는 길을 열었다는 평가를 받고 있다.

[10] 독일 출생의 영국 작곡가. 런던을 중심으로 이탈리아 오페라의 작곡가로 활약했다. 요한 세바스찬 바흐와 같은 해, 독일 할레에서 출생했다. 9세 때부터 작곡의 기초와 오르간을 공부했다. 할레대학에서 법률을 공부했으나 18세 때 함부르크의 오페라극장에 일자리를 얻어 이때부터 음악가가 되기로 결심했다. 20세 때 오페라 《알미라》Almira(1705)를 작곡하여 성공을 거두고 이듬해 오페라의 고향인 이탈리아로 가 로마에서 A. 코렐리, A. 스카를라티의 영향하에 실내악을 작곡하는 한편 피렌체, 베네치아에서 오페라 작곡가로도 성공을 거두었다. 1710년 하노버 궁정의 악장으로 초빙되었으나 휴가를 얻어 방문한 런던에 매료되어 1712년 이후는 런던을 중심으로 활동했다. 1728년 무렵부터 중산층을 중심으로 성장하고 있던 영국의 시민계급이 궁정적·귀족적인 취미를 배경으로 한 이탈리아 오페라에 대해 반발을 보이기 시작하면서 약 10년 동안 몇 번의 실패를 거듭하다 1737년 건강 악화와 경제적 파탄에 이르렀다. 그러나 헨델은 1732년경부터 오라토리오를 작곡하기 시작, 명작 오라토리오 《메시아》를 작곡했다. 그는 종교적 감동을 주는 서정적 표현에 뛰어났고, 오페라 작품 속에 축적한 선명한 이미지를 환기시켜 그것을 드라마틱하게 구사하는 능력이 탁월했다. 《메시아》 이후에도 그는 뛰어난 오라토리오를 많이 작곡했으며, 그 와중에 시력을 잃었으나 실명한 후에도 오라토리오의 상연을 지휘했다. 헨델은 오페라(46곡), 오라토리오(32곡) 등 주로 대규모의 극음악 작곡에 주력했지만 기악 방면에서도 수많은 작품을 남겼다. 1726년 영국에 귀화했고, 사후 최고의 영예인 웨스트민스터 대성당에 매장되었다.

게오르크 프리드리히 헨델
Georg Friedrich Handel(1685~1759)

이 '음악의 어머니'라는 것이다. 둘이 부부도 아닌데.

사실 바흐와 헨델은 1685년 같은 해, 같은 나라에서 태어난 동갑내기다. 나는 바흐는 음악의 아버지이고 헨델은 음악의 어머니라는 것이 음악사에서 정말 웃기는 이야기 중의 하나라고 생각한다. 내가 만약 헨델의 후손이라면 소송했을 것이다. 헨델은 절대로 바흐 아래에 있을 사람이 아니다.

게다가 바흐나 헨델을 두고 음악의 아버지니 어머니니 하는 말이야말로 서구 중심주의에 입각한 말도 안 되는 생각이다. 세상에 얼마나 많은 갈래의 음악과 음악인이 있는데, 바흐가 음악의 아버지가 되겠는가. 굳이 바흐를 '서양음악의 아버지'라고 하고 싶다면, 어차피 우리는 서양인이 아니니까 그러든지 말든지 하겠다. 하지만 바흐를 음악의 아버지라고는 인정하지 못하겠다. 이거야말로 모든 것을 서구를 중심으로 두고자 하는 서구적 이기주의의 출발점이라 할 수 있다. 실제로 제2차 세계대전이 끝날 때까지 이러한 서구 중심주의가 모든 학문을 지배했다.

그런데 좀 더 솔직히 말하면 바흐가 서양음악의 아버지라는 것에도 동의할 수 없다. 굳이 아버지라는 말을 바흐에게 쓰고 싶다면 스무 명 자녀의 아버지라고 할 수 있다. 바흐에게는 부인이 두 명 있었다. 첫 번째 부인이 죽어서 재혼을 했다. 첫 번째 부인이 일곱 명의 자녀를 낳았고, 두 번째 부인인 안나 막달레나 바흐가 열세 명을 낳았다. 그래서 바흐가 스무 명 자녀의 아버지라는 것에는 동의한다.

또한 헨델을 음악의 어머니라고 한 말에도 동의할 수 없다. 헨델의 입장에서 보면 정말 말도 안 되는 이야기이기 때문이다. 바흐는 65세까지 살았는데, 태어나서 죽을 때까지 자기가 태어난 독일 땅 밖을 한 번도 나가본 적이 없었다. 쉽게 말해서, 바흐는 동네 음악가라는 이야기다. 사실 바흐는 로컬 작곡가였다. 죽은 후 그의 존재는 아주 싹 깨끗이 잊혔다. 79년 뒤에 멘델스존Felix Mendelssohn(1809~1847)[11]이 바흐를 다시 무덤에서

[11] 독일(유대계)의 낭만파 작곡가. 함부르크 출생. 아버지는 부유한 유대계 은행가. 어릴 때 함부르크가 프랑스 군에게 점령되어 1812년 베를린으로 이주했다. 열 살 때인 1819년 작곡을 시작, 1826년 셰익스피어의 《한 여름 밤의 꿈》의 서곡을 완성하여 작곡가로서의 이름을 알리고, 1829년 3월 11일, 바흐 사후 처음으로 《마태 수난곡 BWV. 244》를 지휘 상연, 바흐에 대한 관심을 높였다. 멘델스존은 '행운아'라는 뜻의 그의 이름 '펠릭스'에 걸맞게 물질적으로 풍족한 생활, 좋은 벗과의 교우 등 평생 행운아의 삶을 살았으며, 음악가로서도 자신의 재능을 충분히 발휘하여 아름다운 음악을 많이 만들었다. 특히, 그의 바이올린 협주곡은 베토벤·브람스의 곡과 함께 3대 바이올린 협주곡으로 꼽힌다. 특히, 그로 인해 잊혔던 바흐가 세상에 다시 등장했다는 점은 기억해둘 만하다.

불러내기 전까지 그는 완전히 잊혀진 인물이었다. 그저 몇 명의 전문가들 사이에서만 그의 존재에 대한 약간의 평판이 있었을 뿐이다. 사실 베토벤 같은 사람도 바흐에 대한 많은 문헌들을 연구한 고트프리트 판 슈비텐Gottfried van Swieten(1733~1803)[12] 남작이 없었다면 바흐의 곡을 제대로 연구도 해보지 못했을 것이다.

이에 비해서 헨델은, 그 당시의 유럽 사회를 그들의 기준대로 세계의 전체라고 한정한다면, 그야말로 국제적인 슈퍼스타였다. 바흐는 거의 1,300곡에 가까운 작품을 남겼지만, 그의 그 기나긴 작품 연보 중에 당시 최고의 주류 작품인 오페라는 단 한 편도 없었다. 바흐가 당대의 1급 작곡가가 아니었기 때문에 아무도 그에게 오페라를 의뢰하지 않았다. 이에 비해서 헨델은 그야말로 유럽의 흥행계를 지배하는 런던과 로마를 다 아우르는 슈퍼스타였고, 거의 70곡이 넘는 오페라를 작곡했다. 그리고 그중에 45편 이상이 어마어마한 성공을 거두었다. 헨델은 오페라만 쓴 게 아니었다. 수많은 성악 음악과 기악 음악 등 바흐의 주력 종목이라고 할 만한 영역에서도 수많은 걸작을 남겼다. 그러니 헨델의 입장에서 볼 때 바흐가 음악의 아버지고, 헨델이 음악의 어머니가 될 이유가 전혀 없었다. 그런데 왜 바흐는 음악의 아버지가 되고, 왜 헨델은 이후 역사의 게임에서 밀려나게 되는지는 이 장이 끝날 때쯤이면 알게 될 것이다.

요한 세바스찬 바흐

모차르트와 베토벤의 이야기를 한다고 해놓고 요한 세바스찬 바흐Johann Sebastian Bach(1685~1750)[13]의 이야기부터 시작한 것은 바흐를 머릿속에 전제하지 않고서는 그 다음으로 나아갈 수가 없기 때문이다. 바흐를 그냥

[12] 네덜란드에서 태어나 오스트리아 빈에서 사망했다. 외교관이자 도서관 사서, 정부 관료였던 그는 1777년부터 빈 황실도서관 관장을 지냈으며 바흐와 헨델의 열렬한 팬이었다. 그가 매주 일요일 오후에 열었던 음악회를 통해 모차르트는 바흐와 헨델의 악보를 공부했고, 하이든은 그에게 재정적 도움을 받았다. 베토벤 역시 처음 빈에 왔을 무렵 그의 후원은 물론 슈비텐 남작이 소장한 바흐와 헨델의 악보를 맘껏 공부할 수 있었다.

[13] 독일의 작곡가. 독일 바로크 음악의 완성자. 중부 독일의 아이제나흐라는 조그마한 도시에서 출생했다.

전통 있는 음악가의 집안이었기 때문에 아버지 밑에서 어려서부터 바이올린과 비올라를 배웠다. 그러나 어릴 때 부모를 잃고, 형의 집에서 성장하면서 형 밑에서 틈틈이 음악을 공부하다 취네부르크 교회의 성가대원이 되었다. 바흐의 이름이 처음으로 세상에 알려진 것은 오르간 연주자로서였으며, 1714년 궁정 악단의 제1악사가 되었다가, 1717년에 쾨텐으로 옮겼다. 1720년 아내 바르바라를 잃고 가수 안나 막달레나와 재혼한 그는 쾨텐을 떠나 라이프치히의 성 토마스 교회의 합창대장에 취임했다. 노년에 눈이 어두워 고생을 하다가 65세로 세상을 떠났다.

'바흐'라고 쓰면 되는데, 왜 중간 제목을 요한 세바스찬 바흐라고 풀 네임으로 썼을까. '바흐'라는 작곡가가 너무 많기 때문이다.

바흐는 유서 깊은 음악가 가문에서 태어났다. 역사에 남아 있는 바흐라는 이름의 작곡가가 그 가문에서만 60명쯤 된다. 바흐만 해도 10형제의 막내인데, 자기 형제 중에서도 그 당시 스타 작곡가가 세 명이나 있었다. 그리고 바흐의 스무 명 자식 중에 세 명의 슈퍼스타가 나왔다. 그래서 그 시대에는 바흐라고 하면, 지금 우리가 아는 요한 세바스찬 바흐가 아니라 자기 아들인 칼 필립 엠마누엘 바흐가 바흐였다. 즉, 아들이 더 스타였다. 더군다나 막내아들인 요한 크리스찬 바흐는 런던 바흐라고 불리며, 당시 빈Wien[14]과 더불어서 음악 흥행의 중심지였던 런던을 지배하고 있었다. 나중에 모차르트도 어릴 때 런던에 가서 요한 크리스찬 바흐에게 음악을 사사받는다. 그러니깐 지금 요한 세바스찬 바흐밖에 모르는 우리가 그냥 바흐라고 한다면, 나머지 바흐들이 화를 낼지도 모른다. 아버지 바흐가 살아 있을 때도, 아들 바흐가 더 유명했기 때문이다.

살리에리에 대한 오해

아무튼 나중에 음악의 아버지로 추앙받게 되는 이 바흐가 죽는 해인 1750년에 여러분도 다 아는 어떤 사람이 태어났다. 바로 안토니오 살리에리Antonio Salieri(1750~1825)[15]였다. 이때부터 뭔가 드라마틱한 이야기가 펼쳐질 것 같은 느낌이다. 살리에리의 곡을 들어본 적 있는가? 아마도 없을 것이다. 살리에리는 1750년에 태어나서 1825년에 죽었으니 꽤 오래 살았다. 이 숫자를 잘 기억해두자. 살리에리는 바로 다음에 등장하게 될 모차르트와 하이든, 베토벤과 전 시대를 같이 공유한 사람이기 때문이다. 베토벤이 1827년에 죽었으니까 '빈'이라는 동네에 35년간 거의 같이 있었다. 그럼에도 우리는 그에 대해 잘 몰랐다. 그렇지만 이제 우리는 살

[14] 현재 오스트리아의 수도. 영어식 이름은 비엔나 Vienna. 1440년 합스부르크 왕가 시대부터 정치, 문화, 예술, 과학과 음악의 중심지였다가 1805년 오스트리아 제국의 수도가 되었다. 베토벤과 모차르트의 주요 활동 무대였다. 제2차 세계대전 이후 미국, 영국, 프랑스, 소련의 신탁통치를 받다가 1954년 독립하면서 다시 수도가 되었다.

[15] 이탈리아의 작곡가. 1766년 16세 때 빈으로 온 뒤 궁정 소속 작곡가로 발탁, 1788년 궁정 악장이 되어 빈에 머물렀다. 작품으로는 약 40곡에 이르는 오페라, 발레음악, 교회음악, 오라토리오 등이 있다. 살았을 당시에는 빈 최고의 음악가였으나 후대에는 작품보다는 영화 〈아마데우스〉를 통해 그 이름이 널리 알려졌다.

리에리가 누군지 모두 알고 있다. 〈아마데우스〉Amadeus[16]라는 영화 때문이다.

내가 만일 살리에리의 후손이라면 피터 셰이퍼Levin Peter Shaffer (1926~)[17]를 고소했을 것이다. 피터 셰이퍼는 굉장히 뛰어난 영국의 희곡 작가로, 『에쿠스』Equus[18]라는 유명한 작품도 그가 썼다. 그가 모차르트와 살리에리의 이야기를 가지고 『아마데우스』라는 작품을 썼는데, 연극계에서 대박이 났다. 체코 출신의 밀로스 포먼Milos Forman(1932~)[19] 감독이 1984년에 이것을 영화화하여 또 대박을 터트렸다. 물론 이때 영화 시나리오도 피터 셰이퍼가 직접 썼다. 이 영화는 당시 아카데미 시상식에서 8개 부문을 휩쓸었다. 게다가 살리에리 역으로 나왔던 F. 머리 에이브러햄F. Murray Abraham과 모차르트 역으로 나왔던 톰 헐스Tom Hulce 두 사람이 동시에 아카데미 남우주연상에 노미네이트되는, 정말 어마어마한 기록을 세웠다. 한 영화에서 남자 주연 배우 두 명이, 고작 다섯 명만이 노미네

[16] 밀로스 포먼 감독의 영화. 1984년에 아카데미 작품상·감독상·남우주연 등 8개 부문을 수상했고, 1985년에 그래미상 최우수 클래식 레코드상을 수상했다. 천재 음악가 모차르트의 삶과 함께 모차르트와 한 시대를 살았던 살리에리의 질투와 고뇌를 그렸다.

[17] 영국 극작가 겸 평론가. 런던 출생. 케임브리지대학 졸업. 1958년 희곡 『오지연습』Five Finger Exercise으로 인정을 받았다. 스페인의 잉카 제국 침략을 다룬 희곡 『태양의 나라 정복』The Royal Hunt of the Sun(1964), 판토마임 수법을 도입하여 영국의 현대 풍속을 신랄하게 묘사한 『블랙 코미디』The Black Comedy(1965), 『에쿠스』(1973) 등 다채로운 작풍의 작품을 발표했다. 1958년 『이브닝 스탠더드』지의 희곡상, 1960년에 미국 뉴욕 연극평론가협회의 최우수 외국희곡상을 받았고, 저서로는 문학평론집 『진실』Truth(1956~1957), 음악평론집 『세월』Time and Tide(1962) 등이 있다.

[18] 영국 극작가 피터 셰이퍼의 대표적 희곡. 1973년 영국의 올드빅 극장에서 초연되었고 그 후 전 세계적으로 센세이션을 일으켰다. 라틴어로 말馬이란 뜻의 〈에쿠스〉는 영국 법정에 큰 충격과 파문을 불러일으켰던 '6마리 말의 눈을 쇠꼬챙이로 찌른 마구간 소년의 괴기적 범죄 실화'를 소재로 한 작품인데 현대 문명과 기성도덕, 또 그에 따른 기성세대의 위선을 비판하여 현대인의 절망과 고뇌를 그렸다. 한국에서는 1975년 9월에 극단 실험극장이 개관기념으로 무대에 올렸는데 3개월이라는 한국 연극사상 최장기 기록을 수립했으며 연극 운동의 전환점을 가져오게 했다.

[19] 미국 영화감독. 주로 사회 비판적인 시각을 가지고 풍자 영화를 만들었다. 1932년 체코슬로바키아에서 태어나 아우슈비츠의 집단 수용소에서 나치에게 부모를 잃고, 친척집을 전전하며 자랐다. 프라하대학과 프라하의 FAMU에서 영화를 전공했다. 첫 작품 〈블랙 피터〉Cerny Petr(1963)를 비롯, 〈금발 소녀의 사랑〉Lasky jedne plavovlasky(1965)과 〈소방수의 무도회〉Hori, ma panenko(1968)를 발표한 뒤 1960년대 체코 뉴웨이브의 독보적인 감독으로 떠올랐으나 1968년 여름 소련이 체코슬로바키아을 침공하자 미국으로 망명했다. 미국에서의 첫 작품 〈탈의〉Taking off(1971)는 비평가들의 호평과 달리 흥행에는 실패했다. 이후 1975년 〈뻐꾸기 둥지 위로 날아간 새〉One Flew over the Cuckoo's Nest로 비평가와 관객으로부터 큰 호응을 얻었다. 뒤이어 뮤지컬 〈헤어〉Hair(1979)와 〈래그타임〉Ragtime(1981)도 잇달아 성공했고, 〈아마데우스〉(1984)는 제57회 아카데미영화제에서 8개 부문을 휩쓸었다. 컬럼비아대학 영화과 교수인 그는 〈발몽〉Valmont(1989) 이후 작업을 중단했다가 올리버 스톤의 제안으로 〈래리 플린트〉The People Vs. Larry Flynt(1996)를 만들어 1997년 베를린국제영화제에서 그랑프리를 수상했다.

이트되는 아카데미 남우주연상 자리에 동시에 오른 일은 없었다. 정말 기적적인 기록이었다. 결국 살리에리를 연기했던 F. 머리 에이브러햄이 남우주연상을 받았다. 이렇게 〈아마데우스〉가 전 세계적으로 히트하는 바람에 살리에리가 갑자기 유명해졌고, 심리학 정신 치료에서 '살리에리 신드롬'이라는 말까지 생겼다. 살리에리 신드롬은 '2인자 콤플렉스'라는 뜻이다. 그런데 이것도 살리에리가 들으면 기절초풍할 이야기다. 내가 만일 살리에리의 후손이면 또 고소했을 것이다. 사실 그 당시 그런 풍문이 없었던 건 아니었다. 가령 다음과 같은 스토리다.

> "살리에리가 모차르트를 시기해서 독살했다, 모차르트가 결국 완성하지 못한 《레퀴엠 D단조 K.[20] 626》Requiem in D minor, K.626[21]도 살리에리가 섭외하고 그걸로 압박을 해서 죽게 했으며, 그 작품을 자신의 이름으로 발표할 생각이었다."

이런 풍문이 얼마나 그럴싸했는지 나중에 러시아의 작가 푸시킨 Aleksandr Sergeevich Pushkin(1799~1837)[22]이 살리에르의 독살설로 희곡을 썼을 정도다. 하지만 당시의 상황을 제대로 살펴보면, 살리에리는 결코 그런 짓을 할 이유가 없었다. 이것은 모차르트가 술집에서 "살리에리가 계속 나를 시기해서 씹고 있어"라고 일방적으로 한 말들이 와전되어 그렇게 되었을 가능성이 굉장히 높다.

살리에리라는 이름에서 알 수 있듯이 그는 이탈리아 사람으로, 모차르트와 달리 당시 어마어마하게 출세했고 성공했다. 1784년에 이미 당대 최고의 장르인 오페라에서 어마어마하게 성공을 거두었다. 《다나

[20] K.는 1862년 루트비히 폰 쾨헬Ludwig von Köchel이 모차르트의 작품 전체를 연대순으로 정리하여 번호를 매긴 것으로, 그의 이름을 따서 쾨헬 번호 Köchel-verzeichnis라고 한다. 보통 "K. V."나 "K."로 줄여서 쓴다.

[21] 레퀴엠은 죽은 이의 명복을 빌기 위한 미사곡으로, 모차르트의 《레퀴엠 D단조 K. 626》의 작곡을 의뢰한 것은 발제크Franz von Walsegg라는 백작인데, 그는 아내의 기일에 자기의 작품으로 발표하기 위해 심부름꾼에게 익명의 의뢰장을 써주고 모차르트를 찾아가

도록 했다. 1791년 7월의 일이었다. 생활고에 시달린 그는 고액의 보수를 받기로 하고 이 일을 맡았고, 자신의 죽음 직전까지 레퀴엠의 완성을 위해 노력했다. 그러나 불행히도 미완성으로 끝난 이 곡은 현존하는 레퀴엠 중 최고의 걸작으로 꼽힌다.

[22] 러시아의 국민 시인. 모스크바 출생. 러시아 리얼리즘 문학의 확립자. 농노제 사회의 러시아 현실을 작품 속에 정확히 그려낸 작가로, 훗날 러시아 문학의 모든 작가와 유파는 "푸시킨에서 비롯되었다"는 평가를 받고 있다.

이데스》Danaides라는 작품이 파리에서 대박이 난 것이다. 그리고 1787년에는 《타라르》Tarare라는 작품이 크게 성공했는데 하필이면 그해에 당시 유럽 문화의 수도였던 빈의 궁정 악장인 글루크Christoph Willibald Gluck(1714~1787)[23]가 사망한다. 그의 작품은 몰라도 '글루크'라는 이름은 들어본 적이 있을 것이다. 헨델 이후 당대 최고의 작곡가였던 글루크가 죽자, 살리에리는 그 이듬해인 1788년 빈의 궁정 악장이 되었다. 그 후로 죽기 1년 전까지 1788년부터 1824년까지 36년간 빈 궁정 악장을 지냈다. 게다가 그는 베토벤의 스승이기도 했다. 살리에리의 제자 중에는 세 명의 유명한 음악가가 있다. 베토벤, 슈베르트Franz Peter Schubert(1797~1828)[24], 리스트Ferencz Liszt(1811~1886)[25]가 모두 살리에리의 제자였다.

그런데 뭐가 아쉬워서 모차르트를 썹겠는가. 빈 궁정 악장은 그 당시 음악가가 가질 수 있는 정규직으로서는 최고의 직위였다. 이 자리는 모차르트는 물론이고, 나중에 베토벤까지도 정말 차지하고 싶어 했지만 결국 둘 다 못했다. 둘 다 철저히 비정규직으로 살다가 죽었다. 여기서 역사의 아이러니가 느껴진다. 모차르트와 베토벤 두 사람의 공통점은 자기 자신에게 도취되어 정신을 못 차린 '자뻑 환자'였다는 것이다. 그런 자부심을 가졌다면 공직에 관심이 없을 것 같지만, 실제로는 둘 다 은근히, 아니 노골적으로 그 자리를 탐했다. 심지어 베토벤은 그보다 더 낮은 자리도 탐했다. 그렇지만 둘 다 살리에리가 차지했던 자리보다 훨씬 낮은 자리도 가본 적이 없다. 아무도 그들에게 정규직 자리를 주지 않았다.

상황이 이런데 살리에리가 왜 모차르트를 독살하겠는가. 그 반대라

[23] 1714년 7월 2일 오스트리아의 바이덴방 부근에 라스바흐 출생. 1741년 처녀작 《아르타세르세》를 발표해 호평을 받고, 1745년 로보코비츠 공작을 따라 런던에 가서 헨델과 만났으며 런던과 유럽 각지에서 자작의 가극을 상연했다. 1750년부터 빈에서 궁정가극 악장으로 있었으며, 1773년에는 파리로 가서 자신이 만든 가극을 상연했다. 1779년 가극으로 성공을 거둔 후 빈으로 돌아와 1787년 73세로 세상을 떠났다.

[24] 오스트리아의 초기 독일 낭만파의 대표적 작곡가. '가곡의 왕'으로 불린다. 주로 빈에서 활동하며 다양한 부문에 걸쳐 많은 작품을 남겼고 가곡을 독립된 주

요한 음악의 한 부문으로 끌어올렸으며 다양한 가곡 형식으로 독일 가곡에 큰 영향을 주었다.

[25] 1811년 헝가리에서 태어나 빈에서 체르니에게 피아노를 배웠고 젊어서는 파리를 중심으로 온 유럽을 휩쓰는 피아노의 슈퍼스타가 되었다. 바이올린의 파가니니와 더불어 기교주의의 극단까지 밀어붙인 연주자이면서 동시에 낭만주의를 대표하는 작곡가이기도 하다. 그의 본령은 피아노였지만 '교향시'라는 새로운 오케스트라 장르를 창시했고, 말년에는 놀라운 종교음악을 남기기도 했다.

면 몰라도. 그런데 피터 셰이퍼가 사실이 아닌 상상력을 동원하여 작품을 쓰는 바람에 살리에리 신드롬이라는 것까지 생겨나서 그를 영원히 2인자로 묶어놓은 것이다.

베토벤의 스승, 하이든과 살리에리

베토벤은 성격이 너무 안 좋았다. 베토벤에게 스승은 공식적으로 네 명 정도 된다. 그는 자기 스승들과도 사이가 안 좋았다. 그의 첫 번째 스승이라고 할 수 있는 고향인 본의 크리스티안 네페Christian Gottlob Neefe (1748~1798)[26]를 제외하고는 빈에서 만난 위대한 선생님인 하이든Franz Joseph Haydn(1732~1809)[27]과도, 살리에리와도 결국 사이가 안 좋게 끝났다. 베토벤은 하이든에게 교향곡이나 현악 4중주곡 같은 기악 음악에 대한 것들을 많이 배웠다. 하이든과는 그가 죽는 해에 화해했다. 둘 다 늙었기 때문이다. 그러나 내가 보기에 그것은 정치적으로 화해한 거지, 진짜로 화해한 것 같지는 않다.

스승과의 관계에서 바로 베토벤의 성격이 드러난다. 그가 왜 스승들과 사이가 틀어졌는지 살펴보자. 베토벤의 경우와는 달리 하이든과 모차르트는 굉장히 사이가 좋았다. 24세라는 나이 차가 있었는데도 둘은 서로 존경했고 나이를 넘어 친구라고 생각했다. 그래서 서로 칭찬을 많이 했

[26] 독일의 지휘자이자 작곡가. 헴니츠 출생. 처음에는 라이프치히에서 법률을 공부했으나 음악으로 전향하여 음악가가 되었다. 1777년 작센에서 지휘자로 데뷔하고 라이프치히, 드레스덴 등지에서 활약하다가 1782년 본 궁정 오르간 연주자로 있으면서 베토벤을 가르치기도 했다. 음악감독, 지휘자, 오르간 연주자 등으로 이름을 떨쳤을 뿐만 아니라 작곡가로서도 명성을 얻었다. 오페라, 오페레타를 비롯한 피아노 소나타, 피아노 협주곡, 성악곡 등 많은 작품을 남겼다.

[27] 18세기 후반의 빈 고전파를 대표하는 오스트리아의 작곡가. 로라우 출생. '교향곡의 아버지'. 100곡 이상의 교향곡, 70곡에 가까운 현악 4중주곡 등으로 고전파 기악곡의 전형을 만들었으며, 특히 제1악장에서 소나타 형식을 완성한 사람으로도 유명하다. 1740년 빈의 성스테파노 대성당의 소년합창대에 들어간 그는 당시의 오스트리아 여왕 마리아 테레지아의 총애를 받았으나 1749년 변성기에 들어가자 합창대를 나와야 했다. 그때부터 약 10여 년 동안 빈에서 자유롭기는 했지만 불안정한 생활을 했다. 1759년 보헤미아의

모르친 백작 집안 궁정 악장에 취임했으나 백작의 집안 재정 상태가 좋지 않아 악단이 해산되는 바람에 다시 실업자가 되어 빈으로 돌아왔고, 1761년 5월 1일 헝가리의 귀족 에스테르하지 후작 집안의 부악장에 취임, 1766년 악장으로 승진했다. 에스테르하지 후작의 집에서는 1790년까지 거의 30년 동안 근무했다. 1790년 9월 니콜라우스 에스테르하지 후작이 사망하자 악장 직에서 물러나 빈으로 돌아왔고, 얼마 후 영국으로 건너갔다. 1791년부터 이듬해에 걸쳐 런던에서 오케스트라 시즌에 출연했는데, 그는 《잘로몬교향곡》(제1기, 6곡)을 작곡하여 크게 성공하고, 옥스퍼드대학교에서 명예음악박사의 칭호를 받았다. 그런 성과에 크게 자극을 받은 하이든은 1794년에서 이듬해에 걸쳐 다시 영국을 방문, 《잘로몬교향곡》(제2기, 6곡)을 작곡했다. 그 후 하이든은 다시 에스테르하지 집안의 악장으로 되돌아갔다. 하이든은 젊은 모차르트와 가까이 지냈고, 1792년, 본에서 처음으로 젊은 베토벤을 만났으며 그 후 잠시 빈에서 그에게 음악을 가르치고 베토벤이 왕성한 작곡 활동을 하게 될 무렵에는 은퇴, 77세의 나이로 생애를 마쳤다.

다. 그런 하이든이 자신의 제자였던 베토벤에 대해서는 기겁을 하고 욕을 했다. 내가 볼 때 베토벤이 '나쁜 놈'이다.

결정적으로 사이가 나빠지게 된 것은 작품 번호 1번이 되는 피아노 트리오를 악보로 출판할 즈음이었다. 제자의 작품을 마뜩찮게 생각한 하이든은 출판을 잠시 보류하라고 권유했는데 베토벤은 스승의 이야기를 듣지 않고 출판을 강행했다. 그 당시의 관례에 의하면, 어떤 스승의 문하에 있으면서 작품을 발표할 때 그 작품의 악보에 '누구의 제자 누구'라고 스승을 밝혀야 했다. 그런데 이미 기분이 상한 베토벤은 하이든의 이름을 빼버렸다.

'아니, 네가 하늘에서 떨어졌단 말이냐. 스승을 스승으로 안 본다, 이 거지!' 이러면서 하이든은 화를 냈다. 하이든의 입장에서는 스승을 스승으로 안 보는 짓을 했으니 당연히 화를 낼만도 했다. 그래서 하이든은 대놓고 베토벤에게 '방자한 무어인Moor'[28]이라고 욕을 했다. 실제로 베토벤은 못생겼다. 생긴 것을 가지고 험담하면 최악인데, 사실 적개심이 끝 간 데까지 가면 생긴 거 가지고 욕하게 된다. 그래서 하이든은 베토벤의 외모를 가지고 욕을 했던 것이다. 실제로 베토벤은 무어인처럼 피부가 검었다. 머리카락도 검었고, 눈동자도 검었다. 게다가 얼굴은 곰보였다. 키도 작았고 몸도 뚱뚱했다. 그렇게 해서 둘 사이가 완전히 금이 갔다.

한편, 살리에리는 이탈리아 출신 오페라 작곡가로, 특히 성악 음악에 조예가 깊었다. 성악 음악의 핵심은 멜로디 라인이다. 당시 이탈리아적인 멜로디는 유럽에서 최고로 인기가 있었다. 바흐마저도 독일 땅에 있으면서도 저 남쪽에 살고 있는 자기와 일곱 살밖에 차이가 안 나는 비발디 Antonio Vivaldi(1678~1741)[29]의 악보를 계속 공수해서 공부를 하고 흉내를 내야 했다. 당시 전 유럽에서 이탈리아인 특유의 멜로디가 인기 있었기 때문이다. 사실 아침에 비발디의 곡을 들으면 기분이 좋아진다. 이처럼

[28] 북서 아프리카의 이슬람 교도를 가리키는 말. 여기에서는 베토벤의 용모를 비하하기 위해 쓰인 말이다.

[29] 이탈리아의 작곡가이자 바이올린 연주자. 베네치아 출생. 어려서부터 산마르코 대성당의 바이올린 연주자였던 아버지로부터 바이올린과 작곡의 기초를 배웠다. 1693년 수도사가 되고, 10년 후에 사제로 서품되었다. 1703~1740년에는 베네치아 구빈원 부속 여자음악학교에 바이올린 교사로 근무하며 합주장·합창장을 역임했다. 한때 만토바 필립 공의 악장으로 있었으며, 1716~1722년에는 오페라 작곡에도 주력했다. 그 후 여러 차례 로마·피렌체·빈 등지로 연주 여행을 했으며, 또 국외에서도 여러 차례 연주회를 가졌다. 그는 40여 곡의 오페라를 비롯하여 많은 종교적 성악곡, 가곡, 기악곡 등을 남겼다.

기분이 좋아지는 이유는 선율 때문이다.

　　그때만 해도 답답한 '깡촌'이었던 본 출신의 독일인 베토벤도 그런 이탈리아인 특유의 선율 감각을 배워야 했다. 그래서 그것은 살리에리한테 사사받았다. 이후 베토벤은 딱 한 편의 오페라를 썼는데, 《피델리오》Fidelio[30]라는 오페라다. 그런데 이 오페라는 나중에 세 번이나 고친 뒤에야 조금 성공하는데, 초연했을 때는 흥행도 안 되고 욕도 많이 먹었다. 스승인 살리에리는 전공 분야가 오페라였다. 그래서 베토벤이 아무리 자기 제자지만, 궁정 악장의 자리에 있었기 때문에 객관적으로 《피델리오》에 대해 비평을 했다. "아직 오페라를 쓸 단계가 아니"라고 악평을 했던 것이다. 살리에리는 충분히 그럴 수 있는 위치였다. 제자가 스승을 씹은 것도 아니고 스승이 제자를 씹었다. 그런데 베토벤은 화가 나서 영원히 안 본다면서 격분한다. 이게 바로 베토벤의 진짜 모습이었다. 이렇게 해서 스승 살리에리와 사이가 안 좋아진다.

　　아무튼 살리에리는 〈아마데우스〉에서 말한 그런 오명이 붙을 만한 작곡가가 아니었다. 이 이탈리아 출신 작곡가가 빈에 와서 무려 36년간이나 사실상 빈 궁정을 어떻게 통치하게 되었는지에 대해서 염두에 두고 있어야 한다. 그리고 왜 우리가 그토록 좋아해 마지않는 모차르트와 베토벤이 살아 생전 왜 이 한 명을 이기지 못했는지를 머리에 남겨놓을 필요가 있다.

1750~1829년, 79년간의 역사

본격적인 이야기로 들어가기 전에, 바흐가 죽는 1750년부터 베토벤이 죽고 난 후인 1829년까지 약 79년간의 시기를 한 번 입체적으로 살펴보자. 이 시기는 고전주의가 시작되었다는 것 말고도 정치·경제·사회사적으로 굉장히 중요하다. 단순히 서유럽뿐만 아니라 전 지구촌의 운명을 가를

[30] 베토벤의 오페라. 1805년 11월 안데어빈 극장에서 초연되었다. 전체 2막으로, 줄거리는 대강 이렇다. 귀족 프로레스탄은 정적인 형무소 소장 돈 피차로에 의해 세비야 근교의 형무소에 수감된다. 프로레스탄의 아내 레오노레는 남편을 구하기 위해 남자 복장을 하고 '피델리오'라는 이름으로 간수 로코의 조수가 된다. 때마침 프로레스탄과 안면이 있는 대신 돈 페르난도가 형무소를 감시하러 온다. 돈 피차로는 자신의 신변을 보호하기 위해 돈 페르난도가 오기 전 프로레스탄을 살해하려 한다. 이 사실을 알게 된 레오노레는 자신이 프로레스탄의 부인이라는 것을 밝히고 총을 들고 남편을 보호한다. 이때 나팔소리와 함께 돈 페르난도가 형무소에 도착, 프로레스탄은 자유의 몸이 된다. 제1막에서는 〈레오노레의 아리아〉, 〈죄인들이 부르는 합창〉, 제2막에서 〈프로레스탄의 아리아〉 등이 유명하다.

만한 중요한 사건이 이때 모두 일어났다.

그에 앞서 1685년에는 앞에서 말했듯이 바흐와 헨델이 나란히 독일에서 태어났다. 그리고 1732년, 생전에 '파파'라는 친근한 애칭으로 불리었던 하이든이 지금의 오스트리아와 헝가리의 국경 지역인 로라우Rohrau라는 진짜 변방에서 마차 바퀴 수리공의 아들로 태어났다. 그는 어릴 때 참 힘들게 살았다. 비발디도 그랬지만, 하이든은 먹고살기가 힘들어서 어릴 때 교회에 들어갔다. 당시 음악적 재능이 있는 가난한 집 아이들은 먹고살려고 교회의 성가대원이 되었다. 최소한 먹을 것은 제공되었기 때문이다. 그런데 문제는 변성기가 오면 쫓겨난다는 것이었다. 하이든도 보이 소프라노boy soprano[31]였기 때문에 변성기가 오자 쫓겨나서 10년 동안은 진짜 자기가 의도하지 않은 자유예술가, 솔직히 말하자면 '백수'가 된다. 그렇게 가장 민감한, 17세에서 27세 사이의 10여 년간을 굉장히 힘들게 보냈다. 하지만 음악적 재능뿐만 아니라 공손함과 유머를 갖춘 이 음악 청년을 좋아하는 귀족들이 하나둘 생겨나기 시작했고, 마침내 오스트리아의 명문 귀족인 에스테르하지 후작 가문의 음악가로 취직이 된다. 그는 거기서 거의 평생 동안 에스테르하지Esterházy[32]가문의 하인 복장을 기꺼이 입고, 그 가문을 위해 봉직한다. 전 유럽의 존경을 받은 그 순간까지도, 그는 에스테르하지 가의 사람이었다. 그는 그 집안을 위해 봉사하는 사람이라는 의식을 잃지 않았다.

1750년, 바흐가 죽었다. 바흐가 죽고 6년 뒤, 1756년에 드디어 볼프강 아마데우스 모차르트Wolfgang Amadeus Mozart(1756~1791)[33]가 오스트리아의 북쪽, 지금은 독일과 맞닿아 있는 잘츠부르크Salzburg라는 조그만 동네에서 태어났다. 이어 1759년, 바흐가 죽고 9년 뒤에 헨델이 파란만장한 스타로서의 삶을 장렬하게 마친다. 그리고 1760년부터 영국에서 산업

[31] 변성기 전 소년의 목소리. 소프라노와 같은 맑은 음색과 높은 음역을 가지며, 중세 교회음악에서 소프라노 부분을 맡았다.

[32] 18세기에서 19세기에 걸쳐 예술 보호자로 알려진 헝가리의 후작 가문. 1761년 하이든을 궁정 악단에 초대하여 부악장에 임명하고, 1766년에는 그를 악장에 임명했다. 하이든은 약 30년 동안 이곳 궁정 악단에 있으면서 관현악·실내악·가극 등에 큰 활약을 보여 고전파 음악의 발전과 완성에 크게 공헌했다. 니콜라우스

요제프의 죽음으로 궁정 악단은 해산되었으며 하이든도 빈으로 옮겼으나, 하이든은 훗날 다시 이곳으로 돌아와 궁정 악장으로 재직했다.

[33] 오스트리아의 작곡가. 하이든과 함께 18세기의 빈 고전파를 대표하는 한 사람으로, 고전파의 양식을 확립했다. 천재, 신동으로 불리지만 그는 자신의 능력을 기반으로 삼아 귀족 사회의 일원으로서 동등한 대우를 요구하다 처절하게 실패한 인물이다.

프란츠 요제프 하이든
Franz Joseph Haydn(1732~1809)

혁명Industrial Revolution[34] 이 시작되었다. 산업혁명이 일어난 지 10년 뒤인 1770년 독일의 본Bonn[35] 에서 베토벤이 태어났다. 본은 지금의 프랑스 알자스로렌Alsace-Lorraine[36] 지역과 거의 맞닿아 있는 프랑스 접경지대로 지금도 작은 도시지만, 그 당시에도 인구 1만 명도 되지 않는 정말 작은 촌동네였다. 그래서 베토벤이 처음 빈에 왔을 때의 별명이 '독일 촌놈'이었다.

그리고 여러분이 잘 알다시피 1789년, 이후의 세계사를 바꾸게 될 프랑스대혁명이 일어났다. 그때 베토벤은 열아홉 살이었고, 모차르트는 서른세 살이었다. 프랑스대혁명 2년 뒤인 1791년, 모차르트가 빈에서 사망한다. 모차르트가 죽고, 6년 뒤(1797)에 슈베르트가 빈의 교육자 집안에서 태어났다. 1800년경부터 나폴레옹전쟁Napoleonic Wars[37]이 시작되었다. 나폴레옹전쟁은 몇 년부터 시작했는지 역사학자마다 의견이 다르다. 때문에 대략적으로 계산하자. 1809년, 빈이 나폴레옹에게 두 번째로 함락되었을 때, 하이든은 그곳 빈에서 죽었고, 이 하이든이 죽었을 때 멘델스존이 태어났다. 그로부터 4년 뒤인 1813년에 베르디Giuseppe Verdi(1813~1901)[38]와 바그너라는, 19세기 오페라를 이끄는 두 주역이 함께 태어났다. 그래서 '바흐와 헨델'처럼 '베르디와 바그너'는 늘 세트

[34] 18세기 중엽 영국에서 시작된 기술 혁신과 이로 인해 일어난 사회·경제 구조의 대변혁. 영국에서 일어난 산업혁명은 유럽 제국, 미국·러시아 등으로 확대되었으며, 20세기 후반에는 동남아시아와 아프리카 및 라틴아메리카로 확산되었다. 흔히 넓은 의미로 산업혁명을 공업화라고도 한다.

[35] 독일 라인 강 서쪽 연안에 있는 도시. 통일되기 전 서독의 수도였다.

[36] 프랑스 동북부에 있는 알자스와 로렌 지방. 석탄, 철광, 칼륨 따위의 자원이 풍부한 경제·군사 요충지로 예로부터 독일과 프랑스 두 나라의 분쟁지였다. 제2차 세계대전 후 프랑스령이 되었다.

[37] 1797~1815년 프랑스대혁명 당시 프랑스가 나폴레옹 1세의 지휘를 받아 유럽의 여러 나라와 치른 전쟁의 총칭. 처음에는 프랑스대혁명을 방위하기 위한 것이었으나, 차차 침략적인 것으로 변했다. 나폴레옹은 유럽 곳곳의 제국과 60회나 되는 싸움을 벌였는데, 그 바탕에는 영국·프랑스 간의 경쟁이 기본적으로 깔려 있었으며, 이로 인해 나폴레옹으로부터 침략을 받은 유

럽 제국은 영국을 중심으로 대프랑스 동맹을 결성, 나폴레옹에 대한 항전을 계속했다. 한편, 프랑스대혁명에서 탄생한 내셔널리즘은 나폴레옹전쟁을 계기로 유럽 각지에 확대되어 도리어 반反나폴레옹적인 각국의 애국주의 운동으로 발전되었다. 그리하여 세계 지배를 꿈꾸던 나폴레옹의 야망은 전쟁의 실패로 무너졌다. 이 전쟁으로 인해 19세기 역사의 주류를 형성하는 자유주의·국민주의의 전파, 정복지의 구제도 폐지와 민주적 제도·입헌정치의 수립, 혁명의 영향을 받은 프랑스 군인들에 의한 자유·평등사상이 전파되었고, 이러한 자유주의의 확대는 민족의 독립과 통일을 요구하는 국민주의 운동으로 발전했다.

[38] 이탈리아의 작곡가. 이탈리아 북부 파르마 현의 레론콜레에서 태어났다. 1839년 밀라노 스칼라 극장의 지배인 메렐리의 후원으로 오페라《산 보니파치오의 백작 오베르토》를 상연하여 호평을 받았다. 이후 1842년에 상연된 오페라《나부코》는 애국적인 내용으로 당시 오스트리아의 압제하에 있던 이탈리아인들에게 호응을 얻었다. 그 밖에《리골레토》등 그가 만든 오페라는 19세기 이탈리아 오페라의 걸작으로 높이 평가되며 오늘날까지 전 세계 곳곳에서 상연되고 있다.

로 이야기된다. 나폴레옹이 패배하고, 오스트리아–헝가리제국Empire of Austria-Hungary[39]의 외상인 메테르니히Klemens Wenzel Nepomuk Lothar von Metternich(1773~1859)[40]의 주도로 유럽이 다시 보수주의로 재편되는 빈 회의Congress of Wien[41]가 1814년부터 열린다. 물론 이 빈회의가 열릴 때 나폴레옹Napoléon Bonaparte(1769~1821)[42]은 엘바 섬을 탈출해서 다시 한 번 재기를 꿈꾸지만, 워털루에서 영국·프로이센 연합군에게 패배하면서 100일 천하로 나폴레옹 시대가 완전히 끝난다. 그러면서 유럽은 다시 보수로 복귀한다.

그로부터 13년 후인 1827년, 베토벤이 57세의 나이로 빈에서 사망

[39] 19세기 후반인 1867년부터 20세기 초인 1918년까지 지속된 오스트리아-헝가리 국가 체제. 1866년 프로이센·오스트리아전쟁에 패함으로써 오스트리아는 독일에서의 패권을 잃고 베네치아 지방을 잃게 되었으며, 내부 이민족의 독립운동을 억압하기 곤란해졌다. 결국 1867년 이민족 중 하나인 헝가리의 마자르인 귀족과 타협을 맺어 헝가리 왕국의 건설을 허락했고 오스트리아 황제 프란츠 요제프 1세가 그 국왕을 겸함으로써 동군연합同君聯合인 오스트리아-헝가리의 2중 제국이 성립되었다. 군사·외교·재정을 공동으로 하는 외에도 각각 별개의 의회와 정부를 가지고 독립된 정치를 행하며, 10년마다 갱신되는 관세 및 통상조약이 체결되었다. 이 체제는 제1차 세계대전 후 지속되었는데, 프란츠 요제프 1세의 지도력에 의한 것이었다고들 한다.

[40] 오스트리아의 정치가. 라인 지방의 유서 깊은 귀족 가문 출신으로 1790년 마인츠대학교에 다니면서 마인츠 선거후의 궁정에 드나들며, 당시 여기에 모여든 망명귀족들을 통하여 프랑스대혁명을 알았다. 1792년 마인츠가 혁명군에게 점령당하자 부친이 있는 브뤼셀에 가서 부친을 도와 혁명의 파급을 막는 현실 정치에 처음으로 참여했다. 1801년 드레스덴 주재 공사, 1803년 베를린 주재 공사를 거쳐, 1806년 파리 주재 공사가 되어 나폴레옹을 타도할 기회를 타진했다. 1809년 오스트리아가 프랑스에 개전한 것도 그의 정세 판단에 힘입은 바가 컸다. 그러나 이 전쟁은 패전으로 끝났다. 그해 외무장관이 되었고, 프랑스와 우호 관계를 유지하면서 그 사이에 국력의 회복을 도모했다. 1813년 여름, 대나폴레옹 해방전쟁에 참가하여 승리한 후, 빈회의의 의장이 되어 유럽의 질서를 회복하기 위한 외교상의 지도권을 장악했다. 그 지도 이념은 1815년에 만들어진 질서의 유지와 유럽 대국들의 세력 균형이었다. 이를 위하여 독일에 대해서는 독일연방 의회를 통하여, 또한 범 유럽에 대해서는 신성동맹과 4

국동맹을 이용하여, 모든 국민주의·자유주의 운동을 탄압하는 동시에 나라 간의 이해가 충돌하여 전쟁으로 발전하는 일을 피하려고 했다. 그러나 1821년 재상이 된 그의 정책은 그리스의 독립과 7월혁명으로 파탄에 빠졌고, 1848년 3월혁명에 의하여 실각, 영국으로 망명했다. 후에 귀국하여 황제 프란츠 요제프 1세의 정치 고문으로 일했다.

[41] 1814년 9월~1815년 6월에 프랑스대혁명과 나폴레옹전쟁에 대한 사후 수습을 위하여 빈에 개최한 유럽 여러 나라의 국제회의. 1815년 3월 나폴레옹이 엘바 섬을 탈출하여 프랑스 본토에 상륙했기 때문에 회의는 한때 혼란스러웠으나, 워털루 전투에서 나폴레옹이 패전되기 직전의 그해 6월 빈회의의 최종 의정서가 조인되었다. 이것은 121개조로 성립되었다. 프랑스대혁명 이전의 왕조로 복귀시키는 정통주의와 강대국 간의 세력 균형이라는 원칙에 의해 유럽의 지도를 바꾸어 놓았다. 오스트리아는 네덜란드를 포기하고 북이탈리아를 얻었으며, 프로이센은 바르샤바 대공국의 일부와 작센·라인 지방에 영토를 얻었다. 영국은 전쟁 중에 획득한 식민지의 영유를 확인받았으며, 네덜란드가 벨기에를 합병하는 등의 변동이 있었다. 또, 스위스는 영세중립국이 되었으며, 독일에는 독일연방이 성립했다. 나폴리·프랑스·스페인 등에서는 구왕가가 복위했다. 여기에 빈 체제가 탄생했으며, 프랑스대혁명 이래 유럽의 전쟁과 정치적 변동을 복고주의적으로 수습했다.

[42] 프랑스의 황제. 1804년에 황제의 자리에 올라 제1제정을 수립하고 유럽 대륙을 정복했으나 트라팔가르 해전에서 영국 해군에 패하고 러시아 원정에도 실패하여 퇴위했다. 엘바 섬에 유배되었다가 탈출하여 이른바 '백일천하'를 실현했으나 다시 세인트헬레나 섬으로 유배되어 그곳에서 죽었다. 재위 기간은 1804~1815년이다.

한다. 그 이듬해 1828년 슈베르트가 젊은 나이로 역시 빈에서 죽는다. 슈베르트는 베토벤보다 한참 어렸지만, 죽는 것은 1년밖에 차이가 안 난다. 슈베르트는 빈에서 베토벤이랑 가까운 곳에서 거의 34년을 살았는데, 베토벤을 진짜 좋아했다. 베토벤은 슈베르트의 우상이었다. 그러나 그는 베토벤이 임종에 가까워서 말도 들리지 않았을 때, 그와 딱 한 번 만난다. 베토벤이 죽고 바로 이듬해 슈베르트는 죽었는데, 유언으로 베토벤 옆에 묻어달라고 했다. 베토벤은 부인이 없었기 때문에 슈베르트의 소원대로 빈 중앙묘지에 지금도 나란히 누워 있다.

　　슈베르트가 죽은 다음 해(1829), 약관 스무 살의 멘델스존은 바흐의 종교 음악의 최고 걸작이었지만 초연된 지 100년 동안 완전히 잊혀졌던 《마태 수난곡 BWV.[43] 244》Matthäuspassion BWV. 244[44]를 다시 끄집어내어 베를린에서 초연한다. 이것은 다시 바흐를 재조명하는 작업에 불을 댕기는 중요한 공연이 된다. 멘델스존은 겨우 스무 살밖에 되지 않았지만, 뛰어난 작곡가이기 전에 게반트하우스 오케스트라Gewandhaus Orchestra라는 유서 깊은 관현악단의 위대한 지휘자였다. 그는 세 시간이 넘는 바흐의 이 거대한 작품을 연주하기 위해 3년 동안이나 철저하게 준비했다. 그렇게 해서 그가 정말 존경해 마지않는 바흐를 무덤에서 부활시킨다. 베토벤 죽고 난 지 2년 뒤의 일이다. 그래서 이때부터 한 60명쯤 있던 바흐들 가운데 '요한 세바스찬 바흐'를 '위대한 바흐'Great Bach로 만들었다. 바흐가 죽고 난 뒤, 79년이나 지난 뒤 새롭게 그의 명예를 회복시키면서, 바흐를

[43] BWV.는 Bach Werke-Verzeichnis의 약어로, '요한 세바스찬 바흐의 작품 목록 번호'를 가리킨다. 바흐의 작품들은 작품 번호Op. 대신 BWV.로 불리는데 볼프강 슈미더Wolfgang Schmieder가 1950년에 출판한 『요한 세바스찬 바흐의 음악 작품의 주제적-체계적 목록』Thematisch-Systematisches Verzeichnis der musikalischen Werke von Johann Sebastian Bach을 통해 처음 붙여졌던 장르별 분류이다. 또한 바흐의 작품은 악장 번호를 붙이지 않는 대신 'BWV. 106/1' 혹은 'BWV. 232.12'과 같이 표현하여 큰 작품의 해당 악장을 나타낸다. 이는 각각 BWV. 106의 1악장 혹은 BWV. 232의 12번째 악장이라는 의미이다.

[44] 수난곡은 복음서에 바탕을 두고 그리스도의 수난을 다룬 종교 음악극으로 그 역사는 오래되어 초기 그리스도교의 시대까지 거슬러 올라가지만 근대적인 수난곡의 형식이 완성된 것은 역시 바로크 시대였다. 《마태 수난곡 BWV. 244》는 1729년 4월 15일의 성 금요일에 라이프치히 성 토마스 교회에서 초연되었으며, 그 후 얼마 동안은 매년 부활제에 앞서 상연되고 있었으나 어느 사이엔가 잊혀지고 말았다. 후에 이 대작이 멘델스존의 눈에 띄어, 초연 후 100년이 지난 1829년 3월 11일 그의 손에 의해 부활 상연된다. 이후 자주 상연하게 되었으며 오늘날에는 세계 각지의 합창단이나 관현악단의 중요한 레퍼토리의 하나가 되었다. 전곡은 78곡으로 이루어졌으며 제26장 1절부터 56절까지, 즉 수난의 예언에서 예수가 붙잡히기까지의 곡이 제1부, 그 이후 예수의 매장까지의 57절부터 제27장 전부가 제2부로 되어 있다. 이야기는 성서의 이야기를 노래해 가는 복음사가福音史家의 레치타티보recitativo(오페라나 종교극 따위에서 대사를 말하듯이 노래하는 형식)를 중심으로 진행되고 아리아와 합창이 이것과 교차해서 주요한 인물이나 군중의 마음의 움직임을 표현한다.

음악의 아버지로 만드는 신화화의 작업에 착수하게 된다.

여기까지가 바흐가 죽고 난 후 베토벤이 죽고 난 뒤까지 약 79년 동안 일어난 일들이다. 이 시기 동안 우리가 알 만한 사람들이 모두 태어났고 죽었다. 그리고 정치·경제적으로 중요한 두 사건인 산업혁명과 프랑스대혁명이 이때 모두 일어났다. 하루하루 역사가 매일 새롭게 쓰여질 수밖에 없는 그런 격동의 시기에, 모차르트의 짧은 35년간의 삶과 베토벤의 정말 파란만장했던 57년의 삶이 얹혀 있는 것이다. 따라서 이러한 정치·경제·사회·문화적인 기반 없이 이 사람들을 이해한다는 것은 말이 안 된다. 이 위대한 예술가들이 시대를 만든 것도 있지만, 결국 이 위대한 예술가를 만든 것은 바로 이 시대였다.

음악가의 사회적 지위

자, 그렇다면 서양음악사에서 등장하는 바흐나 베토벤 같은 음악가들은 과연 계급적으로 어떤 위치에 있었을까. 계급이라고 하는 것을 귀족·중간계급·하층계급 이렇게 세 개로 나누어 보면, 서양음악사의 음악가들은 예외 없이 다 중간계급 출신들이었다. 굳이 예외를 찾자면, 중세 시대에 힐데가르트 폰 빙엔Hildegard von Bingen(1098~1179)[45]이라는 독일의 여자 작곡가와 르네상스 시대에 제수알도Carlo Gesualdo(1561~1613)[46]라는 이탈리아 작곡가가 귀족 출신이었다. 이 둘 모두 음악사에서 중요한 사람이다. 폰 빙엔은 19세기 중반이 될 때까지 전무후무한 여성 작곡가였고, 제수알도는 불안정한 정신 상태의 반영인 불협화음을 굉장히 혁신적으로 썼던 작곡가였다. 하지만 폰 빙엔은 귀족의 딸이긴 했으나 여덟 살 때 수도원으로 보내져 평생을 수녀로 산 인물이다. 제수알도는 이탈리아 도시국가의 황태자였지만 의처증이 심해 자신의 아내와 아내의 정부로 의심한 남자를 자기 손으로 죽일 정도로 정신적인 문제가 있는 인물이었다.

[45] 독일의 수녀, 예술가, 작가, 카운슬러, 언어학자, 자연학자, 과학자, 철학자, 의사, 약초학자, 시인, 운동가, 예언자, 작곡가. 귀족 출신의 그녀는 대표적인 중세의 신비주의자이자 최초로 여자 수도원을 세운 인물로도 알려져 있다.

[46] 이탈리아의 작곡가. 나폴리 출생. 나폴리 근교의 베노사 공작의 아들로 태어나 일찍이 나폴리의 궁정 음악가들에게 뛰어난 작곡 기술을 익혔으며, 이탈리아 르네상스기를 대표하는 최후의 마드리갈madrigal(14세기에 이탈리아에서 일어난 자유로운 형식의 가요. 짧은 목가나 연애시 따위에 곡을 붙인 것으로 명랑하고 즐거운 기분을 나타내는 것이 많으며, 보통 반주가 없이 합창으로 부름) 작곡가로서 약 150곡을 남겼다. 그 외에도 종교곡, 기악곡이 몇 곡 있다.

그러니까 그들은 귀족인데 귀족으로 살지 못했거나, 상태가 영 안 좋은 귀족이었다. 이 둘을 제외하고는 서양음악사에서 나오는 거의 모든 작곡가들은 중간계급이었다. 하층계급은 없었나? 귀족 출신이 드문 것처럼 하층계급 출신도 찾아보기 어렵다.

이런 그들의 출신 계급은 서양음악사를 이해하는 데 매우 중요한 단서를 제공한다. 이것은 곧 상류사회는 절대로 자기 자녀들을 음악가로 만들지 않았다는 뜻이다. 프랑스대혁명 이전에 귀족들은 자기 자녀들에게 반드시 음악 교육을 시켰다. 우아한 삶을 살기 위해서, 그리고 심미안을 가지고 예술가들의 가치를 알아보는 것이 귀족의 권능이었기 때문에 교양적 차원에서 음악을 가르친 것이다.

우리나라는 어땠을까. 고려와 조선 시대 음악가들은 사농공상士農工商에도 못 들어가는, 양천조차 되지 않는 천민이었다. 극히 일부의 시기를 제외하면 아무리 국가에 공훈을 세워도 양민이 될 수 없었다. 고려와 조선 시대 궁내외의 음악을 담당하는 음악가들은 악공樂工 내지는 악생樂生이라고 불렸는데, 이들은 천민으로 태어나서 죽을 때까지 천민이고, 그 자식들도 천민이 되었다. 우리나라의 '아악'雅樂[47]을 들어보면, 서양음악과 확연히 다른 점이 하나 있다. 악기를 연주하는 것은 똑같지만, 아악은 연주 시작과 끝에 '박'拍[48]을 친다. 즉, 박을 '딱' 때리고 연주를 시작해서, 끝나면 '딱' 하고 박을 치고 끝낸다. 이 연주의 시작과 끝에 박을 쳤던 이유는 무엇일까. 어쩌면 이 박은 박 이전의 시간과 구획 짓기 위한 어떤 장치가 아닐까? 음악대학원 시절의 나의 스승 서우석[49]은 굉장히 흥미로운

[47] 고려·조선 연간에 궁중 의식에서 연주된 전통음악. 좁은 뜻으로는 문묘제례악文廟祭禮樂 만을 가리키고, 넓은 뜻으로는 궁중 밖의 민속악民俗樂에 대하여 궁중 안의 의식에 쓰인 당악·향악·아악 등을 총칭하는 말로 쓰이기도 한다.

[48] 국악기 중 타악기. 두께 35센티미터, 가로 7센티미터, 세로 1센티미터의 박달나무 여섯 조각으로 되어 있다. 위쪽에 구멍을 뚫고 가죽 끈으로 매었는데 나무와 나무 사이에 엽전을 대어 나무끼리 서로 닿지 않도록 했다. 이것은 구멍이 닳는 것을 방지하기도 하지만 나무와 나무 사이를 뜨게 해서 부채살 모양으로 펼수 있도록 하기 위한 장치이다. 여섯 조각을 폈다가 한꺼번에 서로 부딪히게 하면 "딱" 하는 소리가 나는데 이

것으로 음악을 지휘하는 것이다. 박을 들고 지휘하는 사람을 집박執拍이라고 한다. 먼저 합주단 전원이 정렬해서 앉아 있으면 집박이 들어와 관중에게 인사하고 합주단을 향하여 서서 박을 펼친다. 집박이 "딱" 하고 한 번 치면 모든 연주자가 일제히 음악을 시작하고, 마칠 때는 세 번을 친다. 박은 또한 궁중무용에서 장단이나 대형隊形, 춤사위의 변화를 지시할 때 한 번씩 친다. 박은 박판拍板이라고 하여 통일신라 때부터 노래와 춤에 사용되며 중국에서 전래된 악기이다.

[49] 서울대학교 음악대학 작곡과와 같은 과 대학원을 졸업한 뒤 서울대학교 작곡과 교수를 역임했다. 현재 서울대학교 명예교수로 있다. 지은 책으로 『음악과 이론』, 『말과 음악, 그리고 그 숨결』, 『음악, 마음의 산책』,

단서를 던져주었다. 기억을 더듬어 요약하자면 대충 다음과 같다.

"나는 천민이다. 이 현세의 삶에서는 영원히 구원받지 못한 천민이다. 그러나 내가 음악을 하는 순간만은 천민이 아니다. 그래서 현실의 시간과 초월의 시간을 정확하게 분리하고 싶다. 내가 천민이 아닌, 내 존재의 주인이 될 수 있는 유일한 시간을 갖고 싶다. 그래서 '딱' 하고 소리를 내는 것은 비루한 천민으로서의 시간을 순간적으로 정지시키는 행위이다. 그리고 자신이 자기 운명의 주인인 '초월의 시간'으로 만드는 것이다. 그러나 그 시간은 오래가지 못한다. 길어야 10여 분. '딱' 박 소리와 함께 비천한 현실로 돌아가야만 한다."

그럴듯한 해석이라고 생각한다. 그런데 음악가들이 천민이었던 우리나라와 대부분의 음악가들이 중간계급이었던 유럽 사이에 위대한 음악의 전통을 가진 나라 인도가 있다. 인도에서는 음악 담당들이 모두 최상위 계급인 브라만Brahman 계급이다. 희한한 일이다. 20세기의 올리비에 메시앙Olivier Messiaen(1908~1992)[50]을 비롯한 위대한 서양의 작곡가들은 인도 음악에 경도되었다. 팝 음악을 한 비틀스와 롤링 스톤스 같은 인물들도 인도로 음악 순례를 떠났다. 인도 음악은 어떤 문화권과도 관련 없이 독자적으로 수천 년간 만들어진, 세계 인류 음악 지도에서 섬과 같은 존재이기 때문이다.

『음악을 본다』,『시와 산문의 의미장』 등이, 옮긴 책으로 『기호학 이론』,『서양음악사』 등이 있다.

[50] 프랑스의 작곡가. 아비뇽 출생. 1936년 '젊은 프랑스'를 결성, 당시 성행하던 신고전주의적인 추상미를 추구하는 경향에 반대하여 현대에 '살아 있는 음악'을 창조하고, 음악을 인간과의 깊은 관계 속에서 찾으려는 공통된 목적에 따라 작곡 활동을 했다. 1942년 모교의 교수가 되고, 1944년에는 자신의 작곡법을 종합하여 『나의 음악어법』을 펴내 작곡계에 큰 영향을 주었다. 이 책은 오늘날까지 현대 음악어법의 귀중한 길잡이가 되고 있다. 1949년에는 피아노곡 〈음가音價와 강도强度의 모드〉, 〈뇜 리트미크〉를 발표했는데 이것은 제2차 세계대전 후의 중요한 작업인 '뮈지크 세리에르'의 출발점이 되어 브레즈·쉬토크하우젠 등에게 큰 영향을 미쳤다. 또 1952년에는 파리방송국에서 뮈지크 콩크레트에도 손을 대어 〈음색=지속持續〉을 제작, 전위적인 활동을 했다. 그 창작의 근원은 가톨리즘에 있는데, 오르간곡 〈주의 강탄降誕〉(1935), 〈세상의 종말을 위한 4중주곡〉(1941), 피아노곡 〈아멘의 환영〉(1943), 〈아기 예수님을 바라보는 20개의 눈매〉(1943) 등에 그 경향이 뚜렷하다. 제2차 세계대전 후에는 이교적 엑조티시즘을 소재로 한 가곡집《아라위, 사랑과 죽음의 노래》(12곡, 1945),《튀랑갈리라교향곡》(1948), 합창곡《5개의 르샹》(1948) 등 실험적인 작품을 작곡하고, 새소리를 악보에 채택한 피아노의 오케스트라《새들의 눈뜸》(1952), 관현악곡 〈이국의 새들〉(1955~1956), 피아노곡 〈새의 카탈로그〉(1956~1958) 등을 작곡했다. 그 후에도 실내악 〈7개의 하이카이〉(1963), 합창과 오케스트라 〈주의 변용〉(1969) 등을 작곡했다.

우리나라는 고작 34년 11개월을 점령당하고 일본에게 모든 문화가 넘어갔다. 그러나 인도는 약 200년 동안 영국 제국주의의 지배를 받았지만, 문화적으로는 전혀 넘어가지 않았다. 인도는 지금도 '발리우드'Bollywood[51]라고 해서, 영화도 자기들의 것이 있고, 음악도 자기들의 것이 있다. 왜 그럴까. 음악 예술을 담당했던 사람들이 인도 사회의 최고 계층이었기 때문이다. 물이 높은 곳에서 낮은 곳으로 흘러가는 것처럼 피지배국의 문화는 지배국의 문화에 동화될 수밖에 없다. 그것이 지배와 피지배의 관계이다. 그런데 인도는 달랐다. 서양 제국주의가 인도를 지배했을 때 피지배인이던 인도인들은 지배자인 서양 제국주의자들의 음악을 유치하다고 여겼다. 내가 여러분들의 지배자라고 상상해보자. 멋진 연미복을 입고 스타인웨이앤드선스 그랜드 피아노에 앉아서 멋진 조명을 받으며 연주를 한다. 연주하는 곡이 무엇이냐. "솔―솔―라―라―솔―솔―미"를 치면서 〈학교종〉[52]을 연주한다. 여러분들은 내가 지배자니까 웬만하면 눈에 거슬리지 않으려고 박수를 쳐주고 싶지만, '아, 아무리 그래도 그렇지. 이건 너무하잖아!' 이렇게 될 것이다. 인도가 딱 그런 경우다. 인도인의 입장에서 볼 때 모차르트나 베토벤은 너무 유치해보였다.

왜 그럴까. 인도 음악은 서양음악과 너무나도 체계가 다르다. 조성 체계만 보더라도 조성 음악 시대인 20세기 전까지 서양음악은 아무리 애를 써도 스물네 개의 조성 안에서 움직였다. 사실 서양이 이 틀에서 벗어난 것은 서양음악이 무조 음악을 쓰기 시작하고부터이다. 즉, 서양음악은 '도―레―미―파―솔―라―시' 온음계diatonic scale 일곱 개에 반음계chromatic scale 다섯 개 이렇게 모두 열두 개의 음이 있는데, 각각 장조, 단조가 한 벌씩 있으니까 모두 스물네 개의 조성 체계 안에서 움직인다. 그런데 인도 음악은 일상적으로 자주 쓰는 조성만 2,000개 정도 된다. 인도의 조성 체계는 C장조, D단조가 아니라, 조성 체계에 신의 이름이 붙는다. 예를 들면, 목동의 신이기도 하고 사랑의 신으로도 불리는 '크리슈나Kṛṣṇa[53] 신의 조'

[51] 인도 영화 산업을 일컫는 말. 1년에 1,000편 이상의 영화를 제작하는 인도의 영화 제작 중심 도시 봄베이Bombay(1995년부터 뭄바이Mumbai로 변경)와 할리우드Hollywood의 합성어이다. 인도의 영화 산업 전반을 가리키는 말로 쓰이며, 좁게는 인도의 공식 언어 중 널리 쓰이는 힌디어로 만든 상업영화라는 뜻을 가지고 있다.

[52] 김메리 작사·작곡의 동요. 1948년에 발표되어 오늘날까지 초등학교 음악 교과서에 수록되어 있다.

[53] 힌두교 비슈누 신의 대표적인 화신. 힌두교에서 최고신이자 비슈누 신의 여덟 번째 화신으로 숭배된다.

라는 게 있는데, '크리슈나 신의 조'도 '크리슈나 신의 아침의 조'가 있고, '크리슈나 신의 밤의 조'가 따로 있다. 그래서 모두 합하면 4,000~5,000개가 되고, 그중에서 자주 쓰는 것만 추려도 2,000개인 것이다.

우리나라 가수 강산에 (1963~)[54]의 음악을 보면, 타블라tabla[55]라는 인도 타악기가 등장한다. 타블라는 장고처럼 생겼는데, 크기는 장고보다 작고 손가락으로 친다. 이 타블라를 칠 때, 아티큘레이션articulation[56]이라고 해서 리듬을 쪼개는데, 스피드를 추구하는 헤비메탈 드러머가 최고로 잘게 분할하는 리듬 단위보다 세(?) 배쯤 더 미세하게 리듬을 나눈다. 그러니까 이런 인도인들에게 처음 선보인 제국주의의 음악은 시시해보일 수밖에 없었다. 인도 음악의 상대가 안 되는 것이다.

바이올린 같은 서양 악기도 인도에 유입되었지만 그들에게는 시타르sitar[57]라는 훨씬 정교한 현악기가 있었고, 서양 현악기들은 인도의 음악 속으로 흡수되어 열등한 기능을 담당케 했다. 유쾌한 반역이 아닐 수 없다. 게다가 유럽인들에게는 퍼스트레이디first lady 같은 악기인 바이올린을 턱에 괴지도 않고 그냥 팔 위에 올려놓고 활을 그어댔으니 불경도 이만저만 불경이 아니었던 것이다.

인도의 시타르 연주를 들어보면 처음에 다 똑같이 "띠리리리리리리리리링" 하고 시작한다. 이것은 앞으로 연주할 곡의 조성을 미리 들려주는 것이다. 그럼 인도 음악을 들 줄 아는 사람들은 '아, 이건 누구누구 신의 무슨무슨 조구나!' 하고 미리 알게 된다. 인도 음악은 희한하게도 언제 시작하는 건지 모르게 서주가 무척 길다. 그러다가 우리나라 판소리가

[54] 대한민국의 록 가수.

[55] 북인도의 대표적인 타악기. 농구공 정도의 큰 크기로 두 개를 한 조로 사용하며, 연주자의 오른손을 타블라, 왼손을 바야라고 한다. 몸통은 나무나 금속, 질그릇으로 만든 것 등이 있으며, 가죽은 이중으로 붙이고 중앙에는 검은 점이 붙어 있다.

[56] 연속되고 있는 선율을 작은 단위로 구분하여 각각의 단위에 어떤 형과 의미를 부여하는 연주 기법.

[57] 인도 북부에서 사용된 류트계의 발현악기. 볼록한 배 모양의 동체를 지니고 있으며, 금속 현으로부터 고음이 나오는데, 앞쪽과 옆쪽에 모두 줄감개가 있다. 정상적인 경우 5줄의 멜로디 현과, 때로는 리듬이나 박자를 강조하는 데에도 사용되는 5, 6줄의 저음 현으로 되어 있으며, 가는 목 안에 있는 볼록한 프렛 아래에는 9~13개의 공명 현이 자리잡고 있다. 음역은 대략 중간 C 아래의 F보다 높다. 볼록한 프렛은 꾸밈음을 연주하기 위해 현을 옆쪽으로 당기기 쉽게 해준다. 목 부분 끝의 줄감개집 아래에 호리병 같은 것이 붙어 있는 경우가 많은데, 이것은 비나를 연상시키며, 실제로 세 개의 현으로 되어 있는 것을 트리탄트리 비나tritantri vina라고 한다. 오른손 검지에 철사로 만든 픽을 끼고 현을 뜯으며 연주하게 되어 있다.

진양조장단[58], 중모리장단[59], 중중모리장단[60], 휘모리장단[61]으로 가면서 빨라지는 것처럼 점점 빨라진다. 그러다가 어느 순간 탁 끝난다. 인도 음악의 초반부는 시작하는 것도 아니고 시작 안 하는 것도 아닌 것처럼 시작하고, 끝나는 것도 아니고 끝나지 않는 것도 아닌 상태로 끝난다. 이것은 무엇을 의미할까. 인도 음악인들에게는 현세와 음악적 순간의 경계가 없다는 것을 말한다. 그냥 현세가 초월의 순간이고, 초월의 순간이 자신의 현세인 것이다.

서양에서 음악가의 사회적 계급이 중간계급이라고 했다. 이것이 사람을 잡는다. 인도의 경우처럼 아예 최고 계급이거나, 아니면 우리의 조선 시대처럼 어차피 벗어날 수 없는 하층계급이라면 차라리 갈등이 없다. 그런데 이 중간계급이라고 하는 것은 사람을 힘들게 한다. 쉽게 말해, 자신이 뜨면 상류사회로 진입, 귀족들과 겸상할 수 있게 되는 것이다. 그런데 못 뜨면, 바닥으로 떨어져 하층계급처럼 사는 것이다.

그나마 중간계급 중에서도 꽤 괜찮은, 우리로 치면 초등학교 교장 선생님의 아들로 태어난 슈베르트는 지금이야 웬만한 사람은 모두 아는 이름이지만 정작 그가 살았을 때는 베토벤의 그늘에서 작품 발표의 기회조차 제대로 얻지 못하고 서른한 살의 나이로 죽었다. 그는 그때까지 결혼은 고사하고, 그를 아끼는 몇몇 지인들의 도움으로 간신히 생계를 유지했으며, 결국은 매독에 걸려 비참하게 하숙방에서 죽었다.

음악가의 사회적 지위가 중간계급이었던 서양에서 음악가는 자신이 살아 있는 동안, 즉 현세에 인기를 얻어야 했다. 죽고 난 뒤의 성공은 아무런 소용이 없었다. 그래서 서양음악은 철저하게 경쟁을 통해서 승리를 거두는 욕망을 탑재하게 된다. 만약에 서양의 음악가가 어떻게 해도 계속 하층계급이었거나, 무슨 일이 있어도 죽을 때까지 귀족이었다면, 음악을 가지고 세속적인 지위를 얻기 위해서 다툴 필요가 없었다. 어떻게 해도 자신은 안 되고, 어떻게 해도 자신은 늘 되는데 굳이 다툴 필요가 없지 않은가.

[58] 판소리 및 산조散調 장단의 하나. 24박 1장단으로 가장 느린 속도.

[59] 판소리 및 산조 장단의 하나. 진양조장단보다 조금 빠르고 중중모리장단보다 조금 느린 중간 빠르기로, 4분의 12박자이다. 〈강강술래〉, 〈진도 아리랑〉, 〈농부가〉 등이 이에 속한다.

[60] 판소리 및 산조 장단의 하나. 중모리장단보다 빠르고 자진모리장단보다 느리다.

[61] 판소리나 산조 장단에서 가장 빠른 속도로 처음부터 급하게 휘몰아 부르거나 연주하는 장단.

그런데 중간계급이라고 하는 것은 인간에게 살아 있는 시간 동안 계속해서 속물적인 성취동기를 끊임없이 부여한다. 나는 이것이 서양음악이 갖고 있는 경쟁력의 근원이라고 생각한다. 그들이 단순히 제국주의나 산업혁명을 통한 자본주의의 발전으로 세계를 통치하게 된 것은 아니다.

우리나라에도 음악가가 많았을 것이다. 그런데 곡이 별로 없다. 반만년 역사라고 하는데 아무리 생각해도 작품이 많지 않다. 19세기 이전, 우리나라를 대표하는 유명한 작곡가는 다섯 명도 채 되지 않는다. 이유는 간단하다. 우리나라에서는 아무리 음악을 잘해봐도 신분이 달라지지 않았기 때문이다. 그러나 서양의 경우 우리보다 인구가 그리 많지도 않은 국가에서도 수많은 작곡가를 찾을 수 있다. 그들은 무서운 서바이벌 게임을 통해서 엄청난 콘텐츠와 인프라들을 만들어온 것이다. 내가 잘 쓰는 '허접한' 말로 '양떼기'라는 말이 있다. 양떼기를 좀 폼 나게 말하면, '양질量質 전화轉化의 법칙'이다. 질이 높아지기 위해서는 우선 양이 많아야 한다. 일단 양떼기로 몰아붙여야 한다. 그러다 보면 거기서 질 좋은 게 나온다는 뜻이다. 그래서 내수시장이 커지지 않으면 해외시장에 나가기가 쉽지 않다. 양떼기야말로 서양음악이 갖고 있는 근본적인 경쟁력의 인프라였다.

3인의 초상을 통해 본 그들의 운명

요한 세바스찬 바흐, 볼프강 아마데우스 모차르트, 루트비히 판 베토벤의 대표적인 초상화를 보자. 먼저 바흐의 초상화. 바흐라는 이름을 들었을 때 연상되는 이미지다. 다음 그림은 모차르트의 초상화 중 한 개다. 그리고 베토벤. 우리가 어릴 때부터 이발소 등에서 자주 봤던 베토벤의 초상이다. 이 베토벤의 초상화는 인물을 너무 미화시킨, 요즘 젊은이들의 말투로 하자면 '뽀샵질'을 너무 심하게 한, 현실과는 동떨어진 그림이긴 하다. 이 대표적인 세 개의 초상화는 세 작곡가의 운명을 굉장히 상징적으로 드러내고 있다.

바흐의 초상에서는 근엄함, 권위, 규범 그리고 근면까지 느껴진다. "나는 어떤 경우에도 나의 직분을 어기지 않고 충실하겠습니다"라고 말하는 것 같다. 실제로 바흐는 스무 명이나 되는 자식들을 먹여 살려야 했기 때문에 평생을 그렇게 살았다.

요한 세바스찬 바흐
Johann Sebastian Bach(1685~1750)

볼프강 아마데우스 모차르트
Wolfgang Amadeus Mozart(1756~1791)

루트비히 판 베토벤
Ludwig van Beethoven(1770~1827)

모차르트의 초상을 보자. 대부분의 음악가의 초상들은 정면 모습을 그리고 있고, 시선은 15도 정도 위를 보거나 전방을 향해 있다. 그러나 모차르트의 이 초상화는 측면을 그리고 있고, 시선도 아래로 향해 있다. 우리에게 익히 알려진 아주 발랄하고, 빛나고, 도약적인 신동의 이미지는 아니다. 뭔가 세계와 바로 직접 대놓고 대면하는 것에 대한 공포를 가진, 순진하고 수동적인 캐릭터가 이 초상화에 묘사되어 있다. 많은 모차르트의 초상화 중에서도 유독 이 그림이 대표성을 지니는 것은 험준한 현실의 벽 앞에서 좌절할 수밖에 없었던 모차르트의 운명을 암시하고 있기 때문이다.

다음은 베토벤의 초상이다. 내가 볼 때 이 초상은 실물을 그대로 그린 게 아니다. 그는 절대로 이렇게 잘생기지 않았다. 그럼에도 이 베토벤의 초상은 글자 그대로 불굴의 의지와 자기 앞으로 다가오는 모든 것을 정면 돌파해버리겠다는 강력한 비주얼 이미지를 가지고 있다. 실제로 베토벤은 앞의 두 사람과는 전혀 다른 삶을 살았다. 그는 거침없이 공격적이었고, 독립적이었다. 많은 상류사회의 인물들이 그를 존경하고 후원했지만, 그는 그들에게 굴종하지 않았고 당당했다.

우리는 바흐를 음악의 아버지라 부르고, 모차르트를 음악의 신동이라고 부르고, 베토벤을 악성樂聖이라고 부른다. 그런데 과연 그럴까. 과연 모차르트는 신동이고, 베토벤은 악성일까? 나는 아니라고 생각한다.

이 세 명에게는 공통점이 몇 가지 있다. 첫째, 독일 인근에서 태어난 남자 작곡가라는 것이다. 그보다 더 중요한 공통점은 셋 다 음악가 가문에서 태어났다는 것이다. 물론 가문으로만 본다면 바흐가 제일 잘나가는 가문이었다. 하지만 그래 봤자 바흐가 태어난 아이제나흐Eisenach라는 곳은 베토벤이 태어난 본이랑 별 다를 바 없는 깡촌이었다.

그리고 또 이 셋 다 제대로 된 정규교육을 받아본 적이 없는 사람들이라는 것이다. 그들은 각기 다른 이유로 학교를 제대로 다닐 수 없었다. 바흐의 경우는 부모님이 너무 일찍 죽어서 제대로 교육을 받을 수가 없었다. 그래서 바흐의 형들 중 대위법counterpoint[62]의 귀재인 요한 크리스토프

[62] 독립성이 강한 둘 이상의 멜로디를 동시에 결합하는 작곡 기법. 서양음악의 역사에서 가장 기본적인 기법이자 원리라고 말할 수 있다. 대위법을 발전시킨 것은 요한 세바스찬 바흐이다.

바흐가 자신의 막내 동생을 키웠다. 하지만 그는 말만 형이었지, 형이 아니었다. 음악가 가문이었기 때문에 형제들끼리도 경쟁을 해야 한다는 문제가 있었다. 그러니까 형제들 중에 자신보다 싹수가 보이는 사람이 나오면 안 됐던 것이다. 그만큼 내 밥그릇이 줄어드니까 피하고 싶었던 것이다. 형인 요한 크리스토프 바흐는 막내 동생과 같이 살았으므로 자기네 10형제 중에서 막내 요한 세바스찬 바흐가 음악적 재능이 가장 뛰어나다는 것을 눈치챘다. 그래서 굉장히 교묘한 방법으로 그가 음악 공부를 못하게 방해했다. 그래서 바흐는 일부러 공부를 안 하는 척하고 있다가, 형이 일하러 나가면 재빨리 형의 악보를 베껴서 자기 방에서 몰래 공부를 해야만 했다. 바흐는 그런 정도로 처절함 속에서 성장했다. 자기 말고는 자신을 지켜줄 수 있는 사람이 단 한 사람도 없었다. 이것이 바로 바흐의 근면성을 만들어주었던 것 같다. 그래서일까. 바흐가 남긴 어록 중에서 정말 바흐를 잘 설명하는 한마디 말이 있다.

"누구나 나처럼 열심히 노력하면, 나만큼 쓸 수 있다."

말도 안 되는 소리 같지만, 바흐는 진심이었다고 나는 생각한다. 앞에서도 말했지만, 바흐는 당대 최고의 작곡가가 아니었다.

바흐는 크게 세 개의 직장을 전전했다. 첫 번째는 바이마르 궁정이었다. 바이마르 궁정의 음악가는 정말 비천한 직업이었다. 성문의 문지기와 똑같은 유니폼을 입었고, 요리사보다 낮은 계급이었다. 그래서 자신의 음악성을 높이 인정해주는 쾨텐Köthen[63] 궁정으로 옮기려고 했는데, 바이마르의 성주는 하인 주제에 버릇이 없다며 바흐를 괘씸죄로 감옥에 넣어버린다. 그러나 바흐가 끝까지 사정을 해서 결국 쾨텐 궁정으로 직장을 옮기게 된다. 우여곡절은 있었지만 쾨텐 궁정에서 바흐는 6년간 예술가로서 꽃을 피웠다.

그의 일생에서 이때가 제일 행복한 시기였다. 그의 오너인 레오폴트 Leopold 왕자가 음악광이었기 때문이다. 그러나 이 평화는 6년 만에 깨지고 만다. 오너가 6년 뒤에 결혼을 하는데, 그 부인은 음악에 대해 무지했

[63] 독일 중부, 작센안할트 주 남부의 도시. 요한 세바스찬 바흐가 10년 동안 살면서 수많은 명곡을 남긴 곳.

다. 게다가 자식이 자꾸 늘어나서 작은 궁정에서 받는 급료로는 다 굶어 죽게 될 판이었다. 그래서 조금 큰 곳에 응시했는데, 바흐는 한 명을 뽑는 오디션에서 3등을 한다. 그때 1위가 게오르크 필리프 텔레만Georg Philipp Telemann(1681~1767)[64]이고, 2위가 크리스토프 그라우프너Christoph Graupner(1683~1760)[65]였다. 텔레만은 그 당시 독일 최고의 작곡가였다. 그런데 텔레만이 계약서에 사인을 하러 갔다가 "왜 이렇게 잡무가 많아? 내가 교회 악장인데, 아동부의 라틴어까지 가르쳐야 해? 왜 이렇게 행정 업무가 많아? 안 해!"라고 하면서 그만두었다. 그 다음으로 2순위였던 그 라우프너가 와서, "이거랑 이거를 빼주면 하지"라고 했는데, 뽑는 곳에서 거부했다. 그러자 "그럼 나도 안 해. 나 할 데 많아"라면서 역시 가버렸다. 그 둘이 그렇게 거절하는 바람에, 떨어졌다고 생각했던 바흐에게 기회가 왔다. 물론 바흐는 가자마자 "시키는 거 다할게요. 라틴어도 가르치고, 청 년부 음악부도 내가 가르치고요"라며 냉큼 승낙한다. 이렇게 해서, 얻게 된 마지막 직장이 라이프치히의 성 토마스 교회Thomaskirche[66]였고, 그는 그곳에서 28년 동안 악장으로 봉직했다.

라이프치히는 큰 도시였다. 바흐는 이곳에서 눈이 멀 정도로 쉴 틈도 없이 일을 했다. 매주 일요일마다 신작 칸타타cantata[67]를 한 편씩 발표해

[64] 후기 바로크 시대 독일의 작곡가. 마그데부르크 출생. 후기 바로크 시대의 작곡가로 라이프치히대학에서 법률을 배우고 후에 음악으로 전향하여 교회 오르가니스트, 궁정 악장 등을 거쳐 1711년에는 프랑크푸르트암마인의 교회 악장 및 시의 음악감독이 되었다. 그 후 1721년에는 함부르크로 옮겨 5개 교회의 악장 및 시 음악감독으로 활약했다. 같은 세대인 요한 세바스찬 바흐, G. F. 헨델과도 친하게 지낸 그는 다작의 작곡가로, 오페라·교회음악·관현악 모음곡·협주곡·실내악 등 온갖 장르에 걸쳐서 방대한 양의 작품을 남겼다. 살아 있을 당시에는 바흐나 헨델을 능가하는 평가를 받았으나, 세상을 떠난 뒤 잊혀졌다.

[65] 독일의 작곡가. 다름슈타트 출생. 라이프치히의 성 토마스 교회 부속 학교에서 J. 쿠나우에게 사사했다. 1706~1709년 함부르크 오페라극장에서 R. 카이저의 지도 아래 쳄발로 연주자로 있었으며, 1710년 다름슈타트로 돌아와서는 궁정 악장으로 취임하여 작곡가·지휘자로 활약했다. 작품으로는 교회음악 1,300곡, 오페라 11곡, 교향곡 116곡, 협주곡 50곡 등이 있다.

[66] 독일 작센 주 라이프치히에 있는 후기 고딕 양식의 교회. 1212년에 짓기 시작해 1496년에 완공했다. 세계적으로 유명한 토마너 성가대의 근거지이기도 하며 16세기 초 종교개혁자인 마틴 루터가 종신서원을 했고, 1539년에는 성령강림절 기념 설교를 했었던 유서 깊은 곳이기도 하다. 무엇보다도 요한 세바스찬 바흐의 25년에 걸친 활약으로 인해 더 유명해졌다. 바흐는 일생을 마칠 때까지 이곳 성가대의 지휘를 맡았고, 이곳에 머무는 동안 자신의 유명한 작품들 중 상당수를 이 교회에서의 연주를 위해 작곡했다. 바흐의 유해가 1950년부터 이곳에 안치되어 있다. 토마너 성가대는 세계적인 남자 어린이 합창단으로 1212년에 구성되었고, 현존하는 성가대 중 가장 오래되었다. 교회 건물 앞에 있는 바흐의 동상은 1843년 멘델스존이 추진하여 세워졌다.

[67] 17세기 초엽에서 18세기 중엽까지의 바로크 시대에 가장 성행했던 성악곡의 형식. 이탈리아어의 cantare(노래하다)에서 파생된 말이다. 보통 독창(아리아와 레치타티보)·중창·합창으로 이루어졌으나, 독창만의 칸타타도 있고 또 처음에 기악의 서곡이 붙어 있는 것도 적지 않다. 17세기 초엽 이탈리아에서 생겨

야 했다. 보통 칸타타의 연주 시간은 30분 내외이므로 요즘으로 말하자면 매주 한 장씩 신작 앨범을 발표한 셈이다. 여기에 행정 업무에, 교육까지 모두 그의 일이었다. 아동부부터 청년부까지 음악 교육과 라틴어까지 맡아서 가르쳐야 했다. 그런 어마어마하게 과중한 업무 속에서 그는 작품들을 써낸 것이다. 그러니까 그가 "누구나 나처럼 열심히 노력하면, 나만큼 쓸 수 있다"라는 말을 할 수 있었던 것이다.

그럼 모차르트와 베토벤은 어땠을까. 이들 역시 참 여러모로 극적인 삶을 살았다.

궁정 사회의 시민 음악가, 아마데우스

그럼 이제 본격적으로 이 장의 주인공 중의 한 사람인 볼프강 아마데우스 모차르트를 살펴보자. 영화의 제목이기도 하고, 희곡의 제목이기도 한 '아마데우스'Amadeus는 모차르트의 미들 네임middle name이다. 사실 아마데우스는 모차르트의 진짜 미들 네임이 아니다. 자기 마음대로 나중에 스스로 바꾸어서 붙인 것이다. 본래 모차르트의 세례명은 무척 길다. 요하네스 크리소스토무스 볼프강구스 테오필로스 모차르트Johannes Chrysostomus Wolfgangus Theophilus Mozart. 모차르트는 특히 '테오필로스'라는 이름을 좋아했다고 한다. 테오필로스를 프랑스 식으로 표기하면 '아마데'Amadé였다. 여섯 살 때부터 순회여행을 다니던 스타였던 모차르트는 서명할 때, 아마데라고 썼다고 한다. 그리고 후세 사람들이 이 아마데의 라틴어 표기인 아마데우스Amadeus라고 쓰기 시작했다. 이 아마데우스라는 말은 라틴어로 '신이 사랑하는'이라는 뜻이다. 그러니까 신이 사랑하는 모차르트라는 뜻이 된다.

그런데 중요한 것은 신은 그를 사랑했을지 모르나 그가 살았던 동시대의 빈 사회, 특히 그가 그토록 갈망했던 빈의 주류 사회는 그를 좋아

나 주로 왕후·귀족들의 연희용으로 작곡된 독창의 실내 칸타타가 중심을 이루고 카리시미, 체스티, 로시 등을 거쳐 나폴리악파의 대가 알렉산드로 스카를라티에서 절정을 이룬다. 독일에서는 텔레만, 헨델이 이탈리아 형식의 실내 칸타타를 많이 작곡했으며, 프랑스의 칸타타는 웅장하고 아름다운 오페라풍의 양식을 따랐으나 이탈리아나 독일처럼 활발하지는 못했다. 처음에는 이탈리아의 영향을 받아 아리아와 레치타티보가 교체되는 독창 칸타타를 길러낸 독일은 18세기에 들어

그리스도교의 교회음악으로서 독일 특유의 칸타타를 발전시켰다. 매주 일요일의 예배나 특정한 축제일에 교회에서 연주되었던 것으로 그날 낭독되는 성서의 구절이나 목사의 설교와 밀접한 관계를 지니고 있는 독일 교회칸타타의 절정을 이룬 것은 약 200곡에 이르는 바흐의 작품들로, 바흐 음악의 정수라고도 불린다. 바흐 이후에도 하이든, 모차르트, 베토벤, 브람스, 프로코피예프, 베베른 등에 의해 작곡되었으나 칸타타의 전성기는 바흐와 더불어 막을 내렸다고 할 수 있다.

하지 않았다는 점이다. 그를 좋아했던 몇 사람마저도 그가 죽기 3년 전이되면, 일거에 세상을 떠나 모두 사라진다. 새로운 인물로 다 바뀐다. 그나마 몇 명 되지 않는 그의 우군들조차도 완전히 물갈이가 된다.

노르베르트 엘리아스 Norbert Elias(1897~1990)[68]라는 위대한 인문학자가 있다. 천재학자들의 공통점은 복잡하고 어려운 것을 딱 한 줄로 설명한다는 것이다. 이 위대한 인문학자가 말년에 모차르트에 대한 글을 쓰기 시작했는데 결국 못 끝내고 죽었다. 그때까지 쓴 글을 모아서 『모차르트 ─ 한 천재에 대한 사회학적 고찰』 *Mozart, Sociologie d'un génie*이라는 책을 냈는데 그 책에서 그는 모차르트를 신동도 아니고, 천재도 아닌 인간으로 묘사하면서, 이렇게 규정했다.

"그는 천재도 아니고, 신동도 아니다. 그는 '궁정 사회의 시민 음악가'였다."

이것이 그의 본질이고, 그의 비극의 시작이었다. 엘리아스는 모차르트의 위대한 작품의 원동력을 궁정 사회의 시민 음악가라는 딱 한 마디로 요약한다. 정말 천재적인 학자들만이 할 수 있는 위대한 표현이다.

그의 표현을 빌려 말하자면 살리에리는 '궁정 사회의 궁정 음악가'였다. 당연히 아무런 고민이 없었다. 예를 들어서, 지금 싸이Psy(1977~)[69]는 '시민 사회의 시민 음악가'다. 당연히 아무런 고민이 없다. 그런데 '시

[68] 브레슬라우에서 태어난 독일의 유대계 사회학자. 브레슬라우대학에서 철학과 의학을 공부했고, 1924년 박사학위 논문으로 「이념과 개인」*Idee und Individuum*을 발표했다. 1925년 사회과학과 철학의 중심지였던 하이델베르크대학으로 가서 사회학 공부를 시작한 그는 처음에 저명한 경제학자이자 문화사회학자인 알프레트 베버 밑에서 근대과학의 발달에 관해 연구했으나, 1930년 이를 포기하고 친구였던 젊은 교수 카를 만하임을 따라 프랑크푸르트대학에서 그의 조교가 되었다. 엘리아스는 이곳에서 교수자격청구 논문으로 「궁정사회」를 집필하기 시작했으나, 1933년 나치 집권으로 만하임의 사회학연구소가 문을 닫으면서 파리로 도피했다. 1935년 다시 영국으로 망명한 엘리아스는 대작 『문명화 과정』을 써서 1939년에 출판했다. 그 후 케임브리지에 머물며 여러 곳에서 강의하면서 집단심리치료 공부도 했다. 1954년 레스터대학에 전임

강사로 임용되었고 1962년 정년퇴임 때까지 8년간 강의했다. 일부 사회학자와 역사학자 사이에서만 회자되던 『문명화 과정』이 1969년 재출간되면서 엘리아스는 뒤늦게 세계적인 명성을 얻었고, 현대사회학계의 거장으로 확고히 자리매김했다. 1977년에 '아도르노 상'을, 1987년엔 '사회학 및 사회과학 부문 유럽 아말피 상'을 수상했다. 1990년 8월 1일, 암스테르담의 자택에서 세상을 떠났다.

[69] 싱어송라이터이자 프로듀서. 본명은 박재상. 2001년 1집 『PSY From The Psycho World!』로 가수로 정식 데뷔, 2012년 글로벌 히트곡 〈강남스타일〉로 한국 대중음악의 역사를 새롭게 썼다. 유튜브라는 새로운 미디어 환경이 만들어낸 글로벌 성공담의 주인공이다.

민 사회의 궁정 음악가'나 '궁정 사회의 시민 음악가'는 뭔가 불길한 갈등을 안에 품고 있다. 무언가 일어날 것 같다. 이 갈등의 비밀을 푸는 것이 바로 모차르트를 이해하는 열쇠다.

모차르트 비극의 첫 번째 원인

궁정 사회의 시민 음악가라는 말을 굳이 주저리주저리 말하기보다는 그냥 모차르트의 작품 한 개만 가지고 이야기해도 될 듯하다. 음악적 능력만큼은 여섯 살 때부터 당대에 인정받았던 사람이 모차르트였다. 여섯 살 때부터 글자 그대로 신동이라 불리면서, 아버지 레오폴트 모차르트Leopold Mozart(1719~1787)의 손에 이끌려 유럽의 모든 왕가들을 순회연주했다.

굉장히 멋있을 것 같지만, 사실 그 내막은 끔찍하다. 모차르트가 서른다섯 살밖에 살 수 없었던 것은 어쩌면 여섯 살부터 열두 살까지 다녔던 그 순회연주 때문이었을지도 모르겠다. 그때 테제베TGV 같은 것이 있을 리 만무했다. 당연히 그 어린애가 전 유럽을 누나 나네를Nannerl 모차르트와 함께 마차를 타고 돌아다녔다. 그는 이미 열 살이 되기 전에 몇 번이나 죽을 고비를 넘겼다. 영주와 국왕 그리고 교황 앞에서의 연주는 한마디로 빛 좋은 개살구였다. 예를 들면, 영국왕 조지 2세는 마차를 타고 가다가 산책하던 모차르트 가족을 만나면 머리를 내밀어 열렬히 손을 흔들어주었고, 프랑스의 루이 15세는 그들과 같이 밥을 먹었으며, 합스부르크 왕가[70]의 '철의 여왕'이었던 마리아 테레지아Maria Theresia(1717~1780)[71]는 무릎 위에 앉히고 자기의 왕자와 공주들이 입는 옷을 지어 이 남매에게 입힐 정도로 모두들 이 어린 요정과 같은 소년을 칭찬하고 아주 예뻐했다. 심지어 바티칸의 교황 클레멘트 14세는 열네 살이 되어 다시 로마에 들른 소년 모차르트에게 황금박차훈장과 함께 무려 '폰'von이라는 기사의 작위까지 내려주었다.[72]

[70] 오스트리아를 비롯한 중부 유럽을 중심으로 막강한 세력을 가졌던 명문 왕가. 1273년에 루돌프 1세가 최초로 신성로마제국의 황제로 즉위한 이래 16세기 전반의 전성기를 거쳐 1918년 카를 1세가 퇴위하기까지 오스트리아와 헝가리를 다스렸으며 독일 황제를 배출하기도 했다.

[71] 오스트리아의 여제·헝가리와 보헤미아의 여왕. 신성로마제국 황제 프란츠 1세의 아내로 카를 6세의

뒤를 이어 즉위했으나, 다른 나라들의 반대로 오스트리아 계승 전쟁, 7년 전쟁 따위를 치르면서 슐레지엔 등을 잃었지만 제위는 확보했다. 후에 중앙과 지방 행정 조직과 군제 정비 등 국내 개혁을 통해 중앙집권의 실적을 올렸다. 재위 기간은 1740~1780년이다.

[72] 당시 유럽을 주름잡던 작곡가이자 빈의 궁정 악장이 되는 글루크는 모차르트보다 낮은 등급의 기사 작위를 받았음에도 평생 자신의 이름 앞에 자랑스럽게

하지만 정작 이들에게 필요한 것은 그런 게 아니었다. 이들에게 절실했던 것은 다름아닌 돈이었다. 이런 순회연주의 비극은 연주를 듣는 사람들이 얼마의 돈을 줄지 받기 전까지 알 수 없다는 것이었다. 받은 돈은 언제나 아버지 레오폴트가 예상한 금액의 반 이하였다. 이들이 밥을 먹고, 마차를 대여하고, 숙박을 해결하는 데 드는 비용 정도만 간신히 충당할 수 있었다. 그나마 여섯 살 때의 첫 번째 연주 여행은 괜찮았다. 하지만 아홉 살 때 돌았던 두 번째 연주 여행은 별로였다. 처음에는 모차르트를 어린 맛에 예쁘게 봐주었지만, 이제는 어느 정도 나이를 먹어서 아이다운 귀여움이 많이 사라졌고, 게다가 이미 한 번 본 상태였기 때문에 임팩트가 없었다. 전에 받은 개런티의 반밖에 되지 않았다. 모차르트의 아버지에 의해 기획된 이 상품은 모차르트의 이름을 전 유럽에 알리는 데는 성공했으나, 사실상 비즈니스로서는 최악의 기획이었다.

아버지 레오폴트에게 유럽 순회연주의 궁극적인 목적은 아들 볼프강이 자신보다 높은 보수를 받을 수 있는 큰 규모의 궁정에 스카우트되는 것이었다. 그는 자신의 재능 넘치는 아들이 자신처럼 좁은 촌구석에서 굽실거리며 살지 않기를 바랐으며 더욱 솔직히는 아들 덕으로 말년을 여유롭게 보내기를 바랐다. 두 번째 순회여행 중에 레오폴트가 자신의 주인인 잘츠부르크 대주교에게 보낸 가련한 편지는 이 시대의 음악가들이 어떤 남루한 생존의 환경에 놓여 있는지를 극적으로 보여준다.

"전하께 삼가 아뢰옵니다. 은총을 베풀어주실 것을 간절히 청하옵니다. 지난달 분의 월급뿐만 아니라 밀린 월급도 지불하라는 그지없이 자비로운 명령을 내려주시기를 거듭 간청 드리옵니다. 이 은총이 큰 만큼 저도 이 은총에 합당할 수 있도록 배가의 노력을 하겠습니다. 전하의 안녕에 신의 가호가 있기를 바라며, 은총을 베풀어주시기를 간청하옵니다. 이뿐만 아니라 전하의 다른 은총이 있기를 저의 자식들과 머리를 조아리며 탄원하는 바입니다.

'폰'을 붙이고 다녔다. 하지만 모차르트는 생애 내내 단 한 번도 자신의 성 앞에 폰을 쓰지 않았다. 귀족에게 동등한 대접을 받기를 그토록 원했던 모차르트가 귀족의 작위를 사용하지 않았던 이유에 대해선 명확히 밝혀진 바 없다.

나의 자비로운 주인이신 제후의 은총을 빌며
충성스러운 신하 부악장 레오폴트 모차르트 올림"

하지만 아버지의 염원은 끝내 이루어지지 않았다. 모든 제후와 왕, 나아가 교황까지 아들의 재능을 칭송했지만 그를 고용하겠다는 의사를 피력한 이는 아무도 없었고 볼프강 아마데우스 모차르트는 23세가 되던 1779년 고향 잘츠부르크의 궁정 오르가니스트로 취직한다. 그의 급료는 450굴덴. 궁정의 규모를 감안할 때 인색한 수준은 아니었으나 음악적 열정에 불타는 청년을 붙들어 주저앉히기엔 잘츠부르크는 너무도 좁았다.

그런 모차르트가 자기 최후의 승부처로 삼은 빈에 간 것은 1781년이었다. 그리고 1782년부터 그는 계몽군주를 자처했던, 마리아 테레지아의 아들인 요제프 2세Joseph II(1741~1790)[73]로부터 오페라 작곡을 위촉받았다. 그래서 꽤 많은 작품을 만들게 되는데, 그중 가장 대표적인 것이 1786년에 초연한 《피가로의 결혼 K. 492》Le Nozze di Figaro K. 492[74]이다.

사실 웬만해선 오페라 한 편을 처음부터 끝까지 감상하기는 어렵다. 너무 길고 지루하다. 간간히 유명한 아리아가 두어 개 나오긴 하지만 노랫말과 대사를 알아듣지 못한다면 귀에 꽂히는 아리아 몇 개만으로는 세 시간이 훌쩍 넘어서는 러닝타임을 감당할 순 없다. 그나마 오페라 중에서

[73] 신성로마제국 황제. 철저한 중앙집권 체제로 농노제의 폐지, 독일어의 공용어화, 수도원의 해산 등 급진적인 개혁을 단행했다. '계몽주의 전제군주'로 아버지 프란츠 1세가 죽은 뒤 황제가 되어 어머니 마리아 테레지아와 공동통치를 했다. 오스트리아 국가제도가 정비되지 못한 것을 깨닫고 철저한 중앙집권 체제로 개혁을 지향했다. 어머니가 살아 있는 동안에는 보수적인 어머니의 제약을 받았지만, 단독 통치의 시대에 들어가자 급진적인 개혁 정책을 폈다. 그의 개혁은 오직 합리주의에만 근거를 둔 것이고 역사적 사정을 완전히 무시했다. 경찰제도의 정비, 1781년 농노제의 폐지와 농민 보호, 1784년 영토 전역에 걸친 독일어의 공용어화 등을 단행했다. 특히, 종교 정책은 지극히 극단적인 것이어서 로마 교황의 국내 정책 간섭 배제, 1782년 수도원의 해산을 명령했다. 이런 개혁이 커다란 동요를 불러일으켜, 전통적 권리가 무시된 헝가리와 네덜란드에서 반란이 발발했다. 그가 죽기 직전, 프랑스대혁명이 발발하자 개혁의 대부분이 철회되었다. 그의 계몽주의의 이러한 개혁사상을 '요제프주의'라고 한다. 재위 기간은 1765년부터 1790년까지.

[74] 모차르트의 수많은 오페라 중에서도 으뜸가는 걸작인 《피가로의 결혼 K. 492》는 보마르셰의 희곡을 원작으로 하고 있다. 현재까지 18세기 이탈리아 코믹 오페라 양식의 대표적인 작품으로 평가된다. 줄거리는 이렇다. 과거에는 이발사였으나 현재는 알마비바 백작의 하인이 된 피가로는 백작의 시녀인 수잔나와의 결혼을 앞두고 있다. 그런데 부인 로지나와의 사이가 서먹해진 백작이 시녀 수잔나에게 밀회를 요구한다. 이에 피가로와 수잔나는 백작 부인을 자신들의 편으로 만들고 갖가지 술책을 써서 백작의 바람기를 혼내준 뒤, 순조롭게 부부가 된다. 《피가로의 결혼 K. 492》는 1786년 5월 1일 빈에서 초연되었는데 반응은 극과 극으로 갈렸다. 하지만 프라하에서의 재공연부터 꾸준히 유럽 전역에서 인기를 얻어 나갔고, 오늘날에도 이 작품은 전 세계 모든 오페라단의 주요한 고정 레퍼토리 중 하나이다.

엄청나게 히트했던 비제Georges Bizet(1838~1875)[75]의 《카르멘》Carmen[76]도 실제로 보면, 제1막과 제2막은 우리가 아는 유명한 아리아가 몇 개 나오는 탓에 그런대로 볼만하다. 하지만 제3막은 지리멸렬의 극치다. 정말 이것도 드라마라고 우리더러 보라는 건지 고통스럽다. 그러다 피날레인 제4막에 이르러서야 그런대로 박진감 있는 결말로 간신히 마무리한다. 이런 위대한 작품도 처음부터 끝까지 보려면 거의 수도하는 마음으로 봐야 한다. 그래도 '내가 오페라 한 편은 처음부터 끝까지 꼭 한 번 보고 싶다!'고 생각한다면, 내가 강력히 추천하는 처음이자 마지막 작품은 《피가로의 결혼 K. 492》이다.

우선, 이 작품 《피가로의 결혼 K. 492》는 살인적으로 길지 않다. 세 시간 채 못 미쳐 끝난다. 그래도 통상적인 영화와 비교하면 좀 긴 것은 사실이다. 하지만 이 작품은 시작부터 끝까지, 쉽게 말하자면 당시에 빌보드 차트가 있었다면 톱 텐Top10 히트곡이 분명했을 곡들로 죽 이어져 있다. 이 작품이 지겹다고 느낀다면, 영원히 오페라와는 가까이하지 않는 게 정신 건강에 좋지 않을까 싶다.

부르봉 왕가와 더불어 유럽 최고 가문 합스부르크 왕가의 수장이 그나마 모차르트를 아끼던 이때, 즉 1786년에 모차르트가 초연으로 올린 오페라의 텍스트는 보마르셰Pierre-Augustin Caron de Beaumarchais(1732~1799)[77]

[75] 프랑스의 작곡가. 파리 출생. 1848년 10세 때 파리음악원에 들어가 피아노와 오르간, 푸가, 작곡 등을 배우고, 1856년 칸타타 〈다윗〉David으로, 로마대상 작곡 콩쿠르에 입상한 뒤 다음해인 1857년에는 칸타타 〈클로비스와 클로틸드〉Clovis et Clotilde로 로마대상을 받아, 관비로 3년 가까이 유학했다. 그 후 다시 파리로 돌아와서는 그때부터 오페라 창작에만 주력했다. 그의 유명한 오페라 《카르멘》Carmen은 1875년 3월 오페라 코미크 극장에서 초연되었는데 3개월 후인 6월 3일 비제가 37세로 요절할 때까지 무려 33회나 공연되었다.

[76] 프랑스의 작곡가 비제의 오페라. 프랑스의 작가 P. 메리메의 소설 《카르멘》을 바탕으로 한 L. 알레비와 H. 메리악의 대본에 의해 1875년에 작곡, 같은 해 3월 파리의 오페라 코미크 극장에서 초연되었다. 스페인의 세비야를 무대로 정열의 집시 여인 카르멘과 순진하고 고지식한 돈 호세 하사와의 사랑을 그린 것으로, 사랑 때문에 부대에서 이탈하고 상관을 죽이기까지 한 그를

배신하고 그녀의 마음이 이번에는 투우사 에스카밀리오로 옮겨가자 호세는 여러 모로 그녀를 타이르며 멀리 미국으로 도망가 새로운 생활을 시작하자고 설득하나 끝내 자신의 말을 듣지 않자 단도로 그녀를 찔러 죽이고 만다는 비극이다. 초연 당시는 오페라 코미크 형식이었으나 뒤에 레치타티보를 곁들여 오늘날은 양쪽이 다같이 연주되고 있다. 비제의 대표적인 작품으로 꼽히며 극 중 각 막마다 나오는 전주곡과 제1막에서 나오는 〈하바네라〉, 제2막의 〈집시의 노래〉·〈투우사의 노래〉·〈꽃노래〉, 제3막의 〈미카엘라의 아리아〉, 제4막의 〈카르멘과 호세의 2중창〉 등이 특히 유명하다.

[77] 18세기 프랑스의 극작가. 파리 출생. 시계상의 아들로 태어나 시계 제작과 하프 연주의 재주를 인정받아 궁정 출입을 하게 되었다. 또 실업가 뒤베르네의 총애를 받아 투기로 재산을 모으고, 작위를 사서 '드 보마르셰'라고 이름했다. 희곡 『외제니』(1767), 『두 친구』(1770)로 극작을 시작했으며, 뒤베르네의 유산 소송에서 드러난 재판의 부패를 다룬 재기 넘치는 『비망록』

의 희곡인 『피가로의 결혼』이었다. 조금 과장하여 말한다면 이 텍스트의 선택이 빈에서의 모차르트의 운명을 결정짓는다. 나중에 나폴레옹은 이렇게 말했다. 프랑스대혁명은 보마르셰의 희곡에서 시작되었다고. 이 연극은 대놓고 귀족을 조롱하는 내용 때문에 계몽주의의 열기가 가득한 파리에서조차 상연 금지 처분을 받은 작품이다. 그런데 이 작품을 가장 보수적인 귀족이 지배하는 빈 궁정 한복판에서 발표하겠다는 것은, 그것이 아무리 재미있다 해도, '내가 스폰서인데, 나를 씹는 작품을, 내 돈을 가지고, 이런 걸 해!'라는 생각을 들게 만든다. 용서받을 수 없는, 인간에 대한 예의가 없는 일이었다. 그들을 조롱하는 작품들을 그들의 돈으로 만들겠다는 것 자체가 상식 이하의 행동이었다.

　　그래도 요제프 2세는 나름 스스로 계몽군주라 자처했고, 교회와 귀족들이 갖고 있던 특권들을 철폐하려고 애썼고, 밑바닥 하층계급에게도 최대한 교육의 기회를 넓히려고 한, 굉장히 진보적인 정책을 폈던 사람이었다. 그래서 아무 말도 않고 넘어갔다. 하지만 오페라 사상 최고의 명작인 이 작품은 빈에서 아홉 번밖에 상연되지 못하고, 다시는 무대에 오르지 못했다. 이 작품이 초연되었을 때, 빈의 어느 백작이 이 작품에 대한 평가를 딱 한 단어로 일기에 남겼다.

"ennuyiert."

이것이 이 작품에 대한 유일한 평결이 된다. ennuyiert는 그동안 잘못 번역되어 "지루했다"라고 알려졌지만, 본래의 뜻은 "기분이 아주 나쁘다"이다. 사실 이 작품이 지루할 리 없다. 오페라 사상 가장 재미있는 작품인데 절대 지루할 리는 없다. 그보다는 기분이 나쁜 것이었다. '이 하룻강아지 같은 애송이가 미치지 않았나. 이걸 우리더러 보라고?' 하는 느

Mémoires(1773~1774)으로 명성을 얻는 한편, 희극 『세비야의 이발사』Le Barbier de Séville(1775년 초연)로 성공을 거두었다. 그 후 루이 16세의 밀사로 각지를 여행했으며, 미국 독립전쟁에도 개입했다. 또한 프랑스 작가의 저작권 보호를 위해 활약하고, 볼테르 전집의 감수를 맡기도 했다. 걸작 희극 『피가로의 결혼』은 기지에 찬 하인이 연애에서 주인공 귀족을 이기는 주제에다 사회 풍자를 담음으로써 프랑스대혁명 전

야의 시민정신에 들어맞아 큰 성공을 거두었다. 그러나 혁명 중에는 이유 없이 투옥되었으며, 그 후 혁명정부에 협력했으나 결국은 국외로 피신, 집정관執政官 정부 시대에 파리로 돌아와(1796), 몇 해 후에 사망했다. 그 밖의 작품으로는 철학적 오페라 《타라르》(1787)와 《세비야의 이발사》, 《피가로의 결혼 K. 492》와 더불어 3부작을 이루는 희극 『죄 있는 어머니』(1792)가 있다.

낌이었을 것이다. 모차르트는 자기 작품의 가장 중요한 후원자patron인 귀족과 국왕이 어떤 사람들인지를 몰랐거나, 혹은 알았지만 완전히 무시했다. 모차르트가 앞으로 겪게 될 비극의 출발이었다.

모차르트 비극의 또 다른 원인들

그는 한 발짝 더 나아간다. 그의 작품 사상 가장 위대한 오페라를 무대 위에 올린다. 바로《돈 조반니 K.527》Don Giovanni K.527[78]이었다. 이것은 내 설명을 들을 필요 없이 이 위대한 오페라의 서곡이 끝나자마자 시작하는 첫 장면을 꼭 보길 바란다.

"돈 조반니는 기사장의 딸인 돈나 안나를 겁탈하러 기사장의 집에 숨어든다. 돈 조반니의 하인인 레포렐로는 주인을 위해 망을 보며, 자기 신세를 한탄한다. 돈나 안나의 강한 저항으로 돈 조반니의 시도는 실패하고, 딸을 지키러 나선 기사장은 돈 조반니와 결투를 벌이다 죽게 된다. 돈 조반니는 하인 레포렐로를 끌고 도주하고, 돈나 안나와 그의 약혼자인 돈 오타비오는 범인을 잡아 복수할 것을 맹세한다."

이렇게 시작한다. 우리가 상상하는 것보다 훨씬 과격한 오프닝이다. 그런데 이 작품은 빈의 궁정이 아닌 상대적으로 절대왕정의 권위가 덜한 프라하에서 초연을 하는데, 시민 사회의 권력이 빈보다는 훨씬 강했던 프라하에서 대박이 났다.

하지만 이 작품이 빈의 주류 사회에서 받아들여지기를 기대하는 것은 말이 안 된다. 차라리《피가로의 결혼 K.492》에는 해학이라도 있었다. 유쾌한 스토리에다, 조금만 관대한 귀족이라면, '좀 재미있네!'라고 해줄 수 있는 위트가 있었지만, 희비극인《돈 조반니 K.527》은 웃기려고 만든 게 아니었다. 굉장히 진지하게 앞에 대놓고 이야기한다. 자신의 주인인

[78] 모차르트의 오페라. 1787년 다 폰테의 대본에 의해 작곡했으며, 같은 해 10월 29일 프라하에서 초연되었다. 스페인의 호색 귀족 돈 조반니(돈 후안)를 주인공으로 한 것으로 탕아에다 무신론자인 돈 조반니는 사랑의 편력을 하던 중, 돈나 안나에게 추근거리다가 그녀의 아버지 기사장騎士長의 질책을 받고 결투 끝에 그를 찔러 죽인다. 그 후에도 시골 처녀 체를리나를 유혹하는 등 못된 짓을 계속한 그는 묘지에서 기사장의 석상을 보고 만찬에 초대했는데, 그날 밤 집으로 찾아온 석상을 보고도 뉘우치는 기색을 보이지 않자, 마침내 업화業火에 싸여 지옥으로 떨어진다. 서곡을 비롯하여 〈카탈로그의 노래〉, 〈당신의 손을〉, 〈샴페인의 노래〉 등이 유명하다.

귀족 돈 조반니는 또 어떤 여자를 '후리고' 있고, 자기는 그것을 망을 보면 서 "귀족은 너무 좋겠다. 나도 시종 노릇은 이제 더 이상 싫고, 귀족이 되 고 싶다"라고 노골적으로 당대의 계급적 질서를 부인하는 것을 궁정에서 허용하라고 기대한다는 것은 망상에 가까운 일이었다.

모차르트가 오페라를 쓰는 음악가가 아니라 괴테Johann Wolfgang von Goethe(1749~1832)[79] 같은 작가였다면 이야기는 또 달라질 수 있었다. 이 미 모차르트의 시대인 18세기 후반에 출판문화는 전 유럽에 걸쳐서 굉장 히 확대되어 있었고, 글을 책으로 발표하는 것은 그렇게 어려운 일이 아 니었다. 그래서 약간의 인기만 있으면, 굳이 자신을 후원해주는 귀족이 나 왕이 없더라도 독서 시장의 지지에 의해서 자신의 작품을 발표할 수 있는 것이 문학이고 철학이었다. 칸트Immanuel Kant(1724~1804)[80]는 모 차르트가《돈 조반니 K.527》을 발표한 3년 뒤에 『판단력비판』*Kritik der Urteilskraft*을 발표한다. 그리고《돈 조반니 K.527》을 발표하기 6년 전에 『실천이성비판』*Kritik der praktischen Vernunft*을 발표했다. 만약에 문학이나 철학이었다면, 모차르트는 아무런 제약 없이 자신이 펼칠 수 있는 모든 창작의 자유를 누릴 수 있었을 것이다.

그런데 음악과 건축은 달랐다. 건축은 성당이나 궁전을 지을 수 있는 사람, 즉 고객의 기호를 완전히 반영해야 한다. "요즘 새로운 트렌드를 내 가 창조적으로 만들어드릴 테니, 일단 지어지면 여기 사세요"라고 할 수 는 없다. 음악도 오케스트라 교향곡이나 오페라 같은 것은 웬만한 동네 제후들도 후원하지 못한다. 적어도 봉건 영주, 그것도 뮌헨 궁정 정도 되 는 엄청난 크기이거나 한 국가의 절대군주 혹은 교황 정도가 되어야 후원 할 수 있었다. 아니 그보다 작은 피아노 소나타와 같은 독주곡도 사실은 시장이 없었다. 결국은 귀족이 돈을 주어야만 창조적인 작업을 할 수 있 었다. 그러니까 문학·철학·음악·건축은 똑같은 시대의 똑같은 하나의 예술적 표현이었지만, 음악과 건축에는 이러한 계급과 사회의 제약이 뒤 따랐다. 모차르트는 자신이 꿈꾸는, 오로지 자신의 마음속에서 일어나는,

[79] 독일의 시인, 소설가, 극작가. 독일 고전주의의 대표자. 희곡 『파우스트』, 소설 『젊은 베르테르의 슬 픔』, 자서전 『시와 진실』 등을 썼다.

[80] 독일의 철학자. 경험주의와 합리주의를 통합하 는 입장에서 인식의 성립 조건과 한계를 확정하고, 형 이상학적 현실을 비판하여 비판철학을 확립했다. 저 서에 『순수이성비판』, 『실천이성비판』, 『판단력비판』, 『영구평화론』 등이 있다.

그 동인만으로 마음껏 작품을 쓸 수 있는 장르의 예술을 선택하지 않았다. 이것이 그의 두 번째 비극이다. 불행한 일이었다.

그는 도시도 잘못 선택했다. 그가 잘츠부르크를 떠나서, 승부처로 빈을 잡았던 것이 그의 마지막 비극이다. 역사에 가정법은 없지만, 만약에 그가 빈보다 규모는 훨씬 작지만, 상대적으로 절대왕정의 권능이 미치지 않고, 그의 열광적인 팬들이 당대에도 있었던 프라하를 자기의 전장으로 삼았더라면, 어쩌면 그는 더 위대한 작품을 더 오래 썼을지도 모른다. 그러나 그가 선택한 곳은 불행하게도 절대왕정의 본거지인 빈이었다.

당시 유럽에는 바다 건너 영국을 제외하면 두 개의 절대왕정이 존재했다. 곧 프랑스의 부르봉 왕가와 오스트리아의 합스부르크 왕가가 그것인데, 당연히 이 두 나라는 중앙집권 국가였다. 지금은 독일이나 이탈리아라는 국가지만[81] 그때만 해도 부르봉 왕가나 합스부르크 왕가에 속하지 않은 곳들은 대부분 개별 도시국가였던 때라 완전히 동네 단위로 쪼개져서, 오늘은 여기에 먹히고, 내일은 저기에 먹히는 그런 상황이었다. 예술가들에게는 차라리 이런 곳들이 나았다. 이 동네에서 문제가 생기면 옆동네로 도망치면 되었다. 그런데 프랑스나 오스트리아 같은 곳에서는 도망칠 수 없었다. 도망가는 순간, 그 사람은 죽음이다. "야! 저놈 블랙리스트에 올려!" 이러면 끝났던 것이다. 그래서 이런 절대왕정에서 음악이나 건축 같은 후원자가 꼭 필요한 예술가들은 철저하게 당대의 권력에 순응적일 수밖에 없는 한계를 지니고 있었다.

빈을 선택한 모차르트는 그걸 몰랐다. 아무리 교육을 못 받았다지만, 모차르트는 왜 그 정도도 몰랐을까. 그는 너무 어릴 때부터 엔터테인먼트 판으로 돌아다녔다. 어찌 보면 모차르트의 심리적인 상태는 마이클 잭슨 Michael Jackson(1958~2009)[82]과 비슷했을지도 모르겠다. 마이클 잭슨은 일곱 살 때 톱스타가 되었다. 그 역시 정규적인 교육을 받지 못했다. 그래서 마이클 잭슨은 스무 살이 되어서도 인터뷰를 독자적으로 하지 못했다. 그래서 아버지가 인터뷰를 대신하고, 그는 옆에서 만화책을 보고 있는 경

[81] 현재 우리가 알고 있는 단일국가 '독일'의 역사는 1871년 1월 18일 독일제국이 선포된 이후부터고, '이탈리아'는 1861년 3월 17일 이탈리아 왕국 수립 이후 1870년 완전한 통일이 이루어진 이후부터다.

[82] 미국의 싱어송라이터. 뮤직비디오와 무대에서 화려한 퍼포먼스를 하며 강한 인상을 남겼다. 많은 매체로부터 '킹 오브 팝'King of Pop이라는 칭호를 들었다. 《오프 더 월》Off The Wall(1979), 《스릴러》Thriller(1982), 《배드》Bad(1987) 등이 대표 앨범으로 꼽힌다.

우도 있었다.

아버지 레오폴트 모차르트와 아들 아마데우스 모차르트와의 관계는 마이클 잭슨의 아버지와 마이클 잭슨의 관계와 비슷했다. 하물며 국경을 넘어다니며 순회연주를 다니다 보면, 지금과 똑같은 일을 해야 했다. 우선, 화폐 단위가 다르니 환전을 해야 했다. 그리고 숙박 시설도 잡아야 했고, 마차도 빌려야 했다. 이른바 모든 일상에 관한 것들을 당연히 모차르트의 아버지가 도맡아 했다. 즉, 매니지먼트를 모차르트의 아버지가 했던 것이다. 심지어 모차르트는 어릴 때부터 제도적인 학교교육을 받은 적도 없는 데다가, 하이든처럼 밑바닥에서 처절하게 10대 때부터 살아남기 위해서 이리 부딪히고 저리 부딪혀 가면서 눈물 젖은 빵을 씹으면서 올라온 것도 아니었다. 그에게는 모든 사회적인 사교 감각이 부재했다.

모차르트의 좌절

모차르트의 토양을 만든 곳은 그의 고향인 잘츠부르크였다. 잘츠부르크는 프랑스의 작가인 프랑수아 모리악François Mauriac(1885~1970)[83]이 아주 멋있게 묘사한 대로 '게르만주의와 라틴주의가 황홀하게 만나 키스하는 곳'이었다. 그런 게르만주의의 엄격함, 그리고 사색과 우울함 가운데 규모는 작지만 로마 시대의 궁정과 광장이 있는 굉장히 독특한 문화를 가지고 있는 곳이었다. 그래서 유럽 문화의 수도는 규모나 권력 면에서 볼 때 빈이었지만, 잘츠부르크는 유럽 동서남북의 모든 감각과 감수성이 희한한 형태로 모여 있는 곳이었다. 모차르트는 그런 곳에서 태어나고, 거기서 성장했다. 참고로, 잘츠부르크가 낳은 두 번째 스타는 지휘자 헤르베르트 폰 카라얀Herbert von Karajan(1908~1989)[84]이다. 그런 자유분방한

[83] 1885년 10월 11일 아키텐 주 보르도 출생. 보르도대학교를 나와 20세에 파리로 간 그는 처녀 시집 『합장』Les Mains jointes(1909)으로 문단에 등장했다. 시집은 이 한 권뿐이고, 그 후에는 소설만 썼다. 처음으로 발표한 소설은 『사슬에 매인 어린이』L'Enfant chargé de chaînes(1913)이었고, 『문둥이와의 키스』 Le Baiser auIépreux(1922)로 신진 작가로서의 인정을 받았다. 제2차 세계대전 때는 레지스탕스 운동에 참가하여 익명으로 저항의 기록 『검은 수첩』Le Cahier noir(1943)을 썼다. 1952년 노벨문학상을 받았다.

[84] 오스트리아의 지휘자. 잘츠부르크에서 출생했다. 처음에는 피아니스트를 지망, 빈에서 피아노 공부를 했으나 뒤에 스승 호프만의 권유로 F. 샬크에게 사사하여 지휘를 배웠다. 1929년 울름의 오페라극장에서 데뷔, 그 후 아헨 오페라극장의 음악 총감독을 거쳐 베를린 국립오페라극장의 상임 지휘자로 일했다. 제2차 세계대전 중에는 베를린필하모니를 지휘하고 있던 푸르트벵글러의 상대자가 되어 인기를 모으고, 전후에는 활동 범위를 오스트리아·이탈리아·영국에까지 확대하여 세계적으로 명성을 떨쳤다. 1960년경부터는 베를린 필하모니의 상임 지휘자, 빈 국립오페라극장의 총감독, 빈 악우회樂友會의 종신지휘자, 빈 필하모니관현악단

잘츠부르크 출신으로서 어딘가로부터 규정당하고 통제당하는 것을 원천적으로 싫어했던 사람이 빈이라는 거대한 보수적인 궁정 사회에 적응해서 성공하겠다는 꿈을 꾸는 것 자체가 어쩌면 거대한 망상이었을지도 모른다.

그가 처음부터 빈을 선택한 건 아니었다. 그는 스물네 살 때 뮌헨의 축제에 쓰일 오페라를 의뢰 받아 오페라《이도메네오》Idomeneo[85]를 작곡했고, 1781년 뮌헨에서 공연했다. 그때 그는 잘츠부르크의 오르가니스트라는 한직閑職을 맡고 있었는데, 6주간의 휴가를 청원하여 뮌헨으로 달려가서 미친 듯이 작업을 했고 공연은 좋은 평가를 받았다. 그때 잘츠부르크 궁정의 부악장 직위에 있던 그의 아버지 레오폴트 모차르트는 제발 자기 아들이 뮌헨에서 직위를 얻어서 자기 가문을 빛내주길 고대했다. 그런데 뮌헨에서는 공연은 성공했지만, 직업을 주지는 않았다.

좌절의 시작은 그 이전부터였다. 근대적 의미의 교향곡의 발상지라고 할 수 있는 만하임을 모차르트는 어릴 때 두 번이나 갔었고, 커서도 거기에 가서 협주곡의 틀을 배웠다. 하지만 그곳에서도 직업을 얻지는 못했다. 아우크스부르크에서도 그는 정말 간절히 일자리를 얻고자 했다. 그렇지만 별로 크지도 않은 동네인데 여기서도 거절당했다.

그가 정말 원하며 꿈꾸었던 곳은 파리였다. 루이 왕도 그를 예뻐 했다. 그는 파리를 세 번이나 방문했고, 흔히 '파리 교향곡'이라 불리는《교향곡 제31번 D장조「파리」K. 297》Symphony No. 31 "Paris" in D major, K. 297[86]

지휘자, 잘츠부르크음악제 총감독, 스칼라극장의 상임 지휘자 등을 역임, 유럽 악단의 중요한 자리를 거의 독점했다. 누구나 이해하기 쉬운 해석으로 뒷받침된 그의 지휘는 모든 청중이 받아들일 수 있는 대중성을 지니고 있었으며, 레퍼토리도 광범위했다.

[85] 1780년 작곡한 모차르트의 비가극. 뮌헨의 사육제 공연을 위하여 만하임 선제후 카를 테오도어의 의뢰를 받아 작곡했으며 대본은 바레스코가 썼다. 1781년 1월 뮌헨에서 모차르트 본인의 지휘로 초연되었다. 줄거리는 이렇다. 크레타 왕 이도메네오는 트로이전쟁에서 돌아오는 도중에 폭풍우를 만난다. 그는 자신의 목숨만 건질 수 있다면 도착 후 제일 먼저 눈에 띄는 생명체를 바치겠노라고 바다의 신 포세이돈에게 맹세한다. 가까스로 살아온 그가 제일 먼저 만난 것은 자신의 아들인 이다만테였다. 이도메네오는 아들더러 아르고스로 도망가라고 독촉한다. 포세이돈은 화가 나 폭풍우

를 일으키고, 크레타를 폐허로 만들기 위해 괴물을 보낸다. 이다만테는 포세이돈이 보낸 괴물을 처치하지만 대신 자신이 사랑하던 일리아가 희생된다. 이에 포세이돈의 분노가 풀어지고 이다만테가 아버지의 뒤를 이어 왕위에 오른다. 작품의 신화적인 줄거리와 이탈리아어 대본, 정통적인 음악과 연기, 웅장한 군중 장면, 비애와 연민으로 가득 찬 대사 등은 오페라세리아의 전형이라 일컬어지며 이로써 모차르트는 위대한 오페라 작곡가로서의 위치를 굳힌다. 모차르트는 이 작품에서 크리스토프 글루크가 시도한 오페라 변혁의 예에 따라 아리아에 중창과 합창을 곁들였는데, 특히 3막에서는 등장인물들의 여러 가지 감정을 한꺼번에 표현하기 위하여 4중창을 삽입함으로써 극적인 효과를 나타냈다.

[86] 모차르트의 교향곡. 만하임·파리 등지를 여행하던 1778년 봄 파리에서 완성, 유명한 공개 연주회 콩세르 스피리튀엘에서 초연되었다.

까지 만들었다. 그렇지만, 파리 역시 그에게 직업을 주기는커녕 일거리도 주지 않았다. 게다가 1778년 그의 어머니가 파리에서 사망했다. 아버지가 늘 자리를 비울 수 없었으므로 가끔 어머니와 함께 다녔는데 그만 어머니가 파리에서 병을 얻어 결국 세상을 떠난 것이다. 끝내 파리에서도 아무것도 얻지 못했다.

로마 역시 그냥 지나치지 않았다. 로마는 어린 천재에게 관대해서 모차르트의 첫 번째 오페라는 로마가 위촉한 것이었다. 그의 첫 번째 오페라를 로마에서 발표했을 때 교황은 어린 모차르트의 머리도 쓰다듬어주고 용기를 주었지만, 역시 아무 일도 맡기지 않았다. 로마에서 오페라 작업을 하면서, 모차르트는 작품을 쓰는 것보다 더 많은 시간을 편지를 쓰는 데 할애했다. 떨어져 있는 자기 아버지한테도 쓰고, 자기 누나한테도 쓰고, 어머니한테도 쓰고, 친구들한테도 쓰고, 옆집 사는 누나한테도 쓰는 등 끝없이 편지를 썼다. 특히, 잘츠부르크에 있는 아버지와 서신이 많이 오갔다. 그는 로마에서 조반니 마르티니Giovanni Battista Martini(1706~1784)[87] 같은 근대적인 교향곡의 토대를 만든 작곡가들을 만나서 많은 것을 배우기는 했다. 하지만 모차르트가 출세해서 자신들을 촌동네 잘츠부르크에서 불러내기를 바랐던 모든 가족의 꿈을 이루지는 못했다. 피렌체 역시 그에게 뭔가를 줄 듯 줄 듯 했으나, 결국 이 메디치의 후예들도 이 천재에게 아무런 기회를 주지 않았다. 나폴리도 마찬가지였고, 왕이 찬탄을 거듭했음에도 불구하고 런던에서도 아무것도 얻지 못했다. 나중에 늙은 하이든이 런던으로부터 받은 찬사와 물질적인 보답을 상기한다면 이것은 지독한 아이러니다.

모차르트에게는 그렇게 야박했던 런던이 하이든에게는 엄청난 기회를 주었다. 하이든은 런던의 흥행업자인 잘로몬Johann Peter Salomon(1745~1815)의 위촉을 받아 무려 열두 곡의 교향곡을 런던에서 발표하는 영광을 누렸다. 런던은 문화적으로는 빈이나 파리보다는 떨어졌지만,

[87] 이탈리아의 음악 이론가이자 작곡가. 볼로냐 출생. 가톨릭의 사제이기도 한 그는 바이올린 연주자인 아버지에게 음악의 기초를 배웠다. 1725년 볼로냐의 성프란체스코 성당의 악장이 되었는데 교회음악뿐만 아니라 건반 음악의 작곡가로서도 명성이 높았다. 특히, 이론가로 이름을 날렸고, 음악에 관한 깊은 학식은 전 유럽에 유명했다. C. W. 글루크, J. C. 바흐, 모차르트 등이 그에게 작곡을 배운 바 있고, 저서에 『음악사』 Storia della musica(3권, 1757~1781), 『대위법 규범』Saggio di contrappunto(2권, 1774~1775) 등이 있다.

산업혁명을 이끌고 가는 신흥 부르주아의 도시였기 때문에 음악 시장은 가장 완벽했다. 일단, 헨델이 한참 전에 그곳에 가서 성공을 거두었고, 그 뒤에는 하이든이 가서 성공을 거두었다. 그래서 모차르트와 베토벤 두 사람 모두 런던 시장에서 성공을 거두는 꿈을 꾸었지만 둘 다 런던 근처에도 못 가보고 죽었다. 그래도 베토벤은 조금 나은 편이었다. 베토벤이 살아 있을 때인 1820년대에 런던필하모니협회는 베토벤의 교향곡을 10년 동안 무려 60회나 연주 프로그램에 넣었다. 하지만 베토벤도 런던에 가보지는 못했다. 가기에는 이미 죽을 때가 다 된 상황이어서 갈 수 없었다.

이렇듯 이 모든 유럽의 도시들이 모차르트에게 일자리를 주지 않았다. 그는 스물한 살 때까지 위에서 말한 지역들을 한 번도 아니고 몇 번씩이나 갔지만, 결국 어떤 일자리도 얻지 못하고 좌절한다. 그가 스물세 살의 나이에 잘츠부르크 오르가니스트가 된 것은 그로서는 어쩔 수 없는 일이었다.

대주교 콜로레도와의 갈등과 결별

문제는 잘츠부르크의 대주교 콜로레도Hieronymus Graf von Colloredo(1732~1812)였다. 당시의 음악가는 돈은 좀 적게 받더라도, 주인이 음악을 진짜 좋아하거나 음악을 잘 알면, 좋은 작품을 쓸 수 있었다. 바흐의 쾨텐 시절이 그랬다. 그러나 음악을 잘 모르거나 좋아하지 않는 주인 밑에서 일하면 쉽지 않았다. "밥 먹는데, 소화도 안 되게, 뭐가 이렇게 복잡해!"라는 소리를 듣는다. 그리고 "내가 옆 동네 초대받아서 가서 밥을 먹는데, 거긴 잘하던데. 넌 그렇게 못하나?" 이런 소리를 듣는다.

콜로레도 대주교는 인간성이 나쁘다기보다는 모차르트같이 자신에게 덤비는 스타일이 마음에 들지 않았던 것 같다. 하지만 이 대주교가 모차르트의 음악적 능력에 대해서 높이 평가하는 안목을 가지고 있었음은 명백하다. 대우는 나쁘다고 볼 수 없었지만 사사건건 모차르트를 못살게 굴었고, 모차르트도 그에 대해 고분고분하지 않았다. 이 둘 사이가 어떻게 되리라는 것은 너무나 뻔했다.

그 이전에 이미 숱한 좌절을 맛본 청년 모차르트는 결국 자기 고향에서도 발을 붙이지 못했다. 1781년 스물다섯 살 때, 뮌헨의 《이도메네오》 공연을 위해 얻은 6주간의 휴가가 끝난 뒤에도 모차르트는 잘츠부르크

로 돌아가지 않았다. 중간에서 모차르트의 아버지 입장이 곤란했다. 물론 모차르트가 좀 더 큰 도시에서 자리를 잡기를 바랐겠지만 대책도 없이 돌아오지 않는 것은 다른 문제였다. 모차르트에게 아버지는 돌아오라고 난리를 쳤다. 그런데도 모차르트는 안 돌아가고 끝까지 버텼다. 당연히 콜로레도 대주교도 굉장히 화가 많이 났다. 그때 대주교가 마리아 테레지아 여왕의 장례식과 그의 아들 요제프 2세의 대관식 때문에 빈으로 가면서 모차르트한테 빨리 그곳으로 오라고 했다. 그래서 마지못해 빈으로 가서 콜로레도 대주교를 만났는데, 거기서 콜로레도 대주교의 시종장인 아르코 백작이 모차르트에게 돌아오라고 계속 설득했다. "너 더 이상 버티면 진짜 큰일 난다. 정말 이 바닥에서 매장된다. 그러니까 조용히 월급이나 받고 살아라"라고 말이다. 그러나 모차르트는 끝까지 거절하며 아르코 백작에게 "나는 더 이상 이런 대우를 받고는 참을 수 없다"라고 했다. 답답해하며 아르코 백작이 어떻게 할 거냐고 묻자, 모차르트는 빈에서 자기 인생을 걸어보겠으니, 제발 붙잡지 말아달라고 선언한다. 그런데도 아르코 백작은 극진하게 몇 번이고 모차르트가 빈에 머무는 것을 만류하며 설득했다.

"너 빈이 어떤 곳인 줄 아냐? 눈 뜨고 있어도 코를 베어가는 곳이야. 그리고 여기 빈 사람들은 변덕이 심해."

빈의 속물주의는 그 당시에도 대단해서 뭔가가 트렌드가 되어서 유행을 해도 몇 개월이 채 가지 않았다. 금방 싫증을 내고 또 다른 것들을 찾았다. 그래서 빈 이외 지역의 출신들은 전부 빈을 동경하고 꿈꾸었지만, 사실 빈으로 가는 것은 마치 독약을 마시는 것과 같았다. 그런데 바로 그 빈에서 승부를 보겠다고 작정한 인간이 모차르트였다. 그 후 11년 뒤에 베토벤도 같은 결정을 할 것이었다. 그래서 그 유명한 사건이 일어났다. 화가 머리끝까지 난 아르코 백작이 모차르트의 엉덩이를 발로 걷어찼던 것이다. 결국 모차르트는 엉덩이를 걷어차이고 나서야 잘츠부르크의 대주교로부터 겨우 벗어날 수 있었다. 이로써 그는 결국 스스로 퇴로를 차단해버렸다. 다시는 고향에 돌아갈 수 없게 되었다.

모차르트의 아버지는 "너, 너 진짜 미친 거 아니냐?"라면서 엄청나

게 화를 냈다. 아버지의 입장에서 볼 때 모차르트는 완전히 자신의 기획 작품이었는데, 그런 아들 모차르트가 자신의 말을 듣지 않았기에 격분했던 것이다. 모차르트가 빈을 선택한 것은 단순히 잘츠부르크 궁정에 대한 거부만은 아니었다. 어쩌면 자기 아버지, 즉 자기의 모든 것을 기획한 레오폴트 모차르트에 대한 결별이기도 했다. 물론 모차르트는 편지에서 '사랑하는 아버지, 어쩌고저쩌고 하면서' 끊임없이 이야기를 했지만 결국 아버지의 말대로 한 것은 하나도 없었다.

초기 빈에서의 모차르트

그렇게 모차르트는 아버지와 자신의 군주를 거부하고, 어쩌면 그에게는 마지막 승부처가 될 미지의 도시로 왔다. 모차르트는 몽상가였기 때문에 당연히 자신감이 넘쳤다. 빈에서의 처음 3년은 정말 잘나갔다. 꿈을 꾸듯이 잘나갔다. 일단 모차르트의 이름이 유명하니까 많은 귀족 집안에서 자기 자녀들의 레슨을 그에게 의뢰했고, 작품도 위촉했다.

모차르트가 내심 꿈꾸었던 것은 독립된 자유예술가로서 살아가는 것이었다. 그렇게 살기 위해선 자기의 작품만으로 먹고살 수 있어야 했다. 그 당시 빈에는 이른바 콘서트홀 문화, 즉 시민들이 티켓을 끊고 연주를 보는 '공개 연주회' 문화라는 게 없었다. 대신 '예약 연주회' 문화가 있어서 "내가 아무 날 신곡을 발표하오니, 지금부터 돈을 얼마 내고 오실 분의 예약을 받겠습니다"라는 연주회 시스템이 있었다. 이 예약 연주회가 엄청난 성공을 거두었다. 그래서 모차르트는 자기 아버지한테 보내는 편지에, "벌써 100명 들어왔고요. 30명이 곧 더 들어올 거예요. 그런데 너무 밀려서 작품 쓸 시간이 없어요" 등등 자신의 성공 소식을 알리기에 바빴다. 그렇게 빈에 정착한 다음해인 1782년에는 드디어 오스트리아의 요제프 2세가 오페라 작품을 의뢰한다.

오스트리아의 황제가 오페라를 의뢰한다는 것은 그 당시 정말 최고의 제안이었다. 그래서 그는 《후궁으로부터의 도주 K.384》Die Entführung aus dem Serail K.384[88]라는 작품을 썼다. 어쩌면 그의 첫 번째 걸작 오페라가

[88] 1781년 빈에 정착한 모차르트가 빈 극장에서 최초로 무대에 올린 오페라. 1500년대의 터키를 시대 배경으로 당시 유행했던 터키 스타일을 무대에 도입했다. 총 3막으로 구성되었는데 줄거리는 이렇다. 제1막이 시작되면 스페인에서 온 젊은 귀족 벨몬테가 셀림의 저택 앞을 두리번거리고 있다. 셀림은 터키의 파샤 Pasha(주지사)로, 벨몬테의 아름다운 여자 친구 콘스탄체와 콘스탄체의 하녀 블론드헨, 벨몬테의 하인 페드

될 이 작품은, 그러나 그 당시의 빈 궁정이 원하는 스타일이 아니었다. 요제프 2세는 그 오페라의 초연을 보고는 이렇게 딱 한 줄로 표현했다.

"친애하는 모차르트여, 그대의 작품에는 음이 너무 많은 것 같소."

영화 〈아마데우스〉에서는 "하지만 저의 음들은 필요한 부분에만 썼습니다"라고 모차르트가 대꾸한다. 하지만 실제로는 한 마디도 못했을 것이다. 요제프 2세의 유명한 이 말은 "모차르트 당신의 오페라는 너무 복잡하다"는 뜻이었다. 드라마가 진행되거나 어떤 사람의 성격을 나타낼 때는 연극적으로 친절하게 설명해주어야 했는데, 모차르트는 이 모든 것을 전부 음악으로 도배를 해버렸다. 그래서 이 작품에 출연했던 주연 여자 소프라노는 연습할 때부터 "너무 어려워요! 오케스트라 소리가 너무 커서 내 목소리가 안 들리잖아요!"라고 계속해서 항의를 했다. 그러나 모차르트에게 당연히 노래 가사는 중요한 것이 아니었다. 모차르트의 천재성은 오페라의 역사에서 어떤 하나를 바꾸었기 때문이다. 이 한 마디로 모차르트의 오페라의 사상이 정리된다.

"어떤 순간에도 음악이 흐르게 하라."

릴로까지 납치해갔다. 하렘의 관리자 오스민은 블론드헨에게 마음을 빼앗긴다. 페드릴로 역시 블론드헨을 사랑하지만 잡혀온 처지라 속만 끓이고 있다. 잡혀온 페드릴로는 정원사로 일한다. 오스민은 경쟁자 페드릴로를 괜한 트집을 잡아 못살게 군다. 벨몬테가 드디어 페드릴로를 비밀리에 만난다. 페드릴로가 셀림이 콘스탄체와 항상 함께 다녀 접근하기 어렵다고 말하자, 벨몬테는 사랑하는 콘스탄체를 속히 구출하고 싶은 심정이다. 셀림과 콘스탄체가 배를 타고 들어오자 사람들은 두 사람을 보고 환상적인 한 쌍이라면서 환호한다. 이 모습을 본 벨몬테는 속이 상하지만 달리 방법이 없다. 이때 벨몬테가 부르는 〈오, 얼마나 고통스럽고 얼마나 불타는가〉는 콘스탄체에게 접근조차 하지 못하는 안타까운 심정을 잘 표현한 곡이다. 궁으로 들어가는 것이 시급하다고 생각한 벨몬테는 페드릴로의 도움을 받아 촉망 받는 건축가라고 속여 궁으로 들어간다. 제2막에서는 하녀 블론드헨이 귀찮게 쫓아다니는 오스민에게 제발 그만 따라다니라고 핀잔을 준다. 콘스탄체도 셀림에게 제발 혼자 있게 해달라고 부탁한다. 셀림은 콘스탄체와 함께 있을 수 없는 괴로운 심정을 노래한다. 드디어 벨몬테가 콘스탄체를 만난다. 페드릴로는 네 사람을 탈출시킬 계획을 세운다. 탈출할 생각으로 잠을 이루지 못하는 이들의 4중창이 재미있고 아름답다. 1단계 작전은 페드릴로가 오스민에게 술을 잔뜩 먹여 녹초로 만드는 것이다. 2단계, 3단계. 작전이 계획대로 착착 진행된다. 드디어 제3막이 되면 한밤중에 페드릴로가 궁전 담에 사다리를 놓고 탈출하려다가 경비병에게 붙잡히고 만다. 벨몬테와 콘스탄체도 붙잡힌다. 술에서 깨어난 오스민이 화가 치밀어 경비병을 모두 동원해 붙잡은 것이다. 셀림 앞에 끌려온 콘스탄체가 제발 풀어달라고 간청한다. 벨몬테는 아버지에게 말해 얼마든 돈을 줄 테니 석방시켜달라고 말하지만, 벨몬테의 아버지와 셀림은 오랜 원수지간이다. 죽음을 피할 수 없는 두 사람은 〈이 무슨 운명인가〉를 부른다. 그런데 다행히도 파샤의 마음이 움직여서 결국 모두를 풀어주라고 명령한다.

그는 오페라를 극이 아니라 음악으로 봤다. 그리고 캐릭터를 설명하든, 사건을 설명하든, 그 모든 것이 음악으로 다 설명될 수 있어야 한다고 믿었다. 그는 살리에리를 비롯한 당대의 수많은 오페라 작곡가들보다 이미 몇십 년을 앞서 있었다. 그러나 글루크나 살리에리 같은 당대의 오페라 작곡가들에게 익숙해져 있던 빈의 귀족층들이 보기에는 뭐가 '확!' 지나갔는데, '뭐가 지나갔지?' 하고 되물어야 하는 것이었다. 무대에서 공연하는 가수는 가수대로 '무대에선 내가 주인공인데, 왜 나 말고 딴 소리가 이렇게 많은 거야?' 이렇게 된 것이다. 그 이후 처음 3년 동안 빈에서 거두었던 성공들이 왠지 점점 불길해지기 시작했다. 이후 1786년 초연한 《피가로의 결혼 K.492》와 1787년 초연한 《돈 조반니 K.527》 역시 불길하기는 마찬가지였다.

모차르트의 몰락

프랑스대혁명이 일어나는 1789년, 즉 죽기 2년 전에 모차르트는 처절하게 패배한다. 간신히 잡은 예약 연주회에 예약을 한 사람은 단 한 명이었다. 예약자는 그의 오랜 지지자였던 판 슈비텐 남작이었다. 결국 이 예약 연주회는 무산된다. 이제 빈에서 그의 지지자는 모두 사라졌다.

그 바로 전 해인 1788년에 그는 위대한 최후의 세 개의 걸작 교향곡인 《교향곡 제39번 E플랫장조 K.543》Symphony No.39 in Eb major, K.543[89], 《교향곡 제40번 G단조 K.550》Symphony No.40 in g minor, K.550[90], 《교향곡 제41번 C장조 「주피터」 K.551》Symphony No.41 "Jupiter" K.551[91] 을 쓴다. 이 작품들은 단 6주 만에 만든 것이다. 그런데 각각 하나하나가 정말로 위대한 이 세 개의 작품은 모차르트가 살아 있는 동안에는 단 한 번도 연주되지 않았다. 초연조차도 못하고, 그냥 땅에 묻힌다. 이미 1789년, 모차르트는 빈에서 거의 존재감이 없는 수준이 된다.

[89] 따뜻하고 쾌활하고 행복에 차 있으며 삶의 즐거움을 노래하고 있는 교향곡이다. 제40번, 제41번과 함께 모차르트의 후기 3대 교향곡이라고 한다.

[90] 1788년 7월 15일부터 7월 25일까지 10일 만에 완성한 곡. 모차르트가 천재 작곡가임을 증명하는 곡이기도 하다. 베토벤과 슈베르트와 멘델스존도 이 교향곡에 대해 최대의 찬사를 아끼지 않았다. 서양음악사에서 교향곡이 차지하는 의미가 무엇인지를 생각하

며 찾아서 꼭 들어보자. 추천하는 영상은 아르농쿠르 Nikolaus Harnoncourt가 지휘하는 연주다. http://www.youtube.com/watch?v=2HbMzu1aQW8

[91] 그리스 신화 속 신들의 제왕인 '주피터'에서 이름을 따온 곡으로 웅장하고 장대한 규모를 자랑한다. 모차르트의 마지막 교향곡으로 알려져 있다.

이때도 모차르트는 끊임없이 편지를 쓴다. 《교향곡 제40번 G단조 K.550》의 마지막 부분을 쓰던 날도 미카엘 푸흐베르크라는 유대계 친구에게 편지를 쓴다. 푸흐베르크는 어떤 돈 많은 미망인과 결혼을 했는데 그녀가 일찍 죽는 바람에 엄청난 부자가 된 사람으로 모차르트 최후의 3년 동안 끊임없이 돈을 빌려주었다. 푸흐베르크는 다른 사람에게 돈을 빌려줄 때는 절대로 관대하지 않았지만, 모차르트에게는 빌려줘봐야 다시 돌아오지 않을 것을 알면서도 끊임없이 돈을 빌려주었다. 모차르트는 돈을 빌리는 방식이 독특했다. 꼭 편지를 썼다. 이들은 매일 밤이면 서로 보는 사이인데도 편지를 먼저 썼다.

"친애하는 친구여, 당신이 엊그저께 빌려준 돈에 고맙다는 말을 하기도 전에 다시 미안하다는 말을 해야겠네."

이렇게 편지를 써서, 다른 사람을 통해서 보내면 다음 날 아침에 편지가 갔다. 그러면 이 푸흐베르크는 그 돈을 직접 건네지 않고, 누군가를 통해서 모차르트에게 돈을 보냈다. 그리고 그날 저녁에는 어디선가 또 둘이 만났다. 이 푸흐베르크는 모차르트가 죽고 난 이듬해인 1792년에 돈을 주고 귀족이 된다. 그리고 25년간을 더 살다가 죽는데, 죽을 때는 거지가 되었다.

처음에 모차르트가 빈에 왔을 때, 모차르트와 비슷한 또래로 한결같이 모차르트를 지지했던 친구들이 있었다. 성공할 거라고 북돋아주었던 귀족들도 있었다. 그러나 그들은 어느덧 모두 다 사라져버렸다. 공교롭게도 모차르트를 지지해주던 친구들은 모두 모차르트보다 먼저 죽거나 비슷한 시기에 죽었다. 바리신이라는 정말 괜찮은 의사가 있었다. 그는 1785년에 모차르트가 큰 병에 걸려서 죽을 뻔 했을 때 두 번이나 살려준 사람이었다. 그는 《돈 조반니 K.527》이 초연되기 전날 죽는다. 모차르트와 같은 또래인 부흐발트 백작도 모차르트가 죽기 전에 죽었다. 폰 자켓 남작도 모차르트보다 훨씬 전에 죽었다. 당시에는 모차르트만 요절한 게 아니었다. 모차르트는 자신의 적극적인 동지이자 후원자인 우군들이 한 명씩 한 명씩 사라져가는 것을 보면서 상심이 컸을 듯하다.

모차르트의 가장 적극적인 동지이자 후원자들은 모두 '프리메이

슨'Freemason[92] 이었다. 모차르트 역시 프리메이슨에서 활동했다. 모차르트를 프리메이슨으로 인도한 사람은 푸흐베르크였다. 프리메이슨은 성당 기사단이 원조인데, 요제프 2세 치하에서는 프리메이슨에 대한 탄압이 없었다. "사고만 치지 말고, 알아서 활동해"라는 입장이었다. 물론 요제프 2세가 죽고 난 뒤, 레오폴드 2세 체제로 가면 비밀경찰들이 프리메이슨을 처형하고 탄압했다.

모차르트가 프리메이슨이어서 진보적이라는 이야기가 있지만 그것은 사실이 아니다. 모차르트가 활동했을 무렵 프리메이슨은 "우리 조직은 비밀결사 조직이지만, 유명한 사람들을 조직원으로 가입시키자"라는 분위기가 있었다. 그래서 당대의 철학가, 작가, 예술가들을 포섭했다. 괴테도 이때 포섭되었다. 하지만 모차르트가 프리메이슨의 핵심적인 조직원은 아니었다. 프리메이슨은 1계급부터 33계급까지 있었다. 당시 포섭된 유명인인 괴테나 모차르트는 모두 33계급이었다. 모차르트가 프리메이슨이었다는 사실로 그를 굉장히 진보적인 사람이라고 해석하기보다는 그들의 사상에 동조하는 유명인사 celebrity 정도로 생각하는 것이 맞겠다. 다시 말해 프리메이슨이라는 진보적인 사고를 가진 사람들에게 동조하는 사람 정도였던 것이다.

빈에서의 모차르트는 결국 실패했다. 그가 죽기 전 마지막 3년 동안 의뢰받은 것은 귀족들의 가장 무도회에서 쓰는 배경음악 같은 작품뿐이었다. 모차르트의 부인인 콘스탄체마저도 그런 남편에 대해서 굉장히 실망한다. 그 실패는 모차르트에게는 가부장의 상징이었던 아버지 레오폴

[92] 18세기 초 영국에서 시작된 세계시민주의적·인도주의적 우애를 목적으로 하는 단체. 비밀단체의 성격을 띠었다. '로지'(작은 집)라는 집회를 단위로 구성되어 있던 중세의 석공石工(메이슨mason) 길드에서 비롯되었다. 1717년 런던에서 몇 개의 로지가 대大로지를 형성한 것이 그 시초이다. 18세기 중엽 전 영국으로 확산되었을 뿐만 아니라 유럽 각국과 미국까지 퍼졌는데, 지식인·중산층 프로테스탄트들을 많이 가담했다. 계몽주의 사조에 호응하여 세계시민주의적인 의식과 함께 자유주의·개인주의·합리주의적 입장을 취했다. 그리스도교 조직은 아니지만 도덕성과 박애정신 및 준법을 강조하는 등 종교적 요소를 포함하고 있다. 그 때문에 기존의 종교 조직들, 특히 가톨릭교회와 가톨릭을 옹호하는 정부로부터 탄압을 받아, 비밀결사적인 성격을 띠게 되었다. 프랑스대혁명이나 19세기 여러 정치적 사건과 연루되기도 했지만 이야기가 과장된 측면이 있다. 20세기에는 정치와의 연관성이 거의 없어졌고, 국가 또는 지역 단위의 대로지 밑에 몇 개의 로지를 두는 식의 회원 상호간의 우호와 정신 함양 및 타인에 대한 자선·박애 사업을 촉진하는 세계동포주의적·인도주의적인 단체를 표방한다. 그러나 일부 지부에서는 유대인과 가톨릭교 및 유색인종을 기피하는 편견을 갖고 있기도 하다. 절대자의 존재와 영혼의 불멸을 믿는 성인 남자에게만 가입이 허용되며, 박애사업과 회원들 간의 우호를 증진한다. 영국의 조직들은 회원들이 다른 어떤 오락단체나 유사 조직에 가입하는 것을 금지하고 이를 어길 경우에 회원 자격을 박탈한다. 조지 워싱턴, 모차르트, 철학자 몽테스키외 등 많은 인물들이 프리메이슨의 회원으로 활동했다고 알려져 있다.

트 모차르트와 계급적 억압의 상징과도 같았던 콜로레도 대주교로부터의 탈출, 즉 가부장과 봉건영주의 지배로부터의 탈출 역시 실패로 끝났음을 의미한다.

빈 사회는 그에게 '너무 많은 음'이라는 낙인을 찍었다. 모차르트 본인은 당대의 주류적 감수성에 부응해서 모두가 자기를 이해할 것이라고 생각했지만 그들은 그를 받아들이지 않았다. 그것은 단순히 철학적이고 이념적인 문제가 아니었다. 모차르트의 텍스트는 자신이 그토록 소망했던 당대의 주류 질서로부터 인정을 받고 존경을 얻기에는 너무 엉뚱한 방향으로 가 있었다.

자유예술가라는 꿈의 이율배반

모차르트는 빈에서 자유예술가로서의 꿈을 가졌고, 첫 3년은 성공하는 듯했다. 그러나 자유예술가를 꿈꾸었던 모차르트는 이율배반적이었다. 모차르트는 자신을 억압하는 귀족 사회를 부정하지 않았다. 그는 그 귀족들이 자신을 동등하게 대우해주기를 바랐다. '나는 이렇게 천재야. 내가 비록 귀족은 아니지만 나 정도의 재능을 가졌으면 당신들과 동등하게 대우를 해줘도 충분하지 않아?'라는 마음이었던 듯하다.

그러나 그는 교황이 자기에게 '폰'이라는 기사 작위를 분명히 내려주었음에도 불구하고 그것을 빈에서는 굳이 사용하지 않았다. 살리에리 전에 빈의 궁정 악장이었던 글루크는 모차르트보다 낮은 작위를 받았지만 어딜 가도 '폰 글루크'라고 밝히면서 그 작위를 20년 동안 잘 써먹었다. 그런데 모차르트는 교황이 직접 하사한 그 작위를 평생 단 한 번도 쓰지 않았다.

모차르트더러 이율배반적이라고 한 것은 바로 그의 이런 점 때문이다. 폰이라는 작위도 굳이 쓰지 않고, 귀족들의 면전에 그들을 조롱하는 내용의 오페라를 발표할 정도였으면 차라리 그 질서를 부정하고 프라하로 가버리든지, 그게 아니었으면 그 질서에 적응하기 위해 최소한 귀족들이 자기로 하여금 모욕감은 느끼지 않도록 사회적인 사교술을 갖추든지 했어야 했다. 하지만 그는 어느 것도 아니었다.

그는 레슨, 예약 연주회, 악보 인쇄를 통해서 최소한의 경제적 기반을 삼으려고 했지만, 그것은 빈 같은 변덕이 심한 도시에서는 망상에 불과했

다. 빈이라는 도시의 특성에 스스로를 맞추지 않는 한, 어떤 누구도 빈에서 생존할 수 없었다. 그것이 바로 빈이라는 도시의 잔인함이었다.

피아노에 강한 모차르트

모차르트의 가장 강력하고 가장 근원적인 무기는 피아노였다. 이것은 베토벤도 마찬가지다. 〈피아노 협주곡 제19번 F장조 K. 459〉Concerto for Piano and Orchestra No. 19 in F major, K. 459[93]와 〈피아노 협주곡 제20번 D단조 K. 466〉Concerto for Piano and Orchestra No. 20 in D minor, K. 466[94] 두 작품은 그나마 모차르트가 빈에서 제일 잘나가던 1784년 12월에서 1785년 2월까지 3개월 만에 쓰여진 작품들이다. 그런데 이 두 곡은 같은 사람이 3개월 사이에 연달아 작곡한 것인데, 마치 다른 사람이 쓴 작품 같다. 단순히 장조와 단조의 차이가 아니다. 모차르트는 공식적으로는 27개의 피아노 협주곡을 썼는데, 그중 단조로 쓰여진 곡은 〈피아노 협주곡 제20번 D단조 K. 466〉과 〈피아노 협주곡 제24번 C단조 K.491〉Concerto for Piano and Orchestra in C minor, K. 491[95] 딱 두 곡이다. 그리고 모차르트가 쓴 41개의 교향곡 중에서 단조로 쓰여진 교향곡도 〈교향곡 제25번 G단조 K. 183〉Symphony No. 25 in G major, K. 183[96]과 《교향곡 제40번 G단조 K.550》 딱 두 곡이다. 모차르트가 단조를 싫어하고, 유난히 장조를 좋아해서 그런 것은 아닐 것이다. 그 당시 궁정 사회의 귀족들이 유쾌하고 경쾌한 밝은 장조를 좋아해서 그랬을 것이다. 귀족들은 '단조의 음악은 왠지 우울해. 내가 왜 내 돈 주고 우울한 노래를 들어야 해?' 했을지도 모르겠다.

[93] 1784년 모차르트가 당시 생활고에 쫓겨 생활비를 벌기 위해 개최한 예약 연주회용으로 만든 곡이었다. 이후 여러 작품과 비교하면 조금 떨어지지만 이들 작품을 발판으로 이후 작품은 놀라울 만큼 비약한다. 또 이 협주곡은 1784년에 만들어진 5개 협주곡의 장점을 한데 합친 듯한 요소가 있어서 6개 중의 가장 뛰어난 작품이다.

[94] 1785년 2월 10일에 완성하여, 그 다음 날 11일 모차르트 자신이 피아노를 맡아 예약 연주회에서 초연했다. 예약 연주회에 겨우 시간을 맞추어 만들어서, 그날 밤은 연습할 시간도 없었다고 한다. 가장 뛰어난 피아노 협주곡으로 꼽힌다.

[95] 1786년에 작곡되었으며, 모차르트 자신이 예약 연주회에서 연주·초연한 것이다. 모차르트의 단조 피아노 협주곡은 두 곡인데, 특히, 이 곡은 가극 《피가로의 결혼 K.492》를 쓰기 20일 전쯤에 만들어져, 내용이 전혀 다른 곡을 거의 동시에 만들었다는 점이 놀랍다.

[96] 19세기만 해도 이 곡은 모차르트의 피아노 협주곡 중에서 가장 인기가 없었다. 하지만 20세기 들어 재평가를 받게 된 후, 지금은 그의 대표 작품으로 연주되고 있다.

3개월 만에 연달아 작곡한 이 두 곡의 피아노 협주곡의 차이는 단순히 장조냐 단조냐가 아니다. 언젠가 광고 카피라이터들을 대상으로 강의했을 때의 일이다. 사전에 아무런 설명도 하지 않고, 이 두 곡을 현장에서 들려준 후 어떻게 느껴지냐고 바로 물어봤다. 그랬더니 한 젊은 친구가 번쩍 손을 들고는 카피라이터답게 이렇게 대답했다.

"〈피아노 협주곡 제19번 F장조 K.459〉는 뭔가 통장에 입금을 기다리는 음악 같고, 〈피아노 협주곡 제20번 D단조 K.466〉은 입금을 포기한 음악 같습니다."

정말 창조적인 해석이었다. 정말 〈피아노 협주곡 제19번 F장조 K.459〉는 그때의 고객들에게 "원하는 게 이거지? 그런데 이런 거 내가 제일 잘해!"라고 말하는 음악이다. 그 당시 빈에만 직업적인 피아니스트가 300명이 넘었다. 그리고 피아노를 배우는 학생이 6,000명이었다. 우리는 지금 모차르트만을 기억하고, 영화 〈아마데우스〉 때문에 살리에리까지는 기억하게 되었지만, 생각해보자. 그 당시 빈의 음악 시장에는 얼마나 많은 경쟁자들이 있었겠는가. 그런 의미에서 〈피아노 협주곡 제19번 F장조 K.459〉는 '당신들이 원하는 그런 시장에서는 내가 최고야!' 하는 것을 증명하고자 했던 작품이다.

그런데 뒤이어 작곡한 〈피아노 협주곡 제20번 D단조 K.466〉은 예약 연주회도 잡히지 않았고, 어떤 귀족도 위촉하지 않았던 오로지 모차르트 자기 자신을 위해 쓴 작품이었다. 자기 자신을 위해 자기 내면의 고통을 표현하면서 쓴 곡이었던 것이다.

그때가 그나마 모차르트 인생에서 제일 좋았던 정점의 나날이었다. 물론 그가 죽고 난 다음에 그의 인생 전체를 두고 비교해보니 그렇다는 말이고, 그 당시 모차르트 자신에게는 너무나 불만족스러운 나날이었을 것이다. 그렇지만 이미 그때 그는 예감하고 있었던 것이다. 박노해 식으로 표현하면, '아 이러다간 오래 못 가지'[97], 다시 말해, '내가 이 생활을 얼

[97] 1984년 9월 25일, 도서출판 풀빛에서 풀빛판화시선 5호로 펴낸, 1980년대 노동문학을 대표하는 시집 박노해 시인의 첫 시집 『노동의 새벽』 중 「노동의 새벽」에 나오는 구절이다.

마나 더 버틸 수 있을까?'라고 생각하고 있었던 것이다. 〈피아노 협주곡 제20번 D단조 K.466〉은 빈에서 한 번도 연주되지 못했다. 그런데 놀라운 역설은 모차르트의 피아노 협주곡 27개 중에 지금 가장 전 세계에서 많이 연주되는 작품이 바로 〈피아노 협주곡 제20번 D단조 K.466〉이라는 사실이다. 물론 〈피아노 협주곡 제19번 F장조 K.459〉도 많이 연주되기는 한다. 하지만 〈피아노 협주곡 제20번 D단조 K.466〉은 진정으로 피아노 협주곡의 위대한 예술의 시대를 알리는 첫 번째 곡이었다. 그는 진정으로 자기 속에서 우러나는, 누구의 주문이 아닌 자기 스스로 원하는 곡을 쓰고 싶어 했다. 그러나 그렇게 쓴 그의 곡을 들어줄 사람은 그가 살던 빈에는 존재하지 않았다.

쓸쓸한 모차르트

모차르트의 말년은 쓸쓸했다. 모차르트는 평생 한 여인의 사랑을 절실히 원했는지도 모른다. 첫사랑은 자기 부인의 언니인 소프라노 알로이지아 베버Aloysia Weber였다. 그녀는 《마탄의 사수》Der Freischütz[98]를 쓴 카를 마리아 폰 베버Carl Maria von Weber(1786~1826)[99]와 5촌간이었다. 그런데 소프라노였던 알로이지아 베버는 머리가 빨리 돌아가는 여자였다. '모차르트가 재능은 있지만, 그리 잘살 것 같지는 않아'라고 생각했는지, 돈 많은 남자랑 결혼한다. 모차르트의 첫사랑은 실패했다. 그는 첫사랑의 대상이었

[98] 독일 낭만주의의 선구자인 베버의 대표적인 오페라. 전 3막. 독일의 옛 전설을 바탕으로 한 F. 킨트의 대본에 의한 것으로 1821년 6월 베를린에서 초연되었다. 줄거리는 이렇다. 산림보호관의 딸 아가테를 사랑하는 사냥꾼 막스는 사격대회에서 우승해야만 그녀와 결혼을 할 수 있다. 그는 나쁜 친구 카스파르의 사주를 받아 악마에게 혼을 팔고 마탄을 입수하기로 한다. 마탄을 입수한 막스는 사격대회에서 좋은 성적을 올리지만 카스파르의 음모로 7발 중 최후의 1발은 아가테에게 명중하게 되어 있었다. 그러나 은자隱者의 출현으로 아가테는 위기를 모면하고 그 탄환은 카스파르에게 명중한다. 막스는 모든 것을 고백하고 은자의 도움으로 죄를 용서받는다.

[99] 독일의 낭만파 작곡가. 홀슈타인 주의 오이틴 출생. 어려서 부친에게 초보적인 음악 교육을 받은 후, 하이든에게 사사했다. 18세 때 브레슬라우 오페라극장의 악장이 되었으나 2년 후 사직하고 유럽 각지를 돌아

다녔으며 방랑 생활 중에도 오페라를 비롯해 각종 작품을 썼다. 1813년 프라하의 오페라극장 지휘자가 되어 겨우 방랑 생활은 끝났지만 1817년에 또다시 드레스덴으로 옮겼다. 이 무렵부터 낭만파 음악가로서 그의 활동은 더욱 활발해졌으며, 유명한 《마탄의 사수》의 작곡에 착수해 1820년에 완성한 후 이듬해 6월에 베를린에서 초연했다. 이 오페라의 대성공에 힘입어 다시 《오이리안테》Euryanthe(1823)를 작곡했으나, 이 무렵부터 결핵도 심해지고 생계까지 어려워졌다. 런던의 유명한 코벤트 가든 극장으로부터 신작 오페라 작곡을 의뢰받아 《오베론》Oberon을 작곡했으며, 런던으로 가서 이 오페라를 초연한 후, 그곳에서 사망했다. 그에게는 기악곡도 많지만 그의 바탕은 오페라였다. 모차르트와 베토벤의 전통을 계승하여, 독일 오페라의 새로운 낭만파적인 단계를 개척했다. 작품으로 피아노와 관현악을 위한 〈콘체르트슈튀크〉Konzertstück 이외에도 대중적인 것으로 〈무도에의 권유〉Aufforderung zum Tanz가 특히 유명하다.

던 알로이지아 베버의 여동생인 콘스탄체 베버Constanze Weber와 결혼한다. 알로이지아든 콘스탄체든 여인의 사랑이 그에게는 중요했다. 그런데 1787년부터 그 여인의 사랑도 사라진다. 아내인 콘스탄체도 지쳤던 것이다. 그리고 그가 그토록 원했던 빈 청중들의 사랑도 사라졌다. 게다가 그를 지지했던 친구들은 모두 세상을 떠나거나, 오스트리아·터키와의 전쟁터로 나가버렸다. 모든 것이 사라졌고, 모차르트는 더 이상 빈에서 버틸 수 있는 동력을 상실하게 된다. 그는 결국 쓸쓸한 인생의 최후를 빈에서 맞게 된다.

모차르트의 비극의 결정적인 원인은 무엇이었을까. 모차르트는 어릴 때부터 아버지가 자기 눈앞에서 권력자들에게 아부하는 모습을 보고 자라야 했다. 그는 그런 모습에 엄청난 혐오감을 갖고 있었다. 그는 자신의 고객인 권력자들과 적절하게 타협하지 못했다. 권력자들 입장에서 보자면 모차르트의 재능을 인정해서 후원을 한 그들은 모차르트에게 무엇을 기대할까. 바로 자신의 후원에 대한 감사, 나아가 아부였다. 후원을 받았으면 자신들 앞에 와서 "그토록 예술적 미감을 갖고 있는 것에 대하여 진심으로 감사를 드립니다"라는 태도로 기꺼이 머리를 숙여야 했다. 그런데 모차르트는 그러지 않았다. 그는 귀족들이 바라는 감사와 아부를 행하는 대신, 자신의 천재적 재능을 내세워 귀족들에게 자신을 동등하게 대해달라고 요구했다.

'아니, 왜 귀족들은 나를 그들과 같이 인정해주지 않는 거야?'

이런 그를 달가워할 귀족들이 있을 리 없었다. 어쩌면 모차르트에게 계몽주의에 대한 최소한의 인문학적 이해가 있었더라면, 자기가 원하는 것이 절대로 이 궁정 사회에서 이루어질 수 없다는 것을 너무나 간단하게 알 수 있었을 것이다. 최후의 비극은 그에게 자신의 상황을 규범화시킬 이념이 없었다는 점이다. 모차르트는 귀족 사회의 일원들이 점점 자기를 이해하지 못하고 서서히 떨어져 나가는 것을 방치했다. 귀족 중심의 사회에서 자신의 존재가 어떤 의미인지, 자신이 앞으로 어떻게 살아야 하는지에 대해 스스로를 정립할 이념의 부재야말로 모차르트의 비극의 근본 원인이었다. 그래서 모차르트의 삶은 '투쟁'이 되지 못하고 '투정'으로 그

쳤다. 베토벤과의 분기점도 여기에 있다. 그는 죽기 3년 전에서야 비로소 자신이 원하는 것이 빈에서는 절대 이루어질 수 없다는 사실을 깨닫게 되었다. 그리고 그것을 깨닫게 된 순간, 그는 더 이상 예술가로서뿐만 아니라, 한 사람의 아버지 혹은 남편으로, 심지어 한 명의 인간으로서 살 수 있는 기력을 모두 상실했다.

하이든과 모차르트

이런 모차르트에 대해서 가장 가슴 아프게 생각했던 진정한 그의 친구는 무려 스물네 살이나 많은 프란츠 요셉 하이든이었다. 하이든은 정말 끔찍이도 모차르트를 높이 평가했다. 그리고 다른 사람들에게 결코 함부로 언성을 높이는 사람이 아니었음에도 불구하고, 모차르트를 비난하는 모든 사람들 앞에서는 다른 모습을 보였다. 한 번은 모차르트의 현악 4중주곡의 화음이 이상하다는 어떤 동료 궁정 음악가의 지적 앞에서 이렇게 말했다.

"모차르트가 그렇게 썼다면, 거기에는 우리가 알 수 없는 합당한 이유가 있는 거지."

프라하는 그나마 모차르트의 인기가 살아 있던 곳이었다. 《돈 조반니 K.527》이 흥행에 성공하고 난 뒤, 이 프라하에서 당대 빈 최고의 작곡가였던 하이든에게 오페라를 요청했다. 그러나 하이든은 그 오페라 흥행 프로모터에게 정중한 편지를 쓴다. 이 편지가 명문이다.

"모차르트가 영광을 피워 올린 바로 그 도시에서 내가 그 뒤를 차지할 수는 없습니다. 그리고 나는 이 유럽의 어떤 궁정도 그를 고용하지 않은 것에 대해서 지금 이 순간에도 크게 분노하고 있습니다."

그리고 하이든은 모차르트가 죽었을 때, 정말 역사에 남는 유명한 말을 하나 더 남긴다.

"앞으로 100년 동안 모차르트와 같은 천재를 다시는 보지 못할 것이다."

모차르트 역시 하이든에 대해 지극한 경배심을 가지고 있었다. 자신의 음악이 적어도 교향곡과 현악 4중주곡에 관해서는 하이든의 음악의 바탕에 서 있었다는 것을 흔쾌히 인정했다. 그래서 하이든이 러시아 현악 4중주곡 세트를 발표했을 때, 모차르트는 그것을 모방하지 않고, 그 음악을 바탕으로 그것의 연장선상에서 다시 여섯 개의 현악 4중주곡을 작곡한다. 그리고 거기에 '하이든 세트'라는 이름을 붙여서 하이든에게 이 여섯 개의 현악 4중주곡을 존경의 뜻으로 헌정한다. 모차르트와 하이든의 우정은 서양음악사에서 가장 높이 평가될 만한 것이었다.

이렇듯 모차르트와 아름다운 우정을 쌓은 하이든은 베토벤에 대해서는 달랐다. 하이든과 베토벤은 앞에서 말한 것처럼 사이가 아주 나빴다. 성격 좋은 하이든이 웬만하면 크게 문제 삼지 않고 넘어가는 스타일이었음에도 말이다. 이 두 사람은 거의 10년 가까이 서로 이야기도 나누지 않고 지냈다. 비록 1809년 하이든이 죽는 해 봄, 하이든 최후의 걸작인 《천지창조》Die Schöpfung[100] 연주회 때 만나서 화해를 하긴 했지만 나는 그것을 형식적이었다고 생각한다.

모차르트와 베토벤

그렇다면 모차르트와 베토벤의 관계는 어땠을지 궁금해진다. 사실 이 두 사람은 딱 한 번 만났다. 베토벤이 열일곱 살 때 촌동네 본을 떠나서 처음 빈에 왔는데, 그때 만났다. 만나서 의례적으로 "열심히 해봐라"라는 격려 한마디만 하고 헤어졌다. 그리고 1792년 베토벤이 다시 빈으로 돌아왔을 때는 이미 전해에 모차르트가 죽었기 때문에 다시 만날 수 없었다. 베토벤은 사실 모차르트를 좋아하지 않았다. 특히, 모차르트의 《돈 조반니 K.527》에 대해서는 비도덕적이라는 이유로 격렬하게 비난했다. 이 지점이 바로 베토벤과 모차르트를 철학적으로 가르는 분기점이 된다.

어쩌면 어릴 때부터 신동으로 추앙받았던 모차르트 때문에 베토벤의 유년시절이 망가진 것인지도 모른다. 베토벤이 태어나기 8년 전, 모차르트가 여섯 살 때 유럽 순회공연을 위해 본에 갔었다. 그것을 베토벤의

[100] 오스트리아의 작곡가 하이든의 오라토리오. 밀턴의 『실낙원』을 리틀레가 대본화하고 고트프리트 판 슈비텐 남작이 독일어로 번역한 것을 사용하여 1798 년에 완성, 이듬해 빈에서 초연되었다. 그의 작품 중에서 고전파 오라토리오의 최고 걸작으로 꼽히고 있다.

아버지 요한 판 베토벤이 봤다고 한다. 그리고 8년 뒤 베토벤이 태어났는데, 어떡하든 자기 아들을 모차르트처럼 만들려고 엄청난 구타를 동반한 하드 트레이닝을 시켰다. 문제는 요한 판 베토벤은 레오폴트 모차르트가 아니었고, 알코올의존자였다는 것이다. 베토벤은 어릴 때부터 아버지를 증오하면서 자랐다. 심지어 아버지가 죽었다는 소식을 빈에서 듣고, 본의 선제후에게 보낸 편지에 애도의 문장이 단 한 줄도 없을 정도였다. 오히려 궁정에 있었을 때의 비리를 까발리며 아버지를 비난했다. 또한 베토벤에게는 모차르트와 같은 천재 소년의 재능이 없었다. 그래서 그는 자신이 세상으로부터 선택받지 못한 것에 대한 어마어마한 갈등과 분노 속에서 망가진 유년을 보냈다. 그래서 베토벤의 본질은 『베토벤 평전』을 쓴 박홍규의 지적처럼 '부랑아'vagabond적인 것이었다.

모차르트처럼 베토벤도 제대로 된 정규교육을 받지 못했다. 그나마 학교를 다녔던 1~2년 동안 함께했던 친구들이 기억하는 그의 모습은 "우리 반에 이상한 애가 하나 있었는데, 아주 더러웠어. 옷도 안 빨아 입어서 늘 때가 시커멓게 묻어 있었고, 가까이 가면 냄새가 났고, 피부도 검었다"라는 것이었다. 그는 또래 문화나 자신의 지역 사회에서 좀 벗어나 있는 일종의 일탈 행동군에 속하는 사람이라고 봐야 할 것 같다. 그런데 프랑스대혁명이 일어나고 2년 뒤인 1791년, 크게 뛰어난 재능을 가지고 있지 못했던 이 청년은 스물한 살 때 유명한 선언을 한다.

"앞으로 나의 음악은 가난한 자의 행복을 위해 기여해야 한다."

자기 혼자서 본에서 빈으로 떠나기 1년 전의 일이다. 모차르트와는 많이 다르다. 베토벤은 스물한 살이 되도록 제대로 된 작품 하나 발표하지 못했다. 반면에 모차르트는 다섯 살부터 작곡을 했으므로, 스물한 살 무렵에는 이미 수십 곡의 교향곡을 썼고, 수십 곡의 협주곡을 썼으며, 오페라도 10여 곡을 썼다. 이 부랑아 청년 베토벤은 긴바지를 입고 다녔다. 굉장히 중요하고 의미 있는 패션이었다. 그 당시 긴바지는 상퀼로트sans-culotte[101]

[101] '퀼로트(반바지)'를 입지 않은 사람, 곧 긴 바지를 입은 근로자'라는 뜻으로, 프랑스대혁명기의 의식을 가진 민중세력을 상징하는 말이다.

의 상징이었다. '상퀼로트'란 프랑스의 공화주의자 가운데 하층계급, 즉 '프랑스 하층민 공화주의자'를 가리키는 말로서 그들은 '퀼로트'라는 반바지를 입지 않고 긴바지를 입었다. 하이든 같은 사람들은 무릎까지 오는 반바지를 입고 다녔다. 이것은 귀족 사회의 체제를 인정하는 복장이었다. 그런데 베토벤이 긴바지를 입고 다녔던 것은 '난 하인이 아니야. 난 한 명의 시민이야!'라는 상징이었다. 모든 패션에는 이유가 있다. 그는 평생 공화주의자로 살았다.

베토벤의 콤플렉스

베토벤을 만든 것의 8할은 콤플렉스라고 생각한다. 베토벤은 어마어마한 콤플렉스에 시달렸다. 첫 번째, 그는 용모에 대한 콤플렉스가 있었다. 이것은 무척 오래간다. 베토벤은 실제로 한 번도 결혼을 못한다. 연애는 여러 번 했다고 하지만, 사실 그 하나하나를 자세히 살펴보면 연애가 아니었다. 꼭 안 될 여자한테 가서 '집적대다'가 '제풀'에 꺾여서 포기하곤 했다. 그런 패턴이 계속 반복된다. 사실 베토벤이 한 것은 연애가 아닌 해프닝일 뿐이었다. 그러한 베토벤의 행동은 자신의 용모와 귀가 먹어간다는 지병에서 온 콤플렉스에 의한 일종의 이벤트였다고 생각한다.

두 번째, 그는 나이에 대한 콤플렉스도 있었다. 베토벤은 거의 마흔 살이 될 때까지 자신의 나이를 속였다. 늘 두세 살씩 깎아서 이야기했다. 베토벤이 어릴 때 자기 아들을 신동으로 만들고 싶었던 베토벤의 아버지는 열 살이 되어도 실력이 별로 늘지 않자, "너 나가면 일곱 살이라고 해"라며 늘 실제 나이보다 어리게 말하도록 시켰다. 그래서인지 베토벤은 어릴 때부터 자신의 나이를 깎아 말했다. 예를 들면, 본의 선제후에게 보내는 첫 번째 편지에 베토벤은 이렇게 썼다.

"제가 처음으로 직접 작곡을 했습니다. 월급은 안 주셔도 좋으니까 저를 세컨드 주자로 뽑아주세요. 겨우 열한 살에 제가 이런 곡을 작곡했습니다."

베토벤은 이렇게 작곡한 곡과 함께 자신의 어린 나이를 강조하면서 편지를 썼다. 그런데 그때 그의 실제 나이는 열네 살이었다. 이렇게 어려

서부터 나이를 속이다 보니, 이 버릇이 어른이 된 뒤까지 이어졌다. 흔히 베토벤을 악성樂聖이라고 하는데, 그렇게 부르기엔 너무 유치한 행동을 했다. 그의 이런 행동은 이른바 천재에 대한 열등감에서 기인한 것으로, 어떻게든 자기 나이를 깎아서 어린 천재처럼 보이려는 콤플렉스 때문이었다.

세 번째, 그는 출생에 대한 콤플렉스가 있었다. 베토벤은 플랑드르계 독일인이었다. 요즘으로 치면 벨기에계 독일인이다. 그런데 베토벤의 혈통이 약간 부정확하다. 그의 이름이 '루트비히 판 베토벤'인데, 이 '판'은 '폰'과 다르지만, '폰'이라는 말이 귀족을 상징하는 것으로 알고 있는 사람들에게는 이름에 판이 들어가니까 '아, 이 사람은 귀족 가계구나!' 하고 착각하게 만들었다. 그래서 베토벤이 당시 프러시아 왕의 사생아라는 풍문이 죽을 때까지 떠돌았다. 그는 그런 소문으로 인해 출생에 대한 콤플렉스가 엄청나게 있었다. 매일 자신을 때리는 아버지에 대해서 '진짜 내 아버지가 맞나?' 하는 의심도 들었고, 늘 의기소침해 있는 어머니를 보고, '무슨 죄를 지었기에 늘 저렇게 의기소침해 있는 거지?' 하는 의심도 강했다. 이 출생에 대한 콤플렉스는 나중에 베토벤의 말년을 지배하게 되는, 조카 카를의 양육권을 둘러싸고 제수씨 요한나에 대해 비이성적인 적대감으로 바뀐다. 그래서 심지어 요한나에게서 자기 동생의 아들인 조카를 데려오고자 법정에서 제수씨를 창녀 취급하는 등 말도 안 되는 행동들을 한다. 이것은 오랫동안 베토벤의 뇌리를 사로잡고 있었던 출생에 대한 콤플렉스가 조카에 대한 양육권을 둘러싸고 이상하게 분출된 것이다.

사실 베토벤은 정상적인 사람이라고 보기 힘들다. 모차르트는 단지 몽상가였을 뿐이었지만, 베토벤은 진짜로 상태가 좋지 않았다. 베토벤은 자신의 신분도 속인다. 대놓고 자신이 귀족이라고 말은 하지 않지만, 다른 사람들이 "사실 본에서는 귀족이었대"라고 자신을 귀족이라고 말하면 굳이 부인하지 않고, 꽤 오랫동안 그냥 넘어갔다. 베토벤이 죽기 몇 년 전인 1824년까지 사람들은 베토벤을 귀족 혈통으로 알고 있었다. 그런데 제수씨인 요한나와 조카의 양육권을 두고 소송을 할 때 그만 밝혀지고 만다. 연유는 이렇다. 그 당시에는 귀족과 평민의 재판소가 각각 달랐다. 베토벤은 슬그머니 자신을 귀족이라고 자처하면서 귀족 재판소에서 소송을 진행한다. 그런데 요한나가 재심을 청구하면서 "사실 베토벤은

귀족이 아니다"라고 폭로를 하는 바람에 할 수 없이 평민 재판소에서 2심을 하면서 귀족이 아님이 드러나게 되었다. 그때까지 베토벤은 자신이 귀족이라고 대놓고 사기를 치지는 않았지만, 적극적으로 부인은 하지 않음으로써 은근히 귀족인 체하고 다녔을 만큼 신분에 대한 콤플렉스에 빠져 있었다. 베토벤은 욕설도 많이 했고, 폭력도 심하게 휘둘렀다. 전형적인 분노조절장애자였다. 가령, 귀족이 자신을 초청했는데 주빈석에 자기 자리를 마련해놓지 않았다고 욕을 하면서 그냥 나가버리기도 했다. 식당에서 자신에게 작은 실수를 한 웨이터를 그 자리에서 폭행했다. 이런 비사회적인 행동들은 베토벤이 갖고 있던 외모와 나이, 출생에 관한 복합적인 콤플렉스에서 기인하지 않았을까 추정한다. 어쩌면 베토벤은 정상적인 가정을 이루기 힘든 사람이었다. 그가 결혼을 안 한 것은 백번 잘한 일일지도 모른다.

베토벤의 불멸의 연인

베토벤과 관련된 일 중 제일 코미디는 '불멸의 연인 사건'이다. 베토벤은 자기 혼자 불멸의 연인을 만들어서, 그 불멸의 연인에게 편지를 썼다. 당연히 그 편지를 부치지 않았다. 그의 비서였던 쉰들러Anton Schindler가 그 편지를 남겨놓는 바람에 우리는 불멸의 연인이라는 존재를 알게 되었다. 사실 있지도 않은 불멸의 연인을 베토벤 자신이 만들어놓았는데, 그 뒤 우리는 불멸의 연인이 누구인지 퀴즈를 한다. 과연 누가 불멸의 연인이었을까.

베토벤의 불멸의 연인 후보에 수많은 여자들이 있다. 그중에는 테레제 말파티Therese Malfatti도 있다. 그녀는 베토벤의 귓병을 치료해준 의사의 딸이었다. 베토벤은 그녀에게 생애 처음이자 마지막으로 청혼을 했다. 그런데 베토벤이 청혼하는 순간, 그녀는 바로 거절했다. 하지만 그는 그것으로 인해 아무런 마음의 상처를 입지 않았다. 당연히 그럴 거라고 예상했기에 아무런 상처를 입지 않고 그냥 끝났다. 이 테레제 말파티를 제외하고, 베토벤의 여인들은 전부 다 귀족의 딸이었다. 이것은 베토벤이 절대 되지도 않을 여인에게만 마음을 두었다는 것을 방증한다.

〈불멸의 연인〉Immortal Beloved[102]이라는 영화도 나왔다. 영화 〈아마데

[102] 영국 출신의 버나드 로즈Bernard Rose 감독이 1994년에 만든 영화. 게리 올드만, 이사벨라 로셀리니, 조한나 터 스티지 등이 출연했다. 베토벤이 세상을 떠난 후 모든 것을 '영원한 연인' 앞으로 남긴다는 유언장과 그가 생전에 남긴, 부치지 않은 편지를 토대로 그가 그토록 사랑했던 연인이 누구인지를 찾는 내용이다.

우스)처럼 정말 말도 안 되는 이야기일지라도 그것을 영화화한 감독 버나드 로즈의 상상력은 진짜 놀랍다. 사실은 불멸의 연인이 자기 제수씨인 요한나라는 충격적인 주제를 설정하고 설득력 있게 드라마를 끌고 간다. 베토벤의 열광적인 추종자들에게는 모욕적이겠지만 정말 불멸의 연인이 상상과 환각의 산물이 아니라 현실이었다면 그랬을 것 같다는 개연성이 인정될 정도도. 베토벤은 자기 스스로 상상 속에서 불멸의 연인을 만들었고 실제로 그녀에게 편지를 썼다. 비록 자신이 결혼은 안 했지만, 자신의 모든 창작의 원천에는 이 불멸의 연인이 있다고 하면서 스스로 에로스적인 대상을 만들어냈던 것이다.

이런 베토벤에게도 첫사랑으로 가슴 설레던 시절이 물론 있었다. 그의 첫사랑은 바로 옆집 귀족 폰 브로이닝von Breuning 가문의 딸인 엘레오노레Eleonore였다. 베토벤은 자기보다 두 살 어렸던 그녀를 정말 좋아했지만 좋아한다는 말을 한 번도 하지 못했다. 엘레오노레가 베토벤의 첫사랑이었다는 것은 10대 때 그녀가 베토벤에게 준 조그만 메모를 그가 평생 간직했다는 사실을 통해 알 수 있다. 사실 그 메모에는 연정이 담기지 않은, 그 무렵 소녀들이 보내는 뻔한 말들이 적혀 있었다. 어느 누구한테 주어도 상관없는 그런 메모였지만, 베토벤은 그 메모를 죽을 때까지 평생 지갑 속에 소중히 간직했다. 그러나 엘레오노레는 베토벤의 절친한 친구인 베글러Wegler와 결혼까지 했다. 베토벤은 제대로 마음을 표현해보지도 못하고 자기 혼자서 속으로만 좋아하다가 한 발짝도 다가가지 못하고 스스로 먼저 정리한 후 자기 친구와 좋아하는 상대의 결혼을 축하해주면서 그냥 넘어갔다. 게다가 그녀의 친정인 폰 브로이닝 가문과는 평생을 함께 간다. 엘레오노레와 그녀의 남편인 베글러는 베토벤의 마지막 임종과 장례를 모두 치러줬을 뿐만 아니라 베글러는 베토벤의 유산 정리까지 해줬다. 베글러는 베토벤이 죽은 그 다음 해에 세상을 떠난다.

베토벤과 가계부, 그리고 베토벤의 깃발

베토벤은 돈에 대해서 처절하게 집착했다. 돈에 관한 한 정말 악착같았다. 그의 돈을 떼어먹기는 불가능했다. 그는 비록 큰돈은 못 벌었지만 이 당시에 이미 투자라는 것도 할 줄 알았다. 주식 같은 것에 투자를 해서 어떻든 돈을 조금이라도 더 벌려고 했던 것이다.

베토벤은 정규교육을 제대로 받지 못해서 덧셈과 뺄셈도 제대로 하지 못했다. 그런데도 평생 가계부를 썼다. 기자 출신인 고규홍이 음악가들의 경제 생활을 모아 펴낸 『베토벤의 가계부』라는 책을 보면 "오늘 산 송어 두 마리 얼마 등등" 이런 걸 다 빼곡히 적어놓았고, "하녀를 해고하다. 새로 온 하녀가 너무 많이 먹는다"라는 내용도 들어 있다.

또한 그는 근면하고 성실했다. 그런 점에서 바흐와 비슷했다. 해가 뜰 때 일어나서 점심때까지 작곡을 했다. 그리고 점심을 먹고 쉬고 산책을 했다. 그리고 저녁을 먹고 술을 마시면서 놀았다. 그러다가 '필'이 좀 오면 10시에 집에 와서 네 시간 정도 작곡을 했다. 평생을 그렇게 살았다. 물론 베토벤도 살면서 생계가 위험한 적도 있었지만 모차르트처럼 자기의 삶을 파괴할 정도로 생계가 위험해진 적은 한 번도 없었다. 그리고 그는 서른 살이 될 때부터 이미 활성화된 음악 출판 시장 덕분에 많은 인세를 벌게 되었다. 그래서 그는 1801년 고향 친구인 베글러에게 보낸 편지에 "내가 요구하면 그들은 지불하지"라고 은근히 자랑을 했다.

"나는 깃발이 없으면 나아갈 수 없다."

베토벤의 근면하고 성실한 성격과 관련된 유명한 말이다. 이 말은 베토벤이 제일 좋아했던 시인 실러Johann Cristoph Friedrich von Schiller(1759~1805)[103]의 『군도』Die Räuber[104]에 나오는 것인데, 실러는 이 말을 폼 나게 썼다. 하지만 베토벤은 재미있는 방식으로 이 말을 자신에게 대입했다. 베토벤에게 있어서 깃발이란 자신의 노트를 가리킨다. 그는 늘 노트를 가지고 다녔다. 그 노트에 꼼꼼하게 가계부도 적고, 술 마시고 밥을 먹는 중에, 산책할 때도, 악상樂想이 떠오르면 거기에 일일이 악보를 기록했다. 그것을 가지고 몇 번이고 고쳐 쓰고 고쳐 써서 작품을 만들었다.

[103] 독일의 시인이며 극작가, 미학 사상가. 칸트 철학을 연구하고 그의 미학·윤리학을 발전시켜, 괴테와 함께 고전주의 예술 이론을 세웠다. 『군도』(1781), 『음모와 사랑』Kabale und Liebe(1784) 등을 저술했다.

[104] 실러의 처녀작인 5막 15장의 희곡. '형제의 반목'이라는 모티프를 이용하여 자유와 반항을 설득력 있게 묘사한 작품이다. 1781년 발표, 다음 해 만하임 극장에서 초연했을 당시 파격적이고 급진적인 내용으로 센세이션을 일으켰다. 정치적 억압과 폭정에 대항하여 반란의 깃발을 높이 들면서 '자유'의 이념을 선포한 이 작품은 초연 이후 독일 각지에서 무대에 올랐으며, 1792년에는 파리에서도 상연되어 대성공을 거두었고, 이 성공으로 실러는 프랑스대혁명 정부에 의해 프랑스 명예시민으로 추대되기도 했다.

악상이 떠오르면 악보를 노트에 기록하고, 그것을 몇 번이고 고쳐 쓰고 고쳐 써서 작품을 만드는 것. 이것이 베토벤의 창작 스타일이었다. 빈에 오기 전, 10대 말의 소년 베토벤은 그의 작품 번호에도 들어가지 않은 노래를 하나 만든다. 〈자유인〉Der freie Mann이라는 가곡이다. 사실 가곡이라고 부르기도 이상할 정도로 이 노래의 가사는 굉장히 계몽주의적이다. 간단히 말해서, "자유인은 입고 있는 옷으로 사람을 판단하지 않는 자를 말한다"가 이 노래의 주제다. 지금으로 치면 운동권 노래다. 베토벤의 작품 번호에도 들어가지 않고, 그 자체로는 예술적으로 그리 뛰어나다고는 말할 수 없지만, 베토벤의 창작법을 이해하기 위해서는 중요한 곡이다. 왜냐하면 소년 베토벤의 〈자유인〉의 멜로디 가운데 많은 요소들이 나중에 《교향곡 제5번 「운명」 C단조 Op. 67》Symphony No. 5 "Schicksal" in C minor, Op. 67[105]의 제4악장 〈알레그로 프레스토〉Allegro presto에 드러나 있기 때문이다.

군이 비교하자면 베토벤은 모차르트와 창작 방법론이 달랐다. 모차르트는 악보를 쓰려는 순간, 이미 머릿속에 작곡이 다 되어 있었다. 그러니까 오페라 《돈 조반니 K. 527》의 서곡을 하룻밤 만에, 전 악기가 나와 있는 풀 스코어full score[106]를 쓸 수 있었던 것이다. 모차르트는 오페라 《이도메네오》를 3주 만에 완성했다. 모차르트는 사람이 아니라 기계machine였다. 그러나 베토벤은 기계가 아니었다. 그는 떠오른 악상을 고치고 고쳐가며 완성시켜 나갔다. 소년 시절 작곡한 〈자유인〉이 《교향곡 제5번 「운명」 C단조 Op. 67》에 다시 등장하기까지 그는 그렇게 고치고 고치는 과정을 수도 없이 반복했을 것이다.

깃발이 없으면 나아갈 수 없다는 말은 매일 그렇게 노트에 가계부를 적지 않거나, 악보를 그리지 않으면, 생활인으로서, 음악가로서 살아갈 수 없다는 뜻이기도 하다. 근면과 성실의 표상다운 말이다. 어쩌면 그런 그였기에 퇴행과 타락을 먹고 사는 도시인 빈에서 혼자 버티며 살아남을 수 있었던 것일지도 모른다. 그런 점에서 볼 때 그는 경제적 공화주의자

[105] 1805년경에 작곡을 시작하여 1808년에 완성, 1808년 12월 빈 극장에서 초연되었다. 베토벤은 몰라도 이 교향곡은 누구나 들어봤을 만큼 유명한 작품이다.

[106] 모든 파트와 악기의 연주 악보를 함께 모아놓은 것. 즉, 합주나 합창을 할 때, 각 악기별 또는 성부별로 된 여러 악보를 한데 모아 한눈에 전체의 곡을 볼 수 있게 적은 악보이다. 지휘자 등이 합주 전체를 한눈에 파악하기 위해 사용한다.

였다. 그리고 "돈이 없으면 죽는다"는 자본주의를 온몸으로 이해했던 사람이었다.

베토벤 음악의 근원, 교향곡

베토벤을 가리켜 고전주의 음악의 위대한 완성자라고 한다. 바로크 시대까지 최고의 장르는 오페라였다. 오페라가 뭔가. 오페라는 드라마다. 드라마이니 말이 있다. 그리고 말(언어)이 있으니 의미와 주제가 있다. 그런데 기악 음악은 '도'와 '미' 사이에 아무런 철학적 내용이 들어 있지 않다. 단지 음악적 특성만 있을 뿐이다. 베토벤은 순수한 기악 음악이 음악의 중심이 되게 만들었다. 중세 이래 그레고리오 성가Gregorian chant[107]부터 바로크 시대가 끝날 때까지 음악의 중심은 언제나 인간의 목소리였다. 그런데 베토벤이 인간의 목소리가 들어 있지 않은 악기들의 총합인 교향곡을 드디어 음악의 중심에 올려놓았다. 그가 만든 아홉 개의 교향곡[108]이 바로 그러한 사실의 대표적인 증거물이다.

지금은 베토벤의 상징처럼 여겨지는 이 아홉 개의 교향곡은 놀랍게도 1800년에 《교향곡 제1번 C장조 Op. 21》Symphony No. 1 in C major, Op. 21[109]이 발표되고, 그가 죽기 3년 전인 1824년에 마지막으로 《교향곡 제9번 「합창」 D단조 Op. 125》Symphony No. 9 "Choral" in D minor, Op. 125[110]가 발표되는 그 순간까지, 단 한 작품도 당대의 주류 질서로부터 좋은 평가를 받지 못했다. 지금 우리가 보면, 너무나 이상하지만 전부 악평을 받았

[107] 그레고리우스 1세(540~604)가 로마 교황이었을 당시 불린 것에서 유래한 곡으로, 단성單聲과 무반주로 연주된다. 회중이 두 개의 합창으로 나뉘어 부르는 교송交誦도 있다. 지금도 가톨릭교회에서 불리고 있다.

[108] 베토벤이 남긴 9개의 교향곡은 《교향곡 제1번 C장조 Op. 21》, 《교향곡 제2번 D장조 Op. 36》, 《교향곡 제3번 E플랫장조 「영웅」 Op. 55》, 《교향곡 제4번 B플랫장조 Op. 60》, 《교향곡 제5번 C단조 「운명」 Op. 67》, 《교향곡 제6번 F장조 「전원」 Op. 68》, 《교향곡 제7번 A장조 Op. 92》, 《교향곡 제8번 F장조 Op. 93》, 《교향곡 제9번 D단조 「합창」 Op. 125》 등이다.

[109] 베토벤은 30세가 되던 1800년에 그의 첫 교향곡을 완성하고 1800년 4월 2일 빈의 부르크 극장에서 초연을 했다. 그날 음악회의 프로그램은 주목할 만하

다. 모차르트의 교향곡, 하이든의 〈천지창조〉 중 몇 곡, 베토벤 자신의 피아노 협주곡 등을 연주한 후 마지막에는 자신의 첫 교향곡을 배치했다. 빈에서 활동하던 세 거장들의 작품이 한무대에서 연주된 것이다. 훗날 사가들은 이 연주회를 가리켜 베토벤이 자기 자신을 하이든과 모차르트의 뒤를 잇는 음악가가 되겠다고 선언한 것이라고도 평가했다.

[110] 제4악장 〈프레스토〉Presto에서 독일의 시인 실러의 시 「환희에 부침」에 곡을 붙인 합창이 나오는 까닭에 '합창'이란 부제를 달고 있다. 1824년 완성되어 베토벤의 마지막 교향곡이 된 이 작품은 그러나 1812년 빈으로 오기 전부터 구상되어 오랜 세월이 걸린 역작으로도 유명하다. 제4악장을 찾아서 들어보되, 레너드 번스타인의 지휘를 추천한다. http://www.youtube.com/watch?v=IlnG5nY_wrU

다. 그나마 상대적으로 제일 높은 평가를 받은 작품이, 지금은 가장 인기가 없는 《교향곡 제1번 C장조 Op. 21》이다. 이외의 다른 작품들은 전부 비난의 화형대 위에 서게 된다.

그런데 우리가 베토벤을 악성이라고 부르며 고전주의의 완성자이자 낭만주의의 시발자라는 점에서 그를 창의적인 천재라고 생각하지만, 그가 일상적으로 가장 중요시했던 작업은 빈 인근의 농촌 지대를 돌면서 했던 민요 수집이었다. 베토벤의 시선은 언제나 밑바닥 민중들의 멜로디를 주목하고 그것을 추적하고 있었다. 그리고 그 민요들을 자신의 기악 작품 속에 기가 막히게 끌어들여서 승화시켰다. 따라서 우리들은 20세기의 가장 위대한 지휘자인 카를로스 클라이버Carlos Kleiber(1930~2004)[111]나 헤르베르트 폰 카라얀이 연미복을 입고 폼 나게 지휘하는 그런 격조 높은 베토벤의 교향곡 속에서 부르주아 귀족의 숨결을 듣는 것이 아니라, 그 선율 뒤에 숨어 있는 그때 당시 민초들의 목소리를 끄집어내야 한다.

공화주의자 베토벤

베토벤은 본 출신이다. 이 본이라는 곳은, 마치 잘츠부르크가 모차르트에게 그랬던 것처럼, 베토벤의 기질을 설명하는 데 굉장히 중요한 단초를 제공한다. 본은 프랑스 알자스로렌 지방과 가깝고, 당시에도 지금과 마찬가지로 굉장히 보수적인 지역이었다. 우리가 본에 대해 베토벤의 고향이라는 것 말고 또 아는 사실은 이곳이 제2차 세계대전 이후에 서독의 수도였다는 것이다. 본래는 프랑크푸르트가 수도의 후보로 유력했지만 두 도시가 서로 경합을 벌인 결과 결국 본이 서독의 수도가 되었다고 한다. 프랑크푸르트는 상대적으로 진보 진영의 본거지였고, 본은 보수 진영의 본거지였는데, 당시는 보수 진영이 훨씬 더 강했기 때문에 본으로 결정되었다고 한다.

[111] 독일의 지휘자. 1930년 7월 3일 베를린에서 태어났다. 본명은 카를 클라이버Karl Kleiber이다. 아버지 에리히 클라이버Erich Kleiber 역시 베를린 국립오페라극장 음악감독을 지낸 지휘자이다. 어려서부터 작곡에 재능이 있었으나, 음악가가 되는 것을 반대한 아버지의 뜻에 따라 그만두었다가 1954년 포츠담에서 '카를 켈러'란 가명으로 정식 데뷔했다. 1956년 베를린 도이치 오페라극장, 1968년 바이에른 국립교향악단, 1973년 빈 국립오페라극장, 1974년 바이로이트음악제와 코벤트 가든 왕립오페라극장 등에서 지휘를 했다. 그리고 1978년 미국 무대에 데뷔, 시카고 교향악단 지휘를 맡아 격찬을 받았다. 자신의 마음에 들지 않으면 공연 직전에도 연주를 취소할 만큼 완벽주의를 추구한 그는 평생 한곳에 얽매이지 않고 자유롭게 활동하다 2004년 7월 세상을 떠났다.

독일은 원래 개신교 국가인데, 본은 가톨릭의 영향이 강한 곳이었다. 보수적인 도시이긴 했지만 프랑스와 가까운 탓에 계몽주의와 프랑스대혁명 같은, 새롭고 진보적인 사조들을 독일 어느 지역보다 제일 먼저 흡수할 수 있었다. 또한 독서회가 굉장히 활발했다. 정규교육을 받지 못한 베토벤이 민중에 대한 자신만의 정확하고 이념적인 체계를 가질 수 있었던 것은 이런 지역적 특성 때문이었다고 할 수 있다. 또한 자신의 절친한 친구인 베글러나, 옆집의 귀족이었던 슈테판 폰 브로이닝 가문, 혹은 자신이 존경했던 슈나이더 박사, 아니면 자신의 첫 번째 스승이자 프리메이슨보다 더 하드코어hardcore 집단인 일루미나티Illuminati의 지부장이었던 작곡가 네페 등 본에 살고 있던 진보적인 이들로부터 많은 영향을 받았다. 특히 베토벤은 일루미나티에 가입은 안 했지만, 본에서 첫 스승이라고 할 수 있는 네페로부터 계몽주의라는 진보적인 사상을 배웠다. 그리고 계몽주의의 기수였고, 나중에 어마어마한 탄압을 받게 되는 슈나이더 교수와의 독서에서 굉장히 많은 영향을 받았다. 결국 이런 것들이 콤플렉스 덩어리에다가 성격은 나쁘고, 얼굴도 제대로 안 씻고 다니는 '부랑아 베토벤'에게 진보적인 생각을 갖게 하는 토양이 되었다.

그러나 그럼에도 불구하고 베토벤에게 자유라고 하는 것은, 아니 그 당시 독일 지식인과 예술가에게 있어서 자유라고 하는 것은 '관념으로서의 자유'였다. 이 당시 프랑스에서는 이미 자유가 현실이자, 정치였고, 운동을 통해서 반드시 획득해내야 하는 것이었다면, 아직까지 나라가 이리 찢기고 저리 찢어져 있던 조그만 독일에서 자유는 여전히 추상적인 것이었다.

베토벤은 평생을 공화주의자로 살았다. 그렇지만, 정작 공화주의자로서 그가 음악 작품을 쓰는 것 말고 실제로 한 것은 하나도 없었다. 그는 그런 점에서 굉장히 독일적이었다. 그는 독일적으로 자유를 철저히 자신의 관념적 사유 안에만 두었다.

참고로, 카를 마르크스Karl Heinrich Marx(1818~1883)[112]의 고향인 트리어Trier는 본에서 가까운 곳이다. 트리어는 본보다 더 깡촌이었는데, 그곳은 카를 마르크스의 고향이라는 사실보다는 독일 가톨릭의 본거지로

[112] 독일의 경제학자이자 정치학자. 헤겔의 영향을 받아 무신론적 급진 자유주의자가 되었다. 엥겔스와 경제학 연구를 하며 집필한 저서『독일 이데올로기』에서 유물사관을 정립했으며, 『공산당선언』을 발표하여 각국의 혁명에 불을 지폈다. 『경제학비판』, 『자본론』 등의 저서를 남겼다.

더 유명하다. 이곳 역시 만만치 않게 보수적인 동네였다. 즉, 독일에서 가장 보수적인 동네에서 베토벤과 카를 마르크스라는 두 명의 위대한 19세기 인물이 태어났던 것이다.

베토벤의 첫 번째 디딤돌

당시 본의 제후는 앞서 모차르트 때 등장했던 요제프 2세의 남동생인 막시밀리안 프란츠였다. 자기 형을 이어서 막시밀리안 프란츠도 계몽군주로서 보수적인 동네인 본에서 개방적이고 진보적인 정책을 폈다. 그래서 작은 동네의 규모에 맞지도 않게, 비록 오페라단은 없었지만, 오케스트라도 만들고, 도서관도 크고 멋있게 만들었다. 그래서 많은 사람들이 자유롭게 책을 읽고, 빌려가고 공부할 수 있게 만들었다. 게다가 하이든이 런던에서 성공을 거두고 돌아오는 길에 잠시 본에 들렀을 때, 막시밀리안 프란츠는 하이든에게 "우리 동네에 좀 괜찮은 아이가 있는데, 당신이 빈에 데리고 가서 좀 돌봐주시오"라고 부탁을 했다. 그가 말한 괜찮은 아이가 바로 베토벤이었다. 막시밀리안 프란츠의 소개와 후견 덕분에 이 깡촌에서 살았던 베토벤은 빈에 갈 수 있었고 하이든의 제자가 될 수 있었다. 그렇게 해서 막시밀리안 프란츠는 베토벤이 프로페셔널 작곡가로 갈 수 있는 첫 번째 디딤돌을 놓아주었고, 여기에 대한 경의의 표시로 베토벤은 《교향곡 제1번 C장조 Op. 21》을 막시밀리안 프란츠에게 헌정한다.

외모도, 성격도 나쁜 쪽에 더 가까웠던 데다가 혈통도 의심스러웠고, 모차르트 같은 재능조차 없던 베토벤이 막시밀리안 프란츠 눈에는 어떻게 괜찮은 아이로 보였던 걸까. 그가 여러 모로 불리한 조건을 딛고, 막시밀리안 프란츠 눈에 띄어 20대 이전에 빈으로 갈 수 있었던 것은 그가 가진 놀라운 무기 덕분이었다. 바로 피아노였다. 그의 피아노 즉흥연주 실력 하나만은 정말 뛰어났다. 작곡도 잘 못하고, 있는 곡의 연주도 잘 못하던 베토벤은 피아노 즉흥연주에 특출했고, 마음대로 연주하라고 하면 그럴듯하게 연주를 했다. 그러나 즉흥연주는 당시 독일인의 기질에는 별로 맞지 않았다. 다시 말해 이미 베토벤에게는 무언가 비독일적인 격정, 나중에 '슈투룸 운트 드랑'Sturm und Drang[113]이라고 불리는 질풍노도적인 요

[113] 1770년에서 1780년에 걸쳐 독일에서 일어난 문학운동. '질풍疾風과 노도怒濤'로 번역된다. J. 헤르

소들이 이미 성장기 속에 내재되어 있었다고 볼 수 있다. 베토벤은 이 피아노 즉흥연주 능력으로 빈에 가서도 한 3년은 먹고 살만 했다.

두 거장의 아버지

모차르트와 베토벤 두 거장의 아버지들은 이들이 넘어서야 할 일종의 사회적 초자아들이었다. 그러나 아버지들끼리 비교하자면, 둘 다 음악가였지만 아들들과 달리 서로 비교 상대가 안 되었다. 모차르트의 아버지 레오폴트 모차르트는 비록 작은 동네인 잘츠부르크 궁정의 부악장에 불과했으나, 뛰어난 음악 교육자였다. 그가 쓴 작품 중에는 아직도 연주되는 곡이 있다. 바로《장난감교향곡》Kindersymphonie[114]이다. 트럼펫 협주곡 역시 아주 훌륭하다. 무엇보다 최고의 업적은 아동들을 위한 음악 교본을 썼다는 것이다. 그는 음악 교과서의 저자로서 이미 당대에 유명한 사람이었다.

그에 비해 베토벤의 아버지 요한 판 베토벤은 성격적으로나 사회적으로나 음악적 능력에 있어서나 문제가 많았다. 루트비히 판 베토벤의 이름은 할아버지와 같았다. 할아버지 루트비히 판 베토벤은 본 궁정의 궁정악장이었다. 그런데 그의 아들이자 베토벤의 아버지 요한 판 베토벤은 할아버지처럼 뛰어나지 못했다. 그런 아버지 때문에 베토벤의 유소년기는 그 뒤에 드러나는 베토벤의 수많은 갈등과 분노의 진원지 역할을 하게 된다. 그러나 나는 역설적으로 베토벤이 그런 아버지를 두었기 때문에 위대한 작품을 쓸 수 있지 않았나 하는 생각을 한다. 물론 베토벤 본인은 개인적으로 불행했겠지만, 아들로 하여금 위대한 작품을 쓰게 했다는 점에서 아버지 요한 판 베토벤은 음악사에 엄청나게 기여했다는 생각이 든다.

대리가정과 후원자

막시밀리안 프란츠의 도움으로 본을 떠나온 베토벤은 빈에서 35년 동안

더를 주축으로 계몽주의 사조에 반항하면서 감정의 해방·독창·천재를 부르짖은 이 운동은 그러나 사회적 기반이 부족한 탓에 문학 분야에만 한정되다 얼마 지나지 않아 사그라들었다. '슈투름 운트 드랑' 문학운동의 주요한 장르는 시와 희곡이었으며, 괴테·실러·J. 렌츠·클링거·바그너·F. 뮐러 등이 대표적인 작가라 할 수 있다. 이 시기의 대표적인 작품으로 괴테의『젊은 베르테르의 슬픔』(1774), 실러의『군도』(1781)와『간계와 사랑』(1784) 등이 있다.

[114] 모차르트의 아버지, 레오폴트 모차르트가 1778년경 작곡한 교향곡. 일반 교향곡과는 다르게 내용이 무겁지 않고, 장난감 악기가 많이 사용되어 이런 이름이 붙었다고 한다.

살았는데, 이사를 무려 80번이나 했다. 1년에 평균 두 번 이상 이사를 한 셈이다. 베토벤이 굉장히 정서적으로 불안정했음을 보여주는 숫자이다. 그는 계속해서 거처를 옮겨다녔다. 그에게는 정주定住라는 개념이 없었다. 왜 그렇게 이사를 다녔을까. 베토벤은 끊임없이 가족을 꿈꿨다. 친구 부부와 함께 산 적도 있고, 후원자 가족과 같이 살기도 했고, 심지어 친구의 친구 부부와 같이 산 적도 있다. 이런 식으로 비록 자기의 부인과 자식은 아니었지만 거기서 가족이라는 심리적 만족감과 따뜻함을 얻으려고 했다. 손바닥만 한 빈 안에서, 한 번도 자신의 사랑에 대해 구체적인 행동을 취한 적은 없으면서도 그는 그렇게 끊임없이 불멸의 연인과 가족을 찾아다녔다. 그래서 그렇게 많은 이사를 해야 했고, 베토벤에게는 '대리가정'이라는 개념이 생겼다.

빈에 사는 동안 다행스럽게도 베토벤은 좋은 사람들을 많이 만났다. 페르디난트 폰 발트슈타인Ferdinand Ernst Joseph Gabriel von Waldstein (1762~1823) 백작은 막시밀리안 프란츠와 함께 베토벤의 후원자였는데, 빈에서 잘 적응할 수 있도록 많은 도움을 주었다. 베토벤은 자신의 위대한 〈피아노 소나타 제21번 「발트슈타인」 C장조 Op.53〉Sonata for Piano No.21 "Waldstein" in C major, Op.53[115]을 이 백작에게 헌정했다. 베토벤이 빈에 정착하는 데 가장 결정적인 도움을 준 리히노프스키 공작은 음악광이고 계몽귀족이었다. 공작이니깐 백작보다 더 지위가 높았던 그는 촌놈이던 베토벤이 빈에 왔을 때 자기 집에서 몇 년 동안 같이 살게 해주었고, 나중에 베토벤이 독립하고 난 뒤에는 놀랍게도 처음으로 그에게 연금을 주었다. 비록 큰돈은 아니었지만, 1808년까지 매년 600플로린florin의 연금을 주었다. 로프코비치 공작 역시 후원자로서 비슷하게 큰 도움을 주었다. 빼놓을 수 없는 사람은 말년의 베토벤의 모든 것을 책임졌던 루돌프 대공이다. 베토벤보다 한참 나이가 어린 제자 격이었지만 최고의 후원자이면서 후원자들 중에서 가장 지위가 높았던 그는 요제프 2세의 막내 동생으로 그 자신도 뛰어난 피아니스트이자 작곡자였다. 우리도 잘 알고 있는 〈피아노 협주곡 제5번 E플랫장조 「황제」 Op.73〉Concerto for Piano and

[115] 1804년 작곡한 것으로, 〈피아노 소나타 제23번 F단조 「열정」 Op.57〉, 〈피아노 소나타 제8번 C단조 「비창」 Op.13〉과 함께 베토벤 최대 걸작으로 꼽힌다. 발트슈타인 백작에게 헌정한 것으로, 출판되었을 때는 「대소나타」라고 적혀 있었다.

Orchestra No. 5 "Emperor" in E♭ major, Op. 73 ,《장엄 미사 D장조 Op.123》Missa Solemnis in D major, Op. 123 [116]과 〈피아노 3중주곡 제7번「대공」B플랫장조 Op. 97〉 Trio for Violin, Cello and Piano "Archduke" in B♭ major, Op. 97 [117] 같은 명작은 베토벤이 루돌프 대공에게 바친 것이다. 이런 훌륭한 계몽귀족들이자 음악 애호가들이 이 사고뭉치 베토벤의 뒤에서 언제나 방패막이 역할을 해주었다.

욕심

베토벤은 모차르트랑 여러 모로 달랐지만 비슷한 점도 있었다. 어떻게든 빈의 궁정 악장을 한 번 해보려고 애를 쓴 것이다. 베토벤도 모차르트도 결국 비정규직으로 생을 마감했다. 베토벤이 자신의 최고의 후원자인 루돌프 대공을 위해서《장엄 미사 D장조 Op. 123》을 썼던 것도 이와 관련이 있다. 루돌프 대공의 아버지는 본래 아들을 군인으로 만들려고 했다. 그런데 루돌프 대공은 몸이 약해서 군인이 되기는 어려웠다. 그래서 대신 추기경이 되었는데, 베토벤은 루돌프 대공이 추기경이 된 것을 축하하는 의미로 이 작품을 만들었다. 물론 축하하는 마음만 있었던 것은 아니었다. 속으로는 자신의 후원자인 루돌프 대공이 추기경으로 있는 교구의 악장이 되려는 마음도 들어 있었다. 그런데 루돌프 대공이 추기경에 취임하는 날까지 베토벤은 작품을 완성하지 못했고, 한참 시간이 지난 후에야 축하곡을 완성했다. 늦긴 했지만 루돌프 대공은 그의 작품을 받아주었고, 다행히 공연을 할 수 있었다.

나는《장엄 미사 D장조 Op.123》을 베토벤 최고의 대표작이라고 생각한다. 정말 혁명적이다. 흡사 로큰롤에 가까운 곡으로, 교회에서 결코 연주할 수 없는 미사곡이다. 오죽했으면 에른스트 피셔Ernst Fischer

[116] 베토벤의 최고의 후원자 중 하나였던 루돌프 대공이 추기경 된 것을 축하하는 의미로 즉위식 때 연주하려는 목적으로 쓴 미사곡. 그러나 당시 베토벤은 건강도 좋지 않았고, 친자식처럼 돌봐온 조카 카를의 후견 문제에 시달려, 예정한 날짜에 완성할 수 없었다. 결국 1820년의 즉위식에 이 곡을 올리지 못하고, 완성된 것은 1823년, 베토벤이 52세가 되던 해였다. 참고로, 공화주의자였던 베토벤은 생계를 위해 이외에도 미사곡을 꽤 썼다.《장엄 미사 D장조 Op. 123》은 종교음악의 틀을 갖추고 있지만 베토벤의 전곡 중에서 가장 베토벤적이라고 할 수 있다. 레너드 번스타인이 지휘하는 이 곡을 찾아서 들어볼 것을 권한다. http://www.youtube.com/watch?v=xpNiQLaX9_4

[117] 루돌프 대공에게 헌정된 것으로, '대공'이라는 별칭이 있다. 피아노 3중주곡 중에서는 가장 뛰어난 곡이며, 내용도 관현악적이다. 1811년에 작곡했고, 1814년에 공연되었다.

(1899~1972)[118]라는 미학자는 이 곡이 봉헌하는 대상은 신이 아니라 혁명적 인간이라는 충격적인 해석을 했고, 나아가 이 작품은 비록 '미사곡'의 형식을 취하고 있지만 교회에서 연주되기 위해 태어난 곡이 아니라고 주장했다.

루돌프 대공은 베토벤이 자신의 음악적 스승이기도 하고 자기가 후원하는 사람임에도 불구하고 그를 자기 교구의 악장으로 선임하지는 않았다. 이것은 무슨 의미일까. 대체 왜 그랬을까. 모차르트가 그랬던 것처럼 베토벤 역시 귀족들의 질서에는 맞지 않는 사람이었다. '네가 뛰어나서 도와주고 후원은 하지만, 너한테 일은 못 시킨다. 왜냐고? 너는 나쁜 놈이거든.' 이런 마음이었던 것이다. 베토벤이 가진 예술가로서의 뛰어난 자질은 인정하고, 그래서 늘 도와주고 후원은 하지만 밑에 두고 일은 못 시킨다는 의미이다.

베토벤과 모차르트의 차이

모차르트와 베토벤은 끊임없이 자기 자신의 예술가적 존재를 빈의 궁정 사회로부터 인정받으려고 했다. 그러나 같은 것을 꿈꿨지만 둘은 다른 삶을 살았다. 모차르트의 비극은 그것을 극복할 수 없는 시대에 서 있었다는 것이다. 두 사람은 살았던 시대가 달랐다. 비록 14년밖에 시간적으로는 차이가 나지 않지만 두 사람이 살았던 시대는 확연히 달랐다.

베토벤의 시대는 이미 계몽군주가 나타났다 사라졌고, 나폴레옹이 군대를 끌고와 도시를 다 박살냈고, 나폴레옹전쟁을 통해서 공화주의가 유럽 전체를 휩쓸고 있었다. 그래서 빈 한복판에서 "나는 공화주의자야! 귀족들은 없어져라!"라는 말을 해도 아무도 잡아가지 않았던 시대였다.

좀 더 구체적으로 설명하면, 귀족의 후원이 끊어지면 모차르트는 생존이 불가능했다. 오로지 귀족의 후원만이 살 길이었다. 그러나 베토벤이 살았던 시대는 귀족의 후원이 아니어도 살 길이 있었다. 예약 연주회가

[118] 루카치의 미학적 입장을 발전시킨 오스트리아 출신의 예술비평가. 판에 박힌 이데올로기에서 벗어나서 이론적 생산력을 회복하려는 '유연하고 창조적'인 입장의 소유자였던 그는 『신오스트리아』Newes Osterreich의 편집 책임자로 있었으며, 1959년부터 사망할 때까지 문예 분야의 활동에 전념했다. 피셔는 1963년 『예술이란 무엇인가』를 출간한 이후 1964년 비엔나에서 『시대정신과 문학』이라는 저서를 내놓았고, 1969년에는 영역판 『이데올로기에 대항하는 예술』을 출간했다. 국내에서는 『창작과비평』 1971년 봄호(통권20호)에 「오늘의 예술적 상황」이 처음으로 소개된 이후 주목받아왔다.

아닌 공개 연주회를 통해서도 생존할 수 있었던 것이다. 1814년 베토벤은 1년 동안 다섯 번의 공개 연주회를 개최해서 모든 수익을 자기가 다 가졌다. 그가 살았던 시대에는 악보 출판 시장이 막강해졌다. 베토벤은 이미 막대한 인세 수입을 얻고 있었다. 즉, 베토벤은 귀족들의 도움 없이도 자신만의 경제적 토대를 가질 수 있었고, 때문에 자신이 공화주의자임을 당당하게 말할 수 있었다. 모차르트와는 달랐다.

상황이 이렇게 달랐기 때문에 이 두 사람은 창작의 동기도 달랐다. 모차르트의 꿈은 자기 작품을 자신이 쓰고 싶은 대로 쓰는 것이었다. 하지만 그렇게 만든 작품은 630개가 넘는 그의 작품 중 몇 개 되지 않는다. 먹고살아야 했기에 어쩔 수 없이 귀족들에게 위촉받은 것이나 후원자들을 위한 음악을 만들어야 했다. 반면에, 베토벤은 서양음악사 최초로 누구의 주문이 아닌 자신의 뜻대로 작품을 쓴 작곡가였다. 물론 베토벤도 누군가에게 자신의 작품을 헌정했다. 하지만 모차르트와는 달랐다. 애초에 누군가에게 헌정하기 위해서 쓴 것이 아니라, 자기 마음대로 곡을 써놓고 난 뒤에 누군가에게 떠맡기듯이 헌정을 했다. 한 발 더 나아가서, 자기 마음대로 헌정을 해놓고는 돈을 달라고 한 적도 있다. 마치 맡겨놓은 돈이라도 있는 것처럼 작품을 헌정하고, 돈을 요구해서 받아낸 것이다.

만일 그 요구를 받았는데 돈을 주지 않는다면 어떻게 했을까. 받는 사람 입장에서는 베토벤에게 곡을 헌정해달라고 부탁한 일이 없으니 당연히 돈을 안 줄 수도 있는 일이 아닌가. 그러나 그렇지 않았다. 만일 돈을 주지 않으면 베토벤은 빈 곳곳을 돌아다니면서 험담을 퍼붓고 다녔다. 평판이 안 좋아지는 것을 두려워 하거나 험담을 듣기 싫으면 베토벤에게 뭐라도 보내야 했다.

자기 마음대로 곡을 만들 수 있느냐 없느냐, 이것이 바로 모차르트와 베토벤의 차이였다.

모차르트와 베토벤, 그리고 피아노

앞에서도 이야기했듯 베토벤과 모차르트 두 사람이 가지고 있던 최고의 음악적 기반은 피아노였다. 둘 다 피아노로 빈에서 자리를 잡았고, 이 피아노라는 악기가 18세기 말에서 19세기 사이에 부르주아가 지배하는 유럽 사회에서 부르주아 계급의 악기로 자리를 잡는 데 기여했다.

피아노라는 악기는 프랑스대혁명이 일어나기 딱 100년 전인 1689년에 바르톨로메오 크리스토포리Bartolomeo Cristofori(1655~1731)[119]라는 이탈리아인이 피렌체 메디치가의 제안을 받고 만든 것이다. 맨 처음 크리스토포리가 만든 피아노는 4옥타브밖에 안 되었다. 과거 바흐 시대에는 건반악기로 하프시코드Harpsichords[120]가 있었다.

같은 건반악기지만 피아노와 하프시코드는 다르다. 하프시코드는 현을 뜯어서 소리를 내기 때문에 음량의 변화가 없다. 살살 치거나 세게 치거나 음량이 똑같다. 그러나 피아노는 해머로 현을 때리는, 타건을 통해 소리를 내기 때문에 음량 표현의 진폭이 달라지고, 음량 자체가 커져서 표현을 좀 더 다양하게 할 수 있었다.

모차르트와 베토벤 시대의 피아노는 두 가지 종류로 발전한다. 이른바 빈 식 피아노와 에라르[121] 식 피아노가 그것이다. 멸종되어 지금은 존재하지 않는 빈 식은 흰 건반과 까만 건반의 색깔이 반대였고, 소리가 굉장히 여성적이고 우아했으나 음량이 작았다. 그에 비해 프랑스와 영국에서 발전하는 에라르 식 피아노는, 지금 우리가 보는 스타인웨이앤드선스 같은 피아노인데, 소리를 크게 만들기 위해 현을 길게 만들었다. 현이 길어지면서 피아노 나무가 휘어지자 쇠를 박아서 안에서 틀을 잡아 휘어지는 것을 막는 방식으로 만들었다. 이런 피아노의 급격한 진화가 모차르트와 베토벤의 시대에 이루어졌고, 이것은 19세기에 유럽 산업혁명기의 최고 산업이 된다. 20세기를 상징하는 산업이 자동차 산업이었듯, 19세기를 상징하는 산업은 피아노 산업이었다.

[119] 피아노의 발명자. 이탈리아의 파두아에서 태어나서 그곳에서 하프시코드 제작가로서 평판을 얻었다. 피렌체의 코시모 대공 3세의 아들인 페르디난드 왕자가 피렌체에 그를 초청, 악기 제작과 함께 음악을 체계화시키는 일을 도왔다. 피아노는 뜯게 되어 있는 하프시코드의 현 대신에 해머로 치는 현을 갖고 있어 연주자가 훨씬 쉽게 볼륨을 조절함으로써, 원하는 대로 부드럽고 큰소리를 낼 수 있게 되었다.

[120] 피아노의 전신이라고 할 수 있는 건반악기이다. 16세기부터 18세기에 걸쳐 가장 많이 사용된 악기로, 모양은 오늘날의 그랜드 피아노와 비슷하다. 그러나 피아노는 해머로 현을 치는 방식이지만 하프시코드는 현을 뜯는 방식으로 연주자가 건반을 통해 소리의 크기와 음감을 조절할 수는 없었다. 그렇지만 피아노가 등장하기 전 바로크 시대 음악에서는 19세기의 피아노처럼 독주악기로, 또한 합주에서도 중심적인 역할을 했다. 독일어로 쳄발로Cembalo라고도 한다.

[121] 프랑스의 피아노, 하프 제조가인 세바스티앙 에라르Sébastien Erard(1752~1831)라는 이름에서 나온 말이다. 에라르는 16세기까지 아버지의 캐비닛 제조업을 돕다가, 클라브생clavecin의 개량으로 이름을 올려 1780년경 동생과 함께 악기 회사를 설립했다. 1811년에는 하프의 획기적인 이중 액션의 메커니즘을 발명했으며, 현재도 그의 회사의 피아노와 하프는 세계적인 제품으로 알려져 있다.

이 피아노는 곧 부르주아의 계급적 상징이 된다. 우리나라도 1970년 대 그랬다. 돈을 좀 벌면 제일 먼저 집에 피아노를 들였다. 그리고 다른 사람들이 볼 수 있게 꼭 거실에 놓았다. 누가 그것을 치건 말건 상관이 없었다. 피아노가 있다는 게 중요했다. 피아노가 집에 있다는 것은 자신에게 재력이 있음을 과시하는 것이었다. 마찬가지로, 19세기 중반 유럽 부르주아들에게 피아노는 상징적인 산업이자 계급적인 표식이었다. 그래서 1850년대가 되면 연간 5만 대라는, 정말 무시무시한 피아노 시장이 열린다.

자연스럽게 그 많은 음악가 중에서 피아니스트가 가장 뜨거운, 대중적인 열광을 몰고 다니는 존재가 되었다. 유럽에서 피아니스트로서 스타가 되었던 첫 번째 인물은 그 유명한 리스트였다. 그는 용모도 수려했다. 피아니스트에게 용모가 중요해진 것 역시 리스트부터였다. 그리고 1830년대가 되면 거의 오케스트라 수준으로 화려한 표현이 가능해질 만큼 피아노는 개량되었다.

이렇게 리스트의 시대가 오기 직전, 피아니스트라는 새로운 스타의 상징을 만들어내는 교두보를 놓은 가장 위대한 음악가가 바로 모차르트와 베토벤이었다. 그러나 베토벤은 피아노 소나타를 무려 서른두 곡이나 작곡했지만 생전에 연주된 곡은 딱 두 곡밖에 없었다. 베토벤 시대만 하더라도, 공개 연주회의 레퍼토리는 오페라나 교향곡이었기 때문이다. 그때까지만 해도 피아노 솔로는 아직까지 공개 연주회의 레퍼토리에 오를 정도는 아니었고, 귀족의 거실에서 치는 정도였다.

소나타 형식의 완성

모차르트와 베토벤의 업적은 또 있다. 그 두 사람은 이 무렵 가장 위대한 형식을 완성, 발전시킨다. 바로 고전주의와 동의어이기도 한 소나타sonata[122] 형식이다. 바로크 시대 때는 곡의 주제가 하나 주어지면 그 곡이 그대로 쭉 직진하는 것으로 완성이 되었다. 그러나 소나타 형식은 기악 음악이 이야기 구조, 즉 서사의 구조, 아리스토텔레스Aristoteles(B. C.

[122] 1600년 전후에 성립한 기악곡, 또는 그 형식. '악기를 연주하다'를 뜻하는 이탈리아어의 동사 수오나레suonare가 어원으로, 처음에는 성악곡인 칸타타 cantata에 상대되는 말로 쓰였다. 2악장 이상 여러 개의 악장으로 이루어지는데 통상 제시부·전개부·재현부의 3형식으로 구성된다. 하이든에 의해 그 형식이 확립되었고, 모차르트가 발전시켰으며, 베토벤이 완성한 것으로 보통 정리된다.

384~B.C.322)[123]가 말한 플롯plot의 미학을 갖는다. 다시 말해서, 주제 즉 테마가 대조적인 두 주제(1주제, 2주제)가 나오고, 이 두 주제가 서로 경합하고 대립하고 갈등하고 화해하면서 전개부를 만들어내고 끝난다. 즉, 발단-전개-위기-절정-결말을 맞는 고전적인 서사 구조를 드디어 기악음악이 만들어내기 시작했던 것이다.

《교향곡 제5번 「운명」 C단조 Op. 67》을 예를 들면 이렇다. 제1악장 〈알레그로 콘 브리오〉Allegro con brio를 보면, '밤밤밤 바암!' 이렇게 시작한다. 이게 제1주제다. 굉장히 남성적이고, 웅변적이고, 강력한 주제. 이 주제가 반복되고 난 뒤에, 갑자기 제1주제와 완전히 대조적인 두 번째 주제인 '따다다다단 디다다단'이라는 굉장히 여성적이고 전원적인 주제가 나온다. 그리고 이 두 주제가 만났다 헤어졌다 하면서 발전하며 제1악장이 코다coda[124]에서 마무리된다.

이 소나타 형식은 하이든이 그 형식을 정비하고, 모차르트에 의해서 발전되다가, 베토벤에 의해서 가장 극적으로 표현, 완성된다. 소나타 형식은 드디어 기악 음악의 시대가 도래했다는 것이고, 기악 음악에 고전적인 서사적 구조가 도입됨으로써 기악의 표현이 입체화되었다는 것을 의미한다. 철학적으로 이것은 변증법적 토대에 의해서 만들어졌다. 이후 소나타 형식은 19세기 후반 조성주의 시대까지 고전주의 시대와 낭만주의 시대를 지배하는 음악의 양식이 된다.

베토벤과 시민계급

베토벤의 시대가 모차르트의 시대와 달랐던 것 중 하나로 시민계급[125]이라는 새로운 청중의 등장을 들 수 있다. 앞에서 이야기했듯 베토벤이 살았던 시대는 더 이상 귀족의 후원을 받지 않아도 공개 연주회를 통해서, 그리고 악보 출판을 통해서, 빈의 한복판에서 음악가가 드디어 자유로운

[123] 고대 그리스의 철학자. 고대의 학문적 체계를 세웠고, 중세의 스콜라 철학을 비롯하여 후세의 학문에 큰 영향을 주었다. 저서에 『형이상학』, 『오르가논』, 『자연학』, 『시학』, 『정치학』 등이 있다.

[124] 한 악곡이나 악장, 또는 악곡 가운데 큰 단락의 끝에 끝맺는 느낌을 강조하기 위하여 덧붙이는 악구樂句. 소나타 형식의 경우에 제시부가 끝나는 곳에도 나타난다. '결미구' 또는 '종결부'라고도 한다.

[125] 서양 봉건시대 제3계급이던 도시의 상공商工 시민. 프랑스대혁명을 계기로 제1·2 계급인 귀족과 성직자에게서 정치 권력을 빼앗고, 산업혁명 이후에는 중간계급과 자본가 계급을 형성하여 자본주의 시대를 주도했다.

자신의 표현을 독자적으로 할 수 있는 시대였다. 그 시대의 첫 번째 수혜자이자 주인공이 바로 루트비히 판 베토벤이었다. 그런 베토벤이었지만 그는 죽을 때까지 살리에리가 봉직하고 있던 궁정 악장이 되기를 갈망했고, 그것이 도저히 안 될 것 같으니까 자신의 후원자인 루돌프 대공이 맡고 있던 교구의 악장이라도 되려고 애를 썼다. 그뿐만이 아니었다. 궁정 악장이 되는 것이 꿈이었던 베토벤은 파리에서 자신이 인기가 있다는 것을 알고, 그곳에서 혹시나 자리를 얻을 수 있지 않을까 하고 생각하기도 했다. 모차르트 역시 런던으로 가고 싶어 했던 것처럼. 물론 둘 다 그 꿈은 이루어지지 않았다. 베토벤에게는 그런 속물적인 이중성이 있었다. 절대로 잊으면 안 된다.

그럼에도 불구하고 여전히 베토벤도 모차르트 못지않게 귀족층과 불화했다. 앞에서 말했듯이 《교향곡 제1번 C장조 Op. 21》부터 《교향곡 제9번 「합창」 D단조 Op. 125》까지 한 번도 좋은 소리를 들은 적이 없다. 그런데 〈프로메테우스Prometheus[126]의 창조물 Op. 43〉Die Geschöpfe des Prometheus, Op. 43 [127]이라는 발레 음악은 1802년까지 스물세 번이나 공개 연주회의 레퍼토리로 채택되었다. 당시 빈의 귀족 청중들의 구미에 맞았기 때문이었다. 물론 지금은 별로 인정받지 못하는 작품이다.

귀족들의 궁정에서 악장이 되기를 꿈꿨으나 이렇게 귀족들과 불화했던 베토벤이 1827년 3월 사망했을 때, 약 2만 명의 빈 시민들이 장례식에 몰렸다. 최고의 코미디가 아닐 수 없다. 귀족 사회로부터 인정을 받기를 원했으나 정작 귀족 사회에서는 좋은 소리를 제대로 들어본 적 없었던 그가, 시민계급들로부터는 열렬히 지지를 받았음이 장례식에서 드러난 것이다. 아이러니한 풍경은 또 있었다. 베토벤의 관은 모두 여덟 명의 사

[126] 그리스 신화에 나오는 티탄족의 이아페토스의 아들. 프로메테우스라는 이름은 '먼저 생각하는 사람'이란 뜻이다. 제우스가 감추어둔 불을 훔쳐 인간에게 내줌으로써 인간에게 맨 처음 문명을 가르친 장본인으로 알려져 있다. 불을 도둑맞은 제우스는 그에 대한 복수를 결심하고, 판도라Pandora라는 여성을 만들어 프로메테우스에게 보냈다. 이때 동생인 에피메테우스 Epimetheus('나중에 생각하는 사람'이라는 뜻)는 형의 제지에도 불구하고 그녀를 아내로 삼았는데, 이로 인해 '판도라의 상자' 사건이 일어나고, 인류의 불행이 비롯되었다고 한다. 그는 제우스의 미래를 제우스에게 말해주지 않아 코카서스의 바위에 쇠사슬로 묶여 낮에

는 독수리에게 간을 쪼여 먹히고, 밤이 되면 다시 회복되는 간으로 인해 영원한 고통을 겪는 주인공으로 널리 알려져 있다.

[127] 1801년 3월에 초연되었으며, 베토벤은 당시 빈을 중심으로 일대의 발레 선풍을 불러일으킨 무용가 비가노 부부의 주문에 따라 이 곡을 썼다. 서곡과 서주부를 비롯하여 16곡으로 되어 있지만, 오늘날에는 서곡을 분리해서 단독 연주하고 있다. 오케스트라의 총보는 서곡만이 남아 있으며, 발레 음악은 피아노곡으로 연주되고 있다.

람이 운구를 했다. 그런데 그 여덟 명 모두 베토벤과 모차르트가 그토록 되고 싶어 했으나 되지 못했던 역대 궁정의 악장들이었다. 그들이 베토벤의 관을 들고 장지까지 간 것이다.

귀족들로부터 인정을 받지 못한 것은 마찬가지였지만 베토벤은 여러 모로 모차르트보다는 훨씬 행복했다. 안데어빈 극장Theater an der Wien이 그 예가 될 수 있다. 이 극장은 베토벤이 《교향곡 제1번 C장조 Op. 21》을 발표하고 난 뒤에 신축되었다. 원래는 빈 외각에 있는 천막 극장 같은 곳이었다. 모차르트의 오페라 《마술 피리 K. 620》Die Zauberflöte, K. 620[128]을 초연하기도 했다. 그런데 이 극장이 빈 시내 한복판으로 들어와서 시민계급의 힘으로 신축되었고, 극장 측은 정기 전속 작곡가로 베토벤을 위촉했다. 베토벤은 1년 정도 그 극장에서 살았고 1년에 한 작품씩은 꼭 이 극장에서 초연할 수 있는 기회를 잡았다. 이 시간이 그리 길지는 않았지만, 모차르트에게는 한 번도 오지 않았던 기회를 베토벤은 잡았던 것이다.

베토벤에게 궁금한 세 가지

베토벤과 관련된 몇 가지 이야기 중 의심스러운 부분이 몇 대목 있다. 우선 귀 먹은 음악가, 베토벤. 나이 들어서 귓병을 얻어 귀가 점점 안 들렸다는 이야기는 정설처럼 굳어져 있다. 베토벤의 귀 상태는 초기 작품인 〈피아노 소나타 제1번 F단조 Op. 2〉Sonata for Piano No. 1 in F minor, Op. 2, 〈피아노 소나타 제2번 A장조 Op. 2〉Sonata for Piano No. 2 in A major, Op. 2를 만들 때까지는 괜찮았지만, 〈피아노 소나타 제3번 C장조 Op. 2〉Sonata for Piano No. 3 in C major, Op. 2를 만들 때부터 귀가 멀기 시작했다고 한다. 그런데 그는 진짜로 귀가 안 들렸던 걸까. 그의 귓병은 나이 들어서 생긴 게 맞는 걸까. 그가 귓병을 앓고 있었던 것은 사실이지만, 이 귓병은 그가 나이 들어서 생긴 게 아니었고, 완전히 귀가 먹은 것도 아니었다. 로맹 롤랑Romain Rolland(1866~1944)[129] 같은 사람들은 베토벤의 귓병을 과장해서 "귀머

[128] 모차르트가 죽기 두 달 전에 작곡한 오페라. 1791년 9월 30일 빈에서 초연된 이후 오늘날까지 꾸준한 사랑을 받고 있는 독일 오페라 최고의 걸작. 고대 이집트를 배경으로 당대의 정치 현실을 풍자한 작품으로 기본 갈등 구조인 자라스트로와 밤의 여왕의 대결은 빛과 어둠, 선과 악, 개혁과 반동의 대비를 상징한다.

[129] 프랑스의 소설가·극작가·평론가. 1866년 1월 29일 부르고뉴 클람시에서 출생, 파리고등사범학교에서 역사학을 전공했다. 1889년에서 1891년까지 로마의 프랑스학원에 유학, 귀국한 후 고등사범학교 예술사 교수, 이어 파리대학교 음악사 교수가 되었다. 『베토벤의 생애』La Vie de Beethoven(1903), 『미켈란젤로의 생애』La Vie de Michel-Ange(1905), 『톨스토이

거리라는 악마와 싸우면서 불굴의 ……" 어쩌고저쩌고하는데, 이런 말은 다 거짓이다. 실제로는 초기 작품인 〈피아노 소나타 제1번 F단조 Op. 2〉를 만들 때부터 그는 이미 귓병을 앓고 있었다. 그러니 이후 작품 모두 다 귓병을 앓고 있는 상태에서 작곡을 했던 셈이다. 그렇지만 그의 제자였던 체르니Carl Czerny(1791~1857)[130]가 "그래도 가면 내가 말하는 것을 다 알아들으셨는데……"라고 회고한 것으로 보아, 소리가 아주 안 들릴 정도로 귀가 먹지는 않았던 것으로 보인다.

의심이 가는 대목은 또 있다. 바로 하일리겐슈타트Heiligenstadt의 유서[131]다. 베토벤은 요양차 떠난 빈 교외의 하일리겐슈타트에서 동생 앞으로 유서를 남겼다. 자신이 죽은 후에 개봉하라는 지시문과 함께. 유서 내용은 자못 비장하다. 그런데 내용을 자세히 보면, 그가 죽을 마음이 전혀 없었다는 것을 알 수 있다. 그는 유서에서 자기 남동생들을 비난하고 있다. 자기가 귀먹은 것과 남동생이 무슨 관계가 있나. 내가 너희들 때문에 이렇게 상처를 입었으니까 앞으로 자신에게 잘하라는 뜻이다. 앞으로도 잘하라고 하는 게 무슨 유서인가. 하일리겐슈타트의 유서나 앞에서 말했던 연애와 관련된 몇몇 망상들을 살펴보면, 베토벤의 정신 상태가 굉장히 불안정했음을 알 수 있다.

베토벤에 관해 말할 때면 빠지지 않고 등장하는 이야기 중 하나는 《교향곡 제3번 「영웅」E플랫장조 Op.55》Symphony No.3 "Eroica" in E♭ major, Op.55[132]에 관한 것이다. 본래 나폴레옹을 찬송하기 위해 작곡한 것인데,

의 생애』La Vie de Tolstoï(1911) 등 위인전을 썼고, 세기말적 사회의 문명·도덕을 비판한 『장 크리스토프』 Jean Christophe(10권, 1904~1912)로 1915년도 노벨문학상을 수상했다. 1914년 제1차 세계대전 당시 국제주의의 입장에서 프랑스·독일 양국의 편협한 애국주의를 비판하고, 작품을 통해 평화주의를 외친 그는 1944년 8월 파리 인근에서 세상을 떠났다.

[130] 오스트리아의 피아노 연주자, 작곡가, 음악교육가. 피아노를 배울 때 거쳐야 하는 초보적 연습곡으로 많이 쓰이는 '체르니 교본'으로 익숙한 이름이기도 하다. 빈에서 피아노 교사의 아들로 태어나 10세 때 베토벤의 제자가 되었다. 1800년 처음으로 대중 앞에서 모차르트의 〈피아노 협주곡 제24번 C단조 K. 491〉을 연주하기도 한 그는 작곡가와 피아노 교사로 많은 제자을 가르쳤다. 주로 연습곡 형태의 피아노 작품들을 많이 남겼고, 소나타와 소나티나 그리고 다양한 접속곡,

변주곡, 기타 소품 등도 작곡했다.

[131] 베토벤의 유언과 개인철학이 담긴 유서. 하일리겐슈타트에서 작성한 유서라 하여 이렇게 불린다. 1802년, 베토벤은 악화된 귓병으로 요양차 빈 교외의 하일리겐슈타트로 갔다. 그러나 귓병이 전혀 차도를 보이지 않자, 죽을지도 모른다는 불안감에 두 명의 동생 앞으로 유서를 쓰고 자신이 죽은 후에 개봉하라고 했다. 내용은 절망적이고 비참한 것으로, 자신이 죽음에 대비하고 있음을 선언했다. 유서는 동생에게 부치지 않았고, 죽은 후에야 발견되었다.

[132] 이 교향곡은 곡도 곡이지만 '영웅'이라는 부제를 둘러싼 이야기로도 유명하다. 널리 알려진 바에 따르면, 베토벤은 나폴레옹을 '이상의 영웅'이라 여겨, 자신이 작곡한 《교향곡 제3번 E플랫장조 Op.55》의 총보 속표지에 '보나파르트'라고 쓰고, 그 아래에 '루트비

그가 황제가 되는 바람에 보나파르트 나폴레옹에게 바친다는 내용의 페이지를 찢어버리고 곡명을 에로이카Eroica 즉, 영웅으로 바꿨다는 이야기 말이다. 이것 역시 전부 거짓말이다. 나폴레옹이 황제가 된 후에도 베토벤은 계속 파리로 갈 꿈을 꾸었고, 보나파르트 나폴레옹이 빈을 곧 점령하면 그때 나폴레옹에게 잘 보여서 파리에 가려고 했다. 그런 그가 교향곡의 제목을 스스로 바꿀 리 없었다. 그런데 베토벤의 기대와 달리 나폴레옹의 프랑스 군은 첫 번째 빈 전투에서 이기긴 했지만, 외각에만 진주하고 빈 내부로 들어오지는 않았다. 그러자 빈 내부에서 적과 내통하는 자가 있는지 단속이 심해졌다. 자신이 작곡한 교향곡 앞에 써둔 '보나파르트'라는 이름을 그대로 두었다가는 적의 내통자로 몰릴 판이었다. 그래서 베토벤은 할 수 없이 교향곡의 제목을 에로이카로 바꿨다. 베토벤의 파리행의 꿈은 여기서 끝나지 않았다. 두 번째로 빈을 공격한 프랑스 군은 이번에는 빈으로 들어와 진주한다. 베토벤은 진주군 사령관을 찾아가 자신을 파리로 데리고 가달라고 청탁을 한다. 하지만 전쟁 중이라 바빠서 안 된다고 거절당했다. 그러니 보나파르트와 에로이카의 이야기를 지금 널리 알려진 그대로 믿고 인정해주기는 좀 어렵다.

이 와중에 베토벤은 자신의 오랜 후원자였던 리히노프스키 공작과 절륜을 한다. 그 내막을 보면 베토벤이란 사람이 얼마나 웃긴 인물인지 알 수 있다. 베토벤은 결국 실패하긴 했지만 프랑스에 가려고 프랑스 장군에게 로비까지 한 바 있다. 그런데 그 당시 빈에 있던 리히노프스키 공작이 어쩔 수 없이 적군인 프랑스 군의 요구를 들어주어야 할 형편에 처했다. 리히노프스키 공작은 자기와 친한 베토벤에게 프랑스 장교들을 위한 음악회를 부탁했다. 그런데 베토벤은 자기를 매국노 취급을 한다고 격노하면서 공작과의 오랜 친분을 끊어버린다. 정작 프랑스에 가려고 로비까지 했던 사람이 오히려 자신을 매국노 취급한다고 화를 낸 것이다. 게다가 부탁한 사람은 자신의 오랜 후원자가 아닌가. 들어줄 수도 있는 일이었는데 친분을 끊어버리기까지 했다. 당연히 리히노프스키 공작은 속

히 반 베토벤'이라 적어 헌정하려 했다. 그런데 나폴레옹이 스스로 프랑스 황제에 올랐다는 소식을 듣고 베토벤은 크게 실망하여 총보의 속표지를 찢어버리고, 그 뒤에 영웅의 추억을 기리기 위해 '영웅 교향곡'이라고 적었다. 여기까지 전해지는 이야기다. 어쨌거나 이 교향곡은 1804년에 완성, 이듬해 4월 7일에 공연되었고, 곡은 로프코비츠 후작에게 헌정되었다. 훗날 바그너가 이 교향곡의 네 개의 악장을 활동·비극·정적의 경지·사랑이라고 하면서, 참된 베토벤의 모습이 나타나 있다고 평했다는 것도 널리 알려져 있다.

으로 '왜 저렇게 오버해? 그래, 잘됐다. 돈도 없는데 잘됐네. 나도 연금 안 보내!' 그러면서 그에 대한 연금을 끊어버렸다.

베토벤의 행보가 이해가 되는가. 어떤 때는 잔머리를 최대한 굴리며 굉장히 세속적으로 이해타산적이었다가, 또 어떤 때는 들어줄 수 있는 부탁을 받고 '자신을 매국노로 몬다'며 지나치게 분노한다. 이랬다저랬다 한다. 베토벤이 왜 정규직이 못 되었는지 알 것도 같다. 200년 후 사람인 지금의 내가 봐도 고용하기 버거울 것 같은데, 그 당시 바로 옆에서 그의 이런 행보를 지켜보던 사람들이 과연 그를 쉽게 고용할 마음을 먹을 수 있었겠는가.

베토벤의 광신도 혹은 추종자들

그럼에도 불구하고 베토벤의 광신도들은 수없이 생겨났다. 빈의 시민 청중뿐만 아니라 베를리오즈, 바그너 같은 작곡가에서부터 빅토르 위고Victor-Marie Hugo(1802~1885)[133], 귀스타브 플로베르Gustave Flaubert(1821~1880)[134] 같은 작가에 이르기까지 베토벤의 숭배 행렬은 끝이 없었다. 최고의 광신도는 로맹 롤랑이었다. 그는 프랑스인이면서도 평생을 베토벤을 숭배하는 데 바쳤다고 해도 과언이 아니다. 로맹 롤랑이 쓴 베토벤 전기[135]가 우리나라에도 번역되어 있다. 그걸 보면, 어떻게 한 사람의 예술가에게 이런 위대한 찬사를 끝없이 읊을 수 있는지 신기할 정도다. 이것은 전기가 아니라 『용비어천가』龍飛御天歌[136]와 비슷하다. 암튼

[133] 19세기 프랑스 문학의 대표 작가. 부르봉 왕조를 지지하는 왕당파였던 그는 1848년 2월 혁명 이후 민주주의자로 변모해서, 나폴레옹의 쿠데타(1851년 12월)에 의한 집정에 항거해 국외로 망명한다. 1870년 제2제정이 무너지고 공화제가 부활된 후 귀국, 이듬해 국회의원에 당선되었다. 프랑스 국민의 사랑을 받았던 그가 말년에 살았던 파리의 엘로 거리는 80세 생일을 기념하여 '빅토르 위고 거리'로 개칭되었고, 1885년 5월 22일 향년 83세로 세상을 떠나자 프랑스 정부는 국장으로 예우했으며 "그의 시신은 밤새도록 횃불에 둘러싸여서 개선문에 안치되었고, 파리의 온 시민이 판테온까지 관의 뒤를 따랐다"(G. 랑송)라고 전해진다. 『파리의 노트르담』Notre-Dame de Paris(1831), 『레미제라블』(1862) 등은 지금까지도 전 세계 독자들의 사랑을 받고 있다.

[134] 프랑스 작가. 루앙 출생. 확고한 문체와 긴밀한 구성을 가진 『보바리 부인』(1857)으로 프랑스 당대의 최고 작가라는 명성을 얻었다.

[135] 로맹 롤랑, 이휘영 옮김, 『베토벤의 생애』, 문예출판사, 1999.

[136] 조선 세종 27년(1445)에 정인지, 안지, 권제 등이 지어 세종 29년(1447)에 간행한 악장의 하나. 훈민정음으로 쓴 최초의 작품으로, 조선을 세우기까지 목조·익조·도조·환조·태조·태종의 사적事跡을 중국 고사에 비유하여 그 공덕을 기리어 지은 노래이다. 각 사적의 기술에 앞서 우리말 노래를 먼저 싣고 그에 대한 한역시를 뒤에 붙였다. 125장. 10권 5책. 여기서 '용비어천가'라는 말은 아부하며 칭송하는 내용이 들어간 글이라는 비꼬는 의미로 쓰였다.

로맹 롤랭이 쓴 베토벤 전기의 핵심은 다음과 같다.

"베토벤의 음악에는 장렬함과 순수함, 그리고 시대의 혼이 있다."

굉장히 간결하지만, 베토벤 음악의 핵심을 잘 표현했다. 베토벤 음악의 가장 위대한 점은 바로 이것이다. 보통 "혁명은 위대하다"라고 말하는 선전 예술들은 내면적인 갈등이 없다. 우리는 승리를 거두어야 한다는, 승리를 향한 확신만 있을 뿐이다. 그런 예술은 절대로 오랫동안 남지 못한다. 베토벤은 달랐다. 베토벤은 그 시대의 가장 극적이고, 진보적인 이념을 음악으로 드러내려고 했지만, 그 안에는 신념과 갈등이 공존했다. 그의 음악이 오랫동안 우리에게 공감을 얻을 수 있는 중요한 이유다.

1805년부터 1812년까지, 이른바 베토벤의 위대한 걸작의 숲을 이루던 시대가 계속 이어진다. 《교향곡 제7번 A장조 Op. 92》의 제1악장 〈포코 소스테누토-비바체〉Poco sostenuto-vivace 는 베토벤이 가장 극점에 올라 있었을 때의 작품이다. 베를리오즈Hector Berlioz(1803~1869)[137]는 이 교향곡의 멜로디를 "농민들의 윤무輪舞에서 이 교향곡을 끄집어냈다"라고 표현했다. 그리고 그는 이 곡은 명백히 그 앞의 교향곡인 《교향곡 제6번 「전원」 F장조 Op. 68》Symphony No. 6 "Pastorale" in F major, Op. 68[138]의 제3악장 '농민들과의 만남들'과 연장선상에 있다고 보았다. 베를리오즈는 프랑스의 베토벤 광신도였다. 프랑스에서 《교향곡 제5번 「운명」 C단조 Op. 67》이 초연되었을 때, 베를리오즈는 스무 살이었다. 당시 그는 자기 스승인 장 프랑수아 르쉬외르Jean-François Lesueur(1760~1837)[139]와 함께 있었는데,

[137] 프랑스의 작곡가. 프랑스 낭만파의 선구자. 《환상 교향곡 C장조 Op. 14》Symphonie Fantastique in C major, Op. 14로 유명하다. 자기 자신을 베토벤의 사도로 자처할 만큼 베토벤을 추앙했고, 그 영향을 스스로 받아들였다.

[138] 베토벤이 귓병으로 고통을 받아 빈 근교 하일리겐슈타트로 요양하러 갔을 무렵 작곡한 것으로, 자연과 더불어 지냈던 때문인지 이 교향곡에 '특징 있는 교향곡, 전원 생활의 추억'이라고 적어두기도 했다. 1808년 38세 때 작곡되어, 그해의 12월 22일 빈에서 초연되었고, 로프코비츠 후작과 라주모프스키 백작에게 헌정되었다.

[139] 프랑스의 작곡가이자 지휘자. 프랑스 아브빌에서 태어났으며, 아브빌과 아미앵에서 학창 시절을 보냈다. 1786년 파리 노트르담 대성당의 합창단에서 지휘했으나 성당의 신부와 의견이 맞지 않아 1년 만에 그만두었다. 프랑스대혁명을 거치면서 오페라 작곡가로 활약했고, 1804년에는 나폴레옹 2세로부터 튈르리 궁전의 지휘자직을 임명받기도 했다. 파리음악원에서 후진 양성에 힘썼고, 본문에 언급한 베를리오즈가 그의 제자 중 한 명이다. 은퇴한 후에는 『음악에 대한 견해』를 저술했는데, 이 책은 후배 음악가들에게 상당히 큰 영향을 끼쳤다.

르쉬외르는 "다시는 이런 교향곡이 작곡되어서는 안 될 거야"라는 말을 남겼다. 그가 보기에 그것은 '야만의 음향'이었다. 음악에 격조는 하나도 없고, 너무나 거칠고 공격적이며 야만적이었다. 그래서 그는 프랑스인다운 미의식으로, 이런 곡은 다시는 작곡되어서는 안 된다고 말했던 것이다. 그러나 젊은 베를리오즈는 그에게 이렇게 답했다.

"당연히 다시는 작곡되지 않을 겁니다. 아무도 이런 곡을 쓸 수 없을 테니까요."

베토벤의 배신, 그리고 말년

베토벤의 삶도 말년으로 접어든다. 그의 말년에서 놓치지 말아야 할 순간이 있다. 앞서 말한 '걸작의 숲'을 지난 뒤 그는 1813년경 힘든 시절을 겪어야 했다. 공개 연주회도 안 되고, 나폴레옹전쟁으로 많은 것들이 피폐해지면서 후원자들도 사라지면서 여러 모로 좌절을 경험하게 된다. 그런데 이때 말도 안 되는 작품 하나가 성공을 거둔다. 나폴레옹의 마지막 전투인 워털루 전쟁Battle of Waterloo[140]을 다룬 《전쟁 교향곡 「웰링턴의 승리」 Op. 91》"Battle" Symphony-Wellingtons Sieg, oder die Schlacht bei Vittoria Op. 91[141]이라는 관현악곡이었다. 당시 유럽의 반反나폴레옹 분위기에 휩싸여서 정말 말도 안 되는 이 곡이 흥행에 성공했던 것이다. 갑자기 베토벤은 돈더미에 오른다. 그 무렵 나폴레옹전쟁을 정리하는 빈회의가 열린다. 2년 동안 열렸던 이 빈회의가 유명한 말을 하나 낳았다.

"회의는 춤춘다."

[140] 1815년 6월 엘바 섬에서 돌아온 나폴레옹 1세가 이끈 프랑스군이 영국·프로이센 연합군과 벨기에 남동부 워털루에서 벌인 전투. 이 전투에서 프랑스군은 프로이센·영국군의 공세에 의해 패배했고, 이로써 나폴레옹 1세의 지배도 끝났다. 이 전투에서 프랑스군의 전사자는 4만 명에 이르렀으며, 영국군 전사자는 1만 5,000명, 프로이센군은 7,000명가량이었다. 전투에서 패배한 나폴레옹은 6월 22일 영국 군함 벨레로폰호에 실려 대서양의 외딴 섬인 세인트헬레나로 유배되었다. 그리고 그곳에서 영국군의 감시를 받다 1821년 5월 5일 세상을 떠났다. 나폴레옹의 퇴진 이후 프랑스는 다시 부르봉 왕가의 왕정으로 돌아갔으며, 혁명을 피해 외국으로 도피했던 망명 귀족들 역시 다시 돌아왔다. 승리한 연합국들은 오스트리아의 빈에서 메테르니히의 주도로 유럽을 재편하기 위한 회의를 했다. 이 회의를 통해 각국의 절대왕정은 군대와 비밀경찰, 검열제도를 강화하여 프랑스대혁명으로부터 확산된 민족주의와 자유주의를 억압하려 했다.

[141] 영국의 웰링턴 장군이 나폴레옹의 대군을 스페인의 빅토리아에서 격파한 광경을 묘사한 작품으로, 전쟁과 승리의 2부로 나뉜다.

무슨 말이냐. 당시 각국의 대표자인 외상들이 빈에 와서 1년 넘게 회의를 하는데, 매일 밤마다 무도회 파티를 했다. 화려함과 타락의 극치였다. 그래서 생긴 말이다. 이 무렵 대박을 터뜨린 곡들이 있다. 《영광의 순간 Op. 136》Der glorreiche Augenblick, Op. 136, 《게르마니아의 부활》Germania Aria with Chorus in B♭ major, Woo 94, 《모두 이루어지다》, 〈피아노를 위한 폴로네즈〉. 누구의 작품인지 아는가. 바로 베토벤의 작품이다. 아마 한 번도 제목조차 들어본 적 없을 것이다.

이 작품들은 전부 나폴레옹전쟁에 대한 이른바 유럽 연합파들의 승리를 자축하는 내용들이다. 특히, 〈피아노를 위한 폴로네즈〉는 러시아 황후를 위해서 그 구미에 맞는 곡을 위촉받아 만들었는데, 대박이 났다. 지금은 거의 연주되지 않는 이 곡들이 1814년에 보수파들이 완전히 복권된 빈 거리에서 우파들의 지지를 받으면서 엄청나게 성공한다. 졸지에 공화주의자로 알려진 베토벤은 '애국주의 음악가'가 되었다. 당사자인 베토벤도 그 상황을 즐겼다. 베토벤의 공화주의가 아름답게만 보이지 않는다.

이해에 베토벤은 1년에 다섯 차례나 공개 연주회를 한다. 이렇게 많은 연주회를 연 적이 없었다. 그러나 빨리 뜬 것은 빨리 잊힌다. 인기는 오래 가지 않았다. 그로부터 10년은 베토벤에게 무력한 날들이었다. 이때 다시 돌아온 귀족과 왕정복고 시대의 빈을 뒤흔든 것은 로시니Gioacchino Rossini(1792~1868)[142]의 재기발랄한 오페라들이었다. 《세비야의 이발사》Le Barbier de Séville[143], 《알제리의 이탈리아 여인》L'italiana in Algeri[144] 같

[142] 이탈리아 오페라 작곡가. 페자로에서 태어났다. 어릴 때부터 음악가였던 부모님한테서 기악을 배우고 교회 성가대에서 활동했다. 1816년 로마에서 공연한 《세비야의 이발사》 성공 이후 작곡가로 유명세를 얻었고, 이어 《오셀로》(1816), 《도둑까치》(1817) 등도 호평을 받았다. 1822년에 빈을 방문하여 로시니 선풍을 일으켰으며, 1823년에는 런던을 방문, 영국 왕실로부터 환영을 받았다. 1824년 파리로 건너가서는 이탈리아 오페라극장의 감독을 맡아 프랑스 정부로부터 연금과 보수를 받고 작곡에 종사했다. 이후 1836년 이탈리아로 돌아와 지내다 1855년 다시 파리로 건너가 그곳에서 세상을 떠났다. 38곡의 오페라를 비롯하여 칸타타·피아노곡·관현악곡·가곡·실내악곡(현악 4중주곡 등)·성악곡 등 여러 방면에서 많은 작곡을 한 그는 이탈리아 오페라의 전통을 계승·발전시킨 이탈리아 고전 오페라의 최후의 작곡가로 널리 알려졌다.

[143] 로시니의 대표적 오페라. 프랑스의 극작가 보마르셰의 희극을 바탕으로 작곡한 것으로, 1816년 로마에서 초연되었다. 기지와 풍자가 가득한 내용과 경쾌하고 선율이 풍부한 음악 등으로 로시니의 대표작이자 이탈리아 오페라 최고 걸작의 하나로 꼽힌다.

[144] 로시니의 대표작 중 하나. 한 편의 코미디로, 줄거리는 이렇다. 아내에게 싫증난 알제리의 총독 무스타파는 자신의 아내를 이탈리아인 노예 린도로와 결혼시키고 자신은 이탈리아 출신 여인을 새로 아내로 맞이하고 싶어 한다. 그런데 노예인 린도로에게는 고국에 연인 이자벨라가 있다. 때마침 린도로를 찾아온 이자벨라는 난파로 알제리에 도착, 무스타파에게 붙잡히고 만다. 무스타파는 이탈리아 여인을 아내로 맞으려 한 자신의 꿈을 이루기 위해 이자벨라와 결혼하려 한다. 재회한 린도로와 이자벨라는 서로 사랑을 맹세한 후, 존재하지도 않은 '파파타치'라는 의식을 만들어 무

은 작품들이 빈을 온통 휩쓸면서 베토벤은 완전히 뒷전으로 밀려난다. 우파들의 지지에 의해 애국주의 작곡자로 한 번 확 뜬 뒤, 차트 1위를 1년 정도 하다가 갑자기 화면에서 사라지게 된 것이다.

베토벤은 다시 자신의 내면으로 침잠하는 기회를 맞게 된다. 1816년 베토벤은 가곡 한 편을 쓴다. 〈멀리 있는 연인에게〉An die ferne Geliebte[145] 라는 무려 8분이 넘는, 모두 여섯 곡으로 이루어진 연가곡인데, 이 노래는 불멸의 연인 같은 진짜 연인에게 쓴 것이 아니라 자신의 내면에게 보내는 편지다. 나는 이 가곡을 굉장히 좋아하는데, 그 첫 대목에 특히 내가 좋아하는 이런 구절이 하나 나온다.

"나는 노래를 불러 내 고통을 그대에게 털어놓으리
사랑의 노래 앞에서는 모든 공간과 시간이 사라지는 법
그러면 내 사랑은 그대의 사랑에 닿을 수 있으리"

베토벤이 살면서 온갖 것을 다 보았음을 드러낸다. 이제, 마지막이라는 것이다.

한편 이제 빈은 비밀경찰이 부활하고, 검열이 강화되었으며, 표현의 자유는 위축되었다. 많은 사람들이 불법적으로 구금되기 시작했고, 더 이상 진보적인 발언들은 불가능했다. 전형적인 경찰국가가 되어가고 있다. 그 와중에 베토벤은 얼토당토않은 양육권 소송이니, 저작권 소송 등등으로 말년을 허비했다. 세 번의 소송 끝에 자신의 제수씨인 요한나와 화해를 하고 조카 카를의 양육권을 넘겨준다. 성병까지 걸렸다. 그의 편지에, 『모든 종류의 성병과 치료 방법에 대하여』라는 그 당시에 발간된 책을 좀

스타파에게 이자벨라의 마음을 훔칠 수 있는 기회라고 속이고는 그의 손아귀에서 도망치고, 이 과정에서 총독 부부도 화해함으로써 해피엔딩으로 마무리된다.

[145] 베토벤의 연가곡집. 1816년 젊은 의사 야이테레스가 쓴 여섯 편의 시에 곡을 붙인 것으로, 작품마다 서술적 연관성은 없지만 다양한 형식과 묘사적 기법을 활용하여 연가곡집으로 작곡했다. 평생 독신으로 살아온 베토벤이 늦은 나이인 46세에 작곡한 곡으로, 사랑을 아름답고 따뜻하게 그리고 있다. 제1곡 〈언덕 위에 앉아서〉는 주인공이 언덕에 앉아 사랑하는 사람을 그리워하는 내용이며, 제2곡 〈산은 푸르러〉는 태양이 떠오르면 아름다운 모습을 드러내는 산 아래에 살던 사랑하는 사람의 간 데 없음을, 제3곡 〈가볍게 춤추는 작은 새여〉는 작은 새에게 사랑하는 사람을 만나거든 아직도 잊지 않고 있다고 전해달라는 애달픈 마음을, 제4곡 〈높은 하늘을 떠가는 구름〉은 사랑하는 사람이 어디 있는지 알고 있는 구름에 대한 부러움을, 제5곡 〈5월이 되면〉은 5월의 대지에는 봄이 찾아왔는데 내 가슴의 봄은 언제 올 것인지를, 제6곡 〈여느 때의 노래로 이별을〉은 사랑하는 이에게 나를 위해 노래를 불러달라는 자신의 변함없는 마음을 내용으로 하고 있다.

구해달라는 내용이 있었던 걸로 보아 그가 성병에 걸린 것은 확실하다.

이 무렵 《교향곡 제9번 「합창」 D단조 Op.125》와 《장엄 미사 D장조 Op.123》을 같은 날 초연한다. 《장엄 미사 D장조 Op.123》은 앞에서도 말했지만, 살 날이 몇 년 안 남았는데도 어떻게든 취직 한 번 해보려고 루돌프 대공에게 헌정한 것이다. 《교향곡 제9번 「합창」 D단조 Op.125》는 프로이센 국왕의 아들에게 헌정했다. 유럽에서도 당시 가장 보수적인 보수 왕당파의 국가인 프로이센 국왕의 아들에게 베토벤이 이 노래를 헌정한 이유는 아직도 밝혀지지 않았다. 베토벤이 사생아라는 소문이 사실이라면, 어쩌면 프로이센 국왕의 아들은 그의 아버지가 아닐까라는 추측을 해볼 수도 있다.

헌정 대상이야 누구였든지간에 《교향곡 제9번 「합창」 D단조 Op.125》는 이제 인류의 교향곡이 되었다. 언제나 한 해의 마지막 날이면 전 세계의 모든 교향악단이 이 곡을 연주하고, 특히 제4악장 〈환희의 송가〉Ode to Joy는 유럽연합EU의 국가가 되었다. 제4악장은 그의 청춘의 시간으로부터 그가 죽기 3년 전까지 자신의 인생 모든 이념의 주제를 응축한 곡이다. 가사가 되는 실러의 「환희의 송가」는 베토벤이 스물일곱 살 때부터 그 시를 가지고 꼭 작품을 만들겠다고 가슴에 품어 왔던 것이다. 그 긴 노래 가사의 핵심은 바로 이 말인 것 같다.

"서럽고 가난한 사람들도 다함께 즐겨라!"

결국 베토벤은 "고뇌를 넘어서 환희의 세계로!"라는 자신의 가장 위대한 미학관을 평생에 걸쳐서 실현했다. 그런 점에서, 분명히 그는 진정한 '예술적 공화주의자'였다.

1820년대 런던필하모니협회는 베토벤의 곡을 본격적으로 연주하기 시작했다. 그에 관한 찬사와 비판이 등장했다. 철학자 쇼펜하우어Arthur Schopenhauer(1788~1860)[146]는 베토벤의 곡을 통해서 새

[146] 독일의 철학자. 염세사상의 대표자로 불린다. 1788년 독일 단치히 출생. 1811~1813년 베를린대학교를 다녔고, 1813년 여름 동안에 루돌슈타트에서 박사학위논문을 완성하여 예나대학에서 철학박사학위를 받았다. 헤겔을 중심으로 한 독일 관념론에 맞서 의지의 철학을 주창한 생의 철학자로 유명한 그는 베를린대학 재직 시절, 젊은 강사 신분으로 헤겔에 맞서 강좌를 개설했다가 처참하게 실패하기도 했다. 이후 그는 대학 교수직을 포기하고, 교단에 서기보다 연구와 집필에 몰두한 채 28년 동안 프랑크푸르트암마인에서 은둔

로운 음악의 시대가 열렸다고 했다. 반면에 헤겔Georg Wilhelm Friedrich Hegel(1770~1831)[147]은 베토벤의 곡을 굉장히 폄하하고 비난했다. 헤겔은 베토벤의 곡을 굉장히 과격한 개인적 감정의 표출로 보았던 것 같다.

베토벤, 그 후

"친구들이여, 박수를 쳐라! 연극은 끝났다."

베토벤의 유언이라고 알려진 말이다. 폼 나는 말이다. 그러나 이 말은 그가 죽기 하루 전에 한 것이다. 실제로 베토벤은 이런 말을 끝으로 눈을 감는다.

"아깝다, 아까워. 너무 늦었어!"

베토벤은 대체 뭘 아까워했던 걸까. 베토벤은 병석에서 와인을 주문했다. 그런데 그 배달이 조금 늦었다. 그는 마지막 와인을 먹지 못하고, 아니 따보지도 못하고 눈을 감았다. 그는 와인 도착이 너무 늦었다고 한탄

생활을 하다가 1860년 프랑크푸르트암마인에서 세상을 떠났다. 칸트의 인식론과 플라톤의 이데아론, 인도 철학의 범신론으로부터 깊은 영향을 받은 그의 사상은 독창적이었으며, 니체를 거쳐 생의 철학, 실존철학, 인간학 등에 영향을 미쳤고, 그의 대표작 중 『의지와 표상으로서의 세계』(1819)가 유명하다. 그러나 그의 철학은 생전에는 크게 인정을 받지 못했다가 19세기 후반 염세관의 사조에 영합하여 크게 보급되었고, 의지의 형이상학으로서는 F. W. 니체의 권력의지에 근거하는 능동적 니힐리즘의 사상으로 계승되어 오늘날에도 큰 영향을 미치고 있으며, 그 밖에도 W. R. 바그너의 음악, K. R. E. 하르트만, P. 도이센의 철학을 비롯한 여러 예술 분야에 영향을 끼쳤다.

[147] 독일의 철학자. 독일 서남부의 슈투트가르트에서 태어났다. 1788년부터 튀빙겐대학 신학과에서 철학과 고전을 공부하면서, 절친한 동료인 횔덜린, 셸링과 함께 철학과 그리스 문학과 프랑스대혁명에 관심을 기울였다. 대학을 마친 헤겔은 3년 동안 베른에서 사강사 생활을 하며 모든 생의 창조적인 동력으로 작용하는 변증법적 원리가 지닌 생동하는 당위성 문제에 주목

하기 시작했다. 1797년에는 프랑크푸르트로 옮겨 특유의 정신적 생명의 전체 구조를 변증법적인 법칙 아래 총괄하려는 시도에 착수했다. 1801년부터 예나대학에서 정치학, 생리학 등 다양한 분야의 연구를 통해 자기만의 학문 체계를 완성해나갔으며, 1805년에는 예나대학 교수가 되었다. 1807년 나폴레옹이 예나 전투에서 승리를 거두기 얼마 전 헤겔은 세계정신으로서의 나폴레옹을 칭송하며, 『정신현상학』을 출간했다. 1808~1816년에는 뉘른베르크의 김나지움 교장직을 수행하며 『논리학』을 완성했고, 1817년 하이델베르크 대학의 교수로 강의를 시작하면서 그의 철학 체계 전반을 설명하는 『철학강요』를 출판했다. 1818년에는 프로이센 정부의 초청으로 베를린대학 교수가 되었고, 곧 마지막 주저 『법철학 강요』(1821)를 내놓았다. 베를린 시절은 헤겔의 가장 화려한 시절로서 유력한 헤겔학파가 형성되었으며, 그의 철학은 국내외에 널리 전파되었다. 1831년 독일에 퍼진 콜레라로 사망하기 직전까지 헤겔은 생명의 변증법적 운동을 통한 생동하는 정신의 본원적인 회복을 위하여 시대가 안고 있는 분열과 대립, 시대적 한계와 모순을 극복하는 일에 평생 몰두했다.

하면서 죽었다. 그렇게 세상을 떠났다.

베토벤을 규정하는 말 중에 나는 롤랑 마뉘엘Roland Manuel(1891~ 1966)[148]의 이 문장을 가장 좋아한다.

"베토벤은 음악을 기술science에서 의식conscience으로 만든 사람이다."[149]

베토벤 이전의 음악은 사이언스science, 즉 기술에 불과했다. 그런데 베토벤이 등장하면서 기술에 불과했던 이 음악이 컨시언스conscience, 즉 의식 혹은 양심이 되었다. 그는 기술적인 음 사이의 즐거운 유희에 불과했던 음악을 인간의 의식 혹은 양심으로 만든 사람이라는 뜻이다.

부르주아 시대가 끝나지 않고 계속 이어지는 한, 즉 부르주아의 지배가 계속되는 한 베토벤은 영원히 서양음악사의 챔피언이 될 수밖에 없다. 베토벤은 부르주아 시대가 타락하는 것을 보지 못하고, 즉 부르주아의 이상이 역사를 배신하는 것을 보지 못하고 1827년에 죽었기 때문이다. 1789년 이후부터 1848년까지, 즉 1848년 혁명[150]으로 부르주아가 자신

[148] 프랑스의 작곡가이자 비평가, 음악학자. 파리 음악원의 미학 교수로 재직하며 음악 이론과 비평에 기여했다. 작곡가로 오페라 코미크를 위한 곡을 다수 썼다. 모리스 라벨의 평생의 친구이자 그를 존경하는 제자와 그에 대한 비평가로서 『라벨』을 남겼다. 그 밖에 『음악의 시학』, 『음악의 역사』 등의 저서가 있고, 그가 폭넓은 음악적 식견으로 3년 동안 나눈 음악에 대한 활기 넘치는 토론과 수다를 담아 1947년 출간된 클래식 음악의 고전 『음악의 기쁨』Plasir de la Musique이 최근 완역되어 모두 4권으로 나왔다. 이세진 옮김, 북노마드, 2014.

[149] 롤랑 마뉘엘, 『음악의 기쁨 1: 음악의 요소들』, 북노마드, 2014, 278쪽.

[150] 1848년 이탈리아에서 시작되어 프랑스, 독일, 오스트리아까지 확산된 유럽 동시혁명. 혁명의 내용은 지역에 따라 달랐지만 공통된 기치는 유럽의 민주화였다. 1847년의 경제 공황과 각 나라가 안고 있던 문제가 공통적이었다는 점 외에도 이미 교통과 통신의 발달로 한 지역의 뉴스가 그날 안에 유럽 전역으로 퍼져 각지에 흩어져 있던 망명자들이 수일 내에 결집할 수 있었다는 점, 망명자들이 이웃 나라를 통해 접한 급진

적 사상을 본국의 동지들과 밀접하게 공유할 수 있었다는 점 등이 연쇄적인 혁명을 가능케 했다.

나폴레옹 체제 붕괴 후의 유럽은 빈 체제에 의해 왕정이 부활해 보수화되었지만 이미 확산된 자유에의 요구는 유럽 각지에 독립운동을 불러일으켰다. 부활한 왕정은 그러한 민주주의 운동에 대해 탄압을 반복했지만 수많은 사람들이 이웃 나라들, 예를 들면 프랑스나 스위스로 망명함으로써 혁명의 불씨를 키우고 있었다. 1830년, 스위스에서 시작된 청년 유럽운동은 청년 이탈리아, 청년 독일, 청년 폴란드 등의 형태로 각 지역의 혁명가들을 결집해나갔고, 스위스에서 탄압을 받기 시작하자 이들은 프랑스, 영국, 미국 등으로 망명지를 옮겨다니며 혁명이 다시 시작되기를 기다렸다. 그리고 마침내 혁명의 소식이 파리에서 들려오자 각지의 망명자들은 귀국을 결심했다. 그러나 국제적인 연대를 바탕으로 시작되었으나 혁명이 진전되면서 국가들끼리 대립 양상이 나타났고, 각 국내에서도 민주파와 노동자의 분리, 국왕의 교묘한 공작, 민족주의의 대두, 보수파의 반격 등으로 혁명 세력은 점차 힘을 잃었다. 혁명가들은 다시 망명하고, 이들 수천 명의 망명자들을 받아들인 프랑스나 스위스도 혁명이 다시 일어날 것을 염려하여 망명자들을 벽지로 몰아넣거나 미국으로의 추방을 획책했다. 이로써 혁명은 실패하고 망명자들은 프랑스,

들의 혁명적 동지 계급인 프롤레타리아를 배반하기 전까지 부르주아는 자기 계급의 해방을 통해서, 즉 제1·2계급(귀족과 성직자)의 타도를 통해서 모든 인류의 해방을 꿈꾸었다. 그러나 그들은 제1·2계급을 무찌르고 승리를 거두고 난 뒤에 자신의 혁명 동지였던 프롤레타리아 계급을 배신한다. 다시 말해, 1848년 이후부터 그들은 부르주아 독재의 시대로 나아간다. 베토벤은 자신이 그토록 꿈꾸었던 부르주아의 이념이 가장 고상하고 순결하게 지속되는 바로 그 지점에서 활동을 했고, 그 이상이 좌절하기전에 죽었다. 그래서 그의 음악에는 갈등은 있으나 의심은 없다. 오히려그 갈등이라고 하는 것이 그의 음악을 훨씬 더 드라마틱하게 만들어줄 뿐이다.

하지만 1850년대 이후에 모든 낭만주의 작품들은 베토벤이 꿈꾸던 그 부르주아적 이념에 대해 의심하기 시작했다. '진짜 그래? 아니잖아. 세상은 달라진 게 없잖아!'라고 말이다. 그래서 그때부터 낭만주의자들의 음악 조성은, 베토벤에게는 그토록 단호했고, 절대 타협의 대상이 아니었던 것들이, 베토벤의 낭만주의 후계자들에 의해서 흔들리기 시작했다.

바흐는 왜 음악의 아버지가 되었나

드디어 "왜 바흐가 음악의 아버지가 되었을까?"에 대해 대답할 순간이 되었다. 사실 바흐는 대단찮은 로컬 음악가였다. 롤랑 마뉘엘이 말했듯이, 바흐는 새로운 것을 아무것도 창조하지 않았다. 그럼에도 불구하고 모든 권력을 장악한 부르주아에 의해서 바흐가 음악의 아버지로 추앙되는 것은 바로 부르주아가 꿈꾸는 가장 훌륭한 예술가적 덕목이 그에게 있었기때문이다. 부르주아의 진정한 덕목이 무엇이었을까. '근면'과 '성실', 그리고 '신에 대한 절대적인 확신'이었다. 바흐는 음악사상 가장 위대한 개신교도였다. 가톨릭교도 중에서는 훌륭한 종교적 심성을 가진 작곡가는 많았으나, 개신교도로서 가장 종교적인 신념을 가진 최고의 인물은 바흐였다. 바흐는 1,300편이 넘는 모든 작품의 악보 맨 마지막에 꼭 이런 서명을 남겼다.

이탈리아, 독일 등을 떠나 영국과 미국으로 몰려든다. 혁명 후 유럽에서는 다시 보수정권이 탄생한다. 보수파들은 온갖 수단을 동원해 혁명가들을 잡아들였고 혁명의 원인이었던 빈곤 문제도 표면적으로는 해결할 수 있을 것 같은 시스템의 도입을 시도했다. 결국 1848년과 같은 동시혁명은 다시 일어나지 않았다.

"신께 영광을⋯⋯."

바흐는 칼뱅주의Calvinism[151]적인 초기 자본주의와 부르주아의 이상에 가장 정확하게 들어맞는 인물이었다. 그 바흐를 무덤에서 끌어올린 첫 번째 인물인 펠릭스 멘델스존은 놀랍게도 유태계 금융 자본가의 아들이었다. 멘델스존은 19세기 작곡가 중에 유일하게 유복한 자본가 가정에서 태어난 사람이었다. 유대인이었으며 금융 자본가의 아들이던 그 스무 살짜리 멘델스존이 바흐를 발견했던 것이 우연이었을까? 그것은 절대로 우연히 일어난 사건이 아니다.

부르주아는 19세기에 이르러 역사의 주체가 되었다. 이제 막 승리를 확신한 부르주아 계급은 역사를 새롭게 쓰려고 했고, 그 새로운 역사에 걸맞는 새로운 역사적 위인이 필요했다. 1829년에 《마태 수난곡 BWV. 244》이 100년 만에 재연된 이후로 1850년에 전 유럽 단위로 바흐협회 The Bach-Gesellschaft가 만들어진다. 그리고 1900년에 드디어 『바흐 전집』이 악보로 완성된다. 그리고 1750년 바흐가 죽고, 1829년 멘델스존이 바흐를 다시 발견할 때까지, 79년간 아무도 말을 안 하다가 마치 이때부터 약속이나 한 듯이 이 기간에 유럽 모든 비평가와 언론인들은 바흐에 대한 어마어마한 예찬을 만들어낸다. 그러면서 바흐를 음악의 비조鼻祖로 세운다. 이것이 바로 새로운 부르주아 계급의 음악사였다.

이런 와중에 베토벤은 부르주아 계급의 가장 고귀하고 순수했던 그 이념을 완전 연소한 처음이자 마지막 작곡가였다. 그러한 점에서 베토벤은 부르주아 시대가 유효하는 한 음악사의 영원한 챔피언일 수밖에 없다. 어떤 누구도 베토벤의 텍스트를 대체할 수 없다. 때문에 베토벤 이후 수많은 고전주의자, 낭만주의자들 중에 베토벤의 추종자들이 베토벤을 신화화하면서 그는 인간의 반열을 넘어서 성인聖人의 반열에 들어서게 되었다. 이것은 바흐를 음악의 비조로 만든 것과 더불어 부르주아 역사가들이 만들어낸 가장 거대한 코미디다.

[151] 16세기 프랑스의 종교 개혁자 칼뱅에게서 발단한 기독교 사상. 신의 절대적 권위를 강조하고 예정설을 주장했다.

두 거장의 본질

나는 이 장의 마지막을 이 두 명이 생전에 남긴, 그들 각각의 본질을 가장 잘 드러내는 어록으로 끝내고자 한다. 모차르트는 결코 신동이 아니었다. 그는 자신의 계급적 한계를 개인적인 능력으로 탈출하고자 한 그의 아버지와 그의 시대가 만들어낸 '음악적 괴물 기계'였다.

그가 여섯 살 때부터 작곡을 시작한 것은 사실이다. 하지만 600곡이 넘는 그의 작품 연보에서 열일곱 살에 작곡한 《교향곡 제25번 G단조 K. 183》Symphony No. 25 in G minor, K. 183을 제외하면 각 장르의 대표작들은 모두 스물다섯 살이 넘어서 나왔다. 서른여섯의 짧은 생애 중에서 그의 걸작들은 마지막 11년간에 집중적으로 만들어졌던 것이다.

다시 말해, 모차르트의 스물다섯 살 이전은 기나긴 습작기로 봐야 한다. 유년기에 누린 유명세만 무시한다면 모차르트는 하이든이나 베토벤보다 더 이른 나이에 예술가로서 자신을 증명했다고 볼 수 없다. 그 역시 이들과 마찬가지로 뼈를 깎는 수행 끝에 자신의 음악 세계를 구현한 인물에 불과하다. 하지만 바흐나 하이든과 달리 그는 그 앞에 놓인 계급적 질서를 부인한다. 그가 귀족의 작위를 사용하지 않은 것은 귀족에 대한 그의 무의식적 반감의 표명이다. 하지만 그의 투쟁은 모두 개인적인 것이었기에 절대로 승리할 수 없는 투쟁이었다. 그래서일까 모차르트는 죽기 3개월 전 자신의 친구이자 최고의 동료였던 대본 작가 로렌초 다 폰테Lorenzo Da Ponte(1749~1838)[152]에게 보낸 편지의 마지막에 이런 말을 썼다.

"쉬는 것보다 작곡하는 것이 덜 힘들기 때문에, 나는 계속해서 일을 한다."

굉장히 짠한 마음이 드는 말이다. 세 살 때부터 음악적 훈련을 기계

[152] 이탈리아 시인이자 극작가. 이탈리아 베네치아 근처의 유대계 집안에서 태어나 가톨릭 주교에게 입양되어 1763년 가톨릭교로 개종하고 주교와 같은 이름으로 개명했다. 안토니오 살리에리에게 작가로서의 능력을 인정받고 요제프 2세의 궁정 극장에서 대본을 쓰게 되었다. 같은 유대인 출신의 가톨릭 개종자 베츨라 남작의 집에서 모차르트를 처음 만났다. 그 후 보마르셰의 희곡 『피가로의 결혼』을 극으로 만들어달라는 모차르트의 제의를 받아 작업했다. 1786년 발표된 《피가로의 결혼 K. 492》의 성공 이후 두 사람은 1787년 《돈 조반니 K. 527》, 1790년 《코시 판 투테 K. 588》을 함께 작업했다. 1790년 요제프 2세의 죽음으로 빈을 떠난 그는 1805년까지 런던에서 지내다 미국으로 건너갔고 컬럼비아대학에서 이탈리아 문학을 가르쳤다. 말년에는 자신의 회상록을 집필했다.

궁정 사회의 시민 음악가 모차르트. 예술적 공화주의자 베토벤.

처럼 받아온 모차르트에게는 작곡하는 것이 제일 쉬운 일이었고, '쉰다'는 것은 자신의 계급적 현실을 자각하는 순간이었기에 견딜 수 없었던 것이다. 그는 삶의 촛불이 꺼지기 직전에야 자신이 절대로 승리할 수 없다는 것을 자각했다. 그 마지막 해의 〈클라리넷 협주곡 A장조 K.622〉Concerto for Clarinet and Orchestra in A major, K. 622의 아름답고 슬픈 느린 제2악장과 반도 쓰지 못하고 생을 마감한 《레퀴엠 D단조 K.626》에서 세속적인 모든 욕망을 내려놓는 가장 극적인 퇴장의 감정을 노래했다.

그의 패배는 필연적이었다. 하지만 역설적이게도, 모차르트는 패배할 수밖에 없었던 바로 그 숙명적인 조건 때문에 그 앞의 어떤 음악가도 해내지 못했던, 극한적인 슬픔에서 극한적인 해학까지를 음표로 표현하는 위대한 시금석을 그 짧은 생애 안에 창조해냈다. 현실에서의 그의 패배는 바로 그가 이루어낸 예술적 승리의 자양분이었다. 모차르트에 이르러 음악은 더 이상 소리의 테크놀로지가 아니라, 혹은 절대자인 신 앞에서 가련하게 떨고 서 있는 미약한 인간의 고해성사가 아니라 자유를 향한 본능적인 감정의 다채로운 표현으로 승화했다. 프랑스대혁명이 구체제Ancien Régime를 전복시켰다면 모차르트는 기존의 서양음악사를 무너뜨렸다.

흔한 묘비명 하나 없이, 최소한의 격식을 갖춘 장례식도 없이 모차르트는 무연고 노숙자들의 시신과 함께 구덩이에 떼로 매장되었다. 그의 비참한 최후는 궁정 사회에서 자유예술가를 꿈꾼 것에 대한 상징적인 처벌이었다. 그는 조금 일찍 도착했고, 매우 빨리 떠나야 했다.

그가 지상을 떠난 바로 이듬해, 스물두 살의 더벅머리 청년이 이 저주의 도시 빈에 등장했다. 그는 스승 하이든의 인도를 거부했으며, 한 번밖에, 그것도 잠깐 보았을 뿐인, 모차르트의 오만을 자신만의 방식으로 승계했다. 이 청년 베토벤은 모든 제단을 무너뜨리고 오직 자신만이 앉을 수 있는 권좌를 만들었다. 불손하기 그지없었던 베토벤은 다음과 같은 위대한 말을 남겼다.

"더욱 아름다운 것을 위하여 세상에 파괴시키지 못할 규범이란 없다."

나는 이 짤막한 한 줄이야말로 베토벤이 서양음악사에서 영원한 챔피언으로 남을 수 있는 가장 위대한 미학적 자신감이라고 생각한다. 이

미학적 자신감의 근원에는 계급투쟁에서 승리를 거둔 가장 순결했던 시대의 부르주아적 이념이 있다. 모든 규범은 그에게 더 이상 무의미한 장벽이 되었다. 더 아름다운 것을 위하여 모든 것을 다 파괴할 수 있는 바로 그 권능이 베토벤과 베토벤의 시대에 생겨났다. 모차르트가 빈에 다다른 1781년부터 베토벤이 빈에 묻히게 되는 1827년 사이에 서구의 음악사는 다시 새로운 거대한 반전의 시대로 접어들게 되었고, 이 두 사람은 인류 음악사상 가장 거대한 전복의 드라마를 기술한 인물이 되었다.

4

두 개의 음모
〈사의 찬미〉와
〈목포의 눈물〉속에
숨은 비밀

윤심덕尹心悳
1897~1926

이난영李蘭影
1916~1965

한국의 대중음악사는 '현해탄의 동반자살'이라는 충격적인 센세이셔널리즘과 함께 극적으로 개막한다. 〈사의 찬미〉 신드롬의 배후엔 일본 제국주의 음악 자본의 음모가 똬리를 틀고 있었다. 이 신드롬을 징검다리로 하여 일본의 엔카 문화는 1935년 〈목포의 눈물〉을 통해 한반도 상륙을 완료했으며 엔카의 한국 버전인 트로트는 최초의 주류 장르로 등극한다.

전복과 반전으로서의 음악 문화사

이제부터는 오늘날 우리나라 대중음악 문화를 존재케 한 어떤 탄생의 순간에 대해서 이야기할 것이다. 어쩌면 한 편의 영화나 드라마를 보는 듯한 내용들이 들어 있을지도 모르겠다. 핵심은 바로 '음모'다.

나는 우리 한국인들이 결코 역사에 대해서 관심이 없는 사람들이라고 생각하지 않는다. 그런데 이상하게도 20세기 이후 우리의 역사는 너무 많은 대목들이 은폐되거나 왜곡되었다. 그래서 지난 100년간 오늘의 우리를 있게 한 굉장히 중요한 일들이 많이 일어났음에도 불구하고 많은 부분이 혼돈 속에 빠져 있다. 역사 교과서 파문을 통해서 알겠지만, 오늘은 정권이 바뀔 때마다 학교에서 배우는 역사 교과서가 끊임없이 바뀌는 혼란스런 시대다. 그럴 수밖에 없다. 역사는 단순히 지나간 과거의 일이 아니기 때문이다. 역사는 지금도 끊임없이 이 순간 우리의 존재를 증명하는 치열한 접전지이기 때문이다. 그렇기 때문에 "우리 역사의 어디에서 어떤 것이 어떻게 시작되었고, 또 그것을 어떻게 평가하는가"라는 것은 그저 '옛날에 그랬다'는 지나간 과거의 고정된 일에 관한 것이 아니라, 지금 이 순간에도 우리를 둘러싼 모든 것에 대한 판단을 결정하는 것이다.

20세기 100년간 대한민국 역사에서 가장 뼈아픈 순간 혹은 가장 가슴 아픈 사건 하나를 꼽으라면 어떤 사건을 지목하겠는가. 5·18광주민주화운동?[1] 6·25전쟁? 김구 암살? 을사늑약乙巳勒約[2]으로 나라를 잃은

[1] 1980년 5월 18일에서 27일까지 전라남도 및 광주 시민들이 계엄령 철폐와 전두환 퇴진, 김대중 석방 등을 요구하여 벌인 민주화운동. 박정희 정권이 막을 내린 후 불안한 정국을 틈타 전두환, 노태우 등 신군부 세력이 제2군사 쿠데타를 일으켰다. 무력으로 순식간에 군부와 정치권을 장악한 신군부세력은 비상계엄령을 다시 선포하고 언론을 통제하는 등 군사통치 시대로 회귀하려는 움직임을 보였다. 유신체제에 이어 민주헌정이 정지되고, 민주정치 지도자들이 투옥되는 등 군사독재가 재발하자 국민들의 불안은 극도에 달했으며, 이는 전국적인 저항 운동으로 지속·확산되어갔다. 1980년 5월 15일 전국의 학생 연대가 서울역에 모여 대규모 민주항쟁 시위를 벌였으며, 신군부는 이를 기회로 삼아 1980년 5월 17일 비상국무회의에서 비상계엄령 전국 확대를 의결했다. 1980년 5월 18일 비상계엄군이 전라남도 광주의 각 대학을 장악하고 학생들의 등교를 저지하면서 충돌이 일어났다. 계엄군에게 구타를 당한 학생들이 속출하자, 학생들은 '계엄 철폐', '휴교

령 철폐'를 외치며 광주의 중심 대로인 금남로로 진출했다. 이를 진압하는 과정에서 계엄군은 학생 시위대를 지지하는 일반 시민들도 구타하고 체포했으며 그 결과 많은 부상자와 연행자들이 발생했다. 1980년 5월 19일 계엄군의 폭력 진압에 분노한 시민들이 대학생들의 시위에 동조하며 금남로에 모여들었으며, 계엄군과 투석전投石戰을 전개했다. 계엄군과 시민 간의 공방전이 계속되면서 시위는 점점 격화되었다. 1980년 5월 21일 시위대 대표가 계엄군의 철수를 요구하며 도청 앞에서 도지사와 협상을 벌였으나 계엄군이 오후 12시까지 퇴각하겠다는 약속을 지키지 않아 결렬되었다. 이후 이어진 계엄군의 무차별 집단발포로 인해 사상자 및 부상자들이 속출했으며, 이 집단발포 이후 시위대는 계엄군의 폭력에 맞서기 위해 나주, 화순 등 예비군 무기고에서 무기를 탈취하여 무장을 시작했다. 시위로 시작된 민주화운동은 결국 무력항쟁으로 변했으며, 무장한 시민들이 도청 앞으로 계속해서 계엄군을 압박해간 결과, 계엄군을 몰아내고 광주시내를 장악했다. 그러나

것?…… 꼽아보니 지난 100년간 가슴 아프고 슬픈 사건들이 참 많이 일어났다. 이 모든 것들이 모여서 결국 오늘날 한국의 현대사가 만들어졌다.

만일 누군가 나에게 20세기 대한민국 역사에서 가장 불행한 날을 묻는다면, 나는 1949년 반민특위反民特委[3]의 좌절을 꼽겠다. 왜냐. 나라는 빼앗길 수 있다. 전쟁에서 지면 식민지가 될 수 있다. 사실 우리만 나라를 빼앗긴 것은 아니다. 전 세계 거의 대부분의 나라가 어느 한순간 국권을 상실한 적이 있다. 중요한 것은 다시 나라를 되찾았을 때, 그 이전의 식민지 시기의 역사를 제대로 청산했느냐는 것이다. 그것을 제대로 하지 못하면, 얼마나 많은 대가를 치러야 하는지 우리의 반민특위 좌절이 똑똑히 가르쳐준다. 어찌 보면 거대한 대하드라마 같은 20세기 100년 동안, 한반도는 대한민국과 조선민주주의인민공화국으로 쪼개졌고, 그것을 통해서 대한민국의 정체성이 지금 이 순간까지 이어지고 있다.

나는 이제부터 그런 커다란 역사적 흐름 속에서, 어찌 보면 협소하다

1980년 5월 27일 탱크를 앞세운 대규모 진압군이 시내로 진입, 도청과 시내를 탈환함으로써 시위는 진압되었다. 1988년 제6공화국에서 공식적으로 밝힌 바에 의하면, 희생자 수는 사망 191명·부상 852명으로, 6·25전쟁 이래 최대였다.

[2] 1905년 일본이 대한제국을 강압하여 체결한 조약으로, 외교권 박탈과 통감부 설치 등을 주요 내용으로 한다. 이 조약으로 대한제국은 명목상으로는 일본의 보호국이나 사실상 일본의 식민지가 되었다. '을사'乙巳라는 명칭은 1905년의 간지干支에서 비롯되었으며, 명목상으로 한국이 일본의 보호국으로 되어 '을사보호조약'乙巳保護條約이라고도 불렸다. 하지만 보호국이라는 지위가 사실상 일본 제국주의의 식민지화를 미화하는 것에 지나지 않는다고 비판되어 '을사조약'이라는 명칭이 흔히 사용된다. 모두 5개의 조항으로 이루어져 '을사오조약'乙巳五條約이라고도 불리며, 조약 체결 과정의 강압성을 비판하는 뜻에서 '을사늑약'이라 부르기도 한다.

[3] 반민족행위특별조사위원회反民族行爲特別調査委員會의 약칭. 1948년부터 1949년까지 일제강점기 친일파의 반민족행위를 조사하고 처벌하기 위해 설치했던 특별위원회. 제헌국회는 정부 수립을 앞두고 애국선열의 넋을 위로하고 민족정기를 바로잡기 위해 친일파를 처벌할 특별법을 제정할 수 있다는 조항을 헌법에 두었고, 이에 따라 반민족행위처벌법을 제정했다. 반민특위는 1949년 1월 본격적인 활동을 시작, 먼저 친일파를 선정하기 위한 예비 조사에 들어가 7,000여 명의 친일파 일람표를 작성하고, 전국적으로 널리 알려진 친일파를 잇달아 체포했다. 반민특위가 활발한 활동을 펼치자 수차하는 친일파가 속출하고, 많은 사람들이 친일파의 행적을 증언하거나 제보하는 등 반민특위의 활동은 국민의 높은 관심과 지지 속에서 전개되었다. 그러나 친일파 처벌에 부정적인 입장을 가지고 있던 이승만 대통령은 반민특위의 활동을 비난하는 담화를 여러 차례 발표했다. 나아가 반민특위를 무력화시키기 위해 반민족행위처벌법 개정안을 국회에 제출하는 등 반민특위의 활동을 불법시하고 친일파를 적극 옹호했다. 이러한 분위기 속에서 일부 국회의원은 반민특위의 활동이 사회의 불안과 불안감을 조성한다는 이유로 공소시효를 1949년 8월 말까지로 단축하는 내용의 반민족행위처벌법 개정안을 국회에 제출했다. 이 개정안은 가결되었으며, 반민특위 조사위원은 모두 사퇴했다. 새로 구성된 반민특위는 이미 체포된 친일파의 조사와 친일파의 자수를 유도하는 방향으로 활동했으며, 공소시효가 만료된 8월까지 반민특위 중앙이 체포한 친일파는 거의 없었다. 이후 반민족행위처벌법은 1951년 2월에 폐지되어 친일파를 처벌할 수 있는 법적 장치는 완전히 사라졌다. 반민특위는 설치 목적에 따라 친일파의 반민족행위를 조사하고 처벌하기 위해 노력했으나 친일 세력과 이승만 대통령의 비협조와 방해로 성과를 거두지 못했고, 오히려 친일 세력에게 면죄부를 부여하는 결과를 초래했다. 이들은 이후 한국의 지배세력으로 군림했다.

면 협소하달 수 있는 문화의 역사, 그 문화의 역사 안에서도 더 들어가서 '음악 문화의 역사'를 살펴보려고 한다. 바로 지금 이 순간에 우리가 누리고 있는 음악 문화의 역사가 어떻게 형성되고 탄생했는지, 그리고 그것이 그저 순탄한 역사적 이행과 진화의 결과가 아니라 누군가에 의해 기획된 음모의 역사라면, 우리는 그것을 어떻게 평가해야 하는지를 생각해보려는 것이다. 또 다른 의미의 전복과 반전의 역사이다.

두 개의 키워드, 〈사의 찬미〉와 〈목포의 눈물〉

우리 음악 문화의 역사를 파악하는 두 개의 키워드는 1926년 8월에 발표된 〈사死의 찬미讚美〉[4]와 1935년 9월에 발표된 〈목포의 눈물〉[5]이다. 우리도 다 잘 아는 노래로, 특히 〈목포의 눈물〉은 고故 김대중 대통령의 애창곡이었기에 더욱 유명하다. 〈사의 찬미〉는 젊은 친구들은 모르겠지만, 1969년에 안현철(1929~) 감독이 〈윤심덕〉尹心悳이라는 제목으로 처음 영화화했고, 1991년에는 김호선(1941~) 감독이 〈사의 찬미〉라는 노래와 같은 이름으로 두 번째로 영화로 만들었다. 1969년의 〈윤심덕〉에는 문희文姬(1947~)[6], 1991년 〈사의 찬미〉에는 장미희張美姬(1958~)[7]라는 당대 최고의 여배우들이 주인공을 맡았는데, 모두 흥행에 성공했다. 윤석화를 주인공으로 한 뮤지컬로도 제작되었으며, 연극으로는 수십 번이나 공연되었다. 하지만 혹시 이 영화나 뮤지컬, 혹은 연극을 본 적이 있다면 그 내용을 깡그리 잊어주기 바란다. 그 스토리들은 이제부터 말할 역사적 진실과 거의 관련이 없기 때문이다.

첫 번째 주제인 〈사의 찬미〉에 대해서는 한국음악사가 조선의 몰락과 함께 중세 시대가 끝나고, 오늘의 우리를 규정짓는 근대로 진입하는

[4] 윤심덕의 〈사의 찬미〉를 찾아서 들어볼 것. http://www.youtube.com/watch?v=Mfb4aqQufPM

[5] 문일석 작사, 손목인 작곡, 이난영 노래. 1935년 발표된 이래 지금까지 사랑 받는 대표적인 대중음악 중 하나. 이난영의 〈목포의 눈물〉을 찾아서 들어볼 것. http://www.youtube.com/watch?v=1blI-LF0fBs

[6] 영화배우. 본명은 이순임李順任. 1965년 영화 〈흑맥〉으로 데뷔했다. 1960년대 영화계 여배우 트로이카의 한 사람으로 유명했다. 1971년 한국일보사 부사장 장강재와 결혼했고, 현재는 백상재단 이사장이다.

[7] 배우. 1975년 TBC 특채 탤런트로 뽑혀 배우로 활동을 시작한 후, 1976년 박태원 감독 영화의 주인공 '춘향' 역에 발탁되면서 영화에 데뷔했다. 유지인, 정윤희와 함께 문희, 남정임, 윤정희의 뒤를 잇는 여배우 신트로이카 시대를 열었던 1970~1980년대 대표 배우다. 대표작으로는 영화 〈성춘향전〉, 〈겨울 여자〉, 〈청실홍실〉, 〈속 별들의 고향〉, 〈적도의 꽃〉, 〈깊고 푸른 밤〉, 〈사의 찬미〉와 드라마 〈육남매〉, 〈엄마가 뿔났다〉 등이 있으며 지금도 여전히 활발하게 활동 중이다.

데, 바로 그 진입이 '죽음의 센세이셔널리즘sensationalism'이라는 굉장히 비극적인 사건으로 인해 격발되었다는 것에서 출발하겠다. 그리고 두 번째 화두인 〈목포의 눈물〉을 통해서는 제국주의와 민족주의라는 양쪽 진영의 긴장과 갈등 속에서 우리의 대중음악 문화가 어떻게 도약하고 대중적인 저변을 형성하게 되었는지를 알아볼 것이다.

명성황후, 아니 민비의 진실

매섭게 추웠던 1894년 12월 2일, 지금의 전라북도 순창 지역에서 굉장히 중요한 일이 하나 일어났다. 그 이후부터 지금까지의 모든 것을 결정짓는 중요한 사건이다. 그해 봄 갑오농민전쟁이라고 부르기도 하는, 이 땅의 동학[8]교도들이 중심이 된 동학농민혁명[9]이 일어나 전주성을 함락시켰으며 이 혁명적 열기는 곧바로 전국적으로 확산되었다. 동학농민혁명군과 조선 조정과의 강화는 성립되었으나 민 씨 정권이 동학농민혁명군을 진압하기 위해 6월 청나라에 파병을 요청하면서 정국은 다시 소용돌이치게 되었다. 이미 타이완과 류큐의 영토 분쟁을 승리로 이끈 일본은 텐진조약을 근거로 신속히 조선에 군대를 파병했으며 곧 4대문과 왕궁을 장악하고 아산만에 주둔한 청군을 공격함으로써 청일전쟁을 일으킨다. 아산만의 풍도 앞바다에서 청나라 지원군 1만 2,000명을 수장시키고 성환전투成歡戰鬪에서도 압승하는 등 일본군은 파죽지세로 조선에서의 군사적 우위를 확보함으로써 한일강제 병합의 토대를 만들었다.

그리고 그해 11월 일본군은 우세한 화력과 고도의 군사적 전략을 무기로 관군을 지휘하며 동학농민혁명군을 공주의 우금치 전투에서 괴멸시킨다. 그리고 운명의 이날 1894년 12월 2일, 순창으로 피신 중이던 동학농민혁명의 지도자인 전봉준이 부하의 밀고로 체포되었다. 나는 그날이 우리 근대사의 운명을 결정지은 분수령이라고 생각한다. 전봉준이 등장할 때마다 꼭 나오는 부주인공이 한 명 있다. 명성황후라는 이름으로 불

[8] 1860년 최제우가 창시한 민족종교. 인내천 사상을 특징으로 한다. 19세기 실학의 등장으로 평민들의 의식이 높아지면서 폭정에 시달리던 백성들은 급격하게 동학에 동조하게 되었고 거대한 세력을 형성했다.

[9] 1894년 전라도 고부군(오늘날의 정읍)에서 시작된 동학계東學系 혁명운동. '동학농민혁명'이라고 부르기도 하지만 단순한 농민 봉기로 보지 않고 조선 시대 말기의 부패, 무능하고 시대정신을 반영하지 못하는 정치 개혁을 외친 혁명으로 간주한다. 또 농민들이 궐기하여 부정과 외세에 항거했으므로 '갑오농민전쟁'이라고도 한다.

리게 되는, 고종의 처 민비다. 민비는 전봉준이 장렬하게 처형된 지 약 반 년 뒤인 1895년 10월 이른바 일본 낭인浪人[10]들에 의해서 참살慘殺되었다.

한국 창작 뮤지컬을 대표한다는 〈명성황후〉[11]라는 작품이 있다. 국민 뮤지컬이라고 불리면서 많은 사람이 관람했다. 그리고 배우 이미연을 주연으로 티브이 드라마로도 만들어졌다. 또한 〈불꽃처럼 나비처럼〉이란 타이틀로 조승우와 수애를 주인공으로 내세운 영화로도 만들어졌다. 이 '명성황후'의 텍스트는 이문열李文烈(1948~)[12]이 쓴 희곡 『여우 사냥』이다. 희곡 『여우 사냥』, 뮤지컬 〈명성황후〉, 드라마 〈명성황후〉, 영화 〈불꽃처럼 나비처럼〉에 이르기까지 민비의 이야기들은 모두 흥행에 성공한 블록버스터였다. 민비 시해 100주년이 되던 1995년 나는 뮤지컬 〈명성황후〉의 초연을 보러 예술의전당에 갔다가, 너무 기가 막혀서 제1막만 보고 중간에 나와버렸다. 자신의 권력을 지키기 위해, 곧 자신의 나라의 백성을 죽이기 위해 강대국에게 파병 요청을 하고 강산을 피로 물들였으며, 결국 그 강대국의 정치 깡패들에 의해 타살당한, 한마디로 악독하기 이를 데 없는 여자를 단지 일본에 의해 참살당했다는 이유 하나만으로 우리나라의 국모國母로 묘사한다는 것에 경악을 금치 못했으나 흥행에는 크게 성공했다. 민비에 비하자면 프랑스대혁명 때 처형당한 루이 16세의 왕비 마리 앙투와네트는 동정의 여지라도 있는 인물이다.

뮤지컬 〈명성황후〉의 남자 주인공은 홍계훈洪啓薰(?~1895)[13]인데 그는 민비를 끝까지 지키다가 죽는 호위 무사이다. 뮤지컬이나 영화에서는 두 사람을 정인情人 관계로 만들어놓았는데 절대 그렇지 않다. 홍계훈은 실제로 역사에 존재했던 인물이다. 실제로 일제의 낭인들이 경복궁을 급

[10] 일본의 떠돌이 무사. 봉건제도의 잔재이자 조선 침략과 군국주의 전초병.

[11] 고종의 왕비인 명성황후의 일생을 그린 한국의 창작 뮤지컬. 1995년 초연 이후 "한국 창작 뮤지컬의 자존심, 국민 뮤지컬, 최고의 문화상품, 아시아 최초의 브로드웨이·웨스트엔드 진출작, 대형 창작 뮤지컬 최초의 100만 관객, 1000회 공연 돌파"라는 기록을 세웠다.

[12] 소설가. 1979년 『동아일보』 신춘문예에 중편 「새하곡」으로 등단했다. 저서로는 장편소설 『젊은날의 초상』, 『영웅시대』, 『시인』, 『오디세이아 서울』, 『황제

를 위하여』, 『선택』 등 다수가 있고, 중·단편소설 『이문열 중단편 전집』(전5권), 산문집 『사색』, 『시대와의 불화』, 대하소설 『변경』, 『대륙의 한』이 있으며, 평역소설로 『삼국지』, 『수호지』를 선보였다. 오늘의 작가상, 동인문학상, 이상문학상, 현대문학상, 호암예술상 등을 수상했다.

[13] 조선 후기의 무신. 1894년 동학농민혁명이 일어나자 전주·태인·정읍·고창·영광 등지에서 동학농민혁명군을 무찌르고 전주를 탈환, 그 공으로 훈련대장에 승진했다. 이후 유길준 등과 협력하여 친일파 박영효 타도에 나섰으나 을미사변 때 광화문을 지키다 피살되었다.

습해서 민비를 시해하던 날 밤, 홍계훈은 광화문에서 조선훈련대 연대장으로 근무중이었다. 그래서 낭인들은 먼저 홍계훈을 죽여 넘어뜨리고 경복궁 안으로 들어간 것이다. 홍계훈이 정말로 왕비를 지키기 위해서 애쓰다 처절하게 살해당했다면 아름다운 이야기라고 할 수도 있겠지만 사실 그는 1년 전인 1894년 동학농민혁명군 토포사討捕使[14]로 파견된 사람이었다. 하지만 민비를 다룬 어떤 뮤지컬, 어떤 드라마, 어떤 영화에도 그 이야기는 쏙 빠지고 절대 나오지 않는다.

동학농민혁명은 왜 일어났을까. 알다시피 민비는 양반계급이긴 하지만 완전히 몰락한 집안에서 태어났다. 섭정攝政을 하던 흥선대원군興宣大院君(1820~1898)[15]은 더 이상 풍양 조 씨豊壤趙氏[16], 안동 김 씨安東金氏[17]와 같은 외척들의 횡포에 휘둘리지 않고, 자기 아들의 왕권을 강화시킬 목적으로 세력이 약한 집안의 여자를 며느리로 들였다. 이게 완전 오판이었다. 민비는 대원군을 꼼짝 못하게 했다. 1895년이 되기 전까지 약 20년 동안 민 씨 일파는 모든 조정을 완전히 장악한다. 오빠, 사촌오빠, 동생 등이 그 어떤 외척 세력보다도 강력한 족벌 권력을 만들었다. 이미 조선 후기부터 문제가 되긴 했지만, 민 씨 일파에 의한 매관매직賣官賣職이 온 나라를 엉망으로 만들었다. 바로 이들의 매관매직으로 인해 도저히 목민관牧民官[18]이 될 수 없는 함량 미달의 지방 관리들이 관직을 차고 앉아 백성들을 짐승같이 수탈했기 때문에 더 이상 견딜 수 없던 민중들이 봉기한 것이 동학농민혁명이다. 결국 동학농민혁명의 가장 큰 원인 제공자는 바로 족벌 민 씨 일가의 수장인 민비였다.

[14] 무장한 도적이나 반란 세력을 토벌·진압할 것을 임무로 하는 군사 책임자.

[15] 이름은 이하응李昰應. 호는 석파石坡. 고종의 아버지로, 아들이 12세에 왕위에 오르자 섭정하여, 서원을 철폐하고 외척인 안동 김 씨의 세력을 눌러 인재를 고르게 등용하는 등 내정 개혁을 단행했으며, 경복궁 중건, 천주교 탄압, 통상 수교 거부 정책을 고수했다.

[16] 경기도 양주의 옛지명인 풍양을 본관으로 하는 성씨로, 1840년 헌종의 친정 이후 안동 김 씨를 대체한 조선 시대 대표적 세도 가문 중 하나. 풍양 조 씨의

세도 정치를 총지휘한 인물은 헌종의 외할아버지인 조만영으로, 이후 풍양 조 씨의 세도는 고종의 왕위 즉위 때까지 지속되다 흥선대원군의 외척 세력 응징으로 막을 내렸다.

[17] 경북 안동을 본관으로 하는 성씨로, 조선 말 순조 때부터 헌종·철종 때까지 60년간 권력을 장악한 대표적 세도 가문. 철종 이후 풍양 조 씨와의 권력 다툼에서 밀리고, 흥선대원군의 외척 세력 응징으로 몰락했다.

[18] 백성을 다스려 기르는 벼슬아치라는 뜻으로, 고을의 원員이나 수령 등의 외직 문관을 통틀어 이르는 말.

동학농민혁명과 인내천

동학농민혁명은 단순한 민란民亂이 아니다. 우리 역사에서는 최소한 5,000번 정도 민란이 일어났다. 그것이 바로 다이내믹 코리아를 증명한다. 이웃나라 일본에는 민란의 역사가 거의 없다. 일본의 하층민들은 항상 가만히 있었고, 언제나 쇼군將軍[19]들이 자기들끼리의 싸움을 일으켰다. 그럴 때 일본의 하층민들은 '싸워서 빨리 누가 이겨라. 그럼 우리는 이긴 편에 가서 지배를 받으면 된다'라고 생각했다. 하지만 한국인은 달랐다. 마음에 안 들면, 분연히 떨쳐 일어났다. 물론 실패로 끝나 죽임을 당할 때는 후회했겠지만 또 까먹고 민란을 일으켰다. 이런 민란이 다이내믹 코리아의 본질이다. 참고로, 동학농민혁명을 일본의 식민사관으로는 '동학란'이라고 한다. 그러니 절대 '동학란'이라고 하면 안 된다. 갑오농민전쟁, 갑오농민혁명 혹은 동학혁명이라고 불러야 한다.

그런데 이 동학농민혁명은 그 이전에 수천 번이나 일어난 민란과는 근원적으로 달랐다. 규모면에서도 달랐지만, '욱'하는 마음에 일어났던 민란이 아니라 여기에는 새로운 시대를 향한 새로운 철학과 노선이 있었다. 다시 말해서, 새로운 질서에 대한 대안적 질서의 규범을 갖고 있었고, 비전을 갖고 있었고, 세계관이 존재했다. 그러니 동학농민혁명은 단순히 고부군수 조병갑趙秉甲(1844~1911)[20]의 학정에 반대한 전라북도 지역의 동학교도 및 그에 찬동하는 농민들의 민란이 아니었던 것이다. 이것은 혁명이었다. 그 혁명의 슬로건은 지금도 정읍 동학농민혁명 전적지戰跡地 황토현黃土峴[21]에 가면 깃발로 세워져 있다. 딱 세 자로 이루어져 있다.

"인내천"人乃天

[19] 일본 도쿠가와 막부德川幕府의 우두머리.

[20] 1892년 4월 전라북도 고부군수가 된 후 온갖 폭정을 자행, 이듬해 동학농민혁명을 유발시켰다. 전봉준의 습격을 받았으나 목숨을 부지하여 전주로 달아나 관찰사 김문현에게 보고했다. 그의 행위가 밝혀져 파면되어 유배되었으나, 그 후 유배에서 해배되어 판사가 되었다.

[21] 해발고도 35.5미터의 야트막한 고개로, 전라북도 정읍시 덕천면 하학리에 있다. '진등'이라고도 부른다. 1894년 동학농민혁명 당시 동학농민혁명군이 관군을 크게 물리친 전적지로, 황토현 전투에서의 승리는 동학농민혁명을 크게 확대시키는 계기가 되었다. 황토현 일대는 '황토현전적지'라는 명칭으로 사적 제295호로 지정되었다. 황토현 고갯마루 아래쪽(정읍시 덕천면 하학리 산8번지)에 2004년 5월 개관한 동학농민혁명기념관, 1963년 10월 건립한 갑오동학농민혁명기념탑, 전봉준·손화중·김개남 장군과 동학농민혁명군의 위패를 모신 사당인 구민사救民祠, 전봉준동상 등이 있다.

이 말은 동학의 이념이기도 하다. 인내천이라면 "사람이 곧 하늘이다"라는 뜻이다. '그래서?'라고 생각하기 쉽지만, 이것은 굉장히 중요한 철학이다. 19세기 우리 민초民草들의 의식이 이미 거기에 도달했다는 방증이기 때문이다. 사람이 곧 하늘이라는 말은, 철학적으로 우주와 인간의 관계를 말하는 것이기도 하지만, 굉장히 현실 정치적인 발언이기도 하다. 사람이 곧 하늘이라는 말은 모든 인간이 하늘과 같이 존엄한 존재라는 뜻도 있지만, 또 다른 의미도 있다. 인내천의 '하늘 천天'은 임금을 상징하는 말이다. 그래서 중국에서는 임금을 천자天子라고 했다. 즉, '하늘 천'은 정치적인 개념이기도 했다. 그러니까 상민이든 천민이든 모든 인간은 누구든지 임금이라는 말이다. 이 말은 결국 모든 권력은 국민으로부터 나온다는, 현재 우리나라 헌법 제1조 제2항의 내용이다. 그러니 이 동학의 이념에는 이제 봉건 질서를 끝내고, 이른바 개벽開闢, 즉 새로운 세상을 만들겠다는 명확한 목표의식이 있었던 것이다.

민비의 악행

당시 한강 북쪽의 동학 접주接主[22]는 손병희孫秉熙(1861~1922)[23]였고, 남쪽의 접주는 전봉준全琫準(1855~1895)[24]이었다. 손병희의 스승이랄 수 있는 동학 2세 교주 최시형崔時亨(1827~1898)은 무력적인 전복에 대해서 굉장히 부정적인 입장이었다. 그런데 분위기가 그렇게 돌아가니까 결국 그 대

[22] 동학의 교구 또는 포교소布教所, 즉 접接의 책임자. 포주包主·장주帳主라고도 한다. 동학의 창시자 최제우가 포교를 시작한 지 3~4년 만에 급격히 교세가 확장되자, 포교소로서 각 지방에 접소接所를 설치, 책임자인 접주를 두었다. 그 지방 교도들의 관할과 새로운 교인에 대한 강도講道 및 포교 활동 등을 담당했다.

[23] 1882년 22세 때 동학에 입교, 3년 후 교주 최시형을 만나 수제자가 되었고, 1894년 동학농민혁명 때 전봉준과 함께 관군을 격파했으나, 일본군의 개입으로 실패했다. 1897년부터 최시형의 뒤를 이어 3년 동안 지하에서 교세 확장에 힘쓰다가 1906년 동학을 '천도교'天道教로 개칭하고 제3세 교주에 취임했다. 1919년 민족대표 33인의 대표로 3·1운동을 주도하고 경찰에 체포되어 3년형을 선고받고 서대문형무소에서 복역하다가 이듬해 10월 병보석으로 출감 치료중 사망했다. 1962년 건국공로훈장 중장(현 건국훈장 대한민국장)이 추서되었다.

[24] 동학농민혁명의 지도자. 녹두장군綠豆將軍이라는 별칭으로 잘 알려져 있다. 조선 말기인 1855년 전라북도 태인에서 태어났다. 아버지가 민란의 주모자로 처형된 후부터 사회 개혁에 대한 뜻을 품게 되었다. 30여 세에 동학에 입교하여 고부접주古阜接主로 임명되었다. 동학농민혁명 당시 남도접주南道接主로서 12만의 동학농민혁명군을 지휘했으며, 북도접주北道接主 손병희의 10만 동학농민혁명군과 연합하여 교주 최시형의 총지휘하에 대일본전을 시작했다. 항쟁의 규모는 한때 중부·남부 전역을 비롯하여 함경남도와 평안남도까지 확대되었으나 근대적 무기와 화력을 앞세운 일본군과 관군의 반격에 패배를 거듭하다가 공주 우금치 전투에서 대패했다. 패색이 짙어지자 동학농민혁명군을 해산하고 순창에 은신하던 중 김경천金敬天의 밀고로 12월 2일 체포되어 서울로 압송된 뒤 1895년 교수형을 당했다.

열에 가담했다. 동학농민혁명은 전라북도 고부에서 시작, 충청북도 보은 집회를 지나면서 전국적인 양상으로 번져갔다. 결국 당시 조선 조정도 이들의 요구에 굴복해서 발발한 지 3개월 만에 강화조약을 맺고 요구의 일부분을 수용한다. 하지만 이것은 간계에 불과했다. 단지 시간을 벌려는 것이었다. 이렇게 시간을 번 민비는 청나라에게 군대를 요청했다. 자기 백성을 죽이기 위해서 외국의 군대를 불러들였던 것이다. 한국 근대사의 불행한 출발이었다. 결국 청나라 군대가 들어오니까 그전에 맺었던 텐진 조약天津條約[25]에 의거해서 일본군 7,000명도 함께 인천으로 상륙했다. 그렇게 해서 제2차 동학농민혁명이 발발했다. 그러나 이른바 신식 장비로 무장한 일본군에게, 죽창과 화승총으로만 무장하고 게다가 군사 훈련도 받지 못한 동학농민혁명군은 철저하게 괴멸당한다. 그 마지막이 우금치 전투牛金峙戰鬪[26] 였다. 이 전투에서 동학농민혁명군 3만 명이 몰살당한다. 그때 일본군 전사자 수는 딱 한 명이었고, 병으로 죽은 일본군은 36명이었다니, 정말 치욕의 역사라 아니할 수 없다.

그러나 그걸로 끝이 아니었다. 동학농민혁명은 1894년에 종료된 사건이 아니었다. 비록 동학농민혁명군이 1894년에 패배하고 순창에서 재기를 노리던 전봉준은 그 후 체포당해서, 그 이듬해에 형장의 이슬로 사라졌지만 동학농민혁명군들은 그 이후 1909년에서 1911년까지 모든 국내 항일 의병의 뿌리가 되었다. 그와 더불어 일본 헌병들은 그 뒤에도 악착같이 추적해서 동학과 관련된 모든 사람들을 학살했다. 형식적으로는 1905년 통감 이토 히로부미에 의해 통감정치가 시작되고, 한국이 외교권을 상실한 순간, 공식적으로 우리는 식민지가 되었고, 1910년 8월 29일, '경술국치'로 불리는 한일강제병합에 의해 일본에 나라를 뺏긴 것으로 되어 있지만 그렇게 한순간에 넘어간 것이 아니다. 이미 그보다 훨씬 전인 1894년, 동학농민혁명군이 우금치 전투에서 패배한 이 순간 사실상 조선이라는 시대는 비극적 종언을 고했다고 나는 생각한다. 그 배후에는 민비

[25] 1884년 갑신정변 후 일본과 청이 맺은 조약. 1894년 동학농민혁명이 발생하자, 조선 정부는 청에게 원군을 요청하고, 이에 일본 군대는 "조선에서 청·일 양국 군대는 동시 철수하고, 동시에 파병한다"는 텐진조약에 의거해 군대를 조선에 파병할 명분을 얻었다. 이 조약은 이후 청일전쟁의 빌미가 된다.

[26] 1894년 동학농민혁명 당시 동학농민혁명군과 조선·일본 연합군이 공주 우금치에서 벌인 전투. 동학농민혁명군이 벌인 전투 가운데 최대 규모였으나 패배함으로써, 동학농민혁명 실패의 결정적 계기가 되었다.

가 있다. 그런데 우리는 〈명성황후〉에 등장하는 아름다운 여배우들을 보면서 민비를 국모로 착각한다. 또 민비가 나오는 드라마를 보면서 일본군의 악행에 온몸을 부르르 떨면서 분노하지만, 그 속에 숨어 있는 진짜 중요한 우리 근대의 본질은 망각한다.

〈새야 새야 파랑새야〉, 근대음악과 민속음악 사이에 서다

이렇게 불행한 역사적 공간과 상황에서 우리는 근대라는 새로운 시대를 열어가게 되었다. 전봉준이 체포되고 난 뒤, 전국적으로 새로운 노래가 슬금슬금 입에서 입으로 전해지며, 특히 아낙네들에 의해 불려지기 시작했다. 여러분도 잘 아는 〈새야 새야 파랑새야〉다. 이 노래는 음악적으로 구조가 매우 단순하다. 음이 세 개밖에 쓰이지 않았다. 이처럼 단순하기 이를 데 없는 노래지만, 나는 이 노래가 정치·경제·사회사를 떠나서 한국 음악사의 거대한 분기점을 만들었다고 생각한다.

　〈새야 새야 파랑새야〉는 누가 만들었는지 모른다. 이렇게 누가 만들었는지도 모르고, 입에서 입으로 구비 전승되었다는 점에서 민요라고 할 수 있다. 하지만 이 노래는 그 이전의 민요들과는 다른 점이 있었다. 이 노래는 이른바 '민속음악[27]의 시대'와 새로운 '대중음악의 시대'를 가르는 경계선의 문지방을 밟고 있다. 이 말을 깊이 이해하기 위해선 좀 더 숙고가 필요할 듯싶다.

　대중문화의 시대 이전에는 계급에 의해 문화가 규정되었다. 즉, 지배계급의 문화와 피지배계급의 문화로 나뉘어져 각각 향유되었는데, 피지배계급의 음악 문화를 민속음악으로 본다. 지배계급의 음악은 예를 들면 '종묘제례악'宗廟祭禮樂[28] 같은 것이다. 전남 함평군의 농민들이 종묘제례악을 연주했다는 말을 들어본 적 있는가. 절대 있을 수 없는 일이다. 아니 이들은 이런 음악이 있는 줄도 몰랐을 것이다. 종묘제례악은 그냥 양반도 아니고, 왕실의 음악이었기 때문이다.

　피지배계급의 음악은 또한 지역에 의해 규정되었다. 악보 없이 입에서 입으로 전해지다보니 높은 산이 가로막거나 깊은 강이 가로막으면 지

[27] 민간에서 전해 내려오는 음악. 그 지방의 고유한 역사·민속·생활·감정에서 비롯한 것으로, 서민의 소박한 정서를 솔직히 표현하고 있다.

[28] 조선 역대 군왕의 신위神位를 모시는 종묘와 영녕전의 제향祭享에 쓰이는 음악.

역적 한계를 넘지 못하고 거기서 끝이었다. 아리랑을 생각해보자. "청천 하늘에 별도 많고, 이내 가슴엔 수심도 많다……"는 〈진도아리랑〉이다. "날 좀 보소, 날 좀 보소……"는 〈밀양아리랑〉이다. "눈이 올라나, 비가 올라나, 억수장마 질라나……"는 〈정선아리랑〉이다. 모두 아리랑이라고 하지만, 가사도 다르고, 곡조도 다르다. 이런 아리랑이 한 500여 개쯤 있다. 이 책의 첫 장에 나오는 뉴올리언스의 재즈 음악을 떠올려보자. 악보를 기록할 수가 없었기 때문에 똑같은 곡을 연주해도 매일매일 어디선가 달라진다. 마찬가지로 입에서 입으로, 사람에게서 사람으로 전파되다보니 지역적 한계를 가질 수밖에 없었다. 그래서 〈강강술래〉는 전라남도의 문화이지, 함경북도에는 〈강강술래〉가 없었다.

그런데 〈새야 새야 파랑새야〉는 만들어진 방식과 입에서 입으로 전파되는 형태는 민요와 같지만, 우리나라 피지배계급의 노래 역사상 최초로 '전국 차트 1위 버전'이라고 말할 수 있다. 전국의 아낙네들이 동시에 모두 이 노래를 불렀기 때문이다. 동학농민혁명의 전선이 전국적 규모로 확산되어갔기 때문이다.

이 노래 속의 파랑새가 무엇을 의미하느냐에 대해서는 두 가지 설이 있다. 하나는 당시 동학농민혁명군을 토벌하던 일본군의 군복이 파란색이었던 점을 들어 일본군을 지칭하는 것이라고 한다. 또 하나 파랑새는 팔왕八王새이며, 이는 전봉준의 성씨인 전全 자를 여덟 팔八 자와 임금 왕王 자로 파자破字[29]한 것으로 전봉준 장군을 가리킨다고 한다. 의미로 보면, 파랑새는 일본군이 맞을 것 같다. "새야 새야 파랑새야 녹두밭에 앉지 마라"에서 녹두밭은 전봉준의 별칭이 녹두장군이었으므로 전봉준을 의미하기 때문이다.

그런데 더 놀라운 것은, 내가 앞에서 이 노래가 전국 차트 1위 버전이라고 했지만, 실제로 동학농민혁명이 시발한 정읍 지역에 〈새야 새야 파랑새야〉라는 그 지역의 오리지널 민요가 존재했다는 사실이다. 그런데 그 오리지널 민요의 선율은 지금 우리가 알고 있는 이 노래와는 완전히 달랐다. 그러니까 우리가 알고 있는 이 노래 〈새야 새야 파랑새야〉는 그 이전의 피지배계층에 의해서 만들어졌던 민요와는 다른 방식으로 만들어

[29] 한자의 자획을 풀어 나누는 것.

져 다른 형태로 전파되었다는 점에서 확실히 다른 노래다. 여전히 자본주의적인 형태의 대중음악은 아니었지만, 그렇다고 해서 그 이전의 〈강강술래〉와 같은 민속음악이라고 분류하기도 어려운, 경계의 문지방을 밟고 서 있는, 새로운 체제의 시대로의 이행 과정에서 만들어진 과도기적 노래라는 것만은 확실하다. 이렇듯 이 노래는 우리나라 봉건시대 민속음악의 마지막 지점에 서 있다. 봉건과 근대가 제국주의─식민지라는 외적 강제에 의해 불연속면을 형성하는 까닭에 이 노래를 근대적 의식의 시발점이라고 할 수 있다. 그러나 아직까지는 〈새야 새야 파랑새야〉를 근대의 노래라고까지 칭하기에는 여전히 많은 부분이 결여되어 있기도 하다.

우리에게 근대란

그렇다면 도대체 우리에게 근대란 어떤 것일까. 아직도 많은 역사학자들이 논쟁을 벌이고 있는 주제다. 도무지 납득하기 어려운 "우리나라가 식민지를 통해서 근대로 진입했다"고 이른바 식민지근대화론 植民地近代化論[30]을 당당하게 주장하는 한국 학자가 존재하는 세상에 지금 우리는 살고 있다. 한편에는 역사학자 김용섭金容燮(1931~)[31] 같은 이들에 의한 "우리는 이미 조선 후기, 18세기에서부터 사회체제가 이미 봉건 왕조 속에서도 근대의 맹아를 갖고 있었고, 진화해왔다"는 주장을 비롯해 수많은 학자들의 여러 주장이 있다. 논쟁은 여전히 현재진행형이다. 근대가 단순히 철학적인 개념만이라면 그 정의가 간단할 텐데, 여기에는 경제사적인 문제,

[30] 현대 한국의 경제적·정치적 성장의 원동력을 일제 식민지 시대에서 찾는 역사 관점. 일제강점기를 해석하는 국내 역사학계의 관점 중 하나로 안병직, 이영훈 등 낙성대경제연구소 연구자들의 주장이 대표적이다. 일제강점기를 바라보는 역사학계의 관점은 '내재적 발전론'과 '식민지 근대화론'으로 크게 갈리는데, 내재적으로 발전하고 있던 조선 사회가 일제에 의해 수탈당함으로써 발전을 방해받았다는 것이 내재적 발전론(수탈론)이라면, 일제강점기 일제에 의해 경제가 성장하고 근대화의 토대가 마련된 점을 인정하자는 것이 식민지 근대화론이다. 식민지 근대화론을 둘러싼 다양한 논쟁이 이어지고 있으나, 이는 단순히 연구 내용의 차이가 아니라 역사를 보는 사관 자체의 문제이기 때문에 입장의 차가 매우 크다.

[31] 사학자. 1955년 서울대학교 문리과대학 사학과를 졸업한 뒤 1957년 고려대학교 대학원에서 사학 석

사학위를 받고, 1983년 연세대학교 대학원에서 「조선 후기의 부세제도 이정책」이라는 논문으로 한국사 박사학위를 받았다. 1958~1975년 서울대학교 교수, 1975~1997년 연세대학교 문과대학 사학과 교수를 지낸 뒤 정년 퇴임하고 2000년 7월 대한민국학술원 회원(한국사)이 되었다. 1960년대부터 일제의 식민사관 극복을 위해 힘썼으며, 특히 조선 후기의 농업경제사를 치밀하게 연구하여 내재적 발전론을 이론적으로 정당화함으로써 일제강점기에 생겼던 한국사학계의 이론적 공백을 메우고 새로운 역사 인식을 정립하는 데 크게 기여했다. 1991년 중앙문화대상(학술 부문)을 수상했다. 저서에 『양안연구』(1960), 『조선후기농업사연구』(전 2권, 1970), 『한국근대농업사연구』(1975), 『한국근현대농업사연구』(1992), 『증보판 조선후기농업사연구1』(1995), 『한국사학논총』(1997), 『한국중세농업사연구』(2000), 『증보판 한국근현대농업사연구』(2000) 등이 있다.

정치사적인 문제들이 모두 연관될 수밖에 없기 때문에 복합적으로 판단해야 한다. 식민지 근대화론과 자생적 근대론 사이에 깊게 패인 골은 한반도의 근대를 파악하려는 첫걸음부터 비틀거리게 만든다. 식민지 근대화론은 은연중에 서구적 자본주의의 이식을 근대의 토대로 상정하고 일본 제국주의에 의해 그 이식이 완성되었다고 보는 철저히 수동적 관점의 역사관이다. 이를 주장하는 학자들은 괴로워도 그것이 현실이 아니었느냐고 강요한다. 그러나 조선후기의 봉건적 신분 체제의 와해와 상인 자본의 성장, 그리고 동학과 민중운동의 확산은 독자적인 근대로의 이행을 증명하는 주체적인 지표라고 자생적 근대론자들은 주장한다.

나는 후자의 입장에 전적으로 동의한다. 1894년의 갑오농민혁명과 1789년의 프랑스대혁명 사이에는 유사한 요소들이 작동한다. 계몽주의와 동학이라는 새로운 전복적 이념, 시민군과 동학농민군의 자생적 결성과 절대왕정과 피지배계급 사이의 무력적 충돌, 왕당과 군대의 패배, 그리고 자신에게 반기를 든 백성들을 무찌르기 위해 외세의 군대를 불러들인 것까지 동일하다. 다만 다른 것은 프랑스 시민군은 오스트리아 독일 군대를 격파하여 혁명을 수호한 반면에[32] 우리의 동학군은 최후의 전투에서 일본 제국주의와 조선 관군 연합군에게 패배함으로써 나라 자체를 일본에게 먹히는 참혹한 비극을 맞이했다는 점이다.

게다가 우리는 수많은 식민지의 경험을 지닌 지구촌의 수많은 나라들과는 또 다른, 특수한 식민지 경험을 갖고 있는 국가다.[33] 세계의 대다수의 국가는, 이른바 서구의 선발 제국주의 국가 몇몇을 제외한다면, 사실상 제국주의의 식민지 경험을 통해서 근대로 이행했다. 그런데 식민지한반도의 독자성은, 한국이 바로 서구 열강에 의해 식민화되지 않고, 서구열강의 문물을 먼저 받아들인 이웃 아시아 국가에 의해 식민화되었기 때

[32] 프랑스혁명은 이후 나폴레옹에 의한 쿠데타로 제1제정 시대로 회귀한 뒤 나폴레옹의 패배로 인해 다시 루이 18세가 복권하고 샤를 10세가 뒤를 이었지만, 1830년 7월 혁명으로 시민 왕을 자처한 루이 필리프가 권좌에 오른다. 하지만 1848년 혁명으로 루이 필리프의 시대는 끝나고 제2공화국 시대가 열렸으나 선거를 통해 대통령에 선출된 나폴레옹 3세가 3년 뒤 쿠데타를 일으켜 황제의 자리에 올라 제2제정 시대를 연다. 프랑스가 다시 공화국으로 복귀하는 것은 프로이센 전쟁 패배인 1870년이다.

[33] 일본 제국주의의 한반도 강점의 과정과 이에 대한 조직적 저항에 대해서는 재미사학자 이정식의 『한국민족주의운동사』(미래사, 1989)를 참조하라. 그리고 일제가 어떤 전략으로 식민지를 통치하는지에 대해선 재일사학자 강동진의 『일제의 한국침략 정책사』(한길사, 1980)를 참조할 것. 이 두 권은 출판된 지 오래되고 지금은 절판되었으나 꼼꼼하고 치밀하게 우리를 그 역사적 현장에 데려가준다.

문에, 식민지 조선은 전 세계의 식민지 국가와는 다른, 서구에 대한 입장을 가지게 되었다.

무슨 말인지 이해가 되는가. 우리는 폭력을 당해도 굉장히 특수하게 폭력을 당한 나라라는 뜻이다. 우리나라를 제외한 모든 식민지 경험이 있는 국가들은, 서구 열강들에게 폭력을 당했다. 그런데 전 세계의 식민지 경험을 갖고 있는 나라 중에서 유독 우리나라만, 평소에 우습게 보던 이웃집 동생한테 폭력을 당한 것이다. 우리만의 이 유일한 역사적 경험이 한국만의 독특한 근대의 성격을 규정하게 되었다는 말이다. 그런데 나는 일단 이 주장은 '식민지를 통한 자본주의의 발전'이라는 것을 전제하고 한 이야기이기 때문에 모든 주장에 동의할 수는 없다. 하지만 문화적인 차원과 바로 이 대목만 떼어놓고 본다면, 굉장히 주목할 만한 이야기라고 생각한다. 지금 바로 오늘날 우리의 문화적 DNA를 추적할 수 있는 내용이 이 말 안에 담겨 있기 때문이다.

우리에게 서구란

우리가 만약 이탈리아의 지배를 받았던 리비아Libya[34]에서 태어났다든가, 혹은 프랑스의 지배를 받던 베트남에서 태어났다면, 프랑스나 이탈리아를 통해서 보여지는 서구라는 상징은 우리들에게 결코 호의적이지 않았을 것이다. 마치 우리가 영원히 일본에 대해 호의적일 수 없는 것처럼. 우리 할아버지의 할아버지를 척살剌殺하고, 우리 할머니의 할머니에게 폭력을 행한 놈들을 어떻게 우리가 곱게 바라볼 수 있겠는가. 그래서 서구 열강에 의해서 식민지 시기를 겪었던 대다수의 나라들은 서구를 대립과 투쟁, 나아가 극복의 대상으로 생각했다. 그런데 우리는 그 당시 서구 혹은 서구인을 본 적도 없었다. 병인양요丙寅洋擾[35]와 신미양요辛未洋擾[36]가 일어나긴 했지만, 강화도 일부, 대동강 하구 지역에 거주하는 몇 명만이 목격

[34] 아프리카 북부 해안에 위치한 국가. 1912년 트리폴리타니아와 키레나이카가 합쳐져 리비아가 되었지만 이탈리아의 식민 지배를 받게 되었고, 1951년 국제연합(UN)에 의해 트리폴리타니아, 키레나이카, 페잔이 리비아연합왕국으로 독립했다.

[35] 1866년 흥선대원군의 천주교도 학살·탄압에 대항하여 프랑스 함대가 강화도에 침범한 사건으로 서구열강이 무력으로 조선을 침입한 최초의 사건이다. 프랑스 함대가 패하여 돌아간 후 대원군은 쇄국양이 정책을 더욱 강화하는 한편, 천주교 박해에 박차를 가했다.

[36] 1871년 미국이 1866년의 제너럴셔먼호 사건을 빌미로 조선을 개항시키려고 무력 침략한 사건. 흥선대원군의 강경한 통상수교 거부 정책에 부딪혀 뜻을 이루지 못했다. 이 사건을 계기로 흥선대원군은 서울의 종로와 전국 각지에 척화비斥和碑를 세워 통상수교 거부 정책을 더욱 강화했다.

했을 뿐이다. 조선의 다른 사람들은 쇄국 정책 때문에 볼 틈이 없었다.

인조仁祖(1595~1649)[37] 당시 병자호란丙子胡亂[38]에 의해 굴욕을 당한 후에, 후금은 인조의 자식인 소현세자昭顯世子(1612~1645)와 봉림대군을 볼모로 잡아갔다. 이후 본국으로 돌아와서 소현세자가 왕위를 물려받으려 했으나, 소현세자는 왕이 되지 못하고 갑자기 죽어버린다. 그래서 동생인 봉림대군이 왕위를 물려받아 효종孝宗(1619~1659)이 된다. 여기에는 여러 가지 의혹이 있다. 인조가 자기 아들을 죽였다고 보는 것이 정설이다. 왜 인조는 자신의 장남을 죽였을까. 인조가 가진 권력의 악랄함이 드러난다. 그는 자기의 아들을 죽였을 뿐만 아니라, 그 다음 왕위를 좌지우지하기 위해, 즉 그들이 권력을 잡지 못하게 세자빈인 며느리와 손자까지 죽여버린다. 아들이 죽으면, 권력이 자신의 다른 아들에게 가는 게 아니라, 손자한테 가기 때문이다. 그렇게 한 후 자기의 둘째 아들인 봉림대군으로 하여금 자신의 왕위를 물려받게 했다.

다시, 인조는 왜 그랬을까. 장자인 소현세자가 청나라에 볼모로 잡혀가 머무는 동안 서구와 서학(천주교) 등에 매료되었던 탓이다. 소현세자는 청나라에서 굴욕을 견디면서 조선에 돌아가면 이곳에서 보고 겪은 서구의 문물을 빨리 받아들여 나라를 부강하게 만들어야겠다는 생각을 갖고 있었다. 이것은 당시 성리학적 기득권 세력들에게는 굉장한 위협이었다. 그래서 인조는 자기 아들을 제거하기에 이르렀다. 조선에서는 가톨릭에 대한 수많은 탄압이 이어졌다. 서양의 것을 접하는 것을 철저히 금했다. 서구와의 접촉을 꽁꽁 틀어막았다. 그렇게 막아버렸기 때문에 우리는 한 번도 서구를 만날 기회가 없었다. 몰래몰래 숨어 들어온 선교사들을 제외하고는 서구를 만날 기회가 없었다.

그러다가 아시아의 이웃나라 일본에게 식민 지배를 당하고 보니, 그들이 30~40년 먼저 서구를 받아들인 덕분에 우리보다 부강해졌다는 사

[37] 조선 제16대 왕. 1623년 서인의 반정으로 광해군을 몰아낸 뒤 왕위에 올랐다. 광해군의 중립 외교 정책을 폐지하고 친명 배금 정책을 실시했으나 그 때문에 1627년 후금이 조선을 침략하는 정묘호란이 발생, 후금과 형제 관계를 맺었다. 이후 후금은 1636년 국호를 청淸으로 고치고 조선이 친명적 태도를 취하는 것을 빌미로 다시 공격, 병자호란이 일어났다. 인조는 남한산성으로 피난을 가서 45일간 저항하다가 항복하고, 소현세자와 봉림대군(후에 효종)이 청에 볼모로 잡혀갔

다. 그 후 청과 조선은 군신 관계가 성립되었다. 1645년 볼모 생활에서 돌아온 소현세자가 죽은 후 봉림대군을 세자로 책봉한 뒤 1649년 세상을 떠났다.

[38] 정묘호란 이후 1636년 국호를 청으로 고친 태종이 10만 대군을 이끌고 조선을 침략한 전쟁. 남한산성에서 항전하다가 패하여 청군에 항복, 군신의 의를 맺고 소현세자와 봉림대군이 볼모로 잡혀가는 치욕을 당했다.

실을 깨닫는다. 그로 인해 전 세계의 다른 피식민지 국가의 민중들과 달리, 서구를 대립과 투쟁의 대상으로 보지 않고, 구원과 동경의 대상으로만 바라보게 되었다. 서구가 어떤 나라인지 분별할 수도 없었고, 당연히 검증의 절차도 없었다. 우리는 우리를 지배했던 일본 제국주의에 대한 극한적인 증오만큼이나, 서구에 대한 무한한 선망을 품게 되었고, 만나보지도 못한 서구에게 우리식의 수많은 러브콜을 보내게 되었으며, 20세기에 식민지의 경험을 가진 수많은 국가 중의 하나이면서도 서구에 대해 열렬한 추종자가 된 유일한 국가가 되었다.

그렇게 보면 베트남 같은 나라는 참 위대한 국가다. 베트남은 20세기에 걸쳐서 전 세계 전·현직 챔피언들과 싸워서 이긴 전 세계에서 유일한 나라다. 프랑스, 영국, 중국, 일본, 미국까지 초강대국들과 다섯 번 붙어서 다섯 번 이겼다. 미국에서도 실제로 흑인 갱들이 유일하게 안 건드리는 집단이 베트남 갱이라던가. 베트남인들은 맨 마지막 갱이 죽을 때까지 와서 덤빈다. 그런 나라라면 지금 전 세계에서 제일 잘살아야 하는데, 아직은 그렇지 않다. 그러나 곧 잘될 거라고 믿어 의심치 않는다. 그렇게 될 거라고 믿는 가장 큰 이유는 베트남인들이 근대사를 관통하면서 지니고 있는 엄청난 민족적 자긍심과 그것이 품고 있는 잠재력 때문이다. 초강대국과 다섯 번 붙어서 다섯 번 이기는 것, 아무나 할 수 있는 일이 아니다.

식민시대 자치주의자의 변절 이유

동학농민혁명의 좌절에서부터 을미사변乙未事變[39]을 지나 을사늑약에 이르는 이 10년간의 과정에서 민비를 비롯한 정치 지도자들의 수많은 오판이 계속됐다. 조선 왕조는 나라를 이상한 길로 끌고 들어가 우리의 운명을 우리가 결정할 수 없는, 수세적이고 수동적인 운명을 강요당하게 만들었다. 1910년이 되고 보니, 우리에게 남은 것은 딱 두 가지였다. 좌절과 동경.

그런 상황이 되니 많은 민족주의자들은 이 땅을 떠나 만주에서 독립 투쟁을 꿈꾸었다. 이 땅에 남은 자들은 '자, 지금이라도 늦지 않았다! 우리가 빨리 힘을 키워서 우리의 지배자인 일본에게 최소한 자치권이라도 청원할 수 있는 힘을 키우자!'라고 생각했다. 자치론의 환상에 빠진 계몽

[39] 1895년 일본 자객들이 경복궁을 습격하여 명성황후를 시해한 사건.

주의자들이 등장한 것이다. 이른바 부국강병론에 입각한 자치주의자들이 바로 그들이었다. 특히, 이 자치주의자들의 이상理想은 서구였다.

1917년 우리나라 최초의 근대 장편소설인 이광수의『무정』이 발표되었다.『무정』의 주제를 딱 한 단어로 말하면, "배워야지요!"다. 하지만 여기에는 목적어가 생략되어 있다. 그런데 이 기나긴 소설을 앞에서부터 읽어온 사람이라면, 이 "배워야지요"의 목적어가 무엇인지 명확히 알 수 있다. 유학을 가서 서구를 배우자는 것이다. 이 소설의 주인공인 이형식과 박영채가 일본 유학을 떠나는 바로 그 순간에서 이 소설은 끝나는데, 마지막 대사가 "배워야지요"다. 이 계몽주의자들은 긴 식민지 경험으로 자신들의 자치의 환상이 깨지자, 결국에는 식민지 총독부의 앞잡이로 전락했다. 문학계에서는 춘원 이광수가 바로 그런 사람이었다. 어쩌면 처음부터 이들의 변절과 비극은 이미 예정된 것이었는지도 모른다.

홍난파, 사대주의적 맹종의 시작

음악계에서 식민지적 계몽주의에 빠져 있던 사람들 중 대표적인 인물이 난파蘭坡 홍영후洪永厚(1897~1941)[40]다. 홍난파는 초등학교 음악 교과서에서부터 배웠기 때문에 굉장히 친숙한 인물이다. 하지만 나는 우리가 그와 굳이 이렇게까지 친숙할 이유가 없다고 생각한다.

난파 홍영후는 일본 유학파로 도쿄음악학교에서 서양음악을 배웠다. 도쿄음악학교는 우에노 공원에 있어 우에노 음악학교라고도 불렸다. 그는 어떤 면으로는 연구해볼 만한 인물이기도 하다. 한국의 20세기가 낳은 최초의 르네상스적 인물이라고 할 수 있기 때문이다. 우리는 그를〈고향의 봄〉[41]을 작곡한 사람 정도로만 알고 있지만, 그렇지 않다. 그는 작곡

[40] 1897년 현재의 화성시에서 태어났다. 1917년 도쿄음악학교에 입학, 1920년〈봉선화〉의 원곡인〈애수〉를 작곡하고, 1925년 제1회 바이올린 독주회를 가졌다. 이 무렵 잡지『음악계』를 발간했으며, 소설『처녀혼』,『향일초』,『폭풍우 지난 뒤』 등도 발표했다. 1931년 조선음악가협회 상무이사로 있다가 같은 해에 미국으로 건너가 셔우드음악학교에서 연구했다. 1933년 귀국하여 이화여전 강사를 지낸 뒤 경성보육학교 교수로 전임했다. 1937년 조선총독부 주도로 결성된 친일 사회교화 단체인 조선문예회에 가입하면서부터 조선총독부의 정책에 동조했고, 1938년에는 대동민우회大同民友會, 1941년에는 조선음악협회 등 친일단체

에 가담했다. 작품에는〈봉선화〉외에〈성불사의 밤〉,〈옛동산에 올라〉등 민족적 정서와 애수가 담긴 가곡과,〈달마중〉,〈낮에 나온 반달〉등의 동요, 도쿄 유학 직전에 남긴『통속창가집』,『행진곡집』등 17권의 편저작물이 있다. 이밖에 저서에는『음악만필音樂漫筆』,『세계의 악성』등이 있다.

[41] 이원수李元壽 작사, 홍난파 작곡의 동요. 이원수의 초기 동요 작품으로 월간 아동문학지『어린이』에 수록되었던 것을 홍난파가 작곡, 자신의 작곡집『조선동요100곡집』에 수록했다. 어른 아이 할 것 없이 대한민국 국민이라면 누구나 아는 대표적인 노래 중 하나다.

가이자 음악 이론가였으며, 바이올리니스트였다. 또한 희곡작가이자 소설가였으며, 배우로도 활동했다. 게다가 잡지 편집장이자 발행인이기도 했다. 그러니까 그는 문화예술 전반에 걸쳐, 지금으로 치면 멀티아티스트였고, 르네상스적인 다양한 재능을 가진 사람이었다.

그런데 그는 일본 도쿄에 유학을 다녀온 후에 「신조선음악론」이라는 논문을 발표했다. 그 논문의 내용을 요약하자면 다음과 같다.

> "우리의 전통음악은 미개한 음악이므로 빨리 버려야 한다. 그리고 우리가 지금 클래식이라고 부르는 서구음악을 빨리 우리 것으로 받아들여야 한다. 본디 음악이란 선율과 리듬과 화성으로 이루어져 있는데, 우리의 음악에는 선율과 리듬은 있지만 화성和聲이 존재하지 않는다."

서구로 유학을 다녀온 것도 아니고, 고작 일본에서 서양음악을 접하고 온 걸 가지고 이런 글을 쓴 것이다. 이 논지는 뭐가 잘못되었을까. 전제부터 잘못되었다. 본래 음악에 선율과 리듬과 화성이 있어야 한다고 누가 정했는가. 그건 서양음악의 규칙일 뿐이다. 서양음악의 규칙을 가지고 그것이 마치 음악이라는 전체의 본질인 것처럼 멋대로 우리 음악을 끼워 맞추고는 미개하다고 표현한 것이다. 문제는 이러한, 이른바 서양음악에 대한 사대주의적 맹종의 역사가 지금까지 이어지고 있다는 것이다.

1920년대 홍난파가 설파한 논지는 그때부터 지금 이 순간까지 여전히 유효하다. 이런 엉터리 명제가 한국을 지배하고 있다. 1970년대 대학 캠퍼스에서 탈춤반과 민요연구회 활동을 했던 청년문화의 아들들이 1980년대 교사가 되어 학생들에게 풍물과 탈춤을 가르쳐서 학생들을 불온하게 만들었다는 기사가 1980년대 신문 자료를 보면 나온다. 자국의 전통문화를 배우면 불온해지고, 그걸 가르쳤다는 이유만으로 교사를 기소한 나라는 전 세계에 대한민국밖에 없을 것이다. 대한민국의 제도음악 교육이 서양음악만을 음악으로 인정하고, 나머지는 하물며 우리 것이라 하더라도 불온한 것이라고 여기던 시절이 불과 얼마 전이다.

최초로 녹음된 대중음악, 〈이 풍진 세월〉

식민지의 역사에서 〈새야 새야 파랑새야〉를 이어 근대 한국음악의 풍경을 엿볼 수 있는 두 번째 노래가 등장한다. 〈이 풍진 세월〉이 그것이다. 녹음 연도가 정확하지는 않은데, 1921년 혹은 1922년경으로 추정된다. 〈새야 새야 파랑새야〉는 녹음이 됐을 리 없다. 그런데 이 노래는 음반으로 녹음이 되었다. 두 명의 여자가 부르고 있는데 화음을 넣지 않고 똑같은 음으로 부른다. 쉽게 말해서 제창齊唱을 하고 있다. 반주악기도 없이 아카펠라a cappella[42] 형식이다.

> 이 풍진 세상을 만났으니 나에 희망이 무엇인가
> 부귀와 영화를 누렸으면 희망이 족할까
> 푸른 하늘 밝은 달 아래 곰곰히 생각하면
> 세상만사가 춘몽 중에 다시 꿈 같구나

이게 4절 중 1절이다.

> 담소화락에 엄벙덤벙 주색잡기에 심몰하야
> 전정 사업을 누렸으면 희망이 족할까
> 반 공중에 둥근 달 아래 갈 길 모르는 저 청년아
> 부패 사업을 개량토록 인도하소서

이게 노래의 2절이다. 노래방에 가서도 부를 수 있다. 다만 〈이 풍진 세월〉이라고 검색해봐야 나오지 않고 노래방에서는 〈희망가〉[43]라는 제목으로 실려 있다. 이 노래는 그 뒤에 수많은 사람들이 리메이크했다. 그중에는 고복수나 채규엽, 황금심 같은 식민지 시대 스타들도 있고, 1970년대 이후로는 한대수와 전인권, 장사익 같은 이들도 불렀다. 이들의 개성적인 재해석이 주목할 만하다.

그런데 이 노래는 〈희망가〉라는 제목과는 달리 내용은 굉장히 절망

[42] 반주 없는 합창. '카펠라'는 교회를 의미하는데 중세의 교회에서 대개 반주 없이 합창을 했던 데에서 유래한 말이다. 비슷한 말로 무반주 합창이 있다.

[43] 박채선과 이류색이 부른 〈희망가〉를 찾아 감상해볼 것. https://www.youtube.com/watch?v=Ujg0GPCU6v0

적인 상념으로 시작해서 2절, 3절, 4절을 지나며 "열심히 공부해서 나라를 되찾자"라는 계몽적인 내용으로 진화한다. 즉, 노랫말의 주제로만 본다면 개화기 애국계몽 창가의 연장선에 놓여 있다.

우리나라 노래가 음반으로 처음 녹음된 것은 이미 1908년으로, 판소리의 유명한 대목을 일본 레코드 회사에서 녹음했다. 〈이 풍진 세월〉은 우리의 전통음악이 아닌 것으로 녹음된 최초의 노래이다. 그것만 보자면 음반으로 녹음된 대중음악의 시대를 이 노래가 열었다고 볼 수도 있다.

그런데 나는 이 노래를 본격적인 우리나라 근대의 노래의 출발로 규정하기에는 아직 부족함이 있다고 생각한다. 음반이라는 상품의 형태로 만들어지긴 했으나, 당시의 식민지 조선에서는 음반 시장이 존재하지 않았기 때문에 결국 이것은 음향 기록의 의미 이상은 되지 못한다고 본다. 따라서 이것도 아직까지는 근대의 노래로서 대중음악의 충분한 조건을 전제하지는 못했다고 생각한다.

우리가 이 노래에서 정작 주목해야 할 부분은 다른 데 있다. 이 노래를 부른 여자들은 박채선朴彩仙(1902~?)[44]과 이류색李柳色(1896~?)[45]이다. 이들의 이름과 발성법으로 이들의 직업을 유추하기란 어렵지 않다. 이들은 기생이었다. 당시 여염집 여자라면 빛날 채彩나 버드나무 류柳 자를 이름 안에 쓰지 않는다. 이름에 '채' 자를 쓴 이광수의 소설『무정』의 여주인공 박영채도 기생 출신이었다. 버드나무는 담 안에 심어도 담장 밖을 넘어가기 때문에 온갖 지나가는 사내들이 아무나 만지고 간다고 해서 절대로 딸자식한테는 버드나무 류 자를 쓰지 않았다. 또한 1920년대 초반 당

[44] 민요와 창극 등을 부른 가수. 대정권번大正券番·한성권번漢城券番의 기생이었다. 1918년 당시 나이는 16세. 원적과 현주소는 경성부 공평동 129번지. 기예는 시조·서도잡가西道雜歌, 『조선미인보감』(1918)에 의하면 경성잡가와 서울소리에 뛰어난 여류명창이었다. 1920년대 경성방송국 라디오방송에 출연해 서도잡가·경성잡가를 방송했으며, 서울소리와 서도소리, 가곡·가사·시조·잡가·민요를 음반에 취입했고, 유운선·이류색과 병창으로 〈노래가락〉·〈창부타령〉·〈아리랑타령〉 등 여러 민요를 취입했다. 1948년 박후성性과 함께 국극협단을 창단하고, 그해 10월 부산에서 열린 춘향전의 창단공연 때 출연했다.

[45] 민요 등을 부른 가수. 대정권번·한남권번漢南券番 기생. 1918년 당시의 나이는 22세. 원적은 황해도 해주. 현주소는 경성부 인사동 226번지. 기예는 시조·경서잡가. 『조선미인보감』(1918)에 의하면 서울소리의 여류 명창이었다. 서울소리와 서도소리를 취입했고, 1931년 9월 21~23일 제2회 팔도명창대회 때 고비봉·우연옥·김농운 등과 함께 출연했다. 유운선·박채선과 병창으로 〈노랫가락〉·〈창부타령〉·〈아리랑타령〉·〈군밤타령〉·〈병정타령〉·〈양산도〉陽山道·〈한강수타령〉漢江水打令·〈제비가〉·〈유산가〉遊山歌·〈방아타령〉·〈집장가〉執杖歌·〈선유가〉船遊歌·〈소춘향가〉·〈강원도아리랑〉·〈아리랑〉·〈청춘가〉를 음반에 취입했다. 유운선·박채선·조모란 등처럼 음반에 가곡·가사·시조·잡가·민요를 취입했다.

시, 한국의 엔터테인먼트를 담당했던 유일한 직업은 기생밖에 없었다. 박채선과 이류색의 발성법을 살펴보면, 새로운 노래를 부르긴 하지만 이들의 발성은 당연하게도 전통적인 잡가와 민요의 발성이다. 또한 두 명이 부르는데, 동일한 음으로 부른다. 다시 말해서, 화성적 관계를 만들지 않았다는 것으로, 이들이 서양음악 교육을 받지 못했음을 말해준다.

부른 사람이 기생이란 걸 확인했으니 만든 사람이 궁금하다. 이 노래는 누가 만들었을까. 노래책에서 찾아보면, 작사·작곡자 미상으로 되어 있다. 하지만 이 노래는 〈새야 새야 파랑새야〉처럼 누가 만들었는지 모르게 만들어진 노래가 아니다. 〈이 풍진 세월〉의 가사는 2·8독립선언[46]을 주도했던 도쿄 유학생 그룹이 쓴 것으로 추정하고 있다. 이 음반이 만들어지기 2년 전, 그러니까 1919년 3·1운동이 일어나기 직전에 도쿄에서 2·8독립선언이 있었다. 2·8독립선언은 도쿄에 있던 유학생들이 기독교청년회관에 모여서 독립을 선언한 유학생들의 작은 움직임이었다.

2·8독립선언이 3·1운동으로 이어지는 1919년, 거대한 민족 저항의 물줄기가 도처에서 거세게 흐르고 있었다. 이런 분위기에서 힘 없는 조국을 둔 도쿄 유학생 그룹의 누군가는 〈이 풍진 세월〉의 가사 1절에서 절망적인 상황을 이야기하고, 2절, 3절에 가서는 우리가 힘을 길러야 한다, 열심히 일하고 공부해야 된다, 라는 계몽적인 내용을 담았던 것이다. 그렇다면 곡은 누가 만든 것일까. 역시 우리 유학생 중에 한 사람이 만들었을까? 아니다. 이 곡은 오리지널 곡이 따로 있었다. 〈새하얀 후지산의 기슭〉眞白き富士の根이라는 당시 일본의 엔카였다. 그러니까 일본 노래에 한국어 가사만 바꾸어서 만든 것이다. 여기까지만 읽고 '일본에 유학을 가 있던 유학생이 일본의 선율에 우리말 가사를 붙였구만!' 하고 생각하면 안 된다. 일본의 엔카 〈새하얀 후지산의 기슭〉 역시 원래 일본 사람이 만든 곡이 아니다.

[46] 1919년 2월 8일 일본 도쿄에서 재일 유학생이 발표한 독립선언. 제1차 세계대전의 종결과 함께 미국 대통령 T. W. 윌슨이 제창한 민족자결주의가 계기가 되었고, 직접적으로는 1918년 12월 15일자 『더 저팬 어드바이저』The Japan Advertizer에서 재미 한국인이 한국인의 독립운동에 대한 미국의 원조를 요청하는 청원서를 미국 정부에 제출했다는 보도와 12월 18일자에 파리강화회의 및 국제연맹에서 한국을 비롯한 약 소민족대표들의 발언권을 인정해야 된다고 하는 보도가 도화선이 되었다. 유학생들은 2월 8일 선언서와 청원서를 각국 대사관, 공사관 및 일본 정부, 일본 국회 등에 발송한 다음, 도쿄기독교청년회관에서 유학생대회를 열어 독립선언식을 거행했다. 그러나 경찰의 강제 해산으로 10명의 실행위원을 포함한 27명의 유학생이 검거되었다.

이 노래의 원 작곡자는 미국인 작곡가 제레미아 잉갈스Jeremiah Ingalls (1764~1838)로, 이 노래는 1850년 영국 춤곡을 바탕으로 새롭게 편곡한 〈우리가 집으로 돌아올 때〉라는 찬송가였다. 그런데 20세기 초 일본 어느 지방의 학생들이 여행을 가다가 배가 뒤집혀 모두 죽은 사건이 있었다. 당시 근처 여학교 교사였던 미쓰미 요코가 이미 19세기 말에 일본식 창가로 번안되어 있었던 이 노래에 그 아이들의 넋을 기리는 노랫말을 바꿔 붙였고 이렇게 해서 일본 안에 이 노래가 알려졌다. 그 곡조를 바탕으로 탄생한 엔카가 바로 〈새하얀 후지산의 기슭〉이고 그 엔카에 한국어 가사를 붙여 만든 것이 〈이 풍진 세월〉이다. 즉, 〈이 풍진 세월〉이라는 한 곡의 노래 안에 식민지 조선과 식민지 조선의 지배자인 제국주의 일본, 그리고 제국주의 일본을 낳은 서구라는 세 개의 문화권이 섞여 있는 셈이다. 서구의 찬송가가 일본으로 건너와 엔카가 되고, 일본에 유학생으로 와 있던 조선의 청년에 의해 그 엔카에는 조선의 말이 노랫말로 덧입혀진 것이다. 세 개의 문화권이 시간차를 두고 하나의 조준선상에 정렬해 있는 셈이다. 즉, 얼핏 보면 일본 것이긴 한데, 자세히 알고 보니 결국은 서양인이 만든 것이었다. 이 한 곡의 노래로 우리가 알 수 있는 것은 〈새야 새야 파랑새야〉 이후, 본격적인 한일강제병합 이후 식민지 상황에서 이루어진 우리 문화 콘셉트의 이동 양상이다. 간단히 말해 〈이 풍진 세월〉은 우리의 문화가 우리만의 것에서 일본과 서양이 혼재된 것으로 이동하고 있음을 여실히 보여주고 있다.

그럼 녹음은 어떻게 된 것일까. 기생은 아무렇게나 되는 게 아니었다. 교육도 받고, 훈련도 해야 했다. 그 당시 기생학교를 권번券番[47]이라고 불렀다. 그런데 이 권번의 커리큘럼에 1919년부터 일본 엔카가 추가된다. 그전까지 우리나라 기생들은 우리의 전통 노래만 불렀는데, 점점 일본인 고객들이 많아지면서 기생들도 일본의 엔카를 불러야 했고, 그러자니 권번에서 이를 가르쳐야 했다. 엔터테인먼트의 속성상 구매자의 욕망과 요구에 따라가야 했기 때문이다. 그렇게 부른 엔카 중에 〈이 풍진 세월〉이 있었을 것이고, 그것이 음반으로까지 녹음이 된 것이다. 노래 한 곡이 만

[47] 일제강점기 기생들의 조합을 이르던 말. 노래와 춤을 가르쳐 기생을 양성하고, 기생이 요정에 나가는 것을 감독하고, 화대花代를 받아주는 등의 역할을 했다.

들어지고 불리고 녹음되던 과정 뒤에 이런 문화적 배경이 자리 잡고 있었다. 하지만 1920년대 초반 한국의 상황은 아직까지는 지금 우리가 누리고 있는 것과 같은 그런 문화 산업 시장을 가질 수가 없었다. 여전히 우리는 문화적으로는 근대 이전의 단계에 어정쩡하게 걸쳐져 있었다.

〈사의 찬미〉, 한국 대중음악의 원년을 호출하다

〈이 풍진 세월〉이 발표된 지 한 5년쯤 뒤인, 1926년 8월 3일 엄청난 일이 일어났다. 그리고 곧이어 새로운 역사의 문을 열어젖히는 한국 문화사의 충격적인 사건이 일어났다. 〈사의 찬미〉, 글자 그대로 "죽음을 찬미한다"는 제목의 노래가 발표된 것이다. 〈사의 찬미〉의 오리지널 음반은 현재 서울대 음대 도서관에 딱 한 장 남아 있다. 만약 지금 이 노래가 신곡으로 나오면 분명히 방송 금지곡이 될 것이다. 대놓고 자살을 찬미하는 노래를 어떻게 방송에서 내보내겠는가.

〈사의 찬미〉가 과연 어떤 곡이기에 한국 문화사의 충격적인 사건이라고까지 말하는가. 우선 앞에서 말했던 〈이 풍진 세월〉과 〈사의 찬미〉를 비교해보자. 첫째, 두 명이 부르던 노래를 여자 한 명이 부른다. 둘째, 노래에 반주가 생겼다. 셋째, 반주하는 악기가 피아노다. 반주악기에 피아노가 등장한 것이다. 이것은 철저히 서양음악의 어법이 스며들었다는 것을 말한다. 그런데 선율은 어디선가 들어본 듯하다. 템포가 좀 이상하긴 하지만, 이 선율도 분명히 우리가 만든 게 아니다. 이 선율의 오리지널 곡은 〈도나우강의 잔물결〉Donauwellen Walzer[48]이다. 루마니아의 작곡가 이오시프 이바노비치Iosif Ivanovich(1845?~1902)[49]가 만든 관현악 왈츠곡으로, 아주 대중적인 멜로디다. 그런데 이 노래의 선율 구성이 첨단의 포스트모던 해체주의로 만들어졌다. 〈도나우강의 잔물결〉의 첫 번째 테마가 이 노래의 A테마이고, 후렴 B테마 부분은 이 관현악곡의 제일 마지막 테마다. 그러니까 첫 번째 테마를 떼어서 A테마를 만들고, 후렴은 맨 마지막 테마

[48] 루마니아의 작곡가 이오시프 이바노비치의 왈츠. '다뉴브강의 잔물결'이라고도 한다. 군악대를 위한 곡으로 1880년에 작곡했으며, 피아노 독주용·합창용 등으로도 편곡되어 있다.

[49] 루마니아의 유명한 군악대장으로 팡파르와 행진곡, 왈츠 등을 많이 작곡했다. 동부 유럽의 유서 깊은 지방 바나트에서 태어났으나 출생 연도는 불분명하다. 카라기알레 국립극장과 루마니아 오페라·발레극장을 비롯해 오랜 전통을 지닌 많은 극장들이 있는 부쿠레슈티에서 주로 활동하다가 이곳에서 생을 마감했다.

를 떼어서 붙였다. 정말 혁신적인 해체 재구성이다. 이제 드디어 노골적으로 서구의 클래식 선율을 끌고 와서 멜로디 라인을 만들고, 거기에 한국어 가사를 붙였던 것이다. 1절 가사는 다음과 같다.

> 광막한 광야를 달리는 인생아
> 너에 가는 곳 그 어데이냐
> 쓸쓸한 세상 험악한 고해에
> 너는 무엇을 찾으려 하느냐

그리고 후렴 부분은 이렇다.

> 눈물로 된 이 세상에
> 나 죽으면 고만일까
> 행복 찾는 인생들아
> 너 찾는 것 허무

이렇게 1절이 끝난다. 2절 가사는 나더러 한국 대중음악의 베스트 10 가사를 꼽으라면 꼭 넣고 싶을 정도로 아주 훌륭하다.

> 웃는 저 꽃과 우는 저 새들이
> 그 운명이 모두 다 같고나
> 삶에 열중한 가련한 인생아
> 너희는 칼 우에 춤추는 자로다

> 눈물로 된 이 세상에
> 나 죽으면 고만일까
> 행복 찾는 인생들아
> 너 찾는 것 설움

이 노래는 철저히 삶에 대한 염세와 극단적인 허무주의가 바탕에 있는 노래다. 3절은 다음과 같다.

허영에 빠져 날 뛰는 인생아

너 속였음을 네가 아느냐

세상에 것은 너의 게 허무니

너 죽은 후는 모두 다 없도다

〈이 풍진 세월〉을 불렀던 박채선과 이류색 그리고 이 노래 〈사의 찬미〉를 불렀던 윤심덕尹心悳(1897~1926)은 모두 1920년대 식민지 조선의 여성들이다. 그렇지만 이들의 발성은 전혀 다르다. 〈이 풍진 세월〉을 부른 두 기생의 발성은 전형적인 우리 민요와 잡가의 창법이었다. 그러나 윤심덕의 노래는 완벽하지는 않지만 서양음악의 벨칸토bel canto[50] 창법으로 이루어졌다. 이것으로 우리는 윤심덕에 대해 아무런 정보가 없다고 하더라도 많은 것을 유추할 수 있다. 우선 1920년대에 이런 발성을 했다는 것으로 그녀가 서양음악을 전문적으로 교육받았다는 것을 알 수 있다. 당시에는 국내에 서양음악 교육기관이 없었으므로 해외에 유학을 다녀온 사람이며, 그 당시에 해외 유학을 다녀올 수 있는 여자는 극히 드물었으므로 이 사람은 식민지의 몇 안 되는 여성 엘리트였다는 것까지 추정할 수 있다.

다시 한 번, 대체 이 노래가 어떻기에 한국 문화사의 충격적인 사건이라고까지 말했는가. 도대체 이 노래가 무슨 일을 했단 말인가. 한 마디로 이 노래가 발표되는 순간, 한반도에는 지진과 같은 폭발적인 반응이 일어났다. 그 당시 기록이 구체적인 게 남아 있지 않아서 정확하게 몇 장이 팔렸다고 말하기는 어렵지만, 이 노래를 담은 음반이 발매되자마자 전국에 〈사의 찬미〉 신드롬이 일어났다.

그런데 그게 다가 아니다. 생각해보자. 음반 시장이 만들어지려면 뭐가 있어야겠는가. 음반은 소프트웨어다. 음반만 가지고는 시장 형성이 안 된다. 판만 있으면 뭐하나. 그 당시 레코드판 한 장 가격이 쌀 한 섬 가격이었다. 지금으로 치면 한 장에 80만 원 정도 했다. 그런데 이 값비싼 소프트웨어를 즐기려면 소프트웨어보다 훨씬 더 비싼 하드웨어가 전제되어야 한다. 즉, 판을 틀 수 있는 유성기가 있어야 한다는 말이다. 그 당시 한반도

[50] 18세기에 확립된 이탈리아의 가창 기법. 벨칸토는 '아름다운 노래'라는 뜻이며 아름다운 소리, 부드러운 가락, 훌륭한 연주 효과 등에 중점을 둔다. 지나치게 기교적 과장에 치우친다는 비판이 있기도 하다.

전역에 보급된 유성기는 2,000대가 채 되지 않았다. 그런데 이 음반은 최소 3만에서 최대 5만 장까지 팔렸다고 추정된다. 이 이야기는 곧 소프트웨어인 판만 팔려나간 게 아니고, 이 짧은 몇 달 동안 하드웨어인 유성기가 어마어마하게 팔려나갔다는 것을 의미한다. 그 당시 유성기 한 대 가격은 총독부 고위 공무원의 한 달 월급정도였다. 여기서도 다이내믹 코리아의, 제어되기 어려운 폭발적인 에너지가 발휘되었다. 이 비싼 유성기가 미친 듯이 팔려나갔던 것이다. 경성뿐만 아니라 시골의 토호들도 자기 집 마루에 유성기 한 대쯤 들여놓고 〈사의 찬미〉를 틀어놔야 행세를 할 수 있었다. '묻지 마 구매'가 이때부터 시작되었다.

한반도 전역에서 이때 총 몇 대가 팔렸는지에 대한 구체적인 자료는 아직 보지 못했다. 하지만 유성기의 폭발적인 보급을 엿볼 수 있는 간접적인 자료는 꽤 많다. 일례로, 우리나라 예술계 원로 중에 박용구朴容九(1914~)라는 분이 계신다. 이분은 무용 평론가이자 음악 평론가로, 1914년생이다. 그러니깐 〈사의 찬미〉 판이 나올 때가 우리나라 나이로 열두 살 무렵이었다. 그때 이분이 살았던 곳은 당시 전기도 안 들어오는 오지 중의 오지인 경상북도 풍기였다. 지금은 고속도로가 뚫려서 쉽게 가지만, 한 마디로 이 땅은 6·25전쟁과 임진왜란마저 피해갔을 정도로 외진 곳이었다. 그런데 이분이 1926년 추석 무렵에 처음으로 유성기를 동네에서 접했다고 했다. 그리고 태어나서 처음 들었던 음반이 〈사의 찬미〉였다고 회고록에서 밝힌 바 있다. 〈사의 찬미〉가 8월 중순에 나왔는데, 추석무렵인 9월에 벌써 풍기 땅까지 이 레코드판과 유성기가 들어간 것이다. 정말 놀라운 일이다. 그런 깡촌까지 이 음반과 그것을 구동할 수 있는 비싼 하드웨어가 전파되었던 것이다. 한 마디로 조선 한반도에 지진이 일어났던 것이다.

〈사의 찬미〉 한 곡으로 전국이 폭발했던 바로 그해 1926년 10월 1일 지금도 있는 종로 3가의 단성사團成社[51] 에서 한 편의 영화가 개봉되었다.

[51] 1907년 세워진 한국 최초의 본격적인 상설 영화관. 2층 목조 건물로 시작, 1919년 10월 최초로 한국인에 의해 제작된 연쇄활동사진극 〈의리적 구토〉를 상영함으로써 한국 영화사상 획기적인 전기를 마련했다. 또한 1924년 초 단성사 촬영부는 극영화 〈장화홍련전〉을 제작·상영함으로써 최초로 한국인에 의한 극영화의 촬영·현상·편집에 성공했고, 1926년 나운규의 민족영화 〈아리랑〉을 개봉하여 서울 장안을 들끓게 했다. 그 후 단성사는 조선극장·우미관과 더불어 북촌의 한국인을 위한 공연장으로 일본인 영화관인 황금좌黃金座·희락관喜樂館·대정관大正館 등과 맞서 영화뿐만 아니라 연극·음악·무용 발표회 등에도 무대를 제공하여 새로운 문화의 매체로 큰 몫을 했다. 일제강점기 말에는 대륙극장으로 개칭했다가 광복 후 다시 단성사

한국인이 만든 이 영화는 관객들이 엄청나게 많이 몰려서 아수라장을 정리하기 위해 기마경찰이 동원되었다고 한다. 그때는 예매 시스템이 없어서, 줄을 서서 기다리다가 순서대로 들어가야 했다. 춘사春史 나운규羅雲奎(1902~1937)[52]의 〈아리랑〉[53]이었다. 이때부터 한국 영화 시장의 시대가 열린다. 그러니까 대중문화에서 가장 중요하고 상징적인 쌍두마차라고 할 수 있는 대중음악과 영화가 같은 해인 1926년 8월과 10월에 한국에서 폭발하면서 대중문화의 시장이 열린 것이다. 그래서 나는 이렇게 음악 산업의 시장이 형성된 이때를 대중음악의 시대가 시작된 원년이라고 주장한다.

〈사의 찬미〉의 성공 이유

자, 여기서부터 본격적으로 음모론을 꺼내보겠다. 〈사의 찬미〉는 왜 성공했을까. 갑자기 우리나라 사람들이 죽음에 대한 진지한 생각과 삶에 대한 염증이 그해 여름 더위와 함께 집단적으로 찾아왔을까? 물론 아니다.

이 노래가 발매되기 얼마 전인 1926년 8월 5일, 당시 석간이었던 『동아일보』의 사회면에 「현해탄 玄海灘의 격랑 속에 청춘남녀의 정사情死」라는 제목의 자극적인 톱기사가 뜬다. 기사 내용인즉슨 홍난파와 도쿄음악학교의 유학 동기인 조선인 소프라노 윤심덕과 조선 연극계의 희곡작가이자 연출자인 와세다대 출신의 김우진金祐鎭(1897~1926)이 이루어질 수 없는 사랑을 비관하면서 도쿠주마루德壽丸, 그러니까 시모노세키下關와 부

로 복귀하여 악극을 공연했다. 2005년 2월 지하 4층, 지상 9층에 7개 관을 갖춘 멀티플렉스로 재개관했고, 이듬해 9월 3개 관을 추가하여 총 10개 관에 1,806석을 갖추고 있다. 2008년 4월에는 멀티플렉스 체인인 씨너스단성사가 되었으나, 같은 해 9월 23일 경영 악화로 부도처리된 뒤, 11월 아산엠그룹이 인수하여 아산엠단성사로 새롭게 출범했다.

[52] 영화감독. 호 춘사. 함경북도 회령 출생. 한국 영화계의 선구자이며 항일독립투사로 30년 남짓한 짧은 생애를 조국과 영화에 바쳤다. 항일영화를 만들어 민족혼을 고취시킨 공로로 사후 건국훈장이 추서되었다. 1923년 신극단 예림회의 배우가 되어 북간도 일대를 순회공연하고, 1924년 부산의 조선키네마에 입사, 〈운영전〉에 단역으로 출연함으로써 영화와 첫 인연을 맺었다. 이후 〈농중조〉·〈심청전〉·〈개척자〉·〈장한몽〉 등에서 주연을 맡았고, 1926년 자신의 원작인 〈아리

랑〉을 감독·주연했다. 1927년 나운규프로덕션을 설립, 여러 편의 영화를 제작했으나 1929년 한국 최초의 문예영화라 할 수 있는 〈벙어리삼룡이〉를 제작한 후 경영난으로 해체했다. 1936년 이후에도 〈임자 없는 나룻배〉 등 여러 편의 영화에 주연을 맡거나 감독·제작했으며, 특히 1936년 〈아리랑 제3편〉을 제작하면서 녹음장치에 성공하여 한국의 영화가 무성영화시대에서 유성영화시대로 전환하는 데 크게 기여했다.

[53] 나운규 시나리오·감독의 무성영화. 한국 영화사상 가장 초창기에 제작된 명작으로 1926년 조선키네마프로덕션의 제2회 작품으로 제작되었다. 나운규 감독의 데뷔 작품이기도 하다. 전국적으로 대단한 성공을 거두었으며, 이 영화의 영향으로 영화 제작이 활발해지는 한편, 번안 모방물이나 개화기 신파물 제작에서 벗어나 민족영화 창조의 전통을 쌓는 계기가 되었다.

산을 오가는 관부연락선關釜連絡船[54] 상에서 새벽 4시에 함께 바닷물에 뛰어들어 동반자살을 했다는 것이었다. 이것은 그 당시 식민지 사회에서 일어난 최고의 스캔들이었다. 이 남녀는 둘 다 1897년생으로 동갑이었는데, 이때 우리나라 나이로 서른 살이었다. 윤심덕은 미혼이었고, 김우진은 이미 목포에 결혼한 부인과 아들이 둘 있는 유부남이었다. 그런데 이렇게 일본 유학까지 갔다온 엘리트들이 이루어질 수 없는 사랑을 비관하면서 대한해협大韓海峽[55] 남쪽에 몸을 던진 것이다.

자본주의는 스타의 죽음에 열광한다. 특히, 인기 절정의 나이에 요절한다면 그것은 바로 시장의 신화로 탈바꿈한다. 윤심덕이 죽은 그해에 세계 영화사상 최초의 남자 섹스 심벌로 불린 서른한 살의 영화배우 루돌프 발렌티노Rudolph Valentino(1895~1926)가 급사하자 몇 명의 여성 팬들이 뒤따라 죽는 충격적인 사건이 일어났고, 제2차 세계대전 이후 제임스 딘과 마릴린 먼로 신드롬은 아직도 유명하다. 한국 대중음악사도 예외는 아니다. 1970년대 이후만 훑어보아도 배호와 김정호, 유재하와 김현식, 그리고 김광석[56]의 죽음은 이들을 하나의 신화로 만들었을 뿐만 아니라 지속적으로 유효한 시장의 브랜드가 되었다. 이들 만큼 톱스타가 아니었던 가수 서지원(1976~1996)[57]의 경우 역시 요절 신드롬을 단적으로 보여주

[54] 1905년부터 제2차 세계대전이 끝날 때까지 부산과 일본의 시모노세키下關 사이를 운항하던 연락선. '부관연락선'이라고 부른다. 처음으로 취항한 것은 1,680톤급의 이키마루壹岐丸로 11시간 30분이 소요되었다. 그 뒤 7,000톤급의 곤고마루金剛丸·고안마루興安丸 등과 3,000톤급의 도쿠주마루·쇼케이마루景丸 등이 제2차 세계대전 종전 직전까지 취항했으며, 운항 소요 시간도 7시간 30분으로 단축되었다.

[55] 한국과 일본 열도의 규슈 사이에 있는 해협. 대한해협을 현해탄玄海灘이라고 했으나 이것은 잘못된 것이다. 현해탄은 후쿠오카 앞바다의 오시마 섬과 그 서쪽 이키 섬 사이의 해역이다.

[56] 본문에 언급한 김정호(본명 조용호, 1952~1985), 유재하柳在夏(1962~1987), 김현식金賢植(1958~1990), 김광석金光石(1964~1996)은 모두 싱어송라이터로서 활동 당시 팬들의 뜨거운 사랑을 받았으나 안타깝게도 요절한 가수들이다. 김정호는 솔로 가수로 데뷔하기 이전에 '사월과 오월'의 멤버로 활약했고, '어니언스'의 많은 노래를 작곡·작사하면서 이미 유명했으나 1973년 솔로로 데뷔,

〈이름 모를 소녀〉가 히트하면서 스타덤에 올랐다. 그러나 그는 얼마 지나지 않아 1985년 11월 29일 결핵으로 사망했다.

1987년 1집 앨범《사랑하기 때문에》를 남기고, 26살이라는 젊은 나이에 교통사고로 사망한 유재하는 지금까지도 그를 기리는 수많은 후배들에 의해 살아 있는 전설로 남아 있다.

1980년대 언더그라운드의 대표적인 가수 김현식 역시 〈사랑했어요〉, 〈비처럼 음악처럼〉, 〈내 사랑 내 곁에〉 등 수많은 히트곡을 통해 사랑을 받았으나 33세의 나이에 간경화로 사망했다.

요절한 가수 중 빼놓을 수 없는 이름, 김광석은 1984년 김민기의 음반에 참여하면서 데뷔, '노찾사' 1집에도 참여했고, '동물원'의 보컬로 활동하면서 이름을 알리다가 통기타 가수로 큰 인기를 얻었다. 1996년 1월 6일 자살로 일생을 마친 그가 남긴 노래 〈사랑했지만〉, 〈바람이 불어오는 곳〉, 〈서른 즈음에〉, 〈그날들〉, 〈이등병의 편지〉, 〈먼지가 되어〉 등은 여전히 한국인이 좋아하는 애창곡의 순위에서 높은 자리를 차지하고 있다.

[57] 본명 박병철, 한국의 1990년대 발라드 가수. 1집 앨범《Seo Ji Won》을 발표하자마자 적지 않은 소녀팬

는데 그가 자살하자마자 막 발매되었던 그의 두 번째 앨범이 단숨에 40만 장이 넘는 판매고를 올리는, 처음이자 마지막인 성공의 이변을 만들기도 한다.

자본주의는 왜 이렇게 죽음에 열광하는가. 자본주의의 핵심은 대량생산과 대량복제다. 자본주의는 모든 것을 복제한다. 이제는 생명공학으로 탄생까지도 복제하려 든다. 하지만 전지전능한 자본주의가 복제할 수 없는 마지막 단 한 가지는 바로 죽음이다. 아무리 해도 죽음만은 복제할 수 없다. 그러니까 자본주의 사회에서 죽음이야말로 복제본이 없는 유일한 원본인 것이다. 그 복제 불가능한, 단 하나뿐인 원본에 자본주의의 대중들이 무의식적으로 열광하는 게 아닐까.

아무튼 20세기 세계 대중문화사 속의 수많은 요절 중에서 가장 쇼킹한 사건은 김우진과 윤심덕의 죽음이라고 나는 생각한다. 일단, 그냥 죽음이 아니라 자살이며 그것도 동반자살이다. 게다가 한 명은 유부남이고, 또 다른 한 명은 커밍아웃한 자유연애론자 여성이었다. 당시 우리나라 신문의 사회면을 읽어보면, 어느 때는 사흘 건너 하루씩 자살 기사가 실렸다. 특히, 기생들이 많이 죽었다. 따라서 이미 누군가 자살했다고 해서 사람들이 크게 충격을 받는 시대가 아니었다.

단지, 자살한 사람이 누구냐가 문제였다. 윤심덕과 김우진의 죽음이 쇼킹했던 것은 그들이 모두가 동경하고 주목하는 엘리트였고, 그것도 둘이 함께 아무나 탈 수 없는 도쿠주마루에서 죽었기 때문이었다. 아무나 일본에 가는 도쿠주마루를 탈 수는 없었다. 부산에서 배를 타고 시모노세키까지 가는 것은 식민지 조선에서 해외로 나갈 수 있는 유일한 길이었다. 다른 방법은 없었다. 그곳이 유일하게 세계로 나가는 통로였다. 그런데 바로 그 배 위에서 밤바다에 꽃처럼 떨어져 죽은 것이다. 사람들을 매료시키기에 충분한 빅 스캔들이었다. 이 사건은 지금으로 치면 유부남인 박찬욱朴贊郁(1963~)[58] 감독이 결혼 안 한 소프라노 조수미曺秀美(1962~)[59]

들을 확보하고 단숨에 인기 스타로 떠올랐다. 그러나 1996년 1월 1일 2집 앨범 발표를 앞두고 자살했다. 서지원의 사후 그의 유작 앨범 2집 《Tears》의 타이틀곡 〈내 눈물 모아〉가 각종 음악 프로그램에서 1위를 차지했다.

[58] 〈공동경비구역JSA〉, 〈복수는 나의 것〉, 〈올드보이〉, 〈친절한 금자 씨〉, 〈박쥐〉 등을 만든 한국의 대표적 영화감독.

[59] 소프라노 성악가. 1986년 이탈리아 오페라 《리골레토》의 질다 역으로 데뷔한 이후 지금까지 세계적인 소프라노로 각국 극장에서 공연하고 있다.

와 알고 보니 내연의 관계였고, 이 둘이 이루어질 수 없는 사랑을 비관하면서 지중해를 운항하는 크루즈선 위에서 몸을 던져 자살했다는 것과 같다. 지금이라도 이런 일이 일어난다면, 온 나라가 한 3개월 동안은 시끄러울 것이다. 이런 정도로 파괴력 있는 사건이었다.

나라가 발칵 뒤집어졌다. 이렇게 난리가 났는데, 그 기사가 난 지 얼마 뒤에 그 죽은 윤심덕이 죽기 전에 취입했다는 음반이 발매된다. 하필이면 음반 제목이 〈사의 찬미〉다. 동반자살하기 직전에 녹음했다는 판이 죽은 뒤에 나왔는데, 제목이 마치 이 사건을 염두에 둔 것처럼 〈사의 찬미〉였던 것이다. 어떤 노래인지 궁금하지 않을 도리가 없다. 이때는 아직 우리나라에 라디오방송이 없었다. 우리나라 최초의 라디오방송은 이들이 죽은 지 6개월 뒤인 1927년 2월에 경성방송국京城放送局(JODK, 1927~1947)[60]이 처음으로 송출을 시작했다.

그러니 오로지 레코드판을 사야만 이 노래를 들을 수 있었다. 음반이 팔린 데는 또 다른 이유도 있었다. 그들의 죽음과 연관된 노래이기에 궁금증을 참지 못해 화제가 되기도 했지만, 사람들은 죽은 사람의 목소리를 다시 들을 수 있다는, 새로운 기계 문명에 대한 과학적인 호기심 때문에도 열광했다. '죽은 사람의 목소리를 어떻게 들어? 죽었다는데, 그 사람 목소리를 듣는다는 게 말이 돼?' 이런 호기심이 판매에 큰 영향을 미쳤을 것이다. 이 노래의 텍스트에는 대부분 관심이 없었다. 이 노래는 마치 신중현의 〈미인〉 안에 숨어 있는 여러 가지 미학적인 장치와 시도들을 대중들이 다 알아보고 '이 노래를 좋아해야지' 하고 좋아한 게 아닌 것처럼, 이 당시의 사람들은 〈사의 찬미〉가 어떤 노래이든지 간에, 노래 그 자체에 대한 관심보다는 오로지 죽음이 주는 선정성과 과학적인 호기심 때문에 음반을 사들였고, 한국인 특유의 쏠림 구매가 일어났던 것이다. 그리고 바로 그 순간, 드디어 우리나라 음반 산업의 시대가 시작되었다.

[60] 일제 조선총독부의 지원 아래 일본인 주도로 설립, 1927년 개국한 방송국. 주로 조선에 거주하는 일본인들에게 정보를 제공하고, 식민지 체제의 한국인 교화의 수단으로 활용되었다. 전쟁이 심해질수록 선전 선동 도구로 변질되었다.

죽음의 의혹 그리고 근대문화의 코드, 정사

바로 그 순간 뭔가 이상하다고 생각하는 사람들이 동시에 나타나기 시작했다. 그들의 자살을 의심하기 시작했다. 김우진은 목포 최고 갑부의 아들이었다. 아버지가 어마어마한 부자였기 때문에 김우진의 집은 '목포의 경복궁'이라고 불렸다. 김우진의 동생인 김복진은 시신이라도 찾으려고 당시로는 어마어마한 금액인 500원의 현상금을 걸었다. 그러나 결국 시체를 찾지 못했다. 시체는커녕 그 배에 탄 사람들 중 누구도 둘의 정사情死를 목격한 사람이 없었다. 그러자 그들이 자살하지 않았다거나, 죽기는 죽었으나 타살이었다거나 하는 등등 많은 이야기들이 쏟아져 나오기 시작했다. 그들의 죽음에 관한 숱한 이야기들이 마치 신드롬처럼 연이어 터지면서 이 일은 점점 미궁으로 빠져들기 시작했다.

본격적으로 이 죽음에 대해 알아보기 전에 한 가지 알아둘 것이 있다. 그 당시 일본 지식인 사회에서 정사가 굉장히 중요한 하나의 문화 코드였다는 것이다. 정사는 일종의 또 다른 근대의 풍경이었다. 봉건적인 방식으로 부모가 골라주는 대로 선을 보고 결혼하는 대신 자유연애를 하게 되면서 결혼을 할 수 없는 비극의 연인들이 많이 생겨났다. 그런 연인들끼리 동반자살하는 문학작품도 나오고, 정인情人들끼리 동반자살하는 문화가 생겨난 것이다. 이런 동반자살을 '정사'라고 불렀다.

이 풍조에 불을 지른 것은 바로 아리시마 다케오有島武郎(1878~1923)[61]라는 일본 소설가였다. 정사는 일종의 로맨티시즘의 극치였다. 이토 히로부미 이후 일본 군국주의 정권은 당연히 이 정사 문화를 곱게 보지 않았지만 젊은 세대들은 아랑곳하지 않고 이 새롭고 자극적인 연애 경향에 열광적인 반응을 보였다. 이런 문화적 분위기에서 만 서른 살도 안된 식민지 조선의 예술 엘리트 두 명이 정사로 죽었다는 것은 단순히 한반도뿐만 아니라 일본에서도 어마어마한 뉴스거리가 되었다. 그런 까닭

[61] 1878년 3월 4일 도쿄에서 태어났다. 화혼양재和魂洋才 사상이 철저했던 아버지의 교육 방침에 따라 어려서부터 영어를 배웠으며, 외국인이 운영하는 미션스쿨에서 초등학교 과정을 마쳤다. 귀족학교인 가쿠슈인學習院을 졸업한 뒤 삿포로농업학교에 진학하여, 1901년 기독교 세례를 받았다. 1903년 미국으로 건너가 하버포드대학교와 하버드대학교에 유학하면서 사회주의에 경도되었으며, 휘트먼과 입센, 톨스토이 등 서구 문학, 베르그송과 니체 등 서양철학의 영향을 받았다. 1907년 귀국해 모교에서 교편을 잡은 후에는 신앙에 회의를 품고 기독교에서 이탈해 사회주의연구회를 이끌었다. 1910년 동인지 『시라카바』白樺 창간에 참가하면서 문학 활동을 시작했으며, 많은 소설과 평론을 발표해 시라카바파의 중심인물로 활약했다. 1923년, 『부인공론』婦人公論의 기자이자 유부녀인 하타노 아키코波多野秋子와 동반자살했다.

으로 이 판은 일본에서도 많이 팔렸다. 일본인들은 무슨 말인지 알아듣지도 못하면서 많이 샀다.

윤심덕과 김우진은 누구인가

자, 이제 이 희대의 스캔들의 주인공인 윤심덕이라는 사람에 대해서 궁금해지지 않는가. 도쿄 유학을 갔다온 엘리트이니, 어마어마한 지주의 딸 정도는 되겠거니, 추측할지도 모르겠다. 하지만 윤심덕은 평양의 가난한 집 4남매의 둘째 딸이었다. 어머니는 병원에서 허드렛일을 하고, 아버지는 시장에서 콩나물 장사를 하는 그런 남루한 환경에서 태어났다. 그러나 그는 정말이지 잡초 같은 강인한 생명력을 지녔다. 그녀의 사진을 보면 전형적인 미인은 아니었지만 독특한 매력을 지니고 있다. 무엇보다도 그 당시 조선 여성치고는 굉장히 키가 크고, 늘씬한 몸매에 걱달지고 억센 평양 여자의 기질이 엿보인다.

그녀는 오로지 자신의 힘만으로 공부를 했다. 당시 평양에 있던 광혜여의원의 의사 홀 부인의 영향을 많이 받았는데, 총명한 조선 소녀에 매료된 이 여의사는 윤심덕에게 교육의 꿈을 심어주었고 실질적으로도 많은 후원을 아끼지 않았다. 이 서양 의사의 도움을 받으며 열심히 공부를 한 윤심덕은 서울에 올라와 경성여고보에 들어갔고, 이 학교의 사범과를 졸업한 그녀는 당시 자기 능력으로 공부해서 얻을 수 있는 식민지 최고의 직업인 교사가 되었다. 윤심덕은 재주가 많았다. 큰 키에 패션 감각이 남달랐던 그녀는 부잣집 딸이 아니었기에 직접 자기 옷을 지어 입었고, 손수 만든 액세서리를 친구들한테 팔기도 했다. 어려서부터 일하러 나간 부모를 대신해서 동생들을 거둬 먹인 덕분에 요리도 굉장히 잘했다고 한다.

경성여고보를 졸업한 후 첫 직장으로 원주에 있는 한 학교로 발령을 받았다. 하지만 그녀는 거기서 멈추지 않았다. 거기까지만 해도 식민지의 젊은이로서는 최고의 자리에 오른 셈이었지만 한발 더 나아갔다. 조선총독부 관비 유학생 자격시험에 1등으로 붙어 총독부의 장학금을 받고 도쿄 유학을 갔다. 지금으로 치면 국비유학생이다. 아오야마 학원을 거쳐 훗날 도쿄고등음악학원이 되는 도쿄음악학교 음악교육학과에서 성악을 공부했다. 식민지 역사 최초의, 아니 한국 역사상 최초로 서양음악을 전공한 소프라노가 된 것이다.

유학 시절 그녀는 식민지의 유학생이었지만 학교에서도 유명했다. 어딘가 튀고 빛나는 사람들이 있는데, 윤심덕이 바로 그런 여자였다. 그녀를 짝사랑하는 남학생들도 굉장히 많았다. 박정식이라는 유학생이 윤심덕을 너무 짝사랑한 나머지 상사병에 걸려 죽었다는 일화가 있을 정도로 그녀는 그곳에서 인기가 좋았다. 윤심덕은 굉장히 활달하고 낙관적이며 긍정적인 에너지를 가진 여자였다. 이른바 봉건적 가부장주의의 그늘과는 상관없는 인물이었다. 귀국하기 전에는 일본 도쿄의 제국극장으로부터 전속 가수 계약 제의를 받을 정도였으나 거절하고 귀국길을 택했다.

귀국하자마자 중앙청년회관에서 독창회를 열었는데, 크게 흥행에 성공했다. 이후 더 큰 장소인 YMCA에서 공식적인 독창회를 열었는데, 그때도 인산인해人山人海를 이루었다. 그러나 그것은 청중들이 그녀의 음악을 이해해서가 아니었다. 이때 윤심덕이 유명해진 것은 음악 때문이 아니라 그녀의 발언 때문이었다.

"나는 자유연애론자다."

이 말은 봉건적인 가부장제에 입각한 결혼제도를 반대한다는 것을 의미했다. 실제로 윤심덕은 죽기 전까지 한 번도 결혼한 적이 없다. 경성에 있는 모든 한량들이 호기심에 찬 기대감으로 그녀의 공연을 찾았다. 그러나 거기까지였다. 그녀의 발언에 호기심이 생겨 공연장에 와서 노래를 듣긴 했으나 당시 사람들의 귀에 그녀의 노래는 낯설었다. 기껏 공연장에 왔는데 하나도 모를 노래만 부르니까 더 이상 그녀의 음악을 찾는 사람이 없게 되었다. 막상 호기롭게 귀국을 했지만, 아무도 그녀가 공부하고 온 이른바 서양음악을 이해해주지 않았다. 그녀의 노래를, 서양의 음악을 당시 식민 사회는 수용할 수 없었던 것이다.

윤심덕은 할 수 없이 교사로 복귀했다. 그러나 도쿄 유학까지 갔다온 예술가라는 자부심이 넘치는 그녀에게 아이들을 가르치는 일이 성에 찰 리 없었다. 매일매일이 한심하게만 느껴졌다. 적성에도 맞지 않았다. 문제는 여전히 집안이 가난하다는 사실이었다. 게다가 평양에 있던 부모와 남동생 윤기성尹基誠[62], 여동생 윤성덕尹聖德[63]이 경성에 와 있었다. 도쿄

[62] 성악가(바리톤). 윤심덕의 동생. 연희전문을 졸업

유학까지 다녀온 그녀가 출세한 줄 알았을 것이다. 여기에 일찍 결혼해서 안동으로 시집갔다가 과부가 된 언니 윤심성까지 함께 살았다. 부양가족이 다섯 명인 셈이다. 이 와중에 고민 끝에 학교를 그만두고 나니 먹고 살 길이 막막했다. 윤심덕의 지옥이 시작되었다. 하지만 그대로 주저앉지는 않았다. 아무것도 가진 게 없으면서, 동생들을 유학 보낼 계획을 세운다. 이것이 죽음의 발단이 된다.

우선, 남동생 윤기성을 미국으로 보냈다. 일본에서 공부를 해보니 역시 서양에서 공부하는 것이 좋겠다고 느꼈던 듯하다. 윤기성은 오하이오 대학으로 유학, 나중에 바리톤 가수가 된다. 윤심덕은 남동생의 유학 자금을 마련하기 위해 자신에게 접근하는 경성의 한량 이용문을 이용했다. 이용문은 윤심덕의 환심을 사기 위해서 "나는 문화에 조예가 깊고, 관심이 많다. 널 위해서 좋은 학교를 만들어주고 싶다"라고 했고, 윤심덕은 돈으로 달라고 했다. 그렇게 이용문에게서 600원이나 뜯어내 남동생을 유학 보냈다. 손바닥만 한 경성 바닥에서 윤심덕이 이용문의 첩이 되었다는 스캔들이 터졌다. 윤심덕은 스캔들을 피해 1924년 하얼빈哈爾濱으로 가서 1년 정도 지내다가 다시 경성으로 왔다.

여기에서 그쳤어야 하는데 그녀는 또다시 욕심을 부렸다. 여동생을 마저 유학을 보내려 한 것이다. 그러나 보내줄 길이 없었다. 동생 유학은 고사하고, 당장 먹고살기도 힘들었다. 그래서 윤심덕은 한국 최초의 근대적 극단인 토월회土月會[64]에 찾아가 배우가 된다. 그 당시 여배우라는 직업은 사회적으로 제일 천한 직업이었다. 지금은 여배우가 되고 싶어서 안달하는 시대지만, 그 당시에는 엔터테이너인 기생이나 몸 파는 창녀보다도 낮은 천한 직업이어서 극단들이 여배우를 구할 수가 없었다. 토월회의 리

하고 미국에서 성악을 전공한 뒤 1918년 귀국해 연희전문의 조교수로 부임한 김영환의 지도 아래 음악부에서 활동하는 등 여러 음악회에 출연했다.

[63] 피아노 연주가. 윤심덕의 동생. 이화학당을 졸업하고 미국에서 성악을 전공한 후 귀국하여 이화여전 교수로 활동했다

[64] 1923년 2월 박승희가 중심이 되어 조직한 전문극단. 창립회원은 김기진·이서구·김을한·김복진·박승목·이제창 등이다. 토월라는 명칭은 "이상理想은 하늘月에 있고, 발은 땅土을 디딘다"는 뜻으로 지은 것이다. 처음에는 순수 문학동호회 성격이었으나 제1회 공연을 1923년 7월 4일 조선극장에 올림으로써 연극단체로 전환했다. 문학적 가치가 있는 희곡 작품을 사실주의 수법으로 공연해 근대극을 정착시키는 데 주도적인 역할을 했지만, 지나치게 서양 것에 치중했다는 평가도 있다. 1932년 2월 태양극장으로 개칭되었다.

더인 박승희朴勝喜(1901~1964)[65]가 연극을 올리려는데, 여배우가 없어서 기생에게 연극 출연 제의를 했다가 "그런 천한 걸 나보고 하라고?"라는 일갈과 함께 뺨을 맞은 일은 유명한 일화다. 여배우가 이런 정도의 취급을 받았던 때라 남자가 여장을 하고 연극을 했는데, 그것도 한두 번이었다. 그런데 먹고 살기 힘들었던 윤심덕이 제 발로 찾아가서 여배우가 되겠다고 한 것이다. 박승희 입장에서는 비록 스캔들은 있었지만, 기생도 안 하려고 하는 것을 당대의 윤심덕이 찾아와 하겠다고 했으니 대환영이었다. 부랴부랴 준비해서 데이비드. W. 그리피스David Wark Griffith(1875~1948)의 미국 영화 〈동도〉東道,Way down East를 번안해서 무대에 올렸는데, 처절하게 흥행에 실패했다. 노래를 잘한다고 연기를 잘하는 것도 아니고, 무엇보다도 윤심덕은 배우를 하기에는 키가 너무 컸다. 남자 배우보다 키가 더 크니, 감정이입이 안 되었다. 그래서 성악가로서의 자질을 살리기 위해 비제의 오페라《카르멘》까지 연극적으로 개작하여 노래도 삽입해보았으나 이 또한 허사였다. 윤심덕은 낙담했고 토월회는 내분 끝에 해산되었다. 더 이상 물러설 곳이 없던 윤심덕에게 1926년 초여름 놀라운 제안이 하나 들어온다.

그 놀라운 제안을 이야기하기 전에, 이 정사 사건의 또 다른 핵심 인물인 김우진이라는 사람에 대해 알아보자. 김우진은 목포 최고 갑부의 아들로 태어났다. 아버지는 글자 그대로 토착 부르주아였다. 그래서 자기 장남에게 재산 관리와 증식을 시킬 목적으로 당시 유명했던 일본 규슈 남쪽에 있는 구마모토농업학교로 유학을 보냈다. 정작 김우진이 하고 싶었던 것은 영문학과 연극이었다. 그래서 하기도 싫은 농업학교로 유학을 갔다가, 1년쯤 다니고 아버지 몰래 도쿄로 도망가서 와세다대학 영문과로 편입한다. 그런데 곧 발각되어서 끌려오다시피 목포로 귀향해서 재산 관리인이 된다. 당연히 김우진은 너무 괴로웠다. 매일 도장 찍고 결재하는 삶을 살게 되는데, 그의 유일한 낙은 영국에 우편으로 주문해 받은 연극

[65] 연극인. 극단 토월회를 조직하고 체호프 작 〈곰〉, 쇼 작 〈그는 그 여자의 남편에게 무엇이라 거짓말을 했는가〉, 유젠 피로트 작 〈기갈〉 등의 번역극과, 자작 희곡 〈길식〉으로 제1회 공연을 가졌고 이어 톨스토이 작 〈부활〉을 상연했다. 1932년 토월회를 태양극장으로 개칭하고 주로 지방 공연을 했으나 재정난과 일제의 탄압으로 1940년에 해산, 광복이 되자 1946년에 〈1940년〉·〈의사 윤봉길〉·〈모반의 혈〉 등의 레퍼토리로 토월회 재기공연을 가졌으나 성공을 거두지 못했다. 1963년 제1회 한국연극상을 받았다. 작품으로 희곡에 『사랑과 죽음』, 『산 서낭당』, 『이대감 망할 대감』, 『혈육血肉』, 『요부』, 『고향』, 『아리랑 고개』 등이 있다.

김우진金祐鎮
1897~1926

이나 문학에 관한 책을 읽는 것이었다. 김우진의 집은 목포에서 해외 우편물이 오는 유일한 집이었다고 한다. 아침에 일어나서 도장 찍고, 아우구스트 스트린드베리Johan August Strindberg(1849~1912)[66] 같은 사람의 연극이론 책을 보면서 소일하는 것이 당시 김우진의 나날이었다.

김우진과 윤심덕의 만남

두 사람은 어떻게 만나게 되었을까. 두 사람은 진짜 연인 사이였을까. 냉정하게 보자면 두 사람이 내연관계였다는 것을 증명할 수 있는 역사적 자료는 그 어디에도 없다. 이들은 딱 세 차례 만날 기회가 있었다.

첫 번째 만남은 1921년 도쿄 유학 시절이다. 1921년에 김우진이 와세다대로 아버지 몰래 편입학했을 때는 3·1운동 직후라서 계몽적인 분위기가 유학생들 사이에서 팽배했다. 그래서 여름방학 때 도쿄 유학생들이 모여 계몽적 목적으로 지방을 돌아다니면서 무지 몽매한 대중들을 일깨우는 문예 순회공연단을 조직했다. 이때 김우진이 총연출을 맡았고, 윤심덕이 배우 겸 가수를 담당했고, 홍난파는 바이올린 연주를 했다. 그렇게 한 달 동안 공연을 하면서 둘이 만날 수 있었다. 그럼, 이때 두 사람 사이에 뭔가 싹이 텄을까. 김우진은 이미 자식이 있는 유부남이었고, 남아 있는 기록들을 살펴보면, 열차 칸에서 윤심덕과 친밀하게 지낸 사람은 오히려 홍난파였다. 윤심덕과 김우진이 그런 관계였다는 증언은 전혀 없다. 물론 남녀 간의 일이라는 걸 확실하게 알 수가 없기는 하다.

두 번째 만남은, 김우진이 아버지한테 잡혀서 목포에서 지내던 무렵이다. 윤심덕이 스캔들을 피해 도망갔다가 귀국한 후 생활고에 시달린다는 소식을 들은 김우진이 윤심덕과 음악가였던 그녀의 동생 등 가족들을 가족음악회에 초청을 한다. 윤심덕은 동생을 데리고 목포 김우진의 대궐 같은 집에서 연주회를 했다. 그때 무슨 일이 있었는지는 모르지만, 그 집에는 분명히 김우진의 부인도 있었을 테니, 무슨 일이 일어난 것 같지는 않다.

세 번째 만남은 바로 1926년 7월, 죽기 한 달 전이다. 그러나 둘이 만났을 가능성이 있을 뿐, 만났는지 여부는 확실치 않다. 이 무렵 목포에서

[66] 스웨덴의 극작가이자 소설가. 『하녀의 아들』, 『아버지』 등의 소설과 희곡을 발표하여 철저한 무신론과 자연주의를 드러냈다. 실험극장인 '친화극장'親和劇場을 설립하기도 했다.

더 이상 견디지 못한 김우진이 예술을 하기 위해 가출을 감행하여 혼자 도쿄로 도망가 버린다. 당연히 아버지로부터 모든 경제적 지원이 끊긴 김 우진은 힘들게 친구의 다락방에 기식하면서 예술혼을 불태우게 된다. 그 때 자기 친구였던 소설가 최서해崔曙海(1901~1932)[67]에게 수차례 편지들을 보냈는데, 그 내용에는 처절한 자신의 현실과 자신의 예술혼에 관한 이야기만 담겼을 뿐 어디에도 윤심덕의 이야기는 없었다. 사실 이로부터 한 달 후 시모노세키에서 부산으로 가는 관부연락선에서 같이 죽으려면 그 시점에 둘은 만났어야 했다.

타살의 심증들

윤심덕이 받은 놀라운 제안이란 무엇일까. 일본 오사카에 있는 레코드 회 사로부터의 제안이었다. 26곡의 노래를 녹음하는 조건으로 무려 500원 이라는 계약금을 제시했다. 윤심덕은 여동생을 유학 보내려는 생각에 이 제안을 뿌리치지 못한다. 이 돈이면 동생 윤성덕을 미국으로 보낼 수 있 었다. 실제로 윤성덕은 이 돈으로 미국 노스웨스턴대학으로 유학을 간다.

제안을 받아들인 윤심덕은 유학을 갈 여동생과 함께 7월 23일 시모 노세키로 가는 배를 타고 오사카로 향했다. 그때 김우진은 도쿄에 있었다. 7월 26일 녹음을 마친 윤심덕은 돈을 받은 후 여동생과 함께 도쿄를 지나 요코하마 항으로 갔다. 거기서 동생을 바로 미국으로 가는 배에 태워 보 낸다. 이후 윤심덕은 사라졌다. 그리고 1주일 뒤인 8월 5일, 『동아일보』 사 회면에 현해탄의 정사에 관한 기사가 떴다.

그 1주일간 두 사람 사이에 무슨 일이 있었는지는 아무도 모른다. 요 코하마와 도쿄는 인천과 서울 정도의 거리이고, 어차피 귀국하려면 도쿄 로 왔어야 했다. 그래서 도쿄로 돌아온 윤심덕과 김우진이 만났을 수도 있다. 그러나 둘이 만났다는 증거는 어디에도 없다. 두 사람이 내연의 관 계였는지는 아무도 모르고, 심지어 8월 3일 밤, 배에 같이 탔는지조차 명

[67] 소설가. 호는 서해曙海·설봉雪峰, 필명은 풍년 豊年年. 본명은 학송學松. 1901년 1월 21일 함북 성진 태생. 1924년 초 단편소설 「토혈」을 『동아일보』에 발 표하는 것을 계기로 상경한 그는, 10월에 이광수의 추 천으로 『조선문단』에 「고국」을 발표했다. 1925년 조 선문단사에 입사했고, 여기에 극도로 빈곤했던 간도 체 험을 바탕으로 한 자전적 소설 「탈출기」(1925)를 발표 함으로써, 당시 문단에 충격을 줌과 동시에 작가적 명 성을 얻게 되었다. 이후 그는 계속해서 「박돌의 죽음」 (1925), 「기아와 살육」(1925)과 같은 문제작을 발표 했고, 카프에도 가입했다. 1929년 카프를 탈퇴했고, 1931년 『매일신보』의 학예부장으로 일하기도 했다. 1932년 7월 9일 사망했다.

확하지 않다. 그렇다면 이들이 죽었는지도 확실치 않고, 죽었다 해도 그것이 자살이라는 것도 확실치 않다.

1. 이 두 사람은 죽지 않고 도피했다.
2. 진짜로 동반자살을 했다.
3. 누군가에게 타살당했다.

이 세 개의 입장 중에서 나는 타살당했다는 쪽에 무게를 싣는다. 앞에서 자세하게 윤심덕의 캐릭터에 대해서 설명한 이유가 바로 여기에 있다. 윤심덕은 성정상 결코 자살할 사람이 못 된다. 여동생의 유학이 확정되었던 시기에도 윤심덕은 성악의 본고장 이탈리아로 유학을 떠나겠다는 계획을 공공연하게 주위 사람들에게 말하고 다닐 정도로 자신의 삶과 운명에 대해 적극적인 사람이었다. 그랬던 사람이 갑자기 이루어질 수 없는 사랑을 비관하면서 1주일 뒤에 동반자살을 했다는 게 논리적으로 맞지 않는다. 무엇보다도 동반자살을 하려면 기본적으로 순정파여야 한다. 그런데 윤심덕은 누구보다도 자유연애주의자임을 당당히 밝혔다. 만일 진짜로 김우진을 좋아했다고 해도, "너 이혼 안 해? 못 해? 그럼 그만 둬!"라고 말하고 헤어질 사람이다. "그래. 그럼 우리 같이 죽자!"라고 할 사람이 아니다.

김우진 역시 가족과 자신의 삶을 모두 내던지고 이제 막 예술혼을 불태우러 도쿄로 떠난 지 채 한 달도 안 되었다. 김우진이 함께 자살로 생을 마감한다는 것은 시점상 맞지 않는다. 예를 들어, 도쿄에 가서 예술가로 활동을 했는데 잘 안 되어서, 다시 아버지 밑으로 돌아가긴 싫고, 막 흔들리는 상황에서 '알고 보니깐, 내가 예술적 재능이 없어!' 정도는 되어야 자살을 할 것이다. 고생을 시작한 지 아직 한 달도 안 되었는데, 비관해서 죽을 때는 아니다.

무엇보다도 이들의 1926년 7월까지의 행적을 보면, 이 둘이 연애를 하거나 사랑을 하기에는 시간적으로나 공간적으로나 같이 있었던 기간이 거의 없었다. 처음 유학을 갈 때도 김우진은 저 남쪽에 있는 구마모토 농업학교로 갔고, 윤심덕은 도쿄로 갔다. 그리고 그나마 와세다대에 왔을 때도 같이 있었던 시간은 짧았다. 옆에 가까이 있어야 불꽃이 튀든지 말

든지 할 수 있고, 불륜도 저지르든지 말든지 할 수 있는 것이다.

윤심덕이 자살했을 것이라고 주장하는 몇 개의 증거들도 있다. 당시 이서구李瑞求(1899~1982)[68]라는 『동아일보』 문화부장이 윤심덕이 오사카로 녹음하러 갈 때 서울역으로 배웅을 나갔다. 그의 증언에 따르면 그때 "윤 양, 오사카로 녹음하러 가는데, 돌아올 때 나한테 선물로 뭐 사올 거야?"라고 했더니, 윤심덕이 기차를 타기 전에 "죽어도 사오나요?"라는 대답을 했다고 한다. 그런데 나는 이것도 살짝 의심스럽다. 이서구의 증언 말고는 들은 사람이 아무도 없다. 게다가 그는 이들의 동반자살 특종을 낸 『동아일보』의 문화부장이었다. 증언이랄 것은 또 있다. 윤심덕이 잠시 몸담았던 토월회의 단원 중에서 어떤 이가, 연극이 흥행에 실패했을 때 윤심덕이 어느 술자리에서 했던 말을 이렇게 증언하고 있다.

"나는 세상의 모든 남자를 증오해. 나를 스캔들 같은 것으로 몰아간 세상 남자들을. 그래서 내가 죽을 때는 꼭 남자를 데리고 죽을 거야. 그것도 아주 순진하고 죄 없는 남자를 데리고 죽을 거야."

굉장히 연극적인 말이다. 윤심덕은 충분히 그런 말을 하고도 남을 사람이다. 그렇지만 실제로 그걸 실행하는 것과는 별개의 문제다. 이런 증언들 말고, 나머지의 모든 현실적인 상황을 고려해보았을 때 아무리 생각해도 그녀는 자살을 할 사람이 아니다. 그녀는 아마도 이 지구상에서 마지막으로 자살할 여자다.

만일 타살이라면? 스릴러 영화를 보면, 미궁의 살인 사건이 발생할 경우, 현장검증에서 나온 증거물도 없고, 현행범도 없고, 목격자도 없을 경우, 사건의 수사를 맡은 수사관이 제일 먼저 수사하는 것은 이 죽음으로 인해 제일 많은 이익을 볼 사람들이다. 김우진과 윤심덕이 죽지 않고 다른 곳에 몰래 살아 있다면 그것은 또 다른 문제이니까 논외로 하고, 그들

[68] 극작가·연극인·작사가(유행가). 1922년 니혼대학 예술과를 중퇴했고, 1923년 김기진 등 유학생과 함께 도쿄에서 토월회를 창립했다. 1925년 『동아일보』·『중외일보』·『시대일보』의 기자와 『조선일보』의 특파원 등을 하다 레코드 회사 일과 경성방송국 연예주임 등의 일을 하면서 극작에 전념했다. 1933년부터는 극작에 참여해 이고범·이춘풍 등의 필명으로 많은 극 본과 유행가를 남겼다. 1935년 동양극장 설립과 함께 전속 극작가로 활약했다. 1939년에는 동양극장에서 공연해 큰 호응을 얻은 연극 〈어머니의 힘〉을 레코드로 만들기도 했다. 그의 작품으로 잘 알려진 노래는 〈사랑에 속고 돈에 울고〉·〈홍도야 울지 마라〉이고, 박단마가 부른 〈요핑계 조핑계〉(전수린 작곡) 또한 그의 작품이다.

이 만약 타살을 당한 것이라면 이들의 죽음으로 제일 이익을 본 자는 누구일까. 레코드 회사? 아니다. 레코드 회사보다 더 많은 이익을 본 자가 있었다. 바로 축음기 회사였다.

〈사의 찬미〉를 녹음할 당시 윤심덕의 나이는 우리나라 나이로 서른 살이었다. 그 당시 여자 나이 서른 살이면, 적지 않은 나이였다. 다시 말해서 상품 가치가 없는 나이였다. 게다가 윤심덕은 이미 평판이 너무 안 좋았다. 일본의 3대 메이저 음반 회사는 윤심덕에게 아무런 관심이 없었다. 그런데 수상한 회사가 그녀에게 거액의 계약금을 내밀며 제안했다. 돈이 필요했던 그녀는 그것을 덥석 받아들였다.

〈사의 찬미〉 음반을 녹음한 회사의 이름은 닛토日東레코드다. 이 회사는 일본에서 두 번째로 큰 도시 오사카에 있었다. 2000년대에도 한국에서 두 번째로 큰 도시인 부산에는 음반사가 없다. 음반사는 모두 서울에 있다. 하물며 1926년에 오사카에 음반사가 있다는 게 좀 이상하지 않은가. 이 당시 일본은 아시아에서 제일 잘사는 나라였기 때문에 이미 메이저 레코드 회사가 있었다. 3대 메이저 레코드 회사는 빅타레코드, 오케레코드, 폴리돌레코드였는데 당연히 전부 도쿄에 있었다. 닛토레코드는 그때 막 생긴 신생 레코드 회사였는데, 정체를 알 수 없다. 1926년에 만들어졌다가 1928년 말에 없어진다. 일본 레코드 산업 연감에도 기록이 없다. 살짝 유령회사 느낌이 난다. 더 이상한 것은 닛토레코드가 어마어마하게 큰 회사의 자회사였다는 점이다. 그럼 그 모회사는 어디냐. 바로 닛지쿠日蓄(주식회사 일본축음기상회)라는 이름으로 불렸던 대기업 일본 축음기 회사였다. 레코드 회사는 사적 소유의 사기업이었지만, 이 당시 축음기 회사는 일본의 독점적인 국영기업이었다. 전국에 하나밖에 없는, 한 마디로 독점 기업이었다.

이러면 갑자기 여러분들도 의심이 생길 것이다. 뭔가 이상하지 않은가. 한 여자와 한 남자의 죽음으로, 일본의 국가독점자본은 자신들의 미개한 식민지에 오디오 산업과 음반 산업을 동시에 열었다는 것이고, 그 레코드 회사의 모회사이자 더 큰 이득을 본 일본 축음기 회사는 일본 국가의 회사였으며, 닛토레코드는 그 국가 국영기업의 유령 자회사였다. 즉, 이들의 죽음으로 가장 이익을 본 것은 일본 제국주의 정부인 셈이다.

당시, 일본은 조선인을 어떻게 인식했는가

윤심덕과 김우진의 동반자살 사건이 일어나기 3년 전인 1923년 관동대학살關東大虐殺[69]이라는 정말 이가 갈리는 사건이 일어났다. 도쿄 요코하마 인근의 관동 지역에 20세기 사상 최고의 지진인 관동대지진이 일어났다. 관동 사람들은 이 엄청난 자연재해 앞에서 속수무책으로 공포에 질려 떨고 있었다. 이렇게 자연재해 앞에서 무기력하게 공포에 떨고 있던 일본인들의 시선을 돌리기 위해 관동 지역에 있는 조선인들이 우물에 독을 뿌리고 있다는 식의 유언비어를 퍼뜨려서, 공포에 눈이 뒤집힌 일본인들이 조선인들을 마구 학살했던 사건이 바로 관동대학살이다. 이때 일본인들이 백주 대낮에 때려죽인 조선인들의 수가 수천 명이었다.

관동대학살에서 놀라운 점은 조선인들을 학살했던 일본인들이 일본군이나 경찰만이 아니었다는 것이다. 그런 만행을 저지른 자들의 대부분은 민간 자경단원들이었다. 엊그제까지 이웃으로 잘 지냈던 사람들이다. 광기에 빠진 일본인들은 민간인들도 이렇게 잔인해질 수 있다. 만약에 서울에서 관동대지진 같은 어마어마한 재해가 일어났다고 가정해보자. 이 초자연적 재해 앞에서 진짜 공포에 질려 있는데, 한국인들의 못된 행태에 신물이 난 연변 조선족들이 식수에 독을 타고 있다는 말을 들었다고 해서, 그들을 대낮에 길거리에서 두들겨 패서 죽일 수 있을 것 같은가? 그것도 한두 명이 아니라, 수천 명을?

사실은 누구나 그럴 수 있다. 단, 전제가 있다. 그들을 사람이 아니라고 생각하면 그럴 수 있다. 하지만 조금 다른 환경에서 성장하고, 조금 못 살고 있기는 하지만 그래도 자신들과 똑같은 사람이라고 생각한다면, 아무리 공포에 질려 있어도 그들을 수천 명씩이나 때려서 죽일 수는 없다. 집단적 광기는 폭력을 행사하는 대상이 자신과 같은 인간이 아니라는 확고한 믿음이 있을 때 발생한다. 즉, 관동대학살은 군이나 경찰과 같은 기관이 아닌, 당시의 일본 민간인들도 조선인들을 자신들과 똑같은 인간이라고 생각하지 않았다는 사실을 일깨워준다.

[69] 1923년 9월 1일 오전 11시 58분 일본 관동 지방에 일어난 대지진 이후 일본인들에 의한 조선인 학살사건. 지진이 일어나자 동요하는 민심의 방향을 돌리기 위해 일본 육군과 경찰은 조선인들이 우물에 독을 풀었다는 날조된 소문을 퍼뜨렸고, 이 소문을 들은 일본인들은 무고한 한국인 수천 명을 학살했다. 학살된 한국인의 수는 확실하지 않으나, 요시노 사쿠조吉野作造의 저서 『압박과 학살』에는 2,534명으로, 김승학金承學의 『한국독립운동사』에서 6,066명으로 집계하고 있다.

아이러니한 것은 그 대학살 과정에서 일본인들도 많이 맞아죽었다는 것이다. 그곳에 살던 조선인들은 거개가 일본말을 잘했다. 생김새가 크게 다르지 않아 한국인인지 일본인인지 잘 구별되지 않았다. 광기에 빠진 일본 자경단원들은 조선인으로 의심되면, 어떤 특정한 단어를 발음하게 해보았다. 우리로 치면, '엽전 열닷냥'과 같은 발음인데, '쥬고엔 고짓센'じゅうごえんごじっせん이라는 발음이었다. 일본말을 아무리 잘하는 조선인이라 해도 제대로 발음하기 굉장히 어려운 말이라고 하는데 그것으로 조선인들을 걸러서 죽였다. 그런데 관동 지역에는 사투리를 쓰는 일본 지방 사람들이 많았다고 한다. 이들 가운데 진짜 일본인인데도 그 단어의 발음을 제대로 못한 사람들은 그냥 맞아죽었다고 한다.

관동대학살은 불과 〈사의 찬미〉 사건 발생 3년 전의 일이었다. 이랬던 일본인들이니 식민지 조선의 젊은 두 사람을 희생시켜 거대한 신규 시장을 여는 일은 전혀 양심에 거리낄 사안이 아니었을 것이다. 그렇게 해서 이익이 확실히 생긴다면 민간기업도 마다하지 않을 일인데, 일본의 국가독점자본의 입장에서 무슨 문제가 되었겠는가.

그렇다면 왜 그 대상이 윤심덕과 김우진이었을까. 이유는 간단하다. 노래할 수 있는 기생들을 데려와서 죽여봤자 이슈가 되지 못할 것이 뻔했다. 앞에서도 말했지만, 당시 기생은 늘 자살하고 있었으므로, 자살을 하더라도 엘리트급의 여성이어야 했던 것이다.

기획 자살인 이유

그래서 나는 이것을 명백히 '기획 자살'로 규정한다. 그런데 의심스러운 것이 또 있다. 멜로디는 어차피 서양곡이었으나, 이 노래의 가사는 지금 듣기에도 정말 좋다. 이 노래가 발매될 때 음반의 라벨에 작사가로 윤심덕의 이름이 새겨져 있다. 과연 윤심덕이 이 가사를 썼을까.

나는 윤심덕이 남긴 모든 글을 다 찾아 읽어보았다. 잡지 기고문, 편지 등등 다 읽어보았다. 윤심덕은 엘리트고 뛰어난 재능을 가진 사람임에는 분명하지만, 딱 하나 없는 재능이 있었다. 글을 무척 못 썼다. 당시 윤심덕이 쓴 글을 보면, 정말 지적인 상태를 의심할 정도다. 모든 사람에게 블랙홀이 있듯이 그녀의 글 솜씨는 소학교 수준이었다. 따라서 "삶에 열중한 가련한 인생들아. 너희는 칼 우에 춤추는 자도다"와 같은 〈사의 찬미〉

의 가사는 결코 윤심덕이 구사할 수 있는 단어가 아니다. 나는 절대로 이 가사를 윤심덕이 쓰지 않았다고 자신한다.

　의심스러운 것은 또 있다. 바로 닛토레코드와 윤심덕이 맺은 음반 취입 계약서의 26곡 안에는 〈사의 찬미〉라는 노래가 존재하지 않았다는 것이다. 계약적 관행을 굉장히 중요시하는 일본인이 말이다. 물론 윤심덕은 26곡을 계약대로 다 녹음했다. 그런데 정작 윤심덕이 죽고 난 뒤에 나온 노래는 〈사의 찬미〉였다. 〈사의 찬미〉는 결코 다른 사람이 부른 노래가 아니다.

　그 당시 미국으로 떠났던 윤심덕의 동생 윤성덕은 이미 배를 타고 떠났기 때문에 그로부터 1주일 뒤에 자기 언니가 죽었다는 사실을 몰랐다. 미국까지 가는 데 한 달 넘게 걸리니까 알 수 없었다. 게다가 언니가 죽었다고 해서 어렵게 떠난 유학인데, 다시 돌아올 수도 없었다. 유학을 마치고 3년 뒤인 1929년에 귀국한다. 귀국해서 지금의 이화여대인 이화여전의 성악과 교수가 되었다. 교수가 되자마자 윤성덕은 이 말을 던져 1929년 한국 사회가 다시 발칵 뒤집어졌다.

　"우리 언니는 절대 자살하지 않았다."

　윤성덕의 증언에 의하면, 그 노래를 녹음한 것은 맞다고 했다. 그러나 녹음 기간은 고작 이틀이었는데, 계약서에 없는 이 노래를 왜 녹음했는지까지는 반주자에 불과했던 윤성덕은 알지 못했다. 그런데 언니가 죽고 나서 정작 제일 먼저 나온 판은 계약서에도 없는 〈사의 찬미〉였다.

　나는 이렇게 추정해보았다. 누군가가 이것을 기획했을 것이다. 닛지 쿠든, 닛토레코드에서든 기획했을 것이다. 이 멜로디를 선택한 것도 굉장히 탁월한 선택이었다고 생각한다. 윤심덕이나 윤성덕은 서양음악을 공부한 사람들이기 때문에 이 멜로디는 이미 알고 있었을 것이다. 그 멜로디에 누군가가 미리 당시의 한국인 극작가나 글을 잘 쓰는 사람에게 죽음을 찬미하는 가사를 쓰게 했을 것이다. 당시에는 작사가라는 직업이 따로 없었다. 이렇게 이미 사전에 다 만들어놓고 26곡의 녹음이 끝난 뒤에, 이 죽음의 기획자는 계약서에는 없지만, 서비스로 한 곡만 더 녹음하자고 요청했을지도 모른다. 그러면서 그들은 이런 대화를 나누었을 것이다.

"준비도 안 했는데 괜찮아요?"

"아, 다 아시는 멜로디에 이런 가사라서 어렵지 않을 겁니다."

초견初見[70]으로 녹음할 수 있는 정도의 곡이었으므로 원래 알던 곡에 가사는 보면서 부르면 되는 윤심덕의 입장에서는 아무런 의심 없이 응했을 것이다. 그래서일까. 이 노래를 다시 한 번 자세히 들어보면, 원곡은 본래 4분의 3박자의 왈츠인데, 녹음은 3박자와 4박자 사이를 왔다갔다 한다. 윤심덕과 윤성덕은 민요를 부르던 기생 출신이 아니다. 그러니 박자를 자기 맘대로 바꿔 불렀을 리 없다. 다른 노래들은 박자를 정확하게 지키면서 녹음했는데, 이 노래만 박자가 불분명하다. 심지어 어떤 부분은 8분의 6박자였다. 반주와 노래 사이가 안 맞는 부분이 너무 많다. 그냥 그때그때의 감정에 맞추어서 부르고 있다. 즉, 가창자와 반주자의 연습이 매우 불충분한 것으로 보인다. 이 말은 제대로 된 준비 없이 그냥 연습하듯이 한 번 불러본 것을 녹음했을 가능성이 굉장히 높다는 뜻이다. 당시의 녹음은 피아노 따로 보컬 따로 하는 게 아니라, 커다란 마이크 하나를 앞에 놓고 한 번에 피아노도 치고 노래도 같이 불러서 녹음했다.

이런 모든 것을 고려해봤을 때 이 〈사의 찬미〉는 굉장히 많은 문제점을 안고 있다. 그리고 뭔가 많은 음모가 이 노래 속에 들어 있다고 생각한다. 후일담을 이야기하자면, 이미 1926년 가을에 "동반자살했다", "아니다. 타살당했다", "아니다. 사실은 죽은 걸로 위장하고 그 대가로 거액의 돈을 받아 외국으로 튀었다" 이런 설들이 난무했다. 그런데 3년 뒤 윤성덕이 돌아와 "나의 언니는 자살하지 않았다"라고 해서 세상이 뒤집어졌을 즈음 후쿠오카에서 아무도 예측하지 못한 또 하나의 파문이 일어났다.

후쿠오카의 지방 신문사 사주가 하필 그때 전 유럽을 6개월 동안 여행하면서 쓴 기행기를 자신의 신문사에 연재했다. 이 연재물의 내용 중 글쓴이가 베르디를 낳은 파르마Parma[71]라는 이탈리아 북부의 작은 도시를 들렀을 때의 이야기가 나온다. 마침 그곳에 일본인 젊은 부부가 악기상을 한다는 이야기를 듣고, 반가운 마음에 그 악기상을 찾아갔는데, 자신이

[70] 초견 연주. 악보를 처음 보고, 연습 없이 바로 연주하는 것.

[71] 이탈리아 밀라노에서 동남쪽으로 약 120킬로미터 정도 떨어진 곳에 있는 도시로, 베르디를 비롯해 작곡가 파가니니, 지휘자 토스카니니 등 이탈리아 음악의 거장들을 대거 배출해낸 대표적인 음악 도시다.

일본 사람이라고 인사를 하자 지나칠 정도로 깜짝 놀라고 꺼려해서 기분이 나빴다고 했다. 기차를 타고 로마로 오는 객차 안에서 문득 몇 년 전 일본과 한국을 떠들썩하게 만들었던 윤심덕과 김우진의 자살 사건이 생각났다고 한다. 혹시 그 커플이 아니었을까 싶었지만 확인하러 다시 돌아가기엔 어려워서 그냥 돌아왔다는 내용이었다. 이 기사는 가뜩이나 두 사람의 죽음에 관한 의혹이 커지는 분위기에 기름을 부은 꼴이 되었다. 당연히 목포에 살던 김우진의 남동생 김복진은 조선총독부 외사과를 통해서 주 이탈리아 일본 대사관에 신변 확인 요청을 공식적으로 했다. 그런데 주 이탈리아 일본 대사관에서 온 마지막 공문에는 "파르마에는 공식적으로 일본인은 한 명도 살지 않는다"라고 적혀 있었다. 이것이 끝이다.

이상한 것은 이 이후로 가족은 물론이고 언론까지 약속이나 한 듯이 입을 다문다. 윤성덕은 해방 후 미국으로 건너가 혼자 여생을 마쳤다.

한국 근대음악, 죽음의 센세이셔널리즘으로 열리다

동반자살이든 타살이든 어쨌건 간에 변하지 않는 사실은 한국 음악 문화의 근대가 '죽음'이라는 자극적인 센세이셔널리즘, 다시 말해 음악 내부의 논리가 아닌, 음악 바깥의 쇼킹한 스캔들에 의해서 열렸다는 점이다. 또한 그 쇼크 속에서 우리가 한 번도 검증해본 적 없는 서양음악이라는 텍스트가 무혈입성했다. "그들은 죽었어", "아냐, 살아 있대", "죽은 여자의 목소리래" 하는 정신없는 분위기 속에서 서양음악이라는 것이, 대체 어떤 음악인지 사회적으로 검증할 틈도 없이 무심코 듣고 있다가 정신을 차리고 보니, 이미 우리나라에 성큼 들어와 있었다. 서양음악의 문법에 대해 우리 식으로 짚어 볼 틈도 없이 얼떨결에 받아들인 셈이 되고 만 것이다.

한국의 음반 산업의 시대가 열리긴 열렸으나, 차근차근 인프라가 축적된 상태에서 열린 게 아니고 폭탄을 투하당한 듯 열렸기 때문에 한동안 한국 음반 산업을 이끌고 갈 만한 후속 사건이 없었다. 강렬한 한 번의 해프닝처럼 〈사의 찬미〉가 나와 음반 시장이 억지로 열리기는 했지만, 그 분위기를 이어갈 후속 음반이 나오지 않았던 것이다. 그러다가 바로 1929년 세계적인 규모의 대공황이 휩쓸면서 전 세계 경제가 휘청하는 바람에 한국의 음반 산업은 거의 중지되었다.

그리고 9년 후인 1935년. 비로소 한국에도 지속 가능한 발전적 형태

의 음반 시장, 즉 본격적이고 제대로 된 시장이 열리게 되었다. 1935년이란 시점을 명심해야 한다. 한국의 국권은 1910년이 아니라 외교권을 상실한 1905년 을사늑약 때 이미 일본 제국주의에게 넘어갔다. 1935년은 바로 그 을사늑약으로부터 정확히 30년, 즉 한 세대가 경과한 뒤였다. 나라의 주권인 국권은 한 번에 잃을 수 있지만, 문화적 주권은 나라가 빼앗기고 경제적으로 종속되었다고 해서 그 즉시 넘어가는 것이 아니다. 그러나 문화적 주권은 쉽게 넘어가지도 않지만, 마찬가지로 한 번 빼앗기고 나면 도로 찾는 것도 매우 어렵다. 영영 못 찾게 될 수도 있다.

일본 제국주의자들은 정말 무서운 사람들이다. 그들은 1910년 8월 29일 조선을 강제병합한 후 보름도 채 지나지 않은 1910년 9월 초 조선총독부 주관으로 한 권의 책을 발간한다. 그 책의 이름은『학부창가집』學部唱歌集[72]. 쉽게 말하면, 지금의 초등학교 음악 교과서다. 그들은 이 한반도를 완벽하게 일본화 시키기 위해서 이미 머리가 굵은 어른들이 아닌 어린아이들을 먼저 공략했다. 어린아이의 정서와 감수성을 완벽하게 일본화 시키려고 했던 것이다. 이들은 철저히 일본적인 선율과 조성과 리듬으로 이루어진『학부창가집』을 발간, 전국 1,700개 모든 학교와 기관에 강제적으로 뿌린다. 일본어 교과서보다 음악 교과서를 먼저 만들어 전국에 배포한 것이다. 이들은 자기 집단 정체성에 가장 민감하고, 즉각적으로 반응하는 것이 음악(노래)이라는 사실을 알고 있었다. 그렇게 일본에게 사실상 국권을 뺏긴 지 한 세대가 지난 시점이 바로 1935년이었다.

본격적 대중음악의 탄생, 〈목포의 눈물〉

1935년 노래 한 곡이 오케레코드사에서 발표되었다. 당시 목포 출신의 열아홉 살짜리 소녀가수 이난영李蘭影(1916~1965)[73]이 부른 이 노래의 음반 제작자는 한국 최초의 음악 프로듀서인 이철李哲(1903~1944)[74]이었다. 이 노래가 모습을 드러내자마자 삼천리 강토가 이 노래로 뒤덮였고, 이 무

[72] 1910년에 발간된 최초 학교용 창가집.

[73] 대중음악 가수. 본명 이옥례李玉禮. 전라남도 목포 출생. 16세 무렵 태양극단의 순회공연 중 막간무대에서 노래를 인정받아 순회극단을 따라나섰다가 오케레코드사 사장 이철에게 발탁되었고, 1935년 〈목포의

눈물〉을 불러 크게 인기를 얻으면서 대중음악계의 샛별로 등장한 뒤 뒤이어 〈목포는 항구다〉, 〈다방의 푸른 꿈〉 등으로 당대 최고의 유명 가수가 되었다.

[74] 음반 제작자. 충청남도 공주 출신. 연희전문학교를 중퇴하고 영화상설관 악사로 활약했다. 이후 레코드

명의 여가수가 부른 이 노래는 민족의 노래가 되었다. 1935년에 공식 판매량 5만 장을 돌파했다. 이 5만 장이란 수치는 어마어마하다. 그 당시 남북한 인구가 2,000만 명이 안 되던 시절이었다. 지금으로 치면 500만 장정도 팔렸다 생각하면 된다. 숫자만 경이로운 것이 아니다. 이 노래가 터지면서 드디어 우리가 트로트 혹은 뽕짝이라고 부르는 장르가 한국 대중음악사상 최초의 메인스트림 장르로 자리잡게 된 것 또한 기억할 일이다.

무슨 노래이기에 이렇게 많이 팔렸을까. 1926년 발표된 〈사의 찬미〉가 하나의 해프닝이었다면, 이 노래는 등장 이후 이 노래의 음악 문법을 바탕으로 만든 수많은 곡들의 선두에 섰고, 그 음악 문법은 지금까지도 이어져 온다. 이난영은 지금 들어도 노래를 참 잘한다. 1935년 녹음한 노래는 아직도 놀랍다. 이 가수의 발성은 그 이후 수많은 트로트 여자 가수의 전범이 된다. "이난영 앞에 이난영 없고, 이난영 뒤에 이난영 없다"라는 전설이 만들어졌고, 1964년 이미자의 〈동백아가씨〉가 터질 때도 '이난영의 환생'이란 별명이 붙었다.

이 노래가 터진 이유는 사실 엉뚱한 데 있었다. 만들어진 과정을 추적해보자. 음반이 발표되기 전 해인 1934년 조선일보사가 '전국 향토 노랫말 공모대회'를 열었다. 작곡은 아무나 할 수 없지만, 노랫말은 언어만 알면 쓸 수가 있으니 지금으로 치면 신춘문예 같은 것이었다. 여기서 대상을 받은 작품이 목포에 사는 향토 문인 문일석文一石이 쓴 「목포의 노래」였다. 이것을 당시 일본 도쿄 유학을 마치고 돌아온 작곡가 손목인孫牧人(1913~1999)[75]에게 의뢰해서 곡을 붙인 후, 이철의 주도 아래 녹음된 곡이 바로 〈목포의 눈물〉이었다. 본래 제목은 노랫말 공모대회 수상작처럼 〈목포의 노래〉였는데, 음반으로 만들어지면서 〈목포의 눈물〉로 바뀌었다.

이 노래가 전 민족적 수준으로 성공을 거둔 이유는 노래 가사를 유심히 보면 알 수 있다. 〈목포의 눈물〉은 식민지의 설움을 대변하는 노래가

도매상을 운영하다 1932년 일본 음반회사와 제휴, 레코드 제작에 나섰다. 전속 가수 이난영, 장세정, 남인수, 김정구, 송달협, 이인권, 최병호, 손석봉, 백년설 등과 작곡가 손목인, 김해송, 박시춘, 이봉룡 등과 함께 한국 대중음악의 성장기를 이끌었다.

[75] 대중음악 작곡가. 경상남도 진주 출생. 중동학교를 졸업한 후 1934년 오케레코드사에서 고복수의 노래로 취입한 〈타향〉이 히트곡이 되면서 유명세를 얻었다. 이 노래는 훗날 〈타향살이〉로 제목을 바꿨다. 이후 1935년 발표한 이난영 노래의 〈목포의 눈물〉로 다시 한 번 엄청난 인기를 얻었고, 이후 고복수의 노래 〈사막의 한恨〉, 1936년 이난영의 노래 〈갑판의 소야곡〉, 1937년 고복수의 노래 〈흑장미〉와 〈짝사랑〉 등이 연달아 히트했다.

되었고, 훗날 김대중金大中(1924~2009)[76] 대통령의 애창곡이 되었으며, 한 맺힌 전라도 대중들의 향토의 노래가 되어 광주를 연고지로 하는 프로야구단 해태 타이거즈[77]의 응원가가 되었다. 야구장에서 듣기에 적합하다고는 볼 수 없지만, 이 지역과 더불어 유구한 역사를 가지고 있기 때문에 광주 구장의 상징적인 응원가가 됐다. DJ가 이 노래를 진짜로 좋아했는지는 솔직히 잘 모르겠다. 통상 정치인들이 자기 애창곡을 언급할 때는 특정한 정치적인 함의가 그 노래 속에 녹아들어가 있기 때문이다. 정치인의 애창곡이 〈목포의 눈물〉이라는 것에는 이 지역민들의 지지는 물론이고 이 노래가 품고 있는 다양한 의미, 가령 박해받는 고통이라든지 불의에 대한 민족적인 저항 같은 이미지를 은연중에 공유하려는 의도가 복류하고 있는 셈이다.

노래 속으로 들어가보자. 〈목포의 눈물〉은 어떻게 전라도의 한, 나아가 식민지의 설움을 대변하는 노래가 되었을까. 우선 이 노래는 굉장히 극적이다.

사공의 뱃노래 가물거리며
삼학도 파도 깊이 숨어드는 때
부두의 새악씨 아롱젖은 옷자락
이별의 눈물이냐 목포의 설움

간결한 1절을 부르다 보면 어떤 풍경이 그려진다. 한 아낙이 항구에서 바다를 향해 혼자 서 있는데, 왜 서 있는지는 알 수 없다. 그런데 2절로

[76] 대한민국 제15대 대통령. 1924년 전라남도 신안에서 태어나 1960년 민의원에 당선된 후 1971년까지 6·7·8대 국회의원을 지냈다. 1971년 신민당 대통령후보로 나섰으나 박정희에게 패배했다. 그 후 미국·일본 등지에서 박정희 정권에 맞서 민주화운동을 주도하다가 1973년 8월 8일 도쿄의 한 호텔에서 중앙정보부 요원에 의하여 국내로 납치되어 세계의 이목을 집중시켰다. 이후 한국의 민주화를 위해 싸우면서 역대 군사정권에 의한 탄압을 받아오다 1997년 15대 대통령선거에서 당선, 한국 정치사상 최초로 평화적 여야 정권 교체를 이룩했다. 2000년 6월 13~15일 김정일 국방위원장의 초대로 평양을 방문, 6·15남북공동선언을 이끌어냈으며 2000년 노벨평화상을 받았다.

[77] 한국야구위원회(KBO)에 소속된 프로야구팀. 연고지는 광주. 1982년 1월 30일 창단, 그해 시즌에서 6개 구단 가운데 4위를 했다. 1983년 전기 리그에서 우승한 뒤 한국 시리즈에서 처음으로 우승했으며, 이후 1986~1989년 4시즌 연속 우승의 대기록을 포함하여 1991년과 1993년, 1996~1997년 등 9차례나 우승을 차지하는 등 막강한 경기력을 자랑했다. 국내 최고의 투수로 꼽히던 선동열, 타자 이종범 등을 비롯 김봉연·김성한·한대화 등의 유명 선수들이 이 팀 출신이다. 2001년 기아자동차가 인수, 현재의 팀명은 '기아 타이거즈'다. 마스코트는 호랑이.

가면 분위기가 이상해진다.

> 삼백년 원한 품은 노적봉 밑에
> 님 자취 완연하다 애달픈 정조
> 유달산 바람도 영산강을 안으니
> 님 그려 우는 마음 목포의 노래

처음 1절은 한 아낙의 시점에서 시작했는데, 2절은 갑자기 삼백년이 등장한다. 삼백년은 한 개인으로서의 시간 단위가 아니다. 30년이라 했으면 개인의 이야기가 되지만, '삼백년 원한 품은'이 등장하면서 이것은 역사의 이야기가 된다. 이 노래가 역사의 내러티브라는 것은 곧 노골적으로 나온다. '노적봉 밑에'. 노적봉露積峯[78]은 이순신 장군이 목포 앞바다에서 왜군을 몰살시킬 때 썼던 전략적인 속임수의 공간이다. 임진왜란이 1592년에 일어났으니까 이 노래가 불린 시점에서 보면 약 300여 년 전이니, 이 노래가 임진왜란을 이야기하고 있다는 것을 알 수 있다. '님'은 말할 것도 없이 잃어버린 조국이다. 그래서 '유달산 바람도 영산강을 안으니'라며 강과 산까지 등장하는 것이다. '목포의 노래'는 이순신을 상기하면서 잃어버린 조국을 다시 되찾는 꿈을 표현한 노래였다.

조선총독부 입장에서는 절대로 검열을 통과시켜줄 수 없는, 일종의 민족저항가였다. 이 노래가 발표되기 2년 전인 1933년에 조선총독부에서는 '공연과 흥행에 관한 취체령取締令'을 이미 선포했다. '취체령'이란 지금 식으로 설명하면 '검열령', '단속령'을 의미한다. 즉, 모든 공연, 노래, 영화는 그것을 발표하기 전에 총독부의 검열을 받아야 했다. 이후에 우리나라에서 실시되었던 '사전심의제'는 조선총독부의 이 취체령을 그대로 베껴서 만든 법안이다. "황실의 안녕과 질서를 저해하는…"에서 '황실'이 '국가'로 바뀐 것 말고는 나머지 토씨까지 거의 비슷했다. 이렇게 공연과 흥행에 관한 취체령이 발호된 지 2년 뒤였기 때문에 〈목포의 눈물〉은 지금 봐도 검열을 통과할 수 없는 가사였다.

[78] 전라남도 목포시 대의동 유달산 기슭에 있는 큰 바위. 임진왜란 당시 이순신 장군이 왜군에게 노적가리처럼 보이게 하려고 산꼭대기와 큰 바위를 짚과 섶으로 둘러씌운 데서 유래한 이름.

여기서 위대한 프로듀서 이철의, 아주 빛나는 무협지적 활약이 펼쳐졌다. 우선 문제가 될 듯한 2절의 가사 '삼백년 원한 품은'을 '삼백연三柏깩 원앙풍은'으로 바꿔서 제출했다. '삼백년 품은 원한'이 '사이 좋은 원앙과 같은 산들바람'으로 바뀐 것이다. 일본인은 받침 발음에 대한 감각이 없다 보니, 이런 공작이 어느 정도 먹혔던 듯도 하다. 그의 활약은 이뿐만이 아니었다. "조선일보사 주최로 열린 전국 향토 노랫말 공모대회에서 대상을 받은 문일석의 가사로 노래를 한 곡 만들었는데, 총독부의 검열에 걸려 이 노래가 발매되지 못할지도 모른다"는 소문을 바깥으로 쫙 퍼트렸다. 이 소문은 순식간에 확산되었고, 소문이 돌자마자, 이철은 앨범을 출시했다. '지금 못 사면 끝날 수도 있다'는 위기감에 사람들이 미친 듯이 앞다퉈 판을 샀다. 완벽한 노이즈 마케팅이었다. 이 전략은 사실 지금도 유효한 마케팅 방법이다. 뭔가 공격당하고 탄압받고 있다는 위기감은 사람들을 결속시킨다. 대중의 미묘한 심리를 흔든 이 마케팅 전략이 먹히면서 전설은 시작된다. 그렇게 시작된 전설은 점차 가장 대중적인 음악이면서, 가장 대중적인 민족저항가로 사람들에게 자연스럽게 받아들여지게 되었다.

엔카의 두 가지 특징, 요나누키 단음계와 2박자

여기에는 위대한 아이러니가 숨어 있다. 정작 〈목포의 눈물〉의 음악적 구성은 완벽한 엔카였다. 앞에서 나왔던 우리나라 최초로 녹음된 대중음악 〈이 풍진 세월〉은 음계적으로 요나누키 장음계였다. '요나누키'四七拔き란 말을 살펴보자. '요'四는 7음계의 '네 번째 음'을 뜻하고, '나'七는 '일곱 번째 음', '누키'拔き는 '빼기'라는 뜻이다. 즉, 요나누키는 네 번째 해당하는 '파' 음과 일곱 번째에 해당하는 '시' 음을 뺀 다섯 개의 음계라는 뜻이다. 우리들이 알고 있는 동요 중에 이 '도-레-미-솔-라'로 만든 노래들이 아주 많다. '도-레-미-솔-라'가 요나누키 장음계라면, 여기서 3도씩 내린 음 '라-시-도-미-파'라는 요나누키 단음계가 된다. 이 〈목포의 눈물〉은 완벽한 요나누키 단음계로 이루어져 있다. 엔카는 박자와 리듬에도 나름의 특성이 있다. 엔카는 '쿵짝 쿵짝 쿵짜짜 쿵짝' 하는 4분의 2박자를 기본으로 한다.

　1935년 〈목포의 눈물〉이 나오기 3년 전에 이미 요나누키 단음계의

노래들이 출현하기 시작했다. 이애리수 李愛利水(1911~2009)[79]의 〈황성荒城의 적跡〉[80], 고복수 高福壽(1911~1972)[81]의 〈타향〉[82]이 그것이었다. 〈황성의 적〉, 그러니까 지금은 〈황성옛터〉로 알려진 노래의 경우 음계는 요나누키 단음계이지만 4분의 3박자였다. 이것은 무엇을 의미할까. 우리나라는 박자의 개념이 확실하지는 않지만 장단을 중시한다. 이 장단은 폐활량, 즉 호흡 기간의 호흡에 의해 시간을 나누는 단위인데 반해서, 서양의 박자는 심장의 박동에 의해서 시간을 나눈다. 그러니 서구와 한국은 시간을 바라보는 관점이 다르다. 군이 폐장 단위의 한국의 박자 개념을 심장 단위의 서구의 개념으로 보자면, 한국 민요의 약 70퍼센트에 해당하는 장단이 굿거리장단인데, 이 굿거리장단[83]을 군이 서구의 박자 개념으로 바꾸자면 8분의 12박자다. 우리 민요의 나머지 30퍼센트는 세마치장단[84]인데, 그것을 서구의 박자로 바꾸면 8분의 9박자가 된다. 이 박자들은 모두 3으로 쪼개지는데, 우리는 기본적으로 시간 단위를 세 개로 쪼개는 데 익숙하다. 그래서 한국인에게 가장 완전한 숫자가 3이다. 그래서 우리는 3박자 리듬에 익숙하다. 그래서 서양음악이 들어올 때도 4분의 3박자 왈츠waltz[85]가 우리에게 가장 익숙했다.

일본은 우리와 다르다. 음계적으로 세계 지도를 보면, '도-레-미-파-솔-라-시' 7음계를 쓰는 곳은 일부 서유럽 지역뿐이고, 세계 음계지도에서 독립된 섬 같은 존재인 인도를 뺀 나머지 지역, 곧 아시아, 아프리카, 아메리카 등 전 지역이 5음계를 쓴다. 따라서 인류에게 가장 보편적

[79] 연극배우·가수. 1911년 개성에서 태어났다. 본명은 이음전李音全. 어릴 때부터 연극과 가극 무대에서 연기와 노래를 했던 그녀는 1930년대부터 대중음악 가수로 활동했다. 1931년 콜럼비아레코드에서 〈메리의 노래〉, 〈라인강〉, 〈부활〉 등 번안곡을 불러 유명해졌고, 1932년 빅타레코드의 문예부장 이기세에게 발탁되어 부른 〈황성의 적〉이 5만 장의 음반 판매고를 올리며 최고의 인기 가수가 되었다. 그녀의 이름 '애리수'는 서양 이름 '앨리스'를 차명한 것이다.

[80] 왕평王平 작사, 전수린全壽麟 작곡, 이애리수 노래. 〈황성옛터〉라는 제목으로 지금은 널리 알려져 있다.

[81] 대중음악 가수. 경상남도 울산 출신. 호적상으로는 1912년생이나 실제 생년은 1911년이다. 1933~1934년 콜럼비아레코드사 주최 조선일보사 후원의 전국남녀가수신인선발대회에서 3등으로 입상, 대중

음악계에 등장한 뒤, 1934년 〈타향〉과 〈사막의 한〉으로 인기가수가 되었고, 1939년까지 오케레코드사의 전속가수로 활약하면서 〈짝사랑〉, 〈휘파람〉, 〈이원애곡〉, 〈풍년송〉 등을 불러 최고의 인기가수가 되었다.

[82] 김능인 작사, 손목인 작곡, 고복수 노래. 〈타향살이〉라는 제목으로 지금은 널리 알려져 있다.

[83] 풍물놀이에 쓰이는 느린 4박자의 장단. 일반적인 굿거리장단과 남도 굿거리장단이 있으며, 보통 행진곡과 춤의 반주에 쓴다.

[84] 보통 빠른 4분의 6박자 또는 8분의 9박자의 국악 장단의 하나.

[85] 4분의 3박자의 경쾌한 무곡으로 19세기 유럽에서 널리 유행했다.

인 음계는 5음계이다. 물론 아프리카 5음계와 우리 5음계는 다르지만, 기본적으로 인간에게 가장 친숙하며 압도적인 것이 5음계다. 다만, 제국주의가 전 세계를 지배하면서 자신들 것인 7음계를 표준으로 만들었을 뿐이다. 일본은 우리나라처럼 5음계이나 우리와 다른 음계이고, 박자적으로는 완전히 다르다. 일본은 2를 완벽한 숫자로 여긴다. 일본은 '적과 나', '밝음과 어둠', '안과 밖' 이렇게 명백한 이분법적인 감수성을 선호한다. 그래서 일본의 전통적인 박자는 대부분 2박자에 기반한다.

　이 엔카를 이루는 것은 '요나누키 단음계'와 '2박자 기반의 박자'인데, 문제는 이 엔카가 일본 고유의 음악인가 하는 점이다. 결론부터 말하자면, 아니다. 여기에는 좀 더 섬세한 이해가 필요하다. 엔카는 일본의 근대음악이지 일본의 전통음악이 아니다. 엔카를 한자로 쓰면 '演歌'라고 쓴다. 여기서 '연'은 '연설하다, 강연하다'에 쓰이는 '연'이다. 바로 이 이름에 엔카의 본질이 들어 있다. 쉽게 말해, 엔카는 메이지유신 시대, 즉 일본이 드디어 입헌군주국立憲君主國[86]으로 헌법을 바꾸고 서양의 문화를 자신의 미래 모델로 설정했을 때 만들어진 일본의 근대음악이다.

　계급적인 봉건 막부幕府[87] 시대에 자유민권自由民權[88] 사상이 들어왔는데 그러다 보니 더 이상 계급에 의한 차별이 없다고 주장하는 운동권들이 만들어지게 된다. 그런데 이들이 주장하는 사상을 지방 구석구석의 피지배계층들이 이해하지 못하는 괴리가 생겼다. 그래서 메이지유신의 자유민권 사상을 담은 계몽의 노래를 만들어 연설을 대신해서 유포시켰고, 그렇게 사람들에게 불렸던 노래를 엔카라고 부른 것이다. 따라서 본래 '오리지널 엔카'는 굉장히 진보적인 노래였고, 이런 노래를 부르면서 사람들을 계몽하고 다니는 당시 1800년대 운동권들을 '엔카시'演歌師라고 불렀다.

　1890년 이토 히로부미를 시작으로 일본 군국주의자들이 집권하면서 이 진보적인 성향의 엔카를 탄압하기 시작했다. 이들은 엔카의 씨를 말리려 했다. 일본 군국주의자들의 최초의 희생자는 식민지 조선이 아니

[86] 입헌군주제를 행하는 나라. 입헌군주제는 임금이나 왕 등 군주가 헌법에서 정한 제한된 권력을 가지고 다스리기 때문에 군주의 권한은 형식적·의례적이며 실질적으로는 내각에 정치적 권한과 책임이 있다.

[87] 12세기에서 19세기까지 일본에서 쇼군을 중심으로 했던 무사 정권의 명칭. 막부가 과거 일본에서 가졌던 정치적·역사적 의미를 살려 막부의 일본어 발음인 '바쿠후'란 단어를 대신 사용하기도 한다.

[88] 국민은 누구나 스스로 선택한 정치와 사회에 참여할 권리가 있다는 계몽주의적 정치 이론. 루소의 천부 인권설과 밀의 공리주의의 영향을 받아 자유와 민권의 신장 및 민주적 의회 정치를 주장했다.

라 일본의 엔카시들을 위시한 계몽주의적 진보세력들었다. 이들의 탄압으로 엔카는 점차 몰락했고, 본래의 자유·인권·평등에 대한 메시지는 노래에 담을 수 없게 되었다. 결국 1910년대부터 엔카는 변질되어 남녀 간의 사랑 타령 노래로 전락하면서 한자 역시 '演歌'에서 '艶歌'로 바뀌게 된다. 연설하다의 '연'演이 요염하다의 '염'艶으로 바뀌었지만 발음은 여전히 그대로 엔카였다. 그러면서 원래의 엔카가 갖고 있던 장조의 당당함은 사라지고 단조의 여성적이고 개인주의적인 감정에 치중하는 노래가 난무하게 되었다. 특히, 1910년대 엔카는 신파극新派劇의 아리아로 전락한다. 이 신파극이 1920년대 한국에 상륙하면서 함께 들어온 엔카는 한국을 지배하게 되었다. 우리에게는 주인공 이수일과 심순애로 유명한 〈장한몽〉長恨夢[89]은 일본의 신파극 〈곤지키야샤〉金色夜叉[90]를 번안했던 작품으로 큰 인기를 얻었다.

이렇게 들어온 엔카는 똑같이 5음계이고 4분의 2박자의 곡이지만, 우리의 체질에는 맞지 않았다. 수천 년 동안 이런 노래를 불러본 적이 없으니 당연하지 않은가. 그런데 식민 30년 동안 끊임없이 반복과 학습의 과정을 겪으면서 드디어 1935년 트로트 〈목포의 눈물〉이 그 당시 대중들에게 무리 없이 받아들여진 것이다. 이것은 이제 식민 지배 아래 한 세대를 통과하면서 일본 엔카의 음악 문법이 우리 속에 내면화되었다는 굉장히 슬픈 이야기이다. 우리는 가장 제국주의적인 문법으로 민족 저항을 노래하는 이상한 역설에 빠지게 된 것이다.

트로트 국적 논쟁

그저 지금으로부터 80년 전의 이야기이기만 한 것일까. 아니다. 바로 지금 이 순간의 이야기이기도 하다. 최첨단의 시대라는 21세기인 지금, 아직도 우리나라의 음악 문화에서는 해결하지 못한 문제가 있다. 이른바 '트로트 국적 논쟁'이 그렇다. 트로트가 일본 것인가 한국 것인가를 가지

[89] 조중환의 신소설. 1913년 5월 13일에서 10월 1일까지 『매일신보』每日申報에 연재되었던 작품으로 일본 작가 오자키 고요尾崎紅葉가 쓴 『곤지키야샤』를 번안한 연애소설이다. 이 소설의 주인공인 이수일李守一과 심순애沈順愛의 이름은 오늘날까지도 유명하다.

[90] 일본의 소설가 오자키 고요의 장편소설. 1897년 1월부터 1902년 5월까지 『요미우리신문』讀賣新聞에 연재했고, 1903년 1월부터 3월까지 『신쇼세츠』新小說에 발표했다. 메이지 사회가 자본주의 사회로 발전하는 과정에서 팽배해진 금전욕, 물질욕을 둘러싼 여러 문제를 다룬 작품으로 큰 인기를 끌었으나 1903년 작가가 세상을 떠나면서 미완성으로 남았다.

고 아직도 싸우고 있다. 상식적으로 생각한다면 트로트의 원류는 당연히 '일본 것이다'라고 생각하겠지만 문제는 그렇게 간단치가 않다.

식민지가 끝난 후, 트로트는 크게 두 번 부활한다. 첫 번째는 박정희가 집권하고 한일 국교 정상화가 이루어지던 1960년대 초, 이미자의 〈동백아가씨〉 선풍에 의해서 트로트가 크게 부활했다. 두 번째는 1970년대 청년문화의 부상으로 사그라들었던 트로트가 1980년대 중후반에 갑자기 '전통가요'라는 새로운 왕관을 쓰고 새롭게 등장하면서 부활했다. 1980년대 신트로트 르네상스를 이끈 인물이 바로 중앙대학교 약대 출신의 약사 가수 주현미周炫美(1961~)[91]와 한때 '현철과 벌떼들'이라는 록밴드의 로커였으나 트로트 가수로 전향한 현철玄哲(1945~)[92]이었다. 그리고 이 무렵 송대관宋大琯(1946~)[93], 태진아太珍兒(1953~)[94] 같은 트로트 가수들이 화려하게 복귀했다. 이렇게 트로트에 확 불이 붙었을 때, 갑자기 노태우盧泰愚(1932~)[95] 정권 시대에 이르러 트로트를 전통가요란 이름으로 방송에서도 공식적으로 부르기 시작했다.

1984년 『음악동아』 11월호에 가야금 명인 황병기黃秉冀(1936~)[96]가

[91] 1961년 광주에서 출생. 대만인 아버지를 둔 한국화교 3세 출신. 1981년, MBC 강변가요제에 약대 음악그룹 '진생라딕스'의 보컬로 출전하여 입상했다. 1985년에 정규 1집 앨범 《비내리는 영동교》로 데뷔, 국내 최초 약사 가수로 화제를 모았고, 1986년 〈눈물의 부르스〉, 1988년 〈신사동 그 사람〉이 연달아 히트하면서 10대 가수상과 최우수 가수상을 차지하며 정통 트로트 가수로 자리매김하고, 1980년대 대한민국 대중음악계를 대표하는 여가수 중 한 사람이 되었다.

[92] 1945년 부산 출생. 1969년에 〈무정한 그대〉로 가수로 데뷔한 뒤 1974년부터 부산에서 록밴드 '현철과 벌떼들'을 결성해 활동했다. 1980년 현철과 벌떼들 해체 후 1982년에 솔로로 전향했다. 솔로 전향과 동시에 밴드 시절에 활동했던 곡이자 아내에게 바치는 노래였던 〈앉으나 서나 당신 생각〉이 인기를 얻었고, 1983년에 〈사랑은 나비인가봐〉를 히트시킨 후 지금까지 꾸준히 활동하고 있다.

[93] 1946년 전라북도 정읍 출생. 1975년 〈해 뜰 날〉이 크게 히트하면서 무명가수에서 일약 스타덤에 올랐지만 이후에는 크게 주목받지 못해 1980년 미국으로 떠났다가, 1988년 〈혼자랍니다〉로 가요계에 복귀했다. 이후 발표한 〈정 때문에〉, 〈우리 순이〉, 〈차표 한

장〉 등이 히트하면서 트로트 장르를 대표하는 가수로 떠올랐다. 1998년에는 〈네 박자〉가 대히트했고, 〈고향이 남쪽이랬지〉, 〈유행가〉 등이 연달아 히트하며 최정상의 인기를 누렸다.

[94] 본명 조방헌曺芳憲, 1953년 충청북도 보은에서 7남매 중 넷째로 태어났다. 현철, 송대관, 설운도와 함께 1990년대 침체된 트로트를 활성화를 시키는 데 결정적인 역할을 했다. 대표곡으로 〈사랑은 아무나 하나〉, 〈동반자〉, 〈잘살 거야〉, 〈착한 여자〉, 〈아줌마〉, 〈사랑은 눈물이라 말하지〉 등이 있다.

[95] 대한민국 제13대 대통령. 1979년 '12·12사태'에 가담, 전두환과 함께 신군부세력의 정권 획득 과정에 참여했다.

[96] 가야금 연주자이자 작곡가. 1936년 서울 출생. 서울대 법대 3학년이던 1957년 KBS 주최 전국 국악 콩쿠르에서 최우수상을 받았다. 1974년 이화여대 국악과 교수가 되었고, 1985년에는 하버드대학에서 초빙교수로 강의했다. 창작 가야금 음악의 창시자이자 독보적 존재로, 한국의 음악을 전 세계에 알리는 데 큰 공헌을 했다.

굉장히 자극적인 제목으로 기사를 하나 기고했다. 「누가 뽕짝을 우리 것이라 우기느냐」[97].

이 글을 시작으로 공식적이자 최초로 트로트 국적 논쟁이 벌어지게 된다. 트로트 국적 논쟁의 도화선 역할을 한 황병기의 주장은 다분히 감정이 실린, 그다지 정교하지 않은 논리였으나 음악 수용자들의 이목을 끌기엔 충분한 파괴력을 행사했고, 이에 대해 트로트 진영의 가수들과 작곡가들은 전통가요라는 이름까지 붙은 마당에 트로트가 일본 노래라는 주장이 받아들여져서는 안 된다는 일념으로 조직적인 반격을 시작한다.

논거가 희박하기는 트로트 진영도 마찬가지였다. 논쟁이 『동아일보』지면으로 옮겨오면서 전선은 확대된다. 하지만 트로트 진영의 논리를 반박하는 민족음악 진영은 트로트 진영의 논리를 완전히 깨뜨리지 못한 데다 굉장히 큰 오류를 범하고 만다. 트로트의 음계, 즉 요나누키 단음계인 '라―시―도―미―파'가 일본의 고유한 전통 음계인 미야코부시都節[98]에서 나왔다고 한 것이다. 이것은 잘못된 주장이다. 미야코부시 음계와 요나누키 음계는 분명히 다르다. 엔카의 음계는 근대의 일본, 즉 메이지유신 시대에 일본인이 서구의 문화를 받아들이면서 만들어진 음계지 일본 고유의 음계는 아니었다. 엔카가 근대에 시작되었다고 하면 상대방을 강하게 압박할 수 없을 것 같아서 트로트 음계를 일본 고유의 음계라고 몰아붙였나본데, 이는 잘못된 것이었다. 트로트 진영을 완전히 코너로 몰아넣고 한방에 보내버리려던 민족음악 진영의 무기가 오류인 셈이었다.

이것은 곧바로 역습을 당하는 계기가 되었다. 트로트 진영은 처음에

[97] 뽕짝의 왜색 논쟁은 1984년 「누가 뽕짝을 우리 것이라 우기느냐」라는 황병기의 『음악동아』에 실린 글이 불씨가 되었다. 황 교수는 일본 쇼와 시대 유행가의 음계가 뽕짝의 그것과 동일하다고 분석한 뒤, "뽕짝은 왜색"이라고 못 박았다. 서우석 교수(서울대 작곡과)와 경음악평론가 김지평의 반론이 같은 지면에 실리면서 논쟁은 큰 관심을 모았다. 서 교수는 "왜색이라는 '7·5조'가 이미 고려 때 존재했으므로 뽕짝이 우리 것이 아니란 보장은 없다"며 "대중이 수십 년간 애호해온 노래를 지금 와서 일본 것이라 우기는 것은 우리 문화가 미숙한 탓"이라고 일축했다. 또한 김지평은 농악 장단의 특정 부분이 뽕짝 장단과 유사하고 일본 '유행가의 아버지' 고가 마사오가 선린상고 출신이란 점을 들어 '뽕짝의 원류는 한국'이라고 주장했다. 여기에 음악평론가 박용구가 재반박에 나섰다. 그는 '일본 음반 산업의 상

업주의가 만들어낸 제국주의의 찌꺼기'라는 말로 뽕짝을 혹독하게 비난했다. 여기에 '뽕짝의 대가'인 작곡가 박춘석이 끼어들었다. 그는 "이러한 뽕짝 모독은 고급 음악인들이 대중가요에 대한 애정이 없기 때문"이라고 주장했다. 게다가 "대중이 좋아한다고 모두 좋은 음악은 아니다"라는 이건용 교수(서울대 작곡과)의 반박으로 이 공방전은 애초의 궤도에서 이탈, "고급 음악이냐 대중음악이냐"라는 복잡한 음악 논쟁으로 이어지다 흐지부지 끝났다. 이 논쟁에 관한 위의 정리는 1989년 12월 26일 한겨레신문에 실린 '80년대를 되돌아본다' (7)을 참고했다.

[98] 일본의 에도江戶 시대 도시에서 발달했던 음악의 선율 또는 음계.

는 틀린 줄도 몰랐다. 그런데 그때까지 구경만 하고 있던 서울대 음대 교수들이 슬그머니 중재한답시고 끼어들어서 "라-시-도-미-파로 이루어진 트로트의 요나누키 단음계는 만약에 우리나라가 일본의 식민지가 되지 않고 독자적으로 서구와 만났더라도 근대 조선의 음계가 되었을 수도 있었다"는, 일견 개연성 있어 보이는 주장을 펼쳤다. 이 주장은 간접적으로 트로트 진영에 힘을 실어주게 되었다.

이런 논지는 한 번만 생각해보면 굉장히 위험한 것임을 금방 알 수 있다. 우선 역사에 가정법이 어디 있는가. 그리고, 그들 말대로 우리나라가 서구와 독자적으로 만났다고 하더라도 나는 그들의 주장대로 되지 않았으리라고 확신한다. 그럼 어떻게 됐을까. 만약 우리가 식민지를 거치지 않고 독자적으로 서구 문화와 만났다면 요나누키적인 단조 '라-시-도-미-파'가 아니라 신중현이 사용했던 〈미인〉의 음계인 '라-도-레-미-솔'이 되었을 것이다. 겨우 〈미인〉 한 곡 가지고 비약한다고 생각할지 모르겠지만, 놀랍게도 식민지 시대 때부터 서양으로 유학을 다녀온 조선의 작곡가들 중에서 이미 1930년대부터 이 음계(라-도-레-미-솔)로 현대적인 민족음악을 만든 작곡가들이 있었다. 그 중에 가장 대표적인 작곡가로는 홍난파보다 세 살 어리고 현제명玄濟明(1902~1960)[99]보다 두 살 많은 안기영安基永(1900~1980)[100]이 있다. 홍

[99] 성악가(테너)·작곡가. 서울대 음대 교수. 호는 현석玄石. 경북 대구 출생. 평양 숭실전문 및 미국 시카고음악대학 졸업. 연희전문 영어교수이자 음악부장. 1937년 9월 26일 경성방송국 라디오방송을 통해 조선문예회에 의한 군가 〈정도征途를 전송하는 노래〉와 이종태 작곡의 〈방호단가〉 및 이면상 작곡의 〈정의의 스승이여〉를, 그리고 같은 해 11월 7일에는 전국 중계방송으로 〈전장의 가을〉·〈조선청년가〉 및 〈반도의 용사대〉를 방송했다. 1940년대 조선총독부의 내선일체 정책에 따른 창씨개명 때 구로야마 사이民山濟明으로 이름을 바꾸었다. 1943년 3월 26일 국민총력조선연맹과 조선음악가협회 공동 주최 음악회 때 출연했고, 1943년 국민가창운동정신대 산하의 가창지도대의 지휘자로 순회공연에 나섰으며, 국민개창운동의 음악 지도자로 지방에 파견되었다. 해방 후 1945년 고려교향악단을 조직하여 이사장으로 1948년까지 운영했고, 1945년 경성음악전문학교를 설립했으며, 1946년 서울교향악협회를 조직했다. 그해 2월 9일 경성음악전문학교가 창설됐을 때 교장이었는데, 이 학교는 국립서울대학교 예술대학 음악부로 편입되었다가 1952

년 음악대학으로 승격되었다. 1946년 9월 16일 우익 음악가들로 결성된 고려교향협회 이사장, 1948년 5월 설립된 한국음악원 이사장이었으며, 1949년 9월에 결성된 대한음악가협회 회장, 1950년 2월 29일에 결성된 대한음악협회 회장을 역임했다.

[100] 성악가(테너)·작곡가. 1917년 연희전문에 입학, 1919년 3·1운동에 참여했다는 이유로 퇴학을 당했다. 이후 1925년 미국 포틀랜드 엘리슨화이트음대 Ellison-White Conservatory에서 성악을 공부하고 돌아와 1928년 이화여전에서 학생들을 가르치며 작곡 활동을 했다. 이후 1945년 8월 16일에 결성된 조선음악건설본부 성악부 위원장, 1945년 12월에 결성된 조선음악가동맹부위원장 겸 중앙집행위원을 역임했다. 1947년 근로인민당의 음악부장을 하면서 당수 여운형이 암살됐을 때 추도곡을 작곡해 지휘했다는 이유로 음악 활동을 중지당했고, 1948년 8월 15일 남한 정부가 수립되고 좌익 음악인의 체포령이 내려지자 월북했다. 1950년 9월 월북해 국립예술극장 작곡가로, 1951년부터 평양음악대학 성악 교수로 있으면서 후

난파와 현제명은 잘 알겠지만 안기영은 아마 모를 것이다. 안기영이 만든 노래 중에 대한민국에서 공식적으로 불리는 노래는 아마도 '이화여대 교가'밖에 없을 것이다. 안기영도 윤심덕의 여동생 윤성덕과 같이 이화여전 교수였는데, 나중에 월북을 하는 바람에 우리나라 역사에서 사라져버렸다. 그는 식민지 시대에 똑같이 미국 유학을 다녀왔는데도 홍난파와는 다른 길을 갔다. 홍난파는 고작 베토벤과 슈베르트만 배우고 왔지만, 안기영은 벨라 바르토크Béla Bartók(1881~1945)[101]와 졸탄 코다이Zoltán Kodály(1882~1967)[102]까지 배우고 왔다. 그는 식민지 조선이 부여받은 음악적 과제가 서구의 고전 낭만주의 음악어법을 흉내내는 것이 아니라 우리의 전통 민요에서 민족적인 독자성을 뽑아내는 것이라고 생각했다. 그래서 안기영은 이화여전 제자들을 동원하여 바르토크와 코다이가 자신의 조국 헝가리에서 수행했던 것처럼 각 지방을 돌아다니면서 민요를 채집하여 서양의 기보법으로 기록하고, 이를 바탕으로 창작가곡들을 만들어 공연하곤 했다. 홍난파로 대표되던 1930년대 조선의 주류 서양음악 진영은 그를 이렇게 공격했다.

> "안기영은 여대생들을 기생으로 만들려고 한다. 이화여전이 이화권번이냐?"

전통적 재료를 바탕으로 현대적 재창조를 시도하던 안기영의 작업은 서구 음악계에서도 보편적인 시도였지만 그의 반대자들에게 우리 전통은 곧 낡고 추한 것이며 버려야 할 유산으로 치부되었다. 게다가 안기

진 양성과 창작 활동을 했다. 1980년 향년 80세로 사망했다. 그의 작품은 월북작곡가의 작품이라는 이유로 남한에서 한때 금지됐지만, 1988년 10월 6일 월북작곡가의 해금가곡제 때 〈마의태자〉, 〈작별〉, 〈그리운 강남〉 등이 공연되었다.

[101] 헝가리의 작곡가. 졸탄 코다이와 함께 헝가리를 대표하는, 국민주의 음악을 완성한 작곡가. 1907년 모교인 부다페스트 왕립 음악원 교수로 취임할 무렵부터 친구인 코다이와 함께 마자르 민요를 수집하고 연구했다. 그가 수집한 헝가리의 민요와 농민의 춤곡은 7,000곡에 이르고, 루마니아와 체코슬로바키아의 민요도 5,000곡을 모았다고 한다. 이들 민요를 자신의

작품에 적극적으로 사용한 그는 오늘날까지도 20세기 최고의 작곡가 중 한 사람으로 꼽히고 있다.

[102] 벨라 바르토크와 쌍벽을 이루는, 헝가리가 낳은 대표적 작곡가. 바르토크와 함께 국내를 돌아다니며 채보에 착수하여, 민요의 수집 연구에 전력을 기울였다. 그는 또한 많은 작곡가와 교사를 양성했고, 혁신적인 방법으로 교육제도를 개혁했다. 성인들을 위한 교육 과정 중에 헝가리 민요를 넣어, 짧은 시간에 헝가리 국민들을 음악적으로 재교육시킴으로써 국민 전체의 음악적인 취미의 변혁에 성공한 것은 그의 중요한 업적 중 하나다.

영은 전통음악을 하는 이들로부터도 공격당한다. 그들은 자신들의 영역인 민요를 서양음악을 하는 자가 넘본다고 생각했던 것 같다.

그는 이렇게 양쪽으로부터 공격을 당했다. 그럼에도 불구하고 식민지 시대 최고의 히트곡은 〈목표의 눈물〉이 아니라 안기영이 1931년에 작곡한 〈그리운 강남〉이었다. 지금이야 잊혀졌지만, 그 시대를 살았던 할머니들 중에 〈그리운 강남〉을 모르는 분은 아마도 거의 없을 것이다. 2003년에 발표된 장사익의 4집 《꿈꾸는 세상》 맨 마지막 트랙에는 〈아리랑〉이라는 노래가 실려 있다. 그가 어릴 때 자주 듣던 노래라고 하고, 후렴 가사가 '아리랑'이라고 되어 있다.

충남 광천 사람인 장사익은 어릴 때 어머니와 할머니가 이 노래를 잘 불러서 민요인 줄 알았고, 또 이 노래의 후렴이 아리랑이기도 하니 작사자 미상이라고 발표하면서 제목을 〈아리랑〉으로 붙였다. 그러나 1931년에 안기영이 만든 〈그리운 강남〉이라는 노래다. 〈그리운 강남〉이 그 당시 어마어마하게 히트하는 바람에 민요라고 알려진 이상한 상황이 벌어진 것이다. 그런 이 노래가 '도-레-미-솔-라'가 아니라 한국의 평조平調[103]에 해당하는 '솔-라-도-레-미'로 이루어져 있다. 이뿐만 아니다. 이미 식민지 시대에 단조의 노래를 '라-도-레-미-솔'로 새로운 곡으로 만드는 작업을 한 사람들이 존재했다. 그러므로 우리가 서구와 독자적으로 교섭했으면 '라-시-도-미-파'가 되었을지도 모른다는 주장은 말도 안 되고 근거도 없는 주장이다. 그럼에도 불구하고 1980년대의 트로트 국적 논쟁은 무승부로 흐지부지 되고 만다.

엔카의 천황, 고가 마사오

그런데 트로트 국적 논쟁에서 트로트 진영에 힘을 실어주는 최고의 아군이 일본에 존재했다. 그의 이름은 고가 마사오古賀政男(1904~1978)[104].

[103] 판소리의 조에는 우조羽調, 계면조界面調, 평조平調 세 가지가 있다. 이 중 우조와 계면조가 판소리의 양대 악조에 속하고 우조와 계면조의 중간에 평조가 존재한다. 평조는 정악의 영향을 받은 음악으로 서양의 계이름으로 치면 레-미-솔-라-도의 음계를 지니고 있다. 평조라는 음악 용어는 정악에서 주로 쓰는 것이고, 판소리에서는 그 음악적 특징이 우조와 다른 점이 뚜렷하지 않아서 많이 쓰이지 않는다. 〈춘향가〉에서 이몽룡이 글을 쓰는 '천자풀이', 〈심청가〉에서 천자가 정원에서 온갖 꽃을 심어놓고 즐기는 '화초타령'처럼 맑고 명랑한 대목에 흔히 쓰인다.

[104] 작곡가. 공식적인 데뷔는 1930년이며, 이후 주로 콜럼비아레코드와 데이치쿠레코드에서 정상급 작곡가로 활동하며 수많은 인기곡을 발표했다. 오케레코드에서 발매된 일본 대중가요 번안곡 가운데 그의 작품이 가장 많다. 1959년에 일본작곡가협회를 창설해 세상을 떠날 때 초대 회장으로 재직했고, 일본 국민영예

1920년부터 1930년까지 크게 히트했던 일본 엔카의 자존심이자 쇼와시대昭和時代[105] 최고의 히트곡인 〈술은 눈물인가 한숨인가〉酒は涙か溜息か[106]를 만든 그는 '일본 엔카의 천황'이라고 불리는 사람이었다. 그 일본 엔카의 천황인 고가 마사오가 말년인 1970년대에 이르러 폭탄선언을 했다.

"엔카의 뿌리는 조선이다."

다른 사람도 아니고 1920년대 말부터 1970년대까지 일본 엔카의 천하를 뒤흔들었던 사람이 죽기 전에 이런 말을 남긴 것이다. 물론 그 후 고가 마사오 연구소에서는 무언가 와전이 되었다고 발표했지만 이미 상황은 걷잡을 수 없었다. 사실 엔카는 일본 우파의 자존심이 아닌가. 이 사실을 알게 된 한국의 트로트 진영은 고무되었다.

그가 대체 어떤 맥락에서 이런 말을 했는지 이해하려면 그의 일생을 살펴봐야 한다. 고가 마사오는 후쿠오카에서 태어났는데 어려서 아버지를 여의고 생계가 어려워지자 형이 있는 조선으로 온 집안이 건너오게 되었다. 1912년 인천에 도착, 1914년까지 거주했고, 이후에는 서울로 이사해 학업을 마쳤다. 1922년 일본인 학교 선린善隣상업학교를 졸업한 뒤 10년 동안의 조선 생활을 마치고 일본으로 돌아갔다. 즉, 고가 마사오는 어린 시절과 민감한 10대 시절을 인천과 서울에서 보냈다.

그가 성장한 지역을 우리나라 민요 지역상으로 살펴보면, 경서도[107] 민요 지역이라고 할 수 있다. 대도시 지역이다보니 노동요적 성격보다는 훨씬 유흥적인 민요라 할 수 있는 잡가의 전통이 강한 지역이었다. 경서도 지역 잡가의 음계는 독특한 서도놀량[108] 음계(도-레-미-솔-라)로 우

상國民榮譽賞을 받은 열다섯 명 가운데 한 사람이기도 하다. 한국 대중음악사에도 뚜렷한 흔적을 남긴 인물로서, 이른바 '고가 멜로디'가 한국 대중음악 양식에 큰 영향을 주었다.

[105] 1926년부터 1989년까지 64년간 일본의 히로히토 천황 시대를 말한다.

[106] 채규엽의 〈술은 눈물인가 한숨인가〉를 찾아서 들어볼 것. https://www.youtube.com/watch?v=vRJLfx5BYtk

[107] 경기도, 황해도, 평안도를 함께 이르는 말. 분단 이전에는 경기(특히 서북부 지역)와 서도(황해도와 평안도) 음악이 같은 음악 문화권 아래 있어 이 지역 창자들이 서로 활발히 교류하며 경기와 서도 지역에서 발생한 노래를 같이 많이 불렀다. 이로 인해 이들 지역에서 부른 노래를 '경서도창'이라고 했다. 분단 이후, 현재는 단절된 음악 문화 환경 및 문화재 관리법으로 인해 경기소리와 서도소리가 따로 구분되어 전승되고 있다.

[108] 경기놀량에서 파생된 것으로 경기놀량의 구조가 어려워서 조금 쉽게 만들어졌다. 일명 신新놀량이라고도 한다. 놀량은 산타령에 나오는 노래 가운데 하나

리나라 민요 5음계 중에서 약간 요나누키 음계에 가까운 것이었다. 고가 마사오는 어릴 때 서도놀량 음계에 입각한 경서도 민요를 아무래도 듣고 자랐을 것이고 자신도 모르게 그것에 익숙해졌을지도 모른다.

　　고가 마사오가 이런 폭탄 발언을 하게 된 배경은 다른 데 있다고 생각한다. 식민지 시대 고가 마사오는 일본 엔카의 최고 스타이자 엔카의 대명사였다. 심지어 트로트계의 가장 위대한 작곡가이자 남인수南仁樹(1918~1962)[109]와 이난영의 수많은 히트곡을 만들어낸 박시춘朴是春(1913~1996)[110]에 대한 찬사로 그를 한국의 '고가 마사오'로 부를 정도였다.

　　그러나 나는 박시춘이 한국의 고가 마사오로 불리는 것이 너무 억울하다. 비록 그가 유학을 가서 일본 엔카를 배워온 것은 사실이지만 고가 마사오보다 오천만 배 작곡을 잘한다고 생각한다. 두 사람이 만든 곡을 비교해보면 답이 나온다. 그가 만들어 남인수가 부른 〈애수哀愁의 소야곡小夜曲〉[111]은 식민시대 최고의 히트곡이었다. 히로히토 천황 재위 기간인 쇼와 시대 최고의 엔카로 꼽히는 고가 마사오의 〈술은 눈물인가 한숨인가〉와 박시춘의 〈애수의 소야곡〉을 비교하면 두 노래는 비록 똑같은 음악 문법으로 만들어지긴 했지만, 전자는 초등학생이, 후자는 음대 대학원생이 만든 수준이다. 각 악곡의 풍부함, 주제의 수준 높은 전개와 발전 과정은 원조인 고가 마사오가 따라오지 못할 정도로 박시춘이 압도적으로 우월하다. 즉, 축구가 영국에서 만들어졌지만 월드컵 우승은 브라질이 훨

이고, 산타령은 서서 부른다고 하여 '입창'立唱 또는 '선소리'라고도 한다. 선창을 하는 사람이 장구를 메고 서서 메기는 소리를 하면 5~10명이 일렬로 늘어서서 소고를 들고 춤을 추며 제창으로 받는 소리를 한다.

[109] 대중음악 가수. 본명 강문수姜文秀. 경상남도 진주 출생. 1930년대 말 이부풍李扶風 작사, 박시춘 작곡의 〈애수의 소야곡〉을 불러 명성을 날렸다. 한때 성악가 안기영에게 노래를 배우기도 했고, 주로 박시춘·조명암과 짝을 이루어 활약했다. 1948년에는 〈가거라 삼팔선〉을 불렀고, 아세아레코드를 운영하기도 했다. 당대 가요계의 제1인자였으며, 1957년 대한레코드가수협회 회장, 1961년 12월 사단법인 한국연예협회 초대 부이사장에 선출되었으나, 같은 해 6월에 폐결핵으로 별세했다. 대중음악의 황금시대라고 불렸던 1930년대 이후 약 25년 동안 맹활약했으며, 일설에는 그가 취입한 곡이 약 1,000여 곡이 된다고도 한다.

[110] 대중음악 작곡가. 경남 밀양 출생. 본명 박순동朴順東. 1930년대 말 남인수가 부른 〈애수의 소야곡〉이 히트하면서 오케레코드사 전속 작곡가로 발탁되었고, 1939년 조선악극단 일본 공연에서 현경섭·송희선 등과 함께 '아리랑 보이즈'라는 보컬팀으로 공연하기도 했다. 대한레코드작가협회 초대 회장, 연예인협회 이사장, 한국예술문화단체총연합회 부회장, 예술윤리위원회 부회장, 음악저작권협회 명예회장 등 대중문화계의 요직을 맡았다. 1982년 대중음악 창작인으로는 최초로 문화훈장 보관장을 받았다. 주요 작품으로는 〈이별의 부산정거장〉, 〈굳세어라 금순아〉, 〈신라의 달밤〉, 〈비내리는 고모령〉, 〈럭키 서울〉 등이 있다.

[111] 1930년대 말에 발표된 일제강점기의 트로트 곡. 이부풍이 작사하고 박시춘이 작곡한 노래로 후에 '가요 황제'로 불리게 되는 남인수의 출세작이자 대표곡으로 유명하다.

씬 많이 한 것과 같은 이치다.

고가 마사오가 몰랐을 리 없다. 그의 입장에서 볼 때 자신이 엔카의 원조인데, 자기가 봐도 한국 트로트 작곡가들이 뛰어나니 스트레스를 받았을 것도 같다. 게다가 1950년대에서 1960년대 초반, 일본 엔카의 두 번째 전성시대에 미소라 히바리美空ひばり(1937~1989)[112]라는 불세출의 엔카의 여왕이 등극한다. 한국의 이미자에 해당하는 그녀는 한마디로 엔카의 자존심이었다. 문제는 그녀가 조선계, 즉 한국인이었다는 사실이다. 물론 미소라 히바리는 죽을 때까지 자신이 조선계라는 사실을 밝히지 않았지만 그녀가 조선계 혈통이고 한국인이라는 사실은 본인을 포함하여 알 만한 사람은 전부 알고 있었다. 그녀뿐만이 아니었다. 1960년대부터 지금까지 미소라 히바리를 포함, 일본의 엔카를 지배하는 톱스타들의 혈통은 거개가 조선계다.

고가 마사오는 자신이 젊었던 1920년대나, 그로부터 40~50년이 지난 1960년대나 엔카 음악계의 슈퍼스타급 작곡가와 가수들의 70퍼센트가 조선계라는 즉, 일본 엔카계를 사실상 조선인이 지배하고 있다는 것을 인식하게 되었다. 그러자 자신도 모르게 엔카는 일본인보다 한국인에게 더욱 적합한 노래라고 생각한 게 아닐까. 나는 그런 복잡한 심리 상태에서 그 말이 나왔을 것이라고 추정한다.

엔카 혹은 트로트라는 장르는 일본인들의 미학적 감수성보다는 한국인에게 맞는 정서라고 나는 생각한다. 일본의 미학이라고 하는 것은 이어령李御寧(1934~)[113]이 말했던 것처럼 축소지향적[114]이다. 즉, 일본은 작고 정교한 것을 좋아해서, 필요 없는 감정의 과잉과 과장은 일본의 미학과는 맞지 않는다. 그런데 엔카는 감정이입이 과잉되고 과장되는 음악이

[112] 일본의 쇼와 시대를 대표하는 가수이자 여배우. 가나가와 현 요코하마 시 이소고 구에서 태어났다. 본명은 가토 가즈에加藤和枝. '천재 가수, 가요계 여왕, 국민가수' 등 그녀에 대한 찬사는 끝이 없는데, 한국의 패티 김과 이미자를 합쳐놓은 것 같은 호소력 짙은 가창력으로 수많은 히트곡을 남긴 일본 최고의 인기 가수다. 세상을 떠난 뒤 일본 정부는 일본 여성 최초로 그리고 대중음악 가수로서는 처음으로 국민영예상을 추서했다. 일본 국민이 21세기에 남기고 싶은 최고의 노래로 꼽힌 〈흐르는 강물처럼〉川の流れのように을 불렀다.

[113] 평론가 겸 소설가, 수필가. 1934년 충청남도 아산에서 태어났다. 경기고등학교 교사, 단국대학교 전임강사, 이화여자대학교 교수를 지냈으며, 『문학사상』 주간과 문화부 장관을 지냈다. 지금까지도 활발한 집필 활동을 이어오고 있다.

[114] 1982년 이어령이 쓴 책 『축소 지향의 일본인』이 출간된 후 일본의 문화적 특성을 지칭할 때 자주 사용되는 표현이다. 이 책은 일본 사회에 이어령 신드롬을 일으켰으며, 한국과 일본에서 쇄를 거듭하며 베스트셀러에 오르기도 했다.

다. 실제로는 조금 아프지만 죽을 것 같다고 이야기하는 것, 즉 그렇게 감정이입이 과도한 장르가 엔카다. 한국인의 감수성에 딱 맞는다. 똑같은 현악 연주라 하더라도 일본의 샤미센三味線[115] 연주와 우리의 가야금 연주를 보면 그 다름이 확 느껴진다. 우선, 우리의 현악기는 서양악기 건반처럼 "도-레-미-파-솔-라-시-도, 도-미-솔-미" 이렇게 한 음 한 음을 분절적으로 연주하는 전통이 거의 없고 대신에 "찌이이이이이이이~잉"하는 현의 바이브레이션인 농현弄絃[116]이 특징이다. 샤미센도 바이브레이션이 있고 일본은 그것을 이로色라고 부른다. 그렇지만 일본의 샤미센은 음을 떨어봐야 "에엔"으로 2도에서 3도 정도다. 하지만 한국의 가야금은 4도에서 8도 정도를 넘나든다. 감정의 진폭이 샤미센보다 두 배쯤 되는 셈이다. 근원적으로 감정의 과잉을 표현하고 노출하는 엔카 형식은 한국인이 훨씬 더 만들고 더 잘 부를 수밖에 없다는 것이다.

그렇다고 해서 "우리가 트로트를 진짜 잘하니까 우리 것이다"라고 주장하는 것은 마치 브라질이 월드컵 우승을 다섯 번 했다고 축구는 본래 브라질에서 만들었고, 남아공 원주민들이 축구의 원조라고 주장하는 것이랑 똑같은 이치다.

> "트로트는 일본이 만들었고 그곳에서 전해져온 음악이지만, 오랜 시간이 지나는 동안 한국의 서민 정서로 자리 잡았고 완성도의 측면에서도 밀리지 않는다."

이 정도로 이성적으로 생각하면 될 것을, 그것이 일본의 것이기 때문에 목숨을 걸고 한국의 트로트는 절대 일본의 엔카이면 안 된다고 주장하는 것이다. 이 문제는 21세기인 이 시점까지 완전히 해결이 안 된 채 송대관, 설운도雪雲道(1958~)[117], 나훈아羅勳兒(1947~) 등 트로트 가수들이 티

[115] 일본의 발현악기撥絃樂器. 산겐三弦이라고도 한다. 가부키歌舞伎를 비롯한 일본 고전 예능에 거의 등장하는 악기로, 중국의 삼현三弦에서 16세기에 오키나와沖繩를 경유, 전해진 후 개량된 것으로 알려져 있다.

[116] 거문고, 가야금, 해금 등 현악기에서 왼손으로 줄을 짚고 본래의 음 이외에 여러 가지 음을 내는 수법. 줄을 흔들어 소리를 내는 것 외에 여러 가지 기법을 포괄하는 말이다.

[117] 트로트 가수. 본명은 이영춘李英春. 1982년 KBS 신인 탄생에 출연해 프로그램 5주 연속으로 우승을 하면서 가수로 데뷔, 1983년 KBS 특별생방송〈이산가족을 찾습니다〉에 출연하여 부른〈잃어버린 30년〉의 빅히트로 트로트의 신예로 급부상했다. 1991년 발표한〈다함께 차차차〉로 2년 연속 MBC 10대 가수상을 수상하면서 현철, 송대관, 태진아와 함께 트로트의 전성시대를 이끌었다.

브이에 나와 침을 튀겨가면서 트로트가 우리나라의 전통음악이라고 주장하고 있다. 정말 가슴 아픈 일이다. 비록 식민지 시절에 일본에 의해서 트로트가 들어왔지만 오랫동안 우리 서민들과 애환을 함께하면서 우리의 문화가 되었다고 이야기하면 되고, 자존심의 문제라면 우리가 더 잘한다고 하면 되는 것이다.

그렇게 따지자면, 우리의 전통문화라고 말하는 것 중에 정말 고유한 우리 자생의 문화는 뭐가 있겠는가. 몽고, 중국, 인도 등등에서 왔지만 이미 우리 것이 된 것이 훨씬 많다. 일본에서 온 것도 마찬가지고, 우리가 일본에 전해준 것도 마찬가지다. 다도茶道가 한국에서 건너간 것이긴 하지만, 지금 일본의 다도가 한국 것인가? 다도는 한국에서 건네받았지만, 일본인들이 자신들의 특수한 감각으로 발전시킨 일본의 문화다.

남인수 vs 백년설

〈목포의 눈물〉의 거국적인 성공에 이어 오케레코드사는 또 한 명의 슈퍼스타를 탄생시킨다. 바로 남인수다. 이난영은 목포 출신이고, 남인수는 경남 진주 출신이라서 '좌난영 우인수' 체제로 오케레코드는 완전히 한국 음악 시장을 휩쓸게 된다. 나는 한국에서 가왕歌王을 두 명 뽑는다면, 1세대 가왕은 남인수를 꼽고, 2세대 가왕은 조용필을 꼽겠다. 남인수는 완벽한 가수였다. 잘생긴 데다 뛰어난 미성을 가졌고, 완벽한 자기관리 능력까지 갖췄다. 그는 1930년대부터 1962년 죽을 때까지 슈퍼스타의 지위를 유지했던 30년 스타였다.

오케레코드사 남인수의 라이벌은 태평레코드[118]가 내세웠던 슈퍼스타 백년설白年雪(1914~1980)[119]이었다. 〈나그네설움〉[120]으로 시대를 풍

[118] 1932년 10월 28일에 설립된 일본의 음반사. 대략 680여 종의 음반을 발매했다. 초기에는 작은 규모로 출발했으나, 1940년대 초에는 오케레코드를 위협할 만큼 성장했다. 오케레코드의 박시춘-남인수 콤비와 라이벌이었던 이재호-백년설 콤비가 간판급 스타로 활약했고, 〈찔레꽃〉의 백난아, 〈불효자는 웁니다〉의 반야월도 태평레코드가 배출했다. 일제강점기 말기에는 군국가요를 발매하기도 했으며, 1943년 말에 해체되었다. 자회사로는 기린레코드가 있었다.

[119] 대중음악 가수. 본명은 이창민李昌民. 경상북도 성주 출생. 1938년 문학을 공부할 목적으로 일본에

유학했으나 고베에서 당시 태평레코드사 문예부장이던 박영호의 권유로 전기현 작곡의 〈유랑극단〉을 취입, 가수로 입문했다. 1940년 〈나그네설움〉이 10만 장이나 팔리는 성공을 거두면서 1941년 오케레코드사 사장 이철로부터 거액(2,000원)의 계약금을 받고 전속 회사를 옮겼다. 1940년 일제의 목적가요인 〈복지만리〉·〈대지의 항구〉·〈아들의 혈서〉 등을 불렀다. 해방 후 1953년 서라벌레코드사를 창업했고, 1960년 가수협회 초대 회장을 지내다가, 1963년 은퇴했다.

[120] 1940년에 발표된 대중음악. 조경환 작사, 이재호 작곡, 백년설 노래로 녹음되었으며 태평레코드에

남인수南仁樹
1918~1962

백년설白年雪
1914~1980

미한 그 가수다. 모름지기 어떤 사람이든 예술이든 발전을 하려면 반드시 라이벌이 있어야 한다. 남인수와 백년설의 라이벌 체제는 1935년부터 1939년까지 불꽃을 튀겼고, 그로 인해 식민지 조선의 트로트는 순식간에 거대하게 성장했다. 순식간에 한국의 음악 문화를 트로트가 완벽하게 장악해버린 것이다. 이때부터 우리나라에서는 새로운 도시적인 대중음악 문화를 지칭하는 말로 '유행가'라는 말이 널리 쓰이게 되었다.

황국신민의 노래, 국민가요

그 무렵 제7대 조선총독으로 육군 중장 출신의 미나미 지로南次郎(1874~1955)[121]가 등장한다. 군인 출신인 미나미 총독에게는 일본에서 유래한 것이라고는 하나, 온 조선에서 유행하는 트로트가 과거 퇴행적이고 사랑 타령의 슬픈 노래로만 여겨졌다. 1937년 중일전쟁까지 발발하자, 지금 천황의 뜻을 받들어 대동아공영의 이상을 실현해야 하는 마당에 황국의 신민들이 축 처진 과거 퇴행적인 사랑 타령이나 부르고 있어서는 안 된다고 생각했다.

그는 "위로는 천황을 숭상하고, 아래로는 황군을 찬양하는 미래 지향적인 노래를 만들어 불러라!"라는 지시와 함께 유행가(트로트) 금지 칙령을 발표한다. 새로운 노래를 '황국신민皇國臣民의 노래'라는 뜻으로 '국민가요'國民歌謠라 명명하고 강제적으로 '국민가요 제창 운동'을 실시한다. 그래서 갑자기 모든 작곡가들이 새로운 국민가요를 만들어 배포해야 했다. 기존의 유행가, 즉 트로트를 박해한 미나미 총독은 결과적으로 트로트를 민족가요로 만든 데 기여를 한다. 1960년대의 박정희가 수행한 왜색가요금지 조치와 건전가요(국민가요의 박정희 버전) 정책은 이미 1937년 군인 출신의 미나미 총독이 행했던 것의 재탕인 셈이다.

미나미 총독의 정책은, 쉽게 말해서 장조이면서 미래 지향적이며 "앞으로 앞으로 나가자"는 노래를 부르자는 것으로, 이런 노래는 군가밖

서 1940년 2월 발표되었다. 〈번지 없는 주막〉, 〈대지의 항구〉와 함께 백년설의 3대 대표작으로 꼽히고 있으며, 그의 고향인 경상북도 성주군에 건립된 노래비에도 〈나그네 설움〉 가사가 새겨져 있다. 해방 이전 대중음악 중 음반 판매량이 가장 많은 곡으로 알려져 있다. 식민 지배를 받고 있는 민족의 상황을 나그네에 비유하여 피압박민족의 설움을 표현한 작품으로 평가되기도 한다.

[121] 일본의 군인, 제7대 조선총독(재임 1936~1941). 조선총독으로 재임한 6년 동안, '내선일체'를 표방하여 일본어 상용·창씨개명·지원병제도 실시 등으로 한민족문화 말살정책을 강행했다. 제2차 세계대전 후 극동국제군사재판에서 중국 침략전쟁의 공동모의 및 실시 책임으로 종신금고형을 받았으나 가출소 후 사망했다.

에 없다. 그래서 일본 군가풍의 노래가 조선총독부 주도로 만들어졌다. 남인수, 박시춘 콤비의 1939년 노래 〈감격시대〉가 대표적이다. 〈감격시대〉는 그 전 노래인 〈애수의 소야곡〉과는 완전히 다르다. 시작부터 행진곡처럼 팡파르로 시작된다.

> 거리는 부른다 환희에 빛나는
> 숨 쉬는 거리다 미풍은 속삭인다
> 불타는 눈동자 불러라 불러라
> 불러라 불러라 거리의 사랑아
> 휘파람 불며 가자 내일의 청춘아

이 노래는 요나누키 장음계의 완벽한 일본 군가 스타일이다. 1절만 얼핏 들으면 해방의 감격을 노래한 것처럼 느껴진다. 하지만 이 노래는 난징南京의 함락과 황군의 연승을 축하하는 노래다. 일본의 황군은 이 노래가 발표되는 시점에 난징을 돌파하고 광둥성廣東省을 장악해서 중국을 완벽히 관통해서 싱가포르를 향해 나아가고 있었다. 이 노래의 2절 끝부분은 살벌하게 끝난다.

> 희망봉은 멀지 않다 행운의 뱃길아

남아프리카 케이프타운까지 나가자는 뜻이다. 이 노래를 아직도 KBS 〈가요무대〉에서 신나게 불러젖힐 뿐만 아니라, 해방 50주년 광복절 기념식장에서 오케스트라가 연주하는[122] 정말 말도 안 되는 상황이 연출되는 이상한 나라에서 지금 우리는 살고 있다.

이렇게 해서 국민가요는 어마어마하게 변질된 엔카로, 군국주의 노래로서 1945년이 될 때까지 만들어지면서 노골적으로 군국주의에 동원

[122] 1쇄 및 2쇄에서 〈감격시대〉를 'KBS교향악단이 연주'했다고 서술했으나 이 곡은 당시 KBS교향악단이 연주한 것이 아니므로 이 책의 3쇄부터 '오케스트라가 연주'한 것으로 수정했다. KBS교향악단은 해방 50주년 광복절 당일 저녁 잠실에서의 기념행사에 참여했고, 오전의 공식행사에서는 다른 오케스트라가 연주를 맡았다. 순전히 필자의 착각으로 인한 오류이므로 KBS교향악단에 진심으로 송구함을 전하고, 이로 인해 번거로움을 겪게 만든 한겨레신문사, 조선일보사, 팟캐스트 '노유진의 정치카페-테라스' 담당자들께 고마움과 미안함을 전한다.

되며 부역한다. 1940년에는 이광수 작사, 홍난파 작곡의 국민가요도 등장했다. 〈희망의 아츰〉이 바로 그 노래다. 중일전쟁 때만 해도 위대한 황군 운운하면서 조선인들은 군인으로 뽑지도 않았으나 1941년 태평양전쟁[123]으로 전쟁의 규모가 커지면서 미국이 개입하게 되었고, 일본군에 전사자들이 엄청나게 생기면서 어쩔 수 없이 조선인들까지 강제징집하여 총동원하게 되었다. 그 논리를 펴기 위해 만든 것이 '내선일체內鮮一體 동조동근同祖同根론'이었다. 즉, "우리랑 너희랑 같고 조상도 같으니 우리 군대에 와서 우리를 위해 싸워라"라는 의미였다. 강제징집이 시작된 이때부터 국민가요는 더욱 살벌해진다. 작곡가 박시춘이 만든 노래 중에 〈혈서지원〉[124]과 〈아들의 혈서〉[125]는 "우리 모두 손가락 물어뜯어 충성을 맹세하는 혈서를 쓰고 전장으로 나가자"와 같은 노래도 있었다. 예술적이거나 우회적인 표현은 전혀 없이 그저 노골적으로 전쟁을 독려하는 노래를 만든 것이다.

홍난파와 현제명 그리고 식민지성의 청산

일제 군국주의에 부역한 자들 중에서도 가장 악질적인 이는 현제명玄濟明(1902~1960)이었다. 홍난파는 그나마 괜찮은 편이었다. 1941년 폐병으

[123] 제2차 세계대전 중 아시아 지역에서 일본과 미국·영국·중국의 연합군이 벌인 전쟁. 1941년 12월 8일부터 1945년 9월 2일까지 계속되었다. 일본은 이를 대동아전쟁大東亞戰爭이라고 한다. 만주사변·중일전쟁을 일으켜 중국과 전쟁 중이던 일본은 전쟁의 교착상태를 타개하고 동남아 일대의 자원을 손에 넣고자 남방진출을 계획, 이를 위해 1940년 독일·이탈리아와 3국동맹을 체결하고, 1941년 12월 8일 미국 하와이의 진주만을 기습함으로써 태평양전쟁을 도발했다. 일본은 개전 반년 만에 필리핀·말레이 반도·싱가포르·버마 등을 점령하고, 이어 뉴기니, 과달카날 섬에 진출, 오스트레일리아까지 위협했다. 그러나 1942년 6월 반격에 나선 미국과의 미드웨이 해전에서 항공모함 4척을 잃고 큰 타격을 입었으며, 잇달아 제해권과 제공권을 잃게 되었다. 미국은 1944년 사이판 섬, 필리핀을 탈환한 데 이어 1945년 4월 오키나와에 상륙, 일본 본토에 공습을 가했다. 같은 해 5월 독일이 항복하자 일본은 본토 결전했으나, 8월 6일과 9일 히로시마·나가사키에 원자폭탄이 차례로 투하되고 소련이 대일전에 참가하자, 8월 14일 마침내 무조건항복을 요구한 포츠담선언을 수락하고 15일 일왕이 이를 발표했다. 이

어 30일 미군이 일본 본토에 상륙했으며, 9월 2일 미국 전함 미주리호에서 항복문서가 조인됨으로써 끝이 났다. 이 전쟁은 일본군의 점령지에서의 약탈·만행과 미국의 철저한 대일파괴 작전이 두드러진 특징이었다. 전쟁 중 수백만 명의 한국인이 일제의 징용에 의해 강제노동·정신대挺身隊·학도병으로 끌려가 수많은 사람이 희생되었다.

[124] 조명암 작사, 박시춘 작곡의 군국가요로, 백년설·박향림·남인수 등이 불렀다. 가사 1절을 소개하면 다음과 같다. "무명지 깨물어서 붉은 피를 흘려서 / 일장기 그려놓고 성수만세聖壽萬歲 부르고 / 한 글자 쓰는 사연 두 글자 쓰는 사연 / 나라님의 병정 되기 소원입니다"

[125] 조명암 작사, 박시춘 작곡, 백년설이 노래한 군국가요. 1940년대 초 오케레코드회사에서 발매했다. 가사 1절을 소개하면 다음과 같다. "어머님전에 이 글월을 쓰옵노니 / 병정이 된 것도 어머님 은혜 / 나라에 바친 목숨 환고향 하올 적엔 / 쏟아지는 적탄 아래 죽어서 가오리다"

로 죽으면서 더 큰 부역을 할 기회가 없었던 것이다. 진짜 나쁜 짓을 많이 한 사람은 현제명이다. 당시 일제에 부역한 지식인들 가운데 백번 양보해서 어쩔 수 없이 가담한 사람이 있을 수도 있다. 그러나 현제명은 달랐다. 그는 확신범이었다. 현제명은 야마토악단 大和樂團을 만들어 아예 노골적으로 전국과 온 전선을 돌아다니면서 징병을 독려했던, 본격적인 친일파였다. 그런 그가 어떻게 한국음악계 최고 권력자가 될 수 있었던 걸까.

일제강점기 당시 연희전문의 교수였던 현제명의 전공은 음악이 아니라 영어였다. 해방이 되자 일제에 부역한 현제명은 '이제 나는 죽었구나!' 생각했을 것이다. 그런데 영어가 그를 살렸다. 미 제24군단장 하지 John Reed Hodge(1893~1963)[126] 중장이 휘하의 병력을 이끌고 1945년 9월 8일 인천항에 상륙, 당일로 서울에 입성한 뒤 9월 9일 조선총독부 제1회의실에서 일본의 조선 총독 아베 노부유키阿部信行(1875~1953)[127]로부터 항복문서에 조인을 받고 전권을 위임받는 순간, 그는 기적적으로 살아난다. 왜냐. 미군의 입장에서는 조선을 접수하러 왔는데 영어를 할 줄 아는 사람이 주위에 아무도 없었던 것이다. 아베 총독이 인수인계를 할 때 하지 중장에게 몇 사람의 명단을 함께 전달했다. 조선에서 가장 뛰어난 전문 인력들이자 주인이었던 자신들에게 고분고분했던 이들이었을 것이다. 그 명단에 현제명이 들어 있었다. 그렇게 그는 구사일생으로 미군정청 United States Military Government in Korea(USAMGIK)[128]의 음악 고문으로 발탁되면서 목숨을 구제했을 뿐만 아니라, 그로 인해 한국음악계 최고의 권력자가 되었다. 그리고 그 현제명에 의해서 한국 교육을 망치게 되는 '국립서울대학교 안'이 1946년에 통과되었다.[129]

[126] 미국의 군인으로 1945년 일본 오키나와 전투에 참전했으며 일본군에 승리하여 미24군단 사령관으로 오키나와에 주둔, 1945년 8월 15일 일본이 항복을 선언하자 그의 휘하 미군 7사단이 인천에 상륙했고, 일본군의 항복을 받고 철수시켰다. 해방 후 대한제국에 주둔하는 미군 사령관으로 임명되었고, 미군정이 시작되면서 미군정청 사령관을 지냈다. 1948년 대한민국 정부가 수립되기 전까지 하지 사령관이 남한을 통치했으며 재임하는 동안 김구, 이승만과 대립했으며 정치적 갈등이 깊었다.

[127] 일본의 정치가·군인. 히라누마 내각의 뒤를 이어 총리가 되어, 중일전쟁의 조기 타결, 제2차 세계대

전 불개입정책을 세웠으나 군부의 지지를 얻지 못했다. 마지막 조선총독으로 부임, 항복문서에 조인했다. 제36대 일본 수상을 역임했다.

[128] 1945년 9월부터 1948년 8월 15일까지 존속한, 남한 통치를 위한 미국의 군정청. '재조선미육군사령부군정청'이라고도 한다.

[129] 광복 후인 1945년 11월 100명의 인사들로 구성된 조선교육심의회가 국립종합대학교를 세울 것을 제안했다. 미군정청 학무국이 이 제의에 호응하여 1946년 7월 13일 '국립서울대학교 안'을 발표했고, 8월 27일 '국립서울대학교설립에관한법령'이 공포되었

347

우리나라에 원래부터 서울대가 있던 게 아니다. 원래는 단과대학으로 독립되어 있었다. 이 단과대학들을 종합대학으로 만들자고 기획한 사람이 바로 현제명이다. 생각을 해보자. 다른 과는 차치하고라도 예술대학이 종합대학으로 들어오는 것이 말이 되는가. 예술가가 되는 것과 학문을 하는 것이 같은가. 해방 이전부터 경성에는 남산음악학교라는 전문적인 음악교육기관이 있었다. 이것을 굳이 끌어들여 종합대학 안으로 포함시킨 것이 국립서울대학교 안인데 이게 한국의 교육을 아주 망치게 되는 비극의 시작이었다. 그리고 본인은 서울대 예술대학의 음악부장으로 부임했다. 그러더니 1953년 4월 예술대학의 음악부가 음악대학으로 규모가 확대 개편된 후, 그는 자기 후임으로 자신의 왼팔이었던 김성태金聖泰(1910~2012)에게 음대 학장 자리를 물려주면서 물러났다.

〈사의 찬미〉와 〈목포의 눈물〉이라는 두 노래를 화두로, 식민지 조선에서 전통적인 미적 가치가 어떻게 몰락을 넘어 단절되고, 제국주의-식민지 시대의 기형적인 근대적 음악 문화가 만들어졌으며, 어떤 비문화적 요인들이 우리 음악 문화사에 어떻게 개입했는지를 지금까지 살펴보았다. 1945년 우리나라는 일제 식민지에서 해방이 되었으나, 한국의 음악은 진정으로 독립하지 못했다. 친일파들이 한국의 음악 권력을 장악하는 새로운 비극의 시대로 접어들면서 식민지 청산은 공염불이 되고 만다.

1945년 해방이 되었을 때 우리가 꼭 해결했어야 할 가장 중요한 민족적 과제이자 예술적 과제인 '식민지 청산'에 실패함으로써 우리의 독자적인 음악 문화를 만드는데 지금 이 순간까지 좌절하고 있다는 사실이야말로 20세기 한국 근대음악사의 불행한 전복이자 반전이 아닐 수 없다.

다. 현대적인 국립종합대학교 설치를 규정한 것으로 서울 및 그 근교에 있는 기존의 여러 교육기관을 통합, 개편하는 것을 주요 내용으로 했다. 그러나 많은 논란으로 '국대안 반대운동'國大案反對運動이라는 파동을 겪게 된다. 처음에는 미군정청 학무국이 국립서울대학교 안을 계획, 추진하면서 통합 대상인 교육기관들과 사전에 충분한 토의를 거치지 않은 채 일방적으로 강행한 데서 비롯된 것이었으나, 점차 그 논쟁이 격화됨에 따라 민족진영과 좌익진영의 대결이라는 정치적·사상적 투쟁의 성격을 띠게 되었다. 국대안 반대운동은 1947년 2월 전국으로 확산되어 당시 동맹휴학한 대학이 57개, 동맹휴학한 학생은 약 4만 명에 달했다. 한편으로는 국립서울대학교 설립을 지지하는 '국대안 지지운동' 또한 벌어져 동맹휴학 반대를 선언하고 대학 수업을 계속하도록 요구했다. 결국 1947년 5월 동맹휴학을 주동한 4,956명의 학생이 제적되었다가 그해 8월 광복절에 제적학생 중 3,518명이 복적되었다. 이처럼 개교 직후 1년여를 국대안 반대운동으로 파행을 거듭하다가 1947년 9월 학기부터 수업이 정상화되었다. 1948년 8월 서울대학교로 교명을 변경했다.

더 읽어볼 것을 권함

벙커1에서 강의한 '전복과 반전의
순간'을 책으로 정리하면서 많은 책들을
다시 읽어보았다. 재즈, 로큰롤, 클래식,
한국의 대중음악에 미국의 역사와 한국의
근현대사까지 다루다 보니 그 대상이 매우
광범위해졌다. 혹시 이 책을 보고 어떤 주제에
좀 더 관심이 생겼다면 우선 소개하는 책들을
읽어보기 바란다. 워낙 오래전부터 읽어온
책들이라 이 가운데는 절판·품절되어 시중에서
구하기 어려운 것들도 있는데, 도서관에서라도
만나게 되면 관심 있게 살펴볼 것을 권한다.
이 외의 참고문헌은 본문에 표시해두었다.

1 마이너리티의 예술 선언
재즈 그리고 로큰롤 혁명

재즈북 — 래그타임부터 퓨전 이후까지
 요하임 E. 베렌트, 한종현 옮김,
 자음과모음, 2012, *Das Jazzbuch*
록 음악의 미학 — 레코딩, 리듬, 그리고 노이즈
 테오도어 그래칙, 장호연 옮김,
 이론과실천, 2002, *Rhythm and Noise:*
 An Aesthetic of Rock
록 음악 — 매스미디어의 미학과 사회학
 페터 비케, 남정우 옮김, 예솔, 2010, *Rock*
 Music
불한당들의 미국사
 새디어스 러셀, 이정진 옮김, 까치글방,
 2012, *A Renegade History of the*
 United States

'음악을' 좋아하는 사람은 많아도 '음악에 관한' 책의 시장은 매우 협소하다. 한국에서의 척박한 인기에 비해 재즈에 대한 책이 상대적으로 많다는 것은 사실 놀랄 만한 일이다. 그 이유는 재즈의 소비층이 고학력 중산층이라는 사실과 맞닿아 있다. 그럼에도 불구하고 그중에서 정색을 하고 본질을 파고드는 책은 거의 없다. 그것은 재즈라는 음악 자체가 양식적으로 모호하며 짧은 역사에도 불구하고 광범위한 산물을 남겼기 때문이다.

요하임 E. 베렌트의 『재즈북 — 래그타임부터 퓨전 이후까지』는 꽤 묵직한 볼륨을 과시하지만 기동력 있게 재즈의 본질과 그것의 역사를 잘 요리하고 있다. 재즈 입문자나 나름의 애호가 모두를 만족시킬 수 있는 몇 안 되는 책으로, 재즈에 대해 한 발짝 더 나아가고 싶다면 최우선으로 권하고 싶다.

재즈에 비해 훨씬 대중적인 장르지만 로큰롤에 관한 결정적인 저술들이 번역되지 않고 있는 것이 안타깝다. 앨범뿐만 아니라 출판까지도 로큰롤은 한국에서 저주받았다. 테오도어 그래칙의 『록 음악의 미학 — 레코딩, 리듬, 그리고 노이즈』와 페터 비케의 『록 음악 — 매스미디어의 미학과 사회학』은 그나마 몇 되지 않는 로큰롤 관련 저술 중에서 각각 이 말 많고 탈 많은 로큰롤의 예술적 본질과 이 음악의 사회사적 흐름을 진지하게 파고든다는 점에서 상호 보완적이다.

재즈와 로큰롤이라는 텍스트는 현대 미국이라는 콘텍스트context에 대한 이해 없이 결코 규명되기 어려울 것이다. 하지만 불행하게도, 어떤 미국사도 이와 같은 요구에 만족스런 대답을 준비하고 있지 않다. 새디어스 러셀의 천재적인 발상이 돋보이는 『불한당들의 미국사』야말로 바로 이 지점에 필요한 거의 유일한 책이다. 그는 미국의 본질을 앵글로색슨계 주류 백인에게서 찾지 않고 흑인 노예, 갱스터, 창녀, 동성애자, 유대인 같은 마이너리티의 반항에서 추출한다. 이 반항적인 관점이 시사하는 바는 매우 심대하다.

2 청년문화의 바람이 불어오다
통기타 혁명과 그룹사운드

한국 팝의 고고학 1960 — 한국 팝의 탄생과 혁명
　신현준·이용우·최지선, 한길아트, 2005.
한국 팝의 고고학 1970 — 한국 포크와 록,
　그 절정과 분화
　신현준·이용우·최지선, 한길아트, 2005.
신중현과 아름다운 강산
　노재명, 새길아카데미, 1994.
다시 쓰는 한국 현대사 1 — 해방에서 한국전쟁까지
　박세길, 돌베개, 1988.
다시 쓰는 한국 현대사 2 — 휴전에서 10·26까지
　박세길, 돌베개, 1989.
다시 쓰는 한국 현대사 3 — 1980년에서 1990년대
　초까지
　박세길, 돌베개, 1992.

김민기와 한대수, 그리고 세시봉 군단에서 비롯한 1960~1970년대 한국 청년문화의 통기타 혁명에 관한 본격적인 저술은 아직 없다. 신현준이 중심이 되어 엮은 『한국 팝의 고고학 1960 ─ 한국 팝의 탄생과 혁명』과 『한국 팝의 고고학 1970 ─ 한국 포크와 록, 그 절정과 분화』만이 당시 신문과 잡지의 기사 그리고 보강 인터뷰를 통해 그 시대 청년문화의 현장을 생생하게 재현하고 있다는 점에서 참고 삼아 옆에 둘 만하다.

전통음악 전문가이자 음반 수집가인 노재명이 쓴 『신중현과 아름다운 강산』은 이 비극적인 아티스트에 대해 역사적 재조명의 물결이 아롱지던 1990년대에 발표되었다. 이 책의 후속 사건이 없다는 것이 한국 대중음악 연구의 비극이라면 비극이다.

세 권으로 이루어진 박세길의 『다시 쓰는 한국 현대사 1 ─ 해방에서 한국전쟁까지』, 『다시 쓰는 한국 현대사 2 ─ 휴전에서 10·26까지』, 『다시 쓰는 한국 현대사 3 ─ 1980년에서 1990년대 초까지』 또한 앞의 책에 대해 했던 말을 똑같이 적용할 수 있을 것이다. 우리 현대사에 대해 비판적인 시각에서 쓰인, 비사학과 출신의 저자가 쓴 한국 현대사는 여전히 가장 유효한 문제의식을 우리에게 던져준다.

3 클래식 속의 안티 클래식
모차르트의 투정과 베토벤의 투쟁

번스타인의 음악론
레너드 번스타인, 오숙자 · 김미애 옮김,
삼호출판사, 1994, *Young people's Concert*
모차르트 — 한 천재에 대한 사회학적 고찰
노베르트 엘리아스, 박미애 옮김, 문학동네, 1999,
Mozart
베토벤 평전 — 갈등의 삶, 초월의 예술
박홍규, 가산출판사, 2003.
베토벤 — 윤리적 미 또는 승화된 에로스
메이너드 솔로몬, 윤소영 편역, 공감, 1997.
음악의 기쁨 2 — 베토벤까지의 음악사
롤랑 마뉘엘, 이세진 옮김, 북노마드, 2014,
Plaisir de la Musique
유럽문화사 I — 서막 1800~1830
도날드 서순, 정영목 · 오숙은 · 한경희 · 이은진
옮김, 뿌리와이파리, 2012, *The Culture of the
Europeans*

수많은 서양음악사 책이 시장에 나와 있지만 우리가 '클래식'이라고 부르는 음악을 명쾌하게 해명해주는 책은 정말이지 만나기 힘들다. 그런 점에서 미국의 작곡가이자 인기 지휘자였던 레너드 번스타인이 청소년을 위해 쓴 『번스타인의 음악론』은 상쾌하고 위트 있는 접근으로 우리를 서양음악의 세계로 인도한다. 하지만 이 책은 절판되었다. 『레너드 번스타인의 음악의 즐거움』도 권할 만하지만 도서관에서라도 앞의 책을 한 번 찾아보는 것이 좋겠다.

위대한 인문학자 노베르트 엘리아스의 미완성작 『모차르트 ― 한 천재에 대한 사회학적 고찰』은 '궁정 사회의 시민 음악가' 모차르트에 대한 고귀한 추적이다. 이 모차르트론은 슬픔과 장엄함이 교차하는 매력적인 에세이로, 분량도 많지 않으니 모차르트를 들으며 한 번 읽어볼 것을 강력 추천한다.

법학과 교수인 박홍규의 『베토벤 평전 ― 갈등의 삶, 초월의 예술』은 한국어로 쓴 베토벤론 중에서 공화주의 예술가로서의 베토벤의 본질을 가장 집약적으로 표명하는 역작이며 문체도 간결하고 강건하다. 메이너드 솔로몬이 엮은 『베토벤 ― 윤리적 미 또는 승화된 에로스』는 수많은 베토벤 서적 중에 가장 정평 있는 책이지만 워낙 방대한 원전을 발췌 편집한 탓에 조금 아쉬운 면이 있다. 프랑스의 작곡가이자 비평가인 롤랑 마뉘엘의 『음악의 기쁨』은 네 권으로 이루어진 방송 대담집으로, 프랑스적인 개성이 풍요로운 구어체 서양음악사다. 그중 두 번째 권인 『음악의 기쁨 2 ― 베토벤까지의 음악사』가 본문에서 다루고 있는 시대에 해당하는 책이지만 가급적 네 권 모두 읽는 것을 권한다.

에두아르트 푹스의 『풍속의 역사』와 아놀드 하우저의 『문학과 예술의 사회사』 이후, 비록 19세기 이후부터 20세기까지지만 도널드 서순의 다섯 권짜리 『유럽문화사』는 보기 드물게 문화사 전반을 다룬 역저로, 특히 1830년까지 다룬 1권 『유럽문화사 I ― 서막 1800~1830』은 이 3장의 문화사적 배경을 이해하는 데 모자람이 없다.

4 두 개의 음모
〈사의 찬미〉와 〈목포의 눈물〉 속에 숨은 비밀

한국가요사 1 — 가요의 탄생에서 식민지 시대까지
 민족의 수난과 저항을 노래하다, 1894~1945년
 박찬호, 안동림 옮김, 미지북스, 2009.
윤심덕, 현해탄에 핀 석죽화 — 윤심덕 평전
 유민영, 안암문화사, 1984.
트로트의 정치학
 손민정, 음악세계, 2009.
일제의 한국침략정책사
 강동진, 한길사, 1980.

한국 대중음악사의 여명기에 대한 연구는 말할 것도 없고 1차 사료의 데이터베이스조차 너무나 미흡하다. 다만 재일학자인 박찬호의 『한국가요사 1—가요의 탄생에서 식민지 시대까지 민족의 수난과 저항을 노래하다, 1894~1945년』만이 실증주의에 입각하여 철저하게 연대기의 뼈대를 세워놓은 것이 유일한 위안이다. 다만 사료 중심의 편년체編年體라서 읽는 재미는 없지만 그런 건조한 접근이 주는 의고적擬古的인 감흥도 있다. 희곡 전공의 국문학자 유민영이 쓴 『윤심덕, 현해탄에 핀 석죽화—윤심덕 평전』은 윤심덕에 대해 학술적으로 접근한 유일한 책으로, 윤심덕에 대한 꼼꼼한 조사가 놀랍다.

소장학자 손민정이 쓴 『트로트의 정치학』은 일제강점기부터 20세기 말까지의 한국의 트로트가 어떤 정치적 의미를 발현시키며 진화했는지에 대한 고찰로서, 통상적인 트로트관에 새로운 감수성의 바람을 불어넣는 책이다.

4장의 역사적인 배경인 1920~1930년대의 일제강점기 역사에 대한 추천서를 고르기가 정말이지 힘들다. 과문한 탓인지는 몰라도, 비록 절판되었지만 재일사학자 강동진의 『일제의 한국침략정책사』를 넘어서는 책이 아직은 없다고 생각한다.

음악사의

또다른
전복과 반전의
순간은

인류의 역사

어디쯤에서
어떤 모습으로

등장하게 될
것인가

20세기 이후 인간의 일상에 음악이 개입하지 않는 순간은 거의 없다. 어떤 순간, 어떤 공간에도 음악은 인간의 의식과 무의식에 깊은 흔적을 남긴다.

수많은 예술 중에서 음악만큼 신비화의 추앙을 받은 예술도 없다.

기나긴 인류의 역사에서 음악은 크게 세 번쯤 신비의 베일로 자신의 민낯을 가렸다.

절대자의 초월적 신탁이라는 베일, 서구 엘리트주의 산물인 천재주의라는 베일, 그리고 마지막으로 음반산업의 이윤동기가 창조해낸 스타덤이라는 환호의 베일이다.

음악 또한 시행착오의 존재인 인간이 만들어낸 수많은 역사적 생산물 중의 하나일 뿐이며 정치적 경제적 사회적 조건에 의해 생성되는 예술적 욕망의 결과물일 뿐이다.

그렇다면 과연 어떤 동기와 역학이 음악사적 진화의 도약을 만들어내는가. 그것은 또한 어떻게 정치경제적 요소와의 상호작용을 이끌어내는가.

이 책은 기나긴 인류의 음악사 속에서 시대와 지역, 장르를 넘어 음악적 현상이 이끌어낸 특별한 역사적 장면과 그것이 만들어낸 문화적 풍경을 주목한 결과물이다.

—　〈책을 펴내며〉 중에서